ANTIQUITÉS NATIONALES

DESCRIPTION RAISONNÉE
DU
MUSÉE DE SAINT-GERMAIN-EN-LAYE

BRONZES FIGURÉS DE LA GAULE ROMAINE

PAR

SALOMON REINACH

AGRÉGÉ DE L'UNIVERSITÉ
CONSERVATEUR ADJOINT DES MUSÉES NATIONAUX

Ouvrage accompagné d'une héliogravure et de 600 dessins
Par J. DEVILLARD et S. REINACH

PARIS
LIBRAIRIE DE FIRMIN-DIDOT ET C^{ie}
IMPRIMEURS DE L'INSTITUT, RUE JACOB, 56

Tous droits réservés

ANTIQUITÉS
NATIONALES

Excudent alii spirantia mollius æra.
(Virgile.)

TYPOGRAPHIE FIRMIN-DIDOT ET Cie. — MESNIL (EURE)

ANTIQUITÉS NATIONALES

DESCRIPTION RAISONNÉE

DU

MUSÉE DE SAINT-GERMAIN-EN-LAYE

BRONZES FIGURÉS DE LA GAULE ROMAINE

PAR

SALOMON REINACH

AGRÉGÉ DE L'UNIVERSITÉ
CONSERVATEUR ADJOINT DES MUSÉES NATIONAUX

Ouvrage accompagné d'une héliogravure et de 600 dessins
Par J. DEVILLARD et S. REINACH

PARIS
LIBRAIRIE DE FIRMIN-DIDOT ET C^{IE}
IMPRIMEURS DE L'INSTITUT, RUE JACOB, 56

Tous droits réservés

VIRO INTER PAVCOS

DE GRAECA ROMANA GALLICA ANTIQVITATE

BENE MERITO

STVDIORVM NOSTRORVM ADIVTORI FAVTORI

VICTORI DVRVY

SACRVM

DU MÊME AUTEUR

Essai sur le libre arbitre de Schopenhauer, traduit et annoté, in-8°, cinquième édition, ALCAN, 1890.

Manuel de Philologie classique, 2 vol. in-8°, deuxième édition, HACHETTE, 1883-1884.
Ouvrage couronné par l'Association pour l'encouragement des Études grecques.

Catalogue du Musée impérial de Constantinople, in-8°, Constantinople, à la DIRECTION DU MUSÉE, 1882. (Épuisé.)

Notice biographique sur Charles-Joseph Tissot, ambassadeur de France, in-8°, KLINCKSIECK, 1885.

Traité d'épigraphie grecque, in-8°, LEROUX, 1885.

Grammaire latine à l'usage des classes supérieures, in-8°, DELAGRAVE, 1885.
Ouvrage couronné par la Société d'enseignement secondaire.

Instructions pour la recherche des antiquités en Tunisie, in-4°, IMPRIMERIE NATIONALE, 1885.

E. BABELON et S. REINACH. Recherches archéologiques en Tunisie, in-8°, IMPRIMERIE NATIONALE, 1886.

La Colonne Trajane au Musée de Saint-Germain, in-12, LEROUX, 1886.

Conseils aux voyageurs archéologiques en Grèce et dans l'Orient hellénique, in-12, LEROUX, 1886.

Précis de grammaire latine, in-12, deuxième édition. DELAGRAVE, 1887.

Catalogue sommaire du musée des antiquités nationales de Saint-Germain-en-Laye, in-12, deuxième édition, IMPRIMERIES RÉUNIES, 1890.

E. POTTIER et S. REINACH. Terres cuites et autres antiquités trouvées dans la nécropole de Myrina, catalogue raisonné, in-8°, IMPRIMERIES RÉUNIES, 1887.

— La Nécropole de Myrina, deux volumes in-4° avec 50 planches d'héliogravures, THORIN, 1886-1887.
Ouvrage couronné par l'Académie des Inscriptions (Prix Delalande-Guérineau).

Atlas de la province romaine d'Afrique, pour servir à l'ouvrage de Ch. Tissot, in-4°, deuxième édition, IMPRIMERIE NATIONALE, 1891.

Géographie de la province romaine d'Afrique, par Ch. Tissot. Les Itinéraires, ouvrage publié d'après le manuscrit de l'auteur avec des notes et des additions, in-4°, IMPRIMERIE NATIONALE, 1888.

Bibliothèque des monuments figurés grecs et romains. I. Voyage archéologique en Grèce et en Asie Mineure, sous la direction de PHILIPPE LE BAS (1842-1844). Planches de topographie, de sculpture et d'architecture, publiées et commentées par SALOMON REINACH. In-4° avec 311 planches, FIRMIN-DIDOT, 1888.

Bibliothèque archéologique. I. Études d'archéologie et d'art, par Olivier Rayet, réunies et publiées, avec une notice biographique sur l'auteur, par SALOMON REINACH, in-8°, avec 5 photogravures et 112 gravures, FIRMIN-DIDOT, 1888.

Les Gaulois dans l'Art antique et le Sarcophage de la Vigne Ammendola, 1 volume in-8°, avec 2 photogravures et 29 gravures, LEROUX, 1889.

Antiquités Nationales. I. Époque des Alluvions et des Cavernes, in-8°, avec une photogravure et 136 gravures, FIRMIN-DIDOT, 1889.
Ouvrage couronné par l'Académie des Inscriptions (1re médaille des Antiquités Nationales).

Minerva, Introduction à l'étude des classiques scolaires grecs et latins, par le Dr JAMES GOW, ouvrage adapté aux besoins des écoles françaises, in-8°, 3e édition, HACHETTE, 1891.

L'histoire du travail en Gaule à l'Exposition universelle de 1889. In-18, LEROUX, 1890.

Bibliothèque des Monuments figurés grecs et romains. II. Peintures de vases antiques recueillies par Millin (1808) et Millingen (1813), publiées et commentées... In-4°, avec 243 planches, FIRMIN-DIDOT, 1891.

KONDAKOF, TOLSTOÏ et REINACH, Antiquités de la Russie méridionale, in-4°, avec 478 gravures, LEROUX, 1892.

Chroniques d'Orient, fouilles et découvertes de 1883 à 1890. In-18, avec 50 gravures, FIRMIN-DIDOT, 1891.

L'archéologie celtique. Conférence faite à l'Association des Étudiants, in-12, 1891. (En vente au musée de Saint-Germain.)

Bibliothèque des Monuments figurés grecs et romains. III. Antiquités du Bosphore cimmérien (1854), rééditées avec un commentaire nouveau et un index général des *Comptes rendus*, in-4°, avec 86 planches, FIRMIN-DIDOT, 1892.

L'origine des Aryens. Histoire d'une controverse, in-8°, LEROUX, 1892.

A. M. ALEXANDRE BERTRAND,

MEMBRE DE L'INSTITUT,

CONSERVATEUR DU MUSÉE DES ANTIQUITÉS NATIONALES.

Saint-Germain, 1ᵉʳ septembre 1894.

Monsieur le Conservateur,

J'ai l'honneur de vous offrir un nouveau volume de la *Description raisonnée*, comprenant les bronzes figurés — statuettes et bas-reliefs — de la Gaule romaine, dont les originaux ou les moulages sont exposés dans nos salles. J'entends par « bronzes figurés[1] » ceux dont le sujet ou la décoration sont empruntés au règne animal, laissant de côté pour le moment les armes, outils et ustensiles divers dont la décoration est simplement végétale ou géométrique.

Les rares bronzes figurés des époques celtique et mérovingienne, comme ceux qui proviennent de pays étrangers, seront décrits dans d'autres sections de cet ouvrage. Les 545 objets étudiés dans le présent volume ne sont pas tous *gallo-romains*, en ce sens qu'il en est plusieurs dont l'origine hellénique est à peu près certaine, mais presque tous ont été découverts *dans des milieux gallo-romains* et rendent témoignage sinon de l'industrie, du moins de la civilisation et des goûts artistiques de la Gaule

[1]. L'épithète *figuré* s'emploie depuis longtemps dans le même sens en blason et en minéralogie.

romaine. J'ai cependant accueilli, quitte à exprimer chaque fois les réserves nécessaires, un petit nombre de bronzes vraisemblablement italiens qui offrent des points de comparaison intéressants avec ceux de nos pays. Vous savez combien il est difficile d'être exactement renseigné sur la provenance des antiquités que l'on trouve dans le commerce; j'ai cru qu'il était permis, en cas de doute, de faire ici une place à quelques objets dont l'état civil est incertain.

Je ne me suis pas contenté de décrire les bronzes : je les ai tous représentés par la zincogravure, depuis les plus importants jusqu'aux plus chétifs. C'est un lieu commun aujourd'hui que la plus méchante esquisse donne une idée plus juste d'une œuvre d'art que la plus minutieuse description. Mais ce principe de *l'illustration* une fois admis, il faut l'appliquer dans toute sa rigueur. A ne reproduire qu'un choix d'objets, il y a deux inconvénients. Le premier, c'est que le choix s'arrête naturellement sur les plus beaux, qui sont généralement aussi les plus connus et ont déjà été publiés ailleurs; l'illustration ainsi conçue peut contribuer à l'utilité pratique d'un ouvrage, mais elle n'augmente pas la somme des matériaux dont dispose l'archéologie. Le second inconvénient résulte de l'élimination des spécimens grossiers, de facture naïve ou barbare, car ceux-ci, bien mieux que des chefs-d'œuvre souvent venus du dehors, peuvent nous éclairer sur les tendances de l'art indigène, sur les caractères d'une civilisation incomplète dans ce qu'elle a précisément d'original. Enfin, personne ne possède de critérium infaillible pour déterminer l'intérêt d'un petit bronze; telle statuette qui n'arrêtera pas un instant le regard d'un archéologue pourra fournir à un autre le point de départ d'une recherche fructueuse. Assurément, il serait absurde d'appliquer partout le principe de l'*illustration intégrale,* de reproduire, par exemple, des centaines de haches en pierre ou en bronze à peu près identiques entre

elles; mais quand il s'agit de statuettes ou de reliefs, d'œuvres où la personnalité de l'artiste, quelque médiocre qu'elle soit, a laissé sa trace, le système que nous avons suivi devrait être adopté partout, comme il l'a été, du reste, par la direction du musée de Berlin dans le catalogue des marbres antiques de cette collection [1].

M. Perrot écrivait récemment : « L'idéal du catalogue serait un catalogue illustré à chaque page; mais alors que de frais! Il faudrait peut-être agrandir le format; en tous cas, il faudrait élever le prix du volume [2]. » La présente *Description*, je suis heureux de le dire, répond au désir de M. Perrot sans justifier ses craintes, car le format et le prix en sont également très modestes. La plupart des dessins ont été exécutées par M. Devillard ou par moi sur des photographies faites au musée même par le gardien-bibliothécaire M. Faron [3]; pour les autres, nous avons eu recours à la chambre claire, instrument encore trop peu répandu parmi les archéologues, comme j'ai souvent l'occasion de m'en assurer [4]. Il y aurait eu économie de temps et de peine à reproduire directement des photographies, par un des nombreux procédés dont on dispose aujourd'hui; mais cette méthode, qui peut convenir à de grands monuments, me semble défectueuse lorsqu'il s'agit de faire connaître de petits bronzes souvent oxydés et peu distincts. Rien ne vaut, pour ceux-là, un dessin à la plume net et sobre qui, sans rien ajouter à l'original,

1. *Beschreibung der antiken Skulpturen zu Berlin*, avec 1266 gravures dans le texte. Berlin. Spemann, 1891. Le tort de cet ouvrage est d'être coûteux.

2. *Journal des Savants*, 1893, p. 418.

3. Il suffit de tirer la photographie sur du papier au ferro-prussiate, de repasser les contours à l'encre de Chine et de faire disparaître l'image primitive dans un bain d'oxalate de potasse. On obtient ainsi très rapidement et à peu de frais un dessin d'une parfaite exactitude, qui se prête à la reproduction zincographique.

4. Sur 595 dessins, 393, les plus importants et les meilleurs, sont l'œuvre de M. Devillard; 190 sont de moi et 12 seulement sont des reproductions de gravures déjà publiées dans d'autres ouvrages.

en facilite l'interprétation et l'intelligence par l'élimination des accidents de la matière. Je garantis la fidélité de nos dessins et j'espère qu'on n'en trouvera pas l'aspect trop désagréable. Or, les dépenses qu'ont causées leur exécution et leur reproduction sont loin d'être égales au prix que l'on paie couramment pour *une seule* belle statuette de bronze ou de terre cuite. Il y a là, je crois, de quoi encourager les établissements publics qui voudraient entrer dans la même voie que le nôtre et fournir à bon compte aux archéologues les instruments de travail dont ils ont besoin [1].

La classification des objets à décrire comportait certaines difficultés. Que faire, par exemple, d'un préféricule affectant la forme d'une tête de divinité? Fallait-il le ranger parmi les images de divinités ou parmi les vases? Je me suis convaincu que, dans l'espèce, la destination d'un objet est moins importante que le motif figuré et je me suis inspiré de ce principe dans le classement. Je ne l'ai pourtant pas appliqué avec intransigeance. Pour ne pas disperser les spécimens de certaines séries, j'ai aussi tenu compte de la nature des objets : ainsi j'ai réuni les anses de vases, les fibules zoomorphiques, les lampes, etc., tout en renvoyant chaque fois aux autres séries où des motifs analogues ont trouvé place. Un certain éclectisme était d'autant plus de mise dans le catalogue qu'il a présidé à l'arrangement des objets dans nos vitrines. L'index détaillé placé à la fin du volume vient d'ailleurs racheter jusqu'aux petits inconvénients qui résultent de l'ordre suivi et que toute autre classification aurait comportés.

Je ne me suis pas interdit les *excursus*, qui sont dans le ca-

[1] L'Académie des Inscriptions vient d'accorder une subvention de 3000 francs, pris sur les arrérages du legs Piot, pour la publication d'un catalogue illustré des bronzes de la Bibliothèque Nationale. C'est là une décision excellente et qu'il sera permis d'invoquer comme précédent.

ractère même de la *Description raisonnée*, mais j'ai été plus sobre de bibliographie que dans le volume consacré aux alluvions et aux cavernes. Reproduisant chaque objet d'après l'original, souvent sous plusieurs aspects, je ne me suis pas fait un devoir de signaler toutes les gravures plus ou moins inexactes qu'on en a publiées dans d'autres ouvrages. Je me suis surtout abstenu de multiplier des rapprochements qui sont aujourd'hui trop faciles à faire. Quand on touche à l'antiquité classique, ce qui était utile il y a trente ans, en l'absence d'ouvrages comme les *Dictionnaires* de Saglio, de Roscher, de Baumeister, etc., ne serait plus aujourd'hui que de l'enfantillage ou du charlatanisme. Ce n'est pas la peine d'avoir des encyclopédies pour les débiter par tranches. Ainsi, pour emprunter un exemple à un ouvrage justement estimé, la *Notice des bronzes du Louvre*, je trouve dès la première page de ce livre les lignes suivantes : « Au sujet du géant Mimas, antagoniste de Mars, voir Apollonius de Rhodes, III, 1227; Horace, *Carm.*, III, 4, 54; Claudien, *De rapt. Proserp.*, III, 347, et la coupe du musée de Berlin, Ed. Gerhard, *Trinkschalen*, 1848, pl. II. » Or, tous ces renvois, à l'exception du dernier, sont indiqués dans les dictionnaires des noms propres antiques publiés par Pape et Vincent de Vit, qui en donnent encore d'autres dont l'auteur de la *Notice* n'a pas tenu compte. L'étalage d'une certaine espèce d'érudition est devenu tellement aisé que les archéologues doivent s'en interdire jusqu'à l'apparence. Les seuls rapprochements que je me suis permis sont le fruit de mes recherches personnelles et je n'ai jamais accumulé de références dont on puisse trouver l'équivalent ailleurs.

Avant de conclure, je dois expliquer pourquoi je publie la description des bronzes romains après celle des objets de l'époque des alluvions et des cavernes, au lieu de suivre l'ordre des temps et de continuer par l'époque néolithique. Le second vo-

lume de la *Description* devait, en effet, être consacré aux dolmens et j'ai travaillé pendant plusieurs années à en réunir les matériaux. J'ai même publié, par avance, quelques-uns des chapitres qui trouveront place quelque jour dans ce volume[1], mais il m'a paru que je devais différer d'y mettre la dernière main jusqu'à ce que la Commission des monuments mégalithiques, instituée en 1878, eût fait connaître le résultat de ses travaux. D'autre part, mes idées sur l'époque néolithique en Gaule et les influences du dehors qu'elle aurait subies se sont modifiées profondément depuis trois ans; j'ai exposé, dans deux longs articles[2], les motifs de ma nouvelle manière de voir, mais je veux attendre qu'elle ait été mise à l'épreuve de la critique avant de lui donner une forme plus durable dans un ouvrage didactique. Le prochain volume de la *Description* sera consacré à la mythologie gallo-romaine et je ne peux encore fixer aucune échéance à la publication du volume sur les dolmens.

C'est avec confiance, monsieur le Conservateur, que je place le présent ouvrage, fruit d'un travail dont vous avez pu apprécier les difficultés, sous le patronage de votre savoir et de votre amicale indulgence.

<div style="text-align:right">SALOMON REINACH.</div>

1. Sur les mégalithes de l'Inde (*République Française*, 26 septembre 1892); sur les désignations populaires des monuments mégalithiques (*Revue archéologique*, 1893, I, p. 195-226); sur les croyances populaires relatives à ces monuments (*ibid.*, p. 339-367); sur la terminologie des monuments mégalithiques (*ibid.*, 1893, t. II, p. 34); sur l'art plastique en Gaule et le druidisme (*Revue celtique*, 1892, p. 189); sur les mégalithes de la Vieille Marche (*L'Anthropologie*, 1893, p. 484); sur les sculptures attribuées à l'époque des dolmens (*ibid.*, 1894, p. 15), etc.

2. *Le Mirage oriental*, dans *l'Anthropologie* de 1893, p. 539-578, 699-732, et à part.

TABLE DES MATIÈRES.

 Pages.

Lettre à M. Alexandre Bertrand VII à XII

Table des matières XIII à XV

Introduction. — L'origine et les caractères de l'art gallo-romain 1 à 25

 Caractères de l'industrie gauloise avant la conquête romaine, 1 à 2. — Tendance à la stylisation, 3. — Travail ajouré, 4. — Tempérament celtique, sa persistance, 5-7. — L'art gréco-alexandrin, 8-11. — Influence de cet art sur la Gaule, 12-14. — Le type du Pluton gaulois, 15-17. — Le type du dieu accroupi, 18. — Bas-reliefs et monuments d'Orange et de Saint-Rémy, 19. — Villas gallo-romaines, 20. — Céramique gallo-romaine, 21. — Caractère réaliste des bas-reliefs gallo-romains, 22. — Influences syriennes, 23. — Médiocrité de l'art gallo-romain : ses causes, 24-25.

Acquisitions nouvelles du Musée de 1889 à 1894 26 à 28

PREMIÈRE PARTIE

Divinités gréco-romaines 29 à 136

 Jupiter, 29-37. — Pluton, 37. — Sérapis, 38. — Isis, 39. — Vulcain, 40. — Minerve, 40-45. — Minerve et la Victoire, 45, 46. — Apollon, 46-49. — Le Soleil, 50. — Diane, 50-51. — La Nuit, Lunus, 52. — Mars, 52-60. — Vénus, 60-63. — Mercure, 64-86. — Bacchus, 86-87. — Bacchus cornu et Achéloos, 88-90. — Amour, 90-93. — Cybèle ou Tutela, 93-96. — Cérès ou Abondance, 97. — Fortune, 98-100. — Pomone, 101. — Vertumne, 102. — Esculape et Télesphore, 103-104. — Hypnos, 104-107. — Dieu marin, 108. — Victoire ou danseuse, 108-109. — Pan, 109. — Silène, 110, 111. — Bès, 111. — Satyre, 112. — Faune, 114. — Centaure, 114-116. — Hermaphrodite, 116-118. — Méduse, 118-120. — Hercule et Géryon, 120-121. — Hercule et Antée, 121-124. — Hercule, 124-133. — Lares, 133-136.

DEUXIÈME PARTIE

Divinités celtiques . 137 à 200

Dispater, 137-185. — Cernunnos, 185-187. — Dieux tricéphales, 187-191 — Dieux accroupis, 191-193. — Dieux cornus, 193-195. — Serpent à tête de bélier, 195-198. — Exaltation du torques, 198. — Dicéphale, 199. — Divinité indéterminée, 199-200. — Épona, 200.

TROISIÈME PARTIE

Personnages divers . 201 à 218

Guerrier grec, 201. — Cavaliers romains, 202-203. — Gladiateurs, 203-206. — Bateleur, 206-207. — Prisonnier barbare, 207-208. — Esclave, 209. — Nain grotesque, 209-210. — Pygmée, 210-211. — Négrillon, 211-213. — Enfant, 213. — Homme dans un fauteuil, 214-215. — Personnages indéterminés, 214, 215. — Enfant emmaillotté, 215, 216. — Enfant avec capuchon, 216. — Bustes d'enfants, 217, 218.

QUATRIÈME PARTIE

Têtes, bustes et masques . 210 à 240

Jules César, 219. — Buste diadémé, 220. — Buste de Pacatianus, 221. — Bustes d'éphèbes, 222, 323. — Bustes et masques de Compiègne, 224-230. — Buste de Beaumont-le-Roger, 234. — Masque de Luxembourg, 235. — Bustes et têtes de personnages divers, 236-238. — Pesons de balance, 239, 240.

CINQUIÈME PARTIE

La trouvaille de Neuvy-en-Sullias 241 à 261

Découverte de la cachette, 241, 242. — Circonstances de l'enfouissement, 243. — Esculape, 244. — Génie bachique, 245. — Bateleur, 246. — Danseur, 247. — Orateur, 248. — Femmes nues, 249. — Cheval dédié à Rudiobus, 250-253. — Bœuf, 254. — Sangliers, 254-258. — Cerf, 259. — Trompette, 260. — Objets divers, 261.

SIXIÈME PARTIE

Animaux...................................... 263 à 305

Disque avec combat d'animaux, 263. — Guenon, 264. — Lion, 265. — Panthère, 265-267. — Louve, 267. — Sanglier, 267-274. — Griffon, 274. — Taureau, 275-283. — Cheval, 283-287. — Chien, 288, 289. — Biche, 289. — Bélier, bouc, bouquetin, 290, 291. — Aigle, 291-293. — Faucon, hibou, 293. — Cigogne, paon, 294. — Oiseaux divers, 295. — Dauphin, 296. — Chèvre marine, 297. — Fibules zoomorphiques, 298-305.

SEPTIÈME PARTIE

Vases et parties de vases à figures.............. 307 à 336

Modèles alexandrins de la toreutique gallo-romaine, 307, 308. — Vase de Condrieu, 309, 310. — Vases d'Auvergne, 311, 312. — Vases de Rouen, 313. — Patère du camp d'Avor, 314. — Patère de la forêt de Brotonne, 315-317. — Autres patères et manches de patères, 318, 319. — Vase de Néris, 320. — Anse de Grozon, 321. — Vase de Poitiers, 322. — Vase de Naix, 323. — Vase de Santenay, 324. — Anses diverses, 325-326. — Orphée au milieu des animaux, 326. — Bacchus soutenant Silène, 327. — Anses diverses, 328-336.

HUITIÈME PARTIE

Manches et objets divers...................... 337 à 363

Manches de couteau, 337-340. — Manches de clef, 340-344. — Revêtement de poutre, garniture de coffret, 345. — Casque de gladiateur, 346. — Boucles, 347, 348. — Marteau de porte, 348. — Lampes, 349-353. — Pieds de meuble, 353-354. — Yeux votifs 355-358. — Oreille votive, 358. — Main symbolique, 359. — Mains et pieds provenant de statues, pieds votifs, 360-361. — Amulettes phalliques, 362-363.

Additions et corrections........................ 363

Index général alphabétique.................... 365 à 376

Concordance des numéros d'inventaire avec ceux du catalogue.................................. 377 à 379

Liste alphabétique des amateurs, collectionneurs, Vendeurs cités................................ 380 à 382

FIN DE LA TABLE DES MATIÈRES.

AVIS AU LECTEUR

Les numéros entre parenthèses, reproduits sur les étiquettes des objets, sont ceux du registre d'entrée conservé à la bibliothèque du Musée.

Les objets dont le Musée ne possède que des moulages ou des fac-similés sont marqués d'un astérisque (*) placé à la suite du numéro d'inventaire.

ANTIQUITÉS NATIONALES.

L'ORIGINE ET LES CARACTÈRES

DE

L'ART GALLO-ROMAIN.

A l'époque où Jules César conquit la Gaule, il n'y avait pas encore d'art gaulois proprement dit, parce que la représentation de la figure humaine en sculpture était probablement interdite par la religion[1]. Mais il existait une industrie très avancée, disposant de connaissances techniques parfois surprenantes et obéissant à des instincts de décoration qu'une pratique plusieurs fois séculaire avait consacrés. Ces principes ne sont pas particuliers à l'art de la Gaule indépendante; on les retrouve, avant l'époque romaine impériale, dans toute l'Europe du Nord, où ils caractérisent ce qu'on pourrait appeler le domaine *celto-scythique,* par opposition au domaine méditerranéen ou *gréco-romain.* En Gaule, nous pouvons surtout étudier ces principes dans les produits des riches nécropoles de la Champagne et des ateliers de Bibracte; voici ceux que nous croyons les mieux attestés par l'ensemble des œuvres indigènes de ces provenances :

1° Prévalence de la décoration géométrique;

2° Prévalence du goût de la symétrie sur celui de la forme vivante, de la logique sur l'imagination;

[1]. Voir mon article dans la *Revue celtique,* 1892, p. 189-199 : *L'Art plastique en Gaule et le druidisme.*

3° Goût pour l'emploi des couleurs vives, d'où l'émaillerie de Bibracte, les cabochons de corail qui décorent les objets métalliques de la Champagne, les perles d'ambre et en pâte de verre multicolore ;

4° Goût pour le travail ajouré, très frappant dans les beaux ornements de bronze provenant des nécropoles de Chassemy, dans l'Aisne, de Somme-Bionne, dans la Marne, etc. ;

5° Tendance à la *stylisation*, c'est-à-dire à la transformation de la forme humaine et animale en fioritures, en motifs de décoration.

Ces principes, qui caractérisent l'art dit *de la Tène*, du nom d'une station helvète sur le lac de Neuchâtel, nous les retrouvons non seulement à l'époque de la domination romaine, mais encore et surtout lorsque la domination romaine aura pris fin. Nettement opposés aux principes de l'art classique, ils ne disparaîtront pas à son contact, mais réagiront parfois sur lui ; puis, quand les révolutions politiques auront affaibli l'influence méditerranéenne, c'est le style septentrional, représenté dans l'Europe centrale par celui de la Tène, qui reprendra le dessus pour continuer son évolution.

Il y a un air de famille facile à constater entre la céramique noire de la Marne et la céramique noire mérovingienne, entre l'émaillerie gauloise et la verroterie cloisonnée de l'époque franque, entre les plaques ajourées de Chassemy et celles des nécropoles allemaniques et burgondes, entre les types décoratifs des bronzes de la Tène, animaux à moitié transformés en palmettes, figures humaines aux gestes figés et symétriques, et les hommes, les animaux représentés d'une manière toute conventionnelle, à l'époque des invasions, sur les plaques métalliques décorées en creux ou découpées. La tendance héraldique de l'art, en pays gaulois, a fait preuve d'une vitalité étonnante ; on en suit la trace jusqu'à la fin du moyen âge et même au-delà. Ce n'est peut-être pas un hasard si le style appelé gothique, qui est certainement d'origine française, est caractérisé par une exubérance de dentelures, par un goût pour les rosaces ajourées, par une *stylisation* des formes organiques dont l'industrie gauloise avant la conquête fournit déjà de nombreux exemples, empruntés, pour la plupart, à la même région de l'ancien Belgium.

Pour nous en tenir à l'époque de la domination romaine en Gaule, il est impossible de ne pas observer, dans toute une série d'œuvres indigènes, la continuation du style propre à l'industrie gauloise antérieure. Les masques en feuille de bronze, d'un style si raide et si hiératique[1], les grossières

1. Voir plus loin, nos 222, 227 et p. 8.

figures d'hommes et d'animaux comme celles qu'on a trouvées à Neuvy-en-Sullias à côté d'imitations de l'art grec[1], suffisent à en porter témoignage. Il y a là comme une résistance du génie national à l'influence des modèles helléniques, comme un retour involontaire aux traditions d'une époque où la représentation de la vie organique était réprouvée. Mais c'est surtout dans les œuvres de l'art industriel que la survivance du style gaulois se montre nettement. L'émaillerie, dont Philostrate attribue la connaissance aux barbares voisins de l'Océan, continue à être en honneur pendant toute l'époque romaine; on en trouve surtout des spécimens dans un groupe très nombreux de fibules zoomorphiques dont le centre de fabrication paraît avoir été le Belgium. Or, ces fibules représentent souvent

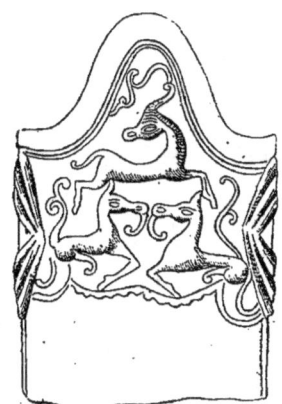

Fourreau orné de la Tène (Suisse). (III^e-II^e siècle avant J.-C.[2])

des animaux *stylisés* dont la silhouette a été découpée à jour : ce sont là les anneaux d'une chaîne qui relie les bronzes ajourés de Chassemy et de Somme-Bionne aux plaques analogues de l'époque franque[3].

En résumé, quelque incomplet qu'ait été l'art de la Gaule indépendante, quelques entraves que la loi religieuse ait pu opposer à son développement, il est certain qu'il avait acquis un caractère original, une physionomie particulière, qui se reflètent non seulement dans les monnaies des

1 Voir plus loin, n^{os} 237-253.
2. V. Gross, *La Tène, un oppidum helvète*, pl. I, 1.
3. Pour des exemples de plaques franques ajourées, voir Lindenschmit, *Alterthümer*, I, 1, 7; I, 10, 7; II, 5, 4; *Centralmuseum*, pl. VIII. Spécimens d'époque romaine : *Alterthümer*, I, 10, 6; *Centralmuseum*, pl. XX. Au Caucase : Chantre, *Caucase*, pl. XI *bis*, XII *bis*; t. II, p. 54. Dans la Russie méridionale : Kondakof, Tolstoï, Reinach, *Antiquités de la Russie méridionale*, fig. 216, 220, 228 et *passim*.

deux derniers siècles avant l'ère chrétienne, mais dans des objets de parure remontant à une époque antérieure. Ce style de la Tène, répétons-le, s'est répandu très loin : on le trouve en Grande-Bretagne, dans l'est de la Gaule, dans le nord de l'Italie, où le portèrent les conquêtes gau-

Bronzes ajourés de Somme-Bionne (Marne). (IVe-IIIe siècle avant J.-C.[1])

loises du quatrième siècle, dans les vallées du Rhin et du Danube jusqu'à la mer Noire, le long des côtes de la mer du Nord et de la Baltique. C'est, à proprement parler, le style de l'Europe centrale, et le domaine sur lequel il s'étendait n'était pas moins vaste que celui que l'art hellénique avait conquis. Entre ces deux arts, d'ailleurs, il y avait un an-

Bronzes ajourés de la vallée du Rhin. (Ve-VIe siècle après J.-C.[2])

tagonisme profond : tandis que le premier, auquel se rattache l'art gaulois, tendait surtout à la décoration et au schématisme, l'art grec, de bonne heure émancipé des formules, poursuivait en toute liberté l'imita-

1. Morel, *La Champagne souterraine,* pl. X, nos 10 et 11.
2. Lindenschmit, *Handbuch,* pl. XXVII, 8 et 9.

tion de la vie, rivalisait avec la nature organique. Ces deux tendances existent encore aujourd'hui en Orient, où l'art de l'Islam, essentiellement ornemental, fait contraste avec l'art occidental dérivé de l'art gréco-romain. A aucune période de l'histoire, une observation attentive ne les perd de vue. Lorsque les révolutions politiques du cinquième siècle donnèrent la prépondérance aux peuples du Nord, le principe de décoration inorganique reprit le dessus ; il domine à l'époque franque et exerce alors une influence sensible sur l'art byzantin. Ainsi s'expliquent les analogies que l'on constate, à travers les siècles, entre l'art de la Gaule indépendante, l'art de la Gaule franque et l'art roman ; la ressemblance est quelquefois telle qu'en présence de certains monuments, comme l'autel de Virecourt [1], on hésite à dire s'il faut les attribuer à l'art gaulois du commencement de l'Empire plutôt qu'aux premières tentatives de l'art français.

Pour rendre compte de ces faits, ou du moins pour les subordonner à une idée générale, il ne faut pas se hâter de faire intervenir la notion de race. Cette notion implique, si l'on ne s'en tient pas aux apparences, la communauté de caractères physiques fondée sur une descendance commune. Or, l'anthropologie ne connaît pas de race celtique : elle distingue plusieurs types gaulois et sait qu'ils ne se présentent nulle part à l'état pur. Quant à la descendance commune, elle ne peut jamais être qu'une hypothèse, qui échappe au contrôle de l'histoire comme à celui des sciences naturelles. Lors donc que l'on parle de la persistance des aptitudes de la race gauloise, on affaiblit, par l'intervention d'une hypothèse, la portée d'une vérité expérimentale. Mieux vaut parler d'un tempérament celtique, en laissant indécise, comme elle doit le rester sans doute à jamais, la question de savoir si ce tempérament s'explique par la prédominance d'un sang, d'une souche ethnique, plutôt que par les influences multiples dues à un milieu qui ne change pas. L'expérience, dans la mesure où on peut l'invoquer, est plutôt défavorable à la théorie des races alléguée pour l'explication des tempéraments. Car nous voyons se former sous nos yeux, aux États-Unis, par l'afflux d'immigrants venus de tous les points de l'Europe, un tempérament national parfaitement défini, tel que, si on le constatait à une époque reculée, par les témoignages d'auteurs classiques, on n'hésiterait pas, dans une certaine école, à l'attribuer à une communauté primitive du sang.

S'il ne convient pas de mettre en avant l'influence de la race, qui ne répond à aucune idée précise, encore moins faut-il alléguer, pour justifier

[1]. *Revue archéologique*, 1883, pl. I-IV.

certains retours, certaines survivances, une réaction voulue, systématique contre les influences étrangères. Toute théorie de ce genre, invoquée pour

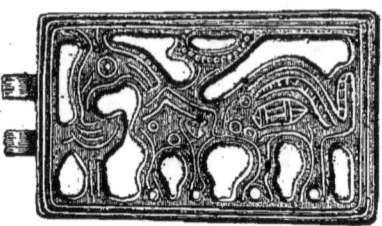

Bronze ajouré de l'est de la France. (Ve-VIe siècle après J.-C.[1].)

expliquer les analogies de l'art roman avec l'art de la Tène, ou celles de l'art copte avec l'art de l'Égypte pharaonique, repose sur un véritable anachronisme. Elle consiste, en effet, à prêter aux époques de transition, de

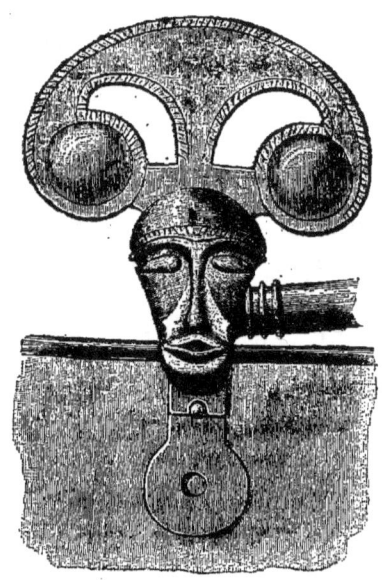

Ornement du sceau en bronze d'Aylesford (Kent). (IIIe-IIe siècle avant J.-C.[2].)

désordre matériel, où la vie intellectuelle est peu intense, quelque chose d'analogue aux mouvements réfléchis et plus littéraires qu'artistiques d'où

[1]. Lindenschmit, *Handbuch*, pl. II, fig. 331.
[2]. A. Evans, *Archæologia*, t. LII (1890), p. 363.

sont sortis, en France, l'école de David et celle des préraphaélites en Angleterre. Au lieu de recourir à ces hypothèses plus qu'aventureuses, quand il s'agit de périodes anciennes de l'histoire, il vaut mieux poser en principe qu'il y a, dans chaque pays, un tempérament régional, résultat d'influences diverses rebelles à l'analyse, et que ce tempérament, qui n'abdique jamais, reprend le dessus d'une manière sensible chaque fois que les influences étrangères s'affaiblissent par suite de circonstances politiques.

Du reste, la persistance du tempérament en pays celtique n'est pas seulement attestée par l'art : on en a depuis longtemps donné d'autres preuves, qui sont peut-être plus concluantes ou plus faciles à saisir. Les qualités et les défauts des habitants actuels de la France se retrouvent chez les contemporains gaulois de Caton et de César[1]. L'humeur belliqueuse, la facilité d'élocution, la curiosité souvent turbulente, sont restées, à travers les siècles, l'apanage plus ou moins enviable des habitants de la Gaule. Les changements de domination, les immigrations, les transformations sociales, n'ont pas altéré le fond primitif sans cesse renouvelé, produit obscur d'influences qui, pour être impossibles à démêler, n'en sont pas moins attestées par l'expérience. La littérature celtique antérieure à la conquête nous échappe, mais nous possédons les œuvres des rhéteurs gallo-romains ; en les lisant, on est frappé de caractères qui se retrouvent dans notre littérature classique. « Quoique Rome, dit à ce sujet M. Boissier[2], ait été maîtresse de la Gaule pendant cinq siècles, elle n'y a pas détruit l'esprit national. L'uniformité de l'Empire n'est qu'apparente ; au fond, des différences subsistent entre les diverses provinces, et c'est l'honneur de Rome qu'elle n'ait pas cherché à les effacer. Le Gaulois, chez nous, vit sous le Romain et, dès qu'il parle ou qu'il écrit, il est facile de signaler, dans ses livres ou dans ses discours, des mérites ou des défauts qui, plus tard, deviendront propres à la littérature française. »

Ayant ainsi fait la part, dans l'art de la Gaule romaine, de ce qui revient à l'élément gaulois, nous pouvons chercher à préciser les influences romaines ou helléniques qui se sont exercées, dans le domaine de l'art, à côté de celles dont il a été question plus haut.

Et d'abord, pour éviter toute confusion, il faut écarter du débat les œuvres proprement grecques, qui, découvertes sur le sol de la Gaule

1. Voir les textes réunis et discutés par Desjardins, *Géographie de la Gaule romaine*, t. II, p. 555 ; Jung, *Romanische Landschaften*, p. 208 ; Hirschfeld, *Lyon in der Rœmerzeit*, p. 210. Il importe peu que le texte de Caton s'applique aux Cisalpins.

2. G. Boissier, *Le Musée de Saint-Germain*, p. 51.

où elles avaient été accidentellement transportées, ne sont pas plus gallo-romaines que la Vénus de Milo n'est française. La Vénus de Vienne, les deux Vénus d'Arles, celle de Fréjus, le Diadumène de Vaison, le guerrier d'Autun, pour ne citer que ces exemples, attestent le goût éclairé des cités gallo-romaines, mais ne peuvent rien nous apprendre touchant le développement de l'art sur notre sol.

En second lieu, il y a un certain nombre de types qui, depuis l'époque d'Alexandre le Grand, sont devenus comme le patrimoine de tout l'art antique et qu'on retrouve partout où les conquêtes romaines ont fait pé-

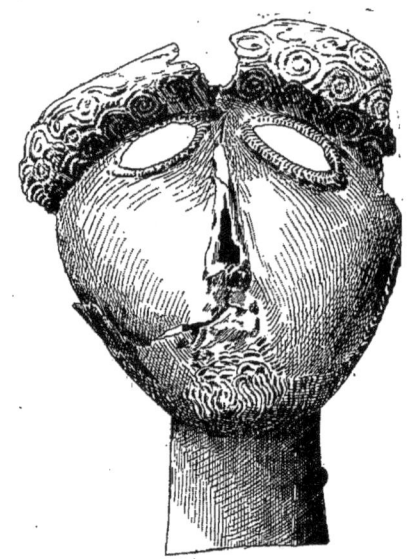

Masque en feuille de bronze, de style gaulois. (Environs de Tarbes[1].)

nétrer les traditions de l'art grec. De celles-là aussi, on n'a que peu d'éclaircissements à tirer dans la question qui nous occupe; tout au plus peut-on faire état, pour celles qui paraissent de travail indigène, des modifications que le goût local a fait subir aux prototypes étrangers.

Ces réserves faites, nous restons en présence d'un grand nombre d'œuvres, petits bronzes, terres-cuites blanches, bas-reliefs funéraires et décoratifs, qui, toutes exécutées dans la Gaule même, sinon par des artistes nés gaulois, peuvent nous fournir quelques lumières sur la nature des influences étrangères qu'elle a subies.

On s'est trop pressé de parler de l'uniformité de l'art hellénique après

1. Au Musée de Tarbes. — D'après une photographie.

Alexandre, que l'on a comparé à la langue grecque après l'effacement de ses dialectes, à la κοινή. Les fouilles récentes, celles de Pergame notamment, nous ont révélé des écoles aussi nettement caractérisées que celles du quatrième siècle. Comme il arrive souvent à la suite d'une découverte retentissante, on a été tenté d'en exagérer la portée : les bas-reliefs du grand autel de Pergame sont devenus, aux yeux de beaucoup d'archéologues, les prototypes de l'art impérial. M. Schreiber, dans un travail bien connu, a réagi contre cette illusion[1]. Il a montré que le bas-relief romain, en ce qu'il a d'original, ne dérive pas de l'art pergaménien, mais de celui de l'Égypte ptolémaïque. Là, sous l'influence d'une civilisation très riche et

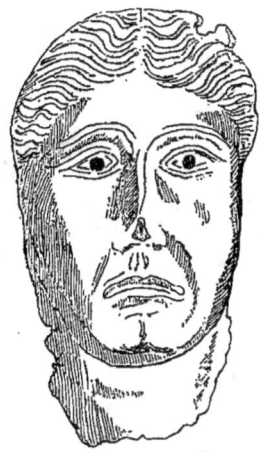

Masque en argent, de style gaulois,
trouvé à Notre-Dame d'Alençon, près de Brissac (Maine-et-Loire)[2].

très raffinée, s'était constituée une école de sculpture décorative, inspirée, dans ses procédés techniques, du travail des métaux et, dans le choix des sujets, de la tendance à la fois réaliste et idyllique qui prévaut en même temps dans la littérature alexandrine. Cette double tendance se manifeste de plusieurs manières. D'une part, les sculpteurs alexandrins, auteurs de reliefs destinés à orner les appartements, affectionnent les scènes de la vie réelle, les épisodes champêtres, ce qui les conduit à faire une part de plus en plus grande aux détails d'intérieur ou de paysage sur lesquels se détachent leurs petits tableaux ; de l'autre, ils reproduisent volontiers les types

1. Schreiber, *Die Wiener Brunnenreliefs*; Leipzig, 1888.
2. Au Musée du Louvre. Benndorf, *Gesichtshelme*, pl. IX, 1.

ethnographiques, dont les rues d'Alexandrie leur offraient de nombreux exemples, et, par une pente naturelle de l'esprit d'observation, ne dédaignent pas la caricature.

En Gaule, l'art hellénique ne se heurta qu'à une industrie ; en Égypte, il se trouva en présence d'un art trente fois séculaire, ayant ses traditions, ses conventions et sa technique propres. Ce que nous savons

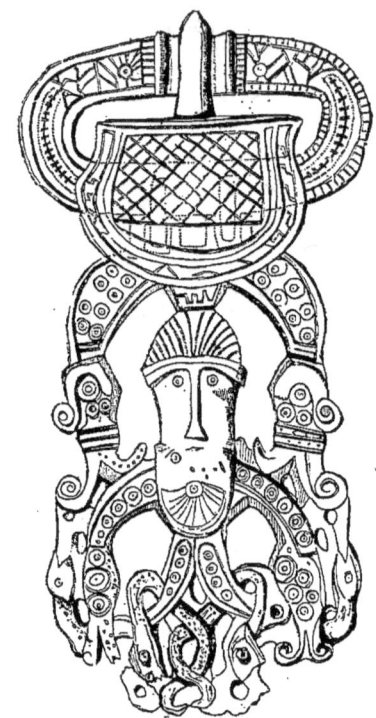

Plaque de ceinturon de Criel. (V^e-VI^e siècle après J.-C.[1].)

jusqu'à présent de l'art alexandrin, né de ce mélange, nous permet d'y reconnaître l'influence de l'art indigène, parfois dans la technique, très souvent dans le choix des sujets. Cette préférence pour la reproduction des types ethniques, pour les caricatures, pour les scènes de la vie rustique, de la chasse, de la pêche, ce sont les caractères de l'art égyptien dès l'époque des plus anciennes dynasties. L'art hellénique, transporté sur les bords du Nil, les a traduits dans sa langue et les a répandus au de-

[1]. Cochet, *Revue des sociétés savantes*, t. VI, p. 547. On remarquera l'analogie de la tête figurée sur cette plaque avec celles du vase d'argent de Gundestrup.

hors, avec d'autant plus d'efficacité que l'Égypte, la plus récente des conquêtes de Rome, était, vers le début de l'ère impériale, le seul foyer demeuré actif de l'hellénisme.

Il est aujourd'hui parfaitement établi que l'art des villes campaniennes, Pompéi et Herculanum, n'est pas romain ou asiatique, mais gréco-égyptien [1]. C'est également à l'art gréco-égyptien, et non à celui de Pergame, qui s'était éteint bien avant l'ère chrétienne, que nous attribuerions aujourd'hui les bas-reliefs de la colonne Trajane et de l'arc de Trajan. Dans ces deux monuments, le bas-relief à fond de paysage et une préférence marquée pour les scènes non mythologiques attestent l'influence des modèles alexandrins ; c'est de là aussi qu'est venue cette préoccupation du détail précis dans le costume, ce réalisme historique de bon aloi qui font de la colonne Trajane comme un Musée militaire et dont on a voulu, bien à tort, attribuer l'honneur à l'esprit pratique et positif des Romains.

Si, dès le premier siècle de notre ère, c'est l'art gréco-égyptien qui domine en Italie, — et l'on en citerait bien des preuves, comme la mosaïque célèbre de Palestrine [2], — il n'est pas surprenant que la même influence se retrouve en Gaule [3]. Elle y pénétra non seulement par la voie des Alpes, du côté de l'Italie, mais, d'une manière plus directe, par les relations de l'Égypte gréco-romaine avec la vallée du Rhône, grande voie qu'a suivie la civilisation hellénique pour s'introduire dans la Gaule orientale.

Strabon dit que les Alexandrins reçoivent beaucoup d'étrangers chez eux et envoient aussi beaucoup des leurs au dehors [4]. Marseille fut toujours en relations avec l'Égypte ; encore au début de l'époque mérovingienne, c'est par là que le papyrus égyptien arrivait en Gaule ; il fallait, pour cela, trente jours de navigation [5]. Il est aussi question de vaisseaux égyptiens allant à Narbonne. A Nîmes, Auguste avait établi, après la soumission de l'Égypte, une colonie de vétérans alexandrins. Les institutions municipales de cette ville sont analogues à celles de la métro-

1. Cf. Boissier, *Promenades archéologiques*, p. 318.
2. *Gazette archéologique*, 1879, p. 80.
3. La mosaïque de Lillebonne, œuvre d'un Carthaginois et d'un Pouzzolan, est toute égyptienne d'inspiration (*Gazette archéologique*, 1885, pl. 13, 14). Les motifs gréco-alexandrins sont très fréquents dans les mosaïques de la Gaule romaine.
4. Strabon, IV, 10, 13.
5. Sulpice-Sévère, *Dialogues*, I, 1.

pole égyptienne; le culte d'Isis et d'Anubis y est attesté par les inscriptions; certaines monnaies offrent le crocodile enchaîné, symbole de l'Égypte vaincue, et les années y sont comptées, du temps même d'Auguste, en style alexandrin [1].

Parmi les artistes étrangers qui vinrent travailler au premier siècle en Gaule, il n'en est qu'un dont nous ayons retenu le nom; or, cet artiste, qui exerça sans doute une grande influence, paraît avoir été précisément un Alexandrin.

Zénodore nous est connu seulement par un passage de Pline l'Ancien, qui est ainsi conçu [2] : « La dimension de toutes les statues colossales a été surpassée de notre temps par le Mercure que Zénodore a fait pour la cité gauloise des Arvernes, au prix de 400.000 sesterces pour la main-d'œuvre, pendant dix ans. Ayant suffisamment fait connaître là son talent, il fut mandé par Néron à Rome, où il exécuta le colosse destiné à représenter le prince. Cette statue, haute de cent dix pieds, est aujourd'hui un objet de culte, ayant été consacrée au Soleil après la condamnation des crimes de Néron. Nous admirions dans son atelier la parfaite ressemblance non seulement du modèle d'argile, mais encore des essais en petit, premières esquisses de l'ouvrage... Pendant que Zénodore travaillait à la statue des Arvernes, il copia pour Dubius Avitus, gouverneur de la province [3], deux coupes ciselées par Calamis que Germanicus César, qui les aimait beaucoup, avait données à son précepteur Cassius Silanus, oncle d'Avitus. L'imitation était si parfaite qu'à peine pouvait-on apercevoir quelque différence avec l'original. »

Pline ne nous dit pas de quel pays était Zénodore. Comme son premier travail fut exécuté en Gaule, Thiersch a supposé qu'il était un Grec de Marseille. Mais le nom de Zénodore se rencontre presque exclusivement en Égypte et en Syrie; on peut donc croire que l'auteur du colosse des Arvernes était originaire de ces pays et qu'il était venu se fixer en Gaule, au moment où l'on commençait à y construire ces riches sanctuaires que la période de l'indépendance n'avait pas connus. Les conjectures que l'on a pu faire sur le Mercure Dumias ne reposent que sur des hypothèses [4], mais le détail donné par Pline, touchant l'i-

1. *Corpus inscriptionum latinarum*, t. XII, p. 382. Cf. Froehner, *Le crocodile de Nîmes*, Paris, 1872; O. Hirschfeld, *Wiener Studien*, t. IV, p. 319.
2. Pline, *Histoire naturelle*, XXXIV, 45 (édition Littré, t. II, p. 436).
3. Avitus fut gouverneur d'Aquitaine en 54, 55 et 56. (*Bulletin monumental*, 1876, p. 341.)
4. Cf. Mowat, *Bulletin monumental*, 1875, p. 557.

mitation des coupes de Calamis par Zénodore, peut suggérer l'idée de lui attribuer, ou de rapporter à son école, les merveilleux vases en argent exhumés à Berthouville, près de Bernay, dans un autre temple de Mercure [1]. Or, ces vases, comme plusieurs de ceux qu'on a découverts à Hildesheim [2], sont certainement imités d'originaux alexandrins, s'ils ne sont pas alexandrins eux-mêmes [3]; ils semblent donc attester, comme le nom même de Zénodore, la pénétration en Gaule, dès le premier siècle après l'ère chrétienne, d'œuvres d'art et d'influences gréco-égyptiennes D'autres arguments nous confirmeront plus loin dans cette impression.

Les inscriptions de l'époque impériale attestent la diffusion du culte des divinités alexandrines sur beaucoup de points de la Gaule orientale [4] : Arles, Nîmes et Manduel (Gard), Sextantio (Hérault), Die (Drôme), La Bâtie-Montsaléon (Hautes-Alpes), Grenoble et Vienne, Lyon, Besançon, Soissons; on le trouve aussi en Flandre et en Suisse. La Gaule du sud-ouest n'en présente qu'un exemple douteux dans la Haute-Garonne, preuve que Marseille et la vallée du Rhône ont joué, dans la diffusion de ces cultes, le rôle principal. Le sistre égyptien figure sur des monuments funéraires en Lorraine. Des statuettes égyptisantes ou égyptiennes ont été recueillies à Marseille [5], à Narbonne, à Arles, à Clermont-Ferrand, au Mont-Uzore (Loire), à Autun, à Nuits, à Beaune, à Dijon, à Cernay-les-Reims (Marne), à Sedan, près de Morlaix et à Corseul en Bretagne, sur plusieurs points de la Suisse, dans les vallées du Rhin et de la Moselle (l'Alsace, Trèves, Mayence, Heddernheim près Wiesbaden, Bingen, Cologne), enfin en Belgique et en Hollande. La popularité du culte de Sérapis en Gaule est attestée par la légende *Sarapidi Comiti Augusti* que portent plusieurs monnaies de Postume [6]. En Germanie, chez les Suèves, une déesse locale avait été identifiée à Isis dès le premier siècle [7]; il en fut de même dans le Norique [8]. La répartition géographique des monuments alexandrins en Gaule ne permet pas

1. Babelon, *Le Cabinet des antiques*, pl. XIV, XVII, XXIV, XXXVIII, XLI, LI.
2. Holzer, *Der Hildesheimer Silberfund*; Hildesheim, 1870.
3. Schreiber, *Die Wiener Brunnenreliefs*, p. 71.
4. Voir Lafaye, *Les Divinités d'Alexandrie*, p. 162, 245; Drexler, dans le *Lexicon der Mythologie* de Roscher, art. *Isis*, où l'on trouvera les références.
5. Sur les traces du culte d'Isis et de Sérapis à Marseille, cf. *Bulletin épigraphique*, t. VI, p. 124.
6. De Witte, *Recherches sur les empereurs qui ont régné en Gaule*, pl. XVIII.
7. Tacite, *Germanie*, c. IX.
8. *Corpus inscriptionum latinarum*, t. III, n°s 4806 à 4810.

d'en attribuer la diffusion aux légionnaires, qui n'ont guère répandu que les cultes syriens; ils ont été portés là par le commerce qui, partant de Marseille ou de Narbonne, passait de la vallée du Rhône dans celles du Rhin, de la Meuse dans la Moselle, jusque dans celles de l'Oise et de la Seine. On a trouvé à Clermont, dans l'Oise, l'épitaphe d'un Alexandrin, sans doute un marchand ambulant qui fréquentait ce pays [1].

En dehors des figures proprement égyptiennes, qui ont été en partie fabriquées sur place, on peut relever, dans la série des petits bronzes et des terres cuites de la Gaule, de nombreux motifs alexandrins. Il y a d'abord les images de nègres qui sont très fréquentes, et dont l'origine alexandrine est parfaitement attestée, puisque l'on a découvert, à Alexandrie même, une réplique des statuettes de nègre trouvées en Gaule à Chalon-sur-Saône et à Reims [2]. On peut ensuite citer les Pygmées et les lutteurs arabes, représentés souvent tant en ronde bosse qu'en relief. Le Louvre possède un beau vase découvert à Condrieu, autrefois dans la collection Charvet, dont les sujets et le style, crus à tort étrusques par le premier éditeur, sont nettement gréco-égyptiens [3]. Un type grotesque des plus curieux, celui du parasite qui a mis dans sa bouche un trop gros morceau et n'arrive pas à le faire passer, se rencontre également à Alexandrie et dans la série des terres-cuites blanches [4]. Un autre type fréquent dans cette dernière série, celui de l'enfant chauve et rieur, tenant à la fois de Télesphore (par le capuchon) et de Pan (par la syrinx), paraît être une transformation gauloise du type d'Horus.

Parmi les terres cuites blanches, si nombreuses dans la Gaule centrale [5], le motif de Vénus Anadyomène est particulièrement commun. Ces figurines sont toutes fort grossières et certainement de travail indigène, mais les modèles en sont venus de l'étranger. Or, on a déjà fait observer que les statuettes d'origine étrangère qui rappellent le plus celles de l'Allier proviennent de la côte de Syrie et du Fayoum. Dans ces dernières, la mul-

1. *Bulletin de la Société des Antiquaires*, 1861, t. XXVI, p. 86.
2. *Athenische Mittheilungen*, t. X, pl. XII. La figurine de Reims sera reproduite plus loin d'après un dessin de M. Devillard (n° 198). Celle de Chalon-sur-Saône a été publiée dans les *Monuments de l'art antique* d'O. Rayet.
3. Frœhner, *Musées de France*, pl. 17-18. On trouvera plus loin des gravures de ce vase (n° 394.)
4. *Athenische Mittheilungen*, t. X, pl. X. La terre-cuite de l'Allier que nous reproduisons (p. 17) appartient au Musée de Saint-Germain.
5. Voir le mémoire de M. Blanchet, *Étude sur les figurines en terre cuite*, Paris, 1890.

tiplication des bijoux et des ornements constitue une ressemblance de plus avec nos figurines[1]. Ici encore, c'est vers le Delta que nous devons regarder pour trouver l'origine des motifs plastiques que les industriels de la Gaule romaine ont répétés et quelquefois enlaidis.

Après les Vénus, les déesses-mères sont les plus nombreuses. On les a déjà plus d'une fois rapprochées du type de l'Isis égyptienne allaitant Horus. Évidemment, la conception d'une divinité kourotrophe devait exister dans la religion gauloise, et il serait insensé de parler, à ce propos, de la religion isiaque en Gaule; mais nous sommes d'autant plus tenté d'attri-

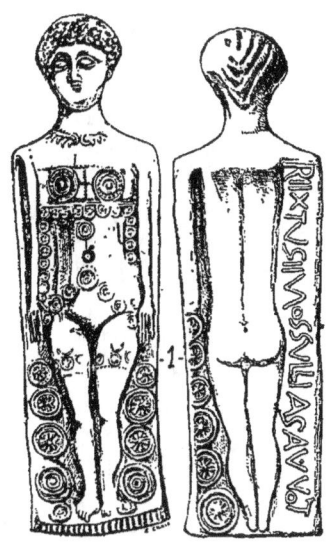

Vénus gallo-romaine. (Terre cuite blanche de l'Allier.)

buer au groupe de la déesse-mère une origine gréco-égyptienne ou gréco-syrienne que le type hellénique de la kourotrophe, à une époque bien antérieure, paraît avoir précisément été emprunté par l'art grec à l'Égypte et à la Phénicie[2].

Il n'est pas jusqu'aux deux types les plus singuliers de l'art gallo-romain dont l'origine égyptienne ne soit probable : elle me paraît même certaine pour le premier et le plus répandu, celui du Pluton gaulois ou *Dispater*[3].

1. Blanchet, *op. laud.*, p. 67.
2. Cf. Heuzey, *Figurines du Louvre*, p. 9.
3. L'identification de ce type avec le *Dispater* dont parle César a été mise hors de doute par M. A. de Barthélemy (*Revue celtique*, t. I, p. 1).

Le Dispater est identifié à Sérapis ou au Pluton gréco-égyptien non seulement dans la statuette de Niège, où la tête est surmontée du *polos*[1], mais dans un bas-relief de Hongrie, où il est debout à côté d'Isis tenant une clef[2]. Les premiers artistes qui voulurent figurer le Dispater gaulois prirent sans doute modèle sur les images du Sérapis alexandrin, dont le caractère était analogue, en substituant seulement le costume gaulois au costume grec et en changeant le sceptre en maillet, soit par un emprunt

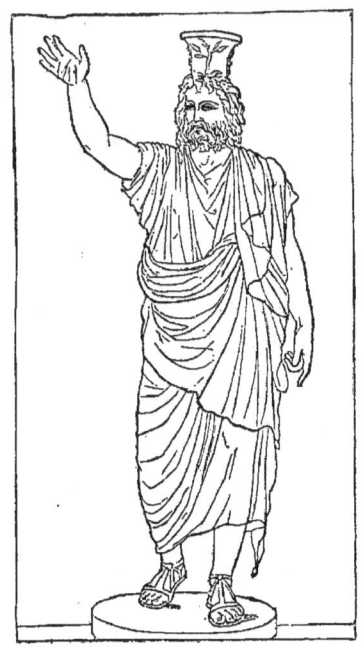

Statuette en bronze de Sérapis. (Musée de Florence.)

au type italique de Charon, soit plutôt pour se conformer à une tradition orale que nous ignorons. C'est là un point qui me paraît établi.

La question du dieu accroupi est plus difficile, parce qu'il n'en subsiste que peu d'exemplaires, appartenant tous à la région orientale de la Gaule, et parce que le nom et le caractère précis de ce dieu nous sont encore inconnus. Je crois cependant que, parmi les dieux du Panthéon grec, c'est Hermès dont il se rapproche le plus, et j'en donnerai les raisons suivantes : 1° le dieu accroupi est figuré tantôt comme un vieillard, tantôt comme un

1. J'ai signalé ce fait en 1887 (*Comptes rendus de l'Académie des Inscriptions*, p. 443).
2. Le Musée de Saint-Germain doit un moulage de ce bas-relief à M. J. de Baye.

éphèbe ; 2° il tient un sac analogue à la bourse de Mercure ; 3° il est associé au serpent cornu, lequel à son tour est associé à un Mercure barbu sur la stèle de Beauvais [1] ; 4° les Mercures barbus de l'art gallo-romain forment la transition naturelle entre ce type archaïque et rare, tout à fait oublié en Italie à l'époque impériale, et celui du Mercure juvénile emprunté à l'art gréco-romain. Cela posé, l'on doit se demander dans quel pays autre que la Gaule il existe des images de dieux accroupis présentant quelque analogie de caractère avec Mercure. Ces pays sont l'Inde et l'Égypte, d'où ce type a passé en Phénicie et à Chypre. En Égypte, le dieu accroupi est

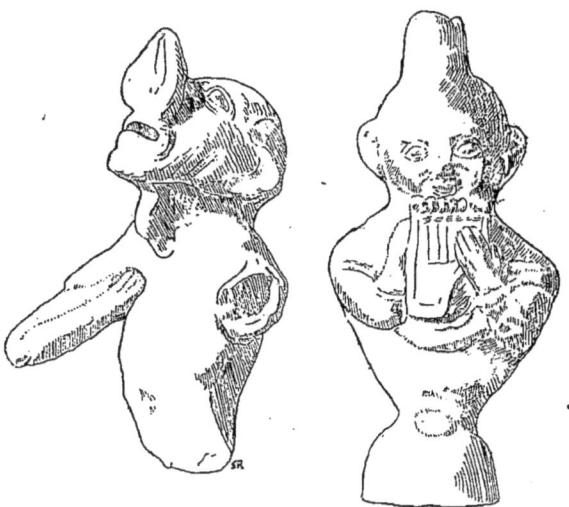

Terres-cuites blanches de l'Allier. (Musée de Saint-Germain-en-Laye.)

Imhotep, l'Ιμούθης des Grecs, qui était assimilé par eux à Esculape et qui, à Thèbes, formait une triade avec Phtah et Mut-Hathor. Certains textes lui attribuent aussi un rôle dans le monde infernal ; les âmes des morts vont se réunir à la sienne. Or, dans la mythologie celtique, Ogmios est un Mercure sénile, participant à la fois d'Hermès et d'Héraclès, et Ogma, dans la mythologie irlandaise, est considéré comme l'inventeur de l'écriture [2]. Il paraît donc assez naturel que l'on ait donné à l'Ogmios celtique l'attitude d'un scribe, qui est précisément celle du dieu égyptien Imouthès.

Jusqu'à présent, à la suite de M. Bertrand [3], les archéologues ont préféré

1. Montfaucon, *Antiquité expliquée*, t. I, pl. LXXVI, 5.
2. Rhys, *Celtic Heathendom*, p. 18.
3. *Revue archéologique*, 1880, II, p. 2.

chercher dans l'Inde bouddhique le prototype du dieu gaulois accroupi. Mais comment ce motif aurait-il pasé de l'Inde en Gaule? Les textes ne nous apprennent rien touchant les relations de ces deux pays, et les stations intermédiaires font défaut. Il est vrai que le vase d'argent de Gundestrup[1] nous montre l'image du dieu accroupi dans le Jutland, à l'extrémité d'une voie commerciale qui conduit de l'Europe du Nord à la mer

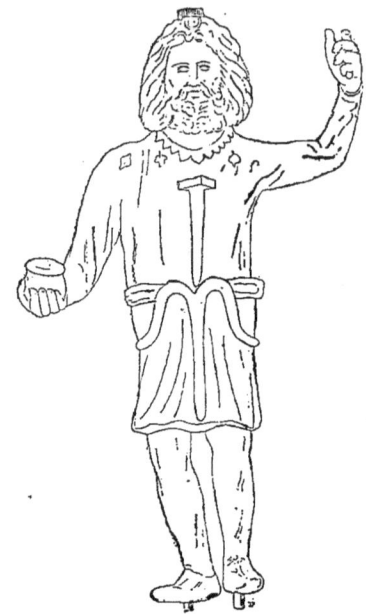

Statuette en bronze de Dispater découverte à Niège. (Musée de Genève.)

Noire; mais, dans la région même de l'Euxin, comme dans le Caucase et la Perse, nous ne connaissons encore rien de semblable. Contrairement à MM. Sophus Müller et Bertrand, je crois du reste que le vase de Gundestrup, où figurent des éléphants dans le style des diptyques consulaires, n'est pas antérieur au quatrième ou au cinquième siècle après notre ère; on ne peut donc alléguer ce monument comme une tête de série et tirer parti du lieu de sa découverte pour faire pénétrer en Gaule par le nord-est le type du dieu accroupi. Jusqu'à nouvel ordre, il me paraît préférable d'admettre qu'il existe entre le dieu gaulois accroupi et Imouthès une relation analogue à celle qui est définitivement établie entre le dieu au maillet et Sérapis.

Plusieurs savants ont été tentés d'attribuer à l'influence pergaménienne

1. *Revue archéologique*, 1893, I, pl. XII.

les bas-reliefs de l'arc d'Orange et du monument des Jules à Saint-Rémy. Même avant les fouilles du gouvernement allemand à Pergame, on était disposé à surfaire l'importance de l'école de cette ville et son action sur l'art romain occidental. « Je pense, écrivait Longpérier, que le transport à Rome des trésors d'Attale, roi de Pergame, a exercé une grande influence sur l'art de l'Italie et de la Gaule. » Nous avons nous-même autrefois fait à l'art de Pergame une part très grande dans celui d'Orange et de Saint-Rémy [1]. Il nous semble aujourd'hui que ces deux derniers monuments se rapprochent beaucoup plus par le style, par la précision des détails archéologiques, par l'absence de toute mythologie, des bas-reliefs de la colonne Trajane, que nous croyons gréco-égyptiens. Dans le mausolée de Saint-Rémy, les guirlandes, soutenues par des Amours et entremêlées de masques, sont nettement alexandrines ; ce sont des motifs particulièrement fréquents à Pompéi. Le type même de ce mausolée, qu'on a souvent rapproché du mausolée d'Halicarnasse, s'en éloigne au contraire par une plus grande sveltesse, comme par la forme pyramidale du couronnement. Le même type se retrouve dans la Gaule du nord-est à Igel, à Neumagen, à Arlon, et ce modèle n'existe pas en Italie [2]. Pour découvrir des œuvres analogues, il faut aller dans l'Afrique romaine [3], où l'on admettra d'autant plus volontiers une influence gréco-égyptienne qu'on peut en retracer historiquement l'origine au mariage de Juba II avec la fille de la dernière des Lagides. Quant à l'arc d'Orange, c'est par une conjecture tout à fait gratuite qu'on en cherche le modèle au delà des monts, où la plupart des monuments du même genre ont été construits à une date postérieure. L'attribution aux Romains des portes triomphales ornées de bas-reliefs ne soutient pas plus la critique que les autres inventions qu'on leur a prêtées dans le domaine de l'art. Ici encore, bien que les preuves positives fassent encore défaut, on ne tardera pas à reconnaître la priorité des artistes alexandrins.

Les bas-reliefs d'Orange et de Saint-Remy présentent une particularité curieuse que l'on retrouve également sur quelques monuments de Narbonne : c'est une sorte de sillon tracé autour des personnages, pour en rehausser l'effet ou les rendre plus apparents à distance. A Rome, le même procédé a été constaté une seule fois, dans les figures en haut-relief

1. S. Reinach, *Les Gaulois dans l'art antique*, p. 86.
2. Cf. Hettner, *Westdeutsche Zeitschrift*, t. IX (1883), p. 11 ; *Die römischen Steindenkmäler zu Trier*, p. 99.
3. Voir la restitution du mausolée de Kasrin dans le premier *Rapport* de M. Saladin, p. 156, fig. 283.

des Provinces vaincues qui proviennent de la basilique de Neptune[1]. Or, dans l'ancien bas-relief égyptien, nous retrouvons quelque chose d'analogue[2] : tantôt la figure, s'enlevant du fond, est cernée d'une sorte de cuvette qui dessine les contours, tantôt la silhouette est simplement indiquée par un sillon à angles émoussés, creusé tout autour. Ces deux procédés sont particulièrement employés lorsque le sculpteur s'attaque à des matières peu résistantes, comme le calcaire. Faut-il donc admettre, dans la technique des bas-reliefs d'Orange et de Saint-Rémy, une influence de l'art égyptien ? Pour que cela fût prouvé, il faudrait que nous pussions citer des bas-reliefs gréco-égyptiens où le même procédé eût été mis en pratique d'une manière constante. Ces jalons nous font encore défaut, mais, en revanche, nous constatons l'emploi de rainures, de lignes finement tracées qui encadrent des objets, non seulement sur des vases d'argent comme ceux de Bernay, qui sont certainement ptolémaïques, mais sur plusieurs bas-reliefs gréco-alexandrins de la série publiée par M. Schreiber[3]. Il est donc permis de croire que les sculpteurs de Saint-Rémy et d'Orange obéissaient, en creusant les contours de leurs figures, à une tradition plutôt égyptienne qu'hellénique, d'autant plus que les études de M. Schreiber ont maintes fois mis en lumière les emprunts faits par les artistes grecs d'Alexandrie à la technique si perfectionnée des indigènes.

Le style des villas romaines dans le Belgium offre une analogie frappante avec celui des maisons pompéiennes : c'est le même goût pour les pavés en mosaïque, parfois ornés de motifs égyptiens, pour les fresques représentant des paysages avec des monuments, des animaux, des guirlandes entremêlées d'oiseaux et d'Amours[4]. Malheureusement, nous ne sommes pas encore suffisamment renseignés à ce sujet ; nous connaissons aussi trop mal les villas rustiques de l'Italie impériale pour affirmer que l'architecture des maisons alexandrines ait pénétré en Gaule autrement que par l'entremise de l'Italie. Mais une des différences essentielles entre la villa belge et la villa romaine, l'emploi très fréquent des vitres de grande dimension, nous rappelle que la fabrication du verre, au commencement de l'époque impériale, avait pour centre principal Alexandrie[5]. Les belles verreries de couleur découvertes en Gaule, et dont les pareilles ne se

1. Hübner, *Jahrbuch des Instituts*, 1888, p. 11.
2. Perrot et Chipiez, *Histoire de l'art*, t. I, p. 734 ; Maspero, *Archéologie égyptienne*, p. 192.
3. Th. Schreiber, *Die hellenistischen Reliefbilder* (en cours de publication).
4. Hettner, *Westdeutsche Zeitschrift*, t. IX, p. 13-17.
5. Strabon, XVI, p. 758 ; Athénée, XI, p. 784, C.

rencontrent guère en Italie, accusent aussi une influence orientale qui nous ramène vers l'Égypte et la Syrie.

Seule de toutes les régions du monde antique, la Gaule du nord-est a conservé, sous l'Empire romain, une école de peinture céramique, à côté de ses nombreuses fabriques de poteries sigillées, imitations économiques de vases en métal. On y découvre, et l'on ne découvre que là, des vases à couverte noire brillante sur lesquels ont été tracés au pinceau des ornements et des inscriptions en blanc. Il est impossible d'établir un lien entre cette fabrication et celle des vases peints de style grec ou même apulien ; tout au plus pourrait-on rapprocher des vases des pays rhénans les rares spécimens avec inscriptions latines, contemporains de la seconde guerre punique, qui ont été découverts dans l'Étrurie méridionale [1]. Mais ces derniers sont peu nombreux et tout semble prouver qu'ils sont sortis d'un seul atelier dont le patron n'a pas trouvé de successeur. L'intervalle de deux siècles qui sépare ces poteries noires à rehauts blancs de celles de la Gaule orientale ne permet pas de songer à une influence directe de l'Italie. Mieux vaudrait admettre un développement indigène de la céramique noire, souvent rehaussée de couleurs, que l'on trouve dans les tombes de la Champagne. Si nous en parlons ici, c'est pour écarter une hypothèse récemment émise par M. Loeschcke [2], d'après lequel la poterie rhénane témoignerait d'un courant hellénique ayant remonté de Marseille vers la Germanie et le Belgium. Dans l'état actuel de nos connaissances, toute supposition de ce genre est condamnée par la chronologie.

Lorsqu'on étudie l'ensemble des œuvres gallo-romaines, — abstraction faite de celles de la Gaule narbonnaise, qui se rattachent plus étroitement à l'Italie, — on est frappé, en particulier dans les bas-reliefs funéraires, de leur caractère réaliste, de la préférence des artistes pour les portraits, pour les scènes de la vie familière, du commerce, de l'industrie, à l'exclusion des scènes mythologiques et symboliques, qui ne se rencontrent qu'à titre exceptionnel. Cela est surtout sensible dans le Belgium, dans les vallées de la Moselle et de la Meuse. Des sculptures comme celles des monuments d'Igel, d'Arlon et de Neumagen ont paru attester à MM. Hettner et Mommsen l'originalité de l'art gallo-romain dans cette région [3] ; mais il faut ajouter que les bas-reliefs du

1. *Annali dell' Instituto*, 1884, p. 109 ; *Gazette des Beaux-Arts*, 1886, II, p. 244.
2. *Berliner Philologische Wochenschrift*, 1893, p. 283.
3. Mommsen, *Histoire romaine*, trad. Cagnat, t. IX, p. 145 ; Hettner, *Westdeutsche Zeitschrift*, t. XI (1883), p. 1-26 ; Jullian, *Revue archéologique*, 1885, I, p. 235.

centre de la France et de l'Aquitaine présentent, en général, les mêmes caractères. Le peu d'intérêt que les Gaulois romanisés trouvaient aux traditions mythologiques de la Grèce, l'importance qu'avaient prise chez eux l'industrie, le commerce et l'agriculture, pourront être allégués dans une certaine mesure pour expliquer ces tendances ; mais nous pensons que, là aussi, il faut invoquer, du moins à l'origine, une influence étrangère, et cette influence n'est certainement ni grecque ni italienne, puisque les représentations de métiers sont également rares dans les monuments grecs et romains.

M. Schreiber a mis en lumière les qualités distinctives du bas-relief alexandrin, où les scènes de la vie quotidienne tiennent une place aussi grande que dans les peintures et les sculptures de l'ancienne Égypte. Or, la Gaule et l'Égypte sont les seules régions de l'ancien monde où l'on puisse facilement faire l'histoire de l'industrie à l'aide des monuments de la sculpture. Aucun musée de l'Europe ne possède autant de représentations de ce genre que le seul musée de Sens, alors que les compositions mythologiques y font à peu près défaut. La même préférence se remarque dans les collections de bas-reliefs réunies à Trèves, à Dijon, à Bordeaux. En revanche, les compositions familières sont rares sur le Rhin, où, comme l'a remarqué M. Hettner, la romanisation, œuvre des légions et de leurs clients, a été beaucoup plus complète que dans le nord-est. Dans la Gaule du nord-ouest, les œuvres d'art sont peu nombreuses, et c'est l'influence romaine qui y domine. Raison de plus pour ne pas attribuer à l'art indigène, mais à un enseignement venu du dehors, le caractère réaliste qu'affectent les bas-reliefs de la région du nord-est et de l'Aquitaine. Si ce caractère était purement celtique, comme on l'a voulu, c'est dans la partie la moins civilisée de la Gaule qu'il serait attesté par le plus grand nombre de documents.

A côté des influences alexandrines, faut-il faire une part aux influences syriennes ? La question a besoin d'être mûrement examinée, parce que le fait des influences syriennes sur la Gaule impériale est indéniable. Il est certain qu'au second siècle, sinon au premier, Antioche était, après Alexandrie, le plus grand foyer de la civilisation grecque en Orient. Dès les débuts de la prédication chrétienne, les Syriens sont nombreux en Gaule ; ils y étaient venus bien avant pour faire le commerce, s'établissant de préférence à Vienne et à Lyon[1]. Saint Pothin, qui introduisit le christianisme

1. Voir Renan, *Origines du christianisme*, t. VI, p. 468.

en Gaule, est un Asiatique, peut-être un Smyrnéen, bien que son nom se trouve aussi en Égypte. Ce furent les colons syriens qui apportèrent à Lyon l'industrie de la soie ; on les rencontre également à Bordeaux. Même à l'époque mérovingienne, il y a des marchands syriens non seulement dans le sud de la Gaule, mais à Orléans et à Tours[1]. C'est à ces colonies que la Gaule romaine dut l'introduction du culte de Mithra, à moins qu'il ne faille l'attribuer aux légionnaires, qui amenèrent avec eux Jupiter Heliopolitanus, Dolichenus, la Mère des Dieux, Atys, etc.[2] Mais il est probable que les commerçants orientaux eurent aussi leur part dans cet apport de nouvelles divinités. Peut-on, cependant, admettre que l'influence de la Syrie se soit fait sentir sur l'art gallo-romain à ses débuts ? Ce qui nous éloigne de cette opinion, c'est le fait qu'au premier siècle de l'empire il n'y avait pas, à proprement parler, d'art syrien. La Syrie était, à cet égard, une dépendance de l'Égypte qui seule, vers cette époque, conservait une civilisation vivace, des richesses épargnées par les longues guerres qui avaient dévasté l'Asie. La rareté, en Gaule, des statuettes en bronze de Vénus, si fréquentes au contraire en Syrie, semble attester que l'action de ce pays, incontestable dès le second siècle dans le domaine religieux, fut très restreinte ou du moins tardive dans celui de l'art.

Rien n'est plus déplacé qu'une admiration de commande pour les restes de l'art gallo-romain. Si l'on excepte, en effet, les copies exactes d'œuvres grecques et certains produits industriels, comme les fibules émaillées, il est peu de pièces qui s'élèvent au-dessus du médiocre et les sculptures en pierre sont presque toutes franchement mauvaises. D'une part, là où prédomine l'élément gaulois, nous trouvons la sécheresse, la raideur, l'absence de vie et de sentiment[3] ; de l'autre, là où les influences étrangères l'emportent, une rondeur et une mollesse de convention, une tendance à la surcharge et à l'enflure, qui altèrent jusqu'aux meilleurs modèles de l'art hellénistique à la façon d'une prétentieuse traduction. C'est que la semence de cet art étranger était tombée sur un sol qui n'était pas préparé à la recevoir. Charles Lenormant écrivait en 1841, à propos de la statue d'A-

1. Longnon, *Géographie de la Gaule mérovingienne*, p. 177.
2. Cf. Roulez, *Bulletin de l'Académie de Belgique*, t. XII, n° 10 p. 408.
3. « Que l'on me montre seulement, écrivait Lenoir, le fragment d'une corniche bien profilée, une tête dessinée ou sculptée dans ses proportions de la main d'un artiste gaulois! » (*Mémoires de l'Académie celtique*, t. III, p. 4.) Mais Longpérier a dit avec raison (*Revue archéologique*, 1845, p. 303) : « Tout grossiers qu'ils sont, les monuments gaulois doivent être décrits avec soin ; la barbarie même a ses degrés qui autorisent une classification et peuvent fournir un chapitre à l'histoire de l'esthétique universelle. »

pollon exhumée au Vieil-Évreux[1] : « Quelquefois les figurines découvertes dans la Gaule se rapprochent plus des modèles grecs ; quelquefois on y remarque une affectation, un défaut de simplicité qui répond aux défauts ordinaires des écrivains gaulois. On a retrouvé dans les monuments étrusques quelques exagérations propres au style toscan moderne. On peut en dire autant de la statuaire gallo-romaine et soutenir même, par des exemples concluants, que le goût Louis XIV est quelque chose d'endémique sur notre sol. »

Ces lignes renferment une part de vérité et une part d'erreur. Les défauts signalés par Lenormant sont, en effet, très communs dans les meilleures œuvres hellénisantes que l'on ait retrouvées en Gaule. Mais, avant d'y voir un effet d'une tendance nationale à l'enflure, il faudrait commencer par établir la réalité de cette tendance. Or, à l'époque de l'indépendance gauloise, comme au douzième et au treizième siècle, l'art indigène, qui n'a rien de solennel ni de gourmé, est caractérisé par une préoccupation très vive de la décoration et aussi par l'élégance et le goût qu'il y apporte. Ce qu'il y a de faux et d'outré dans le style Louis XIV, comme dans celui du premier Empire et de la Restauration, s'explique par une imitation de l'art hellénistique ou gréco-romain, — car l'art attique était encore presque inconnu, — mal accommodée au tempérament national qui la subissait presque de force, et cette cause d'infériorité se manifeste déjà, justifiée par les mêmes influences, dans les œuvres prétentieuses et médiocres des artistes gallo-romains. Le grand Apollon de Lillebonne au Louvre, celui du Musée d'Évreux, le Bacchus de la collection Gréau à Saint-Germain, sont de fâcheux exemples de cet art de parade, art sans racines où rien ne révèle une personnalité, où l'absence de style accuse le vide de l'esprit. On préfère encore les œuvres naïves et sèches où l'artiste gaulois, déformant à plaisir les types grecs, se laisse aller à ses instincts géométriques de décorateur, renie la forme vivante par amour de la symétrie et de l'ornement. Telles sont, en particulier, certaines terres-cuites blanches, dont le faux air d'archaïsme n'est pas autre chose que le produit de cette tendance, parce que l'art grec avait eu pour point de départ le schématisme où l'industrie gauloise s'était arrêtée.

En résumé, si l'on cherche pourquoi la Gaule romaine est restée si médiocre dans le domaine de l'art, alors qu'elle était riche, paisible et même lettrée, on pourra y répondre de deux manières. C'est, d'abord, parce que

1. Ch. Lenormant, *Courrier de l'Eure*, juillet 1841 ; cf. S. Reinach, *Album des Musées de province*, p. 18.

les tendances du génie national ou *régional* étaient, comme nous l'avons montré, en conflit avec les leçons qui lui venaient du dehors. Lorsque la France aura un art original, au treizième siècle, c'est par l'évolution libre de son génie, et le contact de la Renaissance italienne sera loin, comme on sait, de lui profiter. C'est ensuite parce que ces leçons étaient données par des maîtres fatigués, déjà atteints eux-mêmes d'une irrémédiable décadence et dont le goût était profondément corrompu. La Gaule n'a pas été seule à en subir les effets. Que l'on regarde, au Louvre ou dans telle collection particulière, les longues séries de Vénus en bronze exhumées des nécropoles gréco-romaines de la Syrie, et l'on se demandera si ces œuvres, si tristement dégénérées des modèles attiques, ne sont pas encore inférieures aux Mercures et aux Bacchus de la Gaule romaine. Il ne faut jamais oublier, en effet, quand on parle de l'action hellénique sur l'art romain provincial, que cette influence de l'hellénisme s'est produite à une époque où il n'avait plus guère que de médiocres exemples à donner.

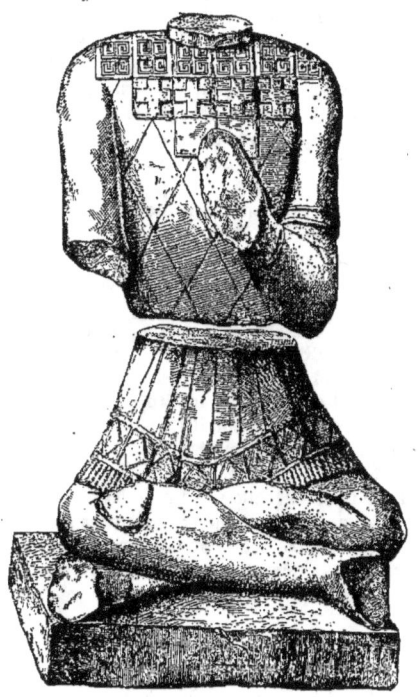

Statue de dieu accroupi découverte à Velaux. (Bouches-du-Rhône[1].)

1. Voir *Revue archéologique*, 1880, I, p. 342 ; 1882, I, p. 326.

Les bronzes décrits dans le présent volume se trouvent pour la plupart dans la salle XVII, installée en 1890; jusqu'à cette époque, les bronzes, la poterie samienne et la verrerie étaient réunis dans une même salle (n° XV). D'autres statuettes et reliefs en bronze sont placés à titre provisoire dans la salle de Mars; on espère prochainement les transporter dans une nouvelle salle (n° XVIII). Quelques bronzes (casques et fourreaux historiés) se trouvent dans les vitrines de la salle d'Alésia, où l'on voit aussi une curieuse série de poignards anthropoïdes qui, appartenant à l'époque préromaine, ne seront pas décrits dans ce catalogue.

Nous avons donné, dans le premier volume de cet ouvrage[1], la liste chronologique des principales acquisitions du Musée depuis l'origine jusqu'à la fin de 1888. Voici un complément à cette liste, de 1889 à 1894 :

1889 (N° 31599). Cheval en bronze des environs de Tonnerre. Achat du Musée.
— (Nos 31600-31604). Bronzes découverts à Villepreux (Seine-et-Oise). Achat du Musée.
— (Nos 31613-31614). Bronzes découverts dans la vallée de Sèvres. Don F. de Murat.
— (N° 31635). Groupe en pierre de Néris. Achat du Musée.
— (N° 31650). Bas-relief du col de Ceyssat (Puy-de-Dôme). Achat du Musée.
— (Nos 31660-31663). Silex de Bayac (Dordogne). Achat du Musée.
— (N° 31672). Vase de bronze mérovingien avec traces d'émail. Achat du Musée.
— (Nos 31673-31714). Poteries à reliefs d'Orange. Achat de Musée.
— (N° 31717). Os gravé de Massat. Don Cartailhac[2].
— (Nos 31719-31740). Objets préhistoriques provenant principalement du Portugal. Don Cartailhac.
— (N° 31749). Moulage de la grande pierre runique de Jellinge. Don Sophus Müller.
— (Nos 31750-31757). Sculptures gallo-romaines du château de Saint-Apollinaire, près de Dijon. Achat du Musée.
— (N° 31758). Fragment d'un très grand camée découvert à Vienne (Isère). Achat du Musée.
1890 (Nos 31766-31777). Objets préhistoriques de l'Indo-Chine. Achat du Musée.
— (Nos 31782-31788). Moulages d'objets champenois de la collection Morel.
— (Nos 31792-31842). Objets préhistoriques de l'Amérique du Nord (originaux et moulages). Dons Wilson et Smithsonian Institute.
— (Nos 31873-31895 bis). Objets gallo-romains des environs de Vichy. Achat du Musée.
— (N° 31911). Fond de coupe avec la représentation d'un guerrier gaulois dans le temple de Delphes. Achat du Musée[3].
— (N° 31913). Moulage d'un autel gallo-romain de Mayence. Achat du Musée[4].
— (N° 31923-31968). Poteries gallo-romaines découvertes à Paris. Don F. de Murat.
— (Nos 31975-32054, 32055-32116). Collection de moules de figurines gallo-romaines, découverts aux environs de la Guerche (Cher). Achat du Musée[5].
— (Nos 32056-32062). Objets recueillis dans le tumulus de Cruguel (Morbihan). Don Le Pontois[6].

1. *Antiquités nationales*, t. I, p. 21.
2. Cf. Cartailhac, *La France préhistorique*, p. 70, fig. 29.
3. *Catalogue de la collection Eug. Piot*, n° 196.
4. *Revue archéologique*, 1890, I, pl. VI-VII.
5. *Mémoires de la Société des Antiquaires du centre*, t. XVI (1889), p. 1-65.
6. *Revue archéologique*, 1890, II, p. 30.

1890 (N°⁵ 32128-32135). Objets préhistoriques de Bourdeilles (Dordogne), Talais et Saint-Vivien (Gironde). Don Cartailhac.
— (N°⁵ 32136-32157). Originaux et moulages d'objets gallo-romains. Don Flouest.
— (N° 32159). Inscription mérovingienne de Clermont-Ferrand. Achat du Musée.
— (N°⁵ 32166-32187). Objets préhistoriques du Cambodge. Don Jammes.
— (N° 32194). Moulage de la statue de guerrier gaulois découverte par S. Reinach à Délos. Don de l'éphorie hellénique [1].
— (N°⁵ 32214-32218). Silex de la grotte de Spy et du gisement néolithique de Tourinne (Belgique). Don M. de Puydt.
— (N° 32224). Grande hache de Volgu, provenant de la trouvaille de 1873 [2]. Achat du Musée.
1891 (N° 32238). Dispater en bronze de Pupillin (Jura). Achat du Musée.
— (N° 32238). Disques en or découverts à Suippes (Marne). Achat du Musée.
— (N°⁵ 32239, 32625-32632). Moulages de bustes romains découverts à Martres-Tolosannes. Achat du Musée.
— (N°⁵ 32241-32490). Poteries romaines des environs de Lezoux (Puy-de-Dôme). Achat du Musée.
— (N°⁵ 32509-32520). Terres cuites grecques acquises à la vente Gréau.
— (N°⁵ 32521-32539, 32544-32546, 32816-32836). Objets mérovingiens d'Ableiges (Seine-et-Oise). Achat du Musée.
— (N°⁵ 32541-32543). Bronzes et verreries acquis à la vente Hoffmann.
— (N°⁵ 32563-32567, 32920-32924). Reproduction en galvanoplastie des objets d'argenterie trouvés à Chaource près de Montcornet (Aisne). Achat du Musée [3].
— (N°⁵ 32572-32587). Objets préhistoriques des environs de Luang-Prabang, recueillis par la mission Pavie. Don Massie.
— (N°⁵ 32606-32615). Dépôt de bronzes découverts à Saint-Roch (Amiens). Achat du Musée.
1892 (N°⁵ 32644-32655). Bijoux mérovingiens de Basliour (Meurthe-et-Moselle). Achat du Musée.
— (N° 32666). Bracelets en bronze découverts à Ourmiah, près de Tiflis. Achat du Musée.
— (N°⁵ 32667-32677). Verreries de Sidon. Achat du Musée.
— (N°⁵ 32839-32850). Moulages d'objets divers du Musée de Vienne (Autriche). Achat du Musée.
— (N°⁵ 32855-32860). Objets acquis à la vente Amilcare Ancona, à Milan.
— (N° 32897). Objets en ambre de Schwarzort (Prusse). Achat du Musée.
— (N°⁵ 32899, 32900). Moulages de deux bas-reliefs trouvés en Hongrie, où figure le dieu au maillet. Don J. de Baye.
— (N° 32902). Moulage de l'horloge solaire d'Hiéraple près Forbach.
— (N°⁵ 32909-32919). Objets gallo-romains provenant des fouilles de Pupillin (Jura), attribués au Musée par décision ministérielle.
— (N°⁵ 32926-32932). Moulages de stèles et de sculptures archaïques de Bologne. Achat du Musée.
— (N° 32941). Vase en bronze de Santenay (Côte-d'Or). Achat du Musée.
— (N°⁵ 32947-32962). Bronzes gallo-romains du Musée du Louvre, cédés par cet établissement en échange de bronzes grecs de la collection Pourtalès (n°⁵ 4473-4481 de l'inventaire du Musée de Saint-Germain) et d'un diplôme militaire (n° 32860).
— (N°⁵ 32966-32981). Reproduction en galvanoplastie du trésor de Vettersfelde (Prusse). Achat du Musée.
— (N°⁵ 32982-33054, 33060-33167). Objets provenant des fouilles du général Pothier dans les tumulus du plateau de Ger et ayant fait partie du Musée de Tarbes. Don du ministère de la Guerre.
— (N° 33055). Boucle mérovingienne en argent, provenant de l'Italie du Nord. Achat du Musée.

1. *Bulletin de Correspondance hellénique*, 1889, pl. II, p. 118.
2. Cf. *Antiquités nationales*, t. I, p. 210.
3. *Gazette archéologique*, 1884, pl. 35-37. Les originaux sont au Musée Britannique depuis 1890.

1892 (Nos 33056-33057). Bacchus et Génie de ville, bronzes de l'ancienne collection Gréau. Achat du Musée.
1893 (Nos 33169-33202, 32206-32247, 33249-33255). Objets provenant des fouilles de Rosny (Seine-et-Oise). Don de Mme Lebaudy.
— (N° 33262). Parcellaire cadastral de la colonie d'Orange. Don O. Hirschfeld [1].
— (Nos 33270-33346). Objets gaulois de la Marne, acquis de M. Counhaye à Suippes.
— (Nos 33356-34069). Objets recueillis par M. de Morgan dans l'Arménie russe et le nord-ouest de la Perse, attribués au Musée par décision ministérielle.
— (N° 34075). Statuette en bronze de Mercure découverte à Heddernheim. Achat du Musée.
— (Nos 34076-34092). Moulages du trésor de Pouan, déposés au Musée par la Bibliothèque nationale.
— (Nos 34095-34100). Moulages d'objets gallo-romains. Don de la Bibliothèque nationale.
— (N° 34107). Moulage de la statue de Gaulois découverte à Vachères (Basses-Alpes). Échange avec le Musée d'Avignon [2].
— (N° 34111). Statuette en bronze de Vulcain. Achat du Musée.
— (N° 34113). Grande hache en silex triangulaire, trouvée à Passy-Grignon dans la Marne. Achat du Musée.
— (Nos 34116-34119). Moulages d'objets mérovingiens de la collection de l'abbé Poulaine à Voutenay (Yonne).
1894 (Nos 34121-34133). Moulages d'objets gallo-romains et mérovingiens du Musée de Namur. Achat du Musée.
— (Nos 34134-34159). Objets préhistoriques de Russie. Don J. de Baye.
— (N° 34160). Grande hache de Mallicolo, une des Nouvelles-Hébrides. Don Ed. Delessert.
— (Nos 34167-34181). Haches polies découvertes à Bernon, dans la presqu'île de Rhuys. Achat du Musée.
— (N° 34182-34184). Torques, bracelets et fibules de Beine (Marne). Achat du Musée.
— (Nos 34189-34192). Statuettes de bronze gallo-romaines. Achat du Musée.
— (N° 34193). Petite amphore en or des environs de Lyon. Achat du Musée.
— (Nos 34196-34205). Série d'échantillons minéralogiques envoyés par le comte de Limur (de Vannes).
— (Nos 34207-34215). Moulages d'objets en bronze communiqués par le Musée d'Annecy.
— (N° 34216). Statuette en bronze de Pluton. Achat du Musée.
— (Nos 34217-34225). Lot de bijoux mérovingiens trouvés dans le département des Ardennes. Achat du Musée.
— (N° 34258). Reproduction, en galvanoplastie, du grand chaudron d'argent de Gundestrup [3]. Échange avec le Musée de Copenhague.

1. Cf. *Revue archéologique*, 1893, I, p. 242.
2. *Revue archéologique*, 1893, II, pl. XIX, p. 270.
3. S. Müller, *Nordiske Fortidsminder*, 2e cahier; *Revue archéologique*, 1893, I, p. 283; 1893, II, p. 108; 1894, I, p. 152.

PREMIÈRE PARTIE.

DIVINITÉS GRÉCO-ROMAINES.

FRONTISPICE (34259).* **Jupiter debout.** — Haut., 0ᵐ,925.
L'original de cette belle statue, la plus importante image de Jupiter qui ait été découverte en Gaule, provient de la localité dite *le Vieil-Évreux*, à 5 kil. au sud-est de la ville moderne, où elle a été exhumée en 1840 par Bonnin avec plusieurs autres morceaux de sculpture[1]. Le bras gauche avait été trouvé par hasard plus de six ans avant la découverte du corps. La figure a été fondue en un grand nombre de pièces, raccordées ensemble au moyen de petites lames de métal[2]; la grande statue de Lillebonne et celle du musée de Vienne (Isère) sont des produits du même procédé. Les yeux sont incrustés d'argent ; les lèvres et les mamelons sont d'un métal plus rouge que le reste du corps. Le type se rattache à la tradition de Lysippe, auteur du colosse de Jupiter à Tarente et de plusieurs autres statues du même dieu. Quant au travail, il est certainement romain[3]. Le Jupiter d'Évreux tenait un sceptre de la main droite, un *manche* de foudre dans la main gauche ; il n'a subi aucune restauration.

Clarac, *Musée*, pl. 410 D, n° 684 B ; Bonnin, *Antiquités gallo-romaines des Éburoviques*, pl. XX ; S. Reinach, dans l'*Album des Musées de Province*, t. I, p. 6, pl. II, où l'on trouvera toute la bibliographie antérieure. Il a été aussi question de cette statue dans la session du *Congrès archéologique* de France tenue en 1889 à Évreux (p. 57).

1. Évreux est l'ancien *Mediolanum Aulercorum;* le Vieil-Évreux s'appelait probablement *Gisacus*.
2. « Bien qu'on en ait dit, elle paraît avoir été fondue d'un seul jet. » (Prévost, *Congrès archéologique*, 1889, p. 58.) Cette assertion reste à démontrer.
3. M. Prévost, *loc. laud.*, incline à l'attribuer au troisième siècle, date qui me paraît un peu trop basse.

1 (23814). * **Jupiter debout.** — Haut. de la statuette, 0^m,29 ; du socle, 0^m,05. Original au musée de Berne, trouvé à une lieue de la ville, en 1832, près de la cure de Muri, avec des images de Junon, de Minerve et de divinités locales.

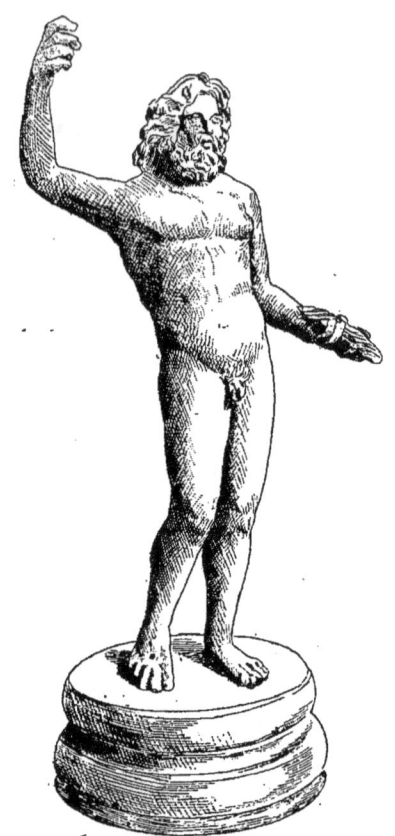

N° 1. — Jupiter.

Le dieu tient le foudre dans la main gauche ; dans la main droite levée passait la hampe d'un sceptre. Beau travail. Une figure presque identique, sauf qu'une draperie est passée sur le bras gauche, a été trouvée en 1844 à Colchester [1]. Le type est d'ailleurs assez fréquent, avec de légères variantes [2].

1. *Archæologia*, vol. XXXI, pl. XVI.
2. Il a aussi été attribué à Neptune, *Bulletin de Corresp. hellén.*, 1885, pl. XIV. Cf. le

Studer, *Verzeichniss der auf dem Museum der Stadt Bern aufbewahrten antiken Vasen und römisch-keltischen Alterthümer*, Bâle, 1846, p. 50 et planche; *Indicateur d'antiquités suisses*, 1863, p. 48; Fellenberg, *Ein Gang durch das städtische Antiquarium in Bern*, Berne, 1877, p. 10; *Jahrbücher der Alterthumsfr. im Rheinlande*, t. XI, p. 2.

2 (27912). **Jupiter debout.** — Haut. 0m,135. Patine vert sombre. Trouvé en 1864 au Lerhin, territoire d'Auvernier, dans le canton de Neufchatel et acheté à l'ingénieur Ritter en 1884 (1.800 francs).

Cette figure, d'un travail très soigné, paraît remonter à un original de la meilleure époque grecque. Les pupilles des yeux sont creusées. Comme

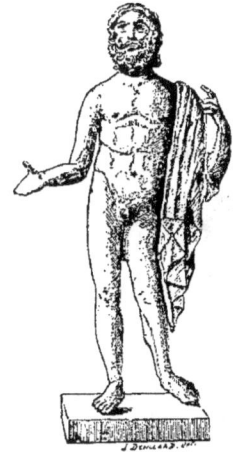
N° 2. — Jupiter.

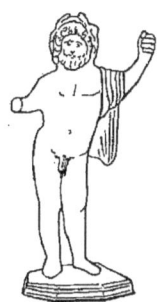
N° 3. — Jupiter.

dans le Jupiter d'Évreux[1], les lèvres et les mamelons sont d'un métal plus rouge que le reste du corps (cuivre pur.) La main gauche relevée donnait passage à la hampe d'un sceptre; la main droite étendue, d'un travail sommaire, supportait sans doute quelque attribut.

Publié dans le *Musée Neuchâtelois* de juillet 1879 (article de M. Wavre). Pour le type, cf. Clarac, *Musée*, pl. 403, fig. 689.

3 (18784). **Jupiter debout.** — Haut. totale, 0m,08; haut. de la base, 0m,007. Acheté à Dôle en 1872, avec douze autres objets (170 francs.)

Style barbare. Le dieu est lauré. Petite base irrégulière à sept pans.

4 (26262). **Jupiter à la roue.** — Haut. de la statuette, 0m,227; de

Jupiter de Metz, Grivaud de la Vincelle, *Recueil de monuments*, pl. XIII, 8; celui du Vieil-Évreux, donné en frontispice, et, en général, Overbeck, *Zeus*, p. 144 et suiv.

1. *Album des musées de province*, p. 12, note 2; *supra*, p. 29.

la base, 0ᵐ,07. La partie inférieure de la base, creuse à l'intérieur, est endommagée. Patine vert-clair, avec traces d'un revêtement d'argent.

Cette statuette coulée, très lourde (1 kilog. 897), a été découverte en novembre 1872 dans les ruines d'une station romaine au lieu dit *le Fond Pré*, à Landouzy-la-Ville (Aisne). Elle était en trois morceaux, la figure, l'attribut et le piédestal. Après avoir fait partie du Cabinet Verdier de la

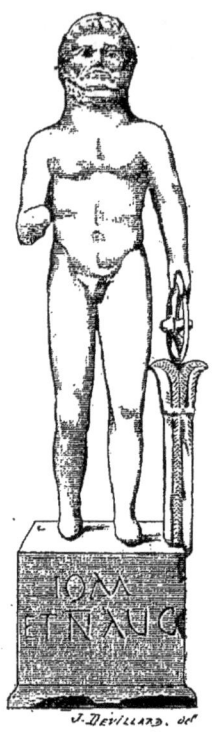

N° 4. — Jupiter.

Tour à Vervins, elle a été acquise par le Musée, avec deux autres objets de la même collection, en 1880 (800 francs).

Le dieu s'appuie sur une roue à six rayons, posée sur un support cannelé que couronne un chapiteau. Dans la main droite était passée une hampe dont on croit apercevoir la trace sur la base. L'inscription du socle se lit : *Jovi Optimo Maximo et Numini Augusti* [1] ; elle est d'une authenticité incontestable.

1. N̄ AVG équivaut à la formule *Genio Augusti* dans une dédicace des bouchers de Périgueux (Mowat, *Bull. épigr.*, t. I, p. 52).

Travail grossier. Comme l'a fait observer M. de Villefosse, le type est plutôt celui d'Hercule ; mais cette sorte de confusion entre Hercule et Jupiter n'est pas sans exemple, même en dehors de la Gaule. — Pour le symbolisme de la roue, voir la notice du n° 5.

Villefosse, *Bulletin de la Société des antiquaires,* 1874, p. 101 ; E. Fleury, *Antiquités et monuments du département de l'Aisne,* 2ᵉ partie, p. 61 (gravure) ; Villefosse, *Revue archéologique,* 1881, I, pl. I (héliogravure) ; Gaidoz, *ibid.,* 1884, II, p. 10 et 1885, II, p. 176 ; *Westdeutsche Zeitschrift,* t. X, pl. I, n° 2.

5 (32947). **Jupiter à la roue.** — Haut., 0ᵐ,14. Patine sombre.

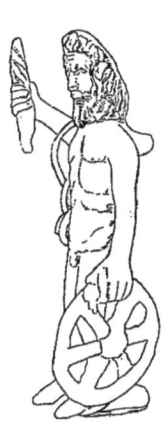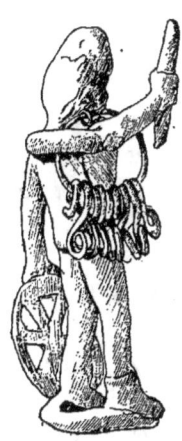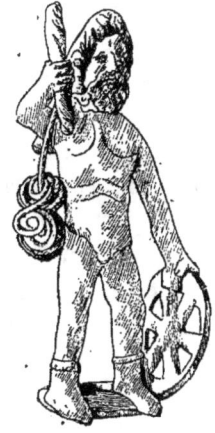

N° 5. — Jupiter.

Cette statuette, découverte en 1774 par Grignon au lieu dit Le Châtelet, près de Saint-Dizier, a figuré d'abord dans les collections de Grivaud de la Vincelle et de Durand, puis au musée du Louvre jusqu'en 1892, époque à laquelle elle est entrée à Saint-Germain par voie d'échange. Elle est d'un style grossier, comme la plupart des figurines de même provenance, et présente aussi, comme plusieurs d'entre elles, un double anneau au revers, à travers lequel on pouvait faire passer un support. Le dieu tient le foudre de la main droite et s'appuie de la main gauche sur une roue à six rayons. Sur l'épaule droite et dans l'anneau supérieur est passé un autre anneau de laiton qui porte neuf petits S en bronze mince [1].

[1]. On croit reconnaître des objets analogues dans la main gauche abaissée d'un Mercure en bronze trouvé au camp de Dalheim (Luxembourg). Cf. *Public. de la Soc. de Luxembourg,* 1853, t. IV, pl. VII, 16.

Grignon, *Bull. des fouilles du Châtelet*, 1774, pl. XIV ; Grivaud de la Vincelle, *Arts et métiers des anciens*, 1819, pl. 113, n⁰ˢ 1 et 2 ; E. Lambert, *Essai sur la numism. gauloise du nord-ouest de la France*, 2ᵉ partie, pl. XIX, 1 ; Longpérier, *Notice*, p. 4, n° 14 ; Maxe Werly, *Étude sur les monnaies recueillies au Châtelet de Boviolles de* 1802 à 1874, p. 66 ; Mowat, *Bulletin épigr.*, t. I, p. 57 ; Villefosse, *Revue archéol.*, 1881, t. I, p. 3 ; Gaidoz, *ibid.*, 1884, t. II, p. 11, fig. 6 ; Flouest, *ibid.*, 1885, t. I, p. 13 (gravure) ; *Bull. monum.*, 1885, p. 560 (gravure) ; Allmer, *Rev. épigr.*, 1891, p. 85 ; Odobesco, *Trésor de Petrossa*, t. I, fig. 85 ; *Westdeutsche Zeitschrift*, t. X, pl. I, n° 4.

Grivaud, en 1817, reconnut le caractère symbolique des pendeloques en S et les rapprocha de signes analogues figurés sur les monnaies gauloises [1] ; mais il considéra la roue comme un symbole du voyage qui indiquerait le retour, après sa guérison, du malade dont la statuette serait l'ex-voto. « Les huit S [2] passés dans l'anneau peuvent annoncer que la maladie avait duré huit mois (!) » En 1840, J. de Witte étudia le symbolisme de la roue sur les vases peints et d'autres monuments antiques (roue du char de Pluton, roue d'Ixion, roue de la Fortune, roues dite *des mystères*), mais sans mentionner la figurine du Châtelet [3]. Longpérier, dans sa *Notice*, se contenta d'indiquer quelques exemples de roues sur les vases et les monnaies, mais sans exprimer d'opinion personnelle. La question fut reprise en 1881, à propos de la statuette de Landouzy-la-Ville (notre n° 4), par M. de Villefosse [4], et en 1884 par M. Gaidoz [5]. Outre un grand nombre de rouelles isolées, découvertes surtout dans le lit des fleuves [6], on connaît plusieurs statues gallo-romaines où Jupiter a pour attribut la roue, soit qu'il s'appuie sur elle, soit qu'il la tienne élevée. Ce sont, outre les figurines du Châtelet et de Landouzy-la-Ville : 1° un Jupiter en costume militaire romain, statue en pierre découverte à Seguret (Vaucluse) et conservée au musée d'Avignon [7]. 2° Un Jupiter figuré en relief sur un autel de

1. Grivaud, *Recueil de monuments*, t. II, p. 33, 36. Cf. *ibid.*, p. 64 : « Le symbole en forme d'S... avait certainement une signification allégorique à laquelle les Gaulois attachaient de l'importance. »
2. Il y en a *neuf*.
3. J. de Witte, *Description de la collection d'antiquités de M. le vicomte Beugnot*, p. 24.
4. *Rev. archéol.*, 1881, I, p. 1.
5. *Ibid.*, 1884, II, p. 7.
6. On les prenait autrefois pour des monnaies ; cf. *Rev. archéol.*, 1876, I, p. 405. Les dragages de la Loire près d'Orléans ont ramené plus de 2.000 rouelles ; d'autres ont été trouvées dans la Mayenne à Saint-Léonard, dans la Vilaine à Rennes. Cf. *Bull. épigr.*, t. I, p. 59.
7. *Mém. de l'Acad. de Vaucluse*, 1888, pl. XII ; *Rev. archéol.*, 1884, II, pl. I ; 1885, I, p. 29.

Trèves[1]. 3° Un autre analogue sur un autel de Vaison[2]. 4° Un Jupiter en terre cuite découvert à Moulins [3]. 5° Une statuette en bronze publiée par Montfaucon et trouvée, dit-on, dans la forteresse de Hartsbourg ; le dieu, tenant une roue de la main gauche, un panier de la main droite, est debout sur un poisson [4]. 6° Le dieu faisant tourner une roue sur le vase d'argent de Gundestrup (Jutland) [5].

De ces monuments, il faut rapprocher [6] : 1° les autels où est figurée une roue, quelquefois associée au foudre ; on en connaît 7 dans le Gard, 1 dans la Mayenne, 1 dans l'Hérault, 3 dans le sud de l'Angleterre (dont 2 élevés par les cohortes de Tongres) [7]. 2° Des bas-reliefs (Meuse, Luxeuil, Metz), où une rouelle prophylactique est passée dans la main ou au bras d'un personnage [8]. 3° Les casques à rouelle de l'arc d'Orange [9]. 4° Les monnaies gauloises à la roue [10]. 5° Le faisceau de maillets en roue à six rayons disposés au-dessus de la tête du Dispater de Vienne [11]. 6° Un objet analogue acheté par M. de Mortillet à Vienne [12].

M. Gaidoz a recherché la roue et la rouelle symbolique dans toutes les civilisations anciennes et modernes ; il a notamment mis en lumière les survivances chrétiennes de ce symbole, tant dans les cérémonies religieuses (fêtes de la Saint-Jean) que dans la bijouterie populaire [13]. Il a conclu, après plusieurs autres savants, que la roue est le symbole du soleil [14] et que le dieu à la roue est le Jupiter solaire gaulois. « Le foudre n'est venu que comme un accessoire et un accessoire romain, conséquence de l'assimila-

1. *Westdeutsche Zeitschrift*, 1884, p. 27 ; *Revue archéol.*, 1884, II, p. 11 (fig.).
2. *Revue archéol.*, 1884, II, p. 12.
3. *Ibid.*, 1884, II, p. 9 ; *Mém. de la Soc. des Antiq.*, 1890, pl. II, 25.
4. Montfaucon, *Antiquité expliquée*, t. II, pl. 184, 1.
5. *Nordiske Fortidsminder*, II, pl. X.
6. Cf. Mowat, *Bull. épigr.*, t. I, p. 55, qui croit aussi reconnaître une roue votive dans l'objet que porte le chef des *Eurises* sur l'autel des Nautæ de Paris.
7. *Revue archéol.*, 1881, II, p. 13 ; 1885, II, p. 187 ; *Bull. épigr.*, t. I, p. 56.
8. *Ibid.*, 1885, I, p. 199.
9. *Ibid.*, p. 201.
10. *Ibid.*, p. 365.
11. *Ibid.*, 1881, I, p. 3.
12. Au musée de Saint-Germain, n° 22205 (notre n° 176).
13. *Revue archéol.*, 1884, II, p. 23, 136, 141 ; 1885, I, p. 195, 200, 365, etc.
14. *Ibid.*, 1884, II, p. 14. La même thèse avait été développée par Parenteau, *Congrès archéologique de France*, 1864, p. 257, à propos des rouelles. Voir encore *Rev. archéol.*, 1876, I, p. 405 ; 1888, II, p. 116 ; 1889, I, p. 115 ; *Verh. Berl. Ges. für Anthrop.*, t. XIV, p. 497 ; t. XVI, p. 129 ; *Bull. monum.*, 1872, p. 196 ; *Mém. de la Soc. des Antiquaires*, t. V, p. 379 ; *Revue celtique*, t. VII, p. 252 ; Thomas, *Indian antiquary*, 1880, p. 135 (roue symbolique bouddhiste).

tion. Ce foudre, formé par un grand fuseau d'où sortent des traits en zigzag, est une image étrangère à la Gaule : c'est sous la forme du marteau que les Gaulois, comme les Germains, se représentaient généralement le tonnerre » [1]. Contrairement à M. Gaidoz, Flouest a voulu voir dans la roue le symbole du tonnerre, en rappelant fort à propos le texte du Psalmiste (LXXVI, 19) : *Vox tonitrui tui in rota* et l'expression populaire équivalant à « il tonne » : « Le bon Dieu se promène en voiture [2]. »

Flouest a longuement étudié le signe en S [3], qu'il veut rattacher à « l'idée de la lumière vivifiante provoquant la fermentation du germe » et auquel il attribue, par suite, un sens analogue à celui de l'*olla* que tiennent les statuettes de Dispater [4]. En l'absence de textes, c'est aller beaucoup trop loin. La roue et l'S sont certainement des symboles, comme la croix gammée et le triquètre, mais on cherche en vain à en déterminer nettement le sens, d'autant plus qu'il est dans l'essence des symboles, une fois consacrés par l'usage, de prendre des significations très diverses suivant la pensée de celui qui les emploie.

6 (21805). **Jupiter debout.** — Haut., 0m,068.

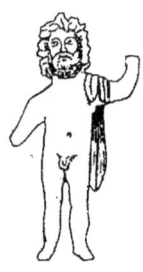

N° 6. — Jupiter.

Statuette très grossière, de provenance inconnue, achetée ou donnée antérieurement à 1874. On distingue, contre le bras droit, les restes d'un attribut; mais peut-être n'y a-t-il là qu'un défaut de fonte.

1. *Revue archéol.*, 1885, II, p. 176.
2. *Ibid.*, 1885, I, p. 17. M. Allmer pense de même (*Rev. épigr.*, 1887, p. 338). M. Mowat est revenu à la théorie de Grivaud qui fait de la roue le symbole d'un voyage heureux; elle serait consacrée au *Jupiter redux* dont il est question dans une inscription de Rome (Orelli, n° 1256). Cf. *Bull. épigr.*, t. I, p. 57.
3. Flouest, *Deux stèles de laraire*, Paris, 1885 (avec un appendice sur le signe en S).
4. *Bull. de la Soc. des Antiquaires*, 11 mars et 24 décembre 1884; *Revue archéol.*, 1885, I, p. 13. Cf. Odobesco, *Trésor de Pétrossa*, t. I, fig. 85; *Matériaux*, t. XXII, p. 164;

7 (32498). **Jupiter debout**. — Haut., 0m,103 ; longueur d'une tige saillante sous le pied gauche, 0m,01. Patine sombre.

Cette statuette a été vendue en 1891 au Musée de Saint-Germain

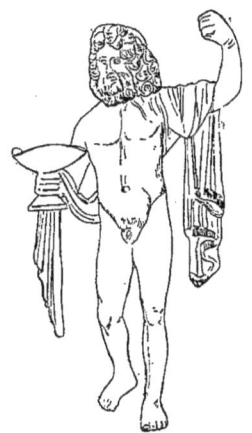

N° 7. — Jupiter.

comme provenant des fouilles de Saint-Just (quartier de Trion), à Lyon (60 fr.). La main droite et le vase qu'elle tient ont une apparence suspecte. La main gauche laissait passer la hampe d'un sceptre.

8 (34216) **Pluton** (?) — Haut., 0m,145. Base antique. Patine sombre.

Cette statuette, découverte, dit-on, en Franche-Comté, a figuré dans la collection Gréau et a été vendue au Musée en 1894 comme provenant « des environs de Vienne » (350 fr.). Elle représente un dieu barbu, au type du Pluton gréco-romain, tenant de la main gauche un vase à deux anses orné de ciselures et de la main droite abaissée un objet en torsade qui peut être la partie inférieure d'une corne d'abondance. Le couronnement de cet objet a été brisé dès l'antiquité, comme en témoigne la patine. Le vase, qui est plein, est percé à la partie supérieure d'un trou dans lequel devait être insérée une tige. Bon travail un peu sec ; les pupilles des yeux sont creusées. Il y a une brisure moderne à la cheville gauche.

Congrès de Pesth, p. 399 ; Morel, *Champagne souterraine*, pl. XIX, XXXVII, 2, XLI, 1 ; Wosinsky, *Schanzwerk von Lengyel,* pl. XXVIII, 209 ; *Bull. de la Soc. des Antiquaires*, 1890, p. 279 ; Chantre, *Caucase*, t. II, p. 54, 71 ; pl. IX *bis* ; Lindenschmit, *Alterthümer*, I, 8, 2, 2.

Froehner, *Collection Gréau, bronzes,* p. 229, fig. 1071.

Le type de cette statuette a certainement subi l'influence de celui du dieu au maillet (cf. notre n° 11). La corne d'abondance est quelquefois donnée comme attribut au Pluton gréco-romain [1].

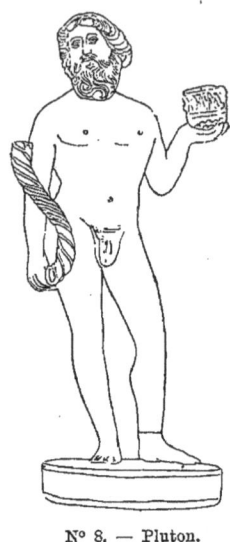
N° 8. — Pluton.

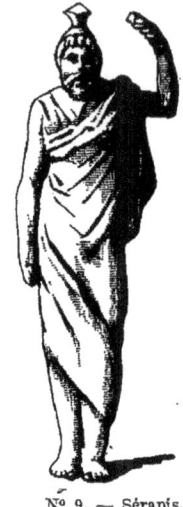
N° 9. — Sérapis.

9 (31215).* **Jupiter Sérapis.** — Haut., 0m,065.

L'original de cette statuette est conservé au Musée d'Arolsen (duché de Waldeck); elle est intéressante à rapprocher des images du Dispater gaulois. On distingue, dans la main gauche levée, les vestiges d'un attribut; l'attitude a quelque chose de raide et de hiératique. Bien que la figurine soit presque plate, elle est modelée au revers.

Gaedechens, *Die Antiken des Museums zu Arolsen,* p. 38, n° 29; Friederichs-Wolters, *Gipsabgüsse,* n° 1769. Une figurine identique est gravée dans les *Antiquitatis reliquiae a marchione Jacobo Musellio collectae,* Vérone, 1756, pl. VIII, n° 2.

Le type plastique de Sérapis a été étudié par MM. Overbeck (*Griechische Kunstmythologie,* t. II, p. 305) et Lafaye (*Histoire du culte des divinités d'Alexandrie hors de l'Égypte,* p. 16, 248, etc.); M. Michaelis, qui

1. Scherer, art. *Hades* dans le *Lexikon* de Roscher, p. 1787, 1822; Millin-Reinach, *Peintures de vases,* p. 49.

s'en est occupé en dernier lieu (*Journal of hellenic studies*, t. VI, p. 288), a distingué cinq types de Sérapis debout, dont le troisième (p. 299) est celui de la statuette d'Arolsen.

10 (29557). **Isis.** — Haut., 0^m,159. La patine est en partie enlevée.

Découverte à Besançon, cette statuette a été acquise en 1885 à la vente Gréau (80 fr.). Le pouce et les deux premiers doigts de la main droite sont brisés. Les manches sont fermées par des agrafes en forme de ro-

N° 10. — Isis.

saces (4 d'un côté, 3 de l'autre.) Cheveux finement striés, pupilles creuses. L'ourlet supérieur de la tunique est orné d'un pointillé. Les plis du vêtement sont indiqués au revers. Style sec.

Froehner, *Collection Gréau* (*bronzes*), n° 1112.

On trouvera dans le *Lexicon der Mythologie* de Roscher (art. *Isis*) l'énumération des statuettes de cette déesse qui ont été découvertes en Gaule. Sur la statue qui figurait autrefois à Saint-Germain-des-Prés et fut détruite en 1514, voir Dom Martin, *Religion des Gaulois*, t. II, p. 136.

11 (34111). **Vulcain.** — Haut., 0^m,095. Patine verte.

Provenance inconnue. Cette statuette, qui faisait partie de la collection

Millescamps[1], a été vendue en 1894 au Musée (80 fr.). Pupilles creuses; assez bon travail.

Les images de Vulcain sont rares dans l'art gallo-romain[2]. On peut

N° 11. — Vulcain.

citer deux bustes de Besançon (Grivaud, *Recueil*, pl. XIII, 7, et Castan, *Catalogue du Musée de Besançon*, p. 277, n° 1031) et un buste de Sens (Longpérier, *Notice*, n° 51)[3]. Ici, le type de Vulcain paraît avoir subi l'influence de celui du Dispater gaulois.

12 (31615).* **Minerve debout.** — Haut., 0^m,151.

Cette statuette, découverte dans un champ à Ettringen près de Coblence (Prusse Rhénane), appartient au Musée de Boston (États-Unis). Elle est d'un très bon travail et ciselée avec soin. La main gauche est fermée, la main droite laissait passer un attribut, sans doute une lance. Les pupilles sont creuses. En haut du casque, on distingue une petite cavité pour l'insertion d'un cimier. La déesse est vêtue d'un double chiton et d'une très grande égide flexible[4]. Ce motif paraît remonter à l'art grec du cinquième

1. N° 204 du catalogue de vente.
2. Les Gaulois de l'Est honoraient un dieu assimilable à Vulcain (*Viridomaro rege, romana arma* Vulcano *promiserunt Insubres,* Flor., *Epit.*, XX). On connaît des dédicaces à Vulcain de Nantes, Avignon, Die, Nîmes, Vif, Chanoz, Sens, Vieux, Narbonne, Lyon (Mowat, *Bull. épigr.*, t. I, p. 61).
3. Une tête de Vulcain, trouvée près de Toul, appartenait à un collectionneur de Nancy; le Musée en possède un dessin (*Albums Cournault*, t. II, pl. 70).
4. Cf. Reichel, *Homerische Waffen*, fig. 29 (vase datant de 500 environ av. J.-C.).

siècle, peut-être à l'Athéna Promachos dédiée vers 445 sur l'Acropole d'Athènes ; je ne connais pas d'autre exemplaire du même type.

Jahrbuch der Alterthumsfreunde im Rheinlande, t. LXXIII, pl. I (photographie sous deux aspects) et pl. II (gravure de profil). Voir Heydemann,

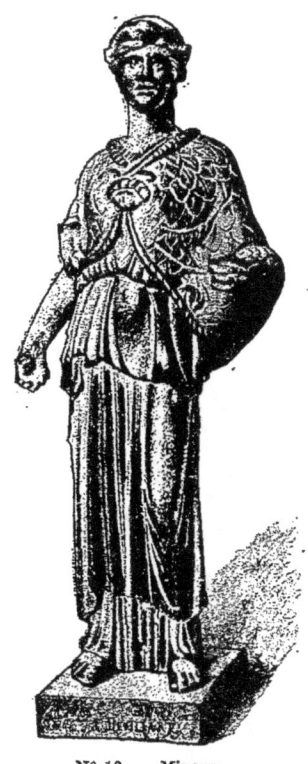

N° 12. — Minerve.

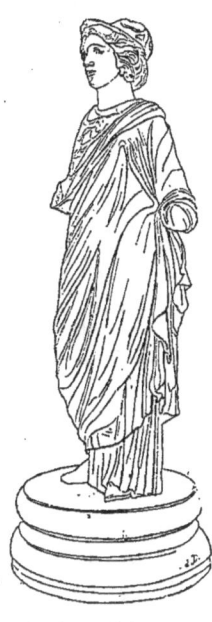

N° 13. — Minerve.

ibid., p. 51, qui a rapproché cette statuette du torse Médicis (à l'École des Beaux-Arts), attribué à un contemporain de Phidias.

13 (23813).* **Minerve debout**. — Haut. de la figurine, 0m,313 ; de la base, 0m,051. Musée de Berne.

Statuette d'un bon travail, trouvée à Muri près de Berne en même temps que notre n° 1. Les pupilles sont creuses ; le casque est décoré d'ornements incisés. Manquent les parties saillantes des deux bras.

14 (29551). **Minerve debout**. — Haut. de la figurine, 0m,086 ; de la base, 0m,027. Surface oxydée et boursouflée.

Découverte en 1877 à Saint-Lubin des Joncherets (Eure-et-Loir), cette

statuette a été acquise en 1885 à la vente de la collection Gréau (30 fr.). La lance, mobile, est trop longue, mais paraît cependant antique ; la base hexagonale l'est certainement. Il ne reste aucune trace du bouclier sur lequel s'appuyait la main gauche.

N° 14. — Minerve. N° 15. — Minerve.

Froehner, *Collection Gréau* (*bronzes*), n° 1083. La même localité avait fourni à la collection Gréau une statuette de Lare (n° 1111) et une d'Hercule (n° 1116).

Pour le type, voir les bronzes de Portici (*Archaeologische Zeitung*, 1882, pl. II), de Parme (*Monum. dell' Instit.*, 1840, pl. XVI, 2), de la collection Bammeville (*Catalogue de vente*, 1893, n° 293, pl. XIX), une très jolie figurine trouvée à Lussy en Suisse (*Indicateur d'antiquités suisses*, 1867, pl. IV), d'autres de Rupt-aux-Nonnains dans la Meuse (Liénard, *Archéologie de la Meuse*, pl. XXV, 1), de Niedertaber (*Jahrb. der Alterthumsfr. im Rheinlande*, t. XXXVII, pl. V), de La Comelle (Harold de Fontenay, *Notice des bronzes de la Comelle*, pl. I, 6, dans les *Mém. de la Soc. éduenne*, t. IX).

15 (3137). **Minerve debout.** — Haut. de la statuette, $0^m,95$; de la base, $0^m,032$.

Découverte à Vichy dans un ancien puits et envoyée à Napoléon III en 1865 par M. Lefaure, achitecte du gouvernement, cette figurine, du même type que la précédente, est d'un travail très sommaire.

Le même envoi de M. Lefaure comprenait les ex-voto d'argent qui ont été décrits dans le *Bulletin de la Société des Antiquaires*, 1890, p. 291.

16 (20736). **Minerve debout.** — Haut., 0ᵐ,136. Surface oxydée et boursouflée.

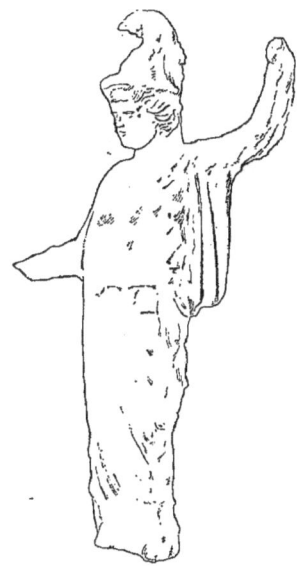

N° 16. — Minerve.

Achetée à Lyon en 1873, en même temps qu'une statuette de Dispater, n° 20737 (80 fr.). Style et conservation médiocres.

17 (33350). * **Minerve debout**. — Haut., 0ᵐ,081. Belle patine

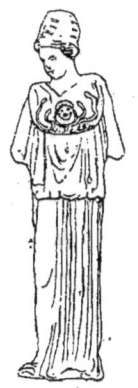

N° 17. — Minerve.

verte à la partie supérieure, jaune dans le bas. L'original a été, dit-on,

découvert dans la Dordogne ; M. E. d'Eichthal l'a acheté à Bordeaux. On distingue sur la poitrine une cuirasse à écailles avec tête de Gorgone et quatre serpents. En haut du casque est un trou pour l'insertion du cimier ; le casque est décoré d'ornements en creux. Le costume (chiton podère et diploïdion) accuse l'influence d'un type grec du cinquième siècle.

Voir la Minerve de bronze du Musée de Leyde (*Memorie dell' Instit.*, t. II, p. IX) et les figures publiées par Caylus, *Recueil,* t. VI, pl. LXXII ; Gerhard, *Antike Bildwerke,* pl. XXXVII, 4.

18(26055). **Buste de Minerve.** — Haut., $0^m, 045$.

Ce morceau assez fruste a été découvert à Sceaux dans le Loiret ; il a

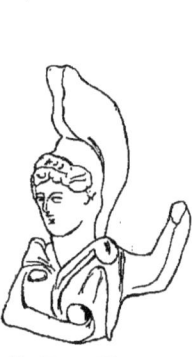
N° 18. — Minerve.

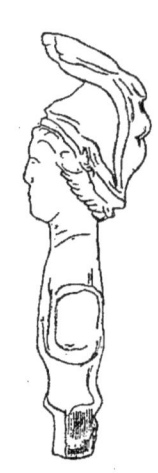
N° 18 bis. — Minerve.

appartenu à M. Campagne, conducteur des ponts et chaussées du service de la Seine, dont la collection a été acquise en 1880 de M. Piketty (nos 25978-26146, au prix de 4.000 fr.)

Cf. un buste de Minerve casquée découvert à Verdun (Liénard, *Archéologie de la Meuse,* t. II, pl. XXIX, 4).

18 *bis* (34227). * **Buste de Minerve.** — Haut., $0^m,07$.

Ce buste, ornement d'un manche de couteau, appartient à M. Piketty ; il a été découvert à Paris, dans le quartier Saint-Jacques.

Cf. *Westdeutsche Zeitschrift,* t. I, p. 190 (Zülpich).

18 *ter* (28930). Voir le n° 436.

19 (8516.) **Buste de Minerve.** — Haut., $0^m,049$; saillie *maxima* du relief, $0^m,017$.

Ce buste, enté sur un fleuron et ayant certainement servi d'applique,

provient de Châlons-sur-Marne; il appartint d'abord à Oppermann et fut donné au Musée par Napoléon III[1].

Comparez le buste casqué qui se trouve au château de Thorn sur la

N° 19. — Minerve.

Moselle (*Jahrbücher der Alterthumsfr. im Rheinlande,* t. LIII, pl. I), et le buste de Minerve découvert à Bratuspantium (Grivaud de la Vincelle, *Recueil,* pl. XIII, 6).

20 (10415). * **Minerve et la Victoire.** — Larg., 0m,082.

Moulage envoyé par F. Keller en 1869, d'après l'original qui serait au Musée de Zurich. C'est une plaque décorant le sommet d'un fourreau. La Victoire, portant une palme et une couronne, vole vers Minerve assise, qui est armée de la lance et du bouclier et tient une corne d'abon-

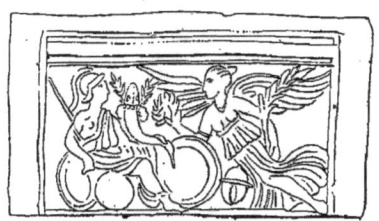

N° 20. — Minerve et Victoire.

dance de la main gauche. Dans le champ, au-dessous de la Victoire, un casque.

Je ne trouve aucune trace de cet objet ni du suivant dans le catalogue des Antiques de Zurich par M. Benndorf (Zurich, 1872).

[1]. Napoléon III acquit d'Oppermann, au prix de 3.000 francs, une collection d'antiquités gallo-romaines qu'il donna en 1868 au Musée (n°[s] 8514-8555.) Le reste de la collection Oppermann, d'une importance bien supérieure à ce premier lot, est entré en 1875 au Cabinet des Médailles (cf. Heydemann, *Pariser Antiken,* p. 66).

21 (10417). * **Minerve et la Victoire.** — Larg., 0^m,075.

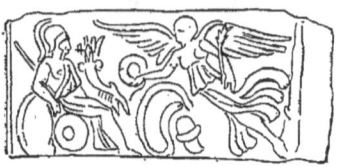

N° 21. — Minerve et Victoire.

Même provenance et même sujet que le précédent.

22 (34190). **Apollon debout.** — Haut. de la statuette, 0^m,125 ; de la base (qui est antique), 0^m,05. Belle patine sombre.

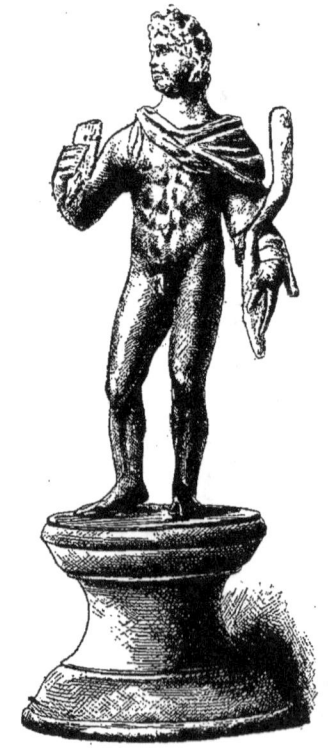

N° 22. — Apollon.

Cette importante statuette provient, dit-on, des environs de Lyon (entre

Givors et Saint-Romain). Elle a été vendue au Musée en 1894 (425 fr.)[1].

Apollon lauré, tenant le *pedum* et la flûte de Pan, est figuré sous les traits d'un berger. La tête présente un caractère très individuel (pupilles creuses) et rappelle beaucoup celle de Néron. On connaît d'autres images de Néron en Apollon[2], qui viennent confirmer un texte formel de Suétone[3]. Une statuette de l'ancienne collection Durand, au Louvre, est d'un style analogue à la nôtre : Longpérier y avait reconnu Néron jeune portant sur son bras gauche Britannicus dans un pan de sa chlamyde[4]. M. Waldstein, en publiant cette figurine[5], qui répond, dans son ensemble, au type de l'Hermès olympien de Praxitèle, a contesté à tort l'interprétation de Longpérier. Néron a été représenté là sous les traits d'Hermès comme il l'a été ailleurs sous ceux d'Apollon[6].

23 (14100.) **Apollon assis.** — Haut., 0m,104. Belle patine verte.

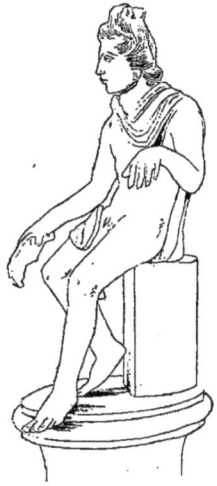

N° 23. — Apollon.

Cette figurine, découverte au lieu dit *Boquet gras* dans la forêt de Compiègne, au cours des fouilles de M. de Roucy, a été donnée au Musée par

1. A l'intérieur de la base est marquée à l'encre la cote N 5859 que je ne comprends pas.
2. Bernoulli, *Römische Ikonographie*, t. II, p. 392.
3. Suétone, *Nero*, XXV : *Statuas suas [posuit] citharoedico habitu, qua nota etiam nummum percussit*.
4. *Notice des bronzes*, p. 154, n° 655.
5. *Journal of hellenic studies*, t. III, p. 107 et héliogravure.
6. Cf. Chabouillet, *Catalogue*, n°s 2801, 3001.

Napoléon III en 1870. Elle est d'un style et d'une conservation satisfaisante. Le dieu tient le plectre de la main droite ; la main gauche reposait sur une lyre (base et support modernes). La chlamyde est agrafée sur l'épaule droite ; les pupilles sont creuses.

Une statuette d'Apollon debout, tenant le plectre dans la main droite abaissée, figure parmi les bronzes découverts à La Comelle (Harold de Fontenay, *Notice des bronzes de La Comelle*, pl. II, 8, dans les *Mém. de la Société éduenne*, t. IX.)

24 (23415). * **Apollon assis.** — Haut., 0^m,22 ; larg., 0^m,137.

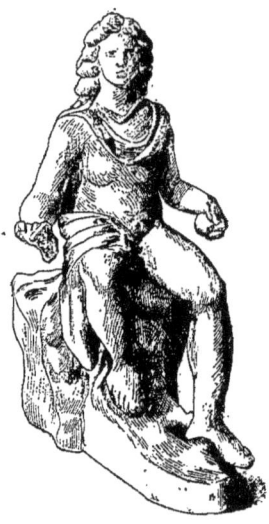

N° 24. — Apollon.

N° 25. — Apollon.

L'original, découvert à Rian près de Chevagnes (Allier), appartenait, en 1876, à la collection Chambon de Moulins. Travail sommaire ; type analogue à celui de la figurine précédente. La main droite est brisée, la main gauche paraît tenir un plectre. Les doigts sont indiqués sur le pied droit seulement.

Pour le type d'Apollon assis sur un rocher, voir Overbeck, *Apollo*, p. 201 et suiv.

25 (9010). **Apollon** (?) — Haut., 0^m,11.

Cette figurine, d'un travail extrêmement grossier, a été achetée en 1868 à un paysan des environs d'Orange (20 fr.). Sur le derrière de la tête, les cheveux sont indiquées par des stries fines et retombent sur les

épaules en neuf larges boucles, dont deux sont visibles sur le devant. Le pied droit est relevé et tout à fait difforme. Si une figurine de ce genre était exhumée en Grèce ou en Italie, on n'hésiterait pas à l'attribuer à une époque très ancienne, probablement au sixième siècle. Au cas où celle-ci proviendrait réellement d'Orange, on peut se demander si l'on n'est pas en présence d'une œuvre à demi-barbare plutôt que d'une statuette grecque archaïque importée en Gaule par la voie de Marseille ou de Narbonne.

Pour le type, cf. la statue archaïque dite Apollon de Naxos au musée de Berlin (Overbeck, *Apollo*, p. 36, fig. 8).

N° 26. — Apollon.

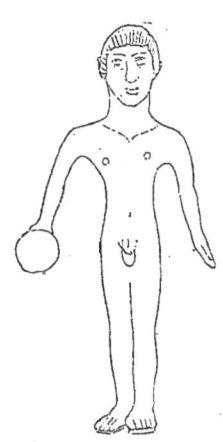

N° 27. — Apollon.

26 (34074)*. **Apollon** (?) ou **Bonus Eventus**. — Haut., 0^m,19.

L'original de cette statuette, découverte à Angleur près de Liège en 1882, est conservé au musée de Liège.

Schuermans, *Bulletin des commissions belges d'art et d'archéologie*, 1882, p. 324 ; *Revue archéologique*, 1882, I, p. 241.

27 (29440). **Apollon** (?). — Haut., 0^m102. Belle patine sombre.

Cette figurine, vendue au Musée en 1885 comme provenant d'Auvergne[1], est certainement de travail étrusque. Par derrière les cheveux retombent sur le dos en formant une grosse natte, suivant un modèle fréquent dans l'art grec archaïque.

1. Avec un lot d'objets divers, n°s 29437-29465 (190 fr.).

28 (26054). **Le Soleil.** — Haut., 0ᵐ,068. Surface altérée par d'énormes boursouflures.

N° 28. — Soleil.

Cette tête radiée, découverte à Sceaux (Loiret), est entrée au Musée avec le n° 18.

Pour le type, cf. *Museo Bresciano*, pl. LII, 2, 3.

29 (29541). **Diane sur un sanglier.** — Haut., 0ᵐ,122; long., 0ᵐ,147; largeur de la base, 0ᵐ,081. Patine verte.

Cette charmante figurine, à laquelle manquent la tête et la main gauche, a été découverte dans les Ardennes [1] et acquise à la vente de la collection Gréau en 1885 (830 fr.). La déesse, en costume de chasseresse,

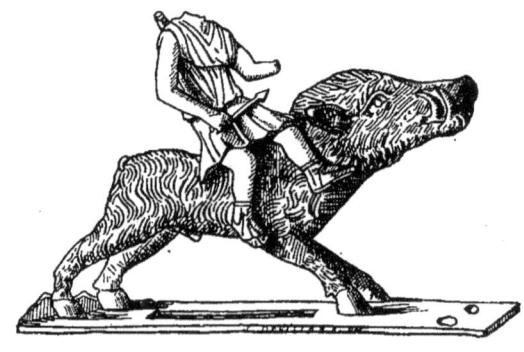

N° 29. — Diane.

tenant une flèche de la main droite et le carquois sur l'épaule, est portée par un sanglier au galop[2]. Comme les figures gallo-romaines d'Épona, Diane

[1]. Comparez l'image de la Diane Tifatine à cheval, *Gazette archéologique*, 1881, pl. XIV (antéfixe de Capoue).

[2]. « On pense naturellement à la déesse des Ardennes, *Arduinna*, représentée en Diane sur le bas-relief votif d'un prétorien du troisième siècle, né à Reims. » (Froehner.)

est assise à droite, suivant l'usage des femmes dans l'antiquité qui s'est conservé, dans les milieux rustiques, jusqu'à nos jours [1]. L'ensemble est peut-être, comme l'a supposé M. Froehner, le couronnement d'une enseigne.

Froehner, *Collection Gréau (bronzes)*, n° 749. Les figures de Diane sont assez rares en Gaule. Un petit bronze représentant cette déesse a été découvert à Paris (Grivaud, *Recueil*, pl. V, 6.)

30 (14450). **Diane.** — Diamètre, 0^m,055.

Rondelle de bronze très endommagée provenant des fouilles de M. de

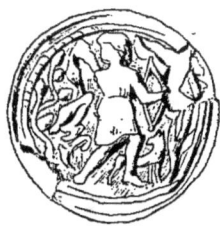
N° 30. — Diane.

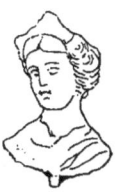
N° 31. — Diane.

Roucy à Champlieu près de Compiègne et donnée par Napoléon III en 1870. On distingue Diane tenant un arc de la main gauche et accompagnée d'un chien.

31 (34124). * **Buste de Diane.** — Haut., 0^m,023.

Découvert au cours des fouilles de la villa d'Anthée, près de Namur, et conservé au musée de cette ville. Le modelé est sommaire et les traits indistincts.

E. del Marmol, *Annales de la Société archéologique de Namur*, t. XV, pl. VI, n° 4.

1. Achille Tatius, dans son roman de *Clitophon et Leucippe*, décrit ainsi une peinture représentant Europe sur le taureau (I, 1, p. 28 des *Erotici Scriptores* de Didot) : « Ἡ παρθένος μέσοις ἐπεκάθητο τοῖς νώτοις τοῦ βοός, οὐ περιβάδην, ἀλλὰ κατὰ πλευράν, ἐπὶ δεξιὰ σημβᾶσα τὼ πόδε ». Lorsqu'on voit des Néréides ou d'autres personnages féminins assis à gauche, c'est dans des bas-reliefs ou des peintures où leur monture s'avance dans cette direction (Europe sur le taureau, Panofka, *Mus. Blacas*, pl. XXXII; Jahn, *Entführung der Europe*, pl. V, a; Hellé sur le bélier, *Bull. archeol. napol.*, t. VII, pl. III; Artémis sur un cerf, *Collection Castellani*, 1884, n° 187; Artémis à cheval, Saglio, *Dictionnaire*, fig. 2395; Eos à cheval, Baumeister, *Denkmäler*, t. II, pl. XXXIX; Vénus sur un bélier, *Bronze Gréau*, n° 375; Epona (?) sur une mule, *Annali dell' Instituto*, 1872, pl. D.). Cependant une fresque de Pompéi représente un *homme* monté à gauche sur un cheval qui se dirige vers la droite. (Saglio, *Dictionnaire*, fig. 1887.)

32 (32952). **La Nuit.** — Haut., 0ᵐ,164. Belle patine verte.

Cette figurine d'applique, creuse au revers, a été découverte à Noyers, près de Sedan. Le Musée l'a acquise en 1892 par suite d'un échange avec le Louvre (voir le n° 5). Elle est d'un travail soigné. Il y a un trou accidentel dans la partie inférieure de la draperie, à droite de la statuette.

Grivaud de la Vincelle, qui l'a publiée (*Recueil de monuments*, t. II, pl. III, n° 4, pl. 30), s'est demandé s'il fallait y reconnaître l'Aurore, la Lune ou la Nuit, et s'est décidé pour l'Aurore. Longpérier (*Notice des bronzes*,

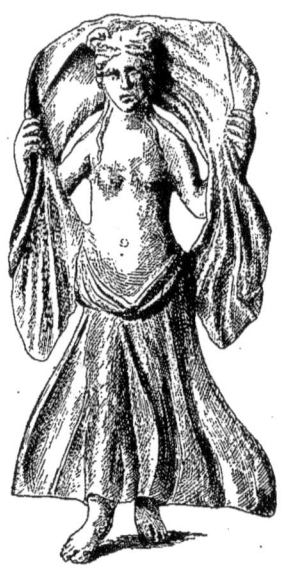

N° 32. — La Nuit.

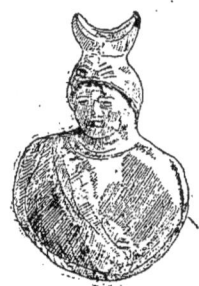

N° 33. — Lunus.

p. 11, n° 52), y a justement reconnu la Nuit. Voir une peinture d'un manuscrit grec représentant la Nuit, dans Montfaucon, *Antiquité expliquée*, t. I, pl. 214,1 et une figure analogue de la colonne Trajane (Froehner, pl. 183.)

33 (12904). **Lunus.** — Haut., 0ᵐ,073.

Buste-applique découvert à Saint-Bernard (Ain) et donné par Napoléon III en 1869. Le travail en est très grossier. On distingue les traces d'une décoration en relief sur le couvre-chef et une sorte d'écharpe faisant saillie qui passe sur l'épaule droite.

Cf. une clochette surmontée d'un buste de Lunus dans le *Recueil* de Caylus, t. VII, pl. LII, 5.

34 (31094). * **Mars debout** (?). — Haut. de la statuette, 0ᵐ,138;

de la base, 0^m,023. Belle patine très sombre; excellent travail romain. Les deux jambes de devant du petit taureau sont brisées.

L'histoire de cette curieuse figurine montre combien il faut se méfier des indications de provenance données dans le commerce et quelles erreurs peuvent en résulter pour la science; aussi allons-nous y insister un peu.

En 1887, un antiquaire parisien exposa le bronze dont nous reprodui-

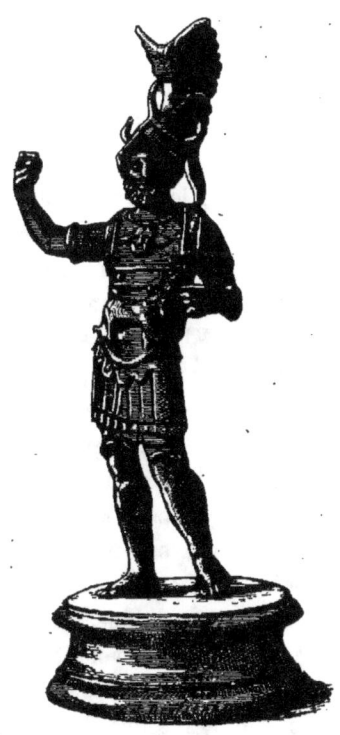

N° 34. — Mars.

sons le moulage, en l'attribuant, sur le dire du vendeur, à « la région des Pyrénées ». M. Mowat le publia, avec une héliogravure, dans la *Gazette archéologique* [1], après qu'il eut été acheté par le Musée (1.800 fr.). Dans son article, il le qualifie à plusieurs reprises de « figurine de Bayonne ». M. de Witte, qui le présenta à l'Académie des Inscriptions le 3 juin, indiqua comme provenance « les Pyrénées, en Espagne [2] ». Peu de temps

1. *Gazette archéologique*, 1887, p. 124, pl. XVII.
2. *Comptes rendus de l'Académie des Inscriptions*, 1887, p. 243.

après, la direction des musées nationaux fut informée qu'un vol de statuettes, dont on lui adressait des photographies, avait été commis à la Bibliothèque nationale de Madrid. Ces photographies ne laissaient pas de doute sur l'identité d'un des objets dérobés avec celui que venait d'acquérir Saint-Germain. Depuis cette époque, l'original est conservé dans la caisse du Musée, à la disposition de la bibliothèque de Madrid qui n'a pas encore fait les diligences nécessaires pour le reprendre ; nous n'exposons dans la vitrine qu'un moulage peint.

La figurine représente un guerrier barbu, avec un casque à trois cornes, une cuirasse et des jambières ; dans la main droite élevée passait une haste qui venait s'appuyer sur la base. La main gauche tenait également un attribut, sans doute un *parazonium*. Le détail le plus singulier est un taureau en relief placé comme emblème sur le bas de la cuirasse. M. Mowat, frappé par le caractère individuel des traits, croyait, avec d'autres archéologues, que le personnage représenté était l'empereur gaulois Postume ; M. de Witte considérait cette identification comme certaine et ajoutait que le taureau était le type de la légion VIII *Augusta*, laquelle tenait garnison à Mayence et à Strasbourg [1]. Le casque à trois cornes était rapproché par ces antiquaires des casques à cornes signalés chez les Gaulois [2]. M. Feuardent avait même cru remarquer que le taureau était pourvu de trois cornes [3], ce qui eût définitivement établi le caractère gaulois de la figurine. Or, comme elle était depuis très longtemps à Madrid, sans que l'on y possédât aucun renseignement sur son origine, tous les arguments fondés sur sa provenance supposée sont sans valeur. L'analogie avec certaines figures gallo-romaines de Mars est certaine, mais celle-ci est d'un travail bien supérieur et on lui attribuerait plus volontiers une origine italienne. On pourrait alors se demander s'il s'agit bien d'un Mars, et non pas d'un Jupiter Dolichenus, divinité qui est souvent associée au taureau [4]. Le caractère individuel de la tête n'est pas aussi marqué qu'on l'a prétendu, et bien que nous ayons des exemples certains d'empereurs identifiés à des divinités sur des petits bronzes [5], l'hypothèse d'un « Postume en Mars »

1. M. Mowat exprime une opinion analogue, *loc. laud.*, p. 125.
2. « Si cette coiffure est donnée à Postume, c'est évidemment par une ingénieuse allusion à la création de l'empire gaulois dont il fut le fondateur. » (Mowat, *loc. laud.*, p. 130.)
3. M. Mowat a reconnu qu'il n'en était rien (*Ibid.*, p. 131).
4. Cette opinion a déjà été émise par Flouest, *Bull. de la Soc. des Antiq.*, 1890, p. 235. Voir mon article *Dolichenus* dans le *Dictionnaire* de Saglio. L'aigle, autre attribut de Dolichenus, figure quelquefois sur la cuirasse du dieu (*ibid.*, p. 331, note 125).
5. Longpérier voyait Tetricus dans un Mars casqué des environs d'Amiens (*Notice des*

est peu vraisemblable. Le même type se trouve sur quelques monnaies romaines du deuxième et du troisième siècle avec la légende VIRTVS AVGVSTI [1].

La première mention de cette statuette se rencontre, à ma connaissance, dans le livre de Hübner, *Die antiken Bildwerke in Madrid* (1862), p. 202, n° 432 ; l'auteur y reconnaît dubitativement un Mars et ajoute qu'il en admet l'authenticité (*scheint ächt zu sein*). Elle a été ensuite reproduite par M. Delgado dans le *Catalogo del Museo arqueologico nacional* (1883), n° 2933 (phototypie), avec une notice (p. 220) qui qualifie le guerrier de « Thésée vainqueur du Minotaure. » Voir encore *Gaz. archéol.*, 1887, p. 124, pl. XVII ; *Comptes rendus de l'Académie des Inscriptions*, 1887, p. 243. — Sur les casques à cornes, voir Mowat, *Gaz. archéol.*, 1887, p. 130 ; on peut ajouter maintenant, aux exemples qu'il a cités, ceux qui figurent sur le vase de Gundestrup (*Revue archéol.*, 1893, I, pl. XI).

35 (819) **Mars debout.** — Haut. de la statuette, 0m,103 ; de la base, 0m,023.

Découverte à Reims en 1861, dans la rue des Poissonniers, cette statuette a été donnée au Musée par M. Duquénelle en 1862 [2]. Le travail en est lourd, mais soigné ; les pupilles des yeux sont creuses. Dans la main gauche on reconnaît l'amorce d'un glaive (*parazonium*) ; la main droite, endommagée, laissait passer une haste. Les jambes sont ornées de cnémides, mais les pieds sont nus. Dès l'époque de la découverte, ce bronze a été considéré comme un portrait de l'empereur Postume [3].

Les figures de ce type sont assez fréquentes en Gaule (voir le mémoire de Dilthey, *Ueber einige Bronzebilder des Ares,* dans les *Jahrb. der Alterthumsfr. im Rheinlande*, t. LIII, p. 1 sqq. et pl. I-XII). Nous citerons, comme statuettes analogues, celles des environs d'Amiens (Grivaud, *Recueil,*

bronzes, n° 106), où Grivaud avait reconnu Postume (*Recueil*, pl. XVII, p. 165.) M. Froehner a supposé qu'une figure casquée du troisième siècle, découverte à Saint-Lubin-des-Joncherets, représentait Postume ou Victorin (*Collection Gréau, bronzes*, n° 1124). Suivant M. de Witte (*Comptes rendus de l'Acad.*, 1887, p. 244), une statuette de la collection Duquenelle, aujourd'hui au musée de Reims [*], représenterait Victorin et une figurine de la découverte de Neuvy-en-Sullias, dont il sera question plus bas, serait l'image de l'empereur Tetricus. Nous avons déjà parlé des images de Néron en Apollon (n° 22) ; les statues d'impératrices en Vénus et en Junon sont très nombreuses.

1. Mowat, *loc. laud.*, p. 124.
2. Cet amateur distingué est mort en 1883, léguant ses collections au Musée de Reims. Cf. *Bull. épigraphique*, t. III, p. 318.
3. Voir l'inventaire manuscrit du Musée rédigé, à cette époque, par Beaune.

[*]. Ne s'agirait-il pas de notre n° 32 ? M. de Witte a pu faire erreur.

pl. XVII, 6), de Suisse (Bonstetten, *Recueil d'antiquités suisses*, 1ᵉʳ supplément, pl. VI, 15), du musée de Vienne en Autriche (Sacken, *Antike Bronzen*, pl. VI, 6; XVII, 6), de Brigetio (*Archæol. epigr. Mittheil. aus Oesterreich*, t. XIV, p. 42), enfin une figurine en argent découverte à Mayence (*Catalogue de la vente Milani*, n° 465, photographie). M. Mowat

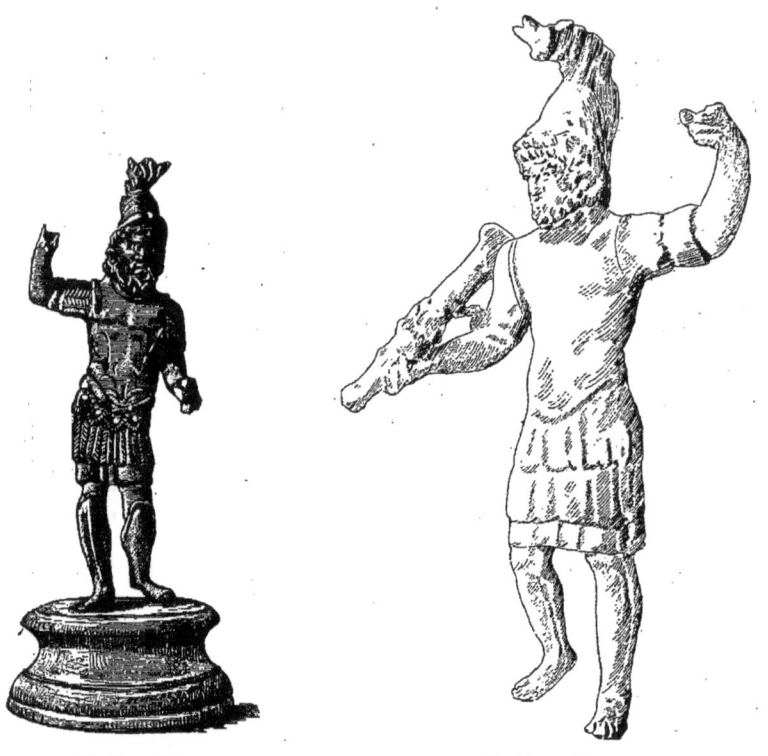

N° 35. — Mars. N° 36. — Mars.

a fait valoir des arguments pour assimiler le Mars gaulois au Teutatès mentionné par Lucain (*Bull. épigraphique*, t. I, p. 123).

36 (29628) **Mars debout**. — Haut., 0ᵐ,157. La surface est très oxydée et boursouflée.

Cette figurine, découverte à Grozon (Jura) et entrée au Musée en 1886 [1], présente le même type que les précédentes, mais ici le *parazonium* subsiste, ce qui ajoute beaucoup à son intérêt.

1. Elle a été acquise en même temps que quatre autres statuettes de bronze, n°ˢ 29626, 29627, 29629, 29630 (1.800 fr.).

37 (29776)* **Mars debout.** — Haut., 0^m,096. La base est antique.

Une des figurines de la trouvaille de Neuvy en Sullias, conservée au musée d'Orléans et dont il sera question plus loin. Style lourd et grossier ; la main droite levée donnait passage à une hampe. Les yeux sont incrustés d'argent.

Mantellier, *Bronzes antiques de Neuvy en Sullias*, pl. V (gravures sous trois faces) et p. 24. Mantellier a accrédité l'idée très contestable que ce bronze représenterait l'empereur Tetricus et c'est sous ce nom qu'il est

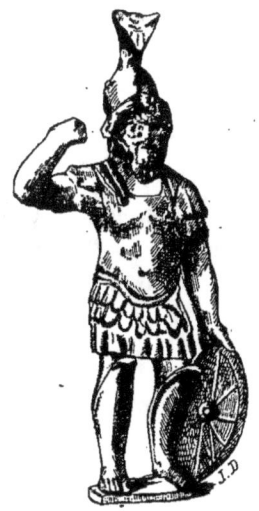
N° 37. — Mars.

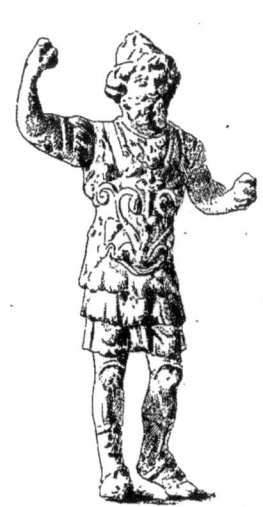
N° 38. — Mars.

désigné dans le catalogue du musée d'Orléans par l'abbé Desnoyers (éd. de 1882, p. 205).

38 (34162)* **Mars debout**. — Haut., 0^m,11. Surface boursouflée et oxydée.

L'original de cette statuette, appartenant à M. Piketty (à Meudon), a été, dit-on, découvert à Paris dans le quartier de la Sorbonne. Il faut remarquer les fleurons dessinés en relief sur la cuirasse ; une figurine analogue, avec les mêmes ornements en relief sur la cuirasse, a été découverte dans l'Oldenbourg (*Jahrbücher der Alterthumsfr. im Rheinlande,* t. LVII, pl. III, 2). Voir aussi le n° suivant.

39 (14099) **Mars debout**. — Haut., 0^m,056. Base moderne.

Cette figurine, d'un travail assez fin, a été trouvée dans les fouilles de

58 MARS.

M. de Roucy près de Compiègne et donnée par Napoléon III en 1870.

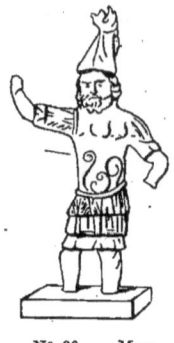
N° 39. — Mars.

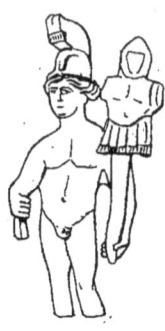
N° 40. — Mars.

On distingue, sur la cuirasse, des ornements en S. Les pieds manquent.

40 (13433) **Mars debout**. — Haut., 0m,073. Belle patine verte.

Acheté en 1869 avec la collection Blanchon de Vaison[1]. Le dieu tient un trophée de la main gauche, une poignée de glaive (?) dans la main

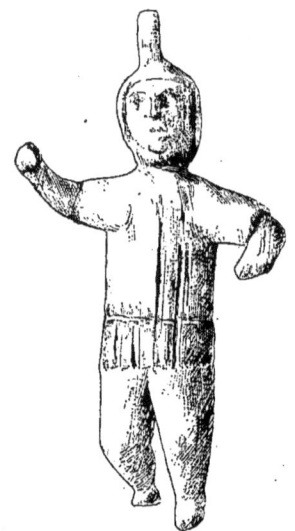
N° 41. — Mars.

droite. Le dos présente un anneau fixe destiné à suspendre la figurine; le revers du trophée est plat.

1. Napoléon III a payé cette collection 5.000 francs.

Comparez une statuette de Géromont dans Liénard, *Archéologie de la Meuse*, t. III, pl. XXIV, 5.

41 (32 965)* **Mars debout**. — Haut., 0m,105.

L'original de cette figurine, d'une grossièreté de style extraordinaire, appartenait, en 1892, à la collection de M. Daime à Digne (Basses-Alpes). Elle provient de Norante, commune de Chaudon, arrondissement de Digne. Une statuette de Mars, non moins grossière, a été découverte en 1888 près de Bonn[1].

42 (8449) **Mars debout** (?). — Haut., 0m,081. Belle patine verte.

Cette figurine, découverte à Saint-Loup de Buffigny (Aube), a été

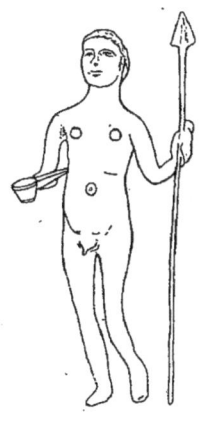

N° 42. — Mars (?).

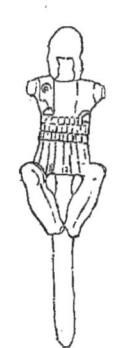

N° 43. — Mars.

donnée au Musée par Napoléon III, qui l'avait acquise à Paris (75 fr.). Le haut de la lance est brisé; la main droite tient une patère munie d'un manche. Il est très douteux qu'il faille y reconnaître un Mars.

43 (31329) **Hampe surmontée d'un trophée**. — Haut., 0m,147.

Il faut rapprocher cet objet, dont la provenance est inconnue[2], de celui qui est figuré sous le n° 37. Les motifs analogues sont très fréquents sur les monuments antiques : il nous suffira de renvoyer à deux planches de l'ouvrage de Montfaucon, *Antiquité expliquée*, t. IV, pl. 98, et *Supplément*, t. IV, pl. 25.

1. *Jahrb. des Ver. der Alterthumsfr. im Rheinlande*, t. LXXXVII, p. 27.
2. Il a été prélevé en 1888, avec les n°[s] 31327-31355, sur la collection Geslin, avant la vente (310 fr.).

Nous avons déjà fait remarquer (p. 23) la rareté des figurines *en bronze* de Vénus dans la Gaule Romaine, alors que les images de cette déesse en terre cuite sont si fréquentes. C'est là un fait qui peut s'expliquer seulement dans l'hypothèse où une divinité de même caractère que la Vénus grecque aurait manqué à la mythologie gauloise. Les statuettes en terre cuite blanche prêtent à d'autres observations de ce genre : ainsi Mercure et Mars, si fréquemment représentés en bronze, manquent presque complètement parmi les produits des ateliers de céramique.

44 (23293). **Vénus pudique.** — Haut., 0m, 155. Belle patine verte. La surface du métal est altérée sur la tête, les épaules, le ventre et les cuisses.

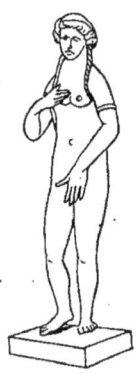

N° 44. — Vénus.

Cette figurine d'assez bon style, malheureusement déparée par les dimensions exagérées de la main gauche, a été découverte à Saint-André le Désert (Saône-et-Loire) et achetée, en 1876, à Lyon (600f).

Le type est celui de la Vénus de Médicis, si répandu à l'époque romaine qu'on a pu en énumérer plus de cent répliques[1]. La chevelure est indiquée avec soin ; deux boucles, séparées chacune en trois segments, tombent symétriquement sur le dos, deux autres descendent sur la poitrine. La déesse porte un diadème et deux bracelets, qui se retrouvent, exactement à la même place, dans d'autres statuettes en bronze de Vénus[2]. Longpérier a fait à ce sujet une observation intéressante : « Les figures de femmes, portant des bracelets au-dessus des biceps, permettaient de

1. Bernoulli, *Aphrodite*, p. 222 ; Pottier et Reinach, *La nécropole de Myrina*, p. 281.
2. Voir par exemple la Vénus Tyskievicz, dans les *Monumenti antichi dei Lincei*, t. I, p. 966 ; Frœhner, *Collection Tyskievicz*, pl. VI.

fondre à part les deux bras, qui, à l'aide du tenon ménagé à leur extrémité supérieure, étaient entés précisément au-dessus du bracelet, cet ornement dissimulant le point de jonction des deux pièces [1]. » Le revers est modelé avec soin.

Je connais deux figurines analogues découvertes en Gaule, l'une à Narbonne [2], l'autre à Siders, en Suisse [3].

45 (34189). **Vénus faisant un geste de menace.** — Haut.,

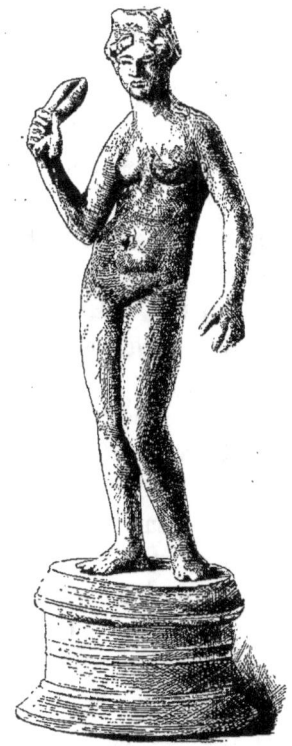

N° 45. — Vénus.

0m,15 ; la base, qui est antique, mais n'appartient probablement pas à la statue, est haute de 0m,04. Belle patine verte.

Le Musée a acquis ce beau bronze en 1894 (425f) comme provenant de

1. Longpérier, *Notice des bronzes*, p. 169.
2. Tournal, *Catalogue du Musée de Narbonne*, n° 355.
3. *Indicateur d'antiquités suisses*, 1874, p. 514, pl. I. Un autre type de Vénus, qui remonte peut-être, comme celui-ci, aux fils de Praxitèle, est représenté par une statuette publiée dans le *Deuxième supplément* de Bonstetten, pl. XIII, 1.

la collection Colson à Noyon et découvert près de cette ville. Il peut subsister des doutes à cet égard et l'hypothèse d'une provenance italienne n'est pas invraisemblable.

Une statuette presque identique, découverte à Alexandrie, mais d'une moins bonne conservation, a été publiée en 1870[1]. On y a reconnu Vénus menaçant l'Amour ou Mars avec une couronne ou une bandelette qu'elle emploie comme une lanière, motif de genre décrit dans le petit poème de Reposianus (*De concubitu Martis et Veneris*, vers 80) :

Verbera saepe dolens mentita est dulcia SERTO.

Une variante du même motif, conçue dans le même esprit, est le type d'Aphrodite menaçant Eros avec sa sandale[2]; le Musée d'Athènes possède un groupe inédit en terre cuite, provenant de Myrina, où l'on aperçoit un petit Eros aux pieds de la déesse qui s'apprête à le frapper[3].

Une statuette d'un type analogue, mais dont les bras manquent, a été signalée dans le département de la Meuse[4].

46 (32953). **Vénus pudique.** — Haut., 0m,11.

Cette grossière imitation du type de la Vénus dite des Médicis a été découverte en 1774 au Châtelet, près de Saint-Dizier, par Grignon, et a fait partie des cabinets Tersan, Grivaud et Durand avant d'entrer au Louvre, d'où elle a passé au Musée en 1892, par suite d'un échange dont il a déjà été question (n° 5).

Longpérier l'a décrite comme il suit [5] : « Vénus debout, entièrement nue; sa tête est ceinte d'une stéphané; de la main droite, elle étend autour de son sein une large zone dont elle tient l'extrémité roulée... Cette figurine est fixée sur une petite base qui se termine par derrière en un anneau, correspondant à un autre anneau placé sur le dos de la déesse. Ce bronze... paraît de travail gaulois et a été employé à la décoration d'un trépied ou de quelque ustensile du même genre. »

Les statuettes de Vénus roulant une ceinture autour de leur corps ne sont pas rares; cf. Bernoulli, *Aphrodite*, p. 345 ; Pottier et Reinach, *La Nécropole de Myrina*, p. 297.

1. *Archæologische Zeitung*, 1870, pl. XXXVIII, p. 91; cf. *ibid.*, 1871, p. 51, 98; 1872, p. 111; Bernoulli, *Aphrodite*, p. 352.
2. Bernoulli, *ibid.*, p. 352; Wieseler, *Denkmäler*, t. II, n° 285 *b* (3º édition).
3. Je l'ai décrit dans les *Comptes rendus de l'Académie des Inscriptions*, 1891, p. 121.
4. Liénard, *Archéologie de la Meuse*, pl. XXVI, 1.
5. *Notice des bronzes*, p. 136, n° 161.

Grivaud de la Vincelle, *Catalogue des objets d'antiquité et de curiosité qui composaient le cabinet de feu M. l'abbé Campion de Tersan, ancien archi-*

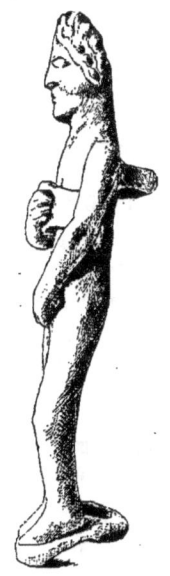

N° 46. — Vénus.

diacre de Lectoure (Paris, 1819), p. 20, n° 116; le même, *Arts et métiers des anciens*, 1819, pl. CIX, n° 1; Longpérier, *Notice des bronzes*, p. 36, n° 161.

47 (32954). **Buste de Vénus.** — Haut., 0m,065.

N° 47. — Vénus.

Même provenance que la statuette précédente.
Longpérier, *Notice des bronzes*, p. 37, n° 162.

César dit des Gaulois que Mercure est le premier de leurs dieux, qu'ils le regardent comme l'inventeur de tous les arts, comme le guide des voyageurs, comme le protecteur actif et influent du gain et du commerce[1]. « Après lui, ajoute-t-il, ils adorent Apollon, Mars, Jupiter et Minerve. » La collection des bronzes de Saint-Germain, formée sans idée préconçue, contient 29 statuettes de Mercure contre 8 de Minerve et de Mars, 7 de Jupiter et 4 d'Apollon. Cette statistique vient donc confirmer, d'une manière générale, l'observation de César : le Dieu dont le culte était le plus répandu en Gaule a été identifié, au moment de la conquête, au Mercure romain [2].

Sur nos 29 statuettes de Mercure, 5 seulement représentent le dieu assis ou couché. On a supposé, en se fondant sur le bas-relief de Horn avec dédicace *Mercurio Arverno*, que l'attitude assise était celle du Mercure colossal sculpté par Zénodore pour les Arvernes du temps de Néron[3]. Quoi qu'il en soit, il est certain que le type favori était celui de Mercure debout; dans toutes les collections, les Mercures assis sont assez rares.

48 (29467).* **Mercure debout**. — Haut. de la statuette $0^m,155$; haut. de la base (qui est antique), $0^m,03$.

Cette statuette, qui est d'un travail soigné, appartenait en 1885 à la collection Méline; elle a été découverte à Saint-Révérien (Nièvre)[4]. Le dieu, couronné de laurier, porte, au milieu de la tête, une grande plume entre les ailerons[5]. Les pupilles sont creuses. Le caducée, muni

1. César, *Bell. gall.*, VI, 17, trad. Artaud, p. 217. Sur ce texte, cf. *Rev. celt.*, t. XI, p. 224; 1891, p. 484.
2. Sur le culte de Mercure dans la Gaule Romaine, voir *Mém. de la Soc. des Antiq.*, t. I, p. 115; *Rev. celtique*, t. IV, p. 15. Sur l'identification du Mercure romain avec le Lug celtique, d'Arbois, *Cours de litt. celt.*, t. II, p. 381; Desjardins, *Géogr. de la Gaule romaine*, t. III, p. 295 ; *Revue celtique*, t. X, p. 238 ; t. XI, p. 236.
3. Voir Mowat, *Bulletin monumental*, 1875, p. 557: Hettner, *Westdeutsche Zeitschrift*, 1883, p. 427; Monceaux, *Le grand temple du Puy-de-Dôme, le Mercure Gaulois et l'histoire des Arvernes* (extrait de la *Revue historique*, 1888). Une statue en pierre de Mercure assis a été découverte en 1883 à Dampierre (*Revue archéol.*, 1883, II, p. 888) : M. de Villefosse n'a pas hésité à y reconnaître une seconde copie du Mercure de Zénodore. Une troisième copie se verrait sur un manche de patère en bronze conservé au musée de Rouen, où le dieu est représenté assis, avec un bouc à ses pieds (objet découvert dans la forêt de Brotonne; cf. plus bas, n° 899).
4. Cette localité a souvent fourni des bronzes romains; cf. *Rev. archéol.*, 1844, p. 698.
5. Voir Longpérier, *Notice des bronzes*, p. 54 : « M. Ed. de la Grange, membre de l'Institut, a rapporté de Rome une figurine de Mercure dont la tête est surmontée d'un appendice qui nous paraît être une imitation de la double plume que le dieu égyptien Nophré-Atmou porte sur la tête; le même symbole existe dans la coiffure d'un autre Mercure décrit dans le *Catalogue* de Grivaud de la Vincelle, n° 107. Voir encore *Mus. Arigoni*, Trévise, 1745, t. III, pl. LVI ». Cf. la note de la page 67.

d'ailettes, est brisé à sa partie supérieure. La main droite tient un sac ou une bourse. Le pied droit est nu, tandis que le pied gauche est chaussé d'une sandale. Dans deux stèles funéraires de Sens, on voit également des personnages dont un pied seulement est chaussé. C'est là un très

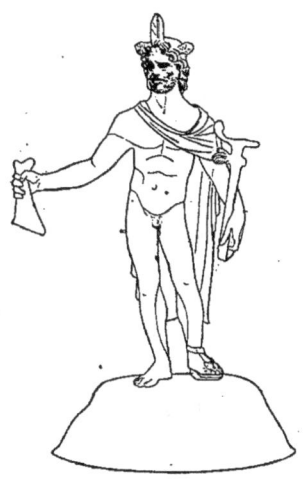

N° 48. — Mercure.

ancien usage auquel Virgile, si curieux des antiquités, a fait deux allusions. La première est au IV^e livre de l'*Énéide* (vers 518), où il montre Didon sacrifiant aux dieux :

Unum exuta pedem vinclis, in veste recincta.

La seconde est au livre VII (vers 690), où le poète décrit les guerriers herniques :

*Vestigia nuda sinistri
Instituere pedis, crudus tegit altera pero.*

La même coutume était attribuée aux Étoliens dans le *Méléagre* d'Euripide (*Fragments*, éd. Didot, p. 748). Un messager décrit le costume des chefs réunis pour la chasse de Calydon :

οἱ δὲ Θεστίου
κόροι τὸ λαιὸν ἴχνος ἀνάρβυλοι ποδὸς,
τὸν δ' ἐν πεδίλοις, ὡς ἐλαφρίζον γόνυ
ἔχοιεν, ὃς δὴ πᾶσιν Αἰτωλοῖς νόμος. [1]

1. « Les fils de Thestios ont le pied gauche nu et l'autre chaussé d'un brodequin; cos-

Aristote a repris Euripide à ce sujet, disant que le poète s'était trompé et que la coutume des Étoliens était, au contraire, de chausser le pied gauche et d'avoir le pied droit nu, ce qui lui paraît plus convenable pour la rapidité de la course[1]. Enfin, Thucydide[2], racontant une sortie des Platéens, dit qu'ils étaient seulement chaussés du pied gauche pour éviter d'enfoncer dans la boue. Macrobe, qui a longuement commenté les deux vers que nous avons cités de Virgile, prétend que le poète a attribué cet usage aux Herniques parce que les Herniques étaient des Pélasges et que les Étoliens, dont Euripide dit la même chose, étaient des Pélasges eux-mêmes. Cette hypothèse a été suggérée à Macrobe, comme il le dit lui-même, par l'absence de tout témoignage écrit relatif au même usage en Italie; mais Virgile pouvait être mieux informé que le grammairien. Servius, dans son commentaire de l'*Énéide*, n'a rien dit qui vaille. A propos du vers du IV^e livre, il écrit que Didon n'a qu'un pied chaussé parce qu'il s'agit pour elle d'être délivrée elle-même et d'enchaîner Énée qui la fuit (*quia id agitur, ut et ista solvatur et implicetur Aeneas*). Dans ses notes sur le VII^e livre, il dit que le pied gauche, que l'on avance en combattant, n'a pas besoin de protection, parce qu'il est couvert par le bouclier; cette explication surprend d'autant plus que les gladiateurs romains ne portaient de cnémide qu'à la jambe gauche[3]. Les chaussures et les cnémides répondent d'ailleurs à des besoins différents. En somme, il semble qu'il y ait là une très ancienne tradition qui, conservée dans quelques pays, a été justifiée plus tard, d'une manière plus ou moins arbitraire, par des nécessités d'ordre pratique.

Pour en revenir à la statue de Saint-Révérien, nous devons dire que le type qu'elle reproduit remonte sans doute à un original célèbre, car on le retrouve presque identique dans le numéro suivant et il en existe au Musée Britannique une réplique exacte provenant de la collection Comarmond. Le caducée ailé se voit sur un autel de Horn en Hollande[4]. Comme dans les figures de Mars, il est possible que dans les statuettes gallo-romaines de Mercure on ait quelquefois donné au dieu le type d'un

tume qui rend léger à la course et qui est d'un usage général chez les Étoliens. » (Trad. Mahul.)

1. Aristote, dans Macrobe, *Saturnales*, V, 18.
2. Thucydide, III, 22.
3. Juvénal, VI, 256 (*crurisque sinistri dimidium tegmen*). Végèce dit, au contraire, que les légionnaires romains de l'ancien temps portaient une jambière de fer sur la jambe droite (*De re milit.*, I, 20).
4. *Bulletin monumental*, 1875, p. 556.

empereur régnant, ce qui correspondrait à la désignation épigraphique MERCVRIVS AVGVSTVS [1]. Ainsi Longpérier a cru reconnaître Auguste en Mercure dans une figurine découverte à Bordeaux [2].

J'indique en note quelques œuvres d'art qu'on peut rapprocher de la statuette de Saint-Révérien [3].

49 (29552). **Mercure debout.** — Haut., 0m,127. Belle patine sombre.

Cette jolie figurine, dont la provenance précise est inconnue, a été ac-

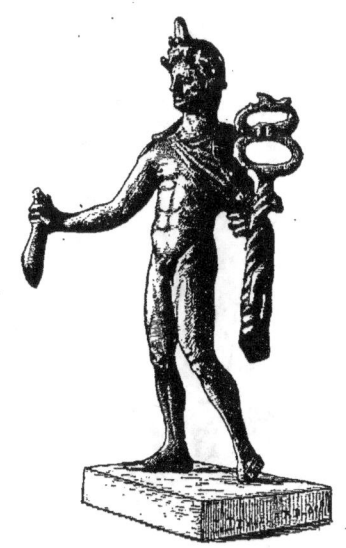

N° 49. — Mercure.

quise en 1885 à la vente Gréau (105 fr.). Le motif est le même que celui de la figure précédente, mais le caducée à manche tors est intact.

Froehner, *Collection Gréau (bronzes)*, p. 233, n° 1093.

50 (3475). **Mercure debout.** — Haut., 0m,22. Patine sombre.

Le musée a acquis cette statuette à Francfort en 1893 ; elle a été

1. Lenormant, *Gazette archéologique*, 1875, p. 135.
2. Longpérier, *Notice des bronzes*, n° 231. Cf. plus haut, p. 47.
3. Schumacher, *Bronzen zu Karlsruhe*, n° 934 (fig. avec feuille sur le haut de la tête); Montfaucon, *Antiquité expliquée*, t. I, pl. LXVIII, 2 ; Grivaud de la Vincelle, *Recueil*, pl. I, 5 ; *Bulletin monumental*, 1884, p. 334 ; *Jahrbücher der Alterthumsfr. im Rheinlande*, t. XXXVII, pl. III ; t. XC, pl. III, 2 ; *Archæologischer Anzeiger*, 1889, p. 105 (même type que la statue de Carlsruhe).

vendue comme provenant d'Heddernheim, sur la rive droite du Rhin (900 fr.) [1]. C'est un curieux exemple de l'interprétation du type de Mercure par un art plus qu'à demi barbare. Le dieu, dont la physionomie est presque hébétée, tient une grosse bourse de la main gauche; sa main droite tenait un caducée. Le corps est maigre et d'un réalisme vulgaire;

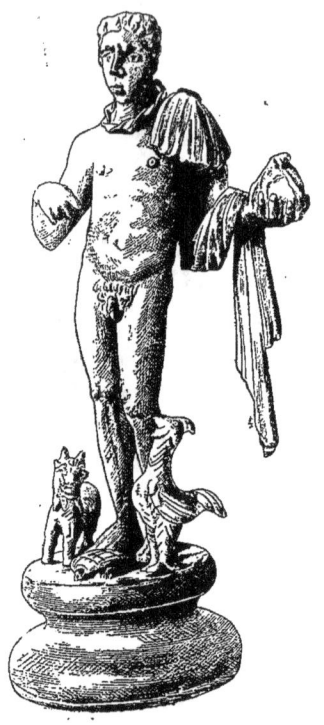

N° 50. — Mercure.

les mains et les pieds sont beaucoup trop grands, caractère que l'on retrouve dans d'autres figurines (voir le n° 98). Devant le dieu est une tortue [2], à sa droite un bouc, à sa gauche un coq. Il faut remarquer combien

1. Heddernheim, où existait un camp romain et un temple de Mithra, a fourni un très grand nombre d'objets antiques dont beaucoup sont au musée de Francfort. Voir *Jahrb. der Alterthumsfr. im Rheinlande*, t. LIII, p. 134; t. LXVII, p. 161; t. LXVIII, p. 56; t. LXXXIV, p. 248, etc.

2. Quelquefois Mercure tient la tortue à la main, par exemple *Archäologische epigraphische Mittheilungen aus Oesterreich*, t. II, pl. V, p. 66; il tient aussi quelquefois une tête de bélier, *Revue archéol.*, 1862, I, pl. VIII, p. 361.

les artistes gallo-romains ont insisté sur les attributs de Mercure, que l'art grec indique toujours discrètement et entre lesquels il sait choisir [1].

Un détail intéressant est le torques mobile que le dieu porte autour du cou. On voit un torques mobile, en argent, au cou de la statuette du Sommeil qui sera décrite plus loin (n° 102). Le Musée Britannique possède une Vénus en bronze avec collier mobile (collection Hertz, n° 154); une autre, avec un torques d'or, fait partie de la collection de Luynes au Cabinet des médailles (*Gazette archéologique*, 1875, p. 127, pl. XXXIII). Je citerai encore un Mercure gallo-romain du Musée Britannique qui présente la même particularité (Furtwaengler, *Meisterwerke*, fig. 63) [2]. Une inscription de Riez dans les Basses-Alpes (*Corpus inscript. latin.*, t. XII, n° 354) [3] mentionne une statue en bronze du Sommeil dédiée à Esculape et ornée, pour la circonstance, d'un torques en or [4]. Les Gaulois de l'est, d'après Florus, consacraient des torques à leurs dieux [5].

Le bras gauche a été fondu à part et soudé d'une manière peu solide avec du plomb; cela est fréquent dans les figurines antiques lorsque l'une des épaules est drapée et a donné lieu à la plaisante erreur de Braun sur le prétendu « Bacchus privé du bras gauche en mémoire d'une amputation [6] », qui a été si élégamment réfutée par Longpérier [7].

Pour l'attitude du bras et la forme de la bourse, on peut comparer notre statuette à deux Mercures en bronze de La Comelle sous Beuvray, qui font partie d'une trouvaille déjà citée [8].

51 (17638) **Mercure debout.** — Haut. de la figurine 0m,089; de la base, qui est antique, 0m,013.

1. On peut rapprocher de notre statuette le Mercure avec coq et bélier qui décore le fond de la patère de Chaourse (*Catalogue de vente*, 1888, pl. IX).
2. Cf. pour cette statuette, *Jahrb. des Vereins von Alterthumsfr. im Rheinlande*, t. XC, p. 58.
3. Cf. Longpérier, *Œuvres*, t. II, p. 456. Une dédicace de Pouzzoles à Jupiter Heliopolitanus mentionne aussi le don d'un torques (*Corp. inscr. lat.*, t. X, 1578).
4. Longpérier (*Œuvres*, t. II, p. 454) a cité plusieurs exemples d'additions de ce genre : 1° Une statuette de Mercure découverte dans le Gard, qui portait au bras droit « un anneau d'argent mal soudé ». 2° Une Victoire ailée en argent, de Limoges, dont la poitrine était ornée d'une plaque d'or triangulaire. 3° Une Vénus en bronze de Turin qui porte des bracelets et une couronne formés de petites lames d'or et ajoutés après coup. 4° Une grande figure en bronze de Saint-Puits (Yonne), représentant la Fortune, qui est entièrement enveloppée de lames d'argent sur lesquelles on a figuré des ornements dorés.
5. Florus, *Epit.* XX : *Mox Ariovisto duce vovere de nostrorum militum præda Marti suo torquem*. Cf. Mowat, *Bull. épigraphique*, t. I, p. 114.
6. *Monumenti ed Annali dell' Instituto*, 1854, p. 82.
7. Longpérier, *Œuvres*, t. III, p. 127.
8. Harold de Fontenay, dans les *Mémoires de la Société éduenne*, t. IX, pl. I, n°s 1 et 2.

De la collection de M$^{\text{me}}$ Febvre (de Mâcon) cette statuette a passé au Musée en 1872, au prix de 150 francs.[1] C'est encore un exemple de la grossièreté de l'art gaulois à l'époque romaine. Le nombril et les seins sont marqués chacun par deux cercles concentriques. Par une rare exception, le dieu tient un sac dans chaque main. Le coq, à gauche, et le bélier, à droite, ne sont pas d'un meilleur dessin que le dieu.

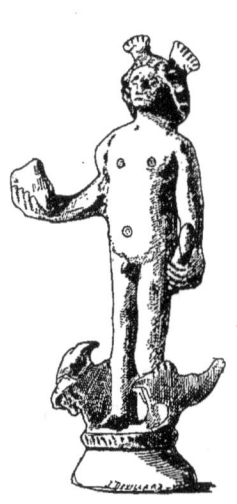

N° 51. — Mercure.

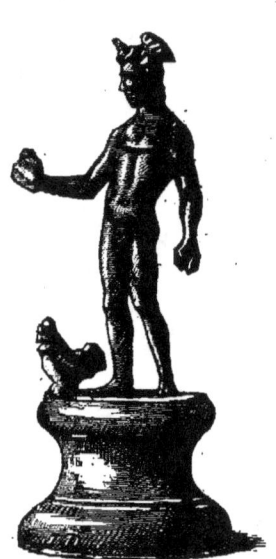

N° 52. — Mercure.

52 (14708). **Mercure debout.** — Hauteur de la figurine, 0$^{\text{m}}$,066 ; de la base, qui est antique, 0$^{\text{m}}$,028. Belle patine verte. Provenance inconnue[2].

Le style est grossier, mais se ressent de l'imitation d'un bon modèle.

53 (8535). **Mercure debout.** — Haut., 0$^{\text{m}}$,069.

Cette intéressante figurine, découverte à Chartres, a appartenu au commandant Oppermann et a été donnée au Musée par Napoléon III (voir le n° 19).

Nous avons ici un des rares exemples connus d'un Mercure barbu à l'époque romaine. On peut en rapprocher les Mercures barbus d'une

1. La collection Febvre avait été acquise par MM. Rollin et Feuardent, qui en ont rétrocédé 209 pièces au Musée au prix de 4.000 francs. Plusieurs objets de la même provenance figurent au musée d'Orléans. — Le nom est écrit *Faivre* dans le *Bulletin monumental*, 1865, p. 111 (nécrologie).

2. Acquis en 1870 de M. Charvet, avec une série d'autres objets.

stèle de Beauvais [1], d'une stèle de Baubigny près de Beaune [2], d'une stèle de Néris [3], d'une stèle de Lezoux [4].

Dans l'art grec archaïque, Mercure est toujours barbu, et l'on pourrait supposer qu'il y a là, en Gaule, une survivance d'un type autrefois importé de la Grèce asiatique par Marseille; mais cette hypothèse se heurterait à de grandes difficultés, puisque nous ne connaissons pas, en Gaule, d'image [de Mercure antérieure à la conquête romaine. On a aussi pensé que Mercure, souvent assimilé aux empereurs régnants, fut

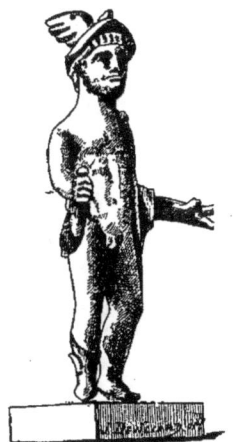

N° 53. — Mercure.

quelquefois figuré avec une barbe à l'époque où les empereurs cessèrent de se raser, c'est-à-dire depuis le règne d'Hadrien [5].

Dans la statuette qui nous occupe, la main gauche tenait le caducée qui manque; la main droite porte un sac de forme allongée. Il y a des talonnières. Les proportions du corps sont trapues et les mains sensiblement trop grandes.

54 (9011). **Mercure debout.** — Haut., 0m,12. Surface très oxydée.

Achetée en 1868 à Orange comme provenant de Vaison (30 fr.), cette figurine est d'un style tout à fait grossier. La main gauche avancée soutient la draperie.

1. Montfaucon, *Antiquité expliquée*, t. I, pl. LXXVI, 5 ; cf. *Bulletin monumental*, 1876, p. 355.
2. Bulliot et Thiollier, *La mission et le culte de saint Martin*, p. 140, fig. 66.
3. *Revue archéol.*, 1880, II, p. 16 (la gravure est inexacte).
4. *Bulletin du Comité des travaux archéologiques*, 1891, p. 393, pl. XXV.
5. Schuermans, *Bull. des Commissions belges*, 1882, p. 328.

Cf. Liénard, *Antiquités de la Meuse,* pl. XXVI, 6 (statuette de Pont-sur-Meuse).

55 (29439). **Mercure debout.** — Haut., 0^m,073.

Cette statuette, qui aurait été découverte en Auvergne, a été acquise à

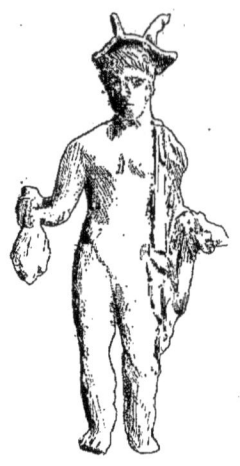

N° 54. — Mercure.

N° 55. — Mercure.

Paris avec un lot d'autres objets (n^os 29437-29465, 190 fr.). La main gauche est fermée, la main droite abaissée tient le sac.

Une figurine presque identique provient des environs de Santenay (Bulliot et Thiollier, *La mission et le culte de saint Martin,* p. 162, fig. 92).

56 (14106). **Mercure debout.** — Haut., 0^m,062. Belle patine verte. Base moderne.

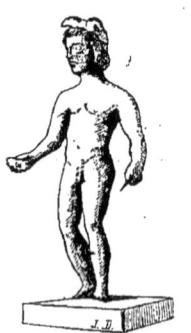

N° 56. — Mercure.

M. de Roucy a découvert cette figurine au cours de ses fouilles au

mont Berny, près de Compiègne ; elle a été donnée au Musée par Napoléon III en 1870. Le travail en est assez fin (pupilles creuses). On distingue les restes d'une hampe de caducée dans la main gauche et, dans la main droite, un objet qui paraît être un sac de forme allongée plutôt qu'une tortue.

57 (29627) **Mercure debout**. — Haut., 0m,17. Surface très oxydée.

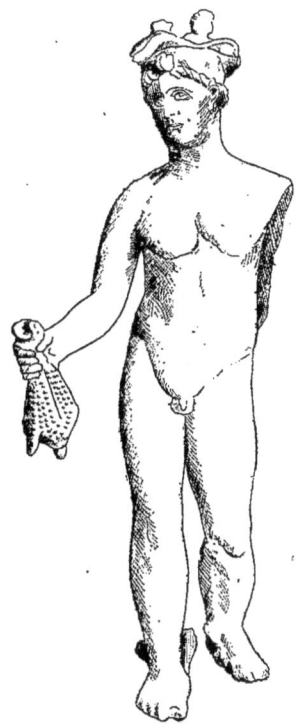

N° 57. — Mercure.

Cette figurine a été découverte à Grozon (Jura) et vendue au Musée en 1886 avec le n° 33. Les proportions en sont très lourdes, mais le travail est assez soigné. Les pupilles sont indiquées ; le sac est orné d'une ciselure en pointillé. On distingue nettement les talonnières au pied droit.

Une statuette analogue s'est rencontrée à Bade en Argovie [1], une autre à Exeter [2].

1. *Indicateur d'antiquités suisses*, 1872, pl. XXIX.
2. *Archæologia*, t. VI, pl. I.

58 (29626) **Mercure debout**. — Haut., 0ᵐ,128. Belle patine verte, avec incrustations d'oxyde et de terre.

Jolie figurine découverte comme la précédente à Grozon (Jura) et acquise en même temps. La main gauche ouverte tenait le caducée. Les pieds sont chaussés de sandales. Base moderne.

Une statuette analogue provient de Trélex près de Nyon (*Indicateur d'antiquités suisses*, 1861, pl. I, 4).

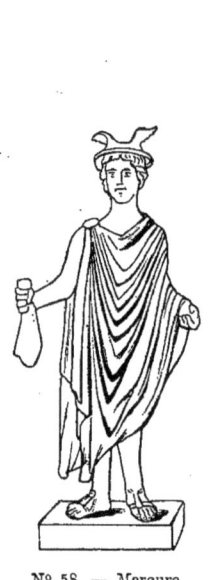

N° 58. — Mercure.

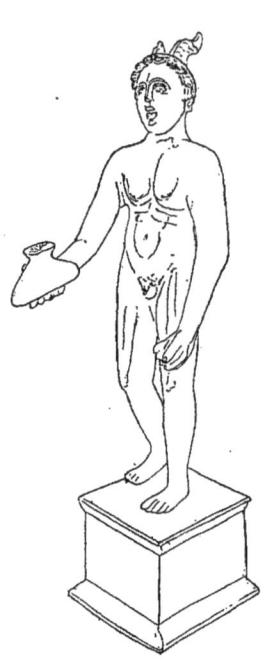

N° 59. — Mercure.

59 (23068) **Mercure debout**. — Haut. de la statuette, 0ᵐ,245; de la base, qui est antique, 0ᵐ,038. Pas de patine; le bronze est très cuivré et la surface semée de plaques rouges.

Trouvée à Heiligenbrün, commune de Freyming (Moselle), et achetée à Paris en 1876 (100 fr.), cette statuette est d'une grossièreté telle qu'elle semble comme découpée au couteau dans une pièce de bois. La forme du sac est bien celle d'un récipient monétaire dans l'antiquité; on trouve cet objet représenté de même, entre deux monceaux de pièces de monnaie, sur une fresque de Pompéi [1].

1. Roux et Barré, *Herculanum et Pompéi*, t. I, pl. IV-V. Cf. la statuette de Mercure

MERCURE. 75

60 (32 956) **Mercure debout.** — Haut., 0ᵐ,073.

Cette statuette, découverte à Chalon-sur-Saône dans les travaux de démolition de la citadelle, appartint successivement à Grivaud de la Vincelle et à Durand, puis au musée du Louvre, qui la céda par échange à Saint-Germain en 1892 (voir le n° 5). Elle est d'un travail très fin et d'un bon style. Les pupilles sont indiquées; la main gauche, dont les doigts sont endommagés, tenait le caducée; le sac est d'une forme particulière.

Grivaud de la Vincelle, *Recueil de monuments*, t. II, p. 173 et pl. XVIII, 3; Longpérier, *Notice des bronzes*, p. 50, n° 222.

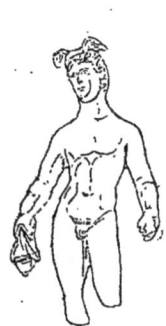
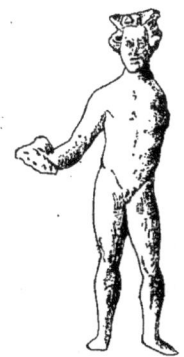

N° 60. — Mercure. N° 61. — Mercure.

Comparez une figurine de Mercure trouvée à Piersbridge[1] et une autre retirée du lit de la Tamise[2].

61 (30695) **Mercure debout.** — Haut., 0ᵐ,087.

Cette statuette, découverte à Autun, appartint à Prosper Mérimée, qui la donna au musée de Cluny en 1859. Elle a été déposée à Saint-Germain en 1887.

Style grossier. Le bras gauche, qui avait été soudé avec du plomb et devait porter une draperie, est perdu (voir la notice du n° 47).

Catalogue du Musée de Cluny, n° 1216.

62 (29440) **Mercure (?) debout.** — Haut., 0ᵐ,077.

Acquis, en même temps que le n° 52, comme provenant d'Auvergne.

L'objet en forme de bourse ou de sac, que tient la main gauche de

découverte au Luxembourg, *Public. de la Société des monum. histor. du Luxembourg*, 1859, t. XV, pl. V, 9.

1. *Archæologia*, t. IX, pl. XIX.
2. *Ibid.*, t. XXVIII, pl. V.

cette grossière figurine, peut y faire reconnaître un Mercure. En général,

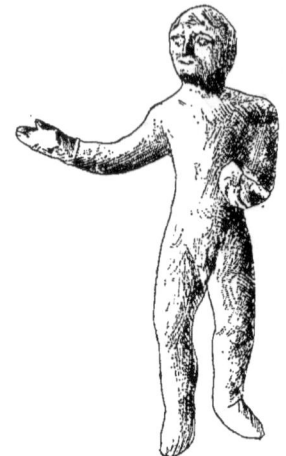

N° 62. — Mercure (?)

Mercure tient cet attribut de la main droite, mais nous avons déjà rencontré un exemple (n° 47) où le sac est dans la main gauche du dieu. On distingue un bracelet sur le poignet droit.

63 (32955) **Mercure debout.** — Haut. de la statuette, 0m,09 ; de la base (qui est antique), 0m,03. Patine sombre.

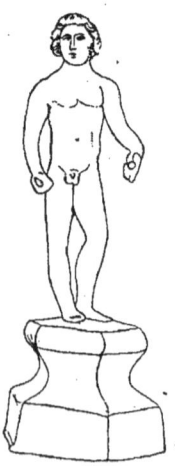

N° 63. — Mercure.

Cette statuette, trouvée par Grignon dans les fouilles du Châtelet

près de Saint-Dizier, en 1774, a passé du musée du Louvre à celui de Saint-Germain en 1892 (voir le n° 5.) Les deux mains sont ouvertes pour recevoir des attributs qui manquent ; les yeux sont évidés.

Longpérier, *Notice des bronzes,* p. 49, n° 217.

64 (14104) **Mercure (?) debout.** — Haut., 0^m,058.

Cette statuette a été découverte à Champlieu, dans la forêt de Compiègne, et donnée par Napoléon III en 1870. Elle est d'un assez bon travail, mais, en l'absence d'attributs (celui qui passait dans la main

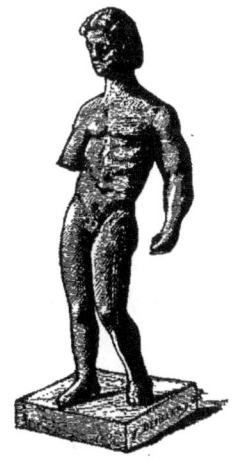

N° 64. — Mercure.

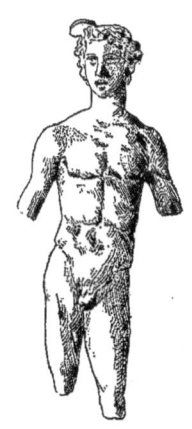

N° 65. — Mercure.

gauche manque), on ne peut être certain qu'elle représente Mercure.

65 (34114). **Mercure debout.** — Haut., 0^m,08. Belle patine sombre.

Figurine d'un très joli travail, découverte, dit-on, aux environs de La Rochelle et vendue au Musée en 1893 (120 fr.). Les pupilles sont indiquées. L'aileron gauche est brisé, ainsi que les extrémités des bras et des jambes. Les proportions, très élancées, rappellent le canon de Lysippe, alors que la plupart des Mercures gallo-romains se rattachent plutôt aux modèles de Polyclète.

Une statuette analogue, découverte à Avocourt, a été publiée par Liénard (*Archéologie de la Meuse,* t. III, pl. XXIII, 4).

66 (30246) **Mercure debout.** — Haut., 0^m,059. Surface boursouflée et oxydée.

Cette statuette a été découverte en 1879 à Poitiers, dans les fouilles du

cimetière dit *de la Pierre-Levée*[1], et a figuré au Musée de Cluny où elle portait le n° 8219. Le Musée de Saint-Germain l'a reçue en dépôt en 1887.

On croit distinguer une bourse dans la main gauche. Le travail pa-

N° 66. — Mercure.

raît soigné sur les quelques points de la surface qui ne sont pas recouverts d'incrustations.

67 (35259) * **Mercure portant l'enfant Bacchus.** — Haut. de la statuette, 0m,085; de la base, 0m,035. La base est antique, mais étrangère à la statuette.

Cette importante figurine, dont nous devons le moulage à M. Héron de Villefosse, a été découverte en 1886 à Champdôtre-les-Auxonne, près du lieu dit *Chemin des Romains* (Côte-d'Or) et fait partie de la collection de M. Bulliot à Autun. Elle reproduit, avec quelques variantes, le type du célèbre groupe de Praxitèle, sculpté vers 362 avant J.-C., qui a été exhumé en 1877 à Olympie[2]. Le dieu est coiffé d'ailerons qui manquent à l'original; son bras droit (perdu dans la statue d'Olympie) tient une grappe de raisin par laquelle il paraît vouloir exciter l'attention de l'enfant, assis dans un pli de sa chlamyde. « Le mouvement du bras droit de Mercure a été faussé par un choc... La main, actuellement rejetée trop en arrière, touche à la chevelure; originairement, elle était levée à la hauteur et un peu en avant du front. Le mouvement du bras droit de l'enfant a été également changé par suite d'une pres-

1. On trouvera des détails sur ces fouilles dans le catalogue du Musée de Cluny par E. du Sommerard, édition de 1883, p. 688 et suiv. Elles ont eu lieu par les soins du génie militaire, lors de l'établissement d'un parc et de magasins de fourrage. Les procès-verbaux des découvertes ont été rédigés par le commandant Rothmann.

2. Voir *Rev. archéol.*, 1888, I, p. 1-4, pl. I, avec la bibliographie.

sion ou d'un choc; cela est visible sur l'original; le petit bras, replié maintenant et comme appliqué sur la poitrine, était tendu en avant pour saisir la grappe. Le pan de la chlamyde qui tombe sous le bras de Mercure est aussi faussé. Il semble, en outre, que les pieds du petit Bacchus, détachés par un coup violent, sont restés dans la main de son père nourricier. Détail curieux, l'enfant porte dans l'autre bras un grappillon qu'il serre contre son sein gauche; on dirait qu'il vient de s'en

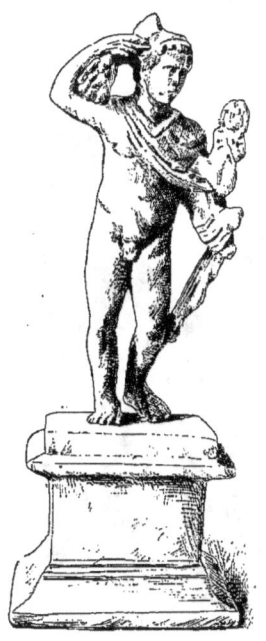

N° 67. — Mercure.

emparer et que cette conquête a excité en lui le désir de posséder la grappe entière. » (H. de Villefosse.)

On connaît une autre réplique gallo-romaine de l'Hermès de Praxitèle sur une stèle d'Hatrize près Briey (Moselle)[1]. Une imitation en bronze plus libre, découverte à Marché-Allouarde près de Roye (Somme), a passé de la collection Danicourt au Musée de Péronne[2].

1. Publiée par M. Pfister, avec une planche d'héliogravure, dans le *Journal de la Société d'archéologie lorraine*, 1889, p. 10.
2. En héliogravure dans la *Rev. archéol.*, 1884, II, pl. XVI, p. 72.

Les autres répliques[1] ont été énumérées par MM. Benndorf (*Vorlegeblaetter* de Vienne, série A, pl. XII), C. Smith (*Journal of hellenic Studies*, 1882, p. 81) et H. de Villefosse (*Gazette archéol.*, 1889, p. 95); le même groupe a encore été signalé sur une monnaie d'Anchiale par M. Schwartz (*L'Hermès de Praxitèle sur une monnaie d'Anchiale*, Moscou, 1893, en russe).

En héliogravure sous deux aspects dans la *Gazette archéologique*, 1889, pl. XIX, p. 94 (art. de M. Héron de Villefosse); cf. *Comptes rendus de l'Académie des Inscriptions*, 1889, p. 13.

68 (29468). * **Mercure assis.** — Haut., 0m,095. La base hexagonale est antique.

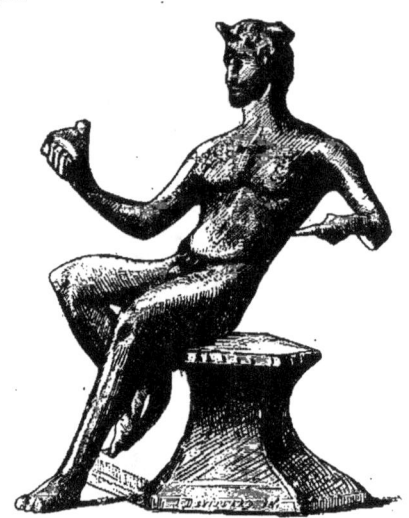

N° 68. — Mercure.

Découverte en 1842 à Saint-Révérien (Nièvre), cette statuette appartenait en 1885 à la collection Méline. Elle est d'un assez bon style. Les ailerons sont plantés directement dans la chevelure; il n'y a pas de pétase. La main gauche, dont les doigts sont brisés, tenait probablement le caducée; la main droite tient une bourse.

Le type de Mercure assis, qu'on croit avoir été celui de la statue célèbre de Zénodore (voir p. 12), est assez rare dans les collections[2]. Le meilleur exemplaire gallo-romain, trouvé près de Vaudémont en 1852, a

1. Les plus importantes sont un bas-relief de Carnuntum (*Archäol. epigr. Mittheilungen*, t. II, pl. I) et une peinture de Pompéi (*Jahrbuch des Instituts*, 1887, pl. VI).
2. Voir Mowat, *Bulletin monumental*, 1876, p. 338 et plus haut, p. 64, note 3.

été acquis par M. Ch. Laprévote de Nancy[1]; un autre, découvert en 1842 à Épinay près Neufchâtel, est au Musée de Rouen[2].

Bulletin monumental, 1876, p. 349, M. Mowat dit à tort que l'un des pieds de la statuette est chaussé et l'autre nu; les pieds sont nus l'un et l'autre.

69 (29553). **Mercure assis.** — Haut., 0m,11. La base est moderne. Patine noire.

Cette statuette a figuré, en 1867, dans le catalogue de l'Exposition Universelle (n° 651), comme découverte à Bercy (Seine). Le Musée l'a acquise

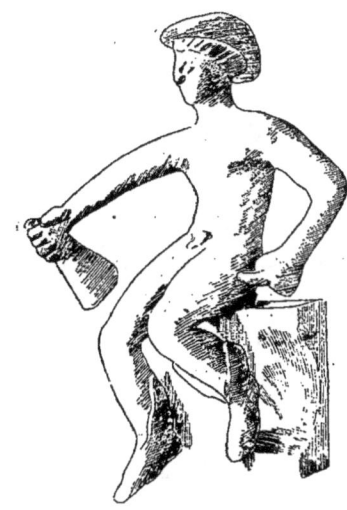

N° 69. — Mercure.

en 1885, à la vente de la collection Gréau, avec le n° 72 (10 fr. les deux).

Le style est d'une extrême barbarie; les yeux font saillie comme des boules; la main gauche est tout à fait difforme. On distingue, au revers du pétase, de très petits ailerons; les talonnières, très grandes, sont attachées directement aux chevilles.

Froehner, *Collection Gréau* (bronzes), n° 1096. Gravée dans le *Bulletin*

1. Laprévote, *Notice sur un bronze antique*, Nancy, 1876; *Bulletin monumental*, 1876, gravure à la p. 348. — Cf., pour des exemples de ce type, l'Hermès au repos d'Herculanum (Rayet, *Monuments de l'art antique*, t. II, pl. 13), un joli bronze découvert près de Brescia (*Museo Bresciano*, pl. XLI, 1) et les spécimens donnés par Montfaucon (*Antiquité expliquée*, t. I, pl. 71). « Il est rare, dit Montfaucon, de voir Mercure assis; ses différents emplois, au ciel, sur la terre et dans les enfers, le tenaient toujours dans l'action » (*ibid.*, p. 128).

2. Cochet, *Catal. du Musée d'antiquités de Rouen*, p. 67.

monumental, 1876, p. 350 (article de M. Mowat). Pour les talonnières, cf. une statuette de Bade en Argovie (*Indicateur d'antiquités suisses*, 1872, pl. XXIX).

70 (23830). **Mercure assis.** — Haut., 0m,05. Bronze plaqué d'argent.

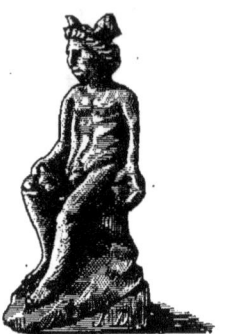

N° 70. — Mercure.

Découverte aux environs de Blois, cette statuette a été achetée à Paris en 1877 (150 fr.). Le style est très grossier. Sac ou bourse dans la main droite.

71 (29555). **Mercure sur un aigle.** — Haut., 0m,054 ; larg., 0m,05.

Cette curieuse figurine, de provenance gallo-romaine indéterminée, a

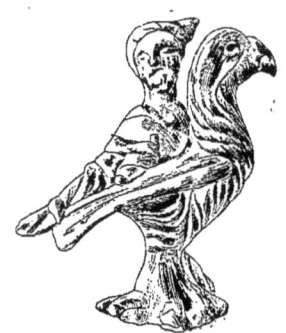

N° 71. — Mercure.

été acquise en 1885 à la vente Gréau (37 fr.). Le style en est presque barbare. Le dieu porte un pétase dont un seul aileron est conservé, mais où une fente marque le point d'insertion de celui qui manque. Il tient un sac de la main droite ; sa main gauche, beaucoup trop grande, tient le col de l'aigle embrassé. Les yeux de l'aigle sont évidés.

Jupiter porté par un aigle se voit sur des monnaies d'Alexandrie [1]. Mercure juché sur un grand coq est figuré sur une pierre gravée [2]. D'autres gemmes représentent Mercure sur un bélier, sur un éléphant, etc. [3].

72 (29554). **Mercure couché.** — Haut., 0m,03.

Cette statuette a été acquise en 1885 à la vente Gréau, avec le n° 69 (10 fr. les deux).

Le dieu est couché, tenant une bourse dans la main droite, le caducée (?) dans la main gauche. Le tout est d'un style grossier et les détails en sont très indistincts.

N° 72. — Mercure.

Froehner, *Collection Gréau (bronzes)*, n° 1097. Pour le type, cf. une statuette de Nasium (Liénard, *Archéologie de la Meuse*, pl. XXVII, 8).

73 (27951). **Buste de Mercure.** — Haut., 0m,13; larg., 0m,10. Patine vert clair.

Cet objet, provenant peut-être de Vienne en Dauphiné, a été acquis en 1884 (300 fr.). En 1884, M. Mowat avait publié [4] un buste de Mercure entre deux cornes d'abondance, entouré de bustes d'autres divinités (Minerve, Junon, Jupiter) et portant sept clochettes suspendues à la partie inférieure. Ce bronze, trouvé, dit-on, à Orange, appartient à la Bibliothèque nationale [5]. M. de Lastéyrie signala presque aussitôt l'analogie de cette figurine avec la nôtre, où les œillets ont sans doute servi à l'insertion de clochettes. Montfaucon [6], d'après Beger [7], a fait connaître un bronze du même type [8]; le Louvre possède un fragment comprenant deux cornes d'abondance réunies par le bas, où Longpérier a justement

1. *Catalogue of greek coins, Alexandria*, pl. I, n° 397.
2. Monaldini, *Thesaurus gemmarum*, I, pl. 52; cf. Stephani, *Compte rendu de Saint-Pétersbourg pour* 1876, p. 174.
3. Montfaucon, *Antiquité expliquée*, t. I, pl. LXXIII.
4. *Gazette archéologique*, 1884, pl. III et p. 7.
5. Il a été réédité par M. Babelon, *Le Cabinet des antiques*, pl. XXXIX, p. 125.
6. Montfaucon, *Antiquité expliquée*, t. I, pl. LXXIII, 4.
7. Beger, *Thesaurus Brandeburgensis*, t. III, p. 284.
8. Cf. Friederichs, *Kleinere Kunst und Industrie*, p. 390, n° 1838.

reconnu le support d'un buste de Mercure aujourd'hui perdu [1]. Un Mercure en bronze, tenant une corne d'abondance, a été publié par Grivaud comme provenant de Maubeuge [2]. On peut aussi en rapprocher un buste de femme tourrelée entre deux cornes d'abondance, découvert au siècle dernier près d'Abbeville [3], un autre analogue découvert en 1846 à Lyon [4] et un caducée surmonté d'un pétase, entre deux cornes d'abondance, gravé sur un miroir étrusque [5].

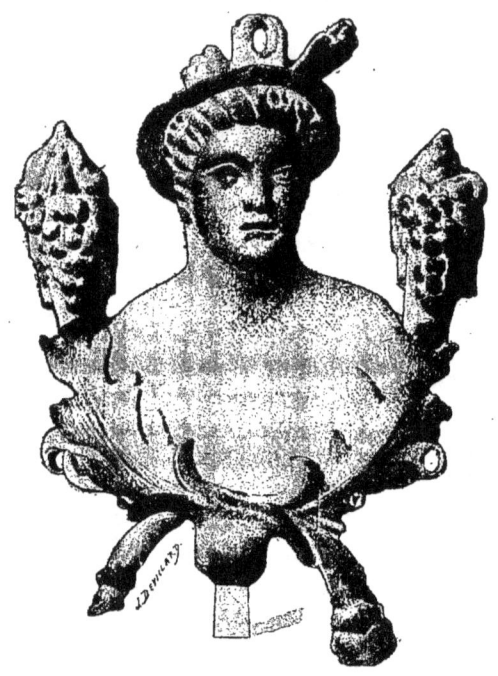

N° 73. — Mercure.

Le revers de notre buste est creux, celui du pétase est orné de points. Les pupilles des yeux sont indiquées. Au revers de chaque corne d'abondance, on voit une rosace ornée de stries imitant des fruits. Dans les cornes d'abondance, on distingue des raisins, des poires et des pommes.

Lasteyrie, *Gazette archéologique*, 1884, pl. XI et p. 80 (héliogravure).

1. Longpérier, *Notice des bronzes*, p. 108, n° 489.
2. Grivaud, *Recueil de monuments*, pl. XIII, 8; cf. Robert, *Épigraphie de la Moselle*, p. 81.
3. Caylus, *Recueil*, t. V, pl. 111; Babelon, *Cabinet des antiques*, p. 126.
4. Saglio, *Dictionnaire*, fig. 1927.
5. Gerhard, *Etruskische Spiegel*, t. I, pl. LX, 1.

74 (34122).* **Buste de Mercure.** — Haut., 0^m,13.

L'original a été découvert au cours des fouilles de la villa romaine d'Anthée près de Namur, et se trouve au Musée de cette ville. Le piédouche creux et demi-sphérique est antique. Aux deux extrémités des épaules existent comme deux cornes d'abondance chargées de fruits. On croit reconnaître une croix en relief figurée sur la poitrine (Del Marmol).

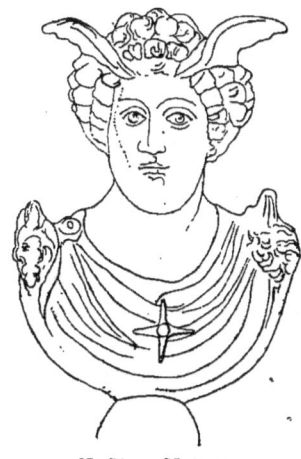

N° 74. — Mercure.

E. Del Marmol, *Annales de la Société archéologique de Namur*, t. XV, pl. VI, 2, p. 12; *Bulletin des commissions belges*, 1869, p. 183.

Comparez un buste publié par Beger et par Montfaucon, *Antiquité expliquée*, t. I, pl. LXXI, 2.

75 (34123).* **Buste de Mercure.** — Haut., 0^m,045.

N° 75. — Mercure.

Même provenance que le précédent.

Annales de la Société archéologique de Namur, t. XV, pl. VI, n° 3, p. 13. Cf. un buste de Mercure enté sur un fleuron découvert à Romainville (Seine), *ap*. Thédenat, *Société de l'histoire de Paris*, 1881, pl. I, 2.

76 (14452). **Mercure** (?) — Haut., 0m,048.

Fragment de plaque en bronze mince, décorée au repoussé, provenant

N° 76. — Mercure.

des fouilles de M. de Roucy à Chevincourt près de Compiègne, et donné par Napoléon III en 1870. Le personnage avec pétase paraît être Mercure.

77 (8553). **Caducée.** — Haut., 0m,053.

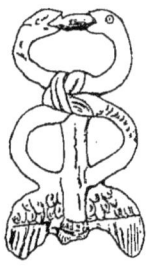

N° 77. — Caducée.

Donné par Napoléon III, qui avait acquis ce joli fragment avec la collection Oppermann (voir le n° 19).

78 (33056). **Bacchus debout.** — Haut., 0m,333. Patine verte.

Après avoir fait partie de la collection Gréau, cette statuette, découverte vers 1845 dans le lit de la Saône près de Mâcon, a été acquise en 1892 au prix de 1.575 francs. C'est une œuvre importante par ses dimensions, mais d'un style lourd et d'un dessin mou, exemple frappant de la dégradation d'un motif grec par l'habileté banale d'un artiste gallo-romain. Le dieu est couronné de feuillage, portant une peau de panthère sur sa poitrine et

des endromides avec ornements incisés aux jambes. Manquent les deux bras.

Froehner, *Collection Gréau (bronzes)*, n° 1099 et pl. XLII; *Catalogue de la vente Hoffmann* (1888), n° 513.

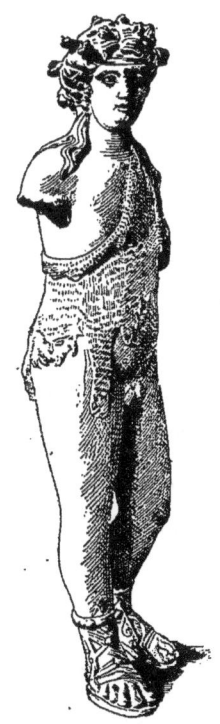

N° 78. — Bacchus.

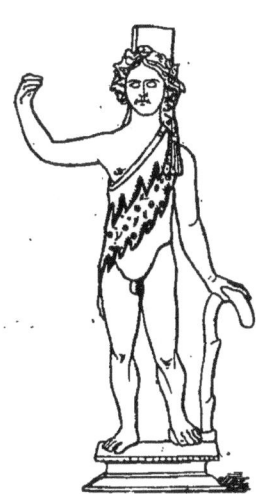

N° 79. — Bacchus.

79 (31435). **Bacchus debout.** — Haut. de la base, qui est antique, 0^m,022; de la figurine avec la colonnette, 0^m,257. La surface est presque entièrement dépatinée.

Cette figurine, qui a servi de décor à quelque meuble, a été acquise en 1888 à la vente Hoffmann; la provenance en est incertaine (500 fr.).

Le revers de la statuette est évidé. Le dieu est appuyé contre un pilier qui ne descend pas jusqu'à la base. Sa main droite ouverte donnait passage à une hampe de thyrse; sa main gauche est appuyée sur un pied de vigne. La peau de panthère, passée sur sa poitrine, est décorée d'ornements incisés; sa tête est couronnée de fleurs et de feuilles. Le tout est d'un style fort médiocre.

Catalogue de la vente Hoffmann (1888), n° 511.

80 (34129).* **Tête de dieu cornu (Bacchus ou fleuve?).** — Diamètre 0^m,07.

L'original de ce médaillon à revers concave, qui a servi d'applique, est

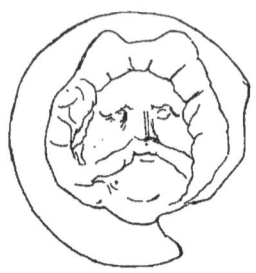

N° 80. — Tête cornue.

conservé au Musée de Namur. Le relief est indistinct. Pour le type, voir le n° 81.

81 (31654).* **Tête de dieu cornu (Bacchus ou fleuve?).** — Diamètre 0^m,055.

L'original provient de Saumane (Basses-Alpes); le moulage a été donné en 1889 par Éd. Flouest. Les pupilles sont indiquées et le travail est assez soigné. Voir le n° 83.

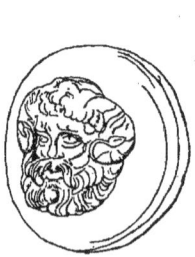
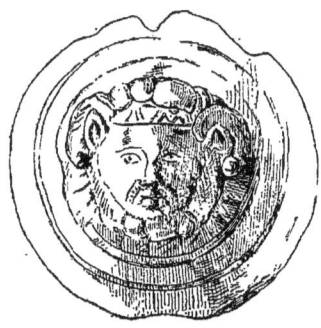

N° 81. — Tête cornue. N° 82. — Tête cornue.

82 (18251).* **Tête de dieu cornu (Bacchus ou fleuve?).** — Diamètre 0^m,065.

L'original est au Musée de Rouen. Le revers du médaillon, dont le relief est très prononcé, est concave.

83 (31896). **Tête de dieu cornu (Achéloos?).** — Haut., 0^m,08. Belle couleur verte, mais pas de patine.

Cette belle applique, le bronze le plus précieux du Musée, a été découverte par M. le D^r Plicque à Lezoux (Puy-de-Dôme) et acquise de lui en 1890 au prix de 3.000 francs. Elle a figuré, en 1889, à l'Exposition de l'Histoire du Travail.

M. Plicque a trouvé cet objet au mois de mars 1888, à 80 mètres environ de l'officine du céramiste Borillus, datant des règnes de Marc-Aurèle et de Commode ; il était dans la terre noire des vestiges gallo-romains. L'authenticité n'en peut être constestée, malgré l'absence d'usure et de patine ; ce dernier caractère s'explique sans doute par la nature du terrain.

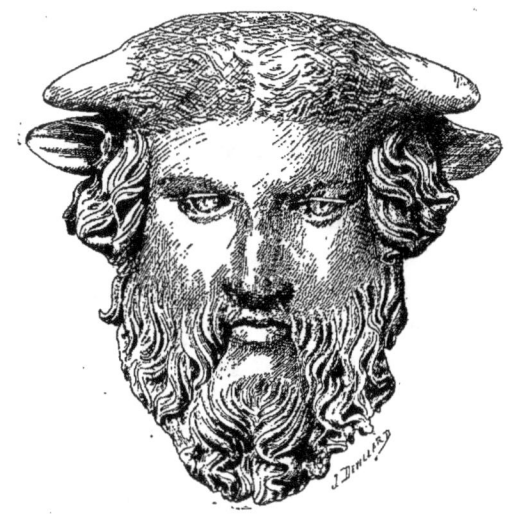

N° 83. — Tête cornue.

Les cornes sont celles d'un *jeune* taureau ; à la partie postérieure de la tête, qui est concave, on voit une saillie de 0^m,002, reste d'un clou de bronze qui servait à fixer le mascaron sur quelque meuble. L'exécution est très fine et la conservation parfaite. La ciselure et la retouche au burin, d'une habileté surprenante, mais d'une précision qui touche parfois à la sécheresse, ont laissé partout des traces, en particulier sur la barbe et dans les cheveux. Les pupilles des yeux sont indiquées. Le motif est hellénique ; quant au travail, il ne peut être postérieur au premier siècle de l'ère chrétienne.

Les Grecs, surtout à l'époque alexandrine, ont représenté avec des cornes de taureau Dionysos (Bacchus) et les divinités fluviales, en particulier le fleuve Achéloos. Homère compare déjà le Scamandre de la plaine

troyenne à un taureau[1] et les poètes donnent à Dionysos les épithètes de βουγενής, ταυρόκερως. On a pensé que là où la nature animale est accusée avec quelque insistance, par exemple lorsque les oreilles affectent la forme de celles d'un taureau, le nom d'un dieu fluvial convenait mieux que celui de Dionysos. Tel serait le cas pour le mascaron de Lezoux, mais il faut convenir que le critérium ainsi formulé est très incertain.

Lezoux (*Ledosus vicus* au sixième siècle) fut, à l'époque impériale, le centre d'une fabrication céramique très active, dont les restes se voient au Musée de Clermont, au Musée de Saint-Germain et dans la collection du Dr Plicque, à Lezoux. On y a signalé, en 1884, les ruines, aujourd'hui fort effacées, d'un temple d'Apollon[2]. En dehors du mascaron qui vient de nous occuper, cinq petits bronzes découverts à Lezoux ont été exposés au Champ de Mars en 1889.

Villefosse, *Comptes rendus de l'Acad. des Inscriptions*, 1888, p. 308 ; *Catalogue de l'Exposition rétrospective*, 1889, p. 152 ; S. Reinach, *Revue archéologique*, 1890, II, p. 297 et pl. XVI ; Blanchet, *ibid.*, 1893, I, p. 4 (très beau mascaron représentant une Méduse, découvert à Saint-Honoré dans la Nièvre)[3].

84 (14101.) **Amour courant.** — Haut. de la statuette, 0m,072 ; de la base, qui est antique, 0m,025. La base est ornée de cercles concentriques en relief et creuse à l'intérieur. Belle patine sombre.

Cette statuette, découverte par M. de Roucy dans les fouilles de la forêt de Compiègne, a été donnée par Napoléon III en 1870. Elle est d'un assez bon style. Il y a une ouverture au sommet de la tête et une autre dans la main droite, destinées à donner passage à des attributs.

On rencontre dans les musées beaucoup d'exemplaires du même motif, qui doit remonter à un original célèbre de l'époque alexandrine. Ainsi à Naples (*Museo Borbonico*, t. XIV, pl. 54), au Musée Britannique (collec-

[1]. Homère, *Iliade*, XXI, 237.

[2]. Cf. *Gazette archéologique*, 1882, p. 17 ; *Revue archéologique*, 1890, II, p. 297.

[3]. Les têtes analogues, généralement des appliques de vases, sont très nombreuses dans les collections. Voir Chabouillet, *Catalogue des camées*, n° 3030 ; Friederichs, *Kleinere Kunst*, n° 1558 *a*, I ; Friederichs-Wolters, *Gipsabgüsse*, n°s 169, 1780 ; Froehner, *Collection Gréau, bronzes*, n° 165 ; *Collection Castellani* (1884), n° 273 ; Longpérier, *Notice des bronzes*, n°s 381, 382 ; Sacken, *Bronzen in Wien*, pl. XXVI, 6, XXIX, 12 (cf. Brunn, *Archæologische Zeitung*, 1874, p. 112) ; Schneider, *Jahrbuch der Kunstsammlungen* (d'Autriche), t. II, p. 44 ; *Synopsis of the contents of the British Museum, bronze room* (éd. de 1871), p. 53. Welcker a publié un disque ou *clypeus* votif en marbre orné d'une tête en relief analogue, *Alte Denkmaeler*, t. II, pl. VI, 11. Le même type est fréquent sur les monnaies ; cf. Gardner, *Types of greek coins*, p. 196.

tion Hamilton, bronze coté *H* 24), de Cologne, avec une torche dans la main gauche levée (*Jahrbücher der Alterthumsfr. im Rheinlande*, t. IX, pl. V), de Boppard (*ibid.*, t. XXVII, pl. IV-V), de Bade en Argovie (*Indicateur*

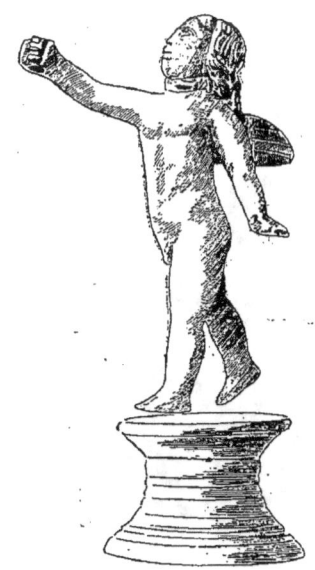

Fig. 84. — Amour.

d'antiquités suisses, 1882, pl. XX, p. 84), de Cirencester (*Archæologia*, t. VII, pl. XXIX, p. 407), de Gayton dans le comté de Northampton (*ibid.*, t. XXX, p. 126). Voir encore Caylus, *Recueil*, t. IV, pl. XII, 1 ; Clarac, *Musée*, pl. 761 C, 1849 B ; *Archæologischer Anzeiger*, 1890, p. 158 (Amour dans la même attitude, marchant sur le dos d'un dauphin.)

85 (29440). **Amour courant.** — Haut., 0m,048.

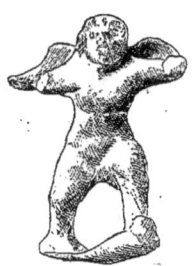

Fig. 85. — Amour.

Cette figurine, vendue au Musée en 1885 comme provenant d'Auvergne

(voir le n° 52), est d'une extrême grossièreté. La petite base est antique.

86 (29629). **Amour tenant des fleurs.** — Haut., 0^m,075. Belle patine verte. Base moderne.

Cette figurine, d'un très joli style, provient de Grozon (Jura) et a été acquise en 1886 avec les n°^s 33 et 54. La moitié de l'aile gauche manque, ainsi qu'un morceau de l'aile droite ; les pieds ont souffert. Le siège et la partie interne des cuisses sont plats, preuve que la statuette était

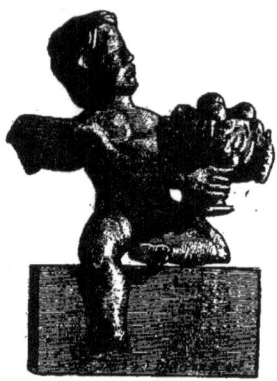

N° 86. — Amour.

posée sur une surface plane qu'elle décorait. Le panier contient des fleurs et des fruits et cet attribut pourrait faire donner à la figure le nom de « Génie de l'abondance ».

87 (8532). **Amour debout.** — Haut., 0^m,053.

Trouvée à Poitiers, cette statuette a été acquise par Napoléon III avec la collection Oppermann (voir le n° 19). L'Amour est debout sur un tronc d'arbre qui se divise en deux branches ; le geste indique peut-être qu'il est

Fig. 87. — Amour.

au moment de grimper plus haut. Les deux ailes se rejoignent sur le dos. Joli travail.

88 (13436). **Amour assis.** — Haut., 0^m,064.

Applique achetée avec la collection Blanchon (voir le n° 37) et donnée par

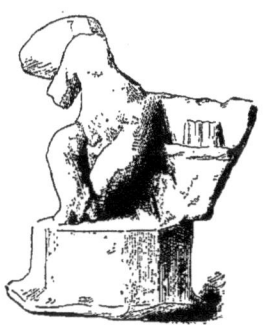

N° 88. — Amour.

Napoléon III. Le petit personnage, dont la partie supérieure est perdue, est assis sur un socle hexagonal à côté d'un autel (?). Le revers est plat, avec traces de scellement. Style très grossier.

89 (10416). * **Deux Amours.** — Long., 0^m,082.

Même provenance que les n^os 19 et 20. Deux Amours, entre lesquels est

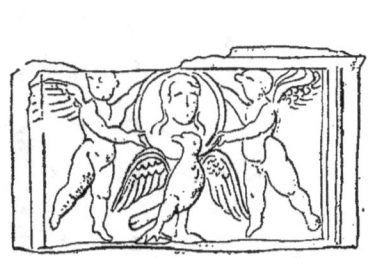
N° 89. — Amours ou génies.

N° 90. — Amour.

un aigle, tiennent un médaillon où paraît un buste indistinct. Travail décoratif sommaire.

90 (29441). **Buste d'Amour.** — Haut., 0^m,065.

Acheté en 1885 comme provenant d'Auvergne (voir le n° 52.) Travail grossier et sans intérêt.

91 (34096). * **Buste de Cybèle ou de Tutela.** — Haut., 0^m,59. Patine sombre.

L'original de ce buste plus grand que nature appartient au Cabinet des

Médailles. Il a été, dit-on, découvert vers 1675 ; voici comment le R. P. de Molinet, religieux de Sainte-Geneviève, relate cette trouvaille[1] : « Comme M. Berrier faisait travailler, il y a quelques années, en sa maison auprès

N° 91. — Génie de ville ou Cybèle.

de Saint-Eustache, à l'endroit où est son jardin, on trouva les fondements des murailles d'une enceinte de la ville de Paris, qui probablement avaient déjà servi à quelque édifice plus ancien et plus considérable comme serait

1. Spon, *Recherches curieuses d'antiquités*, 21ᵉ dissertation, p. 299.

un temple ou un palais, puisqu'en fouissant en terre, environ à deux toises de profondeur, on y trouva parmi des gravois, dans une tour ruinée, une tête de femme en bronze, fort bien faite, un peu plus grosse que le naturel, qui avait une tour sur la tête, et dont les yeux avaient été ôtés, peut-être à cause qu'ils étaient d'argent, comme c'était une chose assez ordinaire aux anciennes figures[1]. L'ayant vue dans la bibliothèque de M. l'abbé Berrier, je jugeai par la connaissance des médailles que ce pouvait être la tête de la déesse tutélaire de la ville de Paris durant le paganisme, puisqu'on voit plusieurs médailles grecques antiques, qui ont pour revers des têtes de femmes avec des tours, et le nom de la ville, comme ANTIOXEΩN, ΛAO-ΔIKAIΩN. Ayant eu la curiosité de rechercher quelle pouvait être cette divinité qui avait été autrefois l'objet du culte des Parisiens, j'ai cru, avec assez de fondement, ce semble, que c'était la déesse Isis, tant à cause de la tour qui est sur sa tête qu'à raison qu'on trouve qu'elle a été adorée en ce pays-ci[2]. »

Le buste fit ensuite partie de la collection du sculpteur Girardon, à la mort duquel il fut acheté par Crozat. « Après lui, dit Caylus, [cette tête] passa entre les mains de M. le duc de Valentinois, qui en a fait présent au roi par son testament. Ce monument n'est donc jamais sorti de Paris et s'y trouve fixé pour toujours[3]. » Caylus a justement refusé d'y reconnaître une Isis, suivant le sentiment du P. Molinet, et s'est rangé à l'opinion de Moreau de Mautour, qui la qualifiait de Cybèle. Citons encore quelques lignes de Caylus : « Cette tête, dont le poids n'est pas excessif, a peut-être été apportée de Rome à Paris, comme un objet de magnificence ou de superstition. Elle est d'un bon goût de dessin et bien jetée ; de sorte qu'il n'est pas croyable que Paris, tel qu'il pouvait être alors, eût des artistes capables d'exécuter un semblable ouvrage. Cette opinion doit paraître d'autant plus probable qu'elle lève toutes les difficultés. La plus grande singularité que présente cette tête, à mon avis, est une bande d'étoffe, beaucoup plus étroite dans ses extrémités ; elle sert à retenir les cheveux. On voit le même usage exactement représenté dans les doubles têtes étrusques et grecques rapportées plus haut.[4] »

1. Comme le remarque Caylus (*Recueil*, t. II, p. 380), il y a là une erreur matérielle. « Les yeux n'ont point de prunelles et sont traités comme la bonne sculpture antique est dans l'habitude de représenter cette partie du visage. »
2. Sur les prétendus vestiges du culte d'Isis à Paris, voir D. Martin, *Religion des Gaulois*, t. II, p. 136.
3. Caylus, *Recueil*, t. II, p. 380.
4. *Ibid.*, t. II, p. 382.

Ce qui précède montre assez que la tradition relative à la découverte du buste qui nous occupe repose sur le témoignage assez vague d'un collectionneur et que, dès le dix-septième siècle, l'extraordinaire intégrité de ce morceau, comme la perfection académique du style, avaient donné quelques inquiétudes à la critique. Nous pensons que la question d'authenticité doit être posée nettement, à côté de la question de provenance, et que le témoignage de Berrier, répété par Molinet, ne saurait être considéré comme concluant. Des têtes en bronze de ce genre ont été connues dès le début du seizième siècle; Albertini mentionne alors un *caput aeneum turritum* exposé dans le verger du cardinal Dominique Grimani [1]. Ne pourrait-on penser que le buste du Cabinet des Médailles date plutôt de cette époque que des temps romains ? Ce qui nous empêche d'être affirmatif, c'est la forme presque ronde du visage, contrastant avec les types ovales que préfère la sculpture de la Renaissance. La question doit être considérée comme ouverte.

Caylus, *Recueil*, t. II, p. 378 et pl. CXIII; Moreau de Mautour, dans Félibien et Lobineau, *Histoire de la ville de Paris*, t. III, p. 8; Molinet, *Nouvelle découverte d'une des plus singulières et des plus curieuses antiquités de la ville de Paris*, feuille volante, in-4°, réimprimée dans Sauval, *Antiquités de Paris*, t. I, p. 56, dans Spon, *Recherches curieuses*, p. 300 (avec mauvaise gravure, p. 299) et *Cabinet de Sainte-Geneviève*, p. 10; Montfaucon, *Antiquité expliquée*, t. I, pl. I, fig. 4 et p. 6; Dom Martin, *Religion des Gaulois*, t. II, p. 133; Chabouillet, *Catalogue des Camées*, n° 2917 (*Tutela* de Paris) [2].

92 (33057). **Buste de Cybèle ou de Tutela.** — Haut., 0m,23; largeur, 0m,11.

Après avoir fait partie de la collection Gréau, cette applique, découverte à Anse (Rhône), a été acquise en 1892 au prix de 420 francs.

Le buste, d'un travail lourd, est enté sur un fleuron; les prunelles des yeux sont creusées. Une énorme fibule en rosace (type du troisième siècle après J.-C.) retient une chlamyde sur l'épaule gauche. La couronne murale est ajourée; on y distingue sept tours et trois portes. Le revers de la tête, encadré par la couronne, est modelé; au milieu se voit un petit trou, destiné sans doute à fixer la partie supérieure au moyen d'un clou.

1. Müntz, *Raphaël*, p. 604.
2. Sur la divinité dite *Tutela* et les monuments qui la représentent, voir Ch. Robert, *Société archéol. de Bordeaux*, t. IV (*Revue archéol.*, 1879, II, p. 54); *Gazette archéologique*, 1878, p. 169, pl. 30 (*Tutela* de Périgueux); Jullian, *Inscriptions romaines de Bordeaux*, t. I, p. 61 et suiv.

Froehner, *Collection Gréau, bronzes,* n° 1108 et pl. XLIII. Cf. le bronze qualifié de « Génie de l'Afrique », dans Doublet et Gauckler, *Musée de Cons-*

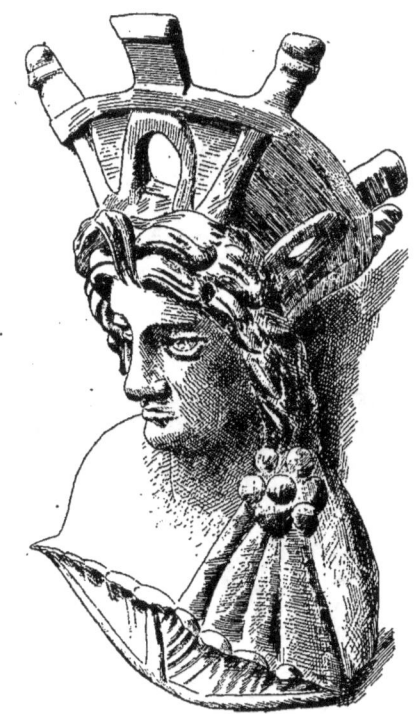

N° 92. — Génie de ville.

tantine, pl. IX, et, sur les personnifications des pays et des villes, P. Gardner, *Journal of hellenic Studies,* t. IV, p. 47.

93 (14103). **Cérès ou Abondance.** — Haut., 0m,056.

Petite figurine découverte par M. de Roucy au Mont Berny (Compiègne) et donnée par Napoléon III en 1870. Le travail en est médiocre. Les attributs sont le diadème, la patère et la corne d'abondance.

Sur les monnaies impériales, à partir du deuxième siècle, le même type sert à figurer différentes abstractions, telles que l'Abondance, la Concorde, la Fortune, la Félicité, etc.[1]. On en trouve de nombreux exemplaires en bronze, parmi lesquels nous citerons Montfaucon, *Antiquité expliquée,* t. I, 2, p. 314; Caylus, *Recueil,* t. VI, pl. LXXXII, 1; Grivaud, *Recueil,* pl. IX,

[1]. Voir Cohen, *Monnaies impériales,* 2e éd., t. IV, p. 323 et suiv.

3 et 5 (environs de Sedan), pl. XIX, 4 (Lyon); H. de Fontenay, *Notice*

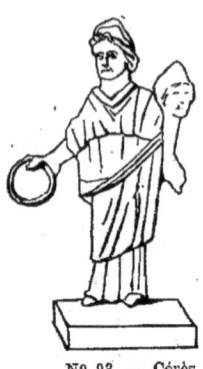

N° 93. — Cérès.

des bronzes de La Comelle (*Mém. de la Soc. Éduenne*, t. IX), pl. II, 4.

94 (34127). * **Fortune.** — Haut., 0^m,18.

L'original de cette statuette a été découvert, dit-on, à Namur, au mois de décembre 1875, par des ouvriers occupés à creuser un canal. Il est

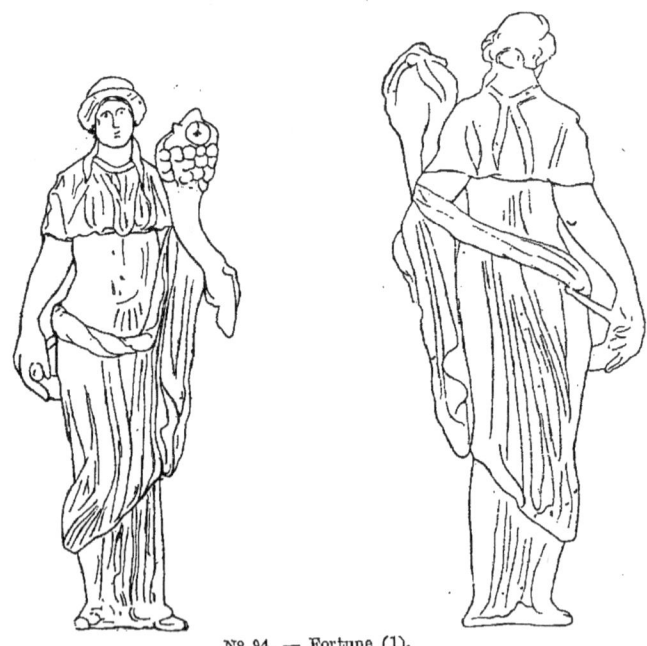

N° 94. — Fortune (1).

aujourd'hui au Musée de Namur. D'après M. Bequet, la figure est en

1. Par une inadvertance regrettable, la face et le revers n'ont pas été reproduits à la même échelle.

cuivre massif ; le travail et le style en sont également médiocres. Elle est modelée au revers[1]. Les attributs sont une corne d'abondance et la tige d'un gouvernail, qui caractérise ordinairement les représentations de la Fortune.

Des figurines analogues auraient été découvertes près d'Anvers (*Bull. des commissions belges*, t. XII [1873], p. 438 et pl. I, nos 4 et 5.)

Bequet, *Annales de la Société archéologique de Namur*, t. XIV, pl. I, p. 3.

95 (8538). **Fortune.** — Haut., 0m,094 ; largeur 0m,097.

Cette curieuse figurine, provenant des environs de Lyon, a été donnée par Napoléon III, qui l'avait acquise d'Oppermann (voir le n° 19).

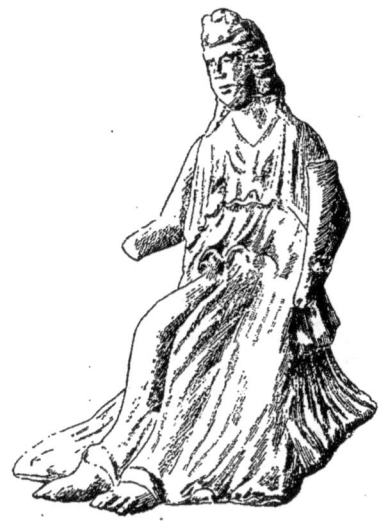

N° 95. — Fortune.

La déesse est assise, tenant de la main gauche la partie supérieure d'une corne d'abondance mutilée dans le haut ; son bras droit est brisé à partir du poignet. Entre les genoux de la figurine est une fente longitudinale qui permettait d'y introduire des pièces de monnaie et de s'en servir comme d'une tirelire.

En 1868-9, Henri de Longpérier publia un mémoire sur les récipients monétaires dans l'antiquité. Dans la dernière partie de ce travail, où l'on croit souvent reconnaître la main de son père, il est longuement question des troncs et des tirelires[2]. L'auteur énumère les exemplaires suivants :

1. Le vêtement de dessus, comme l'a remarqué M. Bequet, ressemble tout à fait à un camail. On croit reconnaître un collier autour du cou.
2. *Revue archéologique*, 1869, I, p. 163.

1° Tronc en terre cuite de Vichy, supportant le buste lauré d'un enfant impérial (Tudot, *Collection de figurines*, pl. XLVII, 1).

2° Socle d'une statuette en bronze d'Epona, découverte à Loisia (Jura) et donnée par Prosper Dupré au Cabinet des Médailles (*Revue archéol.*, 1860, II, p. 281; Duruy, *Hist. des Romains*, t. III, p. 111).

3° Colonne en pierre, avec tronc pour les offrandes, découverte par Grignon au Châtelet (Grivaud, *Arts et métiers des anciens*, pl. CI, n° 1).

4° Cylindre en terre couronné par un cône, avec fente horizontale, et décoré d'une figure en relief de la Fortune, tenant une corne d'abondance et un gouvernail. Au Cabinet des Médailles (Caylus, *Recueil*, t. IV, pl. LXXXII, 4).

5°, 6° Deux tirelires en terre cuite, affectant la forme de deux troncs opposés par la base, avec fente horizontale sur les couvercles, qui sont ornés l'un d'une tête d'Hercule, l'autre d'une figure de Cérès assise. Ces objets appartenaient à Caylus qui a fait graver le premier (*Recueil*, t. IV, pl. LIII, 4).

7° Tirelire en terre cuite ornée sur le devant d'une figure de la Fortune debout, autrefois dans la collection Durand (De Witte, *Vente du Cabinet de feu Durand*, n° 1585).

8°, 9° Deux petites tirelires en forme de bouteilles, avec fente horizontale à la partie supérieure de la panse. Sur l'une d'elles est figuré un visage humain (Boldetti, *Osservazioni sopra i cimiteri*, pl. I, p. 496; Perret, *Catacombes*, t. IV, pl. VIII)[1].

La *Fortune tirelire* du Musée occuperait donc, dans un catalogue de ces monuments, la neuvième place; la dixième reviendrait à une statuette découverte à 12 kilomètres à l'est de Lyon, représentant un Génie ou un Lare, dont le socle porte à la partie supérieure une fente horizontale et, sur la panse, l'inscription suivante : *Genio aerar(iorum) Diarensium* [2].

Dans *la Nécropole de Myrina* (p. 509 et pl. LII), j'ai publié une tête d'Hercule découverte par moi à Cymé (Asie Mineure), formant une boîte creuse qui s'ouvre par un petit clapet glissant à coulisse, et l'ai rapprochée d'une tête d'esclave en bronze du Musée de Vienne (Autriche). La tête d'ivoire du Musée de Vienne (Isère) présentait un dispositif analogue [3].

96 (8539). **Fortune.** — Haut., 0m,059. Belle patine.

1. Les vases ayant servi de récipients monétaires n'appartiennent pas directement à la même série (*Revue archéol.*, 1868, II, pl. XVIII; *Collection Gréau, bronzes*, n° 822; *Catalogue Hoffmann* [1888], n° 503).

2. Allmer et Dissard, *Trion*, t. I, p. CLI.

3. C'est ce qu'a reconnu M. Abel Maître, au cours de l'étude qu'il a consacrée aux fragments de ce précieux objet. Voir *Congrès archéologique*, 1879, pl. à la p. 72, et les *Comptes rendus de l'Acad. des Inscr.*, 1894.

Cette figurine, qui est une applique, a été découverte en 1849 aux environs de Lyon et acquise d'Oppermann par Napoléon III en 1868

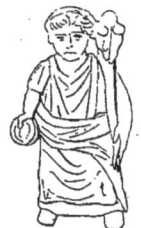

N° 96. — Fortune.

(voir le n° 19). Le style en est très médiocre. Les attributs de la déesse sont la corne d'abondance et la patère.

Comparez l'ex-voto en bronze DEAE ARTIONI découvert à Muri près de Berne, *Indicateur d'antiquités suisses*, 1863, pl. III.

97 (29556). **Pomone ou Déesse mère.** — Haut., 0m,112 ; long., 0m,065. Base moderne.

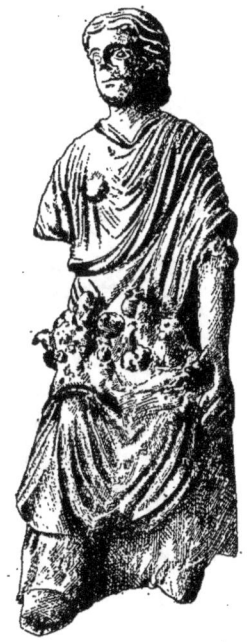

N° 97. — Pomone.

On ne connaît pas exactement la provenance de cette statuette, qui a été

acquise en 1885 à la vente Gréau (50 fr.). La déesse tient sur ses genoux des fleurs et des fruits ; les pupilles des yeux sont indiquées. Il manque une partie du bras droit. L'attitude et les attributs sont ceux que les bas-reliefs gallo-romains prêtent souvent aux *Matres*, divinités indigènes de l'abondance. Le travail est soigné des deux côtés de la figurine.

Froehner, *Collection Gréau, bronzes*, n° 1107. Caylus a publié une figurine analogue provenant de Pont-de-Beauvoisin dans le Dauphiné (*Recueil*, t. V, pl. CXX, 1.)

98 (27271). **Vertumne.** — Haut. de la statuette, 0m,172 ; de la base, qui est antique, 0m,008. Belle patine sombre.

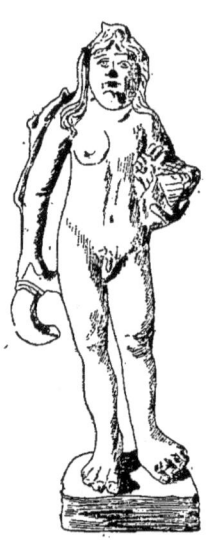

N° 98. — Vertumne.

Découverte dans l'Aveyron, cette statuette a été donnée par le comte Boulay (de la Meurthe) en 1882. Elle est creuse au revers comme une applique et le travail en est fort grossier ; les pieds, notamment, sont d'une grandeur et d'une inélégance singulières. Les attributs sont un panier de fruits et une serpe.

Cf. le marbre gravé par Clarac, *Musée*, pl. 449, n° 820 (Vertumnus) et une statuette en terre cuite trouvée près de Dieburg (*Westdeutsche Zeitschrift*, t. XIII, p. 23).

99 (29781)*. **Esculape.** — Haut., 0m,135.

L'original de cette statuette, découverte à Neuvy-en-Sullias, est au Musée

d'Orléans. Elle est d'un travail soigné et reproduit le type traditionnel d'Esculape debout [1]. La main gauche est ramenée sur le dos, enveloppée dans les plis de la tunique; la main droite, dont le pouce est cassé, s'ap-

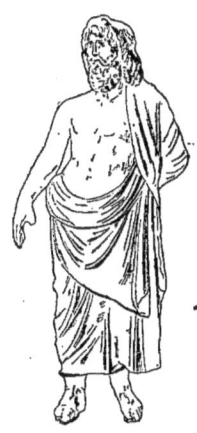

N° 99. — Esculape.

puyait sur un bâton autour duquel s'enroulait probablement un serpent [2]. Les pieds sont chaussés de sandales; le revers est modelé.

Mantellier, *Bronzes de Neuvy-en-Sullias*, pl. V.

100 (31436). **Télesphore**. — Haut., 0^m,105. La patine a disparu.

Cette statuette, découverte en Champagne, a fait partie de la collection Geoffroy à Troyes; le Musée l'a acquise en 1888 à l'une des ventes de M. Hoffmann (85 fr.). Elle est creuse à l'intérieur et a probablement été placée sur un support en bois. Le travail en est assez soigné, avec indication des pupilles; un trou dû à un accident se voit à mi-hauteur sur la gauche.

Catalogue de la vente Hoffmann (1888), n° 509.

Télesphore, dieu enfant, passait pour être le fils d'Esculape, qu'il accompagne en général sur les monuments [3]. On le considère comme « le génie de la convalescence » et l'on explique ainsi le capuchon qui

1. Voir, par exemple, *Jahrbücher der Alterthumsfreunde im Rheinlande*, t. LXXXIII, pl. II.
2. Voir, par exemple, le petit bronze de Dresde, *Archäologischer Anzeiger*, 1889, p. 105.
3. Voir, par exemple, Arneth, *Gold und Silber Monumente*, pl. S I, n° 61.

caractérise son costume, mais l'étymologie de son nom et son rôle dans la religion sont encore fort obscurs. Sur les types de Télesphore dans l'art, on peut consulter Schenk, *De Telesphoro deo*, Goettingue, 1888 ; W. Wroth, *Journal of Hellenic Studies*, t. III, p. 283 ; Fougères, *Bulletin de correspondance hellénique*, 1890, p. 195 et mon article *Cucullus* (capuchon) dans le *Dictionnaire* de M. Saglio. On connaît des bustes en terre cuite de Télesphore découverts dans l'Allier (p. ex. *Musée de Moulins*, n° 678, pl. XIX).

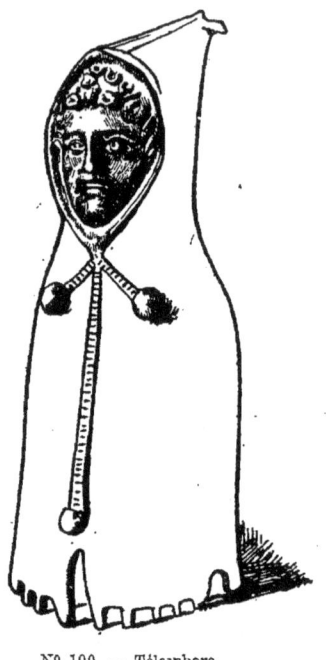

N° 100. — Télesphore.

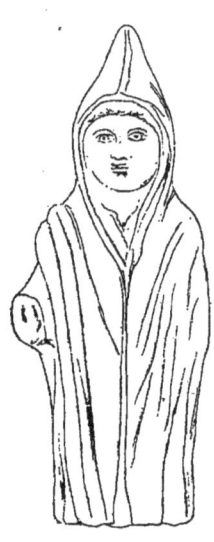

N° 101. — Télesphore.

Un bronze analogue au nôtre a été trouvé à Djemilah en Algérie (*Recueil de Constantine*, 1879, pl. XXIII). Un autre, sculpté en pierre, a été signalé à Birdoswald en Angleterre (*Lapidarium septentrionale*, p. 209).

101 (32541). **Télesphore.** — Haut., 0m,075. Belle patine verte.

Cette figurine provient d'Avignon ; elle a été achetée en 1891 à la vente Hoffmann (110 francs). Le type est analogue à celui du n° 100. Les yeux sont incrustés d'argent.

Catalogue de la vente Hoffmann (1891), n° 231.

102 (19394). **Hypnos ou le Sommeil.** — Haut., 0m,16.

L'original de cette charmante figurine est au Musée de Besançon ; il a

été découvert en 1850 dans la ville même, rue des Chambrettes, sur l'emplacement présumé de l'ancien forum. Le dieu, qui porte au cou un torques d'argent, sans doute offert à titre d'ex-voto par un malade (voir le n° 50), s'avance d'un pas rapide, tenant dans la main gauche abaissée trois pavots et dans la main droite un rhyton d'où s'échappe un liquide soporifique (?). Le revers est modelé avec grand soin (page 106.)

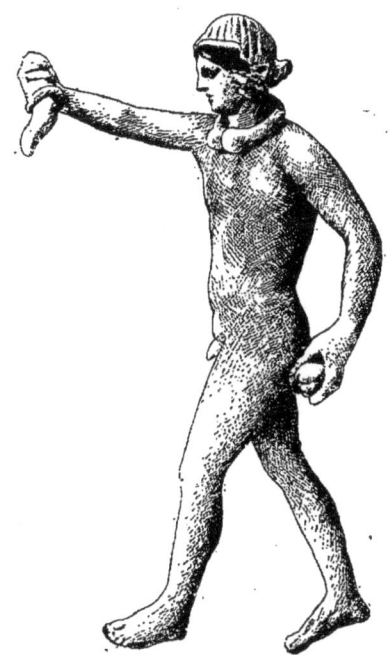

N° 102. — Hypnos.

Une statue en marbre du même type, dérivant d'un original grec du quatrième siècle, existe au Musée de Madrid[1]. Les répliques de ce motif sont fréquentes tant en bronze que sur les pierres gravées; de la Gaule romaine, on connaît, outre la statuette de Besançon, deux figurines au Musée de Lyon[2], une dans la collection Desjardins à Lyon[3], une autre au Musée de

1. Clarac, *Musée*, pl. 666 c, 1512 c; *Archäologische Zeitung*, 1862, pl. 157, p. 217, 267. Cf. les références réunies par Friedrichs-Wolters, *Gipsabgüsse*, n° 1287 et par Winnefeld, *Hypnos*, Stuttgart, 1886, p. 8, ainsi que les articles *Hypnos* dans les dictionnaires de Roscher et de Baumeister.
2. *Gazette archéologique*, 1888, pl. VI, 1 (environs de Lyon?) et pl. IV, 3 (Neuville-sur-Ain).
3. *Ibid.*, pl. VI, 2, provenant d'Ossy en Val-Romey (Ain).

Vienne en Dauphiné, deux de Laneuveville et de Gran dans les Vosges[1] et une autre au Musée de Péronne, trouvée à Étaples et provenant de la collection Danicourt[2]. L'exemplaire de Besançon est le mieux conservé et peut-être le plus finement travaillé de la série[3].

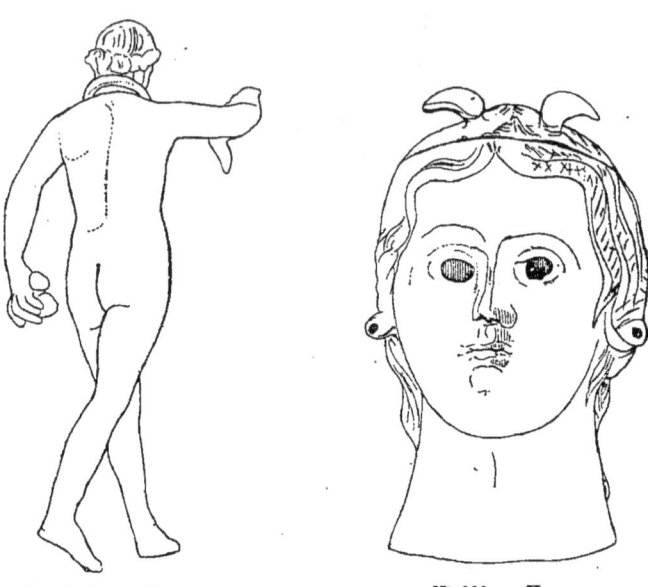

N° 102 bis. — Hypnos. N° 103. — Hypnos.

Castan, *Catalogue des Musées de Besançon,* 1879, p. 158; 1886, p. 275; Bertrand, *Revue archéologique,* 1861, II, p. 379; Bazin, *Gazette archéologique,* 1888, p. 26 et les auteurs cités dans la note 1 de la p. 105.

103 (27459). **Tête d'Hypnos**. — Haut., 0ᵐ,146. Belle patine verte.

Tête en forme de vase, coulée, avec couvercle à charnière, découverte à la Croix-Saint-Ouen près de Compiègne et achetée avec plusieurs autres têtes à M. de Roucy en 1883 (n°ˢ 27454-27461, au prix de 3.000 fr.).

Les yeux sont creux, les oreilles grossièrement percées, les cheveux sillonnés de lignes gravées au burin. Voir notre n° 218.

1. Beaulieu, *De l'emplacement de la station romaine d'Andesina,* Nancy, 1849, pl. I; Jollois, *Antiquités du département des Vosges,* pl. XV; *Jahrbücher der Alterthumsfr. im Rheinlande,* t. LIII, p. 160.
2. *Revue archéologique,* 1882, I, pl. II, p. 7.
3. Le même mouvement est prêté à une statuette de bronze dite de *Bacchus jeune,* découverte à Lüttingen, *Jahrbücher der Alterthumsfr. im Rheinlande,* t. XXVI, pl. V-VI.

Tous les Musées contiennent des têtes en bronze affectant la forme de préféricules et de situles. On peut en voir de beaux exemplaires gravés dans

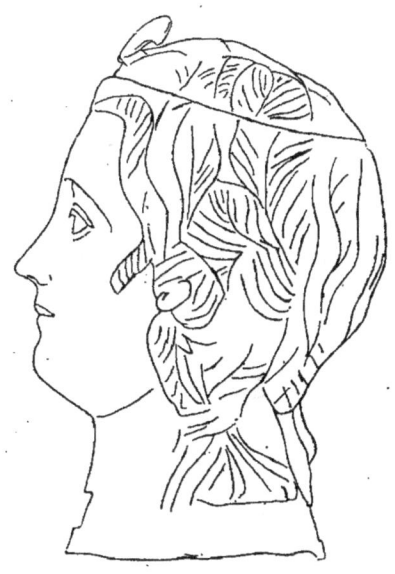

N° 103 bis. — Hypnos.

Froehner, *Collection Gréau, bronzes,* n°s 387 et suiv. J'ai donné une liste de monuments de ce genre dans la *Nécropole de Myrina,* p. 509, note 2.

103 bis (27456). Voir le n° 218.

104 (34211)*. **Tête d'Hypnos** (?). — Haut., 0m,045.

Moulage d'un bronze fragmenté, sans doute l'amortissement d'une anse

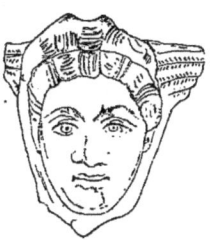

N° 104. — Hypnos.

de vase, découvert aux Fins d'Annecy et conservé au Musée d'Annecy. La tête paraît ailée. Assez bon style.

105 (25839)*. **Dieu marin**. — Haut., 0m,13 ; larg., 0m,13.

L'original de cette applique, provenant des environs de Gray, a été

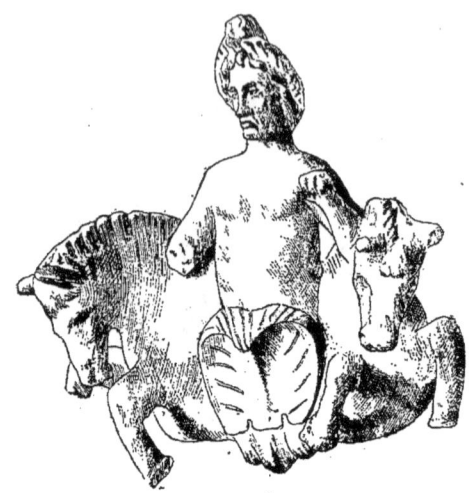

N° 105. — Dieu marin.

communiqué en 1880 par M. Perron. Le buste du dieu émerge d'une coquille. Style médiocre; plat au revers.

Cf. Caylus, *Recueil*, t. III, pl. LXI, 3.

106 (26572)*. **Victoire ou Danseuse**. — Haut., 0^m,20.

Cette figurine d'applique, dont le revers est plat, a été découverte en 1881 dans les ruines de l'amphithéâtre de Grohan (Angers). L'original appartenait, en 1884, à M. de Moulin, propriétaire du terrain. Le moulage a été donné par M. Arsène Launay.

Manquent le bras droit et le pied gauche; il n'y a pas trace d'ailes. La main gauche, posée à plat, supportait un attribut (patère ou figure). Assez bon style.

A l'époque alexandrine, Niké (la Victoire) est très souvent figurée sous l'aspect d'une danseuse; ce type existait déjà au cinquième siècle av. J.-C., puisque le trône de Jupiter Olympien était orné, au dire de Pausanias (V, 11, 2), de quatre Victoires dansantes, χορευουσῶν παρεχόμεναι σχῆμα. Cf., pour des exemples et la signification de ce type, Pottier et Reinach, *Nécropole de Myrina*, p. 355,537. La présence des ailes n'est pas indispensable.

On connaît quelques images de la Victoire découvertes en Gaule; nous citerons celles de Lyon[1], de Nasium[2], du Bernard en Ven-

1. *Gazette archéol.*, 1876, pl. XXIX et 1883, pl. X.
2. Liénard, *Archéol. de la Meuse*, pl. XXVI, 2.

dée[1], de Bucilly dans l'Aisne[2], de Feignies près Bavai[3], de Feurs dans la Loire[4], etc.

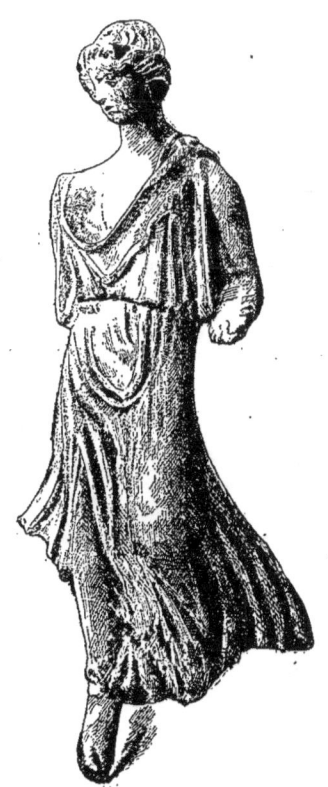

N° 106. — Danseuse.

Godard-Faultrier, *Inventaire du Musée d'antiquités*, Angers, 1884, p. 288, n° 1758 A.

107 (13430). **Pan.** — Haut., 0m,056. Belle patine sombre.

Cette jolie statuette faisait partie de la collection Blanchon, à Vaison, acquise par Napoléon III en 1869 (voir le n° 40). Pan cornu, chèvre-pieds, joue d'une double flûte à branches inégales; le dieu, assis sur un rocher naturel, a des oreilles de bouc et une queue.

1. Baudry, *Statuette gallo-romaine du Bernard*, La Roche-sur-Yon, p. 6.
2. *Rev. archéol.*, 1862, I, p. 366; *Bulletin monumental*, 1881, p. 893 (gravure).
3. *Rev. archéol.*, 1856, p. 313.
4. *Bulletin monumental*, 1873, p. 703 (gravure).

108 (13430). **Silène.** — Haut. de la statuette avec la base, 0m,044; hauteur du clou, 0m,033.

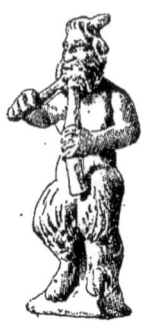
N° 107. — Pan.

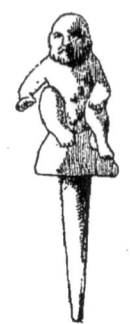
N° 108. — Silène.

Cette figurine provient de la même collection que la précédente.

Une grosse tige de bronze, ayant servi à la fixer, se voit à la partie inférieure.

109 (13432). **Silène.** — Haut., 0m,058. Belle patine verte.

Même provenance que les deux figurines précédentes. Cette applique

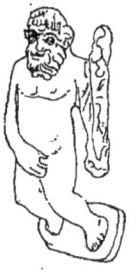
N° 109. — Silène.

N° 110. — Silène (?).

représente un Silène tenant un *pedum* de la main gauche. Le motif rappelle celui de certaines statuettes d'Hercule[1].

110 (30110). **Silène ou Hercule (?).** — Haut., 0m,05. Fruste.

Cette statuette, assez semblable à la précédente, provient de Bourg (Ain); elle a été donnée en 1887 par M. et Mme Damour, avec d'autres objets recueillis par leur fils défunt.

1. *Hercules mingens* (voir les références dans le *Lexicon* de Roscher, t. I, p. 2181).

111 (29308). **Tête de Silène.** — Haut., 0^m,073. Belle patine verte. Cette tête creuse à l'intérieur, dont la provenance est inconnue, a été

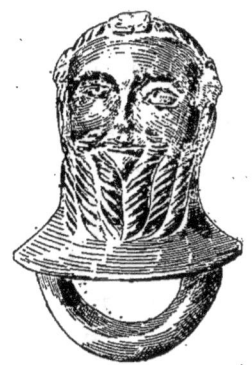

N° 111. — Silène.

acquise en 1884 à Paris (50 fr.). Les pupilles des yeux sont indiquées ; un demi-anneau est fixé à la partie inférieure.

Un objet identique a été découvert à Montoldre dans l'Allier (*Société d'émulation de l'Allier*, 1873, t. XII, pl. à la p. 538, n° 1).

112 (8550). **Bès.** — Haut. totale, 0^m,098.

Cette figurine découverte, dit-on, à Châlons-sur-Marne en 1865, a été

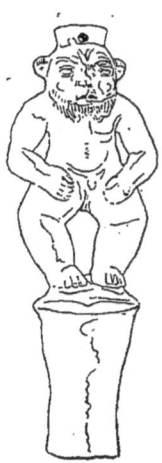

N° 112. — Bès.

donnée en 1868 par Napoléon III, qui l'avait acquise d'Oppermann (voir

le n° 19). L'image du dieu gréco-égyptien est montée sur une douille ; l'espèce de *polos* qui surmonte la tête est percé d'un trou. Assez bon travail ; le revers est modelé.

Pour le type, voir par exemple Longpérier, *Musée Napoléon* III, pl. XIX. Une liste assez complète des images connues du dieu Bès a été dressée par M. Krall dans l'ouvrage de MM. Benndorf et Niemann, *Das Heroon von Trysa*, p. 72 et suiv. Une figurine analogue à la nôtre a été trouvée à Cosa (Tarn-et-Garonne) ; voir *Revue archéol.*, 1859, pl. 370, p. 496.

113 (21031). * **Satyre**. — Haut., 0m,142.

Cette belle figurine a été découverte vers 1873 avec le n° 125 à Feurs

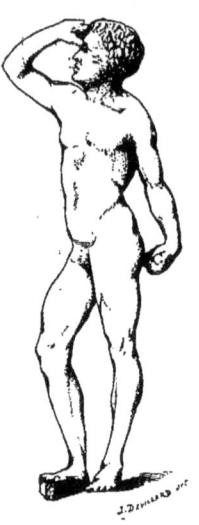

N° 113. — Satyre.

(Loire) ; j'ignore où elle se trouve aujourd'hui. Le Musée en doit le moulage à M. Bulliot (d'Autun) [1].

Le geste, que l'art antique prête souvent aux Satyres, est celui que les Grecs appelaient σκώπευμα et qui avait pour objet de préserver les yeux de la lumière du soleil ; [2] il y avait aussi une danse de ce nom, particulière aux Pans et aux Satyres [3]. Antiphile, peintre alexandrin, avait re-

1. De nombreuses découvertes d'antiquités ont été faites à Feurs (*Civitas Segusiavorum*). Voir *Bull. de la Soc. des antiquaires*, t. XXIV, p. 139 ; *Mém. de la Soc. des antiquaires*, t. XVIII, p. 377 ; *Bulletin monumental*, 1878, p. 698 ; *Comptes rendus de l'Acad. des Inscr.*, 13 janvier 1888 ; *Revue épigraphique*, 1888, p. 349.
2. *Obtendensque manum solem infervescere fronti — Arcet.* (Silius Italicus, XIII, 341.)
3. La question a été étudiée en détail par Furtwaengler, *Der Satyr aus Pergamon*,

présenté dans un tableau célèbre un Satyre ἀποσκοπεύων [1]. Notre personnage paraît tenir un objet dans la main gauche (à moins qu'il n'y ait là simplement un défaut de moulage, ou l'amorce d'un *pedum*). L'appendice que l'on aperçoit sous son pied droit pourrait être considéré comme un soulier à semelle de bois avec lequel on battait la mesure en dansant (*scabellum*), mais la comparaison avec le n° 125, découvert en même temps, nous dispose à y voir plutôt un simple support (peut-être moderne).

Je connais deux figurines analogues trouvées en Gaule, l'une de provenance incertaine (Frœhner, *Collection Gréau, bronzes*, n° 1102), l'autre de Carpentras (Grivaud, *Recueil de monuments*, pl. I, 3).

114 (34072). * **Tête de Satyre ailé.** — Haut., 0^m,18.

Les fouilles d'Angleur près de Namur, en 1882, ont fourni toute une

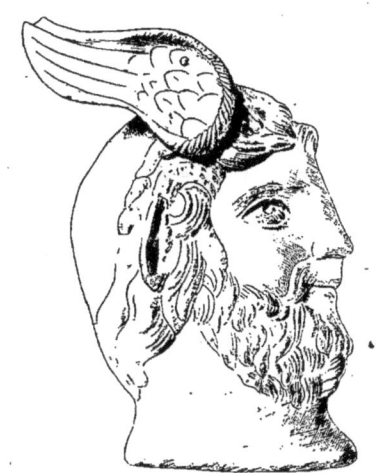

N° 114. — Satyre ailé.

série de bronzes ayant servi à la décoration d'une fontaine. Dans le nombre, il y avait deux têtes ailées de Satyre, une troisième où l'on distingue la place de l'aile et peut-être une quatrième qui aurait été brisée par les ouvriers. Le type du Satyre ailé est fort rare, mais on en a réuni cependant quelques exemples [2].

p. 12; voir aussi Pottier et Reinach, *Nécropole de Myrina*, p. 381, et Millin, *Vases peints*, éd. Reinach, p. 93.

1. Pline, *Hist. Nat.*, XXXV, 138.
2. De Romanis, *Vestigie delle Terme di Tito*, 1822, pl. XXIII; Zoega, *Bassirilievi*, t. II,

Ceuleneer, *Athenaeum Belge*, 1ᵉʳ mars 1882 ; du même, *Têtes ailées de Satyre trouvées à Angleur*, Bruxelles, 1882, avec planche ; E. de Laveleye. *Bulletin de l'Académie de Belgique*, t. III (1882) ; Schuermans, *Bull. des commissions belges*, 1882, p. 323, pl. XXI ; Heydemann, *Dionysos' Geburt und Kindheit*, p..50.

115 et 116 (29309). **Deux masques de Faune ou de Silène.** — Haut., 0ᵐ,076 et 0ᵐ,08. Patine verte.

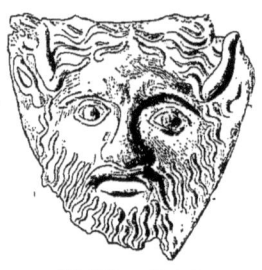
N° 115. — Faune.

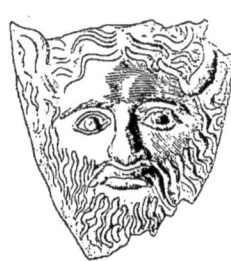
N° 116. — Faune.

Ces deux appliques en bronze repoussé, de provenance inconnue, ont été acquises en 1884 à Paris (15 fr). Elles sont doublées de plomb à l'intérieur. Nous les croyons de fabrication étrusque.

117 (21091) * **Tête de Centaure.** — H., 0ᵐ,142.

Moulage, fait par les soins du musée de Mayence, de l'original qui est conservé au musée de Spire. Il passe pour avoir été découvert à Schwarzenacker dans le Bliesthal (Palatinat). Les yeux et les dents sont d'argent, le reste recouvert d'une belle patine vert sombre. C'est un des plus beaux bronzes que l'on ait encore découverts à l'ouest du Rhin.

La tête est creuse et remplie de plomb ; à la partie supérieure est passé un anneau de suspension mobile, montrant que ce bronze a servi de poids. Mais M. Furtwaengler a fait observer que les pesons sont ordinairement des bustes, non des têtes, et que l'anneau de suspension doit être dû ici à une addition postérieure (*eine barbarische Verletzung des Kopfes*). A l'endroit où il a été inséré, le travail de ciselure n'est pas moins soigné qu'ailleurs. « Le style de l'œuvre nous apprend, ajoute M. Furtwaengler, qu'elle a pris naissance dans un atelier grec plusieurs siècles avant d'être employée comme peson en pays barbare. » Le savant allemand ne connaît de com-

pl. LXXXVIII ; Wagner, *Handbuch der in Deutschland entdeckten Alterthümer*, 1842, pl. LXVI, n° 700.

parable à la tête de Spire que celle d'un pancratiaste d'Olympie, attribuée

N° 117. — Tête de Centaure.

à Lysippe (*Bronzen von Olympia*, t. IV, pl. II et p. 10); elle serait un spécimen un peu plus récent de la même école. Le *pathos* et la manière dont

sont traités la barbe et les cheveux font penser à l'école de Pergame, mais il ne paraît pas nécessaire d'en placer l'exécution au troisième siècle.

La forme des oreilles y a fait reconnaître d'abord une tête de Silène; M. Furtwaengler a montré qu'elle représentait un Centaure (d'autres ont songé à un Triton). On en rapprochera avec intérêt la tête du Laocoon et celle d'un Centaure découvert en 1874 sur l'Esquilin (*Monumenti dell' Instituto*, 1884, t. XII, pl. I).

Furtwaengler, *Jahrbuch des Vereins von Alterthumsfreunden im Rheinlande*, Heft XCIII (1892), pl. VI (photogravure sous deux aspects) et texte, p. 54; Lindenschmit fils, *Centralmuseum*, pl. XXIII, 2 (photogravure).

118 (24752). * **Hermaphrodite.** — Haut., 0m,485.

L'original de ce monument est au musée d'Épinal, où il passait encore récemment pour avoir été rapporté d'Italie par un officier. Mais, comme l'a fait observer M. Voulot, la *Statistique des Vosges* publiée en 1845 par MM. H. Lepage et Ch. Charton signale la découverte et le transfert au musée d'Épinal d'un Hermaphrodite en bronze, « de près d'un demi-mètre de proportion », qui aurait été exhumé en 1831 sur la montagne de Sion près de Mirecourt. Ce renseignement semble d'autant plus digne de confiance que le style de la statuette est plutôt gallo-romain qu'italien ou grec [1]. L'Hermaphrodite fut transporté à Paris en 1878 et figura à l'exposition rétrospective du Trocadéro; il fut, à cette occasion, moulé pour le Musée de Saint-Germain.

Envisagé au point de vue de l'art, l'Hermaphrodite d'Épinal est une œuvre remarquable. Comme dans toutes les statues d'Hermaphrodite, la tête est celle d'une femme, avec de longs cheveux artistement disposés et noués par derrière en un chignon que retient une bandelette. Elle est d'ailleurs d'un modelé un peu rond et d'une expression commune. Le développement des seins est normal, mais la largeur des hanches annonce suffisamment les intentions de l'artiste et ne laisserait aucun doute sur le sujet de la statuette, alors même que la tête aurait disparu. Vu de face, l'Hermaphrodite présente des formes assez lourdes; le torse est trop fort, les jambes trop épaisses et d'un galbe peu élégant. Mais le profil est d'une grâce vraiment exquise et l'on ne peut trop admirer, avec le mouvement langoureux des bras, la ligne serpentine formée par la cambrure de la taille;

1. Sur les ruines de Sion (*Ecclesia Semitensis* en 1065), voir Beaulieu, *Archéologie de la Lorraine*, 1840, t. I, p. 65-71. Nous avons mentionné plus haut (p. 80) le Mercure assis, découvert en 1852 « au bas de Vaudémont et de la montagne de Sion ».

ajoutons que le modelé du dos présente aussi des qualités de vigueur et de finesse qui contrastent heureusement avec la lourdeur de quelques autres parties.

Si l'attitude de la statuette d'Épinal est imitée de celle d'une figure d'Aphrodite, le sculpteur s'est souvenu aussi du fils d'Aphrodite et de Dionysos. La même association se remarque sur d'autres images, entre

N° 118. — Hermaphrodite.

autres dans la célèbre statue du Louvre dite Hermaphrodite Borghèse (*Annali dell' Instituto*, 1882, p. 245). Il y a là une idée licencieuse sur laquelle il est inutile d'insister [1].

Un bas-relief grossier, découvert dans le mur d'enceinte de Sens, reproduit le même motif de l'Hermaphrodite dans l'attitude de la Vénus

1. Les anciens ont quelquefois identifié Hermaphrodite et Priape ; voir le scholiaste de Lucien, *Dialogues des Dieux*, XXII, I ; Lenormant et de Witte, *Élite des monuments céramographiques*, t. III, p. 205.

Callipyge de Naples [1]. En dehors de la Gaule, on en trouve une réplique à Vienne, provenant de Pola (*Archæologischer Anzeiger*, 1892, p. 51), une autre à Naples (deuxième salle des bronzes, n° 5342) et une troisième à Berlin, sur une intaille (*Lexicon* de Roscher, p. 2326).

L'idée bizarre de représenter Hermaphrodite dans une des attitudes attribuées à Vénus n'est pas sans exemple dans l'art antique. Nous pouvons citer un curieux bronze de ce genre découvert avec une statuette de Vénus à Siders, en Suisse : l'attitude prêtée à Hermaphrodite est celle de la Vénus de Médicis (*Indicateur d'antiquités suisses*, 1874, p. 514, pl. I.) On a retiré du lit de la Tamise un petit bronze représentant Hermaphrodite debout et nu, qui tient de la main droite abaissée un miroir à charnière et, de la main gauche, ajuste un fichu sur sa tête (*Archæologia*, t. XXXVIII, pl. IV).

S. Reinach, *Album des Musées de province*, p. 38, pl. VI et VII; R. von Schneider, *Archæologischer Anzeiger*, 1892, p. 51.

119 (8541.) **Tête de Méduse**. — Haut., 0ᵐ,11. La surface est très oxydée.

Découvert à Sainte-Colombe (Rhône), cet ornement a été acquis par

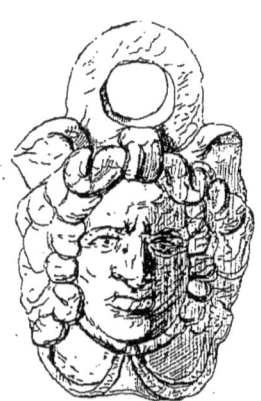

N° 119. — Méduse.

Napoléon III en 1868 avec une partie de la collection d'Oppermann (voir le n° 19).

Comparez un ornement de timon de char publié par Caylus, *Recueil*,

1. Julliot, *Musée gallo-romain de Sens*, pl. XV, n° 1 *bis* (héliogravure) et *Album des Musées de province*, p. 40 (vignette). — Pour la statue de Naples, voir Clarac, *Musée*, pl. 611, n° 1352.

t. V, pl. LXI, 1, et voyez la dissertation de Gaedechens, *Eberkopf und Gorgoneion als Amulete*, dans les *Jahrbücher des Vereins der Alterthumfr. im Rheinlande*, t. XLVI, p. 26.

120 (18250.)* **Tête de Méduse.** — Diamètre, 0^m,065.

L'original de ce beau médaillon est au Musée de Rouen. Les têtes

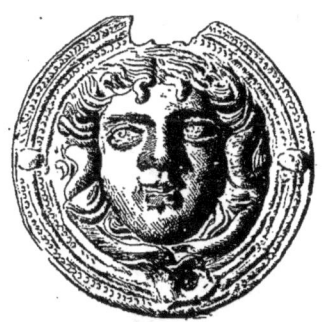

N° 120. — Méduse.

de deux des clous qui servaient à l'appliquer contre une paroi se voient encore à droite et à gauche.

121 (29559.)* **Tête de Méduse.** — Haut., 0^m,09.

L'original de cette applique, dont le style est remarquable, a été dé-

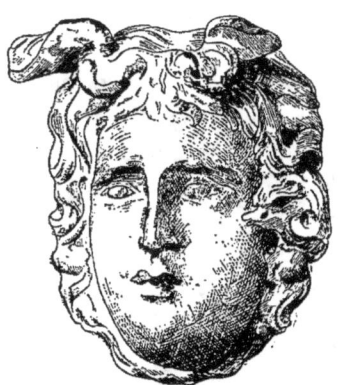

N° 121. — Méduse.

couvert en 1880 au Rocher Saint-Gervais à Foz, près de Port de Bouc (Bouches-du-Rhône), en creusant une conduite d'eau pour les salines de la Méditerranée.

Comparez les bronzes de la *Collection Gréau*, n^{os} 952, 953 et *Revue archéologique*, 1880, II, p. 68.

122 (12843) **Têtes de Méduse et du Soleil.**— Diamètre, 0^m,08.

Il est fâcheux que ce médaillon, découvert dans un des cimetières des environs de Châlons et donné par Napoléon III en 1869, soit d'une conservation aussi défectueuse, car les sujets qui y sont estampés sont peu ordinaires. A la partie supérieure, on distingue un petit buste radié, avec les caractères AVL à gauche[1]; plus bas, entre deux cercles de grénetis,

N° 122. — Méduse.

est une tête de Méduse[2]. On sait que la tête de Méduse a été souvent identifiée par les anciens à la Lune; on aurait donc, sur cette plaque, les images de la Lune et du Soleil réunies.

123 (29542.) **Hercule et Géryon.** — Haut., 0^m,05.

Cette applique a été acquise en 1885 à la vente Gréau (65 fr.); le catalogue la donne comme étrusque, mais sans indication de provenance précise. Elle figure ici à cause de l'intérêt du sujet pour la mythologie gauloise, où la légende d'Hercule et de Géryon a certainement laissé des traces[3].

1. Au moment où l'objet est entré au Musée, il était, semble-t-il, moins endommagé : on croyait lire C..... AVL.S..... S (*Inventaire manuscrit*).
2. En bas, à gauche, on croit reconnaître un serpent, à droite la queue d'un dauphin; mais nous ne pouvons rien affirmer à cet égard.
3. Voici les données essentielles de la question. La mythologie de la Gaule orientale connaît un type de dieu tricéphale, toujours barbu, qui paraît devoir être mis en relation avec le triple Géryon, Γηρυονεὺς τριχάρηνος (Hésiode, *Théog.*, v. 287). En effet, 1° le Géryon de la Fable, auquel Hercule enlève ses bœufs, habitait l'extrémité occidentale de l'Europe. 2° A l'origine, son nom a désigné non le pasteur d'un troupeau, mais un taureau, car il dérive de γηρύω, qui signifie « mugir ». 3° Ammien Marcellin (XV, 9) associe deux tyrans tués par Hercule, l'un *Géryon*, qui régnait en Espagne, l'autre *Tauriscus*

Hercule, vu à mi-corps, domine trois têtes barbues placées sur le même

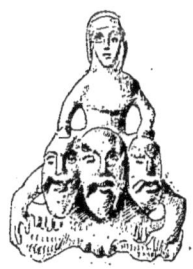

N° 123. — Hercule et Géryon.

rang, en posant ses mains sur la tête de droite et sur celle de gauche. En bas, au milieu, est indiqué un αἰδοῖον.

Froehner, *Collection Gréau, bronzes*, n° 868, p. 176 (vignette).

124 (31618.)* **Hercule et Antée.** — Haut., 0ᵐ,132 (sans la base, qui est moderne); largeur, 0ᵐ,15.

Grivaud de la Vincelle, qui a publié ce monument, dit que les deux figures qui le composent ont été découvertes, séparées l'une de l'autre,

qui désolait la Gaule; d'où l'on peut conclure, avec de J. de Witte (*Rev. archéol.*, 1875, II, p. 383), que le Géryon gaulois s'appelait Tauriscus. 4° Un personnage *à trois têtes de taureau* paraît sur un scarabée étrusque (de Witte, *Nouvelles Annales*, 1838, p. 214); trois hommes ayant une tête et une queue de taureau se voient, sur un vase à figures noires, au-dessus de la lutte d'Hercule contre le lion de Némée (*Catalogue of vases in the British Museum*, t. II, B, 308). 5° Le bœuf ou taureau à triple corne, ταῦρος τρικέρατος, est une représentation propre à l'art gallo-romain. 6° L'autel de N.-D. de Paris (Desjardins, *Gaule romaine*, t. III, pl. XI) porte un taureau ayant sur son dos et sur sa tête trois grues et l'inscription TARVOS TRIGARANVS; on peut songer à une confusion entre TRICARANVS et TRIGARANVS (τρικάρηνος), confusion ayant entraîné, sur le bas-relief, la substitution des trois grues à la tricéphalie. 7° Le thème celtique *garano* est presque identique étymologiquement au Géryon grec (d'Arbois, *Mythologie celtique*, p. 385); 8° sur un des trophées sculptés sur l'arc d'Orange, on voit deux grues identiques à celles qui figurent sur le dos du taureau dans l'autel de Paris (Caristie, *Monuments antiques à Orange*, pl. XVI); 9° sur un denier de Postumus, frappé en Gaule, on voit Hercule combattant le triple Géryon (de Witte, *Méd. inéd. de Postume*, pl. VIII, 10). « Le dieu triple chez les Gaulois, dit J. de Witte (*Rev. archéol.*, 1875, II, p. 387), paraît avoir été honoré sous plusieurs formes et sous plusieurs noms. Les taureaux de bronze à trois cornes, ainsi que le taureau aux trois grues, fourniraient en quelque sorte des arguments pour justifier le nom de Tauriscus que lui donne Ammien Marcellin. Une troisième forme du dieu triple serait la forme humaine, le vieillard à trois visages, que l'on rencontre sur des monuments assez nombreux ». (*Rev. archéol.*, 1875, II, p. 387). Voir encore de Witte, *Nouvelles Annales de l'Institut de corresp. archéol.*, 1838, t. II, p. 107, 270. La question reste très obscure, mais il nous a paru nécessaire d'en dégager les éléments de tout l'étalage d'érudition qu'elle a provoquée.

près d'Abbeville, en creusant la Somme. « M. Morel de Campanel, négociant de cette ville, qui possède ce joli groupe, a permis à un mouleur de Paris d'en multiplier les copies ». L'original est aujourd'hui à Paris, dans la collection de M. Morel d'Arleux, notaire, descendant de Morel de Campanel [1] ; le moulage a été reproduit en galvanoplastie par M. Delafontaine, duquel le Musée en a acquis un exemplaire en 1889.

Quelques doutes ont été exprimés discrètement sur l'authenticité de ce groupe ; je crois qu'ils sont dénués de fondement. C'est une œuvre

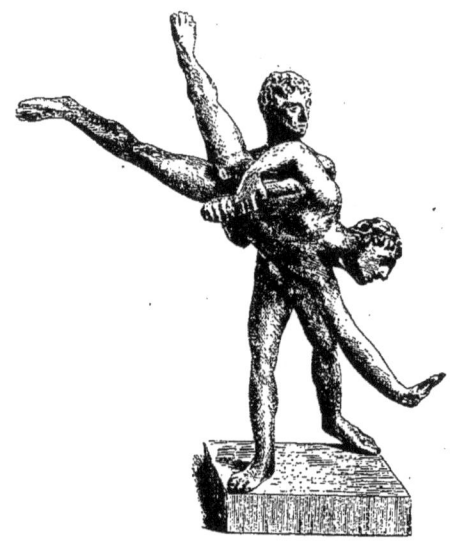

N° 124. — Hercule et Antée.

remarquable dérivant d'un original alexandrin, ou peut-être même exécutée à Alexandrie et transportée en Gaule dès l'antiquité. L'art grec archaïque a souvent représenté la lutte d'Hercule et d'Antée, mais sans tenir compte d'une donnée de la légende qui a trouvé crédit plus tard [2] : le héros devait empêcher son rival de toucher la terre, parce qu'il reprenait ses forces au contact du sol. Ici, nous voyons Antée étendre la main gauche avec l'intention évidente de toucher la terre ; Hercule le soulève pour l'étouffer entre ses bras [3].

1. On écrit aussi *Campanelle*.
2. Voir le *Lexicon* de Roscher, t. I, p. 2208.
3. C'est ce qu'atteste Philostrate, *Imag.*, II, 21 ; je ne vois pas pourquoi M. Furt-

Grivaud de la Vincelle, *Recueil*, t. II, pl. XX, 1; XXI, 1, et p. 186; Clarac, *Musée*, pl. 802, n° 2014; Schreiber, *Kulturhistorischer Altas*, pl. XXIV, n° 4; Danicourt, *Revue archéologique*, 1886, I, p. 78; Guyencourt, *Album des Antiquaires de Picardie*, 1894 (héliogravure).

Un groupe en haut relief d'Hercule et Antée, où Antée est soulevé au-dessus du sol, a été découvert dans le Northumberland; c'est l'*emblème* d'une magnifique patère d'argent (*Archœologia*, t. XV, pl. XXX). Hercule et Antée paraissent aussi sur un médaillon de bronze de Capheaton

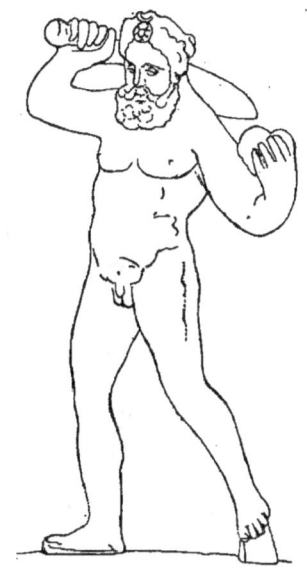

N° 125. — Hercule.

(Bruce, *Lapidarium septentrionale*, pl. à la p. 343, fig. 5). Un motif analogue, en relief, se voit sur un vase d'argent (Caylus, *Recueil*, t. I, pl. LXXXVIII). Nous en donnons plus loin un autre exemple de provenance gauloise (n° 178). Voir aussi deux groupes découverts en Égypte (Froehner, *Collection Gréau, bronzes*, pl. XXXIII et *Archäologischer Anzeiger*, 1890, p. 158) et la même représentation sur une monnaie d'Alexandrie en Égypte (*Catalogue of greek coins, Alexandria*, pl. VI, n° 1054). Les plus anciennes images conformes à la donnée du bronze d'Abbeville se voient sur les dioboles de Tarente, appartenant à la fin du

waengler croit qu'il s'agit seulement pour Hercule de précipiter Antée sur le sol de manière à l'écraser dans sa chute (*Lexicon de* Roscher, t. I, p. 2245).

quatrième siècle avant J.-C. (Furtwaengler, dans le *Lexicon* de Roscher, t. I, p. 2230). Sur l'ensemble des monuments rappelant la lutte d'Hercule et d'Antée, voir Stephani, *Compte rendu de Saint-Pétersbourg pour* 1867, p. 15, les passages cités en note du *Lexicon* de Roscher et le même ouvrage, t. I, p. 363.

125 (21032.)* **Hercule marchant.** — Haut., 0m,103.

L'original de cette statuette a été découvert à Feurs en même temps que le n° 113. Le dieu, couronné de fleurs, tient les pommes des Hespérides dans la main gauche. La collection Thiers, au Louvre, possède une figurine identique (1), sauf que l'orteil droit manque et que la base présente l'aspect d'un terrain escarpé.

Pour le type, voir *Museo Worsleyano*, pl. XVII, 1; *Museo Pio-Clementino*, t. II, pl. VIII; *Bulletin de Correspondance hellénique*, t. VIII, pl. XII.

126 (34191.) **Hercule debout.** — Haut., 0m,17. Patine verte.

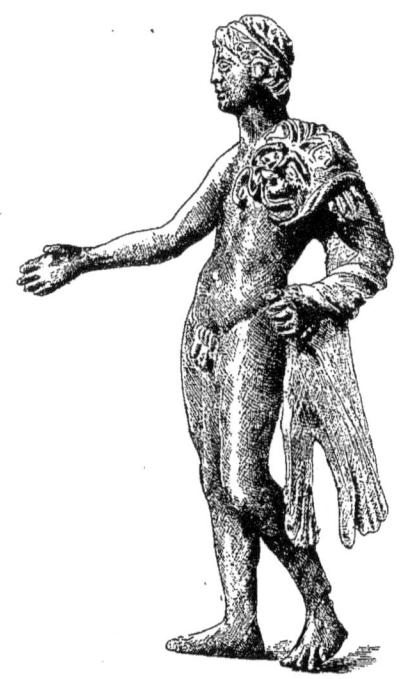

N° 126. — Hercule.

Cette statuette, découverte, dit-on, à Brioude dans la Loire, a été

(1) N° 59, p. 20, du *Catalogue de la Collection Thiers* par Charles Blanc (sans indication de provenance.) Haut., 0m,118.

vendue au Musée en 1894 (425 fr.). Le héros, représenté sous les traits d'un éphèbe, porte la dépouille du lion de Némée sur son épaule gauche ; la main droite est avancée avec un geste d'orateur et la main gauche, fermée, paraît tenir le pommeau d'une arme. Les pupilles sont creuses et la tête est ceinte d'un bandeau.

Œuvre importante, qui doit reproduire un motif de la statuaire grecque remontant au cinquième siècle.

127 (17628.) **Hercule debout.** — Haut., 0m,088. Belle patine.

Très jolie figurine découverte aux environs de Vienne-la-Ville (Marne)

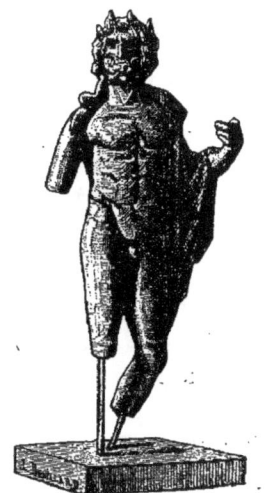

N° 127. — Hercule.

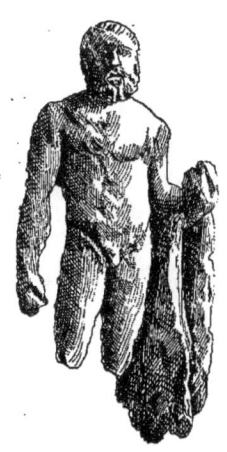

N° 128. — Hercule.

et donnée en 1872 par M. de Barthélemy. Le héros, barbu et lauré, est représenté dans l'attitude du repos. Manquent une partie du bras droit et des jambes.

128 (13995.) **Hercule debout.** — Haut., 0m,06. Surface très altérée par des boursouflures et l'oxydation.

Statuette achetée en 1870 à Paris, comme provenant des environs d'Amiens (10 fr.). Hercule porte la dépouille du lion sur son bras gauche ; sa main gauche tient les pommes, sa main droite tenait un attribut dont il ne reste que l'amorce.

129 (29558.) **Hercule marchant.** — Haut., 0m,12. Patine vert clair.

Cette statuette, dont l'origine italienne est probable, a été acquise en

1885 pour 11 fr. à la vente Gréau (n° 1117). Elle est d'un travail grossier. Le héros porte la massue et l'arc; son carquois est suspendu à un bau-

N° 129. — Hercule. N° 130. — Hercule.

drier. — Froehner, *Collection Gréau, bronzes*, n° 1117.

Pour le type, voir la notice du n° 134.

130 (29438.) **Hercule marchant.** — Haut., 0m,135. Patine verte.

Cette figurine d'aspect archaïque a été acquise en 1885, avec un lot d'objets divers (190 fr.), comme provenant d'Auvergne. Le type est le même que celui de la statuette précédente, mais la massue et le bras gauche qui tenait l'arc sont brisés. La peau de lion est passée sur la tête et nouée sur le devant.

Voir le n° 134.

131 (29438.) **Hercule marchant.** — Haut., 0m,102. Patine vert sombre.

Cette figurine a été acquise avec la précédente comme provenant d'Auvergne. Le type est exactement le même.

132 (34192.) **Hercule marchant.** — Haut., 0m,12. Patine sombre.

Cette statuette, qui faisait partie de la collection Millescamps, a été acquise comme gallo-romaine en 1894 (425 fr.); elle est probablement

d'origine italienne. Le motif est le même que celui des figurines précé-

N° 131. — Hercule. N° 132. — Hercule.

dentes, mais le style est plus soigné; il y a des ciselures sur les cheveux et la draperie.

133 (29117.) **Hercule marchant.** — Haut., 0ᵐ,09.

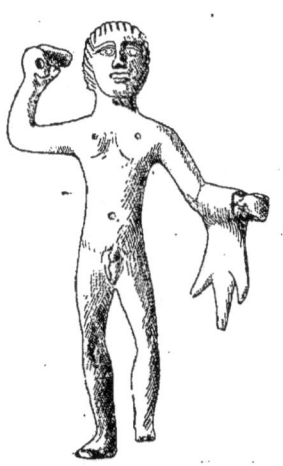

N° 133. — Hercule.

Figurine grossière, du même type que les précédentes, acquise en 1860 (18 fr.) comme découverte à Riom (Puy-de-Dôme).

134 (29438.) **Hercule marchant**. — Haut., 0ᵐ,076.

Figurine encore plus grossière que les précédentes et reproduisant le même type, acquise en 1885 avec les n°ˢ 130 et 131 comme provenant d'Auvergne.

La série que nous venons d'étudier (fig. 129-134) soulève une question embarrassante. Le type de ces statuettes est identique et leur communauté d'origine est nettement attestée par la peau de lion à terminaison trifide passée sur le bras gauche. Ce type est fréquent en Étrurie [1] ; or, sur nos six figurines, quatre sont données comme provenant d'Auvergne. On pourrait alléguer une fraude de marchands, d'autant plus qu'il y a beaucoup d'exemples de petits bronzes italiens vendus, à Vichy et à Cler-

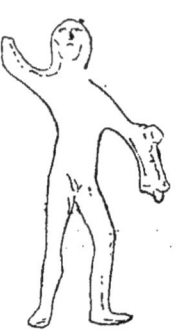

N° 134. — Hercule.

mont, comme découverts dans la région. Mais cette explication ne tient pas devant le fait que des Hercules de type identique se sont rencontrés en pays celtique, notamment à Avenches (*Indicateur d'antiquités suisses*, 1869, pl. V, 1) et à Birdoswald en Angleterre (Bruce, *Lapidarium septentrionale*, p. 209). Le Musée de Zurich possède encore plusieurs figurines de ce genre dont l'origine indigène est vraisemblable et l'on en a signalé d'autres dans la région orientale de la Gaule [2]. On en vient donc à se demander si le type étrusque n'aurait pas été imité de bonne heure en pays arverne. Déjà Longpérier, après avoir décrit deux statuettes de bateleurs conservées au Louvre [3], écrivait ce qui suit « : Les deux figurines

1. Voir, par exemple, Caylus, *Recueil*, t. I, pl. XXVII, 1, 2; Schumacher, *Bronzen zu Karlsruhe*, n° 946.

2. *Indicateur d'antiquités suisses*, 1869, pl. V, 2, 4; Forrer, *Antiqua*, 1890, pl. XIII et p. 63.

3. *Notice des bronzes*, p. 138-139.

décrites sous les n°s 615 et 616 ont été recueillies avec d'autres fragments [il s'agit de deux loups accroupis]; leur provenance n'a pas été exactement établie. *Quoiqu'elles aient été présentées comme trouvées sur l'emplacement de l'antique Gergovia, il est permis de croire qu'elles ont été apportées d'Italie et que leur apparence étrusque ne nous trompe pas* ». L'origine italienne n'est donc qu'une hypothèse et, même si on l'admet, il reste à savoir si l'importation n'a pas eu lieu dès l'antiquité. La civilisation des Arvernes était certainement plus développée, avant la conquête, que celle des autres peuples de la Gaule. Comme les Éduens, les Arvernes revendiquaient une origine troyenne et se disaient frères des Latins :

Arvernique ausi Latio se fingere fratres [1].

Cette tradition, jointe à ce que nous savons de la statue exécutée pour les Arvernes par Zénodore [2] et aux indices que nous fournissent les œuvres d'art énumérées plus haut, mérite de n'être pas perdue de vue dans les recherches dont le pays des Arvernes pourra être l'objet. Ajoutons que les monnaies des Arvernes offrent les imitations les plus exactes des statères de Philippe de Macédoine (De la Tour, *Atlas*, pl. XI).

135 (32959). **Hercule debout.** — Haut., 0m,094.

Découverte par Grignon dans ses fouilles du Châtelet près Saint-Dizier en 1774, cette figurine a passé par échange du Louvre à Saint-Germain en 1892 (voir le n° 5). Elle est d'un style très grossier et certainement indigène. Le dieu, qui semble courbé par l'âge, porte une massue, un arc, un carquois et l'on aperçoit la dépouille du lion sur son épaule gauche. Un anneau fixé au dos, dont il ne reste qu'une partie, correspond à un autre anneau à la base, disposition que présentent aussi le Jupiter (n° 5) et la Vénus du Chatelet (n° 46). Il n'est pas invraisemblable, comme l'a supposé Longpérier [3], que ces trois figures aient fait partie de la décoration d'un trépied.

Longpérier a reconnu dans la statuette qui nous occupe l'Hercule *Ogmios* que Lucien mentionne chez les Gaulois. Voici la traduction du passage : [4] « Les Celtes, dans leur langue, nomment Hercule *Ogmios*, mais ils figurent ce dieu d'une façon tout à fait étrange. C'est, suivant eux, un

1. Lucain, I, 427. Voir le commentaire de l'abbé Lejay dans son édition du premier livre de la *Pharsale* (Paris, 1894) et Allmer, *Rev. épigr.*, 1891, p. 88.
2. Voir plus haut, p. 12.
3. *Notice des bronzes*, p. 96.
4. Lucien, LV, 1; *Rev. archéol.*, 1849, p. 384.

vieillard parvenu au dernier degré de l'âge, au front chauve, ayant complètement blancs les cheveux qui lui restent, ridé et hâlé jusqu'au noir comme sont les vieux marins. On supposerait que c'est Charon ou Japhet sortant des profondeurs du Tartare, ou toute autre chose plutôt qu'Hercule. Cependant, bien que fait de la sorte, il n'en a pas moins reçu l'attirail d'Hercule. En effet, il est revêtu de la peau de lion et tient de la main droite une massue ; il porte un carquois suspendu et de la main gauche il présente un arc tendu ; en cela, c'est véritablement un Hercule. » Lucien dit ensuite que cet Hercule sénile traîne une multitude d'hommes attachés par les oreilles ; les liens sont de légères chaînes d'or et d'electrum dont

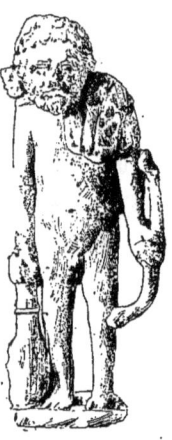

N° 135. — Hercule.

le bout est passé dans l'extrémité de la langue du dieu [1]. Un Gaulois intervient alors et dit que l'éloquence, chez les Celtes, est personnifiée non par Mercure, mais par Hercule. « Si, dit-il, nous le représentons comme un vieillard, c'est que, dans la vieillesse seulement, l'éloquence parvient à son entière maturité. »

Lucien parle d'un tableau, γραφή, où le détail des auditeurs enchaînés par les oreilles pouvait être figuré, alors que la sculpture devait nécessairement se l'interdire. L'identification proposée par Longpérier est donc admissible, mais on doit faire des réserves sur ce que le même savant ajoute à ce sujet. « La description donnée par Lucien... fait penser à ces grands et

[1]. Il existe un dessin d'Albert Dürer, tentative bizarre pour restituer la peinture décrite par Lucien (Jahn, *Aus der Alterthumswissenschaft*, pl. VII, n° 2).

beaux statères d'or gaulois sur lesquels le buste d'un dieu est entouré de chaînettes à l'extrémité desquelles se voient de petites têtes humaines[1]. »

Longpérier a déjà rapproché le nom d'Ogmios de l'irlandais *ogham*, écriture hiératique[2]. Ogma est un des *Tuatha Dé Danaan*, dieux du panthéon goidélique en Irlande; la mythologie irlandaise fait de lui l'inventeur de l'écriture. Voir Rhys, *Hibbert Lectures*, 1886 (*Celtic heathendom*, p. 13-20).

Grivaud, *Arts et métiers des anciens*, pl. CIX, n° 2; Longpérier, *Revue archéologique*, 1849, p. 385 (mauvaise gravure); *Notice des bronzes*, p. 96, n° 448; P. Monceaux, *Le grand temple du Puy-de-Dôme*, p. 43.

Pour la maigreur et l'inclinaison du corps en avant, on peut rapprocher cette figurine de l'Hercule de Famars au Musée de Rennes (*Gazette archéol.*, 1875, p. 133, pl. XXXVI). Voir aussi l'Hercule de La Comelle sous Beuvray (H. de Fontenay, *Mém. de la Soc. Éduenne*, t. IX, pl. I, 5).

136 (13435). **Hercule (?) marchant**. — Haut., 0m,053.

N° 136. — Hercule.

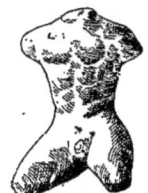
N° 137. — Hercule.

Figurine grossière qui faisait partie de la collection Blanchon de Vaison, acquise par Napoléon III en 1869 (voir le n° 40.)

137 (29440). **Hercule (?) assis**. — Haut., 0m,038.

Fragment acquis en 1885 comme provenant d'Auvergne (voir le n° 130). Le motif rappelle celui de l'Hercule dit *epitrapezios* (*Gazette archéologique*, 1885, pl. VII).

138 (32499). **Hercule (?) dansant**. — Haut., 0m,079. La petite base est antique.

L'original de cette statuette, découvert au champ de foire de Bourges,

1. *Rev. archéol.*, 1849, p. 387. Cf. Ch. Robert, *Revue archéol.*, 1885, II, p. 240; *Revue celtique*, t. VII, p. 388.

2. Une très ancienne hypothèse fait d'Ogmios le *dieu des sillons*, ὄγμος (*Archæologia*, t. I, p. 266), c'est-à-dire un « dieu des chemins ou des guérets » (cf. Monceaux, *Le grand temple du Puy-de-Dôme*, p. 45).

appartient à M. P. de Goy, à Bourges, qui l'a reçu de M. de Lachaussée, auteur de la trouvaille. Le type est celui d'Hercule ivre, sous les traits de Silène. La main droite laissait passer un attribut; il y a des traces d'un autre attribut dans la main gauche.

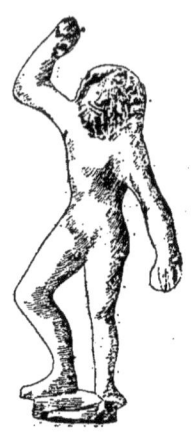

N° 138. — Hercule.

Pour le type, voir *Monumenti dell' Instituto*, t. I, pl. 44 et Furtwaengler dans le *Lexicon* de Roscher, t. I, p. 2181, 2249. Une figurine analogue à la nôtre est gravée dans le *Recueil* de Caylus, t. VI, pl. XXV, I.

139 (29440). **Hercule (?) marchant.** — Haut., 0m,08.

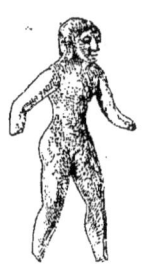

N° 139. — Hercule (?).

Figurine très grossière acquise en 1885 comme provenant d'Auvergne (voir le n° 130), mais que l'on croirait plus volontiers italienne (cf. p. 128)

140 (29440) **Hercule (?) debout.** — Haut., 0m,079.

Même provenance que la figurine précédente.

141 (1700). **Hercule debout** — Haut., 0m,062.

Cette figurine, placée dès l'origine du Musée dans la vitrine des bronzes, n'est pas en bronze, mais en os. La matière est recouverte d'une patine brune, résidu ou *substratum* d'une couche de rouge dont on aperçoit encore

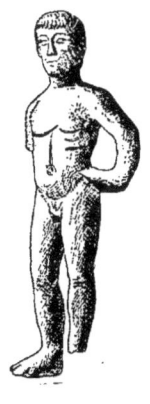 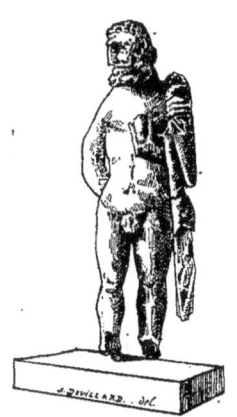

N° 140. — Hercule (?). N° 141. — Hercule.

des traces[1]. Elle provient de Clermont-Ferrand (?) et a été acquise en 1863 d'un marchand de cette ville. Le dieu ramène sa main droite sur son dos et tient un fruit dans la main gauche. Travail grossier.

142 (19798). * **Autel de Laraire.** — Haut. de la statuette 0m,182 ; hauteur totale, 0m,225 ; largeur totale, 0m,09.

L'original de ce joli groupe a été découvert en 1866 à Epamanduodurum (Mandeure), enfoui à 1m,50 de profondeur sous une grosse dalle. Il se trouve au musée de Montbéliard.

Un lare domestique s'avance en dansant, tenant de la main gauche un rhyton avec protomé de cheval, de la main droite une patère. A sa gauche on voit un coq et un serpent barbu, à sa droite un goret et un petit soubassement mouluré ouvert par derrière (autel rustique).

Une photographie de ce monument a été publiée par Cl. Duvernoy, *Note sur un groupe antique trouvé à Mandeure* (*Mémoires lus à la Sorbonne en 1867*, pl. II).

Les figures de Lares ou de Pénates sont très fréquentes dans l'art antique ; on les a longtemps méconnues en les qualifiant de ministres

1. La tête du Musée de Vienne (Isère), qui n'est pas en bois, mais en ivoire, est recouverte d'une patine analogue. Cf. page 100, note 3.

des sacrifices, d'échansons, etc. (*camilli, pocillatores*)[1]. Elles se rencontrent surtout en bronze, sous l'aspect de statuettes ayant fait partie de laraires

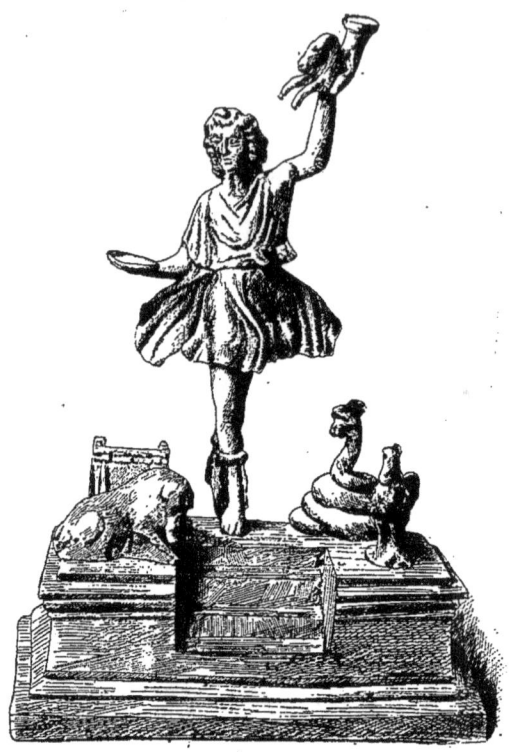

N° 142. — Laraire.

privés, mais on les trouve aussi en marbre et en relief. Nous citons en note quelques exemples qu'on peut rapprocher de notre figurine et de la suivante[2].

1. Cf. Montfaucon, *Antiquité expliquée*, t. III, pl. 60; Causseus de la Chausse, *Romanum Museum*, pl. 37, 39; Friederichs, *Kleinere Kunst*, p. 438; Longpérier, *Notice des bronzes*, p. 103 et *Œuvres*, t. III, p. 405; Jordan, *Annali dell' Instituto*, 1882, p. 71, et l'article *Lares*, dans le *Lexicon der Mythologie* de Roscher (publié en 1894).

2. BRONZES : Longpérier, *Notice*, p. 102; Tournal, *Musée de Narbonne*, n° 356; Friederichs, *Kleinere Kunst*, n° 438 et suiv.; Delgado, *Catalogo del Museo arqueologico nacional*, fig. 2943, 2950; Frœhner, *Collection Gréau*, bronzes, n°s 1110, 1111; *Catalogue de la vente Milani*, n° 461; Schumacher, *Bronzen zu Karlsruhe*, fig. 992; Caylus, *Recueil*, t. III, pl. 54; t. V, pl. 79; Grivaud, *Recueil*, pl. XVI, 5; *Specimens of ancient sculpture*, t. II, pl. 24 (le plus bel exemplaire de la série, provenant de Paramythia, en Épire); Re-

143 (820) **Lare debout.** — Haut. de la statuette, 0ᵐ,225 ; de la base, qui est antique, 0ᵐ,054.

Cette jolie figurine a été découverte à Reims (lieu dit *le Grand Jardin*) et donnée en 1862 par Duquénelle. La main gauche levée tenait un rhyton, la main droite une patère. Le petit dieu familier, vêtu, suivant l'usage, d'une *tunica succincta*, s'avance sur la pointe des pieds,

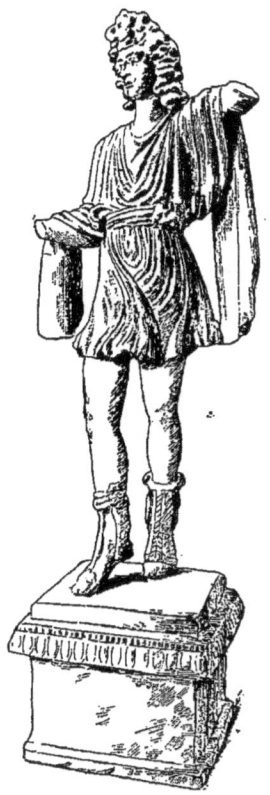

N° 143. — Dieu Lare.

comme un danseur. On s'est demandé s'il s'agit d'une danse religieuse accompagnant l'offrande de la libation, ou s'il ne faut pas voir là sim-

ver, *Mémoire sur les ruines de Lillebonne*, 1821, pl. I; *Revue archéol.*, 1859, pl. 355 (Cosa en Tarn-et-Garonne); *Verein für nassauische Alterthumskunde*, 1871, pl. VIII; *Annal dell' Instituto*, 1882, pl. V. — MARBRES : Clarac, *Musée*, pl. 770 et 770 A. — RELIEFS : Guattani, *Monumenti antichi*, 1785, pl. I; Montfaucon, *Antiquité expliquée*, t. V, pl. 204; *Museo Pio-Clementino*, t. IV, pl. 45 ; *Monumenti dell' Instituto*, 1858, pl. XIII, etc. Pour les peintures, voir Helbig, *Wandgemälde Campaniens*, nᵒˢ 35, 60, 85; *Annali*, 1872, pl. G, etc.

plement, comme dans le mouvement prêté à des figures de la Victoire, l'expression de l'officieux empressement d'un serviteur[1]. Le type peut remonter à un modèle grec de l'époque et de l'école de Calamis (V^e siècle avant J.-C.). Voir les indications que nous avons réunies à la fin de la notice précédente.

1. Friederichs, *Kleinere Kunst*, p. 439. Cf. la notice du n° 106.

DEUXIÈME PARTIE.

DIVINITÉS CELTIQUES.

Dans la partie du sixième livre de la *Guerre des Gaules* qui traite de la religion celtique, César s'exprime comme il suit : « Les Gaulois se vantent d'être issus de Dispater : c'est une tradition qu'ils tiennent des Druides. C'est pour cette raison qu'ils mesurent le temps par le nombre des nuits et non par celui des jours. Ils calculent les dates de naissance, ainsi que le commencement des mois et des années, en choisissant la nuit pour point de départ[1] ».

La science moderne a prouvé, ou du moins rendu très vraisemblable, que les images gallo-romaines d'un dieu debout, tenant souvent un vase d'une main et une hampe terminée par un maillet de l'autre, sont celles du dieu père de la race celtique que César qualifiait de *Dispater*. Nous entrerons plus loin dans quelques détails à ce sujet, mais nous devons commencer par décrire les trente-deux figurines de cette série dont le Musée possède les originaux ou les moulages. Comme on ignore le nom gaulois de la divinité dont il s'agit, et que le maillet n'est pas un attribut constant de ses images, nous préférons à la désignation de « dieu au maillet » celle de *Dispater*, qui est d'ailleurs généralement adoptée.

144 (15183) * **Dispater.** — Haut. de la statuette, $0^m,125$; de la base hexagonale, qui est antique, $0^m,032$.

L'original de cette statuette, la seule dont les attributs soient intacts, a été découverte à Prémeaux[2] près de Beaune (Côte-d'Or)[3] et se trouve au Musée de Beaune. Le dieu est barbu ; il porte de longs cheveux qui

1. César, *Bell. Gall.*, VI, 18 (trad. Artaud, p. 218).
2. On a indiqué aussi la provenance *Pernand*, autre localité dans les environs de Beaune ; cf. *Mém. de la Soc. d'émul. du Doubs*, 1892, p. 280.
3. D'autres antiquités gallo-romaines ont été exhumées au même endroit (*Revue archéol.*, 1865, I, p. 721 ; il y avait là une villa romaine importante.

sont surmontés d'une grosse touffe au-dessus du front. Son vêtement se compose d'un justaucorps à manches, peut-être la *caracalla* gauloise [1], qui est fendu de haut en bas sur le devant et serré à la taille par une ceinture saillante nouée en larges boucles [2]. Les jambes sont chaussées de braies, qui se rattachent aux chaussures. Ces caractères sont communs à plusieurs figurines de cette série et nous n'y reviendrons pas. Un détail caractéristique de celle de Prémeaux, c'est la présence, sur le vêtement, d'ornements incisés en forme de *croix de saint André;* il y en a cinq sur

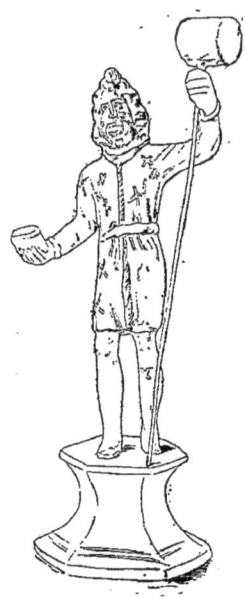

N° 144. — Dispater.

le devant et deux au revers. Les deux attributs du dieu, le vase en forme d'*olla* et le maillet à longue hampe, se sont conservés l'un et l'autre ; la pointe inférieure de la hampe s'insère dans une petite cavité de la base.

Barthélemy, *Revue celtique,* t. I, p. 2 (grav.); *Bulletin monumental,* 1885, p. 555; Duruy, *Histoire des Romains,* t. III, p. 109; Flouest, *Deux stèles,* pl. VII, p. 50 ; Gaidoz, *Esquisse de la religion des Gaulois,* 1879, appendice (Encina) [3].

Il n'est pas douteux que le costume du dieu au maillet ne soit celtique,

1. Saglio, *Dictionnaire,* art. *Caracalla,* p. 915.
2. Cf. *Bull. de la Soc. des Antiquaires,* 1890, p. 168.
3. La première gravure donnée de ce monument par M. A. de Barthélemy était signée du

et spécialement propre aux Gaulois de l'est. « Les Belges, dit Strabon, portent des sagums et de longues chevelures; ils se servent de braies serrées autour des jambes; au lieu de tuniques ils ont des vêtements fendus, garnis de manches, qui descendent jusqu'au milieu du corps. » Σαγηφοροῦσι δὲ καὶ κομοτροφοῦσι καὶ ἀναξυρίσι χρῶνται περιτεταμέναις, ἀντὶ δὲ χιτώνων σχιστοὺς χειριδωτοὺς φέρουσι μέχρις αἰδοίων καὶ γλουτῶν[1]. Dans les images du dieu au maillet, les brodequins sont souvent très ornés[2] et prolongés vers le haut par une sorte de guêtre, équivalant à la *husa* germanique[3].

145 (31098)* **Dispater.** — Haut., 0ᵐ,27.

L'original, découvert à Niège dans le Valais, est au Musée de Genève;

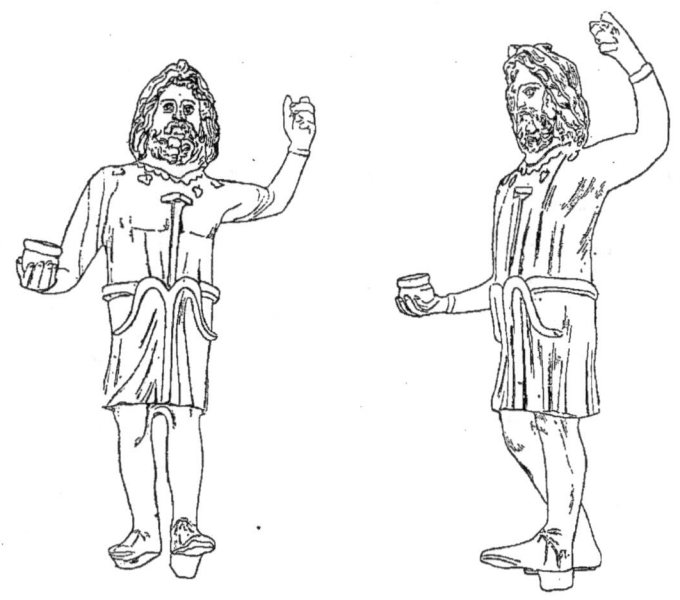

N° 145. — Dispater.

le Musée en doit le moulage à Flouest. La tête est creuse, le reste est massif. En haut de la tête on distingue nettement un appendice cylindrique analogue au *modius* ou *calathus* de Jupiter Sérapis (cf. p. 18). Les pupilles des yeux sont indiquées. La main gauche donnait passage à la

nom du dessinateur, M. Encina; un savant étranger écrivit une dissertation pour expliquer l' « inscription Encina » par le celtique. Voir *Rev. celt.*, t. IV, p. 478; *Rev. archéol.*, 1879, I, p. 310.

1. Strabon, IV, 4, 3, p. 196 (Didot, p. 163, l. 35-37).
2. Cf. Caylus, *Recueil*, t. I, p. 161.
3. *Bulletin de la Société des Antiquaires*, 1888, p. 119; *Revue archéol.*, 1890, I, p. 159.

hampe du maillet. La partie supérieure du vêtement est ornée de quatre feuilles de lierre incrustées d'argent. Sur le devant du corps on voit, en relief assez prononcé, une sorte de clou surmonté d'une tête et un objet bifide dont le manche descend jusqu'au bas du vêtement. Le pied droit est relevé vers la pointe et étayé au talon par un petit support.

Les attributs figurés en relief sur le devant ont donné lieu à des essais d'explication différents. Bursian, en 1875, reconnut un clou dans le premier et rappela que chaque année, aux ides de septembre, on enfonçait un clou dans le mur de la *cella* de Jupiter au Capitole[1]. Mais il préférait y voir le manche d'un triple foudre, *fulmen trisulcum*. Dilthey, la même année, se montra hésitant entre plusieurs solutions : il pensa à l'usage étrusco-romain de la *clavifixio*[2], aux *clavi trabales* d'Horace (*Carm.*, I, 35, 17), au clou prophylactique dont il est parfois question dans les textes (Jahn, *Berichte der sächsischen Gesellschaft*, 1855, p. 106)[3], au prétendu clou tenu par le Cabire sur les monnaies de Salonique (Eckhel, *Catalogus Musei Vindobonensis*, p. 87), mais en déclarant lui-même tous ces rapprochements incertains. Pour l'ornement figuré au-dessous, il pensa au bident de Pluton (Welcker, *Alte Denkmäler*, t. III, p. 94) et rappela que le sceptre, sur les monuments égyptiens, se termine toujours par une pointe bifide. Enfin, il exprima l'idée que la combinaison du bident et du clou pouvait se rapporter à l'éclair. M. Deloche, en 1887, proposa de voir dans le clou « un marteau de fer figuré en relief »[4]. Enfin, nous ferons observer que le second attribut ressemble aux deux ancres que tient une divinité marine sur une urne étrusque[5]. On voit que la question n'est pas résolue et qu'aucune des hypothèses émises jusqu'à présent ne paraît satisfaisante. Nous pensons toutefois qu'il existe une connexion entre ces trois objets, le maillet (qui manque), le clou et le symbole de la foudre, celle-ci pouvant être considérée, dans un système primitif de météorologie, comme le produit de l'action du clou enfoncé par le marteau dans la voûte du ciel.

1. Preller, *Römische Mythologie*, p. 231; cf. *Comptes rendus de la Commission impériale de Saint-Pétersbourg pour* 1862, p. 157; *pour* 1877, p. 116.
2. Cet usage existe aussi en Afrique (*Zeitschrift für Ethnol.*, t. V, p. 100).
3. On a expliqué de même la présence de gros clous dans les sépultures ; voir *Jahrb. der Alterthumsfr. im Rheinl.*, t. LVI, p. 196; *Philologus*, 1873, p. 335; *Correspondenzblatt der deutschen Gesellschaft f. Anthrop.*, 1874, n° 1; Pottier et Reinach, *Nécropole de Myrina*, p. 205, note.
4. *Comptes rendus de l'Académie des Inscriptions*, 1887, p. 421.
5. Micali, *Antichi Monumenti*, pl. XXII.

Bursian, *Indicateur d'antiquités suisses*, 1875, p. 577, avec figure ; Dilthey, *ibid.*, 1875, p. 634 ; S. Reinach, *Comptes rendus de l'Académie des Inscriptions*, 1887, p. 443 et *Gazette des Beaux-Arts*, janvier 1894, p. 37, avec figure (reproduite plus haut, p. 18).

146 (31617)* **Dispater**. — Haut., 0m,154.

L'original, découvert à Saint-Paul-Trois-Châteaux (Drôme) [1], est au Musée d'Avignon. Le dieu gaulois est ici assimilé à Hercule, mais il porte une peau de loup [2] au lieu de la peau de lion traditionnelle. En outre, sa main droite se rapproche trop du corps pour qu'il ait pu tenir

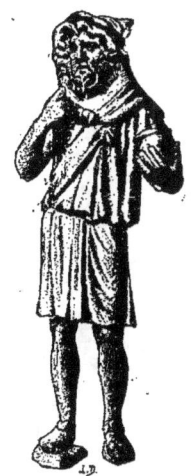

N° 146. — Dispater.

un maillet. Le style est très bon ; les pupilles des yeux sont indiquées.

Ch. Lenormant, *Nouvelles Annales de l'Institut de Correspondance archéologique*, 1839, pl. XXV ; Cerquand, *Taranis lithobole*, fig. 2.

147 (8540) **Dispater**. — Haut., 0m,136. Belle patine verte.

Cette statuette, découverte à Aix-en-Provence, a été acquise par Napoléon III en 1868, avec une partie de la collection Oppermann (voir le n° 19).

Le dieu est figuré avec la peau de loup (voir le n° 146). Le style est soigné, mais la tête paraît un peu grosse. Les pupilles des yeux sont indiquées.

1. Sur cet emplacement, cf. *Congrès archéol. de France*, 1864, p. 399.

2. Faut-il rapprocher ce fait du texte de Plutarque (*Quaest. rom.*, LI) d'après lequel les Lares étaient vêtus de peaux de chiens ? Ou bien doit-on penser à une identification grecque du dieu au maillet avec le Ζεὺς Λύκαιος arcadien ? Nous reviendrons plus loin sur cette question.

Cette figurine est probablement identique à celle qui faisait partie

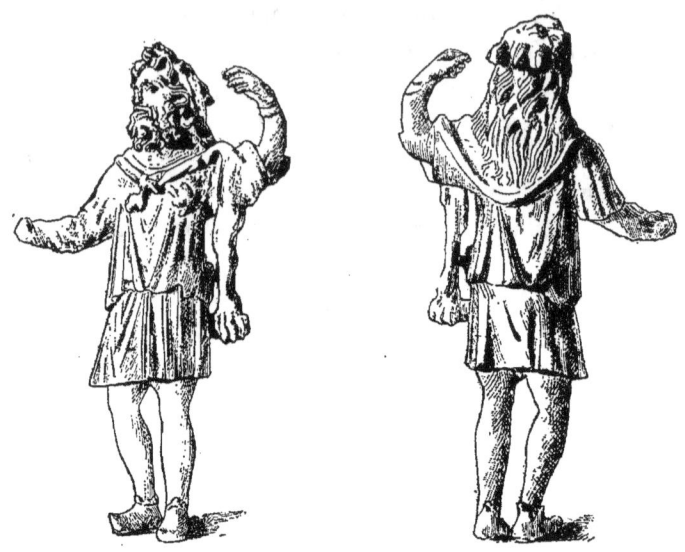

N° 147. — Dispater.

du cabinet de Grivaud de la Vincelle et a été publiée par ce savant dans son *Recueil*, t. II, pl. II, 11, p. 26, sous le nom d'Hercule Ogmios.

148 (15258)* **Dispater.** — Haut., 0ᵐ,088.

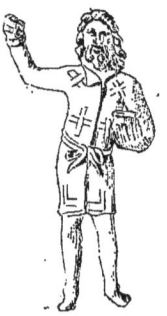

N° 148. — Dispater.

L'original est au musée de Lyon. Cette figurine est remarquable par les quatre croix gravées sur la blouse et les deux L que l'on distingue à la partie inférieure. Il y a des bracelets aux poignets.

Comarmond, *Description des antiquités du palais des arts,* pl. VII, 3 ; Saglio, *Dictionnaire,* fig. 1181 ; Mortillet, *Musée préhistorique,* fig. 1268.

149 (8542) **Dispater**. — Haut., 0^m,155.

Cette statuette, de provenance inconnue, a été acquise par Napoléon III en 1868 avec une partie de la collection Oppermann (voir le n° 19). Elle est d'un travail lourd, mais précis. La main gauche est ouverte pour laisser passer la hampe du maillet, le vase est plein. Une

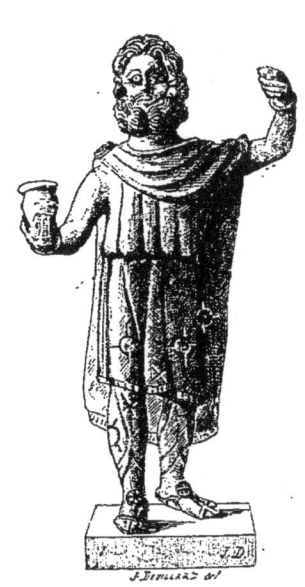

N° 149. — Dispater.

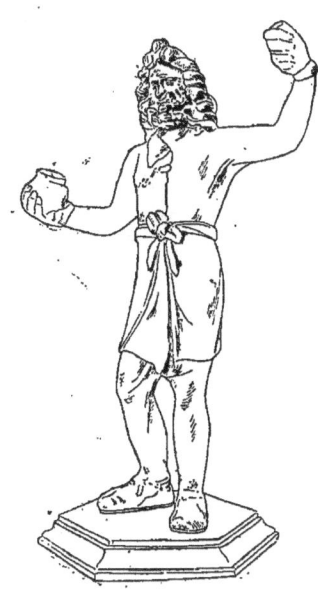

N° 150. — Dispater.

fibule à huit rayons fixe une chlamyde sur l'épaule droite ; il y a un bracelet bosselé autour de chaque poignet. L'intérêt de la figurine réside surtout dans les ornements symboliques qui sont gravés à la surface : un cercle inscrit dans une croix pattée (épaule droite), un cercle à point central avec les prolongements de deux diamètres qui se coupent à angle droit (bras gauche, draperie à gauche, tunique à la hauteur des cuisses, mollets), une croix de Saint-André (au-dessus des genoux, au bas de la tunique, entre les jambes). Il faut rapprocher ces signes de ceux qui figurent sur les n°s 144, 145, 148.

150 (15257).* **Dispater**. — Hauteur de la statuette, 0^m,208 ; de la base hexagonale moulurée, 0^m,012.

L'original de cette statuette, dont la surface présente des traces de dorure, était à Lyon dès le dix-huitième siècle. M. Dissard ne la croit pas antique. Or, elle est toute pareille à nos figures 151 et 152, qui ne paraissent pas davantage être authentiques; il faut donc supposer qu'une figurine aujourd'hui perdue a été reproduite plusieurs fois dès le dix-huitième

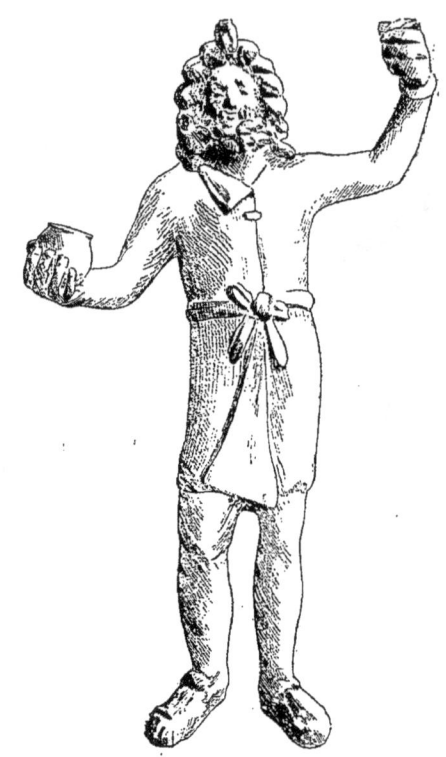

N° 151. — Dispater.

siècle, ce qui ne laisse pas de soulever une question embarrassante.

Comarmond, *Description des antiquités du palais des Arts*, p. 196, n° 2.

151 (22237)*. **Dispater.** — Haut., 0ᵐ,21.

L'original est au Musée de Grenoble; on peut douter de son authenticité. Voir la notice précédente et la suivante.

152 (33204).* **Dispater.** — Haut., 0ᵐ,021.

Acquise par le Musée en 1893, au prix de 50 francs, cette statuette est exactement pareille aux deux précédentes; elle paraît avoir été exécutée

en bronze à l'aide du même moule. L'aspect de la surface prouve qu'elle n'est pas antique. Il est inutile de la reproduire.

153 (9804). **Dispater.** — Haut., 0^m,048.

N° 153. — Dispater.

Statuette de provenance inconnue, acquise de Charvet en 1869 avec un lot d'objets divers (500 fr.). Le style est assez soigné. Le vase est à moitié évidé, la main gauche laissait passer un attribut. Le haut du corps paraît nu (tunique collante); la ceinture est fermée par un anneau.

154 (8544). **Dispater.** — Haut., 0^m,09. Belle patine verte.

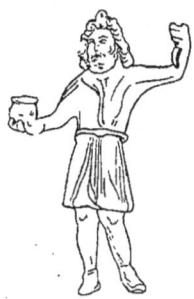

N° 154. — Dispater.

Statuette de provenance inconnue, donnée en 1868 par Napoléon III avec une partie de la collection Oppermann (voir le n° 19). Style soigné; il y a des restes de la hampe dans la main gauche.

155 (19419)*. **Dispater.** — Haut., 0^m,229.

L'original, découvert à Besançon, appartenait, au siècle dernier, au président Boizot; il est aujourd'hui au Musée de Besançon. Les doigts de la main droite sont brisés. Sur chaque épaule, une fibule en rosace. Les jambes paraissent nues, les pieds sont munis de chaussons.

Montfaucon, *Antiquité expliquée*, t. III (1719), pl. LI; D. Martin, *Religion des Gaulois*, t. II, pl. XXXVIII; Grivaud de la Vincelle, *Recueil*,

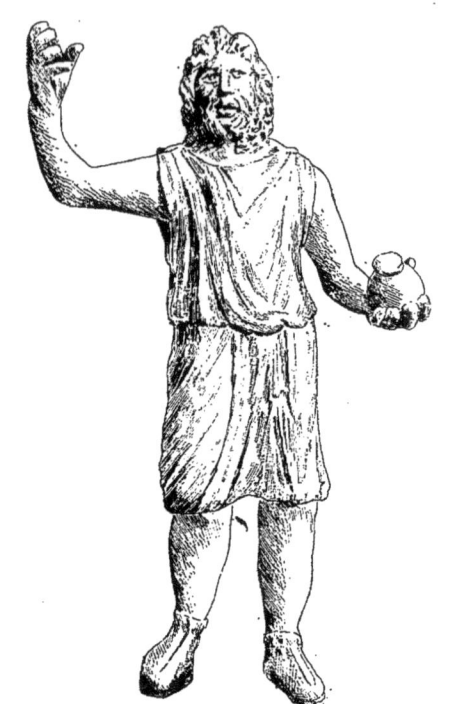

N° 155. — Dispater.

t. II, p. 23; Castan, *Catal. des Musées de Besançon*, 1886, p. 272, n° 1017; *Mém. Soc. émul. du Doubs,* 1892, pl. à la p. 273.

156 (32226). **Dispater.** — Haut., 0m,084.

Cette jolie figurine a été découverte à Pupillin (Jura) par l'abbé Guichard, qui l'a vendue au Musée en 1891 (250 fr.). Les plis du vêtement sont indiqués par des stries profondes. Le *sagum* est croisé par derrière en sautoir. La main droite est abaissée et laissait passer un attribut; la main gauche tient le vase (non évidé); les poignets sont ornés de bracelets. Type exceptionnel.

Bulletin de la Société des antiquaires, 1890, p. 328 et figure à la p. 336.

157 (17637). **Dispater.** — Haut., 0m,09.

Cette statuette, provenant de la collection de Mme Febvre (de Mâcon),

a été acquise en 1872 (80 fr.). Le travail en est grossier. La main gauche

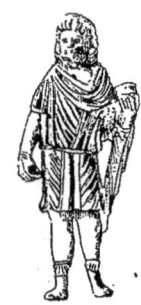

N° 156. — Dispater.

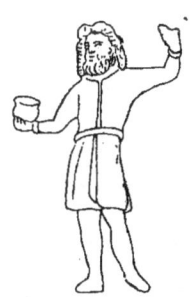

N° 157. — Dispater.

est mutilée, le vase non évidé. Le vêtement est serré autour de la taille par une grosse ceinture. Les jambes paraissent nues.

158 (22236).* **Dispater.** — 0m,095.

L'original est au Musée de Grenoble. Le vase est dans la main gauche, le bras droit n'est pas levé (cf. le n° 156). Le vêtement laisse le sein droit et le bras droit à découvert. Les jambes sont nues et il n'y a pas

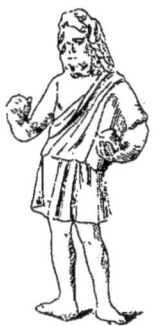

N° 158. — Dispater.

d'indication de chaussures. Le pied droit est relevé, comme le pied gauche dans le n° 145. Il est possible que la main droite ait tenu un petit marteau, attribut qui conviendrait mieux à la position du bras que le maillet. Type exceptionnel.

159 (15256).* **Dispater.** — Haut. de la statuette, 0m,17 ; de la base moulurée (antique ?), 0m,04.

L'original de ce bronze, qui est d'un beau style, se trouve au Musée de Lyon.

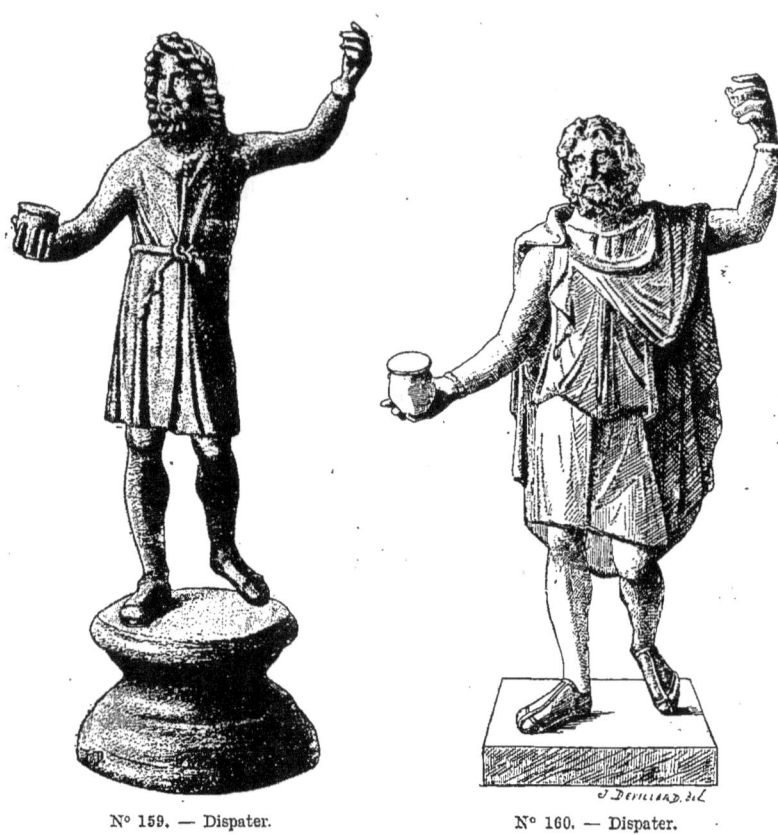

N° 159. — Dispater. N° 160. — Dispater.

160 (22859). **Dispater**. — Haut., 0^m,247.

Cette belle statuette a été trouvée à Arc-sur-Tille (Côte-d'Or) en 1811. En 1868, elle fut vendue à Dijon, avec la collection de M. Vaillant de Meixmoron, au prix de 2725 francs. Le Musée l'a acquise pour 3000 francs en 1875, de M. le D^r Lépine (de Dijon).

Les yeux sont incrustés d'argent. Un grand manteau, qui peut s'enlever et se replacer à volonté, est agrafé sur l'épaule gauche et retombe par derrière en larges plis. Il y a des bracelets aux poignets.

Baudot, *Mém. de la commission des antiq. de la Côte-d'Or*, 1853, t. I ; *Catalogue de la collection Meixmoron*, p. 24, n° 227.

161 (14773).* **Dispater**. — Haut., 0^m,13.

L'original, découvert à Domblans (Jura), est au Musée de Lons-le-Saunier.

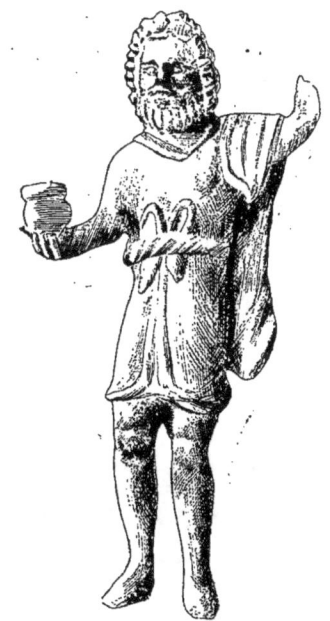

N° 161. — Dispater.

La partie inférieure du bras gauche est brisée, mais on reconnaît, sur l'avant-bras, des traces du passage de la hampe.
162 (23453). **Dispater**. — Haut., 0m,058.

N° 162. — Dispater.

Cette figurine, d'un style très grossier, a été découverte à Santenay (Côte-d'Or) et acquise en 1876 à Dijon (15 fr.).

Elle s'écarte du type ordinaire. Le costume consiste en un justaucorps qui reparaît sur les cuisses, mais qui est couvert au-dessus par une blouse. Il y a une sorte de capote ajustée sur la tête. Le vase est énorme, la main droite qui le soutient beaucoup trop grande.

163 (29546). **Dispater.** — Haut., 0m,112. Patine verte.

Cette figurine, découverte à Saint-Vulbas (Ain), a fait partie de la collection Gréau et a été acquise en 1885 (200 fr.). Le haut du corps paraît nu; les seins sont indiqués par deux cercles concentriques à point central. Quinze cercles à point central ou *soleils* décorent

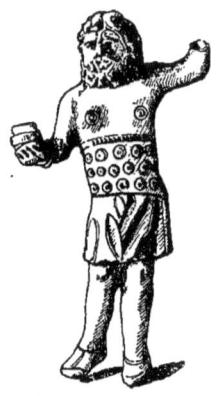

N° 163. — Dispater.

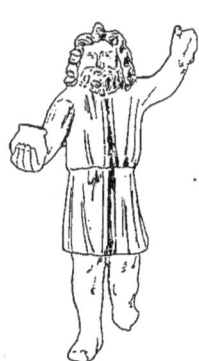

N° 164. — Dispater.

la ceinture. Le vase est légèrement évidé. Style grossier, mais énergique.

Froehner, *Collection Gréau, bronzes*, n° 1070, avec vignette à la p. 228. Le catalogue n'indique pas de provenance précise.

164 (32949). **Dispater.** — Haut., 0m,088.

Cette statuette a fait partie de la collection Durand; elle a été cédée par le Louvre en 1892 en vertu d'un échange (voir le n° 5). La main gauche présente une rainure qui atteste le passage de la hampe. Manque le pied gauche.

Longpérier, *Notice des bronzes*, p. 5, n° 16.

165 (32948). **Dispater.** — Haut., 0,107.

Cette statuette a été cédée par le Louvre avec la précédente. Elle est remarquable, comme les n°s 144, 148, 149, par la présence d'ornements in-

cisés (deux rosaces sur les seins, croix parsemées sur le vêtement). Le

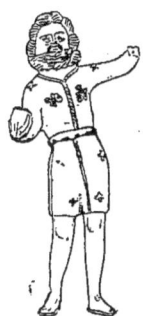

N° 165. — Dispater.

pied gauche présente un trou (moderne) pour l'insertion d'un clou.
Longpérier, *Notice des bronzes*, p. 4, n° 15.

166 (31099)*. **Dispater.** — Haut., 0m,133. Le piédestal est moderne et n'a pas été dessiné.

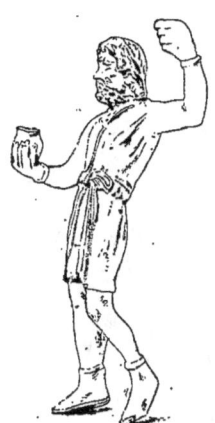

N° 166. — Dispater.

L'original, au Musée de Genève, a été découvert à Niège avec le n° 145.
Indicateur d'antiquités suisses, 1875, p. 577 (gravure).

167 (32950). **Dispater.** — Haut., 0,0 71.
Cette figurine, qui a fait partie de la collection Durand, a été cédée

par le Louvre en 1892 (voir le n° 164). Le vêtement de dessus et les braies

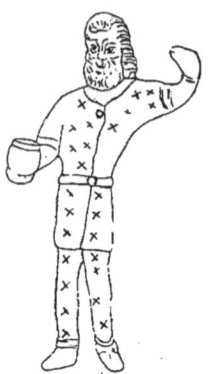

N° 167. — Dispater.

sont tout parsemés de croix incisées; nous avons déjà noté des décorations analogues (n°s 144, 148, 149, 165.)

Longpérier, *Notice des bronzes*, p. 5, n° 17.

168 (11257). **Dispater.** — Haut., 0^m,17.

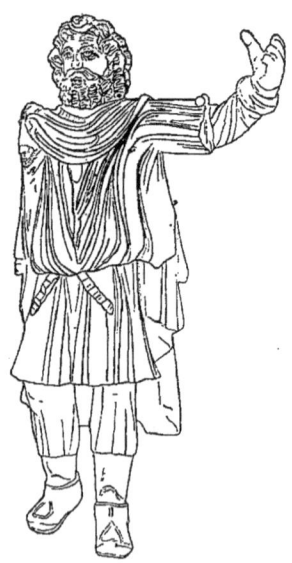

N° 168. — Dispater.

Cette statuette, de provenance inconnue, a été achetée à Paris en 1869

par l'entremise du commandant Oppermann (300 fr.). L'allure et le costume du dieu ont quelque chose de militaire. Il y a une fibule sur l'épaule droite, relevant le manteau ; deux pans d'une ceinture en cuir émergent sous la blouse. Les pupilles sont indiquées. Le style est énergique, mais grossier.

169 (8543). **Dispater.** — Haut., 0^m,175. Belle patine noire.

Acquis par Napoléon III en 1868, avec une partie de la collection Oppermann (voir le n° 19). Le modèle est analogue à celui du n° 166. La main droite présente un trou pour l'insertion du vase. Il y a un gros bracelet au poignet droit et un autre bracelet au poignet gauche. Les pu-

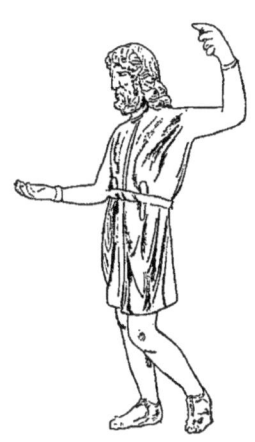
N° 169. — Dispater.

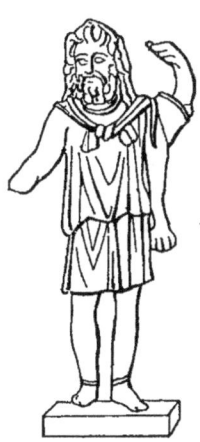
N° 170. — Dispater.

pilles des yeux sont creusées. Au revers, sous les grosses boucles qui descendent sur la nuque, on aperçoit deux fois le signe gravé ⌴. Cf. les n^{os} 144, 148, 149, 165, 167.

170 (22258).* **Dispater.** — Haut., 0^m, 15. Base moderne.

Moulage acheté en 1875 à un mouleur de la rue Guénégaud ; l'original est inconnu.

Le dieu porte une dépouille de lion ou de loup (cf. le n° 146).

171 (19420).* **Dispater.** — Haut., 0^m,173.

L'original de cette jolie figurine a été découvert à Besançon au mois de mars 1804, dans la rue Ronchaud. D'abord acquis, au prix de 6 francs, par l'antiquaire Bruant, il a passé depuis au Musée de la ville. Comme dans les n^{os} 144, 165 et 166, le vêtement de dessus est bordé d'une espèce de frange ou de fourrure ; comme dans les n^{os} 161, 166 et 169, la ceinture

n'est pas nouée, mais ses extrémités sont rentrées « avec une sorte de grâce et de symétrie[1]. » (Grivaud).

Grivaud, *Recueil*, t. II, p. 21, pl. II, 10 ; Mathon, *Cabinet d'Houbi-*

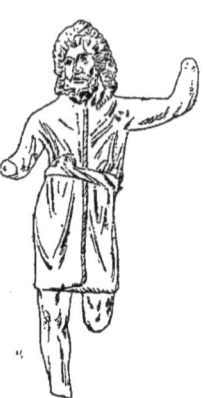

N° 171. — Dispater.

gant, pl. à la p. 518, fig. 6 ; Castan, *Catalogue des Musées de Besançon*, n° 1016 ; *Mém. Soc. émul. du Doubs*, 1892, pl. à la p. 273.

172 (19421). **Dispater**. — Haut., 0ᵐ,09.

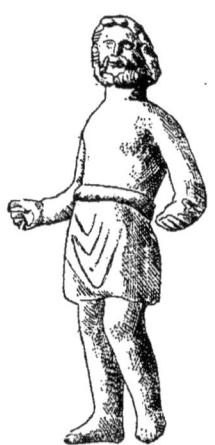

N° 172. — Dispater.

L'original est au Musée de Besançon. On distingue, sur l'original, de petits cercles incisés au-dessus de la ceinture.

Société d'émulation du Doubs, 1892, pl. à la page 273.

1. « On remarquera la façon dont les deux bouts de la ceinture sont partiellement en-

173 (20737). **Dispater.** — Haut., 0ᵐ,122. Surface oxydée et boursouflée.

Cette figurine a été acquise à Lyon en 1873, avec le n° 16 (80 fr. les

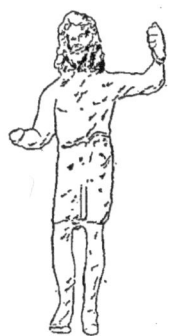

N° 173. — Dispater.

deux). Il y a un bracelet au poignet gauche. Le justaucorps est très collant, comme dans le n° 144.

174 (15259). *** Dispater.** — Haut., 0ᵐ,093.

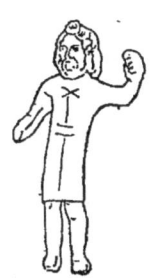
N° 174. — Dispater.

N° 175. — Dispater.

Original au Musée de Lyon. Mauvais travail. On distingue une croix de Saint-André gravée sur la poitrine.

175 (32951). **Dispater.** — Haut., 0ᵐ,079.

Cette statuette a été cédée en 1892 par le Louvre, avec les n°ˢ 164 et 167. Le vêtement est parsemé de petits disques gravés (cf. les n°ˢ 144, 148, 149, 165, 167); la ceinture est indiquée par deux lignes gravées en creux.

gagés et comprimés sous ses circonvolutions. Il n'est pas sans intérêt de noter au passage une particularité affirmant une coutume assez répandue jadis et qui n'est pas sans analogie avec celle que suivent encore de nos jours les contempteurs des bretelles. » (Flouest, *Deux stèles*, p. 51.)

Longpérier, *Notices des bronzes*, p. 5, n° 18.

176 (22205). **Barillet de Dispater**. — Longueur du barillet,

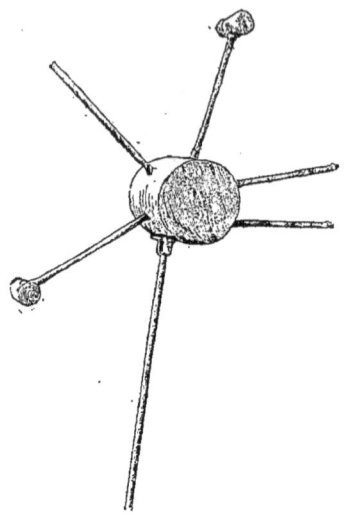

N° 176. — Dispater.

0ᵐ,031 ; diamètre, 0ᵐ,024 ; hauteur des marteaux avec leur tige, 0ᵐ,05. Le barillet est creux, les marteaux sont pleins.

Cet objet a été acquis à Vienne en 1874 avec un lot d'objets divers. Il présente un grand intérêt à cause de son analogie avec l'attribut d'une statuette qui sera figurée plus loin.

NOTICE SUR DISPATER.

Montfaucon a publié, dans l'*Antiquité expliquée*, trois images en bronze du dieu qui nous occupe : il a vu dans l'une Esculape [1], dans une autre un victimaire [2]; pour la troisième, il se contente de dire que quelques archéologues y ont reconnu un Druide [3]. En 1752, décrivant une figurine du même type découverte à Lyon, Caylus la qualifia simplement de *Jupiter* [4]. En 1817, Grivaud de la Vincelle se montra mieux inspiré. Publiant la figurine du Musée de Besançon (notre n° 171) [5], il s'exprima comme il suit : « Le caractère de la figure, la pose et l'attitude ont fait présumer

1. *Antiquité expliquée*, t. II, 2, pl. CXCII, n° 4, p. 432.
2. *Ibid.*, *supplément*, t. II, pl. XXIV, p. 81.
3. *Ibid.*, t. III, pl. LI, p. 88.
4. Caylus, *Recueil*, t. I, p. 160.
5. Grivaud, *Recueils de monuments antiques*, t. II, pl. II, n° 10.

que c'était le Taranis ou Jupiter des Gaulois. *On pourrait penser aussi que ces monuments représentent le Dis ou dieu de la terre*, dont les Gaulois se croyaient descendus ; ce qui appuierait cette opinion, c'est le vêtement, l'arrangement des cheveux et de la barbe, qui appartiennent à ces peuples ; il paraît assez naturel d'imaginer qu'ils donnèrent une forme et des vêtements semblables aux leurs aux images du dieu qu'ils croyaient leur premier père ». (P. 22.) Et plus loin (p. 25) : « Nous ne sommes point éloigné de penser que c'est véritablement le Dis des Gaulois sur lequel on a tant disputé *et c'est une opinion nouvelle que nous soumettons à l'examen des savants.* »

Deux ans après (1819), dans le catalogue des objets qui composaient le cabinet de l'abbé Campion de Tersan, Grivaud ne fut pas moins explicite (p. 19) :

« N° 100. Jupiter gaulois, le Taranis ou plutôt le Dis de ces peuples... On en a recueilli un assez grand nombre de semblables, mais de différentes proportions, dans l'ancienne Gaule ; elles tiennent ordinairement un vase, et une haste quelquefois surmontée du *Tau*[1]. »

Sans connaître, à ce qu'il semble, l'opinion de Grivaud, Chardin y revint en 1854 en publiant le bas-relief d'Oberseebach, où le dieu au maillet est accompagné d'une divinité féminine[2]. Il assimila le marteau du dieu gaulois à celui du Charon étrusque et cita pour la première fois à ce propos le texte où Tertullien qualifie de *Dispater* le personnage armé d'un marteau qui vient retirer de l'arène les gladiateurs morts[3]. En concluant, il reconnaît dans ce type le Dispater de César, réputé l'ancêtre commun des Gaulois.

A une époque où les archéologues étaient moins renseignés qu'aujourd'hui par des manuels, les idées émises par Grivaud et Chardin furent bientôt oubliées. En 1868, dans la *Notice des bronzes du Louvre*, Longpérier qualifia simplement de « Jupiter gaulois » une figurine du type décrit par Grivaud et hasarda un rapprochement étrange avec la statue de Zeus Philios à Mégalopolis d'Arcadie, statue à laquelle Polyclète avait donné

1. Flouest, qui rapprocha de nouveau le marteau-sceptre du dieu gaulois du *tau* égyptien (*Deux stèles*, p. 61), ne s'est pas souvenu qu'il avait été devancé à cet égard par Grivaud.
2. *Revue archéologique*, 1854, p. 309.
3. Tertullien, *Ad nationes*, I, 10 : *Dis Pater, Jovis frater, gladiatorum exequias cum malleo deducit.* Saint Augustin assimile Dis à Orcus (*De civit. Dei*, VII, 16). Dispater est expressément identifié à Pluton par Ennius, ap. Lactance, *Instit. div.*, I, 14. *Ennii Fragmenta*, ed. Vahlen, p. 170. Cf. l'article *Dispater* dans le *Lexicon der Mythologie* de Roscher.

les attributs de Bacchus, des cothurnes, un vase à boire et un thyrse[1]. De Grivaud et de Chardin, il n'était pas fait mention. Dès 1851, dans un catalogue des antiquités du Musée de Bonn, M. Overbeck avait assimilé à un autre dieu d'Arcadie, le Zeus Lykaeos, une statuette du dieu gaulois, recouvert d'une peau de loup, qui fait partie du musée en question[2]. Pas plus que Longpérier, il ne connaissait les hypothèses dont ce type avait déjà été l'objet; il les ignorait encore en 1871, époque de la publication du premier volume de la *Griechische Kunstmythologie*, relatif aux œuvres d'art qui représentent Jupiter [3].

M. de Barthélemy se montra mieux informé en 1870; il rappela les titres de ses devanciers en reprenant et en développant leur opinion. Dans ce mémoire, publié en tête de la *Revue celtique*[4], il décrivit la figure avec maillet du Musée de Beaune (notre n° 144); il affirma que les peaux de lion que l'on a cru reconnaître sur quelques statuettes de cette série sont, en réalité, des peaux d'hyène ou de loup [5]. Après avoir cité le texte de César sur Dispater, l'ancêtre des Gaulois (VI, 17), il fit observer que les figurines en question, rappelant le type gréco-romain de Pluton, ne pouvaient représenter que le Dispater de César. Puis il rapprocha le maillet du marteau de Thor et de celui du Charon étrusque, qu'il parut disposé à considérer comme un emprunt fait par l'Étrurie à la Gaule [6], et signala deux marteaux figurés, devant des chevaux au galop, sur des statères d'or du pays des Baïocasses [7]. Quant à l'identité du Dispater ou Pluton gaulois avec le Taranis de Lucain, il l'a formellement affirmée un peu plus tard[8].

Ce mémoire échappa complètement à Bursian qui, en 1875, décrivit deux statuettes de Dispater découvertes dans le Valais. Sans rien connaître de la bibliographie du sujet, il proposa d'y voir l'image du Jupiter adoré sur le mont Saint-Bernard, *Jupiter Optimus Maximus Pœnininus*, et crut

1. Pausanias, VIII, 31, 4 ; *Notice des bronzes*, p. 5.
2. *Katalog des königlichen preuss. rhein. Mus. vaterländ. Alterthümer*, Bonn, 1851, p. 98, n° 5; la figure est gravée dans les *Jahrbücher des Vereins von Alterthumsfreunden im Rheinlande*, t. XLII, pl. II, p. 69.
3. Overbeck, *Griechische Kunstmythologie*, t. I, p. 266.
4. *Revue celtique*, t. I, p. 1; le même mémoire a été réédité avec quelques gravures dans le *Musée archéologique* de 1877, t. II, p. 4-13.
5. *Revue celtique*, t. I, p. 4. Flouest admit plus tard que, dans certains exemplaires, la dépouille est traitée « à la façon de celle du lion de Némée », mais il vit là un effet de l'obscurcissement du mythe par l'effet du temps (*Revue archéol.*, 1890, I, p. 162).
6. *Revue celtique*, t. I, p. 8.
7. Voir De la Tour, *Atlas des monnaies gauloises*, pl. XX, n° 6931.
8. *Revue archéol.*, 1879, I, p. 379.

que le marteau ou le clou, figuré sur la tunique d'une des statuettes (notre n° 145), était le manche d'un *fulmen trisulcum* [1].

En revanche, Dilthey, qui revint la même année sur la découverte faite dans le Valais, publia à ce sujet un excellent article qui paraît être resté presque inconnu de nos archéologues [2]. Il se montra parfaitement informé des œuvres de la même série, dont il décrivit trente-trois exemplaires en métal et deux bas-reliefs. Frappé par l'appendice cylindrique qu'on aperçoit sur la tête du dieu, il proposa dubitativement d'y voir un *modius*; M. Conze, qu'il avait consulté, préférait assimiler au *modius* ou au *calathus* le vase que le dieu tenait dans sa main. Enfin, au sujet de la touffe épaisse de cheveux qui s'élève sur le milieu du front, Dilthey dit qu'il ne faut pas l'expliquer, avec Grivaud, par une particularité de la coiffure gauloise, mais comme un souvenir de la coiffure d'Isis et d'autres semblables. L'idée d'un rapprochement avec les types gréco-égyptiens s'était si bien imposée à son esprit qu'il proposait de rapprocher le maillet avec sa hampe du « sceptre-marteau » que l'on voit figuré en Égypte. C'est le point de départ de la théorie que j'ai émise douze ans plus tard, avant d'avoir lu moi-même l'article de Dilthey.

Dans les *Mémoires de l'Académie de Vaucluse*, Cerquand publia, en 1880, un important travail sur le dieu gaulois Taranis [3]. Il y reconnaît une divinité indo-européenne, un *lanceur de pierres* en même temps qu'un *marteleur*. L'existence d'un dieu lithobole en Gaule lui paraît attestée par le passage du *Prométhée délivré* d'Eschyle où il est question de Zeus lançant une grêle de pierres sur la région qui est aujourd'hui la Crau [4] et peut-être aussi par le récit de la déroute des Gaulois devant Delphes, accablés par les pierres énormes qui se détachent du Parnasse [5]. Ces rapprochements sont fort contestables, mais Cerquand a eu raison d'observer que le marteau du dieu gaulois s'est simplement substitué à la pierre; il en est de même pour le Thor germanique, dont le marteau n'est pas autre chose que le silex de Donar. Le premier marteau, comme le premier couteau, a été une pierre; témoins le norrois *hamar*, signifiant à la fois « pierre » et « marteau » et l'allemand *sax* « couteau » correspondant au latin *saxum*

1. *Indicateur d'antiquités suisses*, 1875, p. 577.
2. *Ibid.*, 1875, p. 634. Je trouve l'article de Dilthey cité une fois par Flouest, *Gazette archéologique*, 1887, p. 310.
3. Cerquand, *Taranis lithobole*, Avignon 1881.
4. Eschyle, édit. Didot, p. 192 (fragment 76).
5. Pausanias, X, 23.

« pierre ». Suivant Cerquand, les Phéniciens et les Grecs avaient assimilé Taranis à Hercule, à cause de la peau de loup qui le recouvre et qu'ils prirent pour une peau de lion; les Gallo-Romains l'identifièrent plutôt à Silvanus, le dieu forestier [1]. C'est ce que prouverait un autel découvert à Massilargues, en Provence, et transporté plus tard à Saint-Gilles, où M. Heuzey avait signalé, en 1875, une dédicace à Silvanus [2]; l'autel porte sur une face un vase à boire, sur l'autre un marteau en forme de bipenne, surmonté de trois petits marteaux exactement semblables [3]. Cerquand pensait que le bas-relief d'Oberseebach, où M. de Barthélemy reconnaissait Dispater et Aerecura [4], représentait Silvanus, Silvana et un loup (non pas Cerbère) à leurs pieds.

Cerquand, qui ne manquait ni d'esprit ni d'érudition, est revenu deux fois, et très longuement, sur le dieu Taranis comparé à Thor [5]. Chez les Scandinaves, Thor, défenseur des hommes et champion des dieux, combat le serpent Jörmungand et lui écrase la tête d'un coup de marteau. Le serpent symbolise la mer et tout le mythe se rattache à l'idée très générale de l'inondation combattue par un héros divin (Hercule et Acheloos, Héphæstos et le Scamandre). Chez les Gaulois, l'idée du serpent est aussi associée à celle de l'inondation; un passage de Grégoire de Tours, sur l'inondation de 589, dans laquelle apparurent « une multitude de serpents et un grand dragon qui furent entraînés par le Tibre à la mer » [6], atteste une croyance populaire que l'on retrouverait peut-être jusque dans le fameux *serpent de mer* de nos journaux. Cerquand a emprunté aux *Acta Sanctorum* plusieurs légendes chrétiennes touchant la lutte d'un saint ou d'une sainte contre un dragon, qui symbolise partout un fleuve en courroux. Dans la mythologie scandinave, l'univers doit être détruit par Surtur (le feu) et le serpent Jörmungand; une croyance toute semblable devait exister en Gaule, au témoignage de Strabon, où les Druides enseignaient que les âmes et le monde sont indestructibles, mais que le jour viendrait où le feu et l'eau seraient vainqueurs ($\dot{\epsilon}\pi$ικρατήσειν δέ ποτε καὶ πῦρ καὶ ὕδωρ). Ce témoignage achève de prouver, selon Cerquand, que le

1. Sur un bas-relief de Rome (*Bullett. commiss. municip.*, 1874, pl. XIX), on voit Silvain tenant un marteau (non un maillet) et accompagné d'un chien de berger.
2. *Bulletin épigraphique*, t. I, p. 64.
3. *Bulletin de la Société des Antiquaires,* 1875, p. 152; cf. *Corpus inscriptionum latinarum,* t. XII, n° 4173; *Gazette archéol.*, 1887, p. 309.
4. Ces divinités se trouvent associées dans les inscriptions de la vallée du Rhin (Gaidoz, *Revue archéol.*, 1892, II, p. 214).
5. *Revue celtique,* t. VI, p. 417 (1882); t. X, p. 265 et 385 (1889). Le second de ces articles est posthume.
6. Grégoire de Tours, *Histoire ecclésiastique,* VI, 1.

serpent, dans les légendes gauloises, présente un caractère à la fois aquatique et cosmologique. Il en reste encore une trace dans le dicton dauphinois, applicable à l'Isère et au Drac :

> Lo serpen e lo dragon
> Mettron Grenoble en savon.

Adam de Brême nous apprend que les Svéons invoquent Thor contre les fléaux qui les menacent. Le dieu scandinave au marteau est donc un dieu tutélaire, luttant contre des géants et des géantes que Thor, dans le *Chant d'Harbarz*, qualifie de *louves*. Cerquand croit trouver la même idée en Gaule, où la mythologie chrétienne, assignant à de saints personnages le rôle de Taranis, les montre jouant le même personnage que Thor à l'égard des fléaux et des calamités publiques. Lorsque Gallus institua les Rogations pour délivrer Clermont de la peste [1], « les murailles des maisons et des églises parurent marquées de signes et les paysans appelaient ces lettres des *thau* ». Le *thu, tau gallicum* des *Catalecta*[2], c'est, pour Cerquand, le signe du marteau de Taranis, tel qu'on le voit sur les autels anépigraphes de Nîmes et sur les autels avec dédicaces à Silvain, tel que la tradition populaire le prêtera à Karl, le vainqueur des Sarrasins (Charles *Martel*). Nous savons que les cérémonies chrétiennes des Rogations donnaient lieu à des excès, notamment à des banquets et à des buveries, qui rappellent ce que dit Adam de Brême : « Quand un fléau est imminent, on boit à Thor, *Thoro libatur.* » Avitus, en décrivant les fléaux dont Vienne fut délivrée par l'institution des Rogations, mentionne *des apparitions d'animaux sur le forum;* Adam, évêque de Vienne, compte parmi ces animaux des ours et des loups. « Un usage cérémonial, qui date sans doute de l'origine même des Rogations, voulait que pendant les processions des représentations d'ours et de dragons fussent portées au sommet d'une perche, pour rappeler l'événement d'où ces processions étaient nées... Rien n'est plus d'accord avec ces conclusions que la parure, inexpliquée jusqu'ici, de la peau du loup qui, dans certaines représentations figurées, couvre la tête et les épaules du dieu au marteau. C'est un symbolisme identique à la peau de lion que porte Hercule. L'un a été vainqueur du lion de Némée, l'autre vainqueur des loups [3]. »

M. Allmer ayant étudié en 1874, dans le *Bulletin de la Société d'archéo-*

[1]. Grégoire de Tours, *Histoire ecclésiastique*, V, 3.
[2]. *Catalecta Vergili*, II, 3.
[3]. *Revue celtique*, t. X, p. 406.

logie de la Drôme, les dédicaces gallo-romaines à Silvain sur lesquelles est figuré le marteau [1], M. Mowat reprit la question en 1884 [2] et partit de là pour contester la signification infernale du dieu au maillet. Pour lui, c'était simplement Silvain, dieu des forêts, patron du travail du bois, identifié à l'Esus celtique; au lieu du vase, *olla*, il tenait une écuelle de bois, *sciphus faginus* (Tibulle, I, 10, 8); le maillet devenait une massue de bûcheron ou un *pedum* pastoral [3]. Flouest répondit, en 1885 [4], que les Romains établis en Gaule avaient bien appelé Silvain le dieu gaulois au marteau, mais que ce Silvain était tout à fait différent du dieu pastoral des poèmes bucoliques : c'était une vieille divinité chthonienne, appartenant au plus ancien fonds de la mythologie latine, à laquelle les Pélasges tyrrhéniens avaient déjà consacré un sanctuaire [5]. La distinction ainsi établie par Flouest est superficielle; la vérité, c'est que le dieu Silvain, comme beaucoup d'autres, fut amoindri par le voisinage des dieux importés du Panthéon grec et finit par se réfugier dans les campagnes. A l'origine, il était associé ou même identifié à Mars, divinité éminemment rustique [6]; cette association fut rompue par suite de l'identification du Mars latin à l'Arès grec, et Silvanus resta champêtre tandis que Mars prenait une place dans l'Olympe. Or, les textes nous apprennent que Silvain, gardien des troupeaux, était, comme Mars, un « chasseur de loups », *exactor luporum* [7], et nous trouvons précisément quelques images du dieu au maillet revêtues d'une peau de loup [8].

1. *Corpus inscr. lat.*, t. XII, nos 663, 999, 1025, 1101 etc. Cf. à l'index du *Corpus*, p. 927 et *Rev. épigr. du Midi*, 1892, p. 171.
2. Mowat, *Bulletin épigraphique*, t. I, p. 63 sqq. et à part, *Remarques sur les inscriptions antiques de Paris*, 1884.
3. Dans l'identification du dieu au maillet à Silvain, du tricéphale à Janus, du taureau de l'autel de Paris à une simple victime, M. Mowat s'est inspiré d'une idée systématique qu'il a précisée en ces termes : « On n'a guère d'autre choix d'entr'ouvrir la porte du panthéon gaulois qu'avec la clef de la mythologie romaine ». Mais ce « romanisme » ne peut conduire qu'à des interprétations inadéquates et forcées qui prennent les équivalents pour les types originaux. M. Mowat a été amené à des assertions comme celle-ci : « Puisque Silvain est le dieu du bois, l'outil le plus élémentaire en bois, c'est-à-dire le maillet, devient naturellement son attribut le plus expressif. » (*Bull. épigr.*, t. I, p. 66.) Quant aux maillets multiples de Massillargues et de Vienne, ce sont des maillets « à aspect arborescent », rappelant la nature primitive de cet instrument (*ibid.*, p. 66.) Personne ne trouvera cette explication naturelle.
4. *Revue archéologique*, 1885, I, p. 21.
5. Virgile, *Énéide*, VIII, 600.
6. *Mars Silvanus*, dans Caton, *De re rust.*, LXXXIII.
7. Lucilius, *apud* Nonnium, p. 110; cf. l'article *Silvanus* dans la *Realencyclopædie* de Pauly.
8. Voir une note de Flouest, *Deux stèles*, p. 66, où sont réunis beaucoup de textes.

M. Mowat a donc raison en ce sens qu'un dieu de la Gaule orientale a certainement été identifié à Silvain ; mais l'erreur consiste à croire que le dieu celtique ainsi habillé à la romaine avait, à l'origine, le même caractère que le Silvain de l'époque impériale, ce qui est formellement contredit par les monuments.

L'opinion de M. Mowat trouva un défenseur passionné en M. Allmer. Il alla jusqu'à récuser l'autorité de la statuette aux maillets découverte à Vienne, en alléguant, comme le faisait aussi M. Bazin[1], que le dessin publié était d'une inexactitude voulue, que le barillet à branches divergentes était un lampadaire, transformé arbitrairement en coiffure du dieu[2]. « En résumé, écrivait le savant et irascible épigraphiste, à moins que l'évidence ne compte pour rien et que les mirages de l'imagination et les déductions sentimentales n'aient plus de valeur et d'autorité que le témoignage précis des monuments épigraphiques de lecture incontestable et incontestée,[3] les soi-disant Dis Pater au maillet sont tous, sans exception, des Silvains. Les statuettes de divinités au vase ne sont pas plus des Dis Pater que les statuettes de divinités au maillet ; leur attribution au Pluton celtique ne repose que sur des assertions purement gratuites, des déductions plus ou moins ingénieusement et complaisamment étirées, tellement même parfois qu'on se prend à douter si ceux qui élaborent avec tant de peine et d'art ces faux-semblants sont des chercheurs sincères de la vérité, ou des infatués poursuivant par tous les moyens en leur pouvoir le triomphe d'idées préconçues[4]. » Au moment où M. Allmer écrivait ces lignes (août-septembre 1887), la démonstration de l'identité du dieu au maillet avec Sérapis allait être faite à l'Académie des Inscriptions[5]. Cela n'empêcha pas l'auteur de revenir à la charge : « Il est surabondamment prouvé que le dieu au maillet est bien Silvain et non pas le prétendu Jupiter gaulois, et que le maillet est bien un maillet de bûcheron, non pas un symbole gaulois représentant la foudre »[6]. — « Le dieu au maillet, dont on s'évertue

De même qu'il y avait en Grèce un *Zeus Lykaios*, Rome avait un *Jupiter Lucetius*, que Festus identifie à *Dies Piter* (cf. Servius *ad Æen.*, IX, 570). Comme dans le cas de Trigaranos (voir plus haut, n° 123), on se sent ici au milieu de calembours mythologiques presque inextricables. On a voulu récemment voir dans le loup, associé par les mythes grecs à Apollon, une réminiscence du *Lug* celtique (Vercoutre, *Les Origines d'Apollon*, 1894).

1. *Gazette archéologique*, 1887, p. 178.
2. *Revue épigraphique du Midi*, 1887, p. 319.
3. Les autels avec dédicace à Silvain sur lesquels figurent le vase et le maillet.
4. *Revue épigraphique du Midi*, 1887, p. 320.
5. *Comptes rendus de l'Académie*, 1887, p. 420 (14 octobre).
6. *Revue épigraphique*, 1891, p. 84. M. Mowat a signalé un médaillon du Musée Bri-

avec une ténacité digne d'une meilleure cause à faire le Dis Pater des Gaulois, n'est autre que Silvain, de plus en plus manifestement affirmé par les découvertes, aussi bien dans le nord que dans le sud de la Gaule [1]. » Ce sont là de simples assertions, qui ne tiennent pas compte des données essentielles du problème et sur lesquelles l'autorité légitime de M. Allmer en d'autres matières nous faisait seule un devoir d'insister.

Dans deux articles publiés en 1884 et 1885 [2] et réédités sous le titre *Deux stèles de laraire*, Flouest s'occupa longuement du dieu au marteau. Je ne vois pas qu'il ait rien ajouté d'essentiel au mémoire de M. de Barthélemy, soutenant, à l'exemple de son prédécesseur, l'identité du dieu au maillet avec Dispater et son caractère infernal. Il a pourtant insisté avec raison, et le premier, semble-t-il, sur le rang tenu par le dieu au maillet dans les laraires privés, ainsi que sur les traits communs qu'il présente avec Vulcain [3]. Notons encore l'idée que le chien ou le Cerbère, placé sur les bas-reliefs auprès du dieu au marteau, serait, à l'origine, non pas un chien, mais un loup [4]. Flouest avait réuni les éléments d'un travail d'ensemble sur le dieu au maillet, mais il mourut avant d'avoir pu le publier, léguant les documents qu'il avait amassés à M. Gaidoz. Il a toujours évité de se prononcer sur l'identification de ce dieu avec une des divinités de la triade dont parle Lucain. Dans son dernier article à ce sujet, il adoptait une opinion éclectique [5]. « MM. A. de Barthélemy et Alex. Bertrand proposent de voir en lui [le dieu au maillet], le premier, le *Taranis*, le second, le *Teutatès* mentionnés dans trois vers célèbres de Lucain [6]. J'ai exposé, pour ma part, quelques-unes des considérations pouvant faire reconnaître en lui le *Dis Pater* réputé l'auteur de la race gauloise[7]. Plus on approfondit le sujet, plus il semble vraisemblable que nous pourrions avoir raison

tannique, au type d'Antonin le Pieux, au revers duquel figure Silvain tenant un maillet à court manche dans la main droite, une branche de pin dans la gauche; à ses pieds est un chien, à sa gauche un autel portant un vase (*Bull. épigraphique*, t. III, p. 168).

1. *Revue épigraphique*, 1892, p. 171.
2. *Revue archéologique*, 1884, II, p. 285; 1885, I, p. 7.
3. *Ibid.*, 1885, I, p. 19, cf. *Deux stèles*, p. 70. « La nature toute spéciale de ce marteau (celui de la statue de Vienne) et le soin pris par l'auteur de la statuette pour le caractériser dans ses moindres détails seraient des arguments pour la thèse qui tendrait à faire du Dis Pater gaulois l'inventeur de la métallurgie au profit de sa race. »
4. Flouest, *Deux stèles*, p. 67. On a vu plus haut que cette idée appartient non pas à Flouest, mais à Cerquand.
5. *Revue archéologique*, 1890, I, p. 160.
6. Cours de M. Bertrand à l'École du Louvre.
7. Flouest paraît ici donner cette opinion comme lui étant propre; singulier exemple des illusions auxquelles sont sujets les archéologues.

tous les trois et que le dieu au maillet, comme tous ses congénères de tout rang, a porté des noms divers, suivant les temps, les lieux et les impressions populaires, consacrant d'une façon prépondérante tel ou tel côté de sa fonction divine [1]. » A la différence de Flouest, M. Gaidoz est très affirmatif au sujet de l'identification du dieu au marteau : « Ce dieu est Taranis (peut-être mieux Taranus) et Taranis est Thor, c'est-à-dire Donar [2]. » Suivant le même archéologue, *dispater* serait *dies piter*, doublet archaïque de Jupiter, où *dies* est devenu *dis* (pour *dives*) par l'influence du grec Πλούτων (« le richard ») ; *Aerecura*, associée à Dispater sur les inscriptions de la vallée du Rhin, serait Ἥρα κυρία, *Junon reine* [3]. Ces hypothèses méconnaissent le caractère infernal du Dispater gaulois, qui a été plus d'une fois revendiqué [4] et qui paraît tout à fait incontestable.

J'avais, du reste, dès 1887, établi définitivement le caractère infernal du dieu gaulois. Flouest ayant donné au Musée un moulage de la figurine de Niège (n° 145), j'y reconnus la présence du *modius* de Sérapis et rédigeai à ce sujet deux notes que M. Bertrand communiqua à l'Académie des Inscriptions [5]. « Le *calathus*, dans l'art gréco-romain, est l'attribut des divinités à la fois chthoniennes et infernales, en particulier de Jupiter Sérapis, dont le type, voisin de celui de Pluton-Hadès, a été fixé par la sculpture grecque au quatrième siècle av. J.-C. Ainsi les Gaulois, pour figurer leur Dispater, ont imité le type hellénique de Jupiter Sérapis, tout en introduisant quelques modifications dans ses attributs. Le marteau fait songer au Charon étrusque, tandis que le vase semble répondre à la même idée que le *calathus*, celle de la fécondité du sol attribuée aux divinités souterraines. » Et plus loin : « Nous sommes autorisé à croire que les artistes gallo-romains, voulant figurer un dieu dont la conception tenait une si grande place dans la religion gauloise, ont imité le type alexandrin de Sérapis, qui répon-

1. De ce que l'image de ce dieu n'est jamais accompagnée d'un nom, Flouest concluait que son culte était entouré de mystère (*Revue archéol.*, 1890, I, p. 161). Mais il en est de même des images équestres d'Epona, qui n'avaient certes rien de mystérieux.
2. *Revue archéol.*, 1890, I, p. 176. Cf. *ibid.*, p. 172 : « Le dieu gaulois armé du maillet était le dieu du tonnerre et du feu céleste. » M. Gaidoz a montré que, dans la région du Rhin, le dieu au maillet est souvent identifié, sur les monuments, à Vulcain, dieu du feu en général (*Ibid.*, p. 172 et suiv.).
3. *Ibid.*, 1892, II, p. 198. J'aime mieux adopter l'opinion de M. Mowat (*Bull. épigr.*, t. I, p. 119) : « Le nom *Aerecura*, c'est-à-dire *quæ aera curat*, convient parfaitement à la gardienne des espèces métalliques, parèdre du Père des Richesses. »
4. Voir, en dernier lieu, *Bulletin de la Société des Antiquaires*, 1892, p. 144.
5. Séance du 14 octobre 1887 (*Comptes rendus*, 1887, p. 420, 443.) Ces notes sont entièrement de moi, à l'exception de la demi-page finale. Je le dis parce qu'on s'y est déjà trompé (*Revue archéol.*, 1888, II, p. 115).

dait à une idée analogue. » Ma démonstration de l'identité du dieu au maillet avec Sérapis fut admise par M. Bertrand [1], qui nia seulement, comme il l'avait déjà fait en 1880[2], que le Dispater de César fût Taranis : il y reconnaissait plutôt Teutatès, identifiant Taranis avec le Jupiter céleste qui serait le dieu à la roue étudié par M. Gaidoz (voir la notice du n° 5).

Il est aujourd'hui certain, à mes yeux, que l'art gallo-romain, qui doit beaucoup à l'art gréco-alexandrin [3], s'est inspiré du type de Sérapis, comme l'avait déjà pressenti Dilthey en 1875 ; nous connaissons d'ailleurs maintenant une seconde figurine de Dispater qui est caractérisée par l'attribut du *modius* (voir plus loin, *Vaucluse*) et un bas-relief de Szarmigetusa (Varhély) où le dieu au maillet est associé à une déesse tenant la clef d'Isis. Mais je crois incontestable que d'autres influences se sont exercées sur les artistes gaulois, à côté de celle que j'attribue au type de Sérapis : ce sont surtout Vulcain (voir notre n° 11), Mars (voir nos n°s 35-41) et Hercule (voir nos n°s 146, 147) auxquels le dieu gaulois au maillet a fait des emprunts et qui, à leur tour, ont subi son influence. Il en est résulté un type variable, dont le seul caractère constant est la présence d'un vêtement, tantôt gaulois, tantôt plus ou moins romanisé. On ne connaît jusqu'à présent qu'une seule figure de dieu nu que l'attribut du maillet permette d'assimiler à Dispater : c'est celle de Vienne dont il sera question plus loin et qui semble plutôt représenter, comme une autre figure découverte en Franche-Comté (n° 8), une conception intermédiaire entre celles du Jupiter grec et du dieu gaulois. Le Sérapis gréco-romain est toujours vêtu.

L'analogie du Dispater au maillet avec le Charon étrusque [4] et le Thor scandinave est, à mon avis, certaine [5], mais elle doit s'expliquer sans avoir recours à l'hypothèse d'une influence directe. La source commune de ces conceptions remonte à une antiquité beaucoup plus haute. On peut dire, en général, que LES ATTRIBUTS DES DIEUX SONT DES FÉ-

1. *Comptes rendus de l'Académie*, 1887, p. 448.
2. *Revue archéol.*, 1880, II, p. 79.
3. J'ai le premier établi cette filiation dans deux articles de la *Gazette des Beaux-Arts*, novembre 1893 et janvier 1894, réimprimés en partie dans l'introduction du présent volume.
4. Cf. par exemple, *Archaeologische Zeitung*, 1863, pl. 180.
5. M. Mowat repousse toute assimilation avec Thor, parce que le dieu gaulois tient généralement le maillet de la main gauche (*Bull. épigr.*, t. I, p. 66). J'avoue ne pas attacher à cela tant d'importance ; du reste, sur l'autel de Mayence, le dieu tient le maillet de la main droite. M. Allmer dit à tort (*Rev. épigr.*, 1891, p. 85) qu'on n'a pas le droit d'avoir recours au moyen âge pour expliquer l'antiquité ; dans l'espèce, cela est tout à fait inexact, car si la désignation des marteaux de Thor, *mallei joviales*, est récente, la croyance à laquelle cette désignation répond est fort ancienne.

TICHES DÉCHUS. Avant d'être le *dieu au maillet*, Dispater fut le *dieu-maillet*, le *dieu-marteau*, le *dieu-hache*[1] et l'idée de la hache considérée comme fétiche nous ramène sinon aux temps quaternaires[2], du moins à l'époque néolithique. La hache, symbole de la foudre[3], se rencontre, avec un caractère prophylactique et religieux, non seulement dans des tombes mégalithiques, comme au Mané-er-Hroeck[4], et dans les dépôts votifs de la même époque, comme celui de Bernon[5], mais sur les parois de granit des grands monuments funéraires de l'Armorique, au Mané-er-Hroeck encore, au Petit-Mont, à Gavrinis[6], comme dans le vestibule des grottes funéraires de la Champagne[7]. Des cylindres chaldéens, appartenant à une époque très reculée, nous font assister à des scènes où Longpérier, dès 1855, reconnaissait le *culte de la hache*[8]. La hache est un symbole religieux tant à Mycènes[9] que dans la civilisation similaire de la Carie[10]. Avec les progrès de l'anthropomorphisme, la hache et ses succédanés, le marteau et la bipenne, devinrent des attributs entre les mains de divinités. Ces divinités se différencièrent bientôt par l'effet des légendes poétiques, des combinaisons d'une théogonie savante, et c'est ainsi qu'à l'époque historique les divers *dieux au marteau* ne répondent plus à une conception uniforme, bien qu'il subsiste un lien et comme un air de famille entre le Dispater gaulois, le Thor germanique, le Charon étrusque, le Jupiter Dolichenus de Syrie. Ce dernier, qui se rattache d'une part

1. On adorait un *Dionysos-hache* à Pagasae en Thessalie (*Fragmenta historic. graecorum*, éd. Müller, t. I, p. 382).
2. Si les haches de Volgu sont quaternaires, ce qui n'est pas prouvé, elles attestent certainement le culte de la hache à cette époque. Cf. *Antiq. nationales*, t. I, p. 210.
3. La croyance si répandue qui considère les haches comme des « pierres de foudre », des *céraunies*, ne s'explique pas, comme on l'a voulu, par l'ignorance où les hommes des âges du métal se sont trouvés de leur usage (cf. *Antiq. Nat.*, t. I, p. 78), mais, bien au contraire, par le souvenir et la persistance du culte dont elles étaient l'objet. C'est ce qu'a très bien reconnu M. Pigorini (*Bull. di Paletnol. italiana*, 1885, p. 34). — M. d'Acy a récemment proposé de rapprocher certains marteaux en os ornés de dessins gravés, objets de culte à l'époque néolithique, du maillet prêté par l'art gallo-romain au dieu tonnant (*L'Anthropologie*, 1893, p. 401).
4. Cf. Bertrand, *La Gaule avant les Gaulois*, 2ᵉ éd., p. 139.
5. *Revue archéol.*, 1894, I, p. 260.
6. *Dictionnaire archéol. de la Gaule*, pl. XXIII et suiv.
7. De Baye, *L'archéologie préhistorique*, pl. I, V.
8. *Bulletin archéologique de l'Athenaeum*, 1855, p. 101; *Congrès de Paris*, 1867, p. 37.
9. Schliemann, *Mycènes*, éd. française, fig. 530.
10. Milchhœfer, *Anfaenge der Kunst*, p. 110; Perrot et Chipiez, *Histoire de l'art*, t. V, p. 336. Le Zeus carien de Labranda dérivait son nom du mot λάβρυς, qui signifie *haché* (Plutarque, *Quaest. gr.*, XLV); c'était donc un *dieu-hache* comme le Dionysos de Pagasae en Thessalie.

aux vieilles divinités anatoliennes sculptées sur les bas-reliefs dits héthéens[1], de l'autre au Jupiter carien de Labranda, présente avec le Dispater gaulois des analogies que l'on a plusieurs fois signalées et dont l'explication doit être cherchée dans une communauté primitive d'origine. Sur une monnaie de Ceramos en Carie, œuvre archaïsante de l'époque des Antonins, on voit le dieu carien au marteau, revêtu d'une tunique collante, faisant face au Zeus gréco-romain dans l'attitude que l'art classique lui a prêtée[2]. Cette image, contemporaine de la plupart de nos statuettes, a subi, comme elles, l'influence du type de Sérapis, mais l'idée du dieu tonnant, représenté comme dieu frappeur, est indépendante du modèle gréco-égyptien : elle se rattache à une conception extrêmement ancienne, peut-être pélasgique, dont nous trouvons encore, en plein moyen âge occidental, un écho dans le Balar de la mythologie irlandaise, dieu de la nuit, de la foudre et de la mort[3].

Les représentations du dieu au maillet n'ont jamais été énumérées. Flouest déclarait, en 1890, en avoir catalogué plus d'une centaine[4], mais il n'a pas publié ce catalogue, resté inédit aux mains de M. Gaidoz. La liste suivante, qui n'a pas la prétention d'être complète, est disposée par départements et par pays ; elle montre que le type qui nous occupe se trouve surtout dans la vallée du Rhône, sans que l'on puisse prétendre, avec Flouest, qu'il domine dans cette région parce qu'elle a été mieux explorée que les autres[5]. Il est, au contraire, fort remarquable qu'on n'en trouve de trace ni en Aquitaine, ni dans le Belgium, ni en Grande-Bretagne, alors cependant qu'on ne peut refuser aux populations celtiques de ces contrées la connaissance d'un dieu suprême répondant au Dispater de César. Mais ce dieu, avant la conquête, n'avait pas encore revêtu de figure humaine ; dans la vallée du Rhône, soumise aux influences gréco-alexandrines, il prit et conserva celle de Sérapis ; ailleurs, il peut en avoir adopté une autre, celle du dieu aux jambes croisées, par exemple, ou du tricéphale, ou même celle du serpent à tête de bélier. Ainsi la statistique que nous donnons autorise moins des conclusions sur la diffusion d'une conception religieuse que sur celle des influences helléniques et du syncrétisme alexandrin dans la Gaule romaine.

1. Voir *Revue archéol.*, 1890, II, p. 265 (Puchstein).
2. Schreiber, *Bemerkungen zur Gauverfassung Cariens,* Leipzig, 1894, p. 53.
3. D'Arbois de Jubainville, *Le Cycle mythologique irlandais,* p. 206. C'est à ce savant qu'est due l'assimilation de Balar au dieu gaulois au maillet.
4. *Revue archéol.*, 1890, I, p. 160.
5. *Ibid.*, 1885, I, p. 7.

CATALOGUE DES IMAGES DU DIEU AU MAILLET.

1° France.

Ain. — Bronze de *Saint-Vulbas* (notre n° 163).

Marlieux (Ain). Marlieux (Ain).

Bronze de *Marlieux* (*Bull. de la Soc. des antiquaires*, 9 avril 1890, p. 167). Le vêtement paraît doublé de fourrure.

Second bronze de *Marlieux* (*ibid.*).

Bouches-du-Rhône. — Bas-relief de la place Lenche à *Marseille*

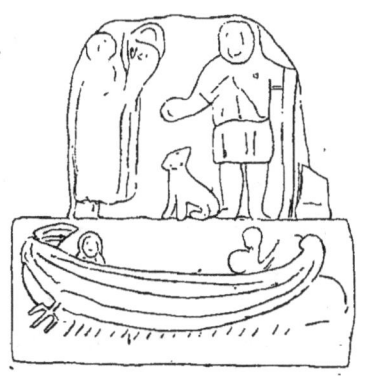

Marseille (Bouches-du-Rhône).

(moulage au Musée de Saint-Germain). Flouest y a reconnu le dieu au maillet debout, ayant à sa droite un chien et une femme avec une corne

d'abondance (*Bull. de la Soc. des antiquaires*, 25 juin 1890; *Mémoires*, 1890, p. 40; *Bull. épigraphique*, t. VI, p. 125).

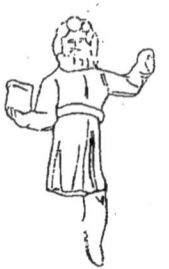

Arles (Bouches-du-Rhône).

Bronze d'*Aix* (notre n° 147).

Bronze d'*Arles* (Cerquand, *Taranis-lithobole*, fig. 4).

Côte-d'or. — Bronze de *Prémeaux* ou de *Pernand* (notre n° 144).

Bronze d'*Arc-sur-Tille* (notre n° 160).

Bronze de *Dijon*. Passé de la collection Comarmond au Musée Britannique. Dessiné ici d'après une photographie.

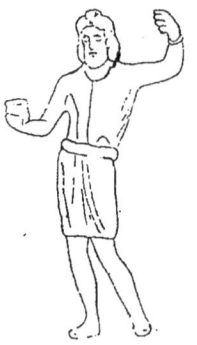 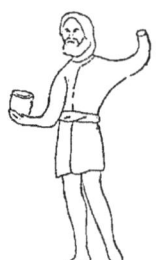

Dijon (Côte-d'Or). Maligny (Côte-d'Or).

Bas-relief de *Dijon*. Le dieu au maillet assis, sa parèdre assise avec patère et corne d'abondance; entre eux, à terre, un vase (*Revue archéol.*, 1889, II, p. 364; Flouest, *Deux stèles*, p. 57).

Bas-relief de *Dijon*. Le dieu est assis, à côté de sa parèdre debout qui tient une corne d'abondance (*Revue archéol.*, 1889, II, p. 365).

Bronze de *Maligny*, collection Loydreau à Neuilly (Côte-d'or). Autre bronze de *Maligny*, même collection (*Revue archéol.*, 1885, I, p. 10; Flouest, *Deux stèles*, pl. VIII, 2).

Bas-relief de *Monceau*. Le dieu, appuyé sur son maillet, est accompagné

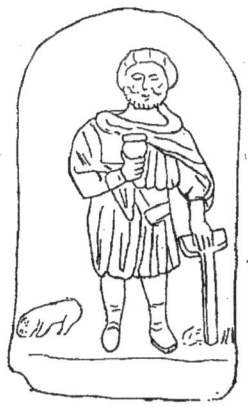

Monceau (Côte-d'or).

d'un chien (*Revue archéol.*, 1884, I, pl. VIII; Flouest, *Deux stèles de laraire*, pl. VI, p. 50; Bulliot et Thiollier, *Mission et culte de Saint-Martin*, p. 248, fig. 154).

Bronze de *Santenay* (notre n° 162).

Autre bronze de *Santenay*, dans la collection Longuy (*Revue archéol.*,

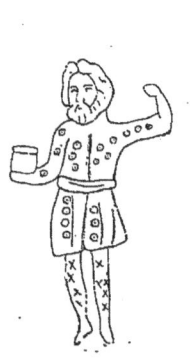
Santenay (Côte-d'Or).

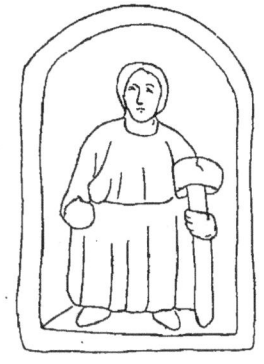
Nolay (Côte-d'Or).

1885, I, p. 10; Flouest, *Deux stèles*, p. 51, pl. VIII, 1). En 1852, Abord Belin a signalé la découverte, faite à Santenay, d'une statuette en bronze du dieu au maillet avec celles d'un Mercure et d'un Bacchus. L'auteur ajoute que le *sagum* du dieu est marqueté de fleurs et de disques, que ses jambes sont symétriquement couvertes de signes en X; il tient une coupe de la main droite (*Congrès archéologique de France*, 1852, p. 329). C'est bien la statuette de la collection Longuy.

Bas-relief de *Nolay*. Le dieu (?) [1] est assis dans une niche, tenant un marteau et une bourse (?) [2]. Acquis par le Musée de Saint-Germain (n° 20687). Voir *Revue archéologique*, 1885, I, p. 10, 12; Flouest, *Deux stèles*, pl. XI, p. 62; *Bulletin monumental*, 1885, p. 559; Bulliot et Thiollier, *Mission et culte de saint Martin*, fig. 95.

Doubs. — Bronze de *Besançon*, ancien cabinet du président Boizot.

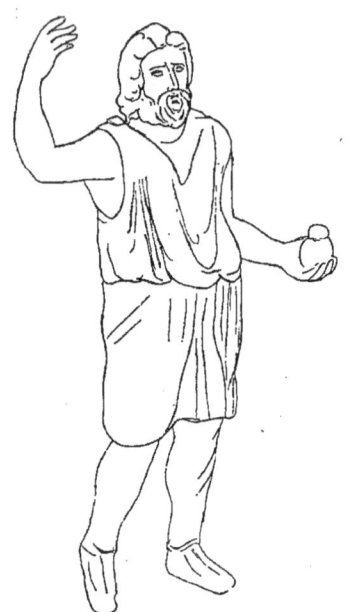

Besançon (cabinet Boizot).

C'est notre n° 115, comme on peut s'en assurer en comparant notre gravure avec le calque ci-joint de celle qu'a publiée Montfaucon en 1719.

Bronze de *Besançon*, ancien cabinet de Boze (Montfaucon, *Antiquité expliquée*, t. II, 2, pl. CXCII, 4; Grivaud, *Recueil*, t. II, p. 23; Dom Martin, t. II, pl. XXXVIII, 2 [3]).

Bronze de *Besançon* (notre n° 155).

Bronze de *Besançon* (notre n° 172).

Bronze de *Besançon* (notre n° 171).

Bronze découvert « au milieu des vestiges d'une villa romaine sur les

1. D'autres l'ont qualifié de déesse ou même de Déméter. Flouest y voit « l'incarnation féminine de la divinité de Dis Pater » (*Deux stèles*, p. 62).
2. Une grenade, selon Flouest (*ibid.*, p. 63).
3. « Druide représenté mort », suivant Dom Martin (*ibid.*, p. 280).

confins de la Haute-Saône ». Le type est analogue à celui de notre n° 175 et les deux bras sont abaissés; le vêtement est couvert de croix incisées comme dans notre n° 167 (Vaissier, *Mém. de la Soc. d'émul. du Doubs*, 1892, t. VII, p. 278).

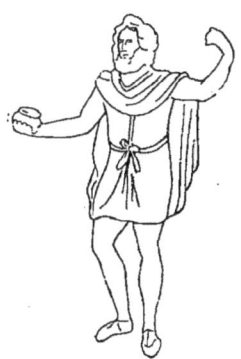

Besançon (cabinet Boze).

Le « Pluton gaulois *nu* et barbu, tenant de la main droite abaissée une corne d'abondance (?) en torsade », qui est signalé dans la *Collection Gréau, bronzes*, n° 1071, comme découvert en Franche-Comté, n'appartient qu'indirectement à la série qui nous occupe; il est décrit et figuré plus haut sous le n° 8.

Drôme. — Bronze de *Saint-Paul-Trois-Châteaux* (notre n° 146).

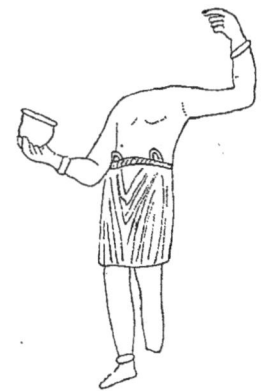

Portes près Montélimar (Drôme).

Bronze (acéphale) de *Portes* (près de Montélimar), appartenant à la collection Vallentin (Flouest, *Deux stèles*, p. 52, pl. VIII, 3 et 4).

[**Finistère**. — Dans le célèbre menhir sculpté de Kernuz, MM. de Barthélemy et P. du Châtellier ont cru reconnaître un Dispater, chacun dans une figure différente. Cela nous paraît inadmissible. Cf. *Revue archéologique*, 1879, 1, p. 376.]

Gard. — Bronze de *Nîmes* (Dumège, *Monuments religieux des Volkes Tectosages*, pl. VII; Grivaud, *Recueil*, t. II, p. 24).

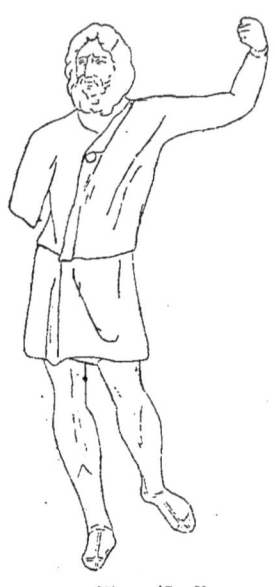

Nîmes (Gard).

Bas-relief de *Nîmes*, découvert vers 1855. Le dieu est accompagné d'un chien (*Revue archéol.*, 1879, I, p. 377, pl. XII; Flouest, *Deux stèles*, pl. X,

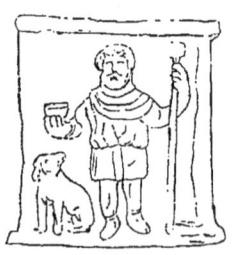

Nîmes (Gard).

p. 55 ; *Mém. de la Soc. des Antiq.*, 1890, p. 52).

M. Conze a signalé à Dilthey deux autels avec le dieu au marteau dans

la maison carrée de Nîmes (*Indicateur d'antiquités suisses*, 1875, p. 639).

Isère. — Bronze de *Grenoble* (notre n° 151).

Bronze de *Grenoble* (notre n° 158).

Bronze de *Vienne*. Cette célèbre statuette, haute de 0^m,26 sans le socle, a été trouvée en 1866 en compagnie de plusieurs autres et apportée à Paris pour être vendue. Le prix de 40.000 francs (!) qu'on en demandait [1] ayant paru très exagéré, on dut se contenter d'en faire exécuter un dessin par Dardel. C'est ce dessin qui a été très souvent reproduit. Le possesseur, M. Brousse, forgeron à Vienne, vendit ensuite sa trouvaille à un amateur étranger, qu'on dit avoir été un ecclésiastique romain. Peu de temps après sa découverte, la statuette fut examinée à Vienne par MM. de Witte et Dilthey [2], dont le témoignage, confirmant le dessin de Dardel, atteste que la hampe surmontée d'un gros cylindre, autour duquel rayonnent de petits maillets, était bien fixée à la base de la statuette, bien qu'il y eût une cassure à la partie inférieure. Les doutes qui ont été élevés à ce sujet ne reposent pas sur le moindre fondement [3].

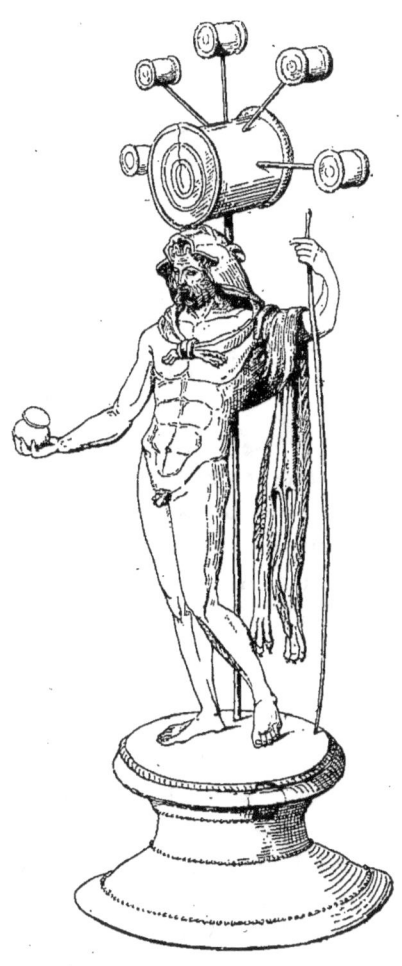

Vienne (Isère).

Comme nous l'avons déjà dit, ce dieu, portant la peau d'un fauve [4]

1. *Gaz. archéologique*, 1887, p. 309.
2. Ce dernier en obtint une photographie, qui est déposée à l'Institut archéologique de Rome.
3. Ces doutes ont été exprimés dans la *Revue épigraphique du Midi* (1887, p. 319) et dans la *Gazette archéologique* (1887, p. 178).
4. Ici encore, on dirait plutôt un loup qu'un lion (Flouest, *Deux stèles*, p. 69).

comme Hercule et nu comme lui, ne se rattache à la série des Dispater que par le singulier groupe de maillets placé derrière lui. C'est une représentation encore unique, mais dont il devait exister des répliques à Vienne même, témoin notre n° 176, qui provient sans doute d'une figurine analogue.

Bulletin de la Société des antiquaires, 1866, p. 99, 109 ; *Revue celtique*, t. I, p. 4 ; *Musée archéologique*, 1877, pl. I ; *Mélusine*, t. I, p. 353 ; *Revue archéologique*, 1885, II, p. 168 ; 1888, I, p. 274 ; *Gazette archéologique*, 1887, p. 178, 308 ; *Indicateur d'antiquités suisses*, 1875, p. 637 ; Flouest, *Deux stèles de laraire*, pl. XIII, p. 69.

Bronze de *Vienne*, découvert en 1866 avec le précédent. Le dieu porte le costume gaulois[1] avec la dépouille du loup (?) sur la tête, formant capuchon. Le bras gauche est abaissé, le bras droit tient un vase. Type exceptionnel (*Gazette archéologique*, 1887, pl. XXVI, 2 et p. 180 ; Flouest, *Deux stèles*, pl. XII, p. 64).

Vienne (Isère).

Jura. — Bronze de *Lons-le-Saulnier* (notre n° 161).

Bronze de *Pupillin* (notre n° 156).

Meurthe. — Bas-relief de *Toul*, aujourd'hui perdu, connu par un dessin conservé à la Bibliothèque nationale ; le dieu est debout, avec un chien flairant deux grenades (?) à sa droite et deux barriques (?) à sa gauche (*Revue archéol.*, 1888, II, pl. XXI, p. 114.)

[Statue en pierre ou bas-relief de *Scarponne*, monument découvert au dix-huitième siècle et perdu depuis, dont on ne possède que des descriptions insuffisantes (*Bull. de la Soc. des antiq.*, 18 mars 1891, p. 113).]

Moselle. — Bronzes de *Metz*. « M. l'abbé de Tersan possède quatre figures du même genre, dont trois ont de trois à quatre pouces de hauteur ; la quatrième, qui a près de six pouces, est parfaitement conservée ; elle a été trouvée à Metz dans la Moselle. » (Grivaud, *Recueil*, t. II, p. 23.)

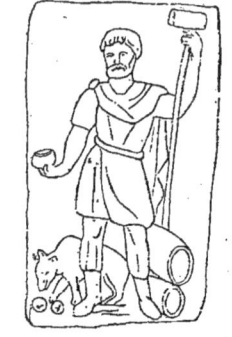

Toul (Meurthe).

1. *Sagum* replié pour dégager le corps et enroulé par une de ses extrémités au bras gauche, casaque et braies strictement ajustées, chaussures dites *gallicæ* aux pieds. L'étoffe des braies et du sarreau est burinée de traits entrecroisés qui indiquent qu'elle est

Oise. — Bague en argent trouvée à *Vandeuil-Caply* (Bratuspantium),

Vandeuil-Caply (Oise).

avec chaton sur lequel est gravé le dieu au maillet tenant le vase (Grivaud, *Recueil*, t. II, pl. XVII, 3, p. 24).

Rhin (Bas-). — Bas-relief d'*Oberseebach*, détruit en 1870 à Strasbourg (moulage au Musée de Saint-Germain). Le dieu au maillet est à côté d'une parèdre qui tient une corne d'abondance et paraît enveloppée dans un vêtement fait de peaux encore garnies intérieurement de leur fourrure [1]. Une commune voisine a fourni une dédicace à Dispater (*Diti*

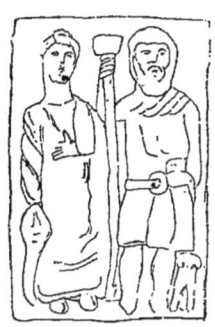

Oberseebach (Bas-Rhin).

Patri Vassorix.) Cf. Cerquand, *Taranis lithobole*, p. 1 ; *Revue archéol.*, 1854, p. 309 ; 1879, II, pl. XII, p. 377 ; Flouest, *Deux stèles*, pl. IX, p. 52 ; *Mém. de la Soc. des antiq.*, 1890, p. 54.

Rhône. — Bronze de *Lyon* (notre n° 148).
Bronze de *Lyon* (notre n° 159).
Bronze de *Lyon* (notre n° 173).
Bronze de *Lyon* (notre n° 174).

faite de bandes raccordées entre elles et se superposant à la manière d'un treillis (Flouest, *Deux stèles*, p. 68, 69).
1. Flouest, *Deux stèles*, p. 54.

Bronze du Cabinet des médailles « trouvé à Lyon au dix-huitième siècle ». Suspect. (Caylus, *Recueil*, t. I, pl. LVIII, 1; Chabouillet, *Catalogue des camées*, n° 2929.) Même type que notre n° 150.

Bas-relief de *Lyon*. Dieu avec maillet et serpe[1] (?); à sa droite, à terre, une urne (Comarmond, *Description des antiquités*, p. 139, n° 4).

Bas-relief de *Lyon*. Dieu debout avec vase et maillet; à sa droite un chien (Comarmond, *op. laud.*, p. 139, n° 3).

Bas-relief de *Lyon*. Dieu debout avec maillet (Comarmond, *op. laud.*,

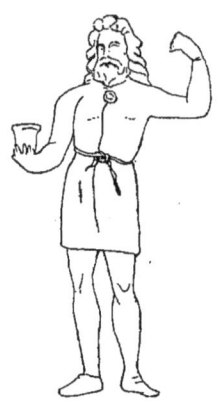

Lyon (Rhône). D'après Caylus.

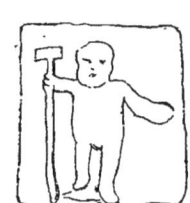

Lyon (Rhône). D'après Caylus.

p. 138, n° 1 = Caylus, *Recueil*, t. VII, pl. LXXIII, 4, sauf que la gravure est retournée).

M. Conze a signalé à Dilthey ces trois autels du musée de Lyon avec la représentation du dieu au marteau[2]. Deux autres autels portent l'un le marteau seul, l'autre un marteau et un vase; ce sont les n°s 1 et 6 de la p. 140 de l'ouvrage de Comarmond.

Saône-et-Loire. — Bas-relief mutilé et indistinct à *Autun* : dieu barbu tenant un marteau (Bulliot et Thiollier, *Mission et culte de Saint-Martin*, p. 218, fig. 130).

Bronze de *Mâcon* (notre n° 157). La provenance n'est pas certaine.

Bronze de *Mâcon*, appartenant à un particulier du temps de Millin.

1. Comarmond a pris cet objet pour une palme; cf. Mowat, *Bulletin épigraphique*, t. I, p. 65.
2. *Indicateur d'antiquités suisses*, 1875, p. 639.

Ceinture en cuivre, yeux incrustés d'argent (Millin, *Voyage dans les départements du Midi*, t. I, p. 399 ; *Atlas*, pl. XXIV, 1).

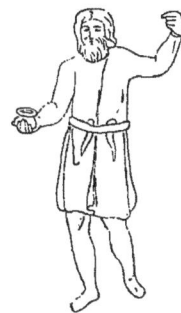

Mâcon (Saône-et-Loire). D'après Millin.

Bronze de *Tournus*, passé au Musée Britannique avec la collection Comarmond (reste à publier).

Seine-Inférieure. — Bronze de *Lillebonne* (Rever, *Mémoire sur*

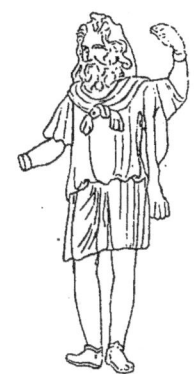

Lillebonne (Seine-Inférieure).

les ruines de Lillebonne, Évreux, 1821, pl. III *bis*, p. 130). Analogue à notre n° 170.

Vaucluse. — Bronze de *Cairanne*, surmonté d'un modius très distinct (Sagnier, *Numismatique appliquée à la topographie et à l'histoire des villes antiques*, IV, Avignon, 1892. Extrait des *Mémoires de l'Académie de Vaucluse*).

Bronze d'*Avignon* (Cerquand, *Taranis lithobole*, fig. 3).

Dilthey dit avoir noté au musée d'Avignon un *buste en bronze* de

même type, avec peau de lion (*Indicateur d'antiquités suisses*, 1875, p. 639).

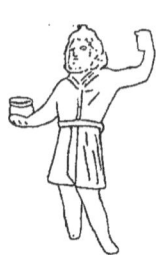
Cairanne (Vaucluse).

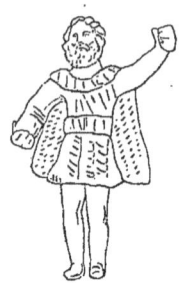
Avignon (Vaucluse).

Bas-relief d'*Avignon*. Le dieu tient d'une main un maillet (?), de l'autre une syrinx (Cerquand, *Taranis lithobole*, pl. I). Douteux.

Vosges. — Statue d'*Escles*, au musée d'Épinal (Flouest, *Deux stèles*, pl. IX, 2); c'est la seule statue en pierre connue de cette série.

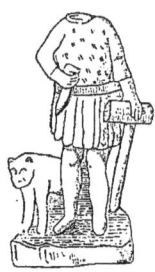
Escles (Vosges).

Bas-relief de *Soulosse*, au musée d'Épinal (Voulot, *Bulletin mensuel de numismatique et d'archéologie*, 1883 ; Mowat, *Bulletin épigraphique*, t. III, p. 166).

Yonne. — Bas-relief de *Thory* près d'Avallon. Le dieu tient une bourse et un marteau (?). Exemplaire très douteux (Bulliot et Thiollier, *Mission de saint Martin*, p. 51, fig. 7).

2° ALLEMAGNE.

Bronze dont la provenance précise est inconnue, mais certainement allemande. Il est publié à la dernière page du livre d'Apianus, *Inscriptiones sacrosanctæ vetustatis*, Ingolstadt, 1534. Le dieu n'a pas d'attri-

buts, mais son corps est couvert d'ornements incisés en forme de croix composés d'un cercle central et de quatre feuilles allongées. L'éditeur déclare n'avoir pu comprendre ce que signifie cette figure, mais la publier

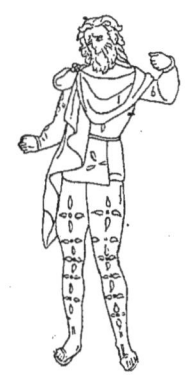

Allemagne. D'après Apianus.

Bonn (Prusse).

cependant, *quod gratum sit videre et intelligere morem vetustæ vestis et indumenti Germanorum.*

Bronze de *Bonn*, au musée de cette ville. Le dieu est nu et porte une peau de loup (Overbeck, *Griechische Kunstmythol.*, t. I, p. 266 ; *Jahrbüch.*

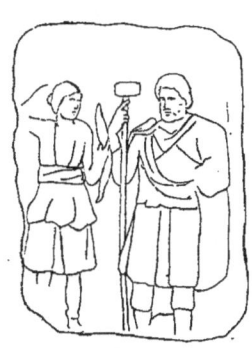

Mayence (Prusse).

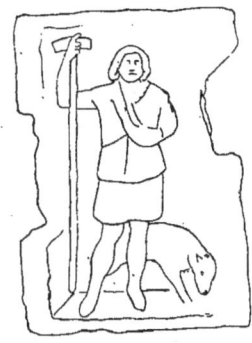

Rottenburg (Wurtemberg).

der Alterthumsfreunde im Rheinlande, t. XVII (1851), pl. II, p. 69). Type exceptionnel, à rapprocher de la figure de Vienne reproduite plus haut.

Bas-relief de *Mayence*. Le dieu est debout, avec son maillet, à côté de Diane chasseresse (*Revue archéol.*, 1890, I, pl. VI, VII, p. 53).

Bas-relief de *Rottenburg* (Sumelocenna), au musée de Stuttgart. Le

dieu est debout avec un chien auprès de lui (*Revue archéol.*, 1890, I, p. 168).

Bas-relief de *Sulzbach* (grand-duché de Bade). Le dieu, sa parèdre et Cerbère à trois têtes (*Revue critique*, 1867, II, p. 387 ; *Revue celtique*, t. I, p. 3).

Bas-relief de *Wildberg*, au musée de Stuttgart. Le dieu est debout avec un chien (?) auprès de lui (*Revue archéol.*, 1890, I, p. 170). Très indistinct.

3° Suisse.

Bronze de *Niège* (Valais). Notre n° 145.
Bronze de *Niège* (Valais). Notre n° 166.
Bronze du Musée de *Lausanne*, avec croix sur la tunique (Dilthey, *Indicateur d'antiquités suisses*, 1875, p. 637).
Bronze du Musée de *Lausanne*, trouvé près de cette ville (*Ibid.*).

4° Autriche.

Bas-relief de *Déva*, en Transylvanie. Quatre personnages, le dieu au maillet tenant une équerre (?) dans la main droite, la déesse avec vase,

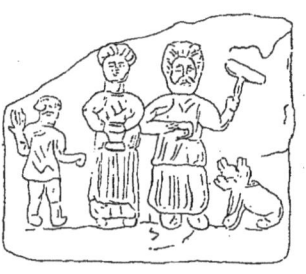

Déva (Autriche).

un enfant et Cerbère (*Archæologische epigraphische Mittheilungen*, 1884, t. VIII, p. 39-40 ; *Bull. de la Soc. des antiq.*, 11 février 1891, p. 83 ; 1892, p. 140, en photogravure). Moulage au Musée de Saint-Germain.

Bas-relief de *Varhély* (Szarmigetusa)[1]. Le dieu tient un maillet et un

1. M. d'Arbois de Jubainville se demande (*Revue celtique*, t. XV, p. 236) si le dieu au maillet du bas-relief de Varhély ne serait pas Balar « le fort frappeur », accompagné de sa fille Ethne et de l'enfant Lugus, fils d'Ethne. Voir plus haut, p. 168.

torques (?) en fer à cheval ; à sa gauche, femme tenant cassette ou vase et clef (Isis), puis une petite fille tenant une corbeille sur sa tête ; entre les deux, sur le sol, chien à trois têtes ; dans le champ, un buste barbu (*Bulle-*

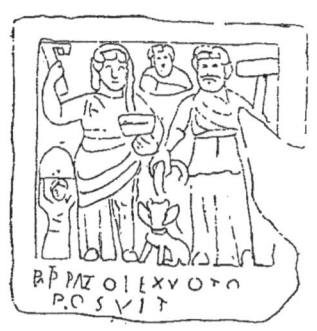

Varhély (Autriche).

tin de la Société des antiquaires, 1892, p. 142). Moulage au Musée de Saint-Germain.

5° Monuments de provenance incertaine.

Bronze du *Cabinet des médailles* (Caylus, *Recueil,* t. VI, pl. LXXXIV, 3 et 4; Chabouillet, *Catalogue,* n° 2927).

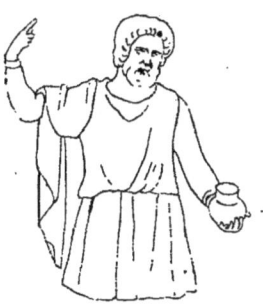

Paris, Cabinet des Médailles.

Bronze du *Cabinet des médailles,* ancien Cabinet Foucault (Chabouillet, *Catalogue,* n° 2930).

Bronze de l'ancien *Cabinet de Saint-Germain des Prés* (Caylus, *Recueil,* t. I, p. 162, sans gravure).

Bronzes du *Cabinet Tersan* (Grivaud, *Recueil*, t. II, p. 23).

Bronze du *Cabinet Petau* (Montfaucon, *Antiquité expliquée, supplément*, t. II, pl. XXIV, p. 81.) Le vêtement est parsemé de croix.

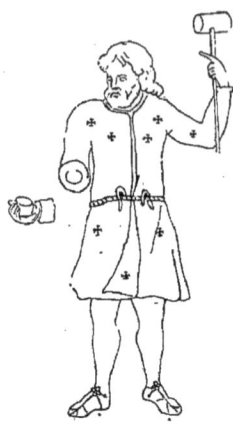

Ancien cabinet Petau.

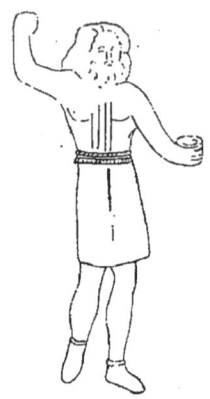

Ancien cabinet Denon.

Bronze du *Cabinet Denon* (Mathon, *Description des objets d'antiquités* (sic) *renfermés dans le Cabinet de M. Houbigant, de Nogent-les-Vierges*, planche unique, fig. 7). Le dieu porte une double ceinture tressée autour de la taille; la tête paraît fruste.

Douze bronzes du Musée de Saint-Germain, n°s 149 (8542), 150 (15257, suspect), 152 (33204, suspect), 153 (9804), 154 (8544), 164 (32949), 165 (32948), 167 (32950), 168 (11257), 169 (8543), 170 (22258), 175 (32951).

A ces monuments, il faudrait ajouter ceux où le maillet paraît seul, à titre de symbole de la divinité *porte-maillet*. Ils proviennent de la vallée du Rhône. Ce sont :

Une série d'autels gallo-romains, portant des dédicaces au dieu Silvain (voir plus haut, p. 162). Flouest en a reproduit cinq ; sur deux d'entre eux, de *Venasque* et de *Saint Gilles*, le marteau est associé à l'*olla* (*Deux stèles de laraire*, pl. XV).

Deux autels découverts à *Lyon*, portant l'un le marteau seul, l'autre un marteau et un vase (Comarmond, *Description des antiquités du palais des arts*, p. 140).

Trois autels anépigraphes de *Nîmes*, portant les deux premiers un marteau, le troisième deux marteaux de dimensions inégales (Flouest, *Deux stèles*, pl. XIV).

Une pierre sculptée affectant la forme d'un marteau, avec l'inscription NIAOS, découverte à *Bouze* (Côte-d'Or), non loin de Beaune (*Revue archéol.*, 1889, II, p. 420).

Quatre marteaux en pierre découverts à *Lacoste* (Vaucluse), avec un petit autel à Silvanus (*Revue celtique*, t. X, p. 280).

Série de marteaux en plomb (ex-voto), découverts avec des objets gallo-romains dans une source d'*Uriage* (*Revue celtique*, t. VI, p. 457 ; t. X, p. 281.)

Un très petit marteau votif en bronze découvert à *Kreuznach* (*Antiqua*, 1887, p. 83).

Marteau précédant un cheval au galop au revers d'un statère des Baïocasses (Flouest, *Deux stèles*, pl. XI ; Hucher, *Art gaulois*, II^e partie, p. 2[1]).

Enfin, il a déjà été question des marteaux de Thor (*Thorshammer*), dont les spécimens ne sont pas rares en pays scandinaves et qui se sont rencontrés également en pays germaniques [2].

177 (14658) **Cernunnos** (?). — Haut., 0^m,108 ; base antique moulurée, posée sur quatre petits dés formant pieds.

Cette curieuse statuette a été découverte aux environs d'Autun vers 1840 et acquise le 15 mai 1870 de M. Benoît, représentant M^{me} la comtesse Castries de Mac-Mahon (1.000 fr.). Elle est d'une conservation presque parfaite ; il manque seulement les cornes, qui étaient insérées dans de petits trous visibles au revers de la tête, à la partie supérieure. Les pupilles des yeux sont indiquées. Le style est soigné, mais sec.

Un dieu barbu, assis les jambes croisées sur un coussin orné de stries en échiquier, tient sur ses genoux deux serpents à tête de bélier, à queue de poisson, qui lui font une sorte de ceinture. Il porte au cou un torques terminé par de grosses boules et un bracelet au poignet droit ; un autre torques, placé entre les têtes des deux animaux, paraît leur être offert comme un objet sacré. Deux petites têtes, dont une seule est bien con-

1. Il en existe deux types différents. M. d'Acy possède une monnaie gauloise inédite représentant un dieu-aurige armé d'un marteau.
2. Cf. Montelius, *Civilization of Sweden*, p. 202, fig. 198 ; *Verhandl. der berl. Ges.*, t. XVIII, p. 316 ; t. XX, p. 77, 122 ; *Congrès de Stockholm*, p. 845 (marteau en plomb trouvé à Neuss).

servée, sont accolées au crâne du dieu, au-dessus des oreilles. Nous sommes donc en présence d'une divinité cornue tricéphale, dans l'attitude que M. Bertrand propose d'appeler *bouddhique*, parce qu'elle est celle d'un grand nombre d'images du Bouddha indou [1]. Sur un monument bien connu découvert à Paris, un dieu cornu, dans une attitude analogue, est qualifié par l'inscription de CERNUNNOS; mais ce mot, qui signifie « le

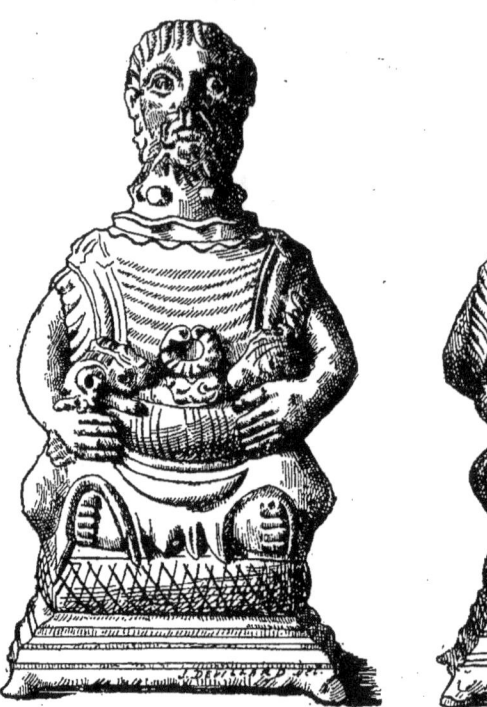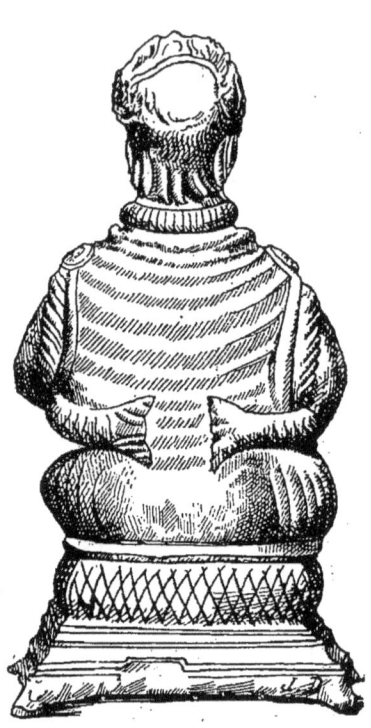

N° 177. — Dieu accroupi. N° 177. — Dieu accroupi.

cornu », n'est qu'une épithète, et rien n'empêche de croire que la divinité d'Autun n'ait été assimilée à quelque dieu du panthéon gréco-romain, Mercure, par exemple, ou même Dispater.

Le type du visage n'est pas moins insolite que l'attitude [2], mais toute

1. Voir, par exemple, dans le *Catalogue illustré* du Musée Guimet, éd. de 1894, les photogravures des p. 49, 52, 54, etc. La plus ancienne image connue du Bouddha accroupi est celle de Sikri (Senart, *Journal asiatique*, 1890, pl. II).

2. La tête présente de l'analogie avec celle d'une statuette d'argent du trésor de Montcornet (*Gazette archéologique*, 1884, pl. XXXV), qui paraît cependant représenter un Éthiopien (*ibid.*, 1885, p. 335).

hésitation sur l'authenticité de ce monument doit être écartée : la patine suffirait à la mettre au-dessus de tout soupçon.

Dans la notice qu'on trouvera plus loin, nous signalerons les œuvres gallo-romaines analogues, en étudiant successivement : 1° la tricéphalie,

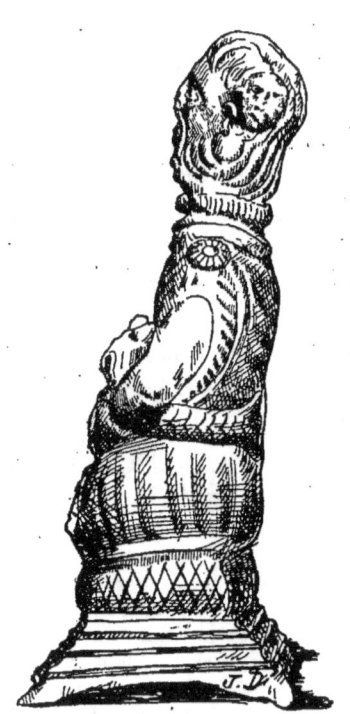

N° 177. — Dieu accroupi.

2° l'attitude accroupie, 3° les cornes, 4° le serpent à tête de bélier, 5° le torques considéré comme objet de culte.

Bertrand, *Revue archéologique*, 1880, I, pl. XII, p. 340, avec gravures aux p. 341, 342 ; *ibid.*, 1882, I, p. 325 ; Boissier, *Le Musée de Saint-Germain*, fig. aux p. 61 et 62 ; Bulliot et Thiollier, *La mission et le culte de saint Martin*, p. 294, fig. 167 ; Mowat, *Bulletin monumental*, 1876, p. 365 ; Flouest, *Deux stèles*, pl. IV, 1.

I. LES DIEUX TRICÉPHALES. — Il est à peu près certain que les tricéphales celtiques ont été identifiés au Janus des Romains et il est possible que ces deux conceptions aient une origine commune très loin-

taine, remontant à l'époque de l'unité italo-celtique. Mais il est inadmissible que les tricéphales gaulois ne soient autre chose que des Janus [1], de même que le dieu au maillet gaulois n'est ni un Vulcain ni un Silvain (cf. p. 162), bien qu'il ait pu être identifié à ces dieux. Nous avons déjà fait allusion aux textes qui semblent mettre le triple Géryon de la Fable en relation avec les divinités tricéphales, les taureaux à trois cornes et le *tarvos trigaranus* de l'autel de Notre-Dame (voir p. 121); il nous suffira de donner ici la liste des monuments où les divinités tricéphales se sont rencontrées jusqu'à ce jour.

Aisne. — Bas-relief (borne-autel) de *La Malmaison* (au musée de Saint-Germain). Trois têtes au-dessus d'un autel, sur lequel sont figurées en relief deux divinités (*Revue archéol.*, 1880, II, p. 10, 74 ; *Revue numismatique*, 1854, p. 143 ; *Congrès archéologique*, 1851, p. 64, avec gravure).

Bas-relief de *Sissonne* près de Laon, analogue à ceux de Reims qui seront décrits plus bas (*Congrès archéologique*, 1861, p. 84).

Côte-d'Or. — Bas-relief de *Beaune*. Un dieu tricéphale debout entre deux dieux assis, dont l'un est cornu et a des pieds de bouc. Dans le fronton, buste surmonté d'un croissant (*Revue archéol.*, 1880, II, p. 9, 75 ;

1. C'est l'opinion soutenue par M. Mowat (*Comptes rendus de l'Académie des Inscriptions*, 1875, p. 347, et *Bulletin épigraphique*, t. I, p. 29; t. III, p. 169) et déjà indiquée par Paulin Paris, en 1861, au Congrès archéologique de Reims. Longpérier l'a combattue en alléguant la statuette d'Autun (*Revue archéol.*, 1876, I, p. 60). Pour M. Mowat, le tricéphale de Paris n'est pas autre chose qu'un Janus Quirinus (opposé à Mars Quirinus), tenant dans la main gauche une tête de bélier, « l'animal pacifique par excellence, qui lui était sacrifié dans les cérémonies des frères Arvales et dans la fête des Agonalia ». (*Bull. épigr.*, t. I, p. 29.) « La plupart des stèles janiformes de Reims, improprement qualifiées d'autels tricéphales, sont caractérisées par une tête de bélier sculptée sur le plat de la partie supérieure. » (*Ibid.*, p. 29.) — « Je considère toutes ces stèles comme de grossières représentations de Janus (quadrifrons), dont il était inutile de sculpter le visage postérieur, parce que la quatrième face du bloc, simplement épannelée, était destinée à rester appliquée contre un mur. Ce qui achève de prouver que ces soi-disant tricéphales, et notamment celui de notre monument parisien, sont des images de Janus mis en rapport d'opposition avec Mars, c'est que le type de la tête à trois visages apparaît, en compagnie d'un Mars armé et d'une Victoire ailée, parmi les sculptures qui ornent une inscription découverte à Risingham. » (P. 30.) Plus tard, M. Mowat a supposé qu'un type monétaire d'Hadrien, au revers duquel figure Janus *à trois faces* seulement, a pu devenir, sous l'Empire, le modèle des « blocs trifaces » (*ibid.*, t. III, p. 169). Voici sa conclusion (*ibid.*, t. III, p. 171) : « Les soi-disant tricéphales n'ont rien de gaulois, si ce n'est la main-d'œuvre, qui a eu pour effet d'imprimer un caractère grossier et barbare au type du dieu quadrifrons. » M. Mowat a du reste atténué son opinion en 1887 (*Notice de diverses antiquités*, p. 44).

Bulliot et Thiollier, *Mission et culte de saint Martin*, p. 120, fig. 18).

Gard. — Bas-relief de *Nîmes*, conservé au musée de Lyon. Tête à trois faces d'un style grossier (*Revue archéol.*, 1880, II, p. 13). Douteux.

Gers. — Bloc quadrangulaire trouvé à Auch; sur l'une des quatre faces, tête humaine imberbe de face, accostée de deux têtes de profil; sur une face contiguë, tête virile barbue de face (*Revue archéol.*, 1882, I, p. 123; Taillebois, *Notice sur une inscription gallo-romaine et sur un autel gaulois trouvé à Auch*; Dax, 1881).

Marne. — Série d'autels découverts à *Reims* (il y en a au moins huit), sur lesquels paraît la triple tête d'une divinité avec trois nez et trois bouches, mais seulement deux yeux. A la partie supérieure de quatre de ces stèles est une tête de bélier. Dans l'une, il y a une quatrième tête sur un des côtés de l'autel (Maxe-Werly, *Numismatique rémoise*, pl. IX-XI; *Revue archéol.*, 1880, II, p. 11, 238; *Bulletin monumental*, 1876, p. 80; *Congrès archéol.*, 1861, p. 84).

[Petit bronze des Remi, avec la légende REMO, sur lequel figurent trois têtes de profil (*Revue archéol.*, 1875, II, p. 384; 1880, II, p. 13; *Revue numismatique*, 1853, p. 15; 1863, p. 58; De la Tour, *Atlas*, pl. XXXII, n° 8040). Il n'est nullement prouvé, ni même probable, que cette représentation se rapporte à un dieu tricéphale.]

Puy-de-Dôme. — Tête féminine diadémée trouvée à *Cebazat*, en bronze, de style gréco-romain; à droite et à gauche, deux autres têtes féminines plus petites sont implantées dans la chevelure, comme dans la statuette d'Autun (*Bulletin du Comité des travaux archéologiques*, 1890, p. 240).

Saône-et-Loire. — La statuette d'*Autun* (notre n° 177).

Bas-relief de *Dennevy*. Dieu tricéphale debout; à sa gauche, une figure féminine drapée et une figurine masculine nue jusqu'à la ceinture tenant une corne d'abondance (*Revue archéologique*, 1880, II, pl. XII bis; *Autun archéologique*, 1848, p. 227; Bulliot et Thiollier, *Mission de saint Martin*, p. 149, fig. 75 [1]).

Seine. — Bas-relief trouvé à *Paris* dans les fondations de l'Hôtel-Dieu. Un tricéphale debout tient un serpent à tête de bélier (*Comptes rendus de l'Académie des Inscr.*, 1871, p. 379; *Revue archéol.*, 1880, II, p. 9).

1. Dans le dieu de Dennevy, « le seul véritablement tricéphale, puisqu'il a trois têtes distinctes montées sur un seul cou », M. Mowat voit également un Janus, en rappelant deux textes (Macrobe, *Saturn.*, I, 9; Pline, *Hist. nat.*, XXXIV, 16) qui ne me semblent rien prouver à cet égard (*Bulletin épigraphique*, t. III, p. 169).

Belgique. — Vase à reliefs conservé au Cabinet des Médailles, et provenant, dit-on, des environs de *Mons;* on y voit une tête barbue de face, avec traces de cornes (?), accolée à deux têtes de profil (S. Müller, *Nordiske Fortidsminder*, II, p. 52, fig. 7; Villenoisy, *Le vase gallo-belge de Jupille*, pl. II [1]; *Revue archéol.*, 1893, I, p. 288, 289).

Charles Debove a publié en 1865, dans les *Annales du cercle archéologique de Mons*, un fragment de vase semblable avec tricéphale découvert à Élouge (*Revue archéol.*, 1893, I, p. 289.)

Grande-Bretagne. — Petit tricéphale en relief (la tête seule), sur une stèle de *Risingham* portant une dédicace *Numinibus Augustorum*, élevée par la *Cohors IV Gallorum equitata*. Actuellement à Trinity College, Cambridge (Bruce, *Lapidarium septentrionale*, p. 325, n° 627).

Allemagne et Autriche. — Montfaucon a publié (*Antiquité expliquée*, t. II, pl. 184), d'après l'*Histoire de la Lusace* de Samuel Grosser (Leipzig, 1714), les images de plusieurs divinités polycéphales : *Trigla*, femme tricéphale; *Porewitch*, homme à cinq têtes dont une sur la poitrine; *Suantovitch*, guerrier à quatre têtes. Le tricéphale slave, *Triglav*, familier au folklore du Brandebourg, paraît se rencontrer jusqu'à Brixen dans le Tyrol (*Verhandlungen der berl. Gesellschaft*, t. XXIII, p. 32). Voir les textes cités dans l'*Anthropologie*, 1894, p. 173.

Danemark. — Sur une des grandes trompettes en or trouvées à *Gallehus* (Jutland septentrional) [2], on voit un tricéphale tenant un marteau de la main gauche et de la main droite une corde dans laquelle est prise la patte antérieure d'un cerf (Stephens, *Runic monuments*, t. I, p. 325).

M. Bertrand a insisté sur les « tricéphales accroupis » que présentent les monuments indiens [3], mais il nous paraît impossible d'admettre un rapport entre ces monuments et ceux de la Gaule, à moins qu'il n'y ait là, comme dans le cas de la croix gammée, « l'affleurement » tardif d'une conception remontant à l'époque néolithique. Pour nous en tenir à l'occident de l'Europe, on a déjà remarqué, dans la même région de la Gaule de l'Est où se sont rencontrés les tricéphales, la fréquence des groupes de trois divinités féminines, *matres*, que les Romains ont identifiées aux Parques [4].

1. Extrait du *Bulletin de l'Institut archéologique liégeois*, t. XXIII.
2. Les originaux, découverts en 1639 et 1734, ont été volés et fondus en 1802; mais on en possède des dessins et des restitutions faites d'après ces dessins. Cf. *Verh. berl. Gesellchaft*, t. XII, p. 414.
3. *Revue archéol.*, 1880, II, p. 21.
4. Voir Ch. Robert, *Épigraphie de la Moselle*, p. 49.

Mais dans les nombreux groupes de trois divinités que l'on a signalés en Gaule, le sexe des figures varie d'une manière déconcertante ; comme l'a fait observer M. Bertrand, « les personnages des triades gauloises ne sont pas fixes »[1].

II. LES DIEUX ACCROUPIS. — A l'opinion de M. Bertrand, qui attribue à l'attitude accroupie une signification hiératique, s'oppose nettement celle de M. Mowat, qui allègue des passages de Strabon et de Diodore d'après lesquels les Gaulois ne se servaient pas de sièges et s'asseyaient par terre, ce qui leur imposait presque cette attitude[2]. Le fait qu'elle est exclusivement prêtée à des divinités suffit à montrer que M. Bertrand a raison. Mais j'ai essayé de faire voir qu'il ne fallait pas songer ici à l'Inde[3], alors qu'on peut admettre l'influence de l'Imouthès alexandrin, dieu scribe que l'on devait être tenté d'identifier au Mercure gaulois (voir plus haut p. 17)[4].

Allier. — Divinité accroupie, statue grossière de *Néris;* le dieu porte un gros torques au cou (*Catal. sommaire,* p. 28).

Bouches-du-Rhône. — Deux statues acéphales de Rochepertuse, près de *Velaux,* avec pectoral orné de grecques et de quadrillages en relief (*Revue archéol.,* 1880, I, p. 343 ; 1882, I, p. 326 ; cf. plus haut p. 25).

Charente-Inférieure. — Autel de *Saintes,* au Musée de Saint-Germain, sculpté sur les deux faces :

1° Dieu accroupi tenant torques et bourse, à côté d'une parèdre assise avec corne d'abondance ; plus loin, une femme de dimensions moindres ;

2° Dieu assis sur un trône orné de deux têtes de taureau, tenant une bourse, avec une divinité féminine à sa droite, Hercule à gauche (*Revue archéol.,* 1880, II, pl. IX, X, p. 337).

1. *Rev. archéol.,* 1880, II, p. 71.
2. Strabon, IV, 3 ; Diodore, V, 28. M. Mowat a proposé en conséquence de substituer la désignation de « posture gauloise » à celle de « posture bouddhique » (*Bull. épigraphique,* t. I, p. 116).
3. Cf. *Revue archéol.,* 1880, II, p. 21, où est reproduite l'image d'un tricéphale indou accroupi. Même attitude sur des monnaies bactriennes, *ibid.,* 1881, I, p. 193.
4. Voir le scribe égyptien du Louvre, dans les *Monuments de l'art antique* de Rayet t. I, pl. II (article de Maspero). Les statuettes représentant des enfants accroupis sont assez fréquentes à Chypre et parmi les terres-cuites gréco-asiatiques. L'attitude accroupie s'observe aussi au Mexique, dans les monuments du Yucatan (*Revue archéol.,* 1865, I, p. 494).

Doubs. — Dans l'ancienne collection des Jésuites à *Besançon* existait une statuette de bronze représentant une divinité féminine accroupie, avec cornes de cerf, portant une corne d'abondance (Montfaucon, *Antiquité expliquée,* t. II, pl. CXIV, 3; Dom Martin, *Religion des Gaulois*, t. II, p. 185; *Revue archéol.*, 1880, I, p. 344).

Indre. — Bas-relief de *Vandœuvres*, représentant un dieu enfant cornu et accroupi, entre deux génies debout sur des serpents (*Revue archéol.*, 1882, I, p. 322 et pl. IX).

[**Maine-et-Loire.** — Figurine de bronze découverte à *Broc*, ne paraissant pas antérieure au moyen âge; M. de Montaiglon l'a attribuée aux Templiers (*Revue archéologique*, 1881, I, p. 365).]

Marne. — Bas-relief de *Reims*. Dieu cornu accroupi, tenant un sac d'où s'échappent des graines, entre Apollon et Mercure debout (*Revue archéologique*, 1880, I, pl. XI, p. 339).

Monnaie attribuée aux *Catalauni*. Divinité féminine accroupie, tenant un torques de la main droite; au revers, sanglier surmonté du symbole en S (De la Tour, *Atlas*, pl. XXXII, n° 8145; *Revue archéol.*, 1880, I, p. 344).

Marne (Haute-). — Statue de *Sommerécourt* : deux serpents cornus sur les genoux d'une divinité cornue accroupie (*Revue archéol.*, 1880, II, p. 14; 1884, II, pl. IX, X; Flouest, *Deux stèles*, pl. II). Cette figure ressemble beaucoup à la statuette d'Autun.

Puy-de-Dôme. — Statue découverte en 1833 à *Longat*, connue seulement par une description; elle était, en 1888, encastrée dans un mur à Charade, commune de Royat (*Revue archéol.*, 1884, II, p. 289; 1888, II, p. 386).

Bronze de *Clermont-Ferrand*, divinité féminine cornue et accroupie (notre n° 179).

Seine. — Le dieu nommé *Cernunnos* sur un des autels de Notre-Dame de *Paris* était certainement accroupi[1]. Il a des oreilles pointues et des bois de cerf auxquels sont suspendus des objets circulaires, couronnes ou torques (très nombreuses publications, dont la moins mauvaise est celle de Desjardins, *Géographie de la Gaule romaine*, t. III, fig. à la p. 216).

Somme. — « Au musée d'Amiens, on trouve un soi-disant Midas, exhumé du quartier d'Henriville. C'est très certainement un des dieux gaulois à attitude bouddhique. » (Danicourt, *Revue archéol.*, 1886, I,

1. C'est ce qu'a reconnu M. Mowat, *Bull. épigr.*, t. I, p. 112.

p. 78, dans l'énumération des petits bronzes découverts en Picardie).

Danemark. — Sur le vase d'argent de *Gundestrup* (Jutland), on voit un dieu cornu, accroupi, tenant un serpent de la main gauche et un torques de la main droite levée, comme sur la monnaie attribuée aux Catalauni (*Nordiske Fortidsminder*, II, pl. IX).

Allemagne. — On peut citer une figurine de bronze, paraissant gnostique, qui a été découverte dans le cercle de *Ruppin.* Le dieu est barbu et sa coiffure est analogue à celle qui paraît sur la stèle quadricéphale d'Husiatyn[1]. L'objet est-il authentique? (*Zeitschrift für Ethnologie*, t. VIII, pl. VIII, 2; *Verhandlungen*, p. 44).

III. **LES DIEUX CORNUS.** — Dans l'ancien art asiatique, les cornes sont un attribut de puissance et de commandement[2]; c'est le souvenir d'une vieille conception zoomorphique[3]. Chez les Grecs et les Romains, les divinités cornues sont rares et les cornes de taureau ou de bélier qu'on leur prête parfois sont indiquées par l'art avec un parti pris de discrétion : il en est ainsi pour Jupiter Ammon, Bacchus Hébon, Pan, les Fleuves personnifiés. Les casques ornés de cornes, dernier vestige des vieilles représentations tauromorphes, étaient en usage chez un grand nombre de peuples : nous les trouvons à Mycènes[4], chez les Chalybes[5], les Sardes[6], les Samnites[7], les Étrusques[8], les Gaulois[9], les Garamantes[10], enfin chez les Scandinaves du premier âge des métaux[11]. Pyrrhus, roi d'Épire, et Philippe V de Macédoine portaient des casques à cornes de bouc[12]. Plusieurs rois syriens sont également représentés avec des casques

1. *L'Anthropologie*, 1894, p. 174.
2. Cf. *Revue archéol.*, 1852, p. 561; 1880, II, p. 3.
3. La mythologie irlandaise connaît des dieux à tête de chèvre et un dieu nommé *Balar* (le frappeur), dont le père est *Buar-ainech*, ce qui signifie « à face de taureau ». Cf. d'Arbois, *Bull. épigr.*, t. III, p. 174 et plus haut p. 182, note 1.
4. Reichel, *Homerische Waffen*, p. 114, 122.
5. Hérod., VII, 76.
6. Voir Perrot, *Histoire de l'art*, t. IV, fig. 54 et suiv.; *Mélanges de Rome*, 1892, pl. V.
7. Cf. *Bullettino Napolitano*, t. II, pl. XI.
8. Casque à cornes étrusque au Musée du Louvre (*Gaz. archéol.*, 1887, p. 130).
9. Bas-reliefs de l'arc d'Orange et du monument de Saint-Rémy.
10. Silius Italicus, *Punic.*, I, 14.
11. Voir la figurine de bronze reproduite dans les *Mémoires de la Société des Antiquaires du Nord*, 1871, p. 71, fig. 9 et une gravure rupestre de la Scanie (Montelius, *Temps préhistoriques en Suède*, trad. Reinach, fig. 117).
12. Plut., *Pyrrhus*, XI; Tite-Live, XXVII, 33.

cornus[1]. Mais c'est surtout chez les Gaulois de l'Est que les casques à cornes semblent avoir été en usage, du moins chez les chefs; ils sont, en effet, signalés par Diodore comme un caractère du costume guerrier de ces peuples[2], et c'est pour cette raison qu'ils ont été figurés plusieurs fois par le sculpteur des trophées de l'arc d'Orange. Ils paraissent aussi sur le vase d'argent de Gundestrup[3]. Enfin, l'on trouve des oiseaux cornus, au premier âge du fer, en Hongrie, en Illyrie et en Italie[4].

Le dieu cornu est appelé *Cernunnos* sur l'autel de Paris; un *Jupiter Cernenus* est mentionné sur une tablette de cire conservée à Pesth (*Corp. inscr. lat.*, t. III, p. 926). M. Mowat a proposé d'identifier ce *Jupiter Cernunnos* au *Dispater* de César[5].

Voici une liste de figures cornues relevées dans l'Europe occidentale :

Allier (?). — Figurine de bronze ayant appartenu autrefois à M. de Chezelles, lieutenant général de *Montluçon*. Elle représente un dieu vêtu, debout, avec cornes de cerf, tenant à la main un serpent à tête de bélier (Montfaucon, *Antiquité expliquée*, t. II, pl. CXC, 6).

Côte-d'Or. — Bas-relief de *Beaune* (voir p. 188).

Il existe à Beaune un autre bas-relief découvert dans la ville, qui représente un dieu cornu (les cornes ont l'aspect d'un croissant); le dieu porte un torques et s'appuie de la main droite sur la tête d'un taureau (Bulliot et Thiollier, *Mission et culte de saint Martin*, p. 121, fig. 59). Peut-être faut-il reconnaître dans ce monument une influence mithriaque.

Doubs. — Statuette de bronze (voir p. 192).

Indre. — Bas-relief de *Vandœuvres* (voir p. 192).

Marne. — Autel de *Reims* (voir p. 192).

Fragment de bas-relief découvert à *Reims*, où figurent une tête de Mercure et une tête imberbe (*Bull. de la Soc. des Antiquaires*, 4 avril 1883; *Bulletin épigraphique*, t. III, p. 172). Ce serait une réplique du précédent.

Marne (Haute-). — Statue (voir p. 192).

Puy-de-Dôme. — Statuette (notre n° 179).

Saône-et-Loire. — Bas-relief de *Rully*, dieu cornu assis dans une niche (Bulliot et Thiollier, *op. laud.*, p. 145, fig. 70; cf. *ibid.*, p. 301).

1. Voir les références données par M. Mowat, *Gazette archéol.*, 1887, p. 129.
2. Diodore, V, 30. Les casques à cornes figurent sur des monnaies romaines avec des trophées gaulois ou cimbriques (*Rev. archéol.*, 1893, II, p. 162).
3. *Nordiske Fortidsminder*, t. II, pl. VI et X.
4. *Congrès de Pesth*, t. II, pl. LXVII, 3; *Zeitschrift für Ethnol.*, t. XXII, p. 49, 50 51; Zannoni, *Certosa*, pl. XXXV, 42.
5. *Bulletin épigraphique*, t. I, p. 114.

La statuette d'*Autun* (notre n° 177).

Seine. — Bas-relief de *Paris* (cf. p. 192).

Il existait à Paris, au dix-huitième siècle, dans le cabinet de l'académicien Moreau de Mautour, une statuette de bronze représentant un dieu nu cornu (Montfaucon, *Antiquité expliquée*, t. II, pl. CXC, 5).

Belgique. — Vase de *Mons* (cf. p. 190).

Danemark. — Sur une des trompettes de *Galehus* (cf. p. 190), on voit deux personnages à cornes de bouc ou de bélier, tenant l'un une lance et un bouclier, l'autre une arme recourbée et un javelot (Stephens, *Runic monuments*, t. I, p. 325).

Un dieu accroupi, à cornes de cerf, tenant un torques et un serpent, figure sur le vase de *Gundestrup* (*Nordiske Fortidsminder*, II, pl. IX).

IV. LE SERPENT A TÊTE DE BÉLIER. — La présence de cet animal fantastique sur l'autel des douze dieux de Mavilly prouve qu'il représente une conception bien définie de la mythologie gauloise, mais on ne saurait encore émettre que des hypothèses sur l'origine et la signification de ce type. On peut penser : 1° au serpent scandinave, combattu par Thor (cf. p. 160); 2° aux images gréco-égyptiennes de Jupiter Ammon, dieu cornu terminé par un corps de serpent [1]; 3° à l'association du bélier et du serpent comme attributs d'Hermès [2]; 4° aux histoires racontées par Pline sur l'œuf de serpent que recherchaient les Druides [3]; 5° au serpent cornu mithriaque [4]; 6° à une conception pro-ethnique qui serait à la source des précédentes (cf. p. 167). Comme on le verra par la liste suivante, le serpent cornu n'est pas associé d'une manière constante à tel ou tel dieu, ce qui paraît prouver qu'il faut y voir autre chose qu'un simple attribut de l'un d'eux.

Allier. — Groupe en pierre de *Montluçon* (suivant d'autres de *Néris*), aujourd'hui au musée de Saint-Germain. Mercure barbu assis, tenant une bourse de la main droite, un serpent à tête de bélier de la

1. Cf. Ἐφημερὶς ἀρχαιολογική, 1893, pl. XII.
2. Sur l'association du bélier avec Hermès, cf. Pausanias, II, 3, 8. M. Bertrand écrivait en 1880 : « Il nous paraît démontré que le serpent à tête de bélier était un des attributs de la divinité gauloise identifiée à Mercure par les Romains. » (*Revue archéol.*, 1880, I, p. 14.)
3. Pline, *Hist. nat.*, XXIV, 1.
4. Voir l'association d'un serpent et d'une tête de bélier sur un bas-relief mithriaque, *Archœol. Zeitung*, 1854, pl. LXV, et sur le culte du serpent Glycon, *Gazette archéol.*, 1878, p. 179. On trouve des serpents cornus sur des monuments chaldéens remontant à une haute antiquité, comme le *Caillou de Michaux* (Perrot et Chipiez, *Hist. de l'art*, t. II, fig. 302) et des cylindres (Saglio, *Dictionnaire*, fig. 2571).

main gauche; à côté de lui est une divinité féminine nue et debout (*Revue archéol.*, 1880, II, p. 14, 16 ; Flouest, *Deux stèles*, pl. III, 2).

Bronze de la collection de Chezelles, dieu cornu tenant le serpent (voir p. 194).

Côte-d'Or. — Serpent cornu placé à côté de Mars sur l'autel des douze dieux de *Mavilly*, aujourd'hui à Savigny-sous-Beaune (*Revue archéol.*, 1891, I, pl. I, héliogravure).

Bas-relief de *Mavilly* (face d'autel) ; on voit un serpent à tête de bélier qui s'enroule autour d'un tronc d'arbre, et la partie inférieure de deux personnages (Flouest, *Deux stèles*, pl. IV, 2).

Statue de *Lantilly*. Un personnage nu, assis, tient un gros serpent de la main droite, une grappe de raisin de la main gauche. La tête du serpent manque (Bulliot et Thiollier, *Mission et culte de saint Martin*, p. 65, fig. 11 ; *Mém. de la Soc. Éduenne*, t. X (1881), p. 205).

Bas-relief de *Corsaint* près Semur. Un homme nu, debout, tenant un serpent de la main droite, un oiseau de la main gauche (Bulliot et Thiollier, *op. laud.*, p. 56, fig. 9.)

Indre. — Bas-relief de *Vandœuvres*. Dieu cornu accroupi, entre deux génies marchant sur des serpents *non cornus* (voir p. 192).

Marne (Haute-). — Statue en pierre de *Sommérécourt*, au Musée d'Épinal. Deux serpents cornus sur les genoux d'une divinité cornue accroupie dont ils entourent la taille (voir p. 192).

Statue en pierre de *Sommérécourt*, au Musée d'Épinal. Une femme assise, acéphale, tenant une corne d'abondance et une corbeille; un serpent à tête de bélier contourne sa taille et pose sa tête sur la corbeille (*Revue archéol.*, 1880, II, p. 14 ; 1884, II, p. 301 ; Flouest, *Deux stèles*, pl. III, 1).

Bas-relief de *Vignory*. Un dieu debout, en costume militaire (Mars ?), tenant un serpent cornu dans sa main droite (*Revue archéol.*, 1884, II, pl. VII; *Bull. monumental*, 1885, p. 556 ; Flouest, *Deux stèles*, p. 40, pl. I).

Oise. — Bas-relief de *Beauvais*. Un serpent cornu est représenté sur la tranche d'une grande stèle où figure un Mercure barbu (*Revue archéol.*, 1880, II, p. 15; Mowat, *Notice épigraphique*, p. 39).

Saône-et-Loire. — Statuette en bronze d'*Autun* (notre n° 177). Deux serpents cornus sur les genoux d'un tricéphale cornu accroupi.

Bas-relief d'*Autun*. Un dieu debout tenant le serpent à tête de bélier, à côté d'une déesse assise (*Catalogue sommaire*, p. 30).

Seine. — Autel trouvé dans les fondations de l'Hôtel-Dieu de *Paris* Un tricéphale debout tient un serpent cornu par le cou (voir p. 189).

[**Vosges.** — Bas-relief de *Xertigny*, représentant une femme drapée à la romaine qui tient un serpent (non cornu) de ses deux mains (*Revue archéol.*, 1883, II, p. 65, pl. XVII; 1884, II, p. 294). Comme l'a très bien vu M. Voulot, qui a publié cette stèle, il faut probablement y reconnaître une Hygie.]

Danemark. — Sur le vase de *Gundestrup* (voir p. 193) figurent plusieurs serpents, dont l'un, qui paraît cornu, est tenu par un personnage cornu accroupi (*Nordiske Fortidsminder*, II, pl. IX); un autre, où les cornes de bélier sont très distinctes, est au-dessous d'un personnage portant un casque à cornes et tenant une roue (*ibid.*, pl. X).

Divers. — Montfaucon a publié une amulette de sa collection qui représente un serpent à tête de taureau, mais il a sans doute eu raison d'y voir un objet oriental (*Antiquité expliquée*, t. II, pl. CXXXVI, 3).

Streber et Longpérier ont signalé des serpents cornus figurés sur les monnaies dites *à l'arc-en-ciel* frappées sur le haut Danube et dans la vallée du Rhin (voir Longpérier, *Œuvres*, t. III, pl. I; *Indicateur d'antiq. suisses*, 1860, pl. I).

On remarquera que de tous les monuments énumérés plus haut *aucun* n'a été découvert dans la Gaule occidentale ni même dans la partie méridionale de la vallée du Rhône, où les dieux au maillet sont si abondants. En second lieu, dans *aucun* monument connu jusqu'à ce jour, on ne trouve le serpent cornu associé au dieu au maillet[1]. Il semble que ces représentations s'excluent, peut-être parce que ce sont deux interprétations différentes de la conception cosmique et chthonienne du Dispater de César. En revanche, on voit le serpent à tête de bélier associé deux fois à Mercure, deux fois à Mars, deux fois à un tricéphale et quatre fois à une divinité cornue. Il est donc certain que le serpent ne peut être synonyme d'aucune de ces divinités et cela viendrait encore à l'appui de l'hypothèse, émise par nous en 1891, qui verrait là le symbole du « dieu national gaulois »[2]. Cependant la présence de *paires de serpents*

1. Dumège, qui était un mystificateur, a publié une figure habillée comme le dieu au maillet qui tient un serpent de la main gauche et lui présente une patère de la main droite (*Monum. des Volces Tectosages*, pl. X, n° 1). Il prétend (p. 270) qu'elle a été découverte en 1750 près de Narbonne et représente « Esculape ou le Serpentaire vêtu du sagum des Gaulois ». Jusqu'à nouvel ordre, je la crois apocryphe.

2. *Revue archéol.*, 1891, I, p. 4.

sur plusieurs monuments de la série crée à cette interprétation une difficulté que nous considérons pour l'instant comme insoluble.

V. L'EXALTATION DU TORQUES. — A l'époque gallo-romaine, le torques est exclusivement un attribut des divinités [1]. Il paraît même, dans certains cas, être un objet de culte, ce qui justifie le titre que nous avons donné au présent paragraphe. Cette opinion est fondée sur les monuments suivants :

Charente-Inférieure. — Autel de *Saintes*. Dieu accroupi tenant torques et bourse (voir p. 191).

Indre. — Manche en bronze provenant de l'*oppidum* de *Bonnens* et représentant un buste d'homme avec torques au cou qui tient un torques de ses deux mains ramenées sur le devant de son corps (Bonstetten, *Recueil d'antiq. suisses,* 2ᵉ supplém., pl. IX, fig. 10).

Marne. — Monnaies attribuées aux *Catalauni*. Divinité accroupie tenant un torques de la main droite (voir p. 192) ; dieu courant, tenant un torques de la main gauche (De la Tour, *Atlas*, pl. XXXII, nᵒˢ 8124, 8133).

Saône-et-Loire. — Statuette d'*Autun* (notre nᵒ 177).

Seine. — On ne peut alléguer qu'avec réserve les prétendus torques suspendus aux cornes du Cernunnos de Paris [2], car il s'agit plus vraisemblablement de couronnes (voir p. 192).

Danemark. — Sur le vase de *Gundestrup*, on voit un personnage accroupi, cornu, avec un torques au cou, tenant un serpent d'une main et un torques de l'autre (*Nordiske Fortidsminder,* II, pl. IX).

M. Bertrand a signalé quelques bas-reliefs de Perse où l'on voit différents personnages portant des torques à la main (*Revue archéol.,* 1880, II, p. 5).

Nous devons prier nos lecteurs d'excuser les développements où nous sommes entré. Notre objet a été de mettre au courant de la science les essais de catalogues publiés en 1880 par M. Bertrand dans son mémoire sur les *Triades gauloises,* à propos de la statuette d'Autun et de l'autel de Saintes. Quelque arides qu'elles paraissent, les énumérations comme

[1]. Bien entendu, on a pu, à l'époque gallo-romaine, copier des statues grecques qui représentaient des Galates ornés de torques. J'ai publié (*Rev. archéol.,* 1888, I, p. 19) une figurine de bronze du Musée Britannique, femme gauloise avec torques assise dans une attitude pensive, qui a inspiré la *Jeanne d'Arc* de Chapu.

[2]. Comme l'a fait M. Bertrand, *Rev. archéol.,* 1880, II, p. 5.

celles que l'on vient de parcourir fournissent la seule espérance de sortir du vague au sujet de représentations figurées que les textes classiques n'éclairent pas.

178 (23960).* **Dicéphale.** — Haut., 0^m,096.

L'original de cette statuette est au musée de Sens, auquel il a été donné par M. Lorne (mort en 1842). J'ignore quelle est la signification de l'attribut placé dans le bras droit. Une écharpe passe sur le dos et la poitrine;

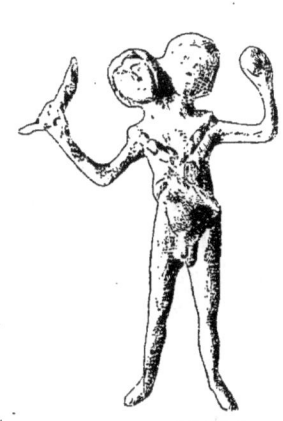

N° 178. — Dicéphale.

N° 179. — Déesse accroupie.

une autre forme ceinture par derrière et se relève sur le ventre pour se rapprocher de la première. Elle est maintenue dans cette position par deux plaques circulaires sur lesquelles on croit distinguer de petites têtes en relief. Ces détails n'ont pas été tous rendus par le dessinateur.

M. Héron de Villefosse, qui a examiné récemment la statuette de Sens, veut bien nous dire que la patine en est mauvaise et qu'il la croit apocryphe. Nous nous rallions sans hésiter à cette opinion.

179 (29313)*. **Divinité cornue.** — Haut., 0^m,07.

Statuette de femme assise les jambes croisées, avec des cornes de cervidé sur la tête. L'original appartient au Musée de Clermont-Ferrand.

Revue archéol., 1884, II, p. 304.

180 (31972).* **Divinité indéterminée.** — Haut., 0^m,061.

Statuette provenant de Saint-Simon (Haute-Garonne), communiquée par M. E. Cartailhac; l'original appartient à M. Delorme, à Toulouse.

Elle représente un vieillard barbu, assis ou accroupi, qui tient de la main

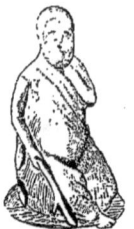

N° 180. — Divinité assise.

droite un objet muni d'un cran que l'on prendrait volontiers pour une *harpé*. Je n'ose pourtant pas y reconnaître une image de Saturne.

181 (32237). **Epona**. — Haut., 0m,056.

Cette statuette, découverte à Pupillin (Jura) par l'abbé Guichard, a été acquise en 1891 (100 fr.). Le Musée possède un autre fragment d'une figurine analogue (n° 298). La déesse tient une patère de la main droite; la tête et le pied gauche manquent. Travail très grossier.

La vieille divinité celto-ombrienne Epona, protectrice des chevaux,

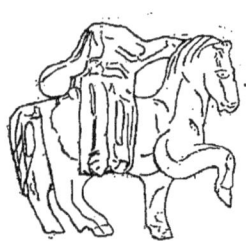

N° 181. — Epona.

est connue surtout par un assez grand nombre de bas-reliefs qui la représentent assise à droite sur une jument. Nous les énumérerons dans un autre volume de cet ouvrage, consacré aux divinités celtiques[1]. Parmi les statuettes de bronze, la plus importante est celle qui, de la collection Dupré, a passé au Cabinet des Médailles; elle a été découverte à Loisia dans le Jura[2].

Bulletin de la Société des Antiquaires, 1891, p. 89 (gravure).

1. Pour l'instant, nous renvoyons à Robert, *Épigraphie de la Moselle*, p. 14; Tudot, *Figurines en argile*, pl. XXXIV, XXXV ; H. de Longpérier, *Revue archéol.*, 1869, I, p. 164. Cf. l'article *Epona* dans le *Lexikon* de Roscher.

2. Saglio, *Dict. des Antiq.*, fig. 2707 (art. *Epona*, par M. Lafaye).

TROISIÈME PARTIE.

PERSONNAGES DIVERS.

182 (31616).* **Guerrier grec.** — Haut. de la statuette, 0m,165; haut. de la base (antique), 0m,03.

L'original, découvert près de Vienne en Dauphiné, est le seul monument de la collection Blacas qui soit entré au Cabinet des Médailles ; le reste est au British Museum. Notre reproduction est une galvanoplastie de M. Delafontaine, acquise en 1889. On s'accorde à reconnaître dans cette statuette un des morceaux les plus achevés de la sculpture grecque qui aient été recueillis en Gaule. Les noms de Déiphobe et de Thésée, proposés par Clarac et par M. Chabouillet, ne sont appuyés d'aucun indice ; tout ce qu'on peut affirmer, c'est que l'attitude rappelle celle du guerrier d'Agasias d'Éphèse[1] et que les deux œuvres appartiennent à la même école. Le mouvement de la figure prouve qu'elle était censée tenir un bouclier (de la main gauche) et un glaive (de la main droite), mais il est probable que le bouclier n'a jamais été que « suggéré », car il aurait dissimulé la partie supérieure de la statuette. La direction du regard semble indiquer que l'ennemi contre lequel se défend le héros est à cheval ; ce motif est en effet assez fréquent dans les bas-reliefs attiques qui représentent les combats des Athéniens contre les Amazones.

Clarac, *Musée de Sculpture*, pl. 826, n° 2083 B (trois médiocres gravures) ; Chabouillet, *Description sommaire des monuments exposés*, 1867, p. 89 ; Heydemann, *Pariser Antiken*, p. 70. Cf. un beau bronze de Parme, *Monum. dell' Inst.*, 1840, pl. XVI, et Sacken, *Bronzen*, pl. X, XLII.

1. Rayet, *Monuments de l'art antique*, t. II, pl. LXIV, LXV.

183 (29545). **Cavalier romain**. — Haut., 0^m,195; long., 0^m,20. Patine verte.

Cette applique, creuse au revers avec traces de scellement, a été découverte

N° 182. — Guerrier grec.

à Orange et a fait partie de la collection de Saulcy; le Musée l'a acquise en 1885 à la vente Gréau (1.320 fr.). Le cavalier porte un bouclier circulaire au bras gauche; le cimier de son casque est troué. Il est assis sur une housse de petite dimension. La crinière de son cheval est relevée en touffe. Assez bon travail.

Froehner, *Collection Gréau, bronzes,* n° 1039.

184 (14668). **Cavalier romain**. — Haut. totale, 0^m,11; du cheval et du cavalier, 0^m,08. Patine verte.

Cette figurine, d'un travail grossier, est montée sur une douille percée d'un trou latéral; elle a servi de couronnement à une hampe ou à une en-

seigne. Napoléon III l'a acquise en 1870 d'un marchand de Lyon, par

N° 183. — Cavalier romain.

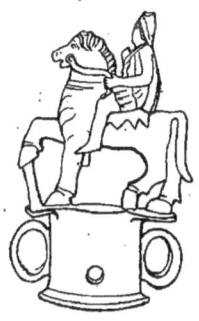
N° 184. — Cavalier romain.

l'intermédiaire du général Lepic, avec un lot d'autres objets gallo-romains (prix de l'ensemble, 4.000 fr.).

185 (31434). **Cavalier romain.** — Haut., 0m,118.

Figurine d'un joli mouvement, mais fruste, qui a été découverte dans

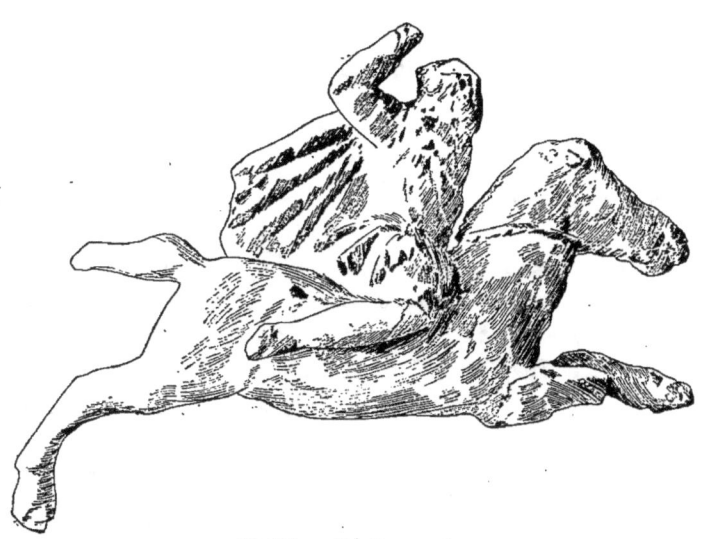
N° 185. — Cavalier romain.

la Gaule cisalpine, à Rimini (Ariminum) et acquise en 1888 à la vente Hoffmann (n° 498 du catalogue), au prix de 110 fr.

186 (17504).* **Gladiateur.** — Haut., 0m,102.

L'original, découvert à Lillebonne en 1841, est au Musée de Rouen. Il

représente un gladiateur dit *secutor*, qui devait tenir un bouclier de la main gauche et un court poignard recourbé de la main droite. Le bras droit est protégé par un brassard (*manica*). Le casque, qui couvre entièrement le visage, est percé de quatre petits trous que le dessin ne reproduit pas[1]. On distingue, à la surface de la figure, plusieurs signes incisés, six cercles à point central sur la ceinture, une croix (X) sur le revers de la jambe droite, un cercle sur l'épaule droite. Des deux côtés du casque, au-dessous de la chenille, il y a des ornements incisés en S.

Cochet, *Catal. du Musée de Rouen*, 1868, p. 67 ; de Boutteville, *Revue*

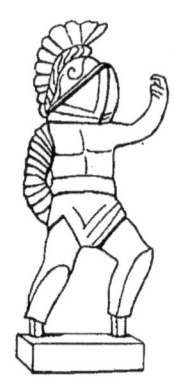

N° 186. — Gladiateur.

de Rouen, 1842, I, p. 73 et pl.; Deville, *Sur une statuette en bronze découverte à Lillebonne*, Rouen, 1841; Duruy, *Hist. des Rom.*, t. V, p. 650.

Une figurine analogue, mais où les détails sont indiqués avec plus de précision, a fait partie de la collection Gréau (Froehner, *Collection Gréau, bronzes*, n° 264 et vignette à la p. 56). Les représentations de gladiateurs sont très fréquentes dans l'art antique : on les voit figurés en marbre[2], en bronze[3], en ivoire[4], en stuc[5], en terre cuite[6], sur des vases

1. On a conservé des casques de ce genre (Baumeister, *Denkmäler*, fig. 2346). Voir aussi des lampes affectant cette forme, Grivaud, *Recueil*, t. II, pl. XXVI, 1, 2 et p. 223.
2. Par ex. *Sculpturen zu Berlin*, n°ˢ 794, 964; *Archæol. Zeit.*, 1882, pl. VI; Clarac, *Musée*, pl. 866, n° 2201.
3. Chabouillet, *Catalogue des camées*, p. 520; *Revue archéol.*, 1852, pl. 169; *Bronzes Gréau*, p. 57; *Notice des bronzes du Louvre*, p. 140.
4. Longpérier, *Œuvres*, t. II, pl. IV, 1, p. 272.
5. *Museo Borbonico*, t. XV, pl. XXX.
6. Collection Campana (Baumeister, *Denkmäler*, fig. 2345); *American journal of philology*, t. XIII, pl. à la p. 225 (disque en terre cuite de Nîmes).

d'argent [1], de plomb [2], de verre [3], des lampes [4], des peintures [5], etc. On trouvera les renseignements généraux à ce sujet dans l'article *Wettkämpfe* des *Denkmäler* de Baumeister [6].

187 (8551). **Gladiateur**. — Haut., 0^m,113.

Figurine analogue à la précédente, acquise par Napoléon III en 1868 avec une partie de la collection Oppermann (voir le n° 19). Le bouclier

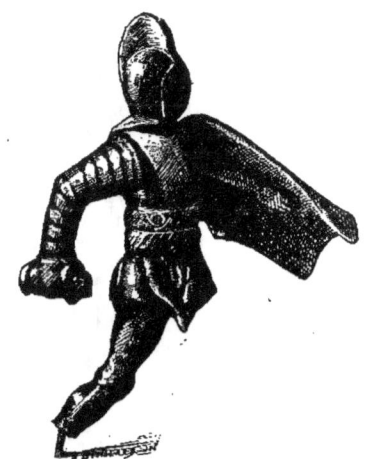

N° 187. — Gladiateur.

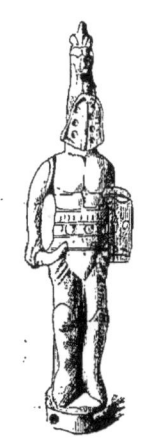

N° 188. — Gladiateur.

est décoré extérieurement d'un ornement en relief [7] ; il y a aussi des ornements en relief sur la ceinture.

188 (21138).* **Gladiateur**. — Haut., 0^m,072.

L'original appartenait à la collection d'Eugène Millet, architecte du château, et formait un manche de couteau, comme des figurines analogues de la collection Gréau (n°s 264, 265).

Une statuette presque identique est conservée à Carlsruhe (Schumacher, *Bronzen zu Karlsruhe*, n° 691 et gravure).

1. *Gazette archéologique*, 1885, pl. XXXVII (Reims).
2. *Rev. archéol.*, 1849, p. 122.
3. *Mém. de la Soc. des Antiq. du Nord*, 1872, p. 60; *Rev. archéol.*, 1865, II, pl. XX.
4. Passeri, *Lucernæ*, t. III, pl. VIII; Montfaucon, *Antiquité expliquée*, t. V, pl. CXCVI, CXCVII; *Recueil de Constantine*, 1862, pl. I, II; *Archæol. epigr. Mittheilungen*, t. XI, p. 17; *Indic. des antiq. suisses*, 1861, pl. I, 3.
5. Overbeck, *Pompéi*, 4e éd., fig. 106, 107; *Rev. archéol.*, 1893, II, p. 107, etc.
6. Voir aussi, sur l'armement des gladiateurs, un mémoire de Longpérier, *Œuvres*, t. II, p. 269, et les armes découvertes dans la caserne des gladiateurs à Pompéi, *ap.* Overbeck, *Pompéi*, p. 457.
7. Boucliers de gladiateurs avec ornements divers, Baumeister, *Denkmäler*, fig. 2342.

189 (17398).* **Gladiateur**. — Haut. de la figurine 0ᵐ,090; haut. de la base, 0ᵐ,08.

L'original, dont la provenance est inconnue, appartient à la collection du peintre Gérôme, membre de l'Institut. La jambe gauche seule est protégée par une cnémide (*ocrea*), tandis que la jambe droite est recouverte par une guêtre, laissant les doigts du pied apparents. C'est le costume

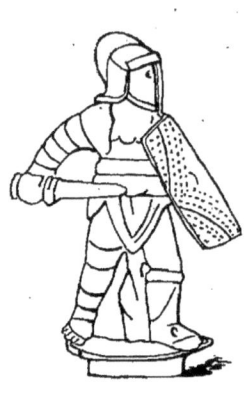
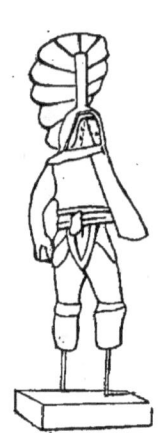

N° 189. — Gladiateur. N° 190. — Gladiateur.

traditionnel des gladiateurs dits *Samnites*[1]. Sur le bouclier, on voit trois croissants et un X incisés, au milieu d'ornements en pointillé.

Duruy, *Histoire des Romains*, t. V, p. 651.

190 (15974).* **Gladiateur**. — Haut., 0ᵐ,106.

L'original de cette figurine, dont la provenance est inconnue, se trouve au musée de Vienne en Autriche. Le casque est remarquable par la dimension énorme de la crête; il y a des bourrelets faisant fonction de coussins à la partie supérieure des jambières. Le bouclier est orné.

Sacken und Kenner, *Die Sammlungen des K. K. Münz-und antiken Cabinetes*, Vienne, 1866, p. 272, n° 183 (cf. Clarac, *Musée*, pl. 866, n° 2201; Sacken, *Die antiken Bronzen*, pl. XVIII, 8.

191 (1990). **Bateleur** (?). — Haut. de la figurine 0ᵐ,275.

Cette curieuse figurine, d'un excellent style, a été découverte en 1869 à Autun. Elle paraît appartenir à la classe des danseurs grotesques et des bateleurs, qui sont assez fréquents parmi les bronzes antiques[2] et remon-

[1]. Cf. Guattani, *Monumenti antichi*, 1787, pl. III; Schreiber, *Kulturhistorischer Bilderatlas*, pl. XXX, 10, XXXII, 6; Baumeister, *Denkmäler*, fig. 2344, 2345, 2347.

[2]. Voir, par exemple, Longpérier, *Notice*, p. 138; Chabouillet, *Catalogue des camées*, p. 521.

tent sans doute à des modèles gréco-alexandrins. Le spécimen que nous décrivons est pourvu de la κυνοδέσμη; le haut de la tête présente un an-

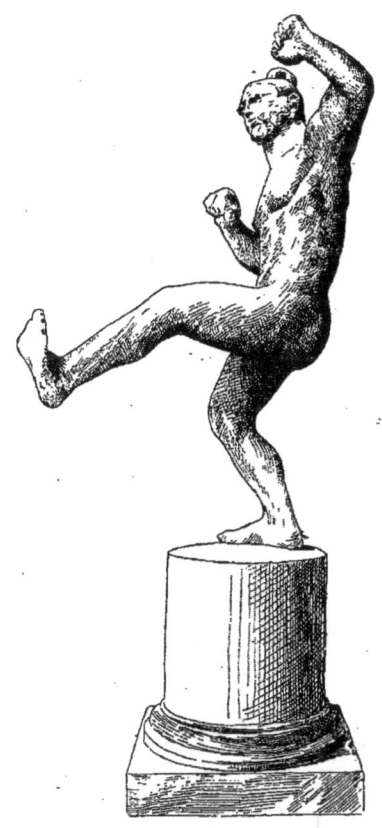

N° 191. — Bateleur.

neau de suspension. Les pieds sont énormes, mais il est évident que le sculpteur les a faits ainsi dans une intention de caricature.

Revue archéologique, 1869, II, p. 292 (annonce de la découverte); Bulliot, *Mémoires de la Société éduenne*, 1872, t. I, p. 405. Comparez un groupe de lutteurs arabes, Froehner, *Collection Gréau, bronzes*, pl. XXXIII.

192 (8549). **Prisonnier barbare.** — Haut., 0m,109.

Cette figurine, de travail grossier, a été découverte à Vienne (Isère) et acquise par Napoléon III avec une partie de la collection Oppermann (voir le n° 19). La présence des braies indique que c'est un captif barbare, gaulois ou germain. Le bronze porte des traces de dorure.

Cf. Grivaud, *Recueil*, t. II, pl. XX, 2; *Museo Bresciano*, pl. LII, 1;

S. Reinach, *Les Gaulois dans l'art antique*, p. 31 et *Catalogue sommaire*, p. 96; *Congrès archéologique de France*, 1879, p. 342.

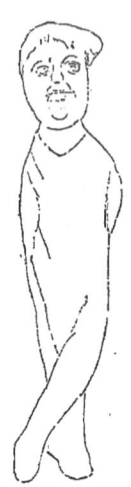

N° 192. — Captif.

193 (10414 *). **Prisonnier barbare.** — Long., 0ᵐ,084.

Cette figure en relief orne une plaque de bronze qui a peut-être formé le sommet d'un fourreau. Dans le champ sont représentées des armes di-

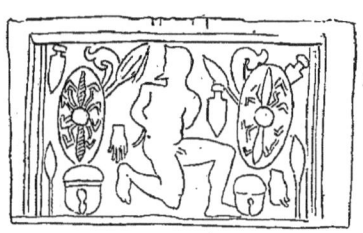

N° 193. — Captif.

verses, bouclier avec foudre pour emblème, casques, poignards, gantelets (?), etc. Le moulage a été inscrit, en même temps que les n°ˢ 20 et 21, comme envoyé de Zurich par Keller; mais je ne trouve pas trace des originaux dans le catalogue des antiquités de cette ville.

Cf. S. Reinach, *Les Gaulois dans l'art antique*, p. 45 et suiv.

194 (34112). **Esclave.** — Haut., 0ᵐ,07.

Cette jolie statuette appartenait jadis au comte de la Monneraye, collec-

tionneur breton ; le Musée l'a acquise en 1893 à Strasbourg (80 fr.). L'esclave est représenté assis ; il manque l'extrémité de la jambe droite, qui

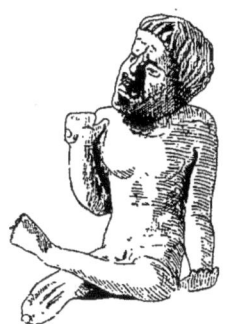

N° 194. — Enfant.

était raccordée à un tenon, ainsi que les extrémités des doigts de la main droite. L'attitude supine des mains, exprimant la crainte et la soumission, se retrouve dans différentes figurines de nègres (voir notre n° 198), mais les traits du visage sont ici plutôt gaulois qu'africains. La partie infé-

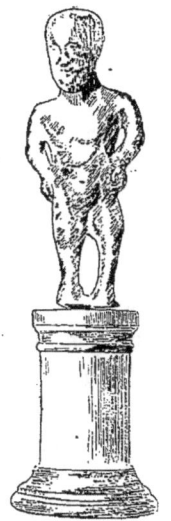

N° 195. — Nain.

rieure de la figurine est plate et a dû être fixée sur quelque objet.
Cf. *Westdeutsche Zeitschrift*, t. IX, pl. XVII, 9.

195 (30652). **Nain grotesque.** — Haut. de la statuette 0m,055.

Cette figurine provient d'une collection formée dans le midi de la France et en Italie, qui a été léguée au Musée de Cluny en 1880 par M. Fabien Lambert et déposée à Saint-Germain en 1887. Travail très grossier.

Du Sommerard, *Catalogue du Musée de Cluny*, n° 10065.

196 (8546). **Nain grotesque.** — Haut., 0^m,08. Patine verte.

Cette figurine, découverte à Naix (*Nasium*)[1], est entrée au Musée en

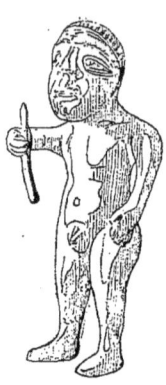

N° 196. — Nain.

1868 avec une partie de la collection Oppermann (voir le n° 19). Le style est d'un telle grossièreté qu'on risque de s'avancer beaucoup en prêtant au modeleur de cette statuette l'intention de faire une caricature.

197 (8738). * **Pygmée combattant.** — Haut., 0^m,072. Petite base antique.

L'original de cette jolie statuette, découverte à Saint-Iberi (Hérault), est au Musée de Narbonne. Le travail en est également achevé sur les deux côtés. Le dessinateur a dû atténuer un caractère de cette figurine qui se retrouve dans presque toutes les représentations antiques des Pygmées[2].

Publiée, d'après un dessin de Mérimée, dans la *Gazette archéologique*, 1876, p. 57 ; cf. Tournal, *Catal. du Musée de Narbonne*, n° 362.

Le type du Pygmée combattant (le plus souvent contre une grue) a été très en faveur à l'époque alexandrine[3] et, par suite, à l'époque romaine, qui s'est inspirée des modèles alexandrins. On a découvert en Belgique une figurine presque identique à la nôtre (*Bulletin de l'Institut archéologique lié-*

1. Voir Ch. Robert, *Épigraphie de la Moselle*, p. 15.
2. Otto Jahn, *Archäologische Beitraege*, p. 432, note 73.
3. Cf. Schreiber, *Athenische Mittheilungen*, t. X, p. 892.

geois, t. X, p. 227); une autre, casquée, provient de Narbonne (*Mon. dell' Instit.*, 1839, pl. XXV.) Un vase en verre découvert à Nîmes représente des Pygmées combattant des grues (*Mém. de la Soc. des Antiq. du Nord*, 1872, p. 62 [1]). Voir encore Caylus, *Recueil*, t. VI, pl. XCIII, 1; t. VII, p. 32; Longpérier, *Notice*, n° 386; Chabouillet, *Catalogue*, n° 3077; Babelon, *Cabi-*

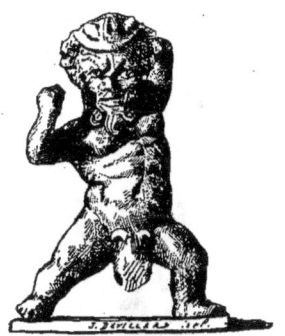

N° 197. — Pygmée.

net des antiques, p. 154; Froehner, *Collection Gréau, bronzes*, n° 383; *Catalogue de la coll. Pourtalès*, n° 645; *Archæologischer Anzeiger*, 1891, p. 161; 1892, p. 52, etc. Plusieurs de ces figurines proviennent d'Égypte.

198 (818). **Négrillon.** — Haut. de la statuette, 0m,16; de la base (qui est antique), 0m, 051. La figurine est endommagée et il y a deux trous dans la base. Surface oxydée et boursouflée.

Découverte à Reims, cette belle statuette a été donnée en 1862 par Duquénelle. Elle est remarquable par son analogie avec un des plus beaux bronzes gallo-romains [2] qui existent, le négrillon de Chalon-sur-Saône au Cabinet des Médailles, découvert en 1765 dans un coffre en chêne qui renfermait dix-sept statuettes de choix (Caylus *Recueil*, t. VII, pl. LXXXI; *Monumenti dell' Instit.*, t. IV, pl. XX *b*; Rayet, *Monuments de l'art antique*, t. II, pl. XV; Babelon, *Cabinet des antiques*, p. 151, pl. XLVI; Heydemann, *Pariser Antiken*, p. 69). Elle présente aussi une ressemblance frappante avec une statuette en basalte provenant d'Alexandrie (*Athenische Mittheilungen*, t. X, pl. XII), patrie du type original et spirituel qu'elle reproduit. L'interprétation de l'attitude de ces statuettes a provo-

1. Cf. *Revue archéol.*, 1874, I, p. 283, pl. VIII.
2. C'est-à-dire *découverts en Gaule*. La statuette de Chalon est certainement de provenance alexandrine.

qué des opinions divergentes : là où les uns voyaient des négrillons jouant de la *sambuca* ou portant un objet trop lourd, d'autres ont pensé qu'il s'agissait d'esclaves qui venaient d'être battus ou craignaient de l'être. Le geste de la main supine (cf. notre n° 194) viendrait à l'appui de cette dernière interprétation, mais il est vraisemblable que le motif original a donné lieu à des variantes et qu'il a suffi du caprice d'un artiste pour transformer l'esclave suppliant[1] en musicien ou en portefaix.

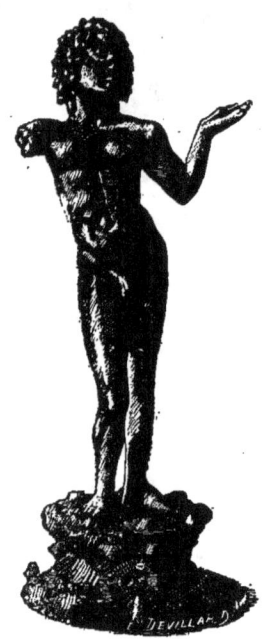

N° 198. — Nègre.

S. Reinach, *Gazette des Beaux-Arts*, janvier 1894, gravure à la p. 27.

Sur l'origine alexandrine du type des nègres dans l'art gréco-romain, voir Pottier et Reinach, *La nécropole de Myrina*, p. 473-4, où l'on trouvera de nombreuses références. Nous signalons en note quelques statues et statuettes qui peuvent être utilement rapprochées de la nôtre[2].

1. Un nègre agenouillé, dans une attitude suppliante, est signalé par Longpérier, *Notice des bronzes*, n° 630.
2. *Museo Pio Clementino*, t. III, pl. XXXV; Micali, *Monum. ined.*, pl. XIII, 4; Grivaud, *Recueil*, t. II, pl. VIII, 5; *Gazette archéologique*, 1884, pl. XXVII, XXXV; Longpérier, *Notice*, n°s 623-630; Chabouillet, *Catalogue*, n°s 3078, 3079; *Catal. du Musée de Picardie*, 1876, n° 474; Froehner, *Collection Gréau, bronzes*, n°s 320, 385, 386, 1140; *Bulletin du Comité*, 1884, p. 187; *Archäologischer Anzeiger*, 1890, p. 98, 157; 1892, p. 50; *Jahrbuch der oes-*

199 (32542). **Négrillon.** — Haut., 0^m,061. Belle patine verte sombre. Statuette découverte à Avignon, acquise en 1891 à la vente Hoffmann

N° 199. — Nègre.

(70 fr.). C'est une figurine de bon style et d'un travail soigné ; les pupilles des yeux sont creusées. Manquent les jambes, qui étaient moulées à part et soudées. Voir la notice du numéro précédent.

Catalogue de la vente Hoffmann (16 juin 1891), n° 232.

200 (14104). **Enfant** (?). — Haut., 0^m,065.

Cette figurine a été découverte par M. de Roucy à Champlieu près de

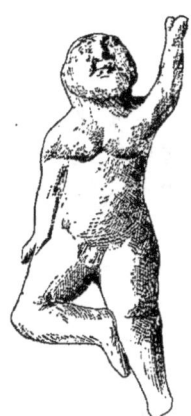

N° 200. — Enfant.

Compiègne et donnée par Napoléon III en 1870. L'extrême grossièreté

terreichischen Kunstsammlungen, t. III, p. 3; *Congrès de Bologne*, p. 249. La monographie de Loewenherz, *Die Aethiopen in der Kunst*, que l'on trouve encore souvent citée, est un travail vieilli qui serait à recommencer.

en rend l'interprétation difficile, ou suggère des interprétations dont aucune ne paraît décisive. Le mouvement est celui d'un enfant qui cherche à atteindre un objet placé au-dessus de lui.

201 (8548). **Homme dans un fauteuil.** — Haut., 0m,078.

Cette statuette provient de la collection Oppermann (voir le n° 19); il manque la tête et la partie inférieure du bras droit. Le fauteuil de jonc, portant sur trois dés (dont il ne subsiste que deux), est figuré tant dans

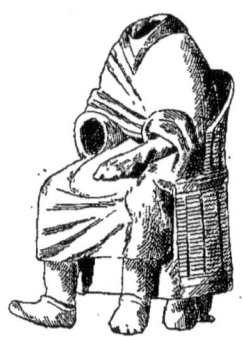

N° 201. — Homme assis.

les terres cuites gauloises[1] que dans les bas-reliefs gallo-romains représentant des scènes de métiers[2].

Une figurine analogue, trouvée près de Namur, est décrite par Hagemans, *Un cabinet d'amateur*, p. 386, n° 233.

202 (30566). **Personnage indéterminé.** — Haut., 0m,056.

Cette statuette provenant, dit-on, du département du Nord (environs de Bavai), a été mise en dépôt à Saint-Germain par le musée de Cluny en 1887.

C'est une de ces figurines de travail indigène qu'on pourrait attribuer à l'époque antérieure à la conquête, comme celles de Domèvre-en-Haye[3], de Lunkhofen[4], de Mayence[5], de la Marne[6], etc. L'attitude des bras se retrouve dans plusieurs statuettes de cette série, celles de Lunkho-

1. Montfaucon, *Antiquité expliquée*, supplément, t. V, pl. LXI; *Musée de Moulins*, pl. XXI, n°s 683, 724 *bis*; pl. XXII, n° 766; Tudot, *Figurines en argile*, pl. 25, 26, 30, 33.
2. Julliot, *Musée de Sens*, pl. VI, n° 3.
3. Bleicher et Barthélemy, *La Lorraine avant l'histoire*, p. XXX, 9.
4. Keller, *Archæologia*, t. XLVII, p. 132.
5. *Antiqua*, 1890, pl. XIV, 3.
6. 2e *Congrès de Paris*, p. 315.

fen en Argovie, de Baratela à Este[1], de Fehmarn dans la Marche [2], de Sigmaringen [3], etc. Ce n'est donc que sous réserves que nous faisons figurer cette œuvre barbare parmi les bronzes de l'époque gallo-romaine.

N° 202. — Personnage indéterminé.

Du Sommerard, *Catalogue du Musée de Cluny*, n° 7784 (lot d'antiquités gallo-romaines trouvées dans le département du Nord et recueillies par M. L. Oeschger en 1861).

203 (34238). **Personnage indéterminé**. — Haut., 0^m,065.

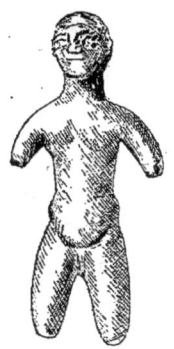

N° 203. — Personnage indéterminé.

Statuette grossière, sans patine, au sujet de laquelle on ne possède aucun renseignement.

204 (15975). *****Enfant emmaillotté**. — Haut., 0^m,105.

L'original a été communiqué avant 1868 par M. Beaune, mais sans aucun renseignement sur la provenance.

1. *Notizie degli Scavi*, 1888, pl. XI, 8.
2. *Verhandl. der berl. Ges.*, t. XXI, p. 52.
3. *Antiqua*, 1887, pl. XIII.

Les figures de ce genre ne sont pas rares. « Un temple s'élevait au milieu des sources qui arrosent l'ancien *vicus* de Lasseium près d'Arnay (Côte-d'Or). On y a recueilli des quantités d'ex-voto qui sont presque tous des

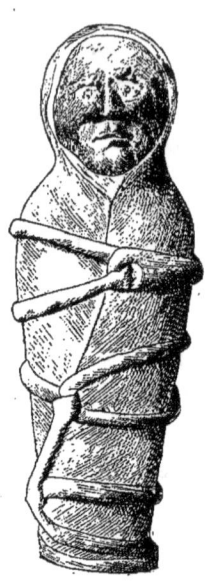

N° 204. — Enfant.

enfants ou des personnes d'âge *ficelés dans des couvertures qui devaient provoquer la réaction et par suite la transpiration.* » (Bulliot et Thiollier, *Mission et culte de saint Martin*, p. 254, fig. 156-158[1].)

205 (30247). **Enfant avec capuchon**. — Haut. de la statuette, 0m,058 ; de la base (antique), 0m,01. Patine verte.

Cette statuette, déposée en 1887 par le Musée de Cluny, provient des fouilles du cimetière de la Pierre-Levée à Poitiers (1879). Elle aurait pu être qualifiée de *Télesphore* comme celles que nous donnons aux nos 100 et 101 ; il semble cependant plus prudent d'y voir une simple figurine de genre, peut-être un ex-voto. Le style est incorrect jusqu'au grotesque.

Du Sommerard, *Catalogue du Musée de Cluny*, n° 8220.

1. On trouve la représentation d'enfants emmaillottés sur des bas-reliefs grecs (par ex. *Sculpturen zu Berlin,* nos 161-167), des bas-reliefs chrétiens (Ἐφημερὶς ἀρχαιολογική, 1890, pl. III; *Congrès archéologique,* 1884, p. 45), dans des statuettes en pierre de la Côte-d'Or (Bulliot et Thiollier, fig. 54 ; Saglio, *Dictionnaire*, fig. 2878), des terres cuites grecques et italiennes (Saglio, fig. 2607, 2875 ; Baumeister, *Denkmäler,* fig. 2364), etc.

206 (14107). **Enfant enté sur un fleuron.** — Haut., 0^m,057. Belle patine verte.

Statuette découverte par M. de Roucy à la Garenne du Roi (Compiègne)

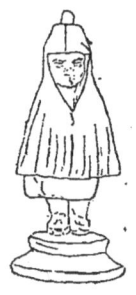

N° 205. — Enfant.

N° 206. — Enfant.

et donnée par Napoléon III en 1870. Elle présente dans le dos, à la hauteur de la nuque, un anneau de suspension. L'enfant paraît tenir un petit animal (lapin?) dans la main gauche et un oiseau dans la main droite. Les pupilles des yeux sont indiquées.

207 (8515). **Buste d'enfant.** — Diamètre, 0^m,051.

Provenant de Bavai, ce médaillon a été acquis par Napoléon III avec

N° 207. — Enfant.

la collection Oppermann (voir le n° 19). Le buste de l'enfant est enté sur un fleuron. Il y a un trou pour fixer l'applique au-dessous du menton et cinq autres sur le pourtour. Style médiocre.

Cf. un médaillon découvert au camp de Dalheim, *Public. de la Soc. de Luxembourg*, 1851, pl. XIII, 5.

208 (8514). **Buste d'enfant.** — Diamètre 0ᵐ,057.

Provenant de Frauenberg (Moselle), ce médaillon, comme le précédent,

N° 208. — Enfant.

a été acheté à Oppermann par Napoléon III. En relief, sur le fond, se détachent des rayons. Assez bon style.

Cf. Caylus, *Recueil*, t. V, pl. LXXXIX, n° 1.

QUATRIÈME PARTIE.

TÊTES, BUSTES ET MASQUES.

209 (11594). * **Buste de Jules César.** — Haut., 0^m,075.
L'original de ce beau morceau, d'une authenticité incontestable, a été découvert à Bavai et se trouve au Musée de Douai. Le moulage a été donné

N° 209. — Jules César.

à Saint-Germain par A. Cahier. Le style est énergique et précis sans sécheresse ; il rappelle celui du buste d'Auguste découvert à Neuilly-le-Réal[1].

1. Rayet, *Monuments de l'art antique*, t. II, pl. XXIV.

Mentionné par Bernoulli, *Römische Ikonographie*, t. I, p. 162, qui attribue par erreur au Musée la possession de l'original.

210 (11265). **Buste diadémé.** — Haut. du relief, 0ᵐ,052 ; diamètre, 0ᵐ,083.

Ce buste en bronze doré, acheté en 1869 à un marchand de Lyon

N° 210. — Buste impérial.

(40 fr.), est d'un travail assez remarquable ; la tête présente de l'analogie avec celle de l'empereur Postume.

Pour ce genre de bustes en saillie, voir Froehner, *Collection Gréau, bronzes,* n°ˢ 110 et 115.

211 (12844). **Deux bustes affrontés.** — Diamètre, 0ᵐ,051.

Médaillon en bronze repoussé, trouvé aux environs du camp de Châ-

N° 211. — Médaillon.

lons et donné par Napoléon III en 1870[1]. Les deux têtes sont évidemment

1. Acquis par Napoléon III avec un lot très considérable d'objets gaulois et gallo-romains de la Marne (prix total : 3,000 fr.).

des portraits; on pourrait songer à un empereur et à une impératrice du quatrième siècle, voisins de l'époque de Constantin.

212 (21080).* **Buste de femme et d'enfant.** — Haut., 0^m,16.

Cette plaque fragmentée, en bronze repoussé, appartient à la même époque que la précédente. Les bustes peuvent être ceux d'une impératrice

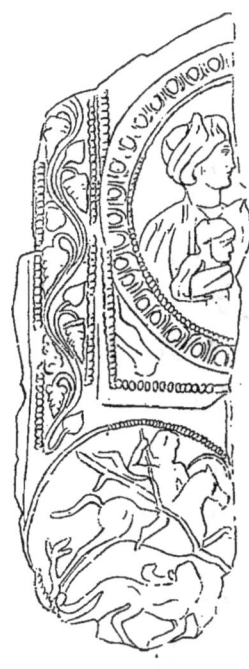
N° 212. — Médaillon.

N° 212 bis. — Buste de Pacatianus.

et d'un prince impérial. Au-dessous, dans un cercle de grénetis, cavalier à la chasse.

212 bis (34260).* **Buste de C. Julius Pacatianus.** — Haut., 0^m,41. Patine verte.

L'original, découvert en 1874 à Vienne (Isère), se trouve au musée de cette ville, avec de nombreux fragments d'une draperie, de bras et de jambes qu'il est malheureusement impossible de rajuster. Une plaque de bronze recueillie en même temps, qui était fixée sur l'une des faces du piédestal, porte une dédicace à C. Julius Pacatianus, personnage de l'ordre équestre dont elle énumère les emplois : procurateur des Augustes (Sévère et ses fils, vers 205 ap. J.-C.), procurateur de la province d'Osrhoène,

préfet de la légion parthique, procurateur des Alpes Cottiennes, procurateur de la province de Maurétanie Tingitane. La dédicace est faite par la *Colonia Ælia Augusta Italica* (aujourd'hui *Talca* près de Séville) à son patron, *patrono merentissimo*.

On trouvera l'indication de tous les articles relatifs à l'inscription et à la statue dans le *Corpus inscriptionum latinarum*, t. XII, n° 1856.

213 (22495). **Buste d'éphèbe diadémé.** — Haut., 0m,27; larg., 0m,152.

N° 213. — Buste d'éphèbe.

Ce magnifique buste a été trouvé à Saint-Barthélemy de Beaurepaire (Isère) et acquis par le Musée en 1875 avec quelques objets de même provenance (1.050 fr.). Il était accompagné de plusieurs pièces de bronze, entre autres de colonnettes creuses ornées de moulures à la base et au som-

met, qui mesurent 0^m,35 de longueur et ont dû faire partie d'un meuble Plusieurs de ces colonnettes sont entrées au Musée, qui a reçu en même temps deux poignées de bronze de même provenance représentant des dauphins (voir plus bas, n°ˢ 332, 333).

La tête, où les pupilles des yeux sont indiquées, est ceinte d'un diadème. Elle rappelle beaucoup, par le style, le buste en bronze d'Apollonios fils d'Archias, découvert à Herculanum, où l'on a reconnu une imitation de la tête du Doryphore de Polyclète[1]. Nous avons là une preuve nouvelle de l'influence qu'exerçaient, dans la Gaule romaine, les œuvres de l'auteur du Doryphore et du Diadumène.

De Laurière, *Congrès archéologique de France*, 1879, p. 341.

214 (17790). * **Tête d'éphèbe**. — Haut., 0^m,20.

L'original, découvert à Lillebonne, est au Musée de Rouen. Le haut de

N° 214. — Tête d'éphèbe.

la tête est endommagé, les pupilles des yeux sont évidées. Style médiocre, mais trahissant l'influence d'un modèle grec.

215 (24036). **Buste de signifer** (?). — Diamètre 0^m,049.

1. Voir la gravure donnée par Collignon, *Histoire de la sculpture grecque*, t. I, p. 495, fig. 52.

Ce médaillon, acquis en 1878 (25 fr.), provient, dit-on, de Cologne. Il n'y a pas de patine et l'authenticité peut en être suspectée.

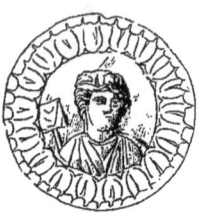

N° 215. — Médaillon.

216 (23411). **Buste d'homme chauve.** — Haut., 0^m,066.

Ce buste, découvert à Arthenay (Loiret), a été acheté à Paris en 1876 (30 fr.). Il est plein de plomb à l'intérieur et peut avoir servi de poids.

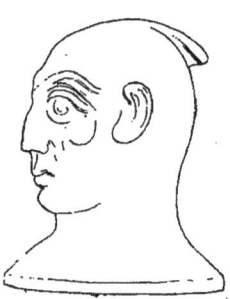

N° 216. — Tête grotesque.

L'auteur a peut-être voulu représenter un Arabe; l'école alexandrine mit à la mode les types ethnographiques, que l'on trouve souvent figurés à l'époque romaine.

Cf. une tête presque identique découverte dans le camp romain d'Alt-Trier (*Publications de la Soc. de Luxembourg*, 1852, t. VIII, pl. VIII).

217 (27460). **Buste de femme.** — Haut., 0^m,097.

Ce buste coulé a été acquis en 1883 de M. de Roucy, avec cinq autres bustes et un masque de bronze provenant de la Croix Saint-Ouen près de Compiègne (3.000 fr.). Le revers de la tête, qui est creux à l'intérieur, est constitué par un couvercle mobile; les yeux sont remplis d'une pâte de verre bleu foncé. Il n'y a aucune indication d'oreilles.

Ce monument est un témoignage précieux des tendances indigènes de la sculpture en Gaule à l'époque romaine. L'influence gréco-romaine y est

presque insensible ; en revanche, la forme carrée du visage, la longueur inusitée du menton, le peu de développement du crâne dans le sens antéro-postérieur, sont autant de caractères de l'art gaulois, peut-être même d'un des types gaulois les plus répandus, puisqu'on les retrouve d'une façon frappante dans la tête du *Gaulois mourant* au-Capitole [1], dans celle du chef gaulois du Musée de Bologne [2], dans le prétendu Vercingétorix en bronze de l'ancienne collection Danicourt [3], dans une tête en relief publiée par Caylus, fort analogue à celle qui nous occupe [4], dans la tête en argent du trésor de Notre-Dame d'Alençon [5], dans celles de Sophienborg et de Rynkeby-Kar au Danemarck [6], dans la statuette de bronze découverte au même pays à Kolding [7], enfin et surtout dans les têtes de divinités figurées sur le vase en argent de Gundestrup [8]. Nous en verrons d'autres exemples en étudiant les numéros suivants. Pour trouver le même type en pays non celtique, dans l'antiquité, il faut aller en Étrurie (Micali, *Monumenti*, t. VI, fig. 2; Baumeister, *Denkmäler*, fig. 548). En France, ce type reparaît avec une étonnante constance, non seulement à l'époque mérovingienne [9], mais jusque dans des œuvres du douzième et du treizième siècle (par exemple *Gazette archéologique*, 1884, pl. XLII).

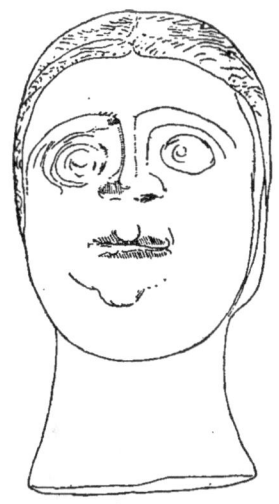

N° 217. — Tête de femme.

N° 217. — Tête de femme.

1. Voir S. Reinach, *Les Gaulois dans l'art antique*, p. 12.
2. *Gazette archéologique*, 1885 pl. XV.
3. *Revue archéol.*, 1880, pl. XX.
4. Caylus, *Recueil*, t. VI, pl. CIV, 1.
5. Reinach, *Gazette des Beaux-Arts*, 1893, II, p. 378 et plus haut p. 9.
6. S. Müller, *Nordiske Fortidsminder*, II, p. 59 fig. 11, 12.
7. *Ibid.*, p. 60, fig. 13.
8 *Ibid.*, pl. XIII, XIV.
9. *Gazette des Beaux-Arts*, 1893, II, p. 379, et plus haut, p. 10.

BRONZES FIGURÉS.

S. Müller, *Nordiske Fortidsminder*, t. II, p. 53, fig. 8 (photogravure) ; A. de Roucy, *Bulletin de la Soc. historique de Compiègne*, 1884, t. VI, p. 54, avec pl. ; de Roucy et Quicherat, *Revue des sociétés savantes*, 1882, t. VI, p. 359.

218 (27456). **Buste de femme.** — Haut., 0m,156. Belle patine vert sombre.

Même provenance que la tête précédente. Les yeux sont creux, ayant

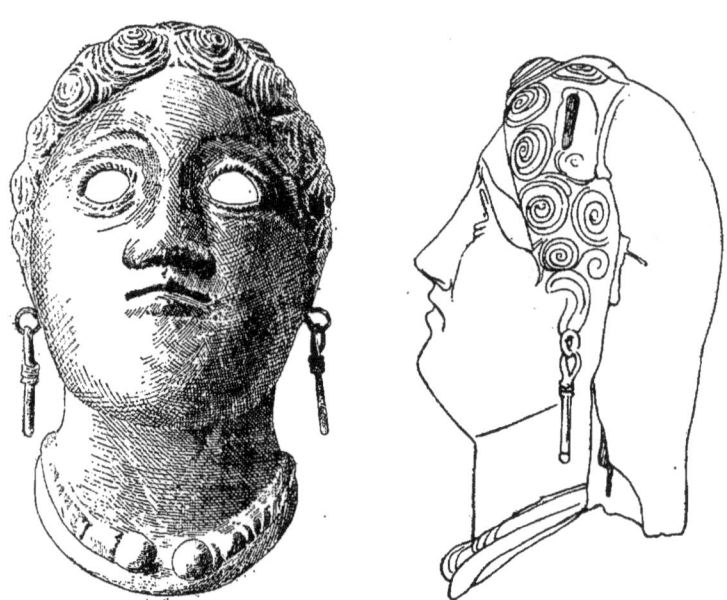

N° 218. — Tête de femme.

probablement perdu la pâte de verre qui y avait été insérée ; le revers de la tête est formé d'une pièce séparée, ajustée après coup. Au-dessus des tempes sont pratiquées des fentes verticales, qui ont dû servir à l'insertion de quelque appendice, peut-être d'ailerons (comparez le n° 103, provenant de la même trouvaille), auquel cas nous serions ici en présence d'une imitation gallo-romaine du type d'Hypnos. En tous les cas, cette tête, comme la précédente et probablement aussi les suivantes, est celle d'une divinité, car l'attribut du torques, *sur les monuments gallo-romains*, caractérise généralement les dieux [1]. Le style n'est pas sans analogie avec celui

[1]. Ce n'était pas, semble-t-il, l'avis de Quicherat (*Revue des sociétés savantes*, 1882, t. VI, p. 359.)

de notre n° 217, mais il est ici profondément *romanisé*. Le travail symétrique des boucles de cheveux est cependant un caractère gaulois, que l'on retrouve, par exemple, dans le masque de Tarbes (*supra*, p. 8).

Une tête creuse, avec des pendants d'oreilles analogues, a été publiée par Caylus, *Recueil*, t. V, pl. LXXV, 2 et 3, sans indication de provenance. Voir la notice du numéro précédent.

S. Müller, *Nordiske Fortidsminder*, II, p. 58, fig. 9 (bonne photogravure); Alb. de Roucy, *loc. laud.* (n° 217).

219 (27457). **Buste de femme.** — Haut., 0m,14. Belle patine verte.

Même provenance et même style que la tête précédente. Il y a un trou au sommet de la tête, qui est plate au revers. Les oreilles

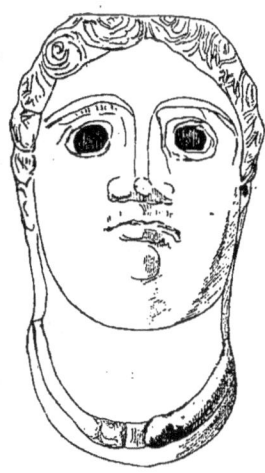

N° 219. — Tête de femme.

sont indiquées très sommairement. Voir la notice des n°s 217 et 218.

220 (27461). **Buste de femme.** — Haut., 0m,10.

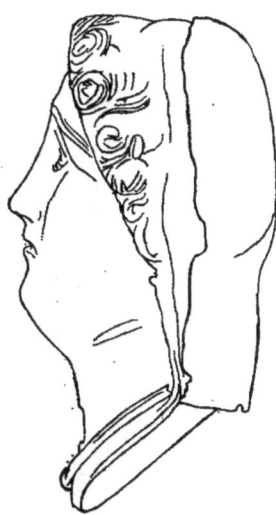

N° 219. — Tête de femme.

Même provenance et même caractère que notre n° 217, dont cette tête est comme une réplique. Le revers de la tête, qui était ajouté,

manque ; les yeux sont incrustés d'une pâte de verre bleu foncé. Voir la notice des n°s 217 et 218.

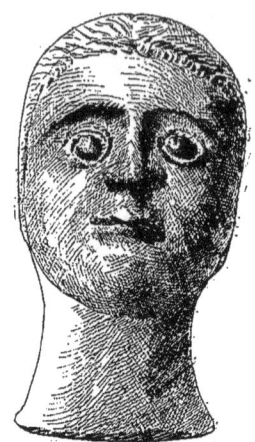 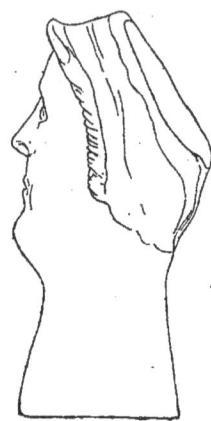

N° 220. — Tête de femme.

221 (27458). **Buste de femme.** — Haut., 0m,121. Belle patine verte.

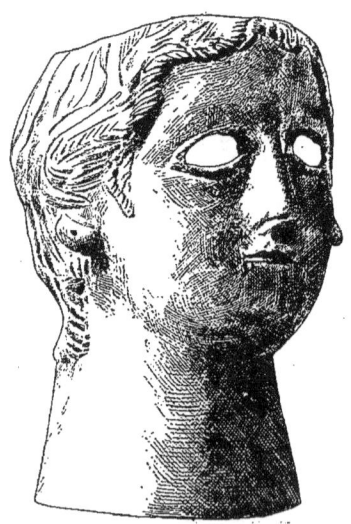

N° 221. — Tête de femme.

Même provenance et même caractère que les numéros précédents. Les

yeux sont creux; le sommet de la tête manque. Les oreilles, mal indi-

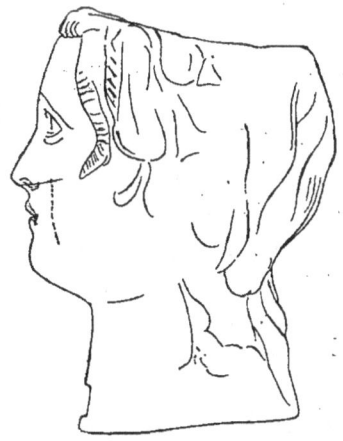

N° 221. — Tête de femme.

quées, sont grossièrement percées. Le style est identique à celui du n° 219. Voir la notice des n°ˢ 217 et 218.

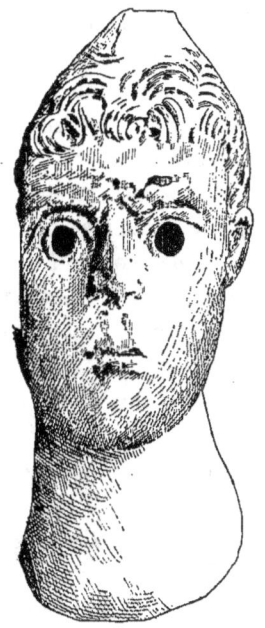

N° 222. — Masque de bronze.

222 (13898). **Buste de femme.** — Haut. 0ᵐ,165. Patine vert clair.

Masque en bronze repoussé, en très mauvais état, trouvé au Mont-Berny (Compiègne) par M. de Roucy et donné par Napoléon III en 1870. Les caractères artistiques sont les mêmes que dans les numéros précédents.

223 (22299). **Buste de femme** (?) — Haut., 0^m,165; larg., 0^m,12. Belle patine verte.

Ce buste a été découvert en 1830 aux environs d'Évreux, dans la forêt de Beaumont-le-Roger, autrefois appelée *Occa* et peut-être *Utica* [1]. Il y avait là des constructions rustiques assez importantes, dont le plan a été publié par Stabenrath et plus tard par Bonnin [2]. En même temps que le buste, on y recueillit des casseroles de bronze et deux fragments d'inscriptions. Le buste et les casseroles appartenaient en 1860, suivant Bonnin, à M. Chevalier, percepteur à Harcourt (Eure). Les casseroles ont été acquises de Charvet au mois de mars 1870 et portent dans nos inventaires les n^os 13692, 13693, mais le buste n'a jamais été enregistré et j'ignore à quelle époque et dans quelles circonstances Napoléon III en était devenu possesseur. Plusieurs objets importants, envoyés au Musée vers 1868 par le cabinet de l'Empereur, n'ont malheureusement pas été catalogués (cf. le n° 420 *bis*).

Le travail de notre buste est soigné, mais brutal, avec une tendance toute gauloise à la stylisation. Les pupilles sont indiquées; les yeux sont entourés de petites stries qui marquent les sourcils, puis encadrent le buste et l'inscription. Ces stries se retrouvent au pourtour des yeux du masque de Tarbes (*supra*, p. 8) et, chose singulière, sur les bustes en pierre palmyréniens (Brunn et Bruckmann, *Griechische und römische Porträts*, n° 59). Comme le revers est creux, nous sommes certainement en présence d'un ex-voto qui a été fixé à la paroi d'un temple; on voit encore à droite et à gauche, sur les épaules, les têtes des clous qui ont été employés à cet effet. Dans l'ensemble, le travail des cheveux, des sourcils, des yeux, ainsi que la forme de la tête, rappellent d'une manière frappante un médaillon de bronze avec tête en relief qui, découvert à Spire, a été publié par Stark (*Jahrbücher der Alterthumsfreunde im Rheinlande*, t. LVIII, pl. I). Ce sont deux œuvres apparentées, datant du troisième siècle après J.-C., où les influences du style indigène se font vivement sentir. Il nous semble aussi reconnaître une certaine analogie entre ces têtes et certains *chefs-reliquaires* du moyen âge (par exemple *Bulletin monumental*, 1880, p. 513), ce qui viendrait à l'appui de l'observation faite à propos du n° 217 et des idées exposées dans l'introduction de cet ouvrage.

1. A. Le Prévost, *Mémoires et notes*, t. I (1862), p. 44.
2. Bonnin, *Antiquités des Éburoviques*, 1860, fasc. VIII, pl. II.

Stabenrath croyait la tête féminine ; Declercq, le premier propriétaire, y voyait un Mercure ; Le Prévost y reconnaissait le buste du donateur. Il est difficile de se prononcer, car on possède des têtes viriles de style gaulois également imberbes et d'un caractère analogue (cf. *Nordiske Fortidsminder*, II, p. 60, fig. 13).

L'inscription gravée sur la base se lit ainsi :

Esumopas. Cnusticus votum solvit libens merito. Le signe de ponctua-

N° 223. — Buste votif.

tion parfaitement visible après *Esumopas* ne permet point de lire *Esumo Pascnusticus*, en faisant d'*Esumus* un nom de divinité. Cette erreur avait été commise dans la rédaction de l'étiquette de l'objet et a passé dans mon *Catalogue sommaire* (p. 31). Les noms *Esumopas* et *Cnusticus* ne se trouvent nulle part [1], mais on connaît ceux d'*Urupas* et d'*Agedomopas* [2].

1. On les cherchera en vain dans les listes publiées de noms gaulois, *Revue celtique*, t. III, p. 117 ; t. VIII, p. 384 ; t. XIII, p. 311.
2. Cagnat, *Revue celtique*, t. IX, p. 83 ; cf. S. Reinach, *ibid.*, t. XV.

Aug. Le Prévost, *Mémoire sur la collection de vases antiques trouvés en 1830 à Berthouville* (extrait des *Mémoires de la Société des antiquaires de Normandie*), p. 59, 65 ; du même, *Mémoires et notes pour servir à l'histoire du département de l'Eure*, t. I (1862), p. 44 ; Bonnin, *Antiquités gallo-romaines des Éburoviques*, 1860, fasc. VIII, pl. III (mauvaise gravure) ; Stabenrath, *Recueil Soc. d'agriculture... de l'Eure*, juillet 1830, pl. II, n° 5.

224 (27272) **Buste viril.** — Haut., 0m,054.

Ce buste, en forme d'applique, a été recueilli au camp de Saint-Mihiel

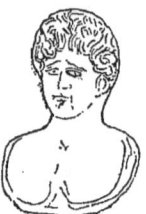

N° 224. — Buste.

(Meuse) et donné par le Cte Boulay (de la Meurthe) en 1882. C'est un travail médiocre et sans style. Les pupilles des yeux sont creusées.

225 (29642). **Buste de femme.** — Haut., 0m,098. Pas de patine.

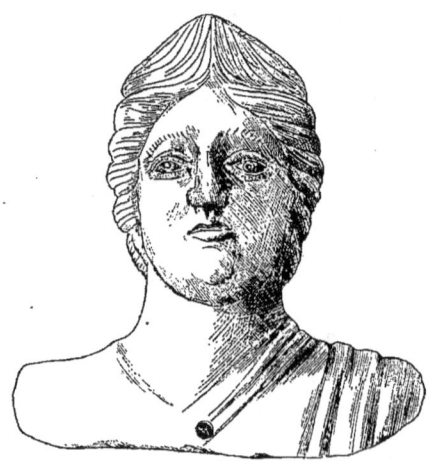

N° 225. — Buste.

Ce buste de divinité, creux à l'intérieur, a été trouvé aux environs d'Amiens et donné en 1886 par Danicourt. Les yeux sont cerclés de petites

ciselures, comme dans le n° 223, et les cheveux sont indiqués par des stries beaucoup trop nombreuses. Un trou, au bas du cou, donnait sans doute passage à un clou qui fixait cet ex-voto contre une paroi.

Comparez un buste publié par Beaulieu, *Archéologie de la Lorraine*, t. II, pl. II *c*, n° 6.

226 (29659). **Buste viril.** — Haut., 0^m,30.

Partie postérieure d'une tête virile en bronze très mince, travaillé au

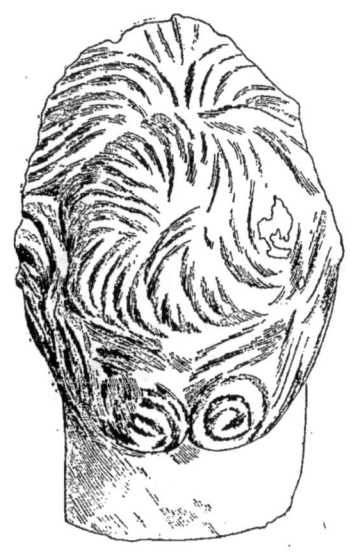

N° 226. — Revers de tête.

marteau, dans un mauvais état de conservation. Elle a été découverte, en 1885, dans les travaux d'agrandissement du port de Dieppe, et donnée au Musée par l'État en 1886, avec une épée en bronze de même provenance.

227 (27454). **Masque de femme.** — Haut., 0^m,27.

Ce masque en feuille de bronze, travaillé au repoussé, a été découvert aux environs de Compiègne et est entré au Musée avec les n^{os} 217-221. C'est une œuvre du même style, révélant les mêmes influences indigènes. Nous avons donné plus haut (p. 8) une gravure du masque conservé à Tarbes, qui est le plus curieux spécimen de cette série, ainsi que d'un des masques en argent du trésor de Notre-Dame d'Alençon près de Brissac (p. 9)[1] ; il en existe d'autres, par exemple de Neuvy-Pailloux

1. *Catalogue de la vente Grille*, pl. I, n^{os} 1 et 2 ; Longpérier, *Notice*, p. 121, n^{os} 539, 540 ; *Mém. de la Soc. des Antiquaires*, t. XIV, p. XII.

dans l'Indre [1], du Vieil-Evreux [2], de Reims [3]. Des objets analogues se sont rencontrés hors de la Gaule, en Égypte, en Babylonie, à Mycènes, dans la Russie méridionale, en Sibérie, en Etrurie [4]. Ces derniers offrent seuls un style analogue à celui des masques gaulois (cf. ce que nous avons dit dans la notice du n° 217). J'approuve pleinement ce qu'a écrit à ce sujet M. Milani, décrivant les masques de bronze découverts à Chiusi [5] : « Come

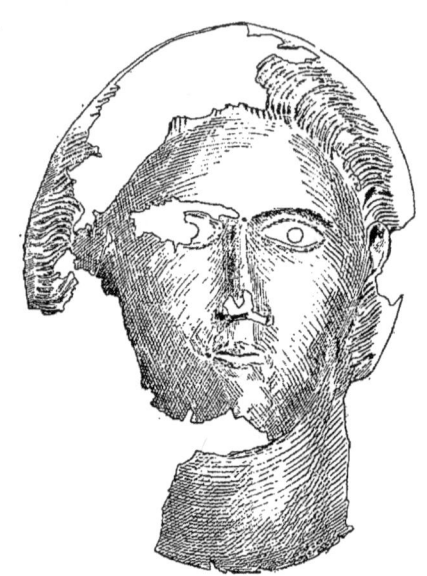

N° 227. — Masque.

le maschere di Micene, cosi quelle di Chiusi rappresentano il prime prove fatte dalla razza pelasgica verso il ritratto, perche l'idea loro è di dare per quanto sia possibile la fedele imagine del deffunto [6]. » Mais je ne pense pas qu'un objet comme celui qui nous occupe doive être nécessairement antérieur à la conquête romaine. Le style dont il témoigne, remplacé de bonne heure par un autre en Grèce et en Italie, a duré en

1. Longpérier, *Notice*, p. 167.
2. Bonnin, *Antiquités gallo-romaines des Éburoviques*, pl. XXVII.
3. Exemplaire appartenant à M. de Lestrange (S. Reinach, *L'histoire du travail à l'Exposition de 1889*, p. 57). La provenance est douteuse.
4. Voir le livre de M. Benndorf, *Antike Gesichtshelme und Sepulkralmasken*, Vienne, 1878 (17 planches), et mon édition des *Antiquités du Bosphore cimmérien*, p. 41.
5. *Museo italiano*, 1885, pl. VIII, n°s 1-3 ; pl. X, n°s 1 et 2 ; cf. p. 289.
6. *Ibid.*, p. 291. Je ne crois pas que la destination des masques gaulois soit funéraire : ce sont des ex-voto.

Gaule non seulement jusqu'à l'époque de César, mais jusqu'à la fin de l'époque romane (voir p. 2).

A. de Roucy, *Bull. de la Soc. historique de Compiègne*, 1884 (cf. le n° 217)[1].

228 (21067)* **Masque viril (visière de casque?).** — Haut., 0m,195.

L'original, découvert en 1853 entre Hellange et Zufftgen, se trouve au Musée de Luxembourg. Il est en cuivre presque pur et de beau style romain. Le diadème (*diadema gemmatum* ou *corona gemmata*) est orné

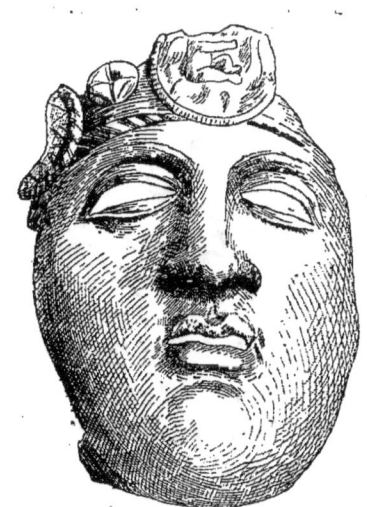

N° 228. — Masque.

d'un médaillon sur lequel on voit en relief l'image d'un Amour jouant de la lyre (manque la tête).

M. Benndorf a considéré les objets de cette série comme des visières de casques d'apparat [2], alors que Lindenschmit y voyait de véritables pièces d'armure[3], opinion qui a été récemment approuvée par M. A. Müller[4], à cause de la présence, sur un des bas-reliefs des trophées de Pergame [5],

1. Au revers de ce masque, M. Sophus Müller a reconnu les traces d'une substance foncée et résineuse, analogue à celle que l'on rencontre souvent dans les antiquités danoises et particulièrement dans le vase de Gundestrup (*Nordiske Fortidsminder*, II, p. 42).
2. Benndorf, *Antike Gesichtshelme und Sepulkralmasken*, p. 56. Cette opinion nous paraît encore la plus vraisemblable.
3. Lindenschmit, *Alterthümer*, t. III, *Beilage* du onzième cahier.
4. Dans les *Denkmäler* de Baumeister, t. III, p. 2070.
5. *Ibid.*, fig. 1432.

d'une pièce toute semblable. Une autre visière, affectant l'aspect d'un masque, figure sur l'épaule gauche d'un *signifer* dans une stèle de Mayence dont le Musée possède le moulage [1]. On connaît des objets analogues à celui qui nous occupe de Wildberg en Wurtemberg (au musée de Stuttgart) [2], de Ribchester en Angleterre (au Musée Britannique) [3], d'El Grimidi près d'Aumale (au Musée d'Alger), etc. [4]

Publications de la Société de Luxembourg, 1853, t. IX, pl. I, 3 ; Benndorf, *Antike Gesichtshelme*, pl. XII, n°s 1 *a* et 1 *b*, p. 27.

229 (30678) **Buste de femme laurée**. — Diamètre, 0m,073.

N° 229. — Médaillon.

Cette applique ajourée, provenant du midi de la France, a été déposée par le Musée de Cluny à Saint-Germain. Bon style.

Du Sommerard, *Catalogue du Musée de Cluny*, n° 10 104.

229 bis (9296) **Buste de femme**. — Diamètre du miroir, 0m,08; longueur de la figure, 0m,029.

N° 229 bis. — Miroir.

Ce buste orne la partie extérieure d'un miroir en bronze, argenté à l'in-

1. Dans les *Denkmäler* de Baumeister. t. III, fig. 2279 (tombe de Q. Luccius); Benndorf, *Antike Gesichtshelme*, p. 59.
2. Lindenschmit, *Tracht und Bewaffnung*, pl. X ; Schreiber, *Kulturhistorischer Bilderatlas*, pl. XLIII.
3. Benndorf, *op. laud.*, pl. IV ; Baumeister, fig. 2290 ; Saglio, *Dictionnaire*, fig. 2011.
4. Doublet, *Musée d'Alger*, pl. XIV, **1**.

térieur, qui provient des environs d'Orange et a été acquis en 1868 avec d'autres objets.

230 (14448) **Tête virile.** — Haut., 0m,026.

Cette tête expressive, aux sourcils froncés, aux pupilles creusées, a été

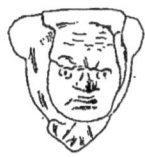

N° 230. — Tête d'homme.

découverte en 1864 au mont Berny (Compiègne) par M. de Roucy et donnée par Napoléon III en 1870. Elle a certainement servi d'applique.

231 (11640) **Tête virile.** — Haut., 0m,02.

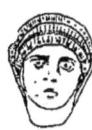

N° 231. — Tête d'homme.

Cette tête, qui paraît être celle d'un nègre, a été acquise à Lyon en 1869 (12 fr.).

232 (34239). **Tête féminine.** — Haut., 0m,033.

Fragment d'une plaque de bronze mince, travaillée au repoussé, avec un

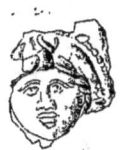

N° 232. — Tête d'homme.

œillet en haut à droite. Le relief, assez fruste, fait songer à une tête de Méduse. Je n'ai aucun renseignement sur cet objet, qui ne porte pas de numéro d'inventaire [1].

1. Le style ressemble à celui d'objets venus de Compiègne.

233 (14108). **Tête féminine.** — Haut., 0ᵐ,04.

Provenant du lieu dit *Le Parc* (canton du Voliard, forêt de Compiè-

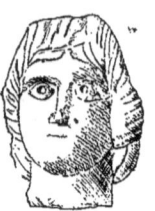

N° 233. — Tête de femme.

gne); découverte par M. de Roucy et donnée en 1870 par Napoléon III. Pupilles creusées, cheveux divisés par de grossières incisions, bouche à peine indiquée. Le travail ressemble à celui du n° 225.

234 (13994). **Partie inférieure d'une tête.** — Haut., 0ᵐ,24.

Fragment découvert en 1864 avec le n° 230 et donné par Napoléon III

N° 234. — Fragment de tête.

en 1870. On pourrait songer à une Méduse, représentée la langue pendante, mais ce type n'est pas ordinaire à l'époque romaine (voir les n°ˢ 119-122) et la ligne de la bouche paraît indiquée d'une manière continue. Il est curieux de rappeler que l'on montrait à Rome, sur le forum, l'image d'un Gaulois tirant la langue, figurée sur le trophée cimbrique de Marius [1], et que ce geste de mépris, considéré aujourd'hui comme si naturel, est attribué pour la première fois par les anciens à un guerrier gaulois [2]. Dans la Méduse grecque archaïque, c'est un signe de férocité, exprimant, comme chez le lion, la soif du sang [3].

1. *Demonstravi digito pictum Gallum in Mariano scuto cimbrico... distortum, ejecta lingua* (Cicéron, *De Orat.*, II, LXVI, 266); *ostendens in tabula pictum inficetissime Gallum exserentem linguam* (Pline, *Hist. Nat.*, XXXV, 25).
2. Claudius Quadrigarius, cité par Aulu-Gelle, IX, 13, 12.
3. Cf. Sittl, *Die Gebaerden der Griechen and Römer*, p. 90. Cf. l'article *Medusa* dans les *Denkmäler* de Baumeister.

235 (31629).* **Buste de femme.** — Haut., 0m,103.

L'original de ce buste, qui a servi de poids, est inconnu; M. le commandant Abeilhe en a trouvé le moulage, qu'il a offert au Musée, dans les papiers du général Creuly, son grand-père. Le Musée possède aussi le moulage de la balance dite *romaine* auquel il était suspendu [1]. Les pesons

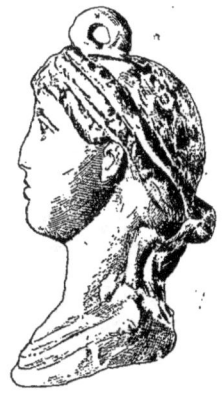

N° 235. — Peson de balance.

de ce genre sont très fréquents dans les collections et affectent des modèles divers; on trouve des têtes de divinités, telles que Minerve [2] et Hercule [3], des têtes d'empereurs romains, tels qu'Auguste [4], Titus [5], Verus [6], de négrillons [7], d'éphèbes [8], de guerriers casqués [9], de femmes [10], d'enfants [11], etc. Les bustes impériaux sont particulièrement intéressants.

1. Pour des images de balances complètes avec leurs pesons, voir Overbeck, *Pompei*, 4e éd., fig. 245; Schreiber, *Bilderatlas*, pl. XLI, fig. 14; Schumacher, *Bronzen zu Carlsruhe*, fig. 677; Bottari, *Museo Capitolino*, t. II, tav. D; Hoffmann, *Catalogue de vente*, juin 1889, n° 57; *Archaeologia*, t. X, pl. XIII, p. 134.
2. Longpérier, *Notice des bronzes*, n° 44.
3. Sacken, *Antike Bronzen*, pl. XXXIX, 11.
4. Longpérier, *Notice*, n° 640.
5. *Ibid.*, n° 658.
6. *Ibid.*, n° 663.
7. Hoffmann, *Catalogue de vente*, juin 1889, n° 70.
8. *Ibid.*, pl. I.
9. *Bulletin monumental*, 1877, p. 512.
10. Bottari, *Museo Capitolino*, t. II, tav. D.
11. Hoffmann, *Catal. de vente*, 1889, n° 57. Voir encore Caylus, *Recueil*, t. IV, pl. XCV-XCVII; t. VI, pl. LXXXIX, 3; Lindenschmit, *Alterthümer*, t. IV, 15, 4 et 5; *Centralmuseum*, pl. XXIII; Friederichs, *Kleinere Kunst*, n°s 923-928; Hagemans, *Un cabinet d'amateur*, p. 372; Froehner, *Bronzes Gréau*, pl. X; *Archäologischer Anzeiger*, 1890, p. 157, etc.

Le Musée de Naples possède dix-huit balances complètes où le poids est représenté par un buste impérial ; le fléau est marqué de chiffres romains. Une des balances porte une inscription qui indique qu'elle a été étalonnée au Capitole sous le règne de Claude ; or, le peson est représenté par un buste de cet empereur. Une autre a été étalonnée sous le règne de Vespasien et le peson reproduit les traits de ce prince [1]. Les pesons contiennent souvent une certaine quantité de plomb qu'on y a coulé pour en régulariser le poids [2].

236 (10076). **Buste de jeune homme.** — Haut., 0m,16.

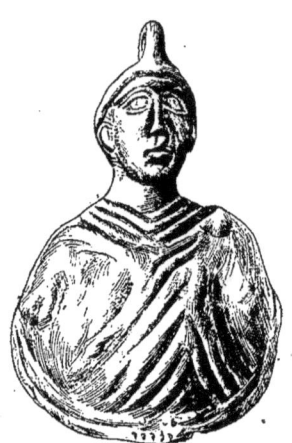

N° 236. — Peson de balance.

Objet de même destination que le précédent, déposé en 1887 par le Musée de Cluny. Le travail est très grossier.

Du Sommerard, *Catalogue du Musée de Cluny,* n° 10076. Voir la notice du n° précédent.

1. Monaco, *Guide des petits bronzes du Musée de Naples,* p. 42.
2. Babelon, *Cabinet des antiques,* p. 126.

CINQUIÈME PARTIE.

LA TROUVAILLE DE NEUVY-EN-SULLIAS.

Les bronzes découverts à Neuvy-en-Sullias sont réunis depuis 1862 au Musée d'Orléans, où ils ont été moulés en 1886 par notre atelier. C'est la trouvaille la plus considérable de bronzes d'art qui ait été faite en Gaule ; à ce titre, elle mérite d'être étudiée dans son ensemble. Une vitrine spéciale de notre salle n° XVII lui est consacrée.

La découverte eut lieu le 27 mai 1861[1]. Sept ouvriers à la solde de M. Édouard Hazard, propriétaire, demeurant au château du Gilloy, étaient occupés à tirer du sable d'une carrière sur le territoire de la commune de Neuvy-en-Sullias, au canton de Jargeau (Loiret)[2]. Ils déblayèrent une fosse de 1m,40 de côté, dont les parois avaient été soutenues par un mur de fragments de tuiles à rebords, superposés sans ciment ni mortier. Au fond avaient été placées d'autres tuiles à rebords et des briques, pour former l'aire sur laquelle reposaient le cheval et les objets trouvés auprès. Au-dessus, on paraît avoir mis un toit de planches, recouvert, à son tour, d'une couche de terre. Il s'agit donc d'une excavation faite à la hâte pour dissimuler des objets précieux, c'est-à-dire d'une cachette. Cette cachette ne peut guère avoir été pratiquée qu'au moment du triomphe du christianisme, dans le dessein de soustraire des idoles vénérées à la passion destructrice des iconoclastes. C'est ce qui a été fait, à Rome, pour sauver la Vénus du Capitole, l'Hercule Mastaï et d'autres statues ; on a même pré-

1. Voir *Bulletin de la Société des Antiquaires,* 1861, p. 79.
2. Mantellier, *Mémoire sur les bronzes antiques de Neuvy-en-Sullias,* Paris, 1865, p. 5 et suiv. Nous avons fait beaucoup d'emprunts à ce bon travail.

tendu qu'il en avait été de même à Milo pour la célèbre Vénus [1]. En Gaule, la conservation des bustes de Neuilly-le-Réal [2], de La Comelle-sous-Beuvray [3], etc., paraît être due à des précautions analogues, prises par les derniers amateurs du beau dans l'antiquité. Il suffit de rappeler que saint Augustin, dès le début du cinquième siècle, était le témoin de pratiques semblables [4]. Il cite à ce propos les paroles d'Isaïe (II, 20 et 21) : *Et manibus fabricata omnia abscondent in speluncis et in scissuris petrarum et in cavernis terrae a facie timoris Domini*. Et il ajoute : « *Vidi quoque ipse in quâdam parte Mauretaniae provinciae de speleis et cavernis ita antiqua producta simulacra quae fuerant absconsa* ».

L'ensemble de la trouvaille comprend 33 pièces, dont onze figurines humaines et sept d'animaux. Les différences de style entre ces objets sont très fortement marquées. Huit statuettes humaines et six animaux révèlent la prédominance presque exclusive du style gaulois; en revanche, le grand cheval, le Mars, l'Éros bachique et l'Esculape appartiennent à la tradition de l'art gréco-romain. Il n'y a donc pas là un ensemble homogène, mais probablement le trésor d'un temple, qui, d'après l'inscription gravée sur la base du cheval, était consacré au dieu gaulois *Rudiobus*, inconnu d'ailleurs. Mais cette conclusion ne s'impose pas, puisque l'on connaît nombre d'exemples de statues dédiées à une divinité qui sont placées dans le sanctuaire d'une divinité différente [5]. Le temple pouvait s'élever à *Noviacum* (Neuvy) ou à *Floriacum* (Fleury-sur-Loire), ou encore dans quelqu'une des stations voisines, qui étaient certainement plus importantes, *Belca, Brivodurum, Caciacum, Cenabum*. Un fait singulier, que Mantellier a justement fait ressortir, c'est que les objets composant le trésor avaient été enfouis les uns intacts, les autres brisés en partie. « Le cheval, sa crinière

1. Voir le mémoire d'E. Le Blant, *Mélanges de Rome*, t. X (1890), p. 389 et la note de Furtwaengler à ce sujet, *Meisterwerke*, p. 614.

2. Froehner, *Musées de France*, pl. I et II.

3. Harold de Fontenay, *Notice des bronzes antiques trouvés à La Comelle-sous-Beuvray* (Mém. de la Soc. Éduenne, t. IX, p. 19).

4. Saint Augustin, *De consensu evangeliorum*, I, 27; cf. Paul Allard, *l'Art païen sous les empereurs chrétiens*, p. 157-158. — « Le 8 février 1858, à trois lieues de Neuvy, on a trouvé, enfouis et cachés à quelques décimètres sous le sol, un *ciborium* suspendu, un bassin baptismal, une lampe, un bénitier, des chandeliers en cuivre du quinzième siècle et du seizième siècle, tout le mobilier d'une chapelle chrétienne. Cet enfouissement fut attribué au zèle de quelques catholiques, qui, pendant les guerres de religion, n'eurent d'autre moyen de soustraire aux profanations des protestants, maîtres du pays, les ustensiles et les vases sacrés de leur église. » (Mantellier, *op. laud.*, p. 39.)

5. Cf. mon *Traité d'épigraphie grecque*, p. 381.

mobile et sa bride, les statuettes, les animaux en bronze fondu, la trompette, les ustensiles ont été retirés entiers. Les animaux en bronze repoussé, au contraire, étaient en morceaux... Ces altérations, ces fractures, dont le vif est recouvert d'une patine, ne peuvent être attribuées à la pioche des ouvriers inventeurs, pas plus qu'à l'humidité ou à la pression des terres après l'enfouissement;... elles sont préexistantes à cet enfouissement. La preuve de leur préexistence est manifestement établie par la fonte du métal de soudure, qui unissait les feuilles entre elles, par les gouttelettes de ce métal mis en fusion qui, après son refroidissement, sont restées adhérentes à certaines parties du bronze; par l'état surtout de ce bloc, formé de plusieurs fragments de feuilles de bronze pris et noyés dans du plomb fondu, qu'on a trouvés à côté des autres débris. C'est l'incendie, ce n'est pas l'humidité ni l'action du temps qui ont produit ces désordres. Nous arrivons à cette constatation étrange qu'avant d'être enfouis, ces objets avaient subi l'action du feu, avaient été réduits par la flamme à l'état de débris, débris dont plusieurs demeuraient assez complets pour permettre des recompositions, dont quelques autres, coupés, déchirés, cisaillés, mêlés à du plomb fondu, ne le pouvaient » [1].

Mantellier a été tenté de conclure de là que les images d'animaux trouvés en morceaux avaient été brisées antérieurement à leur enfouissement à Neuvy et qu'au moment de cet enfouissement « elles étaient depuis longtemps déjà, depuis des siècles peut-être, des débris que l'on conservait pieusement ».

Là où Mantellier paraît faire erreur, c'est lorsqu'il se persuade que ces objets d'aspect archaïque doivent remonter à l'époque de la conquête et qu'ils avaient été conservés comme des reliques « gauloises ». Rien de ce que nous savons de la Gaule romaine ne donne à penser qu'elle ait attaché quelque valeur aux vestiges de son indépendance, ni qu'elle en ait vénéré les derniers héros avec un secret espoir de revanche. Le culte de Vercingétorix n'est pas antérieur au dix-neuvième siècle : c'est un fruit tardif de l'idée des nationalités. En outre, tant qu'on n'aura pas découvert un sanglier de bronze dans un milieu nettement celtique, nous n'avons pas le droit d'affirmer que les Gaulois d'avant la conquête, du moins sur le sol de la France actuelle, aient fabriqué des images *en bronze* comme celles de Neuvy. Mais il est fort possible que les diverses parties du trésor qui nous occupe ne soient pas contemporaines,

1. Mantellier, *op. laud.*, p. 40-41.

que les figures en bronze repoussé soient de deux ou trois siècles plus anciennes que les autres, sans être pour cela antérieures à la conquête. On ne peut cependant présenter cette conclusion autrement qu'à titre d'hypothèse. Car nous avons déjà eu l'occasion de constater, dans la Gaule romaine, la coexistence de deux courants artistiques, l'un indigène et populaire, continuation directe du style dit de La Tène, l'autre savant et d'origine gréco-romaine. C'est l'équivalent, dans le domaine de l'art, des éléments populaires et savants desquels est issu le français moderne. Il est donc admissible que des objets aussi différents de style et de facture que ceux de Neuvy soient sortis d'ateliers à peu près contemporains, mais soumis à des influences diverses. Le fait, cependant, que les figures en bronze repoussé étaient déjà endommagées au moment de l'enfouissement du trésor peut être invoqué comme un argument en faveur de leur plus grande ancienneté.

Deux figurines du trésor de Neuvy ont déjà été gravées plus haut : ce sont celles du Mars (n° 37) et de l'Esculape (n° 29). Nous donnons ici un se-

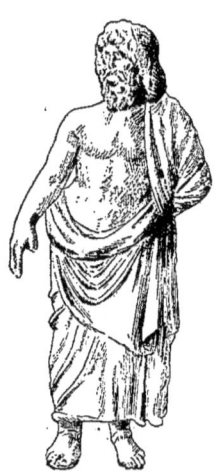

N° 29. — Esculape.

cond dessin de cette dernière figurine, qui reproduit d'une manière assez heureuse un type classique bien connu. Mantellier l'a considérée à tort comme provenant d'Italie.

237 (29789 *bis*). **Génie bacchique.** — Haut. de la statuette, 0^m,142 ; hauteur totale, 0^m,228.

L'enfant est adossé à un support orné d'une guirlande de feuillages,

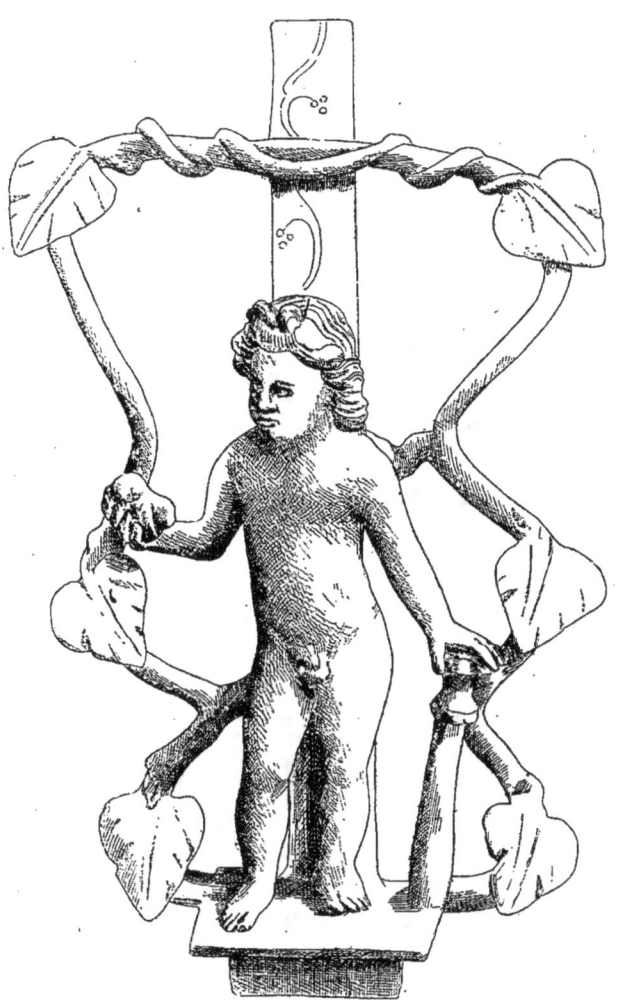

N° 237. — Génie bacchique.

creux et ajouré au revers; au dedans passait une forte tige de fer dont il subsiste des restes et qui, soudée au socle, soutenait un objet placé au-dessus. « Le socle sur lequel pose la statuette est formé d'une plaque horizontale, munie par-dessous d'une attache en retraite qui servait à l'enchâsser et

à le maintenir dans le massif d'une base plus développée ou d'un support dont il est difficile de déterminer la forme »[1]. Peut-être la partie supérieure était-elle un plateau avec un lampadaire. L'enfant tient des fruits dans sa main droite et une massue dans la main gauche ; ce sont les attributs ordinaires d'Hercule, mais la mollesse des formes et la guirlande de lierre qui l'entoure autorisent plutôt à voir dans cette statuette un génie bacchique. Travail gallo-romain, dont le style rond et flasque rappelle celui de notre n° 78.

Mantellier, *Bronzes de Neuvy*, pl. VI *a*, p. 16.

238 (29786). * **Bateleur** (?). — Haut., 0m,117.

Mantellier a reconnu dans cette figurine très grossière « un équili-

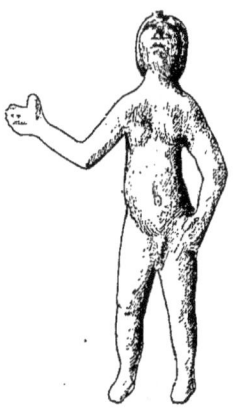 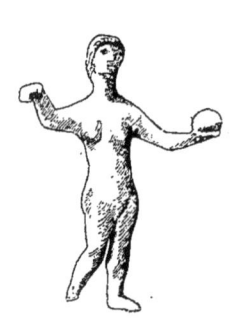

N° 238. — Homme marchant. N° 239. — Homme marchant.

briste qui maintenait debout et dressé sur son front un objet dont la base y est encore adhérente. » Il y a, en effet, au sommet de la tête, un trou d'insertion pour recevoir quelque objet.

Mantellier, *Bronzes de Neuvy*, pl. IX *a*, p. 23.

239 (29794). * **Homme debout**. — Haut., 0m,087.

Même style que le précédent. Un homme nu, imberbe, marche les bras étendus en avant, tenant une boule sur le plat de la main gauche.

Mantellier, *Bronzes de Neuvy*, pl. IX *b*, p. 23.

240 (29782). * **Danseur**. — Haut., 0m,203.

Même style que le précédent. Mantellier y a reconnu un jongleur et l'a restitué conjecturalement en lui mettant dans les mains une corde ou un

1. Mantellier, *op. laud.*, p. 16.

cerceau. Grivaud avait déjà reconnu un sauteur à la corde dans une statuette du Cabinet Denon, provenant des environs d'Autun, qui représente un Faune dans une attitude analogue [1]. Sur la cuisse droite de la figurine

N° 240. — Homme marchant.

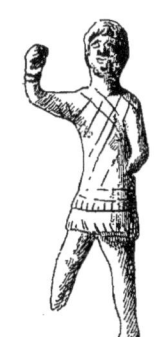

N° 241. — Homme marchant.

existe une inscription frappée à l'estampille que l'on a lue d'abord SOVTO ou SCVTO ; un potier du nom de SCOTO a signé un vase découvert dans la même région [2]. M. Mowat propose de lire SOLITO [3].

Mantellier, *Bronzes de Neuvy,* pl. VIII, p. 19.

241 (29778). * **Danseur.** — Haut., 0ᵐ,102.

Même style que le précédent. Il est vêtu d'une casaque et d'un pantalon en étoffe losangée. La casaque est serrée au ventre par un ceinturon bouclé. Le pied droit, qui était relevé, manque. Les mains sont à demi repliées ; elles devaient tenir des baguettes ou des cymbales. Il y a des bracelets aux poignets.

Mantellier, *Bronzes de Neuvy,* pl. IX c, p. 23.

242 (29783). * **Orateur.** — Haut., 0ᵐ,225.

Même style que le précédent. Il est vêtu d'une simple tunique, ornée à l'encolure d'une broderie et à sa partie supérieure d'une bordure frangée. Les pieds sont chaussés de sandales (omises sur notre dessin). Dans la paume de chaque main existe un trou indiquant qu'un objet y était inséré ;

1. Grivaud, *Recueil,* pl. XXIII, 1 ; voir aussi Clarac, *Musée,* pl. 782, n° 1696 et la terrecuite publiée par Bayet, *Études,* p. 373.
2. Tudot, *Figurines en argile,* p. 72.
3. *Bulletin épigraphique,* t. III, p. 282.

ce pouvait être un rouleau d'écriture ou une banderole. Le style est moins mauvais que celui des figurines précédentes ; l'attitude rappelle celle de l'*Arringatore* de Florence [1].

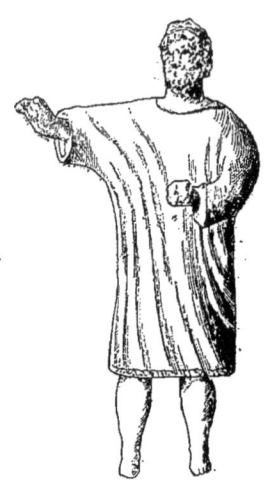

N° 242. — Orateur.

Mantellier, *Bronzes de Neuvy*, pl. VII et p. 19.

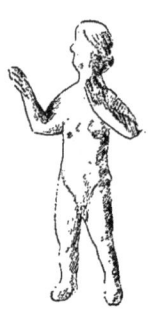

N° 243. — Femme nue.

243 (29777). * **Femme nue**. — Haut., 0^m,086.

Elle a les bras à moitié ouverts, comme pour recevoir un objet lancé sur elle. Style affreux.

Mantellier, *Bronzes de Neuvy*, pl. IX d, p. 23.

1. Martha, *L'Art étrusque*, p. 375.

244 (29779). * **Femme nue**. — Haut., 0ᵐ,131.

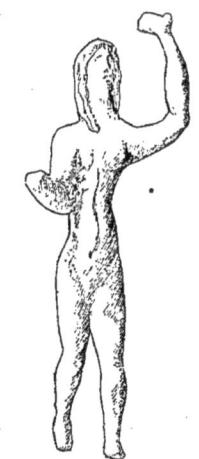

N° 244. — Femme nue.

Cette femme, dont le geste rappelle celui du n° 246, n'est ni figurée ni décrite dans l'ouvrage de Mantellier.

245 (29780). * **Femme nue**. — Haut., 0ᵐ,095.

Elle marche les bras à demi levés.

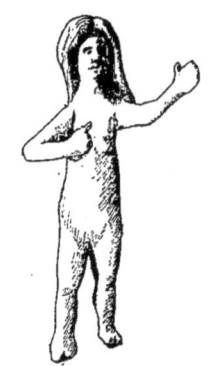

N° 245. — Femme nue.

Mantellier, *Bronzes de Neuvy*, pl. IX e, p. 23.

246 (29785). * **Femme nue**. — Haut., 0ᵐ,143.

Elle marche, les cheveux flottants, le bras gauche levé, le bras droit ramené derrière la tête. Le corps est d'une maigreur extrême, les côtes sont

apparentes, les jambes trop courtes, la poitrine étroite. C'est un spécimen

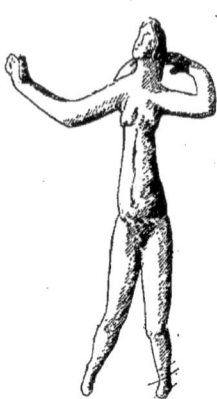

N° 246. — Femme nue.

du réalisme gaulois dans toute sa laideur, uni aux tendances schématiques que nous avons déjà souvent signalées.

Mantellier, *Bronzes de Neuvy*, pl. IX *f*, p. 23.

247 (29796). ***Cheval au trot**. — Haut. au garrot, 0m,65 ; au sommet de la tête, houppe comprise, 1m,02 ; poids, 54 kilogrammes (70k,6 avec la crinière, la bride, le plomb de soudure et les broches de fer retirées des sabots, les plaques du socle et les huit anneaux).

C'est la figure la plus importante de la trouvaille de Neuvy et celle où l'on reconnaît le plus nettement l'absence de caractère de ce style mixte qui est celui de l'art gallo-romain proprement dit (voir p. 23.) Elle est en bronze coulée et intacte, sauf une brisure à l'extrémité de la queue. La crinière mobile est adhérente au col par son seul poids, sans crochets ni échancrure. Au moment de la découverte, trois des pieds posaient sur une plaque de bronze rectangulaire, longue de 0m,83 sur 0m,36 de large. Cette plaque a servi de revêtement à un socle en bois ; elle est percée de trois ouvertures correspondant aux trois pieds posés du cheval et servait à l'introduction de broches en fer qui, partant des trois pieds, pénétraient dans la masse du socle. Ces trois broches, scellées au plomb dans le creux de chaque sabot, subsistaient encore en partie au moment de la découverte[1]. A l'un des angles de la plaque se voyait une boucle de bronze, retenue par un tenon de fer ; des ouvertures ayant servi à l'introduction de tenons

1. Mantellier, *op. laud.*, p. 7. Nous suivons d'assez près cette excellente description.

semblables existaient aux trois autres angles et l'on recueillit tout auprès trois boucles de bronze identiques, mais ayant perdu leurs tenons. La restauration de la plaque supérieure du socle ne souffrait donc aucune difficulté. Quatre plaques de bronze rectangulaires, de même épaisseur mais plus petites[1], que l'on découvrit dans la même cachette, en fournirent les petits côtés ; elles n'avaient du reste jamais été soudées, mais seulement juxtaposées et fichées sur le madrier à l'aide de clous qui ont laissé des

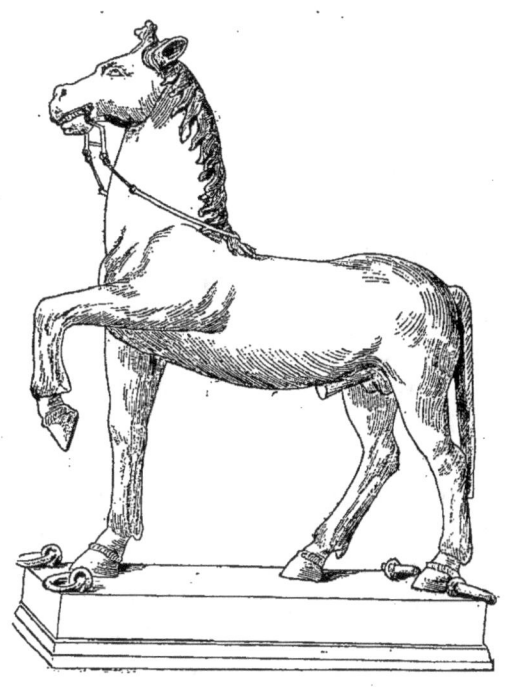

N° 247. — Cheval.

traces sous forme d'ouvertures. Les plaques verticales se terminaient à leur extrémité inférieure par une doucine à moulure saillante. La plaque qui recouvrait la face antérieure du socle porte la dédicace à *Rudiobus*.

En dehors des quatre anneaux fixés à la partie supérieure du socle, on en a recueilli quatre autres plus grands, munis de leurs tenons, l'un de fer, les trois autres de bronze[2]. Mantellier a observé que les quatre petits an-

1. Long. 0m,830 ; larg. 0m,105 ; long. 0m,860 ; larg. 0m,105.
2. Le diamètre des grands anneaux (n° 29797 de l'inventaire du Musée) atteint 0m,117 alors que ceux du socle n'ont en diamètre que 0m,08.

neaux du socle présentent, à l'intérieur, des dépressions opposées, qu'il attribue au frottement de chaînes servant à suspendre la figure [1], tandis que les gros anneaux ne présentent aucune trace d'usure. Comme d'ailleurs ils ont une ouverture suffisante pour laisser passer un bâton de brancard, le savant Orléanais a émis l'hypothèse très vraisemblable qu'ils étaient fixés à une planche formant soubassement, sur laquelle, à certains jours, le cheval était déposé et promené en pompe, des porteurs passant alors leurs bâtons dans les anneaux. Mantellier aurait pu citer à ce propos le texte de l'Exode (XXV, 23) : « L'Éternel dit à Moïse : Tu feras une table de bois d'acacia, longue de deux coudées, large d'une coudée et haute d'une coudée et demie. *Tu la plaqueras d'or pur et tu mettras un rebord d'or tout autour... Et tu feras quatre anneaux d'or que tu placeras aux quatre angles formés par les quatre pieds, pour y faire passer les barres destinées à porter la table.* Tu feras ces barres de bois d'acacia et tu les plaqueras d'or. » Dans le bas-relief de l'arc de Titus à Rome, qui représente la procession des dépouilles du temple, le chandelier à sept branches est posé sur une table portée à l'aide de brancards [2].

La bride se compose de chaînettes et de lanières aboutissant à un double mors, dont une traverse en bronze subsiste et dont l'autre, qui pouvait être en bois, n'existe plus. On a aussi trouvé un débris de lanière en bronze, incrusté d'une plaque d'argent de la dimension d'une pièce de cinquante centimes, fragment qui paraît avoir fait partie de la têtière qui manque. Un autre fragment, portant de même une incrustation d'argent, a disparu depuis la découverte.

Mantellier s'est demandé si l'allure du cheval n'indiquait pas qu'il devait être monté et si le cavalier, le dieu *Rudiobus,* n'aurait pas été détruit avant l'enfouissement parce que ses yeux et ses vêtements étaient enrichis de quelque matière précieuse. L'absence de toute trace sur le dos du cheval ne permet pas de s'arrêter à cette hypothèse.

Le style de ce cheval est assez correct, mais il y a des défauts que Mantellier a très bien signalés : la couronne des pieds est trop saillante (caractère que l'on retrouve sur des bas-reliefs gallo-romains), la tête est trop petite, l'arcade sourcilière trop prononcée, les naseaux sont percés trop en

1. Exemples de statues suspendues au plafond d'un temple : Pausanias, II, 10, 3 ; X, 5, 12.
2. S. Reinach, *L'Arc de Titus*, Paris, 1890, pl. I. Dans le même monument, la statue du fleuve Jourdain est portée sur une civière. On connaît beaucoup d'exemples analogues de statues de divinités promenées en pompe.

arrière de la bouche. La queue, ajoutée après coup, est d'un travail grossier. « Sur divers points de la surface du corps, on remarque de petites pièces rectangulaires encastrées avec habileté pour boucher ou masquer des trous et des soufflures qui s'étaient produits au moment de la fonte. A l'une des cuisses existe une soudure qui remonte de même à l'époque de la fonte, et qui semble indiquer qu'à la sortie du moule ce membre s'était séparé du corps. Le développement exagéré de l'encolure, la rigidité des flancs, la raideur des jambes, un air de prétention lourde dans l'ensemble et dans les détails de l'œuvre, sont les signes certains qu'elle n'est pas une œuvre italienne, mais une œuvre gauloise »[1]. Mantellier, qui l'attribue à la seconde moitié du deuxième siècle, a observé qu'il existe une certaine ressemblance entre ce cheval et la jument montée par Epona dans le groupe de la collection Dupré[2].

L'inscription du socle se lit ainsi :

AVG (*usto*) RVDIOBO SACRVM CVR(*ia?*) CASSICIATE D(*e*) S(*ua*) P(*ecunia*) D(*edit*) SER(*vi*) ESVMAGIVS. SACROVIB. [sic] SERIOMAGLIVS. SEVERVS F(*aciendum*) C(*uraverunt.*)

L'adjonction du titre d'*Augustus* à celui de la divinité topique *Rudiobus* n'a rien d'insolite[3], mais le reste du texte est fort obscur[4]. *Cassiciate* a été rapproché du nom de la commune de Chécy, à 20 kilomètres de Neuvy, qui est appelée *Chaciacum, Caciacum* au moyen âge[5]. Le nom de *Rudiobus* ne s'est pas rencontré ailleurs.

Mantellier, *Bronzes de Neuvy*, pl. II et III, p. 7 ; *Bulletin monumental*, 1870, p. 46 (gravure) ; F. Vallentin, *Revue celtique*, t. IV, p. 13[6].

1. Mantellier, *op. laud.*, p. 15.
2. Duruy, *Histoire des Romains*, t. III, p. 111.
3. Cf. *Revue celtique*, t. IV, p. 3.
4. Cf. Pillon, *Bull. de la Soc. arch. de l'Orléanais*, t. III, p. 404 ; Huillard-Bréholles, *Rev. archéol.*, 1862, II, p. 352 ; Monin, *Monum. des anciens idiomes gaulois*, p. 280 ; Henzen, *Bullett. dell' Instit.*, 1863, p. 9 ; Conestabile, *Bull. de la Soc. arch. de l'Orléanais*, 1863, p. 78.
5. On a aussi pensé à la localité dite *Tasciaca* sur la carte de Peutinger (Holder, *Altceltischer Sprachschatz*, s. v. *Cassiciate*.)
6. Vallentin rapprochait la dédicace AVG. RVDIOBO de la dédicace DEO SEGOMONI sur le mulet de Nuits et pensait qu'elles se rapportaient l'une et l'autre au symbolisme zoologique des Gaulois. « Les animaux symboliques, faisait-il observer, existaient dans le culte de nos ancêtres : ainsi les pierres sculptées de Reims présentent un veau couché et des têtes de bélier; sur l'autel de la corporation des nautoniers parisiens figure le célèbre *Tarvos Trigaranus*. » A quoi il faut objecter que l'image d'un animal dédiée à un dieu n'est pas nécessairement l'image ni le symbole de ce dieu.

248 (29775). * **Bœuf.** — Haut., 0ᵐ,05. Surface oxydée. Bronze coulé. La cassure des cornes est ancienne. Assez bon travail.

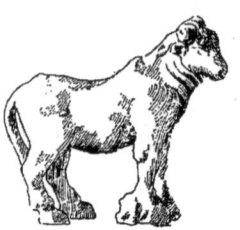

N° 248. — Bœuf.

Mantellier, *Bronzes de Neuvy*, pl. X *b*, p. 21.

249 (29793). * **Sanglier.** — Haut., 0ᵐ,78 (grandeur naturelle). Recueilli en plus de trente fragments; il y a de nombreuses restaurations, mais

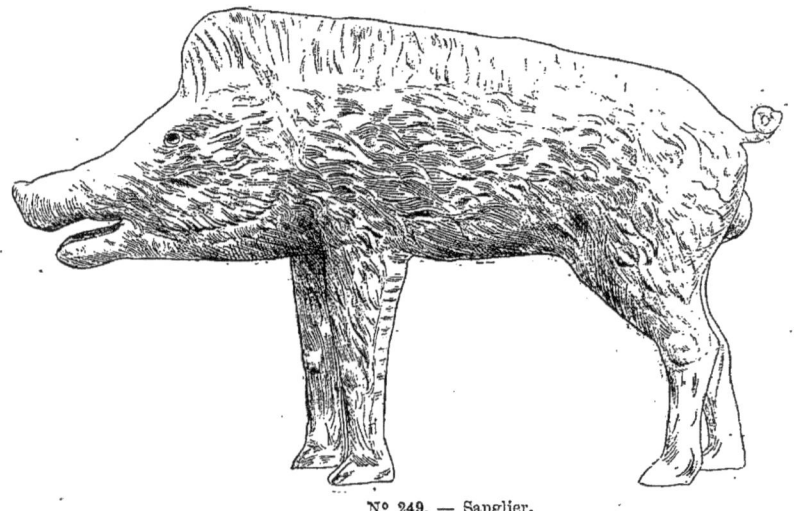

N° 249. — Sanglier.

dont aucune n'est hypothétique (les pieds, une partie des soies dressées, une partie du ventre, des épaules et du mufle).

Cette figure, en bronze martelé et repoussé, est très supérieure à celles que nous décrirons plus loin. Le travail en est soigné et témoigne d'une habileté remarquable. Les globes des yeux, rapportés probablement en verres de couleur, n'ont pas été retrouvés; les oreilles font également défaut.

Mantellier, *Bronzes de Neuvy*, pl. XII, p. 26.

250 (29812). * **Sanglier.** — Haut., 0ᵐ,26. Restaurations : les pieds de derrière, la patte droite de devant, le pied gauche de devant.

Bronze martelé, sauf la queue qui est en bronze forgé. La grande légèreté du métal a fait penser à Mantellier que ce sanglier avait servi de som-

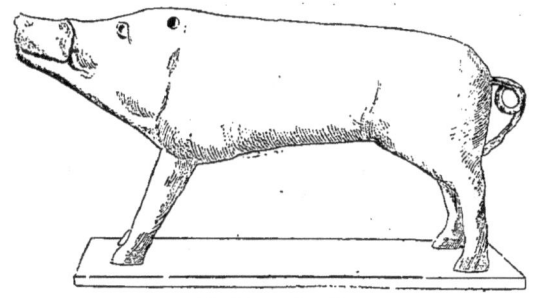

N° 250. — Sanglier.

met d'enseigne. Le fait que les Gaulois et d'autres peuples étrangers à la Gaule ont fait usage de sangliers-enseignes est attesté par les monuments comme par les textes, mais à l'époque gallo-romaine, à laquelle nous rapportons ces figures d'animaux, il ne peut guère être question d'enseignes militaires. On peut songer cependant à des enseignes employées dans des cérémonies religieuses ou par des corporations [1].

[1]. Nous donnons ici une petite carte qui indique la distribution des *monnaies au sanglier* en Gaule; on voit qu'elles sont surtout fréquentes dans le Belgium de César, en particulier dans la région du littoral et chez les Bretons. Le sanglier-enseigne paraît sur les

Carte des monnaies au type du sanglier.

monnaies des Aulerci Eburovices, des Calètes, des Véliocasses, des Leuci et dans la trouvaille de Jersey. Voir, en général, De la Saussaye, *Revue numism.*, 1840, p. 245, pl. XVI-XVIII; Blacas, *ibid.*, 1862, p. 197; Schreiber, *Das Feldzeichen der Kelten*, dans les *Mitteilungen des histor. Ver. für Steiermark*, t. V, p. 49; Rapp, *Jahrbüch. des Vereins der Alterthumsfr. im Rheinlande*, t. XXXV, p.87; Gaedechens, *ibid.*, t. XLVI, p. 26; Bertrand, *cv. archéol.*, 1894, I, p. 157. — Les dents de sanglier sont déjà considérées comme

251 (29813) **Sanglier.** — Haut., 0ᵐ,36. Restaurations : la patte de devant droite et une grande partie de la patte gauche. « Le poli moucheté et bronzé du métal indique qu'il a subi autrefois l'action d'un feu violent. » (Mantellier.)

des amulettes à l'époque néolithique (*Catal. sommaire*, p. 68, trouvaille de Picquigny dans la Somme). Elles ont été déposées comme trophées dans les temples grecs (Pausanias, VIII, 24, 2; VIII, 46, 1) ou placées dans des tombes (*Archæol. Zeitung* 1847, p. 8); on en a trouvé une quantité dans une des fosses royales de Mycènes (Schliemann, *Mycenae*, éd. angl., p. 273). Ce sont encore aujourd'hui des amulettes contre le mal de dents (*Bullett. dell' Instit.*, 1842, p. 89; Rivière, *Antiq. de l'homme dans les Alpes-Maritimes*, p. 321.) Dans la conclusion des traités, le sacrifice du sanglier est un acte solennel, chez les Grecs des plus anciens temps (Pausanias, IV, 15), chez les Perses (Xénophon, *Anab.*, II, 2, 9), chez les Latins (Festus, p. 356); dans Homère, Agamemnon prête serment en frappant un sanglier (*Iliade*, XIX, 266). Les héros eux-mêmes sont comparés à des sangliers tant dans l'antiquité (Ajax) qu'au moyen âge (Hagen, Arthur, Hu le Puissant, cf. *Zeitschr f. Ethnol.*, t. I, p. 173; *Revue celtique*, t. VI, p. 232; *Archäol. Zeitung*, 1851, p. 301; 1860, p. 4*). Tout le monde connaît le bas-relief du Donon où un sanglier paraît opposé à un lion (*Antiquité expliquée*, t. II, 2, pl. 188). L'image du sanglier figure comme épisème de boucliers et d'autres armes tant dans l'antiquité qu'au moyen âge (Cassel, *Observationes antiquariae de porco in vexillis*, Magdebourg, 1748; Kemble, *Horae ferales*, pl. XIV, p. 63 ; Gædechens, *loc. laud.*, p. 82). Dans Homère (*Iliade*, X, 263), un casque de guerrier est garni de défenses de sanglier et l'on a cru en trouver l'indication sur des vases mycéniens (Reichel, *Homerische Waffen*, p. 125.) Le sanglier-enseigne est fréquent, non seulement sur les monnaies celtiques, mais sur les monnaies celtibériennes et illyriennes (voir les articles cités plus haut de La Saussaye et de Schreiber); sur les monnaies éduennes figure un guerrier portant un sanglier-enseigne (*Annali*, 1845, tav. d'agg. L). K. F. Hermann a publié (*Göttingische gelehrte Anzeigen*, 1851, fasc. 1) une monnaie frappée en Gaule au cours d'une des révoltes aux premiers temps de l'Empire, où l'on distingue au droit la tête de la Gaule portant le torques (*Gallia*), avec une trompette gauloise par derrière, au revers deux mains jointes avec le sanglier-enseigne au milieu et l'épigraphe FIDES (cf. *Revue numism.*, 1862, pl. VII, 4; *Annali*, 1863, p. 443). Le sanglier-enseigne se voit encore parmi les trophées de l'arc d'Orange (Caristie, *Monuments antiques à Orange*, pl. XVI-XX), sur une stèle du Musée de Metz (*Catal. sommaire*, p. 46), où il est porté par une femme, sur la cuirasse sculptée de la statue d'Auguste découverte dans la villa de Livie (*Monumenti*, 1863, pl. LXXXIV). En Germanie, Tacite le signale chez les Aestii (*insigne superstitionis formas aprorum gestant*, Tac., *Germ.* XLV) et aussi, sans le mentionner expressément, chez les Bataves (*Hist.*, IV, 22). Des casques surmontés de sangliers paraissent sur le vase d'argent de Gundestrup (*Nordiske Fortidsminder*, II, pl. VI) et sur une plaque de bronze du début de l'époque des Vikings trouvée à Öland (Montelius, *Civilization of Sweden*, fig. 153). Dans la littérature anglo-saxonne, il est fréquemment question de casques surmontés d'images de sangliers (Grimm, *Deutsche Mythologie*, t. I, p. 195). On parle de statues de divinités wendes, découvertes en 1687 et en 1697 à Prilwitz dans le Mecklembourg, qui portaient au cou des amulettes en forme de sanglier (Wilhelm, *Germania und seine Bewohner*, p. 346). Sur la mer Noire, dans la Mésie Inférieure, les Coralli avaient des sangliers-enseignes (Val. Flaccus, VI, 88 : *Levant vexilla Coralli Barbaricæ quis signa rotae* [la rouelle] *serrataque dorso Forma suum*). J'ai insisté sur ce texte ailleurs (*Les Celtes dans la vallée du Danube*, Paris, 1894, p. 196). Des statuettes de sangliers en or se sont

Bronze martelé. Les formes sont très effilées et la crinière droite d'une hauteur démesurée. Ce type de sanglier se rencontre déjà à l'époque de La Tène, c'est-à-dire vers le quatrième siècle avant J.-C. ou même avant,

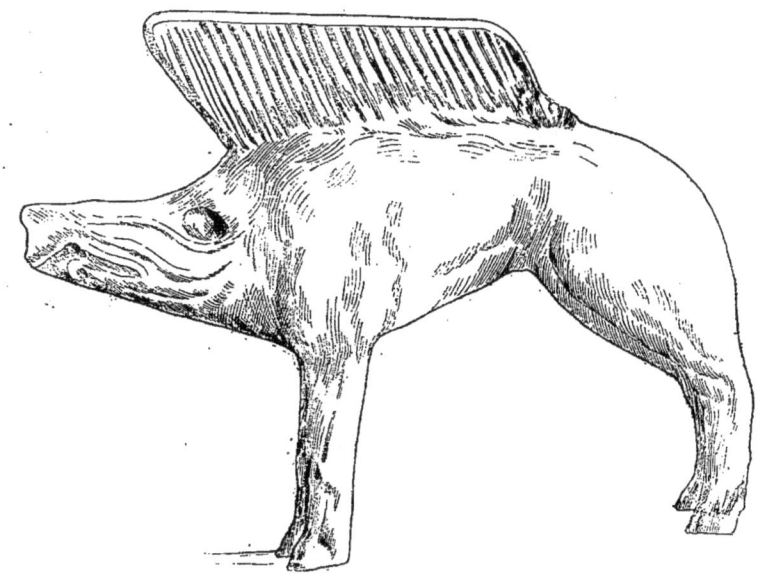

N° 251. — Sanglier.

dans le trésor de Gerend en Hongrie [1] (voir p. 258) et il est très fréquent sur les monnaies gauloises. M. Franks considère comme antérieures à la conquête deux figurines analogues de sangliers découvertes à Hounslow, en

rencontrées à Alexandropol (Kondakof, Tolstoï, Reinach, *Antiq. de la Russie mérid.*, fig. 223) et en Sibérie (*ibid.*, fig. 357). Une très ancienne statuette de sanglier en bronze, avec canines d'argent, a été découverte au Portugal (*Matériaux*, t. XXII, p. 159); les prétendus taureaux de Guisando, en Espagne, sont des sangliers (*Rev. archéol.*, 1880, II, p. 300). En Italie, jusqu'à l'époque de Marius, qui fit prévaloir le signe de l'aigle, les Romains eurent des sangliers-enseignes (Pline, *Hist. nat.*, X, 5; Festus, p. 356). Il n'est pas jusqu'en Inde où, dans le *Mahabharata* (VI, 665-667), il ne soit question d'un sanglier d'argent comme enseigne de Dshagadratha; le sanglier et le sanglier-enseigne se rencontrent sur les monnaies de l'Inde orientale (*Revue celtique*, t. I, p. 456). En somme, la figure du sanglier employée comme épisème ou comme enseigne se trouve dans le domaine entier des langues aryennes, et cela depuis les temps les plus anciens : il est donc permis de croire que le sanglier, comme le taureau, est un *symbole indo-européen* ou du moins un *totem* très répandu (Βοιωτία ὗς, Pindare, *Olymp.* VI, 151; l'Irlande s'appelle *Banba* et *Mucinis*, ce qui signifie *porcorum insula*, *Rev. celtique*, VI, p. 282).

1. *Congrès de Pesth*, t. II, pl. LXVIII, 4.

Angleterre [1]. Il y a là un exemple incontestable de la survivance d'un vieux type celtique à l'époque romaine.

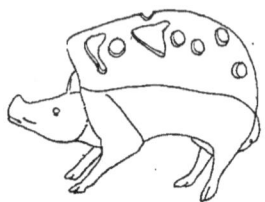

Sanglier en bronze de la trouvaille de Gerend (Hongrie).

Mantellier, *Bronzes de Neuvy*, pl. XI c, et p. 25.

252 (29811). **Bœuf** (?). — Haut., 0^m,34. La tête et la queue manquent ; la tête était soudée au col. Base moderne.

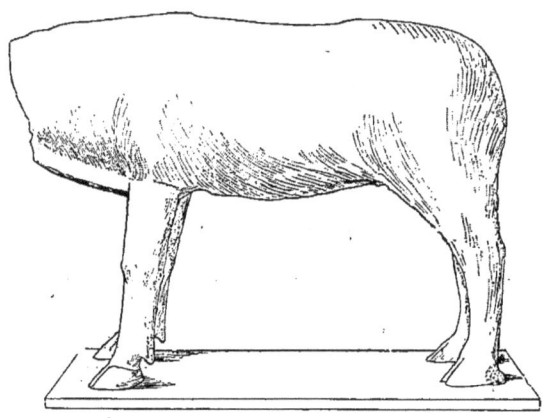

N° 252. — Sanglier.

Mantellier veut que cet animal, fabriqué avec un métal très léger, ait couronné une enseigne ; il rappelle à ce propos qu'une des enseignes des trophées d'Orange [2] représente non pas un sanglier, mais un bœuf.

Mantellier, *Bronzes de Neuvy*, pl. XI a, et p. 25-26.

253 (29810). **Cerf.** — Haut., 0^m,38.

Bronze coulé (et non martelé). Le style en est bien indigène et peut être rapproché de celui d'objets appartenant à l'art celto-scythique, comme les

1. *Proceedings of the Society of antiquaries*, 1865, p. 7 (gravures).
2. Caristie, *Monuments antiques à Orange*, pl. XVII.

cerfs en bronze du Caucase [1] et l'*umbo* d'une patère d'argent découverte dans le gouvernement de Perm [2]. Voir la notice du n° 251.

Mantellier, *Bronzes de Neuvy*, pl. X *a* et p. 24. Le même auteur signale encore les débris d'un autre sanglier et les restes d'une jambe d'animal en bronze martelé (p. 27).

Voici la liste des objets non figurés qui ont été recueillis dans la cachette de Neuvy et dont le Musée possède les moulages :

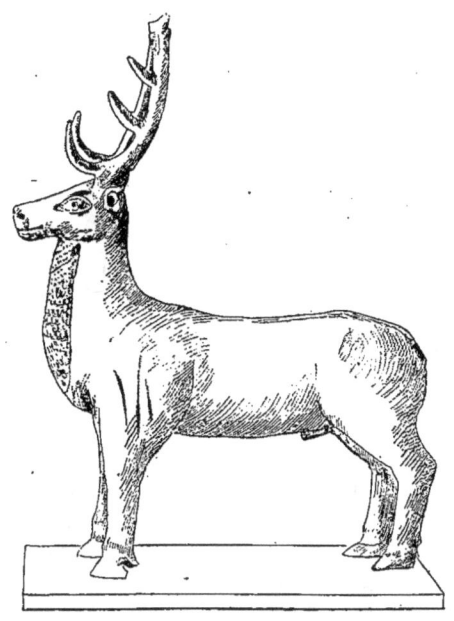

N° 253. — Cerf.

1° (29801) * Une grande trompette de bronze, longue de 1m,44, formée de plusieurs sections en bronze battu, s'emboîtant les unes dans les autres au moyen de fourreaux en bronze fondu; la première section en bronze fondu artistement buriné; embouchure en bronze tourné, mobile; pavillon rongé et en partie détruit. Diamètre du tube au milieu, 0m,018; à la naissance du pavillon, 0m,058. « Cet instrument devait produire les sons aigus et stridents de la trompette guerrière; c'est l'opinion exprimée par des lu-

1. Chantre, *Caucase*, t. II, p. 74, fig. 79; pl. XXV, 4; pl. LVIII, 4.
2. Odobesco, *Trésor de Petrossa*, t. I, fig. 55.

thiers à qui je l'ai soumis. Sa forme et ses dimensions sont celles d'une *tuba* tyrrhénienne publiée dans le *Museum Gregorianum*, pl. XXI, 8. » (Mantellier.) Une trompette presque semblable, dont une aquarelle, due à M. Maître, est exposée dans notre salle XVII, existe au musée de Saumur ; elle a été trouvée à Saint-Just-sur-Dives. On en connaît aussi une, mais bien moins complète, de Saalburg près de Hombourg.

Mantellier, *Bronzes de Neuvy*, pl. XIII, p. 27 ; *Bulletin monumental,*

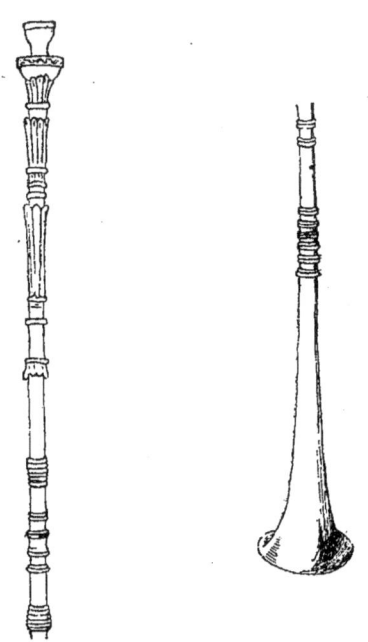

Trompette de Neuvy.

1861, p. 10 ; 1863, p. 69 ; 1870, p. 53 (toujours le même cliché) ; *Gazette des Beaux Arts,* 1862, t. XIII, p. 188 ; Pottier et Reinach, *la Nécropole de Myrina,* p. 206 avec *l'erratum,* p. 596.

2° (29788) * Un *umbo* de bouclier (?) ou coupe en forme de rosace avec godrons ; diam., 0ᵐ,16. — Mantellier, pl. II *a,* p. 28.

3° (28809) * Une feuille ou palme en bronze martelé, très mince, légèrement arquée dans sa largeur ; haut., 0ᵐ,66 ; poids, 400 grammes. Trois nervures à la base imitent les nervures d'une feuille d'arbre. Mantellier ayant constaté que cet objet, au moment de la découverte, était adhérent par la base de sa tige à un corps étranger, s'est demandé si ce n'était pas l'or-

nement d'un casque, analogue à celui que présente une figurine de Minerve en terre blanche trouvée dans le Bourbonnais (Tudot, *Figurines*, pl. XXXVII.) Un cimier de $0^m,66$ de haut serait assurément extraordinaire, mais je n'ai aucune hypothèse meilleure à proposer.

Mantellier, *Bronzes de Neuvy*, pl. XIV *a* et XV *b* (restitution hypothétique du casque); cf. *ibid.*, p. 28.

4° Une feuille de bronze, analogue à la précédente, mais plus petite, avec traces de sertissure à la base et une seule nervure. Long., 0 ,195. — Mantellier, pl. XIV *b*, p. 29.

5° (29803).* Autre feuille ou plaque battue, polie sur une face, rugueuse sur l'autre, portant à la lisière des traces de sertissure et d'attache à un corps étranger. La forme est losangée et a suggéré à Mantellier l'idée d'un ornement de bouclier appliqué à plat. — Long., $0^m,21$.

Mantellier, pl. XIV, *c*, p. 29.

6° (29802).* Objet en bronze découpé et ajouré, fragment de frise ou de bandeau, de style analogue aux plaques de la Marne reproduites plus haut (p. 4). Haut., $0^m,08$. — Mantellier, pl. II *b*, p. 30.

7° (29808).* Palmette en bronze coulé et buriné, avec tige recourbée et cassée, pouvant aussi être considérée comme le cimier d'un casque. Long., $0^m,21$. — Mantellier, pl. XIV *d* et XV *a* (le casque restitué); cf. *ibid.*, p. 30.

8° Feuille de laurier en bronze repoussé, de grandeur naturelle. — Mantellier, pl. XIV, p. 30.

9° (29789*, 29790*, 29791*). Trois casseroles en cuivre battu; le manche de la seconde manque; l'une d'elles est étamée à l'intérieur. Long. $0^m,19$; $0^m,05$; $0^m,19$. On a également recueilli des casseroles dans le trésor de Notre-Dame d'Alençon (*Catalogue Grille*, pl. 1).

Mantellier, pl. II *c*, p. 30.

SIXIÈME PARTIE.

ANIMAUX.

254 (29533).* **Disque avec combat d'animaux.** — Diam., 0ᵐ,24.

Ce précieux monument a été découvert à Lyaud près de Thonon (Haute-

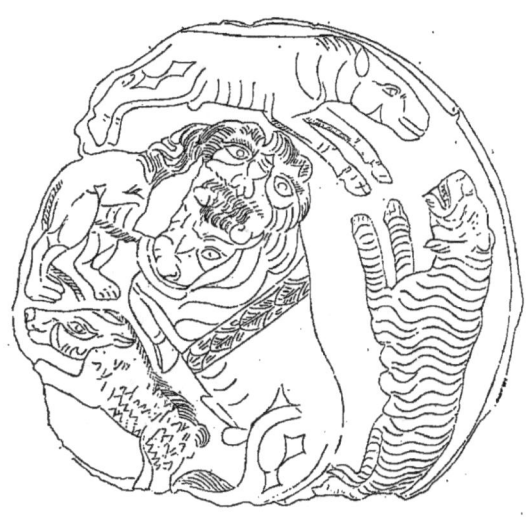

N° 254. — Combat d'animaux.

Savoie) et donné au Louvre par E. Griolet en 1865. On y voit figurés, au repoussé, un lion qui dévore un taureau, un tigre qui se précipite sur un mulet (?) en course et un sanglier. Le style présente un faux air d'archaïsme. L'ensemble doit être rapproché du célèbre médaillon d'argent

de Ruremonde, aujourd'hui au Musée de Leyde [1] et du disque de la collection Fenerli à Constantinople [2], monuments dont il suffit de signaler l'analogie avec le vase d'argent de Gundestrup [3]. D'autres objets de même caractère se sont rencontrés dans la Russie méridionale et en Sibérie; même le célèbre poisson d'or de Vettersfelde, dont le moulage existe au Musée, appartient à cette série d'œuvres en repoussé qui représentent des luttes d'animaux [4]. L'origine peut en être poursuivie jusque dans l'art mycénien (gobelets de Vaphio); c'est à l'art mycénien qu'appartient d'ailleurs le plus ancien objet de ce style, un disque en bois à reliefs provenant d'Égypte et conservé au Musée de Berlin [5]. Je considère le disque de Lyaud comme une survivance de l'art « celto-scythique » à l'époque gallo-romaine (cf. plus haut, n° 253).

Longpérier, *Notice des bronzes*, n° 798.

255 (30945). **Guenon.** — Haut., 0m,06.

Cette statuette, qui représente une guenon tenant son petit dans ses

N° 255. — Guenon.

bras, a été trouvée dans le midi de la France et déposée par le Musée de Cluny à Saint-Germain en 1887. Style très grossier.

Sur les représentations de singes dans l'art antique, voir Longpérier, *Notice des bronzes*, p. 175; Pottier et Reinach, *La nécropole de Myrina*, p. 483, 484. C'est une tradition cyrénaïque dans l'art grec et alexandrine dans l'art romain.

256 (34073).* **Lion.** — Long., 0m,18.

1. *Jahrbücher der Alterthumsfreunde im Rheinlande*, t. LVIII, pl. IV.
2. Odobesco, *Trésor de Petrossa*, t. I, p. 513.
3. *Apud* S. Müller, *Nordiske Fortidsminder*, II.
4. Furtwängler, *Der Goldfund von Vettersfelde*, 1883; *Matériaux*, t. XVIII (1884), p. 278.
5. *Archæologischer Anzeiger*, 1891, p. 41.

Lion découvert à Angleur et ayant fait partie de la décoration d'une fontaine (original au Musée de Namur, cf. notre n° 114). Une ouverture,

N° 256. — Lion.

permettant de le fixer sur son support, est pratiquée dans le ventre de l'animal. Excellent style romain.

257 (13431). **Panthère** (1). — Haut., 0m,044.

N° 257. — Panthère.

Collection Blanchon de Vaison; don de Napoléon III en 1869 (voir le n° 40).

258 (13438). **Tête de panthère**. — Haut., 0m,034.

N° 258. — Panthère.

Même origine que la figure précédente.

1. On peut hésiter entre une panthère et un tigre.

259 (24625).* **Panthère**. — Haut. de la figure, 0ᵐ,105 ; de la base (antique), 0ᵐ,015.

L'original a été découvert au lieu dit *Champ à l'abeille*, commune de

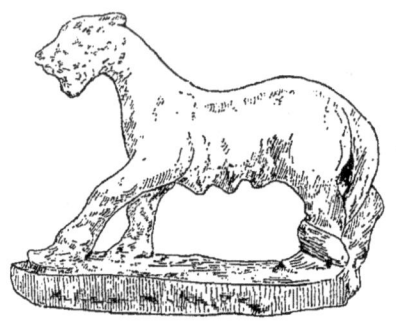

N° 259. — Panthère.

Penne (Lot-et-Garonne) ; le moulage a été donné par M. Tholin. La panthère pose sa patte avancée sur une tête de sanglier peu distincte.

Tholin, *Revue archéol.*, 1878, II, p. 344, pl. XXIV (héliogravure); Keller, *Thiere des Alterthums*, p. 395.

260 (31779). **Panthère**. — Haut., 0ᵐ,05. Belle patine verte.

Cette applique a été vendue en 1890 comme provenant des environs de

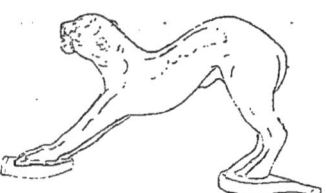

N° 260. — Panthère.

Mayence (300 fr. avec quatre fibules). Beau style ; comparez les nombreuses panthères de bronze dans la collection du Louvre (Longpérier, *Notice*, p. 188). Comme animal consacré à Bacchus, la panthère a été souvent employée dans la décoration des vases à boire et à verser.

261 (25104).* **Panthère**. — Haut., 0ᵐ,052. Base antique.

L'original, découvert dans le Lyonnais, appartenait en 1880 à M. J. Chevrier, conservateur du Musée de Chalon-sur-Saône.

A. Bertrand, *Revue des Sociétés savantes*, 1880, II, p. 192 (gravure). Cf. Caylus, *Recueil*, t. III, pl. LXIV, 1.

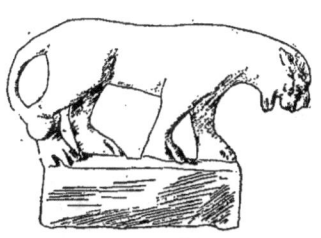

N° 261. — Panthère.

262 (34128).* **Panthère**. — Long., 0ᵐ,05.

N° 262. — Panthère.

L'original, découvert à Cincey (Belgique), est au musée de Namur. Style très grossier.

263 et 264 (10427).* **Louve romaine**. — Haut., 0ᵐ,045.

Deux plaques presque pareilles, inscrites dans les inventaires comme en-

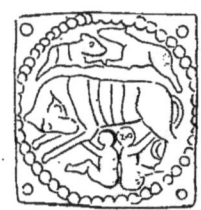

N° 263. — Louve romaine.

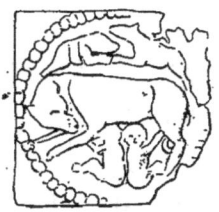

N° 264. — Louve romaine.

voyées par Keller de Zurich (voir le n° 193). Une autre plaque analogue, mais en très mauvais état, a été acquise comme provenant de Mayence (n° 2913).

265 (18262). **Laie**. — Haut., 0ᵐ,22 ; long., 0ᵐ,30. Belle patine sombre. La base est antique.

Admirable figure provenant de Cahors (Lot) et acquise en 1872 (500 fr.). On ne connaît qu'une seule image de sanglier découverte en Gaule qui soit supérieure à celle-là, bien que la conservation en laisse à

désirer : c'est la statuette de l'ancienne collection Dupré, trouvée près de Luxembourg[1], qui a été acquise par le Louvre, au prix de 14.000 francs,

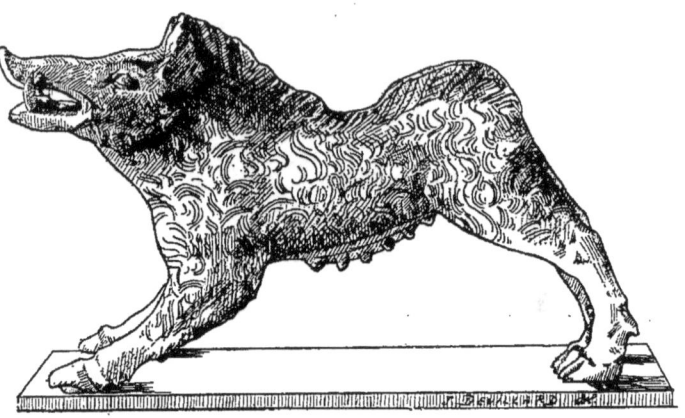

N° 265. — Laie.

à la vente des bronzes de la collection Gréau[2]. Nous en donnons ici une gravure.

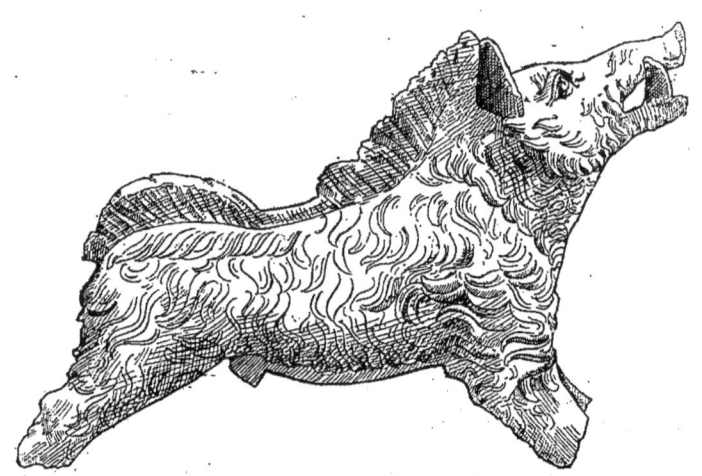

Sanglier de l'ancienne collection Gréau.

Cf. *Revue des Sociétés savantes*, 1880, II, p. 192. Sur le type du sanglier dans l'art, voir la notice du n° 250.

1. Grivaud, *Recueil*, pl. XXXII, 3; Froehner, *Collection Gréau*, bronzes, pl. XLIV.
2. *Gazette archéologique*, 1885, p. 348.

266 (8096). **Sanglier.** — Haut., 0^m,146 ; long., 0^m,25. Support antique et base moderne.

Ce sanglier-enseigne, d'un travail soigné mais sec, a passé par la col-

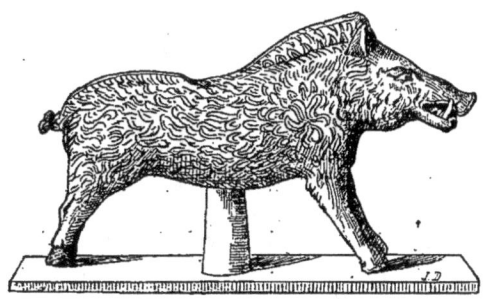

N° 266. — Sanglier.

lection Janzé et a été donné en 1868 par le comte Artus de Cossé-Brissac, chambellan de l'Impératrice Eugénie.

Pour d'autres sangliers-enseignes, voir Froehner, *Collection Gréau, bronzes*, n^os 747, 748 (notre n° 267) et plus haut n° 250. On conserve au Musée Britannique un très grand sanglier de bronze, de provenance inconnue, qui surmonte également une hampe d'enseigne.

Revue archéologique, 1868, I, p. 319.

267 (29540). **Sanglier.** — Haut., 0^m,101. Support antique orné d'un quadrillé avec points au centre de chaque losange.

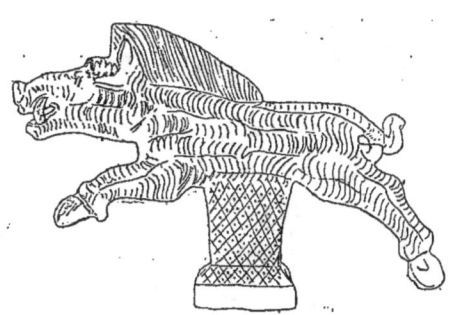

N° 267. — Sanglier.

Ce sanglier-enseigne, de provenance inconnue, a été acquis en 1885 à la vente Gréau (180 fr.). La figure est plate, mais modelée des deux côtés. Travail soigné.

Froehner, *Collection Gréau, bronzes*, n° 748.

268 (11384).* **Laie.** — Haut., 0^m,042.

Moulage d'un bronze de l'ancienne collection Schoepflin, autrefois au

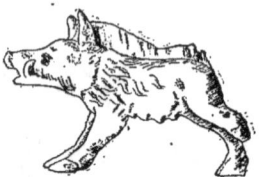

N° 268. — Sanglier.

Musée de Strasbourg. Manque le bas de la jambe gauche postérieure. Le moulage a été envoyé en 1869 par Aug. Saum, bibliothécaire de la ville de Strasbourg.

269 (8536). **Sanglier.** — Haut., 0^m,03.

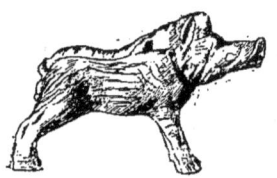

N° 269. — Sanglier.

Acquis d'Oppermann en 1868 par Napoléon III (voir le n° 19). Assez bon travail.

270 (32960). **Sanglier.** — Haut., 0^m,045.

Découvert par Grignon dans les fouilles du Châtelet près de Saint-Dizier

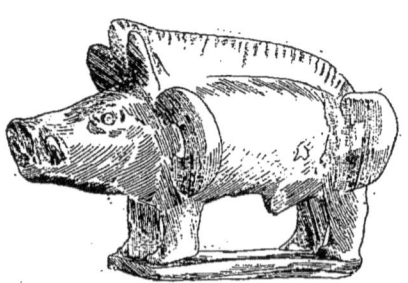

N° 270. — Sanglier.

en 1774, cet objet a passé de la collection Durand au Louvre, puis par échange, en 1892, au musée de Saint-Germain (voir le n° 5). Sur le flanc

gauche sont deux anneaux analogues à ceux que portent d'autres figures de même provenance, un Jupiter (n° 5), une Vénus (n° 46), un Hercule (n° 135). Longpérier a supposé que ces statuettes ont servi à la décoration d'un trépied.

Grivaud, *Ar tset métiers des anciens*, pl. CIX ; Longpérier, *Notice des bronzes*, p. 191, n° 853.

271 (8537). **Sanglier.** — Haut., 0ᵐ,033.

Figurine provenant, dit-on, de Milan et acquise par Napoléon III en

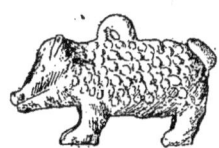

N° 271. — Sanglier.

1868 avec une partie de la collection Oppermann (voir le n° 19). Bélière sur le dos. Travail grossier.

272 (24701).* **Sanglier.** — Haut. de la statuette, 0ᵐ,07 ; de la base (antique) 0ᵐ,01.

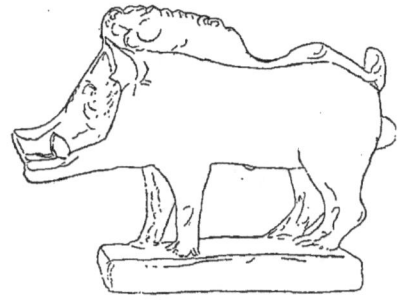

N° 272. — Sanglier.

L'original, trouvé au mont Sion, est au musée de Nancy. Travail inintelligent et grossier.

273 (29549). **Sanglier.** — Haut., 0ᵐ,021.

Ce petit sanglier, d'un travail assez spirituel, provient du Puy-de-Dôme et a été acquis à la vente Gréau en 1885 (18 fr. avec un autre bronze, n° 29550).

Froehner, *Collection Gréau, bronzes*, n° 1075.

274 (34240). **Sanglier.** — Haut., 0ᵐ,028.

Sur la base en jaune de Sienne est inscrit le mot « Trocadéro ». L'ob-

N° 273. — Sanglier.

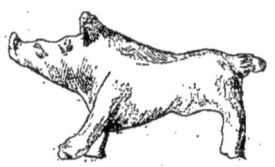

N° 274. — Sanglier.

jet est peut-être venu de l'Exposition rétrospective organisée en 1878, mais on a négligé de l'inscrire alors sur les inventaires.

275 (18627).* **Sanglier.** — Haut., 0^m,027. Petite base antique.

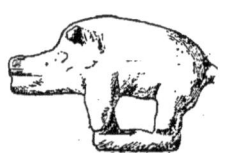

N° 275. — Sanglier.

L'original, trouvé à Gannat (Cantal), faisait partie en 1872 de la collection Grasset à Varzy (Nièvre). Le travail en est très grossier.

276 (14689). **Protomé de sanglier.** — Haut., 0^m,075.

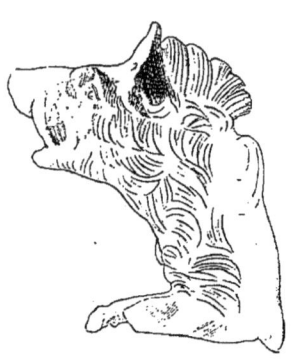

N° 276. — Sanglier.

Objet acquis à Paris, en 1870, comme provenant de Gergovie. C'est une applique de meuble ou de vase.

277 (7887). **Sanglier.** — Haut., 0^m,037. Base antique haute de 0^m,013. Belle patine verte.

Jolie figurine découverte à Genelard (Saône-et-Loire) et acquise en

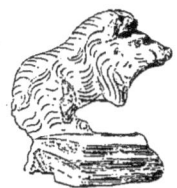

Nº 277. — Sanglier.

1867 à Beaune (150 francs avec d'autres objets). La base est creuse.

278 (23468). **Sanglier.** — Haut., 0m,019.

Grossière statuette de provenance inconnue, acquise à Dijon en 1876

Nº 278. — Sanglier.

avec un lot d'objets (250 fr.). Les pattes ont été brisées dès l'antiquité ; peut-être n'ont-elles jamais existé.

279 (24602). **Tête de sanglier.** — Haut., 0m,056 ; long., 0m,065. Belle patine verte.

Cette tête, d'un excellent travail, a été donnée en 1878 par Benjamin

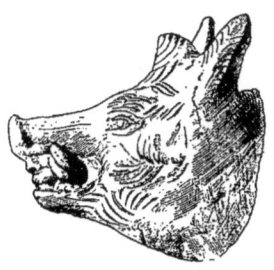

Nº 279. — Sanglier.

Fillon ; on en ignore la provenance. Des traces de scellement attestent qu'elle était appliquée sur un objet de fer.

280 (23767). **Protomé de sanglier.** — Haut., 0m,049. Belle patine verte.

Ce singulier objet, sans doute une applique, est de provenance inconnue; il a été donné en 1877 par M. Muret. Il y a un trou qui traverse le mufle de part en part à la place des naseaux.

N° 280. — Sanglier.

N° 281. — Sanglier.

On trouvera une figurine analogue dans le *Recueil* de Caylus, t. II, pl. XCII, 7. La protomé de sanglier ne paraît en Gaule que sur les monnaies du trésor d'Auriol, qui sont de style grec (De la Tour, *Atlas*, pl. I, nos 233, 244).

281 (25830). **Protomé de sanglier**. — Haut., 0m,041. Objet analogue au précédent, acheté à Paris en 1880 (5 francs).

282 (19362)* **Griffon**. — Haut., 0m,14.

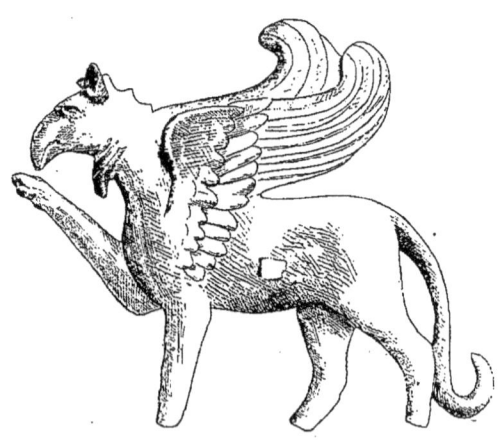
N° 282. — Griffon.

L'original, découvert à Mandeure, est au musée de Besançon. Beau style. Applique plate, modelée d'un seul côté.

Castan, *Catalogue du Musée de Besançon*, 1886, p. 281, n° 1041.

283 (24749).* **Taureau bondissant**. — Long. 0ᵐ,255; haut., 0ᵐ,12.

Moulage d'une pièce capitale de l'ancienne collection Gréau, qui, découverte à Autun, a été acquise en 1885 par le Louvre (9000 francs) [1]. C'est une applique de style grec ou alexandrin.

Froehner, *Collection Gréau, bronzes*, n° 990 et pl. XXXVI; Duruy, *Histoire des Grecs*, t. I, p. 713 [2].

Le taureau est fréquemment figuré sur les monnaies gauloises, tantôt

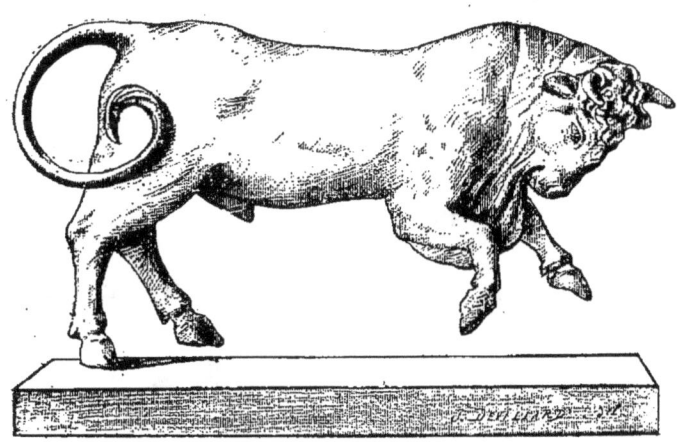

N° 283. — Taureau.

au repos, tantôt bondissant; Lelewel a remarqué qu'il ne paraît pas dans les mêmes séries que le lion (*Études numismatiques*, t. I, p. 164). Chez les Véliocasses, le taureau a pour accessoire le sanglier entre ses jambes; il est peut-être oppposé au lion sur le bas-relief du Donon [3]. Suivant Plutarque (*Marius*, XXIII), les Cimbres juraient sur un taureau d'airain; on peut rappeler à ce sujet le *Tarvos trigaranus* de l'autel de Paris (p. 121) et le taureau figuré au fond du vase de Gundestrup (S. Müller, *Nordiske Fortidsminder*, t. II, pl. XIV.) De Witte a déjà insisté sur le nom des *Taurisci* celtiques (*Revue archéol.*, 1875, II, p. 383; cf. p. 120) et sur la lé-

1. *Gazette archéologique*, 1885, p. 337.
2. Dans cet ouvrage, le bronze en question est donné comme provenant de Vitry-le-Français; cette erreur n'est pas imputable à M. Duruy, mais à moi, qu'il avait bien voulu charger de relire ses épreuves. J'ai été trompé au Musée même par une étiquette fautive qui a disparu depuis.
3. L'animal pris généralement pour un sanglier me semble, d'après le moulage, être un taureau.

gende du tyran gaulois Tauriscus ; il incline à croire que le dieu triple des Celtes s'appelait, à l'origine, Tauriscus. Wankel, dans un travail d'ailleurs peu scientifique, a voulu que le *culte du taureau* ait été répandu en Europe par les Cimmériens (Wankel, *Der Bronzestier aus der Byciskalahöhle*, dans les *Mittheilungen* de Vienne, 1877, p. 125 ; cf. *Archiv für Anthropologie*, t. XI, p. 137 *). Le taureau de bronze découvert dans la grotte de Biciskala en Moravie par Wankel est certainement antérieur à l'ère chrétienne ; on peut en dire autant des taureaux de bronze découverts en Hongrie (*Congrès de Pesth*, pl. LXVIII) et à Hallstatt (Sacken, *Das Grabfeld von Hallstatt*, pl. XVIII, XXIII). Ramsauer aurait, dit-on, donné à l'empereur d'Autriche un taureau en or trouvé à Hallstatt (*Mittheilungen* de Vienne, t. VII, p. 130 [1].) Les taureaux de bronze découverts à Bythin (Posen) sont également préromains et appartiennent à l'art gaulois de la Tène (Virchow, *Verhandl. der. berl. Ges.*, t. VI, p. 200, pl. XVIII.)

284 (31200). **Taureau marchant.**, — Haut., 0m,09. Belle patine verte.

Admirable figurine, une des plus belles de notre collection, découverte

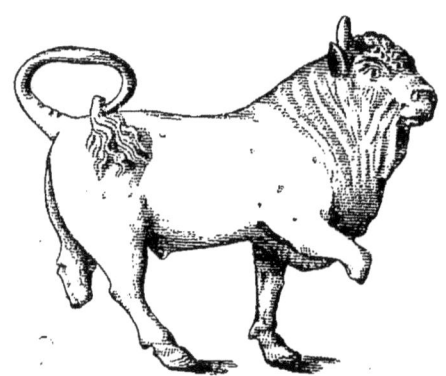

N° 284. — Taureau.

en 1887 à Grand (Vosges) et acquise au prix de 500 francs avec d'autres objets. Les yeux sont incrustés d'argent. Le dessin, bien que fidèle, ne donne pas une idée de l'exquise finesse de l'original. Une figurine analogue, mais moins belle, a été découverte au camp de Chassey en Saône-et-Loire (Bulliot et Thiollier, *Mission et culte de Saint-Martin*, fig. 76) ; une autre est au Musée de Vienne (Sacken, *Antike Bronzen*, pl. LI, n° 2).

1. Il s'agit, croyons-nous, d'une simple figurine en bronze.

285 (26386).* **Taureau à trois cornes marchant.** — Haut. du taureau, 0^m,093 ; de la base moderne, 0^m,055.

L'original a été découvert en 1867 près de Besançon.

Le moulage est un don d'Albert Lenoir.

N° 285. — Taureau.

Les taureaux à trois cornes ne sont pas très rares dans l'est de la Gaule ; on en connaît en bronze et en pierre [1]. Un sanglier à trois cornes a été découvert en Bourgogne au siècle dernier et se trouve au Cabinet des Mé-

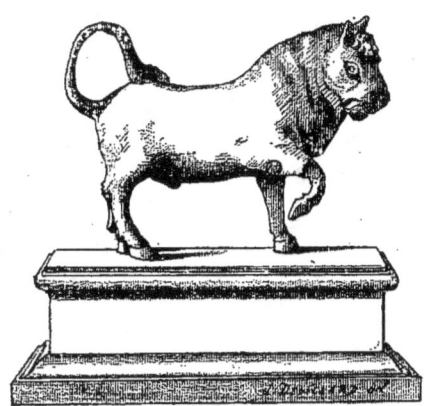

N° 285. — Taureau.

dailles[2]. Pline croyait à l'existence de taureaux à trois cornes en Inde et en Éthiopie[3]. En dehors des spécimens découverts en Gaule, on a signalé une tête de taureau à trois cornes, avec bec d'oiseau, comme provenant de Skiernes (Danemark)[4]. Ce type singulier doit probablement s'expliquer à la façon d'un *rébus*. Supposons qu'il existât, dans la mythologie des Gaulois de l'est, un dieu dit *tarvos trigaranos* ; quand il s'agit de lui donner une

1. Cf. Villefosse et Morillot, *Bulletin de la Société des Antiquaires*, 1890, p. 187 ; *Revue archéol.*, 1890, II, p. 285.
2. Caylus, *Recueil*, t. V, pl. CVIII ; Chabouillet, *Catalogue*, n° 3108.
3. Pline, *Hist. nat.*, VIII, 21.
4. Virchow, *Verh. der berliner Gesellschaft*, t. V, p. 201.

figure plastique, après la conquête, on eut alternativement recours aux types suivants, qui répondaient par à peu près à la dénomination préexistante : 1° le taureau à trois cornes (*taurus tricornis*) [1]. 2° Le taureau accompagné de trois grues (*tarvos trigaranus* de l'autel de Notre-Dame) [2]. 3° Le dieu tricéphale (en grec τριχάρανος). 4° Le dieu à cornes de taureau (ταυροχέρως). Nous renvoyons, pour plus de détails, à ce que nous avons écrit dans la notice du n° 123. Le fait que le taureau est un très ancien emblème celtique peut se conclure tant de l'étude des monnaies que du renseignement donné par Plutarque (*Marius*, VIII) sur le taureau sacré des Cimbres[3]; on peut ajouter qu'une des plus anciennes statuettes de bronze que l'on ait découvertes dans l'Europe centrale, celle de la grotte de Byciskala en Moravie, représente un taureau d'un caractère évidemment religieux[4].

1. Voici la liste des taureaux à trois cornes que je connais : 1. *Bouches-du-Rhône.* Saint-Rémy, br. (*Bull. de la Soc. des antiq.*, 1890, p. 187). — 2. *Côte-d'Or.* Saulieu, br. (Caylus, t. V, p. 305). — 3-6. *Côte-d'Or.* Beire-le-Châtel, 4 exemplaires en pierre (*Bull. de la Soc. des antiq.*, 1889, p. 216; 1890, p. 189). — 7. *Doubs.* Mathay près de Mandeure, br. (*Bull.* 1889, p. 216 ; 1890, p. 188, 232 avec gravure). Ce taureau, appartenant à M. Lalance, porte un anneau d'argent mobile dans l'arrière-bouche. — 8. *Doubs* (?), indiqué comme provenant de Franche-Comté, br. Collection Revillout (*Bull.*, 1890, p. 188). — 9. *Doubs* (?), indiqué comme provenant de Franche-Comté, br. Ancienne collection Gréau. Notre n° 288. — 10. *Doubs.* Besançon. br. Moulage d'un original découvert à Besançon en 1807. Notre n° 285. — *Eure-et-Loir.* Péronville, br. Notre n° 294. — 12. *Jura.* Voiteur, br. (*Bull.*, 1890, p. 188). — *Jura.* Près d'Arlay, collection du Dr Daille, br. (*Bull.*, 1890, p. 188). — 14. *Marne.* Reims, br. (*Bull.*, 1890, p. 189.) — 15. *Nièvre.* Saint-Révérien, br. Trouvé dans les ruines d'un temple avec un sanglier de bronze (*Revue archéol.*, 1844, p. 698). — 16. *Saône-et-Loire.* Auxy, br. Trouvé dans une niche qui portait une dédicace à Boiorix. Musée d'Autun (*Bull.*, 1889, p. 215; 1890, p. 188). — 17. *Saône-et-Loire.* Château-Renaud près de Louhans, br. Découvert en 1757 (*Bull.*, 1890, p. 188). — 18 *Saône-et-Loire.* Bronze de l'ancienne collection Febvre de Mâcon. Notre n° 293. — 19. *Saône* (*Haute-*). Avrigney, br. Taureau haut. de 0m,45, découvert en 1756, acquis en 1874 de la famille Chifflet, par le musée de Besançon, au prix de 20.000 francs (Caylus, t. V, pl. CVIII; *Mém. Soc. Émul. du Doubs*, 1874; Coindre, *Besançon et la vallée du Doubs*, 1874, avec grande planche; *Bull.*, 1890, p. 195). — 20. *Yonne*, br. Ancienne collection de Lorne (mort en 1842) à Sens (de Witte, *Nouvelles Annales*, t. II, p. 315). — 21. *Suisse, Valais.* Martigny, br. Fragment d'un taureau de bronze *de grandeur naturelle*; d'après les traces visibles sur le front, il aurait eu trois cornes (*Bull.*, 1888, p. 132). — 22. *De provenance incertaine*, br. Notre n° 292. — 23. *De provenance incertaine*, br. de Berlin (*Bull.*, 1890, p. 189). — 24. Le spécimen de Skiernes (Danemark) qui est cité dans le texte. — On voit que la grande majorité de ces objets se sont rencontrés dans la Gaule orientale ; nous avons déjà fait la même observation pour les dieux au maillet, les tricéphales, etc.

2. Trois grues sont sculptées sur un autel de Chester (Angleterre), qui est consacré à Jupiter, aux autres dieux et aux Génies du prétoire (Mowat, *Bull. épigr.*, t. I, p. 69).

3. Les Cimbres pouvaient parler une langue germanique, mais il est certain qu'ils étaient tout à fait celtisés.

4. H. Wankel, *Der Bronzestier aus der Byciskala Höhle*, Vienne, 1877, avec une planche

286 (8545). **Génisse marchant.** — Haut., 0^m,096. Belle patine sombre.

Découvert au mont Titus près de Longwy, en 1825, ce joli bronze a été

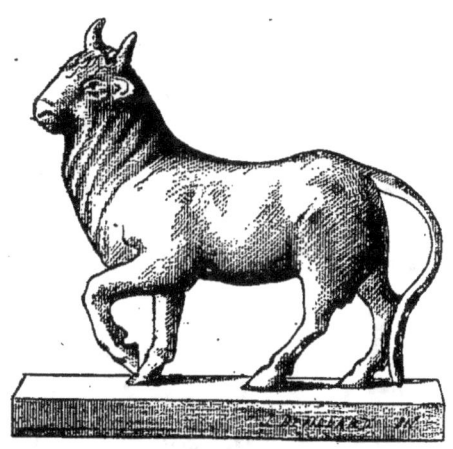

N° 286. — Vache.

acquis d'Oppermann par Napoléon III (voir le n° 19). Un taureau, pendant de notre figurine, a été découvert la même année au mont Titus (haut., 0^m,098) et a fait partie de la collection Gréau (n° 1074).

287 (29537). **Lampe en forme de taureau.** — Haut. du taureau, 0^m,083 ; hauteur totale avec chaîne tendue, 0^m,17. Belle patine verte.

Cet objet a été découvert dans le département de la Marne et acquis en 1885 à la vente Gréau (60 francs). L'intérieur est creux; il y a deux orifices, l'un sur le cou, l'autre sur la croupe. La chaînette de suspension, formée d'un col de cygne et de trois anneaux, s'emboîte dans deux anneaux voisins des deux orifices. Au-dessus de la jambe antérieure gauche, il y a une croix incisée (non reproduite sur la gravure). Le travail est grossier.

en couleur. La statuette a été recueillie avec une ciste à cordons. Au milieu du front, entre les cornes, est incrustée une plaque triangulaire de fer; une seconde et une troisième se voient sur chaque épaule. On a voulu, mais bien à tort, conclure de là que le taureau de Byciskala était l'imitation d'un Apis égyptien; une tête en bronze de taureau, découverte à Hallstatt, présente le même caractère (Sacken, *Das Grabfeld von Hallstatt*, pl. XXIII). Cf. plus haut p. 276.

Froehner, *Collection Gréau, bronzes*, n° 353. Comparez une lampe en orme de tête de bœuf, *Museum Odescalchum*, pl. XL.

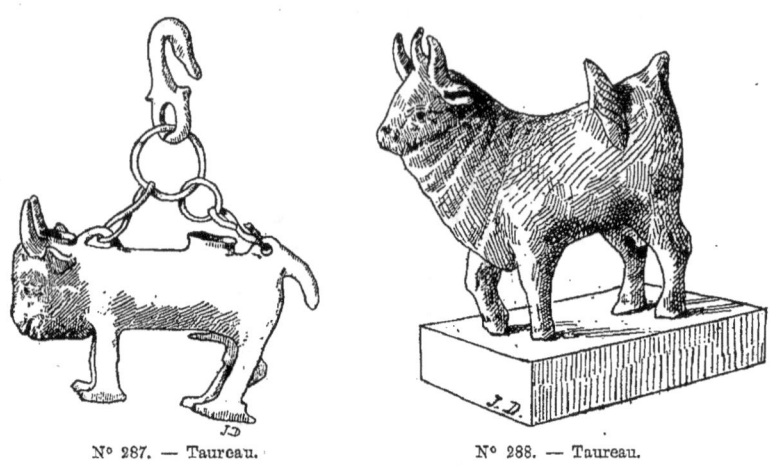

N° 287. — Taureau. N° 288. — Taureau.

288 (29548). **Taureau à trois cornes.** — Haut., 0m,075. Base moderne.

Ce petit taureau, d'un style très grossier, a été trouvé en Franche-Comté et acquis en 1885 à la vente Gréau (75 fr.). Un trou, pratiqué dans le ventre, était destiné à recevoir un support. La queue est brisée.

Froehner, *Collection Gréau, bronzes*, n° 1073.

289 (29625). **Taureau marchant.** — Haut., 0m,057.

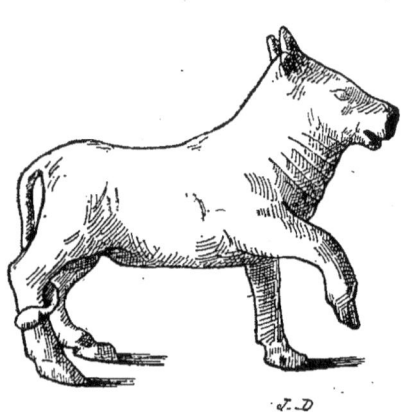

N° 289. — Taureau.

Découvert à Autun, cet objet a été acquis en 1886 (100 fr.). Il y a un petit trou dans le dos.

290 (26559).* **Génisse (?) au repos.** — Haut., 0^m,06.

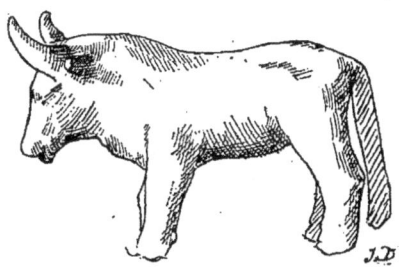

N° 290. — Taureau.

L'original, trouvé à Bossenno près Carnac (Morbihan)[1], est au musée de Carnac. Le sexe n'est pas indiqué.

291 (27047).* **Taureau au repos.** — Haut. de la figurine, 0^m,041 ; de la base (antique, avec une couronne en relief), 0^m,059.

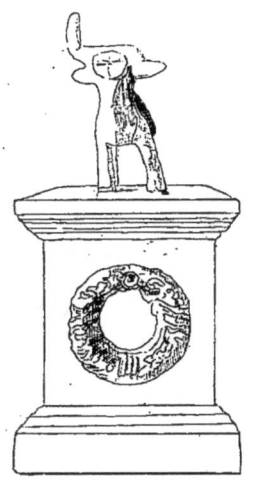

N° 291. — Taureau.

L'original de cette figurine a été trouvé à l'*oppidum* du Châtelet

1. Sur les fouilles de Miln aux Bossenno près Carnac, voir J. Miln, *Fouilles faites à Carnac*, 1877 (cf. *Matériaux*, t. XIV, p. 304; *Rev. Celtique*, t. III, p. 495), et Hamard, *Fouilles faites à Carnac*, 1879.

(Meuse). Le moulage est dû à M. Maxe Werly. Manquent la corne gauche et la jambe postérieure de gauche. Travail grossier.

292 (29547). **Taureau à trois cornes au repos.** — Haut., 0^m,026.

Cette figurine mutilée, d'un style très conventionnel, a été acquise

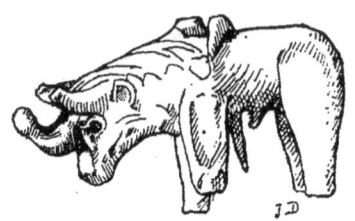

N° 292. — Taureau.

en 1885 à la vente Gréau (38 fr.). Un clou de bronze passe à travers tout le corps.

Froehner, *Collection Gréau, bronzes*, n° 1072. Voir la notice du n° 285.

293 (17639).* **Taureau (?) à trois cornes marchant.** — Haut., 0^m,061. Patine verte. Base moderne.

Cet objet, provenant de la collection Febvre, de Mâcon, a été acquis

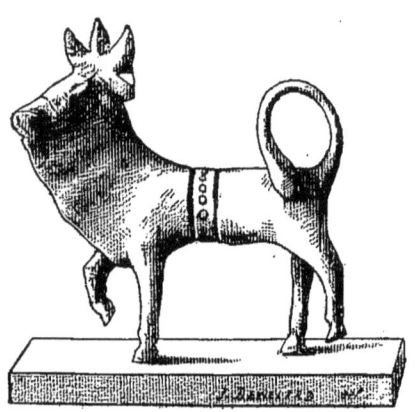

N° 293. — Taureau.

en 1872 (50 fr.). Le sexe n'est pas indiqué. La sangle décorée de cercles, qui est passée autour du corps de l'animal, peut être rapprochée de la housse que porte le *Tarvos trigaranus* sur l'autel de Paris et de la sangle

presque identique du taureau à trois cornes de Saint-Rémy[1]. Voir le n° suivant.

294 (31759)*. **Taureau (?) à trois cornes marchant.** — Haut., 0m,056.

Moulage d'une figurine presque identique à la précédente, qui a été dé-

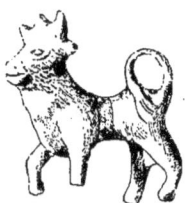

N° 294. — Taureau.

couverte à Péronville (Eure-et-Loir) au cours de la démolition de l'église et appartenait en 1889 à la collection du major Maronnier à Bar-le-Duc. Le sexe n'est pas indiqué. L'original a été communiqué par M. Maxe Werly.

Bull. de la Soc. des Antiquaires, 1890, p. 188.

295 (30679). **Tête de bœuf.** — Haut., 0m,055. Patine verte.

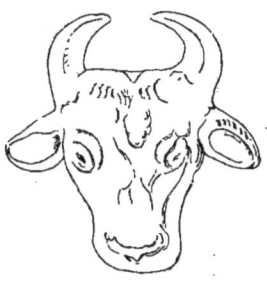

N° 295. — Tête de bœuf.

Applique déposée en 1887 par le Musée de Cluny et découverte, dit-on, dans le midi de la France.

Du Sommerard, *Catalogue du Musée de Cluny*, n° 10105.

296 (14699). **Cheval, couronnement de hampe.** — Haut. de la figure, 0m,095; de la douille, 0m,10. Belle patine verte.

Cet objet, retiré du Rhône près de Lyon, a été donné par M. Aclocque

1. *Bull. de la Société des Antiquaires*, 1890, p. 187.

en 1870. On voit, sur le dos du cheval, les traces d'un cavalier qu'il portait. Travail fin, mais peu correct.

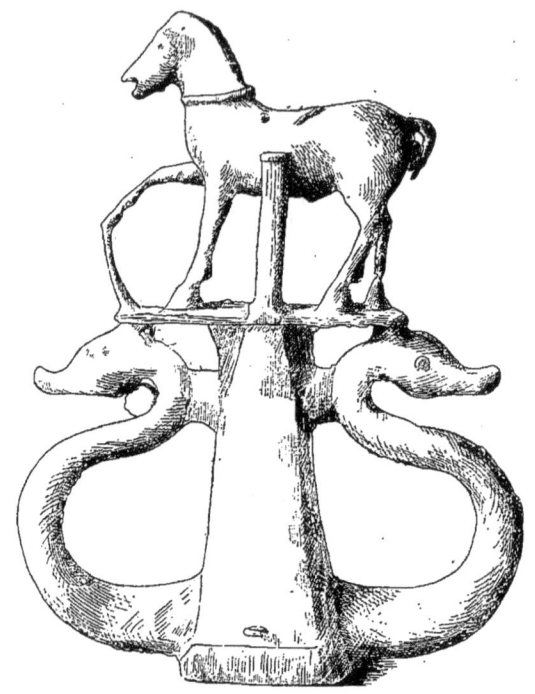

N° 296. — Cheval.

297 (24755).* **Cheval au repos.** — Haut., 0m,102.

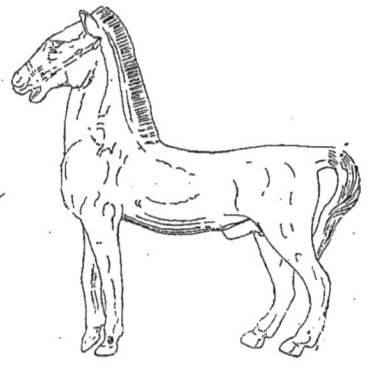

N° 297. — Cheval.

L'original, en bronze incrusté d'argent, a été trouvé à Aubiac (Lot-et-

Garonne) et moulé à l'Exposition rétrospective de 1878. Le modèle trahit une influence grecque incontestable : c'est le type des chevaux du cinquième siècle, tel que nous le connaissons par la frise du Parthénon et les vases peints (par exemple le beau vase d'Orvieto, *Monum. dell' Instituto,* t. XI, 1882, pl. XXXVIII). Mais le style est celui d'un artiste médiocre. *Revue des Sociétés savantes,* 1873, t. VI, p. 135 (gravure).

298 (31599). **Cheval d'Epona.** — Haut., 0ᵐ,122.

Provenant des environs de Tonnerre (Yonne) et acquis en 1889 à Pa-

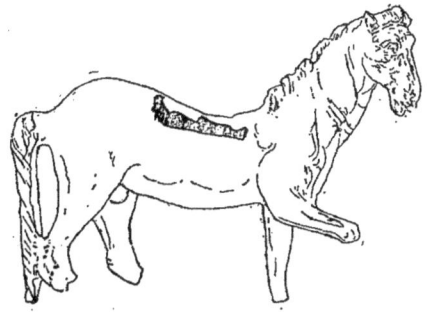

N° 298. — Cheval.

ris (100 fr.). Le trou pratiqué sur le dos, du côté droit, atteste que ce cheval servait de monture à une Epona (voir le n° 181), que l'on trouve d'ordinaire assise sur une jument. Le type du cheval est original et sans doute indigène : nez busqué, longue encolure, croupe large et divisée par un sillon très marqué. L'attache de la queue est analogue dans la statuette n° 181.

299 (17640). **Cheval au repos.** — Haut., 0ᵐ,032. Petite base antique.

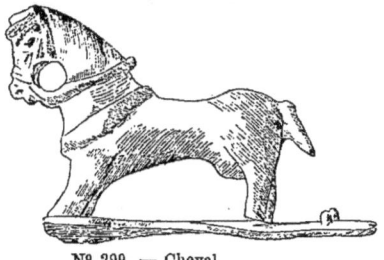

N° 299. — Cheval.

Acquis en 1872 comme provenant de la collection Febvre, de Mâcon (30 fr.). Il y a deux ouvertures communiquant par un canal au dessus et au-dessous du joug (notre dessin montre l'ouverture supérieure). Travail grossier.

300 (14112). **Cheval au repos.** — Haut., 0ᵐ,04. Petite base antique. Belle patine verte.

Cette amulette, pourvue d'un anneau de suspension, provient des fouilles

N° 300. — Cheval.

N° 301. — Cheval.

de M. de Roucy à Champlieu (Compiègne) et a été donnée en 1870 par Napoléon III. Les pieds ne sont pas indiqués et le type est celui d'assez nombreuses figures appartenant à l'époque de la Tène, tant en Gaule que dans le reste de l'Europe [1].

301 (14111). **Cheval au repos.** — Haut., 0ᵐ,025. Belle patine verte. Manque la jambe gauche postérieure.

Même provenance et même caractère que le n° 390.

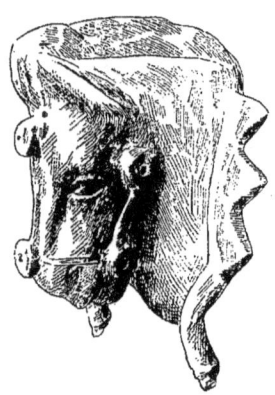
N° 302. — Cheval marin.

302 (14690). **Protomé de cheval marin.** — Haut., 0ᵐ,053. Belle patine noire.

[1]. En Lorraine (Barthélemy, *La Lorraine avant l'histoire*, pl. XXV, 90); à Hounslow en Angleterre (*Proceedings of the Society of antiquaries*, 23 mars 1865, p. 7); en Italie (*Archæologia*, t. XXXVI, pl. XXVI, 9.; Hoernes, *Prähistorische Formenlehre*, I, fig. 42); en Hongrie (*Congrès de Pesth*, t. II, pl. LXVIII, pl. LX, 5); en Croatie (Ljubic, *Musée d'Agram*, pl. XXII, 116); dans le Caucase (Chantre, *Caucase*, pl. LVIII, 4; t. II, p. 74, fig. 79; pl. XXV, 4; pl. XI *bis*, 7; pl. XXIV, 11), etc.

Applique d'un bon travail, achetée à Paris en 1870 comme gallo-romaine.

303 (31637). **Tête de cheval.** — Longueur *maxima*, 0ᵐ,081. Belle patine verte.

N° 303. — Cheval.

Tête d'un très beau style donnée en 1889 par M. Stanislas Baron comme provenant d'Avignon.

304 (27587). **Pied de cheval.** — Haut., 0ᵐ,45.

Fragment d'un style excellent, provenant des Fins d'Annecy (Haute-

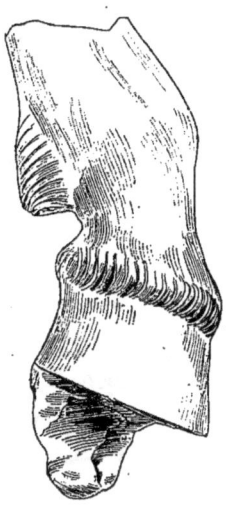

N° 304. — Pied de cheval. N° 305. — Pied de cheval.

Savoie), localité qui a déjà fourni des bronzes de premier ordre. Il a été acquis en 1883 à Genève avec trois petits objets (500 fr.).

305 (12565). **Pied de cheval.** — Haut., 0ᵐ,35.

Le sabot est adhérent à une masse de fer. Ce beau fragment, en bronze doré, a été vendu à Paris en 1870, comme découvert près de l'arc de Saintes (250 fr.).

306 (32139).* **Chien de berger.** — Haut., 0ᵐ,053.

Moulage, donné par Flouest, d'une statuette découverte à Maligny au

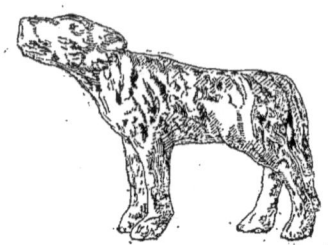

N° 306. — Chien.

lieu dit La Cabine (Côte-d'Or), qui a fourni une image du dieu au maillet. L'original appartenait, en 1890, au Dʳ Loydreau (cf. p. 170).

307 (13429). **Chien de garde.** — Hauteur avec la base (antique), 0ᵐ,046. Patine verte.

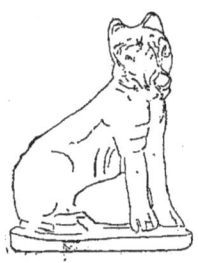

N° 307. — Chien.

Acheté par Napoléon III en 1869 avec la collection Blanchon de Vaison (voir le n 40). Modelé très sommaire.

308 (14102). **Chien courant.** — Haut., 0ᵐ,02.

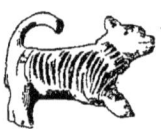

N° 308. — Chien.

Découvert en 1865 à la Queue Saint-Étienne, Mont-Berny (Compiègne), au cours des fouilles de M. de Roucy, et donné par Napoléon III en 1870.

309 (13428). **Chien couchant.** — Haut., 0^m,013.

N° 309. — Chien.

Acheté par Napoléon III en 1869 avec la collection Blanchon (voir le n° 40). Travail très sommaire.

310 (29550). **Chien** (?). — Haut., 0^m,017.

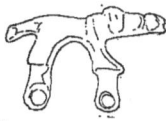

N° 310. — Chien.

Amulette acquise en 1885 à la vente Gréau (18 fr. avec le n° 273) comme provenant d'Auvergne.

Froehner, *Collection Gréau, bronzes*, n° 1076.

311 (26097). **Biche.** — Haut., 0^m,07.

Cet objet, découvert par Campagne, conducteur des ponts et chaussées,

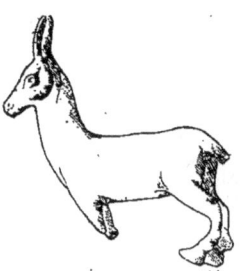

N° 311. — Biche.

dans les dragages de la Seine, a été acquis en 1880 avec la collection de M. Piketty, en la possession duquel la collection Campagne avait passé. Travail commun.

312 (22498). **Bélier** (?). — Haut., 0^m,052.

Trouvé à Saint-Barthélemy de Beaurepaire (Isère) et acquis en 1875 avec d'autres objets précieux (1.050^f). Un Mercure, découvert en même

temps, est au Musée de Vienne en Dauphiné (*Congrès archéologique de*

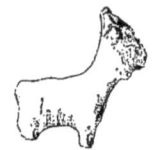

N° 312. — Bélier (?).

France, 1879, p. 342). Cf. H. de Fontenay, *Notice des bronzes de La Comelle*, pl. IV, 9.

313 (14448). **Bélier** (?). — Long. 0m,023.

Trouvé au Mont-Berny (Compiègne), au cours des fouilles de M. de

N° 313. — Bélier (?).

Roucy, et donné par Napoléon III en 1870. Il est fâcheux que cet objet soit indistinct, car on croit y reconnaître un serpent à tête de bélier (cf. notre n° 177).

314 (34241). **Bouc** (?). — Haut., 0m,046.

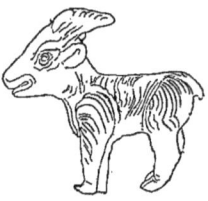
N° 314. — Bouc.

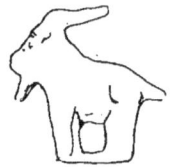
N° 315. — Bouc.

Statuette grossière sur laquelle il n'existe aucun renseignement.

315 (34130)*. **Bouc**. — Haut., 0m,03.

L'original, découvert à Ninnes, au lieu dit *La Roche Trouée*, appartient au Musée de Namur.

Annales de la Société archéologique de Namur, t. XVII, p. 254.

316 (14111). **Bouc**. — Haut., 0m,031. Petite base antique.

Trouvé à Champlien dans l'Oise, au cours des fouilles de M. de Roucy, et donné par Napoléon III en 1870. Travail grossier.

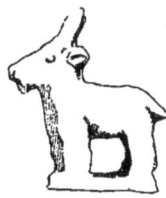

N° 316. — Bouc.

317 (19428).* **Bouquetin**. — Diamètre du médaillon, 0ᵐ,055 ; diamètre du plat, 0ᵐ,24 ; haut., 0ᵐ,56.

N° 317. — Bouquetin.

L'original est gravé au trait, dans un cadre orné de nervures, au fond d'un plat en bronze qui, découvert à Gray, est conservé au Musée de Besançon.

318 (8533). **Aigle**. — Haut., 0ᵐ,062.

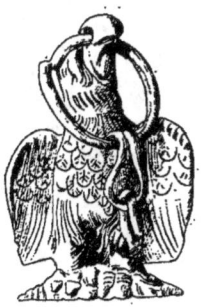

N° 318. — Aigle.

Trouvé à Reims et acquis par Napoléon III avec la collection Opper-

mann (voir le n° 19). Un anneau supportant deux autres anneaux est passé dans le bec de l'aigle. Très bon style.

349 (30604). **Aigle.** — Haut. 0ᵐ,06.

Trouvé à Reims en 1861 dans les fondations d'une maison gallo-romaine, cet objet a été déposé en 1887 par le Musée de Cluny, qui l'avait reçu de

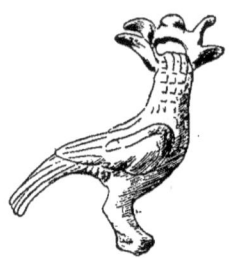

N° 319. — Aigle.

M. de Saulcy. L'aigle tenant une couronne dans son bec paraît sur les grands bronzes des Ptolémées et sur d'autres monuments (par ex. *Jahrbücher der Alterthumsfreunde im Rheinlande*, t. XXXV, pl. I; Lindenschmit, *Alterthümer*, I, 5, 5, 1, *Congrès archéol.* de France, 1850, p. 67).

Du Sommerard, *Catalogue du Musée de Cluny*, n° 7833.

320 (8534). **Aigle.** — Haut., 0ᵐ,057. Belle patine verte.

Provenance inconnue. Acquis d'Oppermann par Napoléon III (voir le

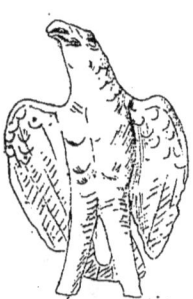

N° 320. — Aigle.

n° 19). Bon travail. Cf. un aigle de bronze trouvé au forum de Silchester (*Archæologia*, t. XLVI, pl. XVII).

321 (7586). **Aigle.** — Haut., 0ᵐ,036.

Applique grossière provenant de Naix (Meuse), et acquise en 1867, avec d'autres objets, par l'entremise de M. de Saulcy.

322 (29681). **Aigle**. — Haut., 0ᵐ,041.

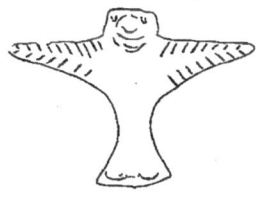

N° 321. — Aigle. N° 322. — Aigle.

Applique analogue à la précédente, donnée par la Société des Antiquaires de France en 1886.

323 (951). **Faucon** (?). — Haut., 0ᵐ,04. Petite base antique percée de deux trous.

N° 323. — Faucon (?).

Découvert à Berthouville (Eure), dans les fouilles d'un temple, et donné en 1862 par M. Le Métayer-Masselin.

324 (14109). **Hibou**. — Haut. de l'oiseau, 0ᵐ,046; de la base, 0ᵐ,019.

N° 324. — Hibou.

Découvert à Saint-Jean (forêt de Compiègne), au cours des fouilles de M. de Roucy, et donné par Napoléon III en 1870. Creux à l'intérieur.

294 CIGOGNE.

325 (14450). **Oiseau de proie.** — Long., 0^m,045.

Ornement terminal trouvé dans les fouilles de M. de Roucy aux Tour-

N° 325. — Oiseau de proie.

nelles (Champlieu près de Compiègne), et donné par Napoléon III en 1870.

326 (11637). **Cigogne.** — Haut., 0^m, 063.

Provenance inconnue. Acheté à Lyon en 1869 avec deux autres objets (10 fr.).

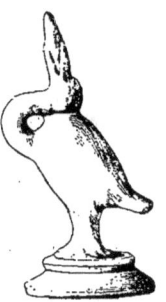

N° 326. — Cigogne.

L'oiseau est figuré au moment où il avale un poisson ; on trouve à peu près le même type dans le *Recueil* de Caylus (t. III, pl. XCI, 2).

327 (14110). **Paon.** — Haut., 0^m,056.

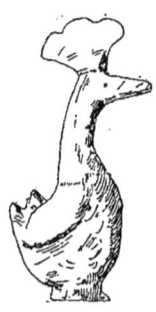

N° 327. — Paon.

Découvert par M. de Roucy au Mont-Chyprès (forêt de Com-

OISEAUX.

piègne), et donné par Napoléon III en 1870. Endommagé à gauche.
Cf. un paon de bronze découvert en Argovie, *Indicateur d'antiquités suisses,* 1865, p. 59.

328 (32910). **Oiseau.** — Long., 0m,04.

Ce morceau provient des fouilles de l'abbé Guichard à Pupillin (Jura),

N° 328. — Oiseau.

fouilles subventionnées par le Ministère, qui en a attribué le produit au Musée (1892).

329 (30565). **Oiseau.** — Haut., 0m,019.

Pendeloque grossière déposée en 1887 par le Musée de Cluny comme provenant du département du Nord (collection Oeschger).

N° 329. — Oiseau.

Du Sommerard, *Catalogue du Musée de Cluny,* n° 7783.

330 (14441). **Oiseau.** — Long., 0m,047.

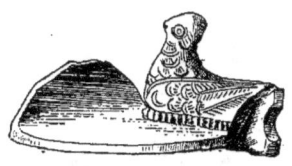

N° 330. — Oiseau.

Trouvé à Château-Bellant près de Compiègne en 1866 et donné par Napoléon III en 1870. L'oiseau est orné de ciselures assez délicates.

Cf. un couvercle de vase (?) en forme de canard trouvé à Hallan près de Schaffhouse (*Antiqua*, 1886, pl. XV, 1).

331 (29441). **Oiseau.** — Long., 0ᵐ,039.

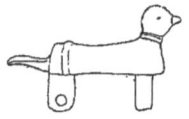

N° 331. — Oiseau.

Applique acquise à Paris en 1885, avec d'autres objets, comme provenant d'Auvergne (prix total 190 fr.).

332-333 (22493). **Dauphins.** — Long., 0ᵐ,195. Belle patine verte.

Deux anses en forme de dauphin, avec tenons de fer à la partie infé-

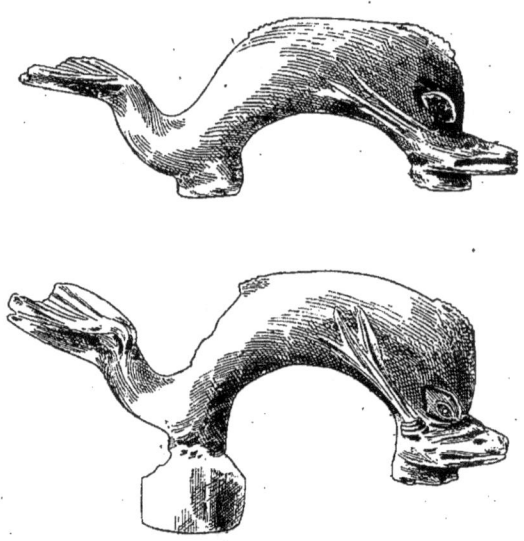

Nᵒˢ 332-333. — Dauphins.

rieure, découvertes à Saint-Barthélemy de Beaurepaire (Isère) avec le n° 213. Beau style. Comparez Longpérier, *Notice des bronzes*, n° 934; *Museo Borbonico*, t. II, pl. XIII et le commentaire du n° 213.

334 (23963). * **Chèvre marine.** — Haut., 0ᵐ,075.

Applique modelée d'un seul côté, dont l'original, découvert à Sens en 1842, est au Musée de Sens. Comparez une chèvre marine sur une hampe

de bronze, signe de cohorte de la XXII⁰ légion, découverte dans le Taunus

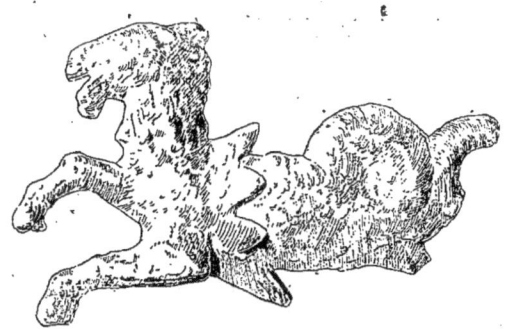

N° 334. — Chèvre marine.

(*Annalen des Vereins für nassauische Alterthumskunde*, 1837, pl. II, p. 98).
335 (29441). **Animal indistinct.** — Haut., 0ᵐ,036.

N° 335. — Animal indistinct.

Objet de provenance inconnue, acquis avec le n° 331.

Nous abordons maintenant la série des fibules zoomorphiques, dont le centre de fabrication paraît avoir été l'est de la Gaule et particulièrement la vallée du Rhin, où elles se trouvent en grand nombre [1]. Elles sont généralement en bronze, plus rarement en argent, et souvent ornées d'émail rouge ou bleu (rouge de fer et de plomb, bleu de cobalt) [2]. On sait qu'au troisième siècle après J.-C. Philostrate mentionne des Barbares voisins de l'Océan qui, à l'aide du calorique, fixaient les couleurs sur des plaques de cuivre. Les plus anciens spécimens de l'émaillerie gauloise ont été découverts par M. Bulliot au Mont-Beuvray; cet art, très cultivé pendant l'époque impériale, disparut au moment des invasions pour être remplacé par l'incrustation à froid du grenat et des verres en table. Ce n'est pas ici le lieu d'insister sur les lumières que ces questions difficiles doivent aux

(1) Voir mon article *Fibula* dans le *Dictionnaire* de Saglio, t. III, p. 210, et notes 17-20.
(2) Voir Ch. de Linas, *Gazette archéologique*, 1884, p. 135.

travaux de Labarte, de Ch. de Linas et d'O. Tischler; nous aurons l'occasion de les traiter avec détail quand nous étudierons, dans un volume subséquent, les produits industriels de la Gaule romaine.

FIBULES ZOOMORPHIQUES.

336 (19029). **Cavalier.** — Long., 0m,027. Argenté. Original au Musée de Rouen. Cf. Lindenschmit, *Alterthümer*, II, 7, 4, 1 et 8 ; *Centralmuseum*, pl. XVI, 30.

337 (15307). **Cavalier.** — Long., 0m, 025. Forêt de Compiègne. Don de Napoléon III (1870).

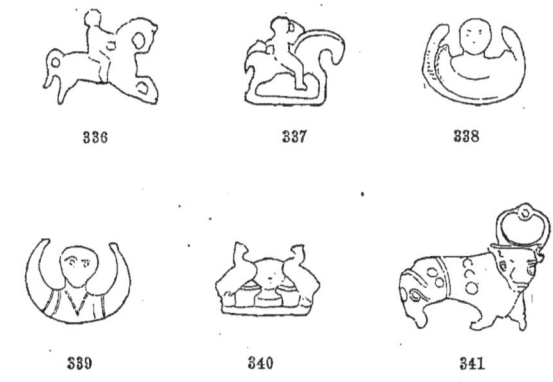

Nos 336 à 341. — Fibules zoomorphiques.

338 (19028). * **Buste dans un croissant.** — Long., 0m, 022. Argenté. Original au Musée de Rouen.

339 (17679). **Même motif.** — Long., 0m, 023. Collection Febvre, de Mâcon. Acquis en 1872 (5 fr.).

340 (19393). * **Buste entre deux griffons.** — Long., 0m, 024. Argenté. Original au Musée de Besançon. Cf. Lindenschmit, *Alterthümer*, II, 7, 4, 2.

341 (23255). **Taureau couché.** — Long., 0m, 037. Cercles d'émail. Saint-Thomas de Roanne. Acquis en 1876. Cf. Lindenschmit, *Alterthümer*, II, 7, 4, 11.

342 (19364). * **Cerf.** — Long., 0ᵐ,03. Mandeure. Original au Musée de Besançon.

343 (17663). **Cerf.** — Long., 0ᵐ,308. Émail bleu et rouge. Collection Febvre de Mâcon. Acquis en 1872 (40 fr.).

344 (17673). **Cheval.** — Long., 0ᵐ,041. Émail. Collection Febvre, de Mâcon. Acquis en 1872 (10 fr.). Une fibule analogue est reproduite en couleurs dans l'*Album de l'Histoire des arts industriels* de Labarte, t. II, pl. 100.

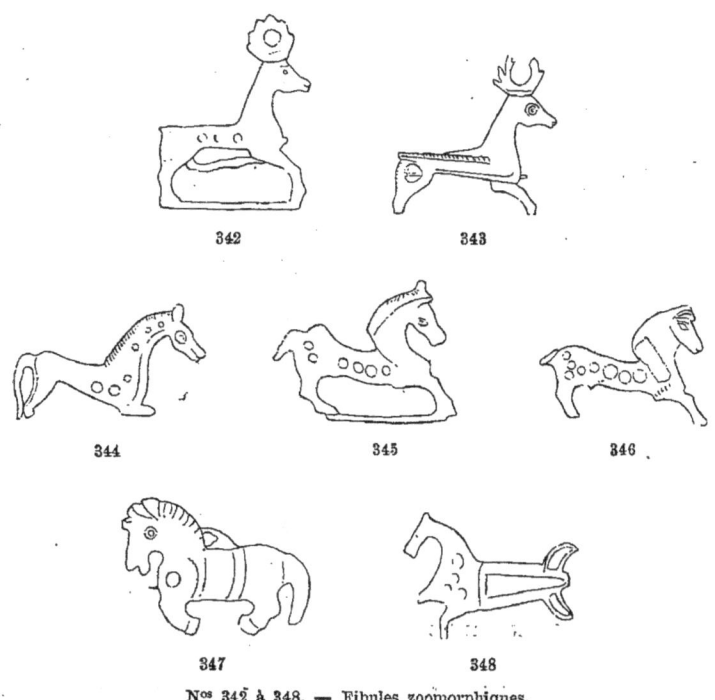

Nᵒˢ 342 à 348. — Fibules zoomorphiques.

345 (19372). * **Cheval.** — Long., 0ᵐ,039. Dragages du Doubs. Original au Musée de Besançon.

346 (19366). * **Cheval.** — Long., 0ᵐ,04. Original découvert à Mandeure, autrefois dans la collection Morel-Macler, aujourd'hui au Musée de Besançon. Cf. Morel-Macler, *Antiquités de Mandeure*, pl. XXXV.

347 (30556). **Cheval.** — Long., 0ᵐ,043. Émail rouge. Bavai; don de M. Oeschger au Musée de Cluny, qui l'a déposé à Saint-Germain en 1887. (Du Sommerard, *Catalogue*, n° 7771.)

348 (19367)*. **Cheval marin.** — Long., 0ᵐ,04. Original découvert

à Mandeure, au Musée de Besançon. Cf. Morel-Macler, *Antiquités de Mandeure*, pl. XXXV.

349 (17662). **Cheval marin**. — Long., 0^m,05. Émail. Collection Febvre, de Mâcon. Acquis en 1872 (40 francs).

350 (11018). **Cheval marin**. — Long., 0^m,05. Émail bleu et vert. Très beau travail. Acheté à Paris en 1869 (30 francs).

351 (19392) *. **Cheval**. — Long., 0^m,025. Original, provenant des dragages du Doubs, au Musée de Besançon.

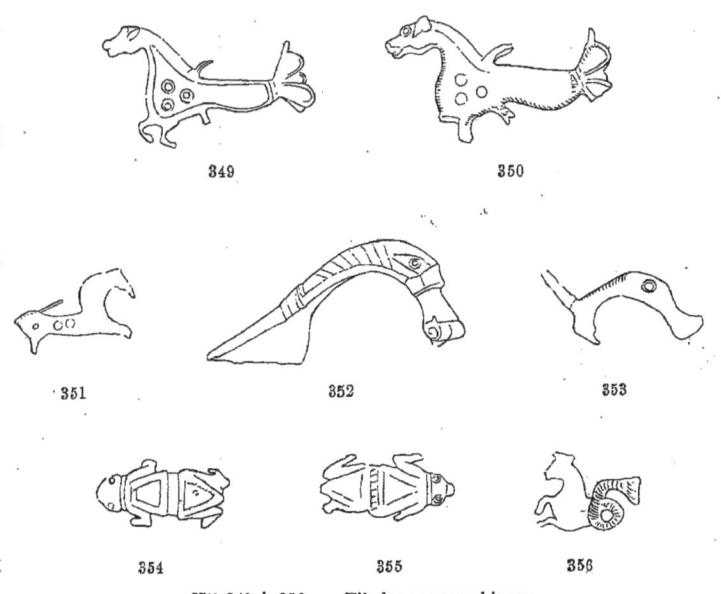

N^os 349 à 356. — Fibules zoomorphiques.

352 (7582). **Dauphin** (?). —Long., 0^m,05. Naix (Meuse.) Acquis en 1867.

353 (17674). **Dauphin** (?) — Long., 0^m,042. Collection Febvre, de Mâcon. Acquis en 1872 (10 fr.).

354 (17668). **Grenouille**. — Long., 0^m,031. Émail rouge. Collection Febvre, de Mâcon (15 fr.). Cf. Liénard, *Archéologie de la Meuse*, t. I, pl. XXIX, 5.

355 (19390). * **Grenouille**. — Long., 0^m,03. Original, provenant des dragages du Doubs, au musée de Besançon.

356 (17678). **Animal fantastique**. — Long., 0^m,027. Émail bleu. Collection Febvre, de Mâcon (5 fr.). Travail délicat.

357 (14681). **Griffon.** — Long., 0^m,075. Émail. Donné par Napoléon III en 1870, comme provenant d'Auvergne (achat fait à Lyon).

358 (19029). * **Griffon** (?) — Long., 0^m,026. Original au Musée de Rouen.

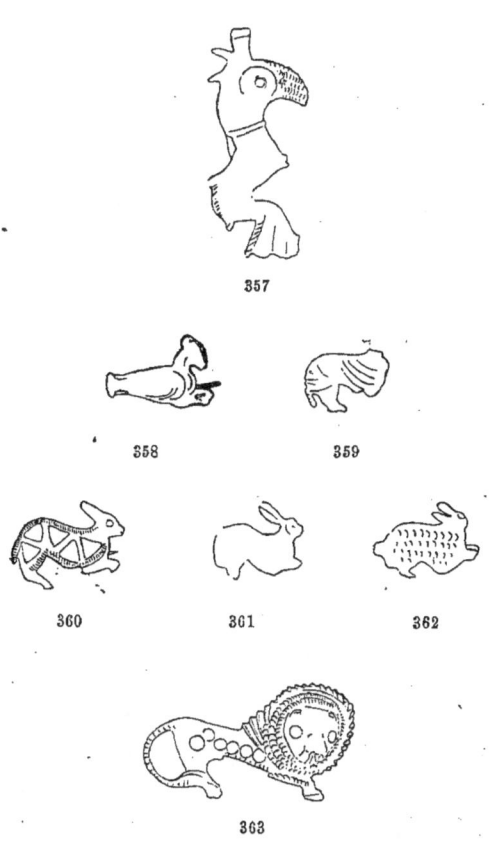

N^os 357 à 363. — Fibules zoomorphiques.

359 (10928). **Lapin** (?) — Long., 0^m,02. Argenté. Mont-Auxois. Don de Napoléon III. La tête manque.

360 (14330). **Lapin.** — Long., 0^m,026. Argenté. Émail rouge et bleu. Trouvé au Vieux-Mont (Compiègne) et donné par Napoléon III en 1870.

361 (8526). **Lapin.** — Long., 0^m,021. Provenant de Niort et acquis d'Oppermann par Napoléon III, en 1869. Cf. Lindenschmit, *Alterthümer*, II, 7, 4, 19 et Liénard, *Archéologie de la Meuse*, t. I, pl. XXIX, 1.

362 (11641). **Lapin.** — Long., 0^m,023. Acheté à Lyon en 1869.

363 (8524). **Lion.** — Long., 0m,046. Émail. Acquis d'Oppermann par Napoléon III. Cf. Montfaucon, *Antiquité expliquée*, t. III, pl. XXX.

364 (19422) *. **Oiseau.** — Long., 0m,038. Bel émail rouge et bleu. Trouvé dans les fondations de l'arsenal de Besançon et conservé au musée de cette ville. Cf. Liénard, *Archéol. de la Meuse*, t. I, pl. XXIX, 3 et 4.

365 (17677). **Oiseau (alouette?).** — Long., 0m,02. Argenté. Collection Febvre, de Mâcon (5 fr.). Cf. Lindenschmit, *Alterthümer*, II, 7, 4, 17.

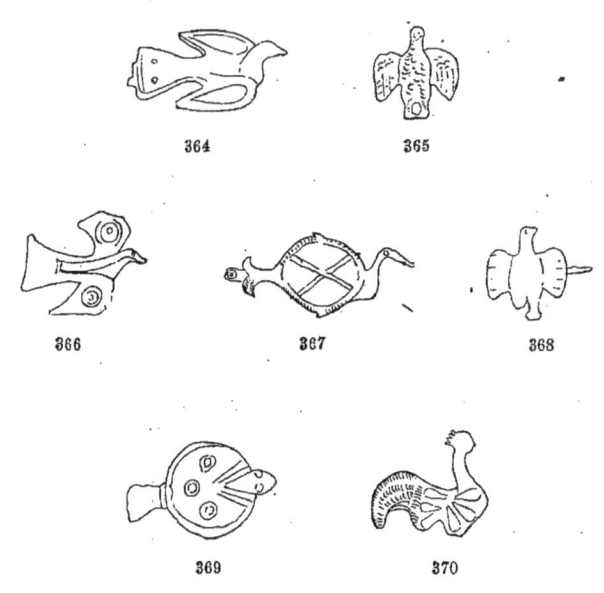

Nos 364 à 370. — Fibules zoomorphiques.

366 (19020). * **Oiseau.** — Long., 0m,031. Argenté. Émail rouge. Original au Musée de Rouen.

367 (11642). **Oiseau.** — Long., 0m,044. Émail. Acheté à Lyon en 1869.

368 (19021). * **Oiseau.** — Long., 0m,021. Argenté. Original au musée de Rouen. Cf. Lindenschmit, *Alterthümer*, II, 7, 4, 17.

369 (17669). **Oiseau?** — Long., 0m,032. Émail rouge. Collection Febvre, de Mâcon (15 francs).

370 (15433). **Paon.** — Long., 0m,031. Argenté. Émail. Trouvé à Abbeville et donné par Boucher de Perthes. Cf. Lindenschmit, *Alterthümer*, II, 7, 4, 16.

371 (13276). **Paon.** — Long., 0^m,028. Émail rouge et bleu. Provient du département de la Marne. Acheté en 1870 à Bussy-le-Château avec un grand nombre d'objets (prix total : 260 francs).

372 (14681). **Paon.** — Long., 0^m,047. Bel émail rouge. Donné par Napoléon III comme provenant d'Auvergne. Cf. Grivaud, *Recueil*, pl. XXXV, 6 ; Montfaucon, *Antiquité expliquée*, t. II, pl. XXX ; Lindenschmit, *Alterthümer*, II, 7, 4, 16.

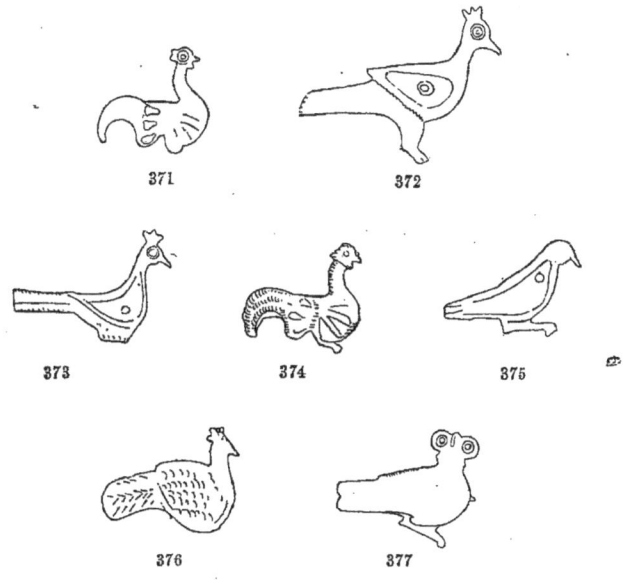

Nos 371 à 377. — Fibules zoomorphiques.

373 (13775). **Paon.** — Long., 0^m,037. Émail bleu. Découvert au Mont-Berny (Compiègne) et donné par Napoléon III en 1870. Cf. Une fibule découverte au camp de Dalheim, *Public. de la Soc. de Luxembourg*, 1853, pl. VIII, 19.

374 (17669). **Paon.** — Long., 0^m,03. Émail bleu, rouge et blanc. Collection Febvre, de Mâcon (15 fr.). Cf. Lindenschmit, *Alterthümer*, II, 7, 4, 16.

375 (14328). **Oiseau.** — Long., 0^m,03. Émail. Les Princesses (forêt de Compiègne). Don de Napoléon III en 1870.

376 (14335). **Paon.** — Long., 0^m,031. Argenté. Émail rouge. Mont-Berny (Compiègne). Don de Napoléon III en 1870.

377 (30906). **Hibou.** — Long., 0^m,031.

378 (19365). ***Hibou**. — Long., 0^m,028. Émail rouge et bleu. Mandeure. Original au Musée de Besançon.

379 (19389). * **Oiseau**. — Long., 0^m,041. Dragages du Doubs. Original au musée de Besançon. Cf. Lindenschmit, *Alterthümer*, II, 7, 4, 4 et 6.

380 (19030). * **Oiseau**. — Long., 0^m,035. Original au musée de Rouen.

381 (1981). **Oiseau**. — Long., 0^m,04. Dragages de la Marne à Samois (Seine-et-Marne). Don du Ministère des travaux publics.

382 (13774). **Oiseau**. — Long., 0^m,034. Cloisons pour l'émail. Trouvé

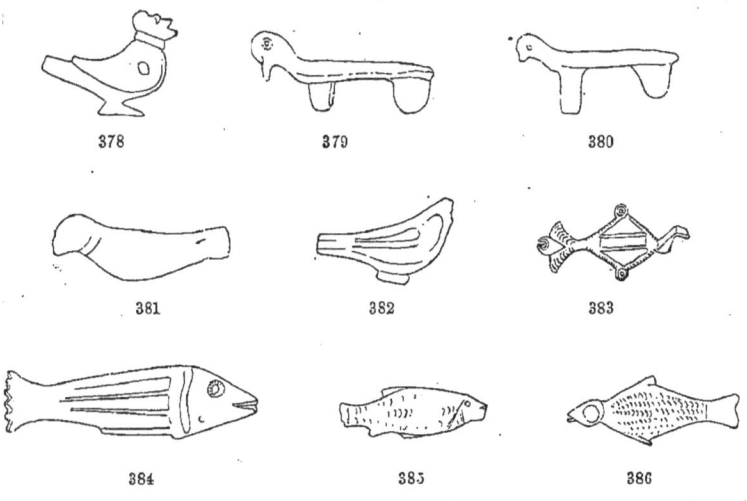

Nos 378 à 386. — Fibules zoomorphiques.

à la Garenne du Roi (forêt de Compiègne) et donné par Napoléon III en 1870.

383 (14681). **Oiseau**. — Long., 0^m,036. Émail. Donné par Napoléon III comme venant d'Auvergne.

384 (23256). **Poisson**. — Long., 0^m,055. Émail rouge et bleu. Saint Thomas de Roanne. Acquis en 1876. Cf. Montfaucon, *Antiquité expliquée*, t. III, pl. XXX ; Lindenschmit, *Alterthümer*, II, 7, 4, 14.

385 (26790). **Poisson**. — Long., 0^m,033. Étamé et ciselé. Provient de l'Yonne. Don de M. Ph. Salmon en 1882.

386 (14335). **Poisson**. — Long., 0^m,04. Argenté. L'œil est en émail. Trouvé au Mont-Berny (forêt de Compiègne) et donné par Napoléon III. Cf. Montfaucon, *Antiquité expliquée*, t. III, pl. XXX.

FIBULES ZOOMORPHIQUES.

387 (23466). **Poisson.** — Long., 0m,03. Provient de Bourgogne ; acheté en 1876 à Dijon.

388 (19023). * **Poisson.** — Long., 0m,041. Argenté. Œil émaillé en rouge. Original au musée de Rouen.

389 (14681). **Sanglier.** — Long., 0m,03. Donné par Napoléon III comme provenant d'Auvergne.

390 (19027). * **Sanglier.** — Long., 0m,038. Original au musée de Rouen. Cf. Grivaud, *Recueil*, pl. III, 8 ; Lindenschmit, *Alterthümer*, II, 7, 4, 13.

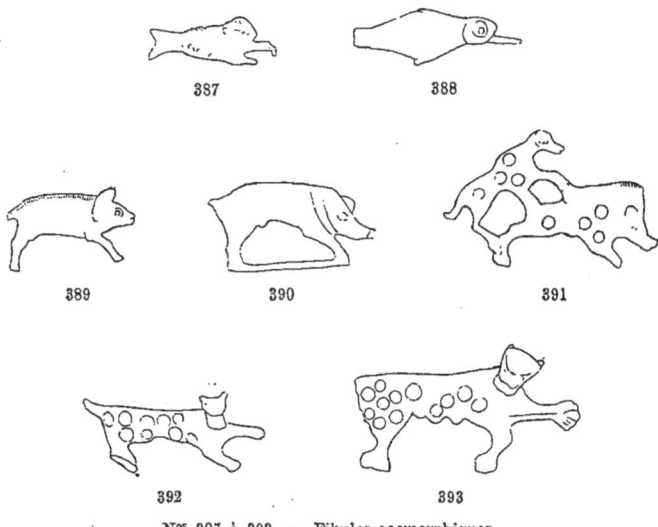

Nos 387 à 393. — Fibules zoomorphiques.

391 (17660). **Chien chassant un sanglier.** — Long., 0m,05. Émail bleu et rouge. Collection Febvre, de Mâcon. Acquis en 1872 (60 fr.). Cf. une jolie fibule avec émail bleu et vert, représentant un sanglier, reproduite en couleurs dans les *Annalen des Vereins für nassauische Alterthumskunde*, 1873, pl. I. Le même motif se voit au sommet d'une épingle de Koban (Chantre, *Caucase*, pl. XX, 1).

392 (19391). * **Félin (léopard?).** — Long., 0m,042. Émail. Dragages du Doubs ; original au Musée de Besançon.

393 (8525). **Félin (léopard?).** — Long., 0m,052. Émail. Acquis d'Oppermann par Napoléon III en 1868. Voir une fibule analogue avec émail dans le *Recueil* de Grivaud, pl. IV, 6, et un objet semblable dans Chantre, *Caucase*, t. III, pl. XX, 6.

SEPTIÈME PARTIE.

VASES ET PARTIES DE VASES A FIGURES.

A côté de quelques patères et vases d'une conservation parfaite, le Musée possède un bien plus grand nombre d'anses de vases, de manches de patères, de mascarons, qui, soudés autrefois à des récipients en bronze mince, s'en sont détachés par suite de l'altération du plomb oxydé et ont seuls été recueillis au cours des fouilles [1].

Les reliefs qui décorent ces objets représentent souvent des divinités, mais ce ne sont jamais des dieux indigènes. Rien ne permet de distinguer une anse de patère historiée découverte en Gaule d'une pièce similaire provenant d'Italie ou d'ailleurs. Les sujets comme le style sont partout les mêmes, preuve que les moules voyageaient et que des pièces de choix, probablement en argent, qui étaient introduites en Gaule ou en Grande-Bretagne par le commerce, servaient à la confection de nouveaux moules dans ces pays sans que l'imagination des artistes locaux se mît en frais.

Outre les images de dieux, on trouve, sur les anses et les manches dont nous parlons, des figures ou des têtes d'animaux, notamment des têtes de canards qui sont employées comme *empattements,* puis des masques, des têtes isolées, de petits édicules, des guirlandes, des thyrses, des *pedums* de berger. Les scènes et les attributs bachiques sont fréquents, sans doute, comme l'a observé Dilthey, parce que les vases étaient surtout destinés à recevoir du vin [2]. Mais les scènes de la vie intime et pastorale comportent

1. Longpérier a fort bien expliqué pourquoi « les collections renferment un si grand nombre d'anses de vases, de mascarons d'applique, de griffes et d'autres détails d'ornementation dont il est assez difficile de déterminer l'emploi primitif ». (*Œuvres,* t. II, p. 180.)
2. *Indicateur d'antiquités suisses,* 1876, p. 670.

une autre explication. Elles nous avertissent que nous sommes en présence de produits dont les prototypes doivent être cherchés dans la Grèce alexandrine, où l'idylle ne fut pas moins à la mode dans la littérature que dans l'art.

L'étude du style de ces reliefs conduit à la même conclusion. Il offre des points de contact frappants avec cette série de bas-reliefs en marbre que M. Schreiber a eu l'honneur de mettre en lumière et qui, destinés à la décoration des murs dans les palais gréco-égyptiens, marquent dans l'histoire de l'art une innovation dont toute la sculpture romaine a subi l'effet[1].

Après avoir insisté d'abord, en 1888, sur les caractères généraux du bas-relief alexandrin et les rapports étroits qui l'unissent à la ciselure[2], M. Th. Schreiber a publié un recueil des bas-reliefs de cette série et a fini par aborder l'étude de la toreutique alexandrine[3]. Dès 1888, il avait exprimé l'opinion que les chefs-d'œuvre d'argenterie généralement attribués à l'industrie romaine, comme les vases de Bernay, d'Hildesheim et de Pompéi, étaient alexandrins ou copiés sur des modèles alexandrins. Je m'étais rangé à son opinion et en avais développé quelques conséquences dans un travail sur les *Origines de l'art gallo-romain*, qui, publié dans la *Gazette des Beaux-Arts* en 1893, reparaît, sous une forme un peu modifiée, en tête du présent volume. Dans son nouveau travail, M. Schreiber a pris pour point de départ cinq moules gréco-égyptiens, en serpentine, stéatite et pierre calcaire, où sont figurées des manches des patères identiques à celles que l'on rencontre le plus souvent dans les Musées. Il a donné un catalogue très étendu des objets de ce genre, anses de patères et de miroirs, manches et anses de vases, appliques, griffes, mascarons, en l'accompagnant d'illustrations nombreuses qui confirment ce que nous avons dit plus haut sur les caractères généraux de l'art alexandrin. Je ne puis que renvoyer à cette belle dissertation ceux qui désireraient approfondir une étude dont les matériaux sont encore inédits dans un grand nombre de nos Musées provinciaux[4]. Il est à désirer que l'on en publie le plus possible, pour reconstituer le trésor des formes et des motifs sur lesquels a vécu l'art industriel de l'empire romain et qui se retrouvent à

1. Voir plus haut, p. 22.
2. Th. Schreiber, *Die Wiener Brunnenreliefs*, Leipzig, 1888. J'ai rendu compte de ce beau livre dans la *Revue critique*, 1888, II, p. 390.
3. Th. Schreiber, *Die Alexandrinische Toreutik*, Leipzig, 1894.
4. M. Schreiber connaît très imparfaitement les collections françaises; nous citerons surtout, dans les notices suivantes, des spécimens qui lui ont échappé.

l'époque impériale non seulement dans les ouvrages de bronze et d'argent, mais dans cette poterie rouge, beaucoup trop négligée des archéologues, qui mettait à la portée des plus pauvres les charmants décors de l'orfèvrerie alexandrine.

394 (17888).* **Vase à reliefs.** — Haut., 0m,21. Patine verte.

L'original de ce vase à verser a été découvert en 1861 dans les ruines d'une villa romaine en face de Condrieu sur les bords du Rhône. On re-

N° 394. — Vase.

cueillit en même temps les restes d'un siège en bronze qui fut acquis par M. E. Chaper (de Grenoble) et les deux têtes de mulet en bronze qui sont entrées au Louvre avec la collection Thiers. Le vase appartenait en 1873 à l'antiquaire Charvet et fut acquis par le Louvre, en 1888, à la vente de M. Hoffmann.

Sur la panse sont figurés, dans des attitudes grotesques, quatre danseurs

N° 394. — Vase.

ou *grylles*[1], coiffés de bonnets pointus et vêtus d'un simple caleçon. L'un d'eux attise le feu d'un brasier, sur lequel est posé un vase; un autre tient une bandelette, un vase et un puisoir; le troisième joue de la double flûte; le quatrième danse en frappant des cymbales. Au milieu est une

1. Phrynichus, *ap.* Bekker, *Anecdota*, p. 33, 2 : Ἡ μὲν οὖν ὄρχησις ὑπὸ τῶν Αἰγυπτίων γρυλλισμός, γρύλλος δὲ ὁ ὀρχούμενος.

table à trois pieds portant des vases. Dans le champ, on aperçoit trois bandelettes; un vase à deux anses est suspendu à l'une d'elles.

Le col porte une scène toute égyptienne : un pygmée casqué, armé d'un bouclier et d'une massue, attaque un crocodile[1]. L'eau est figurée par des lignes incisées, le paysage par des plantes aquatiques.

L'anse du vase est ornée, à ses deux extrémités, d'une poitrine de cheval et d'un masque tragique; dans l'une et l'autre de ces figures, les yeux

N° 394. — Vase.

sont incrustés d'argent. Le corps de l'anse est décoré d'un rameau à feuilles argentées.

En publiant pour la première fois ce vase, M. Frœhner l'avait cru étrusque; il ajoutait que l'anse, d'un style plus lourd, provenait d'une restauration faite au troisième siècle de notre ère. M. Schreiber ayant reconnu le caractère alexandrin des bas-reliefs, M. Frœhner se rangea à son opinion; il ne fut plus question de la restauration de l'anse, hypothèse que l'étude de l'original ne justifie pas.

Helbig, *Bullettino dell' Instituto*, 1866, p. 122; Frœhner, *Musées de France*, pl. XVII-XVIII, p. 73; Schreiber, *Athenische Mittheilungen*,

1. Voir un sujet analogue sur une peinture de Pompéi, dans Roux et Barré, *Herculanum et Pompéi*, t. V, pl. XXV.

t. X (1885), p. 92; Froehner, *Catalogue Hoffmann* (1888), n° 418; S. Reinach, *Gazette des Beaux-Arts*, 1894, I, p. 29.

395 (33260). **Vase à reliefs.** — Haut., 0ᵐ,081; hauteur des figures, 0ᵐ,06. Patine noire. Bronze coulé.

Ce vase a été acquis en 1893 comme provenant d'Auvergne (300 fr.)[1]. Il a certainement servi dans un gymnase, probablement pour contenir de l'huile, comme en témoignent les figures qui en décorent la panse. On

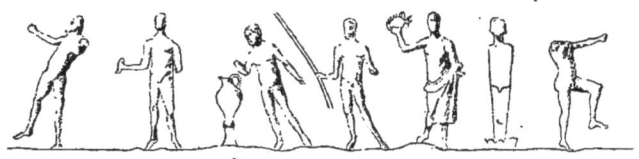

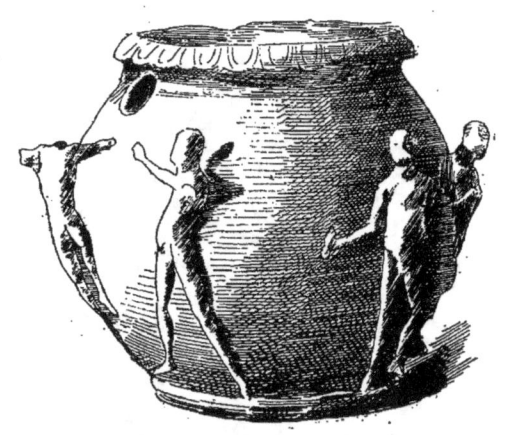

N° 395. — Vase.

y voit des jeunes gens s'exerçant aux luttes de la palestre; l'un d'eux s'approche d'un vase pour y puiser de l'huile. Le personnage tenant un rameau est le juge des jeux; à côté de lui un éphèbe prépare une couronne pour le vainqueur. L'hermès, placé à côté de ce dernier, est un accessoire très fréquent des scènes palestriques.

Ce vase est analogue au suivant, qui provient de la même région; un autre, découvert à Clermont vers 1850, fut acquis par M. Rochette et cédé par lui à M. Gréau. On connaît un assez grand nombre de vases de

1. Il avait appartenu à M. Fabre, antiquaire à Royat.

même forme et décorés de sujets se rapportant à la palestre. Voir Montfaucon, *Antiquité expliquée, supplém.*, t. III, pl. LXVIII; Caylus, *Recueil*, t. I, pl. XXXVIII; Chabouillet, *Catalogue*, n° 3144; Sacken, *Bronzen*, pl. XLIX, 2; *Archäol. epigr. Mittheilungen*, t. IV, pl. VIII, p. 218; t. XIV, p. 41.

396 (34106).* **Vase à reliefs.** — Haut., 0^m,10.

L'original de ce vase, découvert vers 1840 à Vichy, est au Musée de

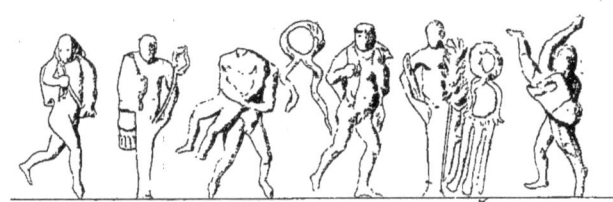

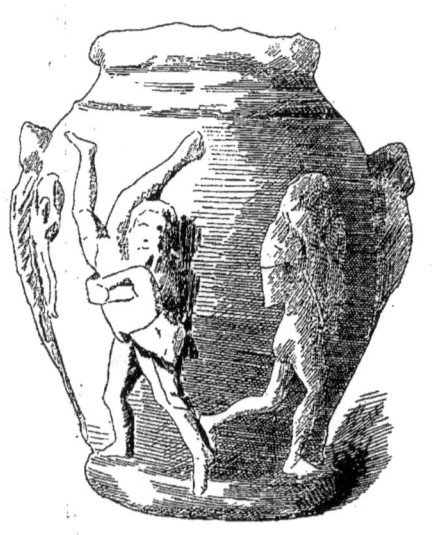

N° 396. — Vase.

Moulins. Il est décoré de deux groupes de personnages symétriques, séparés par une bandelette; chaque groupe se compose d'un homme courant, d'un hermès et de deux lutteurs, rappelant le motif d'Hercule et Antée (voir notre n° 124 et les lutteurs arabes de la collection Gréau, pl. XXXIII du catalogue de M. Froehner.)

397 (17770).* **Vase à reliefs.** — Haut., 0^m,125.

L'original, dont la provenance exacte est inconnue, est au Musée de Rouen. Sur la panse, on distingue quatre ou cinq coqs[1], deux termes, un édicule, des arbres et des guirlandes. C'est comme la parodie d'une scène

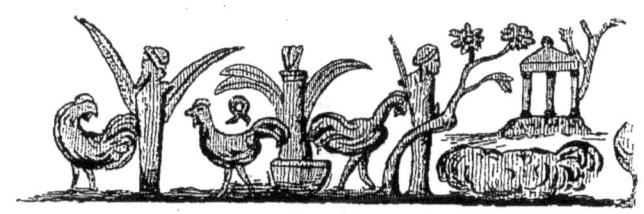

N° 397. — Vase.

de la palestre, avec substitution des coqs de combat aux lutteurs.

398 (32540). **Patère**. — Long. totale, 0ᵐ,31 ; diamètre, 0ᵐ,175 ; long. du manche, 0ᵐ,135. Belle patine vert clair.

Cet objet a été découvert au camp d'Avor et acheté en 1891 (500 fr.) à un antiquaire de Dun-sur-Auron (Cher). L'empattement de l'anse est décoré de deux panthères couchant, qui remplacent les têtes d'oiseaux à long bec plus ordinaires à cette place[2]. Au bas de l'anse est figurée Athéna, auprès d'un autel allumé ; plus haut, Hermès tenant un sac de la main

1. Il est possible que le relief indistinct au-dessous de l'édicule représente deux coqs combattant.
2. Pour d'autres exemples de panthères ainsi disposées, voir Schreiber, *Alexandrinische Toreutik*, fig. 71, 73. On trouve aussi des têtes d'éléphant, *ibid.*, fig. 131.

314 PATÈRES.

gauche et appuyé sur un caducée ailé. Le sommet, percé d'un trou, est orné d'une tête féminine, de deux têtes d'oiseau à long bec et d'une guirlande.

Comparez l'anse de patère découverte à Aigueblanche en Savoie,

N° 398. — Patère.

Bull. archéol. du comité, 1891, pl. X; l'anse de vase d'Altstätten avec sacrifice à Mercure, *Indicateur d'antiquités suisses*, 1855, pl. II. Pour les têtes d'oiseau ornant le haut du manche, cf. deux manches de patère en argent, *Congrès archéolog.*, 1882, p. 145, 146; *Rev. des Sociétés savantes*, 1863, II, pl. aux p. 508, 509; Schreiber, *Alexandrinische Toreutik*, fig. 65.

399 (18249).* **Manche de patère.** — Haut., 0ᵐ,155.

Cet objet a été découvert dans la forêt de Brotonne et se trouve au

Musée de Rouen. La partie inférieure de l'attache se compose de deux têtes d'oiseaux et de palmettes ; au-dessus, on voit un Mercure assis, tenant le caducée de la main droite, avec une tortue sur la droite et un bouc couché sur la gauche ; puis un édicule à deux colonnes avec un petit autel et des guirlandes, surmonté d'un coq, deux têtes féminines de profil, et, en haut, une tête de Méduse avec un serpent formant collier.

Nous avons là un des rares exemples du type de Mercure assis avec une draperie sur les cuisses [1]. On retrouve la même figure sur un magnifique vase d'argent du Northumberland (*Archæologia*, t. XV, pl. XXXI) ; une

N° 399. — Anse de patère.

anse découverte en même temps (*ibid.*, pl. XXX) présente le type de l'autel allumé dans un petit sanctuaire rustique. Sur l'anse d'une casserole en argent provenant de Suisse, on voit Mercure accompagné d'une tortue, d'un bouc et d'un coq (*Gaz. archéol.*, 1879, pl. I). Le système de décoration avec têtes isolées est certainement alexandrin ; on le trouve sur le canthare dit des Ptolémées (Montfaucon, *Antiq. expliq.*, t. I, pl. CLXVII), sur les vases de Bernay (Babelon, *Cabinet des antiques*, pl. XXXVIII), sur les vases d'argent de Pompéi, où sont réunis des têtes, des masques, des vases, des thyrses, une flûte de Pan, un autel (*Museo Borbonico*, t. XV, pl. XXXV), sur un beau plateau d'argent découvert à Lillebonne (*Rev. des Soc. sav.*, 1865, II, pl. à la p. 188), sur une anse découverte à

[1] Cf. Mowat, *Bulletin monumental*, 1876, p. 343 ; *Notice de diverses antiquités*, p. 13, 44, et plus haut, la notice du n° 68.

Delyse dans le Valais (*Indic. d'antiq. suisses*, 1876, pl. V, 14 *a*), etc. Cf. Arneth, *Gold und Silber Monumente*, pl. S II ; Schreiber, *Alexandrinische Toreutik*, fig. 55, 58, 66 ; Montfaucon, *Antiq. expliq.*, t. III, pl. LXII ; *Supplément*, t. II, pl. XVII ; *Monum. dell' Instit.*, 1832, pl. XLV ; 1855,

N° 400. — Patère.

pl. XIV ; Bruce, *Lapidarium septentrionale*, pl. à la p. 343 ; *Bulletin monumental*, 1883, p. 56, 57.

L'anse de Brotonne porte une estampille de fabricant : IANVARIS F, qui se trouve aussi sur une anse de patère historiée découverte à Agde, aujourd'hui au Cabinet des médailles [1], et sur une patère découverte en 1863 à Autun, conservée dans la collection de M. A. de Charmasse [2]. Une

1. Grivaud, *Arts et métiers*, pl. CXXIV ; De Witte, *Coll. Beugnot*, p. 112, n° 308; *Corp. inscr. lat.*, t. XII, p. 796, n° 56,986.
2. Mowat, *Bulletin épigraphique*, t. III, p. 278.

quatrième patère de même style, portant la même estampille, est au Musée de Rouen [1].

Cochet, *Catalogue du Musée de Rouen*, 1868, p. 69 ; Mowat, *Bulletin épigraphique*, t. III, p. 278 ; *Notice épigraphique de diverses antiquités*, 1887, p. 18.

N° 401. — Patère.

400 (32958). **Patère.** — Haut. totale, 0^m,215 ; diam., 0^m,13 ; longueur du manche, 0^m,086. Belle patine verte.

Cette casserole, dont le bassin est endommagé, a été trouvée dans le Jura et achetée en 1845 par le Louvre, qui l'a cédée en 1892 au Musée en échange d'autres objets.

De bas en haut, on reconnaît les motifs suivants : deux têtes d'oiseaux à long bec, deux rosaces, un bouc, un caducée, une tortue, une bourse, un sac, deux têtes d'oiseau à long bec adossées (voir le n° 398).

1. Mowat, *Bulletin épigraphique*, t. III, p. 279.

401 (32957). **Patère.** — Long. totale, 0ᵐ,205; diamètre, 0ᵐ,122; long. du manche, 0ᵐ,085.

Cette patère, qui présente des traces d'argenture à l'intérieur, a été découverte dans le Jura et a passé du Louvre au Musée en même temps que le n° 400.

On reconnaît de bas en haut les sujets suivants : deux têtes d'oiseau à long bec, deux rosaces, un bélier (dont le pied droit est gravé et non en relief), un bonnet phrygien, une guirlande, une tête de bouc (?), un sac (?). La partie supérieure est très effacée.

Pour les motifs, comparez un manche des environs de Soleure, *Indic. d'antiq. suisses*, 1860, pl. V, 13, p. 141 et Bonstetten, *Recueil d'antiquités suisses*, pl. XIII, 1.

402 (18248).* **Manche de patère.** — Haut., 0ᵐ,095.

L'original, découvert, comme celui du n° 399, dans la forêt de Brotonne

N° 402. — Manche de patère.

(*villa de la Mosaïque*), est au musée de Rouen. Les sujets sont : une femme tenant une corne d'abondance et une palme (?), une guirlande, une ouverture encadrée de deux cols d'oiseau, une tête de femme et deux têtes de griffon.

Comparez l'anse de Capheaton, *Lapidarium septentrionale*, pl. à la p. 343, fig. 1; Bonstetten, *Recueil d'antiq. suisses*, pl. XIII, 1.

403 (19369).* **Manche de patère.** — Long., 0ᵐ,085.

L'original, découvert dans les dragages du Doubs, est au musée de Besançon.

Les motifs sont : une tête coiffée d'un bonnet phrygien, une flûte de Pan, un *pedum* (?), une guirlande.

N° 403. — Anse.

Cf. un manche de Langres, Froehner, *Collection Gréau, bronzes,* n° 34. La même tête avec un bonnet phrygien se rencontre sur un manche des Bartlow Hills, *Archæologia,* t. XXVIII, pl. II, 6.

404 (14776).* **Manche de patère**. — Haut. du fragment, 0ᵐ,13.

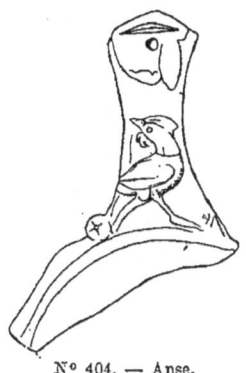

N° 404. — Anse.

L'original, découvert à Arlay (Jura), est au musée de Lons-le-Saulnier. Les reliefs qu'on aperçoit au-dessus de l'oiseau sont indistincts.

405 (8646).* **Manche de patère**. — Haut., 0ᵐ,12.

L'original, découvert à Annemasse (Haute-Savoie), appartenait en 1868 à la collection Balliard.

Chénisques, rosaces, un coq sur un autel, un caducée, un sac (?) et une bourse.

Voir un objet analogue trouvé à Anse (Rhône) et publié par Froehner, *Collection Gréau, bronzes*, n° 35.

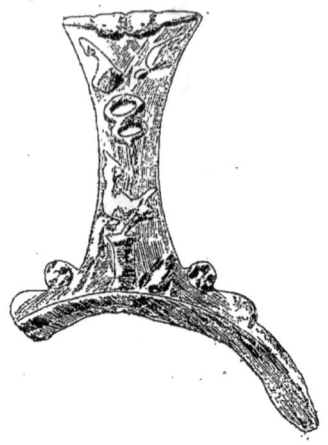

N° 405. — Anse.

406 (31483). **Vase à anse historiée**. — Haut., 0m,26. La patine a entièrement disparu.

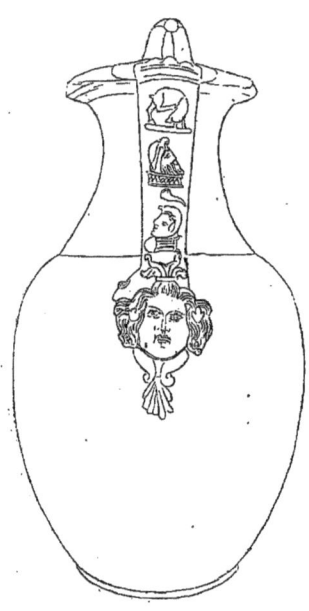

N° 406. — Vase.

Cet objet, découvert dans un puits romain à Néris (Allier), a été

acquis par le Musée en 1888 (1.000 fr.). La partie inférieure de l'anse figure une tête de Méduse aux yeux incrustés d'argent; au-dessus on voit une lyre (?), une tête de Pan (?) de profil, une corne, une tête barbue sortant d'un *calathus*, une levrette. Travail soigné.

Le mouvement familier du chien qui se gratte a été reproduit assez souvent par l'art antique ; c'est sans doute à un modèle gréco-romain où il figurait que Brunellesco a emprunté le type du bélier de son *Sacrifice d'Isaac* à Florence [1], œuvre dont le caractère rappelle d'une manière frappante celui des bas-reliefs alexandrins étudiés par M. Schreiber [2].

407 (14775). **Anse historiée.** — Haut., 0m,15.

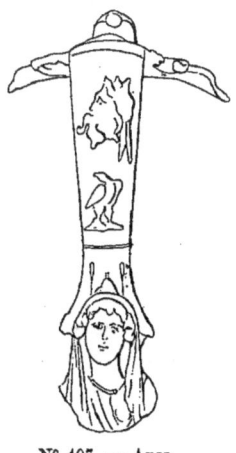

N° 407. — Anse.

N° 408. — Anse.

L'original, provenant de Grozon (Doubs), appartient au Musée de Lons-le-Saulnier. Buste de femme, aigle, tête barbue de profil (Pan ?).

408 (14098). **Anse historiée.** — Haut., 0m,11.

Cette anse a été découverte en 1867 à la Garenne du Roi (Compiègne), au cours des fouilles de M. de Roucy, et donnée par Napoléon III en 1870.

Les sujets sont, de bas en haut : une tête de bélier, un buste, un ovidé vu de face, deux têtes d'oiseau à long bec formant l'empattement supérieur.

On a trouvé à Rezé (Loire-Inférieure) des imitations d'anses analogues,

1. Lübke, *Geschichte der Plastik*, t. II, p. 607, fig. 858.
2. Schreiber, *Die Wiener Brunnenreliefs*, 1888, pl. I-III.

en argile saupoudrée d'une poussière de schiste doré; voir Parenteau, *Inventaire archéologique*, Nantes, 1878, pl. IV.

409 (27294).* **Vase avec anse historiée.**

L'original a été découvert en 1880 par le R. P. Camille de la Croix au

N° 409. — Vase.

fond d'un puits, dans l'enceinte de deux petits temples, sur les hauteurs dites *de la Roche,* en face de Poitiers et au-dessus de la gare du chemin de fer. L'anse est rattachée au corps du vase par un double chénisque que reproduit notre dessin placé au-dessous. Elle est décorée d'un Éros debout

N° 409. — Support.

et de deux têtes. Sur le col, on lit l'inscription suivante en pointillé : DEO MECURIO (sic) ADSMERIO[1]· I· VENIXXAMVS L M (*Deo Mercurio Adsmerio Julius Venixxamus libens merito*). Une dédicace D· ATES-

1. M. Mowat a cru reconnaître « un petit T inscrit dans l'intérieur de l'A initial » (*Bulletin monumental,* 1880, p. 298).

MERIO s'était déjà rencontrée à Meaux sur la base d'une statuette de Mercure[1]. Le nom d'*Adsmerius, Atesmerius,* se décompose en *Ate* (cf. *Ate-po, Ateporix, Atepomarus*) et en *smerius*, que l'on trouve comme nom d'homme à Nîmes (*Corp. inscr. lat.*, t. XII, n° 3920). *Venixama* s'était déjà rencontré à Igg en Autriche et l'on a d'autres exemples en Gaule de *Venixamus* (*Revue celtique,* t. XIV, p. 183).

Mowat, *Bulletin monumental,* 1880, p. 297 (cf. *ibid.*, p. 187); *Notice épigraphique de diverses antiquités,* p. 114; Espérandieu, *Épigraphie romaine du Poitou,* n° 36; Desjardins, *Géographie de la Gaule,* t. III, p. 295; d'Arbois, *Rev. de l'Hist. des Relig.*, 1890, p. 31. Cf. Holder, *Alt-celtischer Sprachschatz,* aux mots *Adsmerius* et *Atesmerius*.

410 (23181). * **Vase à reliefs floraux et anse historiée.** — Haut., 0m,25.

N° 410. — Vase.

L'original de cette magnifique aiguière, découverte à Naix (*Nasium*), appartient au musée de Bar-le-Duc. Le col et le pied sont ornés de reliefs floraux très délicats; en haut de l'anse, ornée de même, est placé un aigle; dans le bas paraît une tête de dieu cornu (Bacchus ou fleuve, voir notre n° 83), dont les yeux sont incrustés d'argent.

1. *Comptes rendus de l'Académie des Inscriptions,* 1868, p. 433.

324 ANSES HISTORIÉES.

Liénard, *Archéologie de la Meuse*, t. I, pl. XXV, 2. Cf. Overbeck, *Pompei*, 4ᵉ éd., fig. 244; Ceci, *Piccoli bronzi*, pl. IV, 18.

411 (32941). **Vase à anse historiée.** — Haut., 0ᵐ,243. Belle patine bleu clair; l'anse est vert sombre.

Cette belle aiguière, analogue à la précédente, a été découverte en 1892 à Santenay (Côte-d'Or), au lieu dit *les Caves*, et acquise par le Musée au prix de 600 francs. L'anse, décorée d'ornements floraux, est

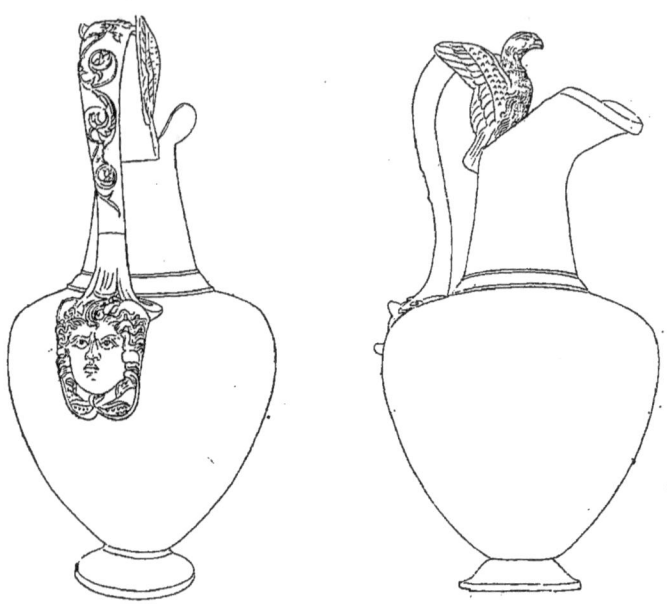

N° 411. — Vase.

amortie en haut par un aigle aux yeux incrustés d'argent, en bas par une tête de Méduse dont les yeux sont également argentés. Le travail est exquis, mais la conservation laisse à désirer (longue fente à la naissance du col). Le pied a été soudé.

Cf. *Bulletin monumental*, 1873, p. 686 (vase d'argent de la collection Boulay de la Meurthe) : Overbeck, *Pompei*, 4ᵉ éd., fig. 243; Roux et Barré, *Herculanum et Pompéi*, t. VII, pl. LXXXIII; Schreiber, *Alexandrinische Toreutik*, fig 84-86.

412 (11645). **Anse de vase.** — Haut., 0ᵐ,177. Belle patine.

Cette anse a été acquise à Lyon en 1869. Elle est décorée d'une tête de lion à crinière ciselée et de deux tigres rampants.

Cf. *Annali dell' Instit.*, 1880, tav. d'agg. U; Schumacher, *Bronzen zu*

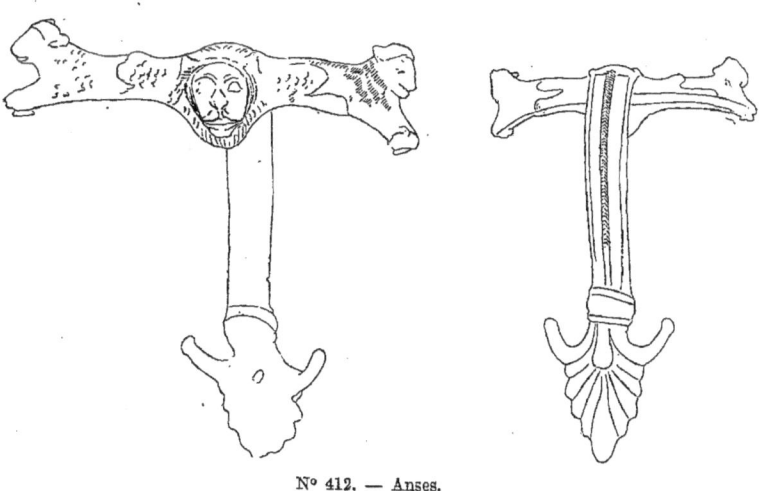

N° 412. — Anses.

Karlsruhe, n° 535 (fig.), pl. XI, n° 2; *Archæologia,* t. XXXIV, pl. VII, n° 4.

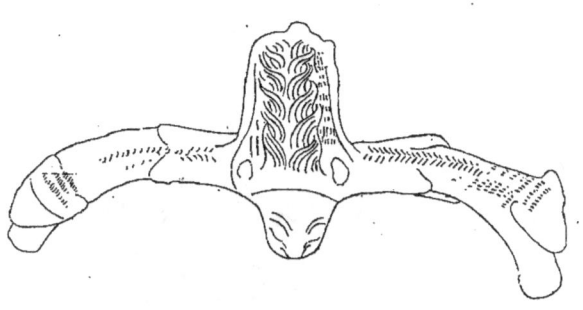

N° 412. — Anse.

413 (26992). **Anse de vase.** — Haut., 0m,17. Belle patine verte. Cette anse, provenant d'Étaples, a été acquise avec d'autres objets en 1882 (100 fr.). La tête de lion à la partie supérieure est très endommagée par l'usure, mais la tête de Satyre, en bas, est d'un travail admirable, rehaussé de fines ciselures.

Cf. *Bullettino napolitano,* t. II, pl. VII, 4; Schumacher, *Bronzen zu Karlsruhe,* pl. XI, n° 9; Schreiber, *Alexandrinische Toreutik,* fig. 81, 105, 114.

414 (21084).* **Anse de situle.** — Haut., 0ᵐ,107.

Cet objet, trouvé près de Mayence et moulé pour le musée de cette

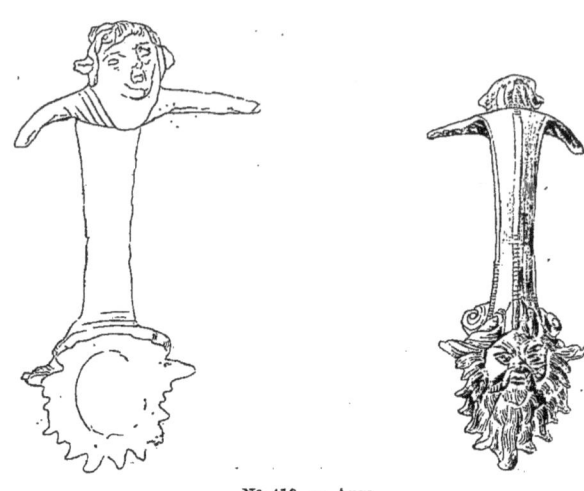

N° 413. — Anse.

ville, appartenait en 1874 à la collection Ihering. Le sujet, de style gallo-romain assez médiocre, représente Orphée au milieu des animaux de la

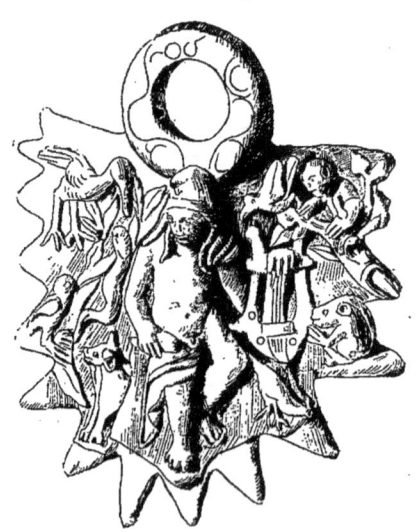

N° 414. — Anse.

forêt : on distingue quatre oiseaux, un serpent, un bœuf, un singe et

un écureuil (?). Orphée est assis, coiffé du bonnet phrygien, tenant un plectre et une lyre.

Lindenschmit fils, *Centralmuseum*, pl. XX, 2. Cf. la plaque de Belleray représentant Orphée au milieu des animaux publiée par Liénard, *Archéologie de la Meuse*, pl. XXXI, 9, et un fragment de sarcophage découvert dans le Gers, Le Blant, *Comptes rendus de l'Acad.*, 13 avril 1894.

415 (17597). **Vase à anse historiée.** — Haut. du vase, 0m,215; des figures, 0m,041. La patine a disparu. Quelques trous sous la panse.

Ce vase, de provenance inconnue, a été acquis de Charvet en 1872,

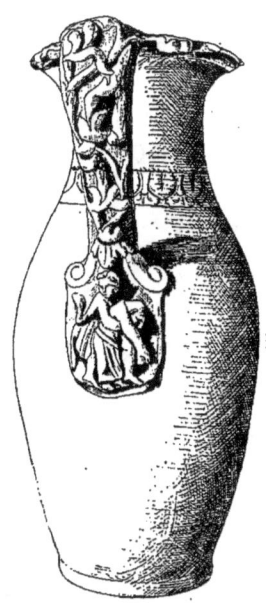

N° 415. — Vase.

avec un lot d'objets d'époques diverses. L'anse, ornée de rosaces et de feuillages en reliefs, se termine par un médaillon qui représente un jeune Satyre ou Bacchus soutenant un vieux Silène ivre.

Sujet analogue sur une anse de Deleyse (Valais), *Indicateur d'antiquités suisses*, 1876, pl. V, 14 *a;* cf. *Westdeutsche Zeitschrift*, t. VIII, pl. VII (Rheinzabern); Roux et Barré, *Herculanum et Pompéi*, t. VII, pl. LXXXI; Schreiber, *Alexandrinische Toreutik*, fig. 95.

416 (29442). **Support d'anse.** — Haut., 0m,05.

Acheté en 1885 à Paris comme provenant d'Auvergne. Travail très grossier.

Cf. une anse trouvée à Lismahago, *Archæologia*, t. XVI, pl. LI, p. 350.

416 bis (14448). **Support d'anse.** — Haut., 0ᵐ,04.

N° 416. — Anse.

N° 416 *bis*. — Anse.

Provenant du Mont-Berny (Compiègne) et donné par Napoléon III en 1870. Grossier.

417 (21052).* **Vase avec support d'anse historié.** — Haut. du vase, 0ᵐ,232 ; de la figurine, 0ᵐ,067.

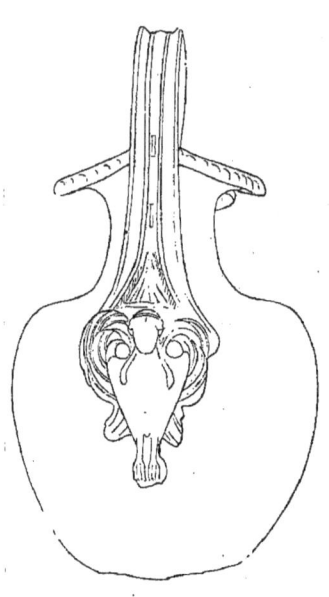

N° 417. — Vase.

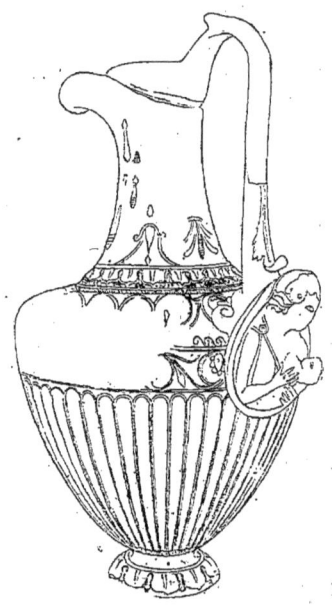

N° 418. — Anse.

L'original de cette œnochoé à bord tréflé, découvert à Spire, appartient au musée de cette ville. L'anse est incrustée d'argent, ainsi que les yeux et les boucles des cheveux de la Sirène qui décore le support [1].

1. Je n'ai pas sous les yeux le catalogue de Harster : *Katalog der historischen Abtheilung des Museums in Speyer*, 1886.

Cf. Dom Martin, *Religion des Gaulois,* t. I, pl. à la p. 104, fig. 5.

418 (26560). **Vase avec support d'anse historié.** — Haut., 0m,225. La panse est endommagée.

Ce beau vase a été découvert à Bardonis, dans les travaux du chemin de fer de Montauban à Castres, et donné en 1881 par le Ministère des travaux publics. Bronze ciselé avec incrustations d'argent. La base de l'anse est ornée d'un buste de femme allaitant un enfant.

419 (14097). **Anse de vase.** — Haut., 0m,10.

N° 419. — Anse. N° 419 *bis*. — Anse.

Trouvée au Mont-Berny près de Compiègne et donnée par Napoléon III en 1870.

419 *bis* (14098). **Anse de vase.** — Haut., 0m,127.

Trouvée à la Garenne du Roi (Compiègne) et donnée par Napoléon III en 1870.

420 (34242). **Vase avec support d'anse historié.** — Haut., 0m,088. Admirable patine vert sombre.

Ce petit vase a été, dit-on, acquis au prix de 1.000 francs par Napoléon III, qui l'a donné au Musée sans indication de provenance; il ne

paraît pas avoir été enregistré. L'anse est ornée d'une tête de bouc. La patine est d'une beauté singulière et la conservation parfaite.

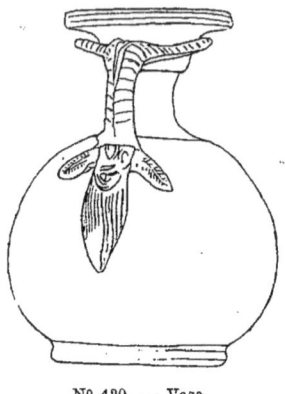

N° 420. — Vase.

421 (28227)*. **Vase à anse historiée.** — Haut., 0ᵐ,183. Le vase a une patine vert clair, l'anse une patine vert sombre.

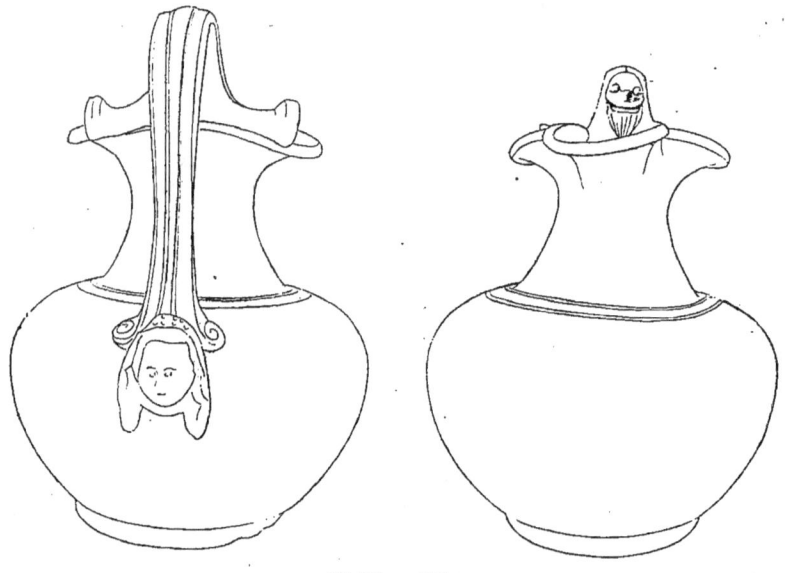

N° 421. — Vase.

L'original de cette œnochoé appartenait en 1884 à la collection Th. Habert, à Troyes. On l'a reproduit ici sous deux aspects.

422, 423, 424 (13994, 14096, 28869.) — **Trois anses de situle.** Haut., 0m,072 ; 0m,076 ; 0m,072.

Ces trois anses proviennent des fouilles de M. de Roucy dans la forêt

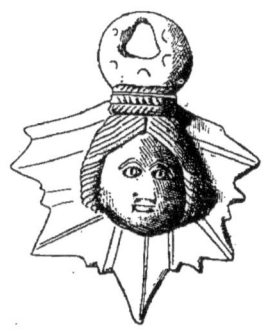

N° 422. — Mascaron.

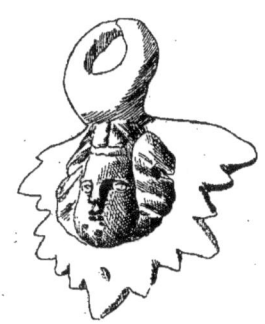

N° 423. — Mascaron.

de Compiègne ; elles présentent le même type, mais sont d'un travail inégal. La meilleure (n° 423) a été découverte à la Garenne-du-Roi en 1868 (don Napoléon III) ; le n° 422 a été trouvé au même endroit en 1867 ; le n° 424, provenant de Château-Bellant, est peu distinct.

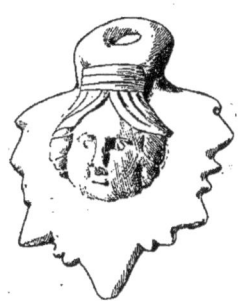

N° 424. — Mascaron.

Voir les anses de situle décrites dans la *Collection Gréau, bronzes*, p. 35.

425 (29442). **Anse de situle.** — Haut., 0m,10.

Achetée en 1885 comme provenant d'Auvergne. Travail grossier. Cf. Caylus, *Recueil*, t. IV, pl. XLVI, 4.

426 (23824). **Anse de situle.** — Haut., 0m,06.

Cet objet, de provenance inconnue, a été donné en 1877 par M. Muret. Un vase de Nîmes, gravé dans l'*Archæologia*, t. XXXIV, pl. VII, n° 6, p. 72, présente une anse identique; les deux trous, au-dessus de la tête de

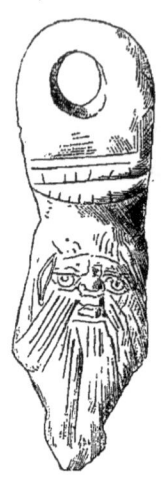

N° 425. — Mascaron.

lion, donnent passage aux tiges munies de crochets qui servent à suspendre ou à porter le récipient.

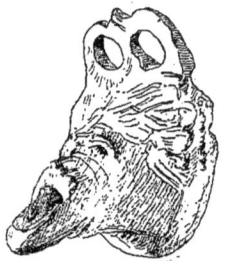

N° 426. — Mascaron.

N° 427. — Anse.

427 (28936). **Anse de vase** (?). — Long., 0m,085. Provenant des fouilles de M. de Roucy à Compiègne. Belle tête de cygne rehaussée de ciselures. L'intérieur est creux.

Le Musée possède quelques chaînettes dont le crochet est formé d'un col de cygne analogue.

428 (8517). **Anse de vase** (?). — Long., 0ᵐ,10.

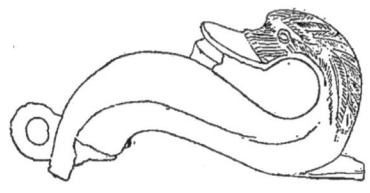

N° 428. — Anse.

Objet analogue au précédent, d'un travail très fin, provenant de Châlons-sur-Marne et acquis d'Oppermann par Napoléon III en 1868.

429 (17766).* **Vase à anse historiée**. — Haut., 0ᵐ,24.

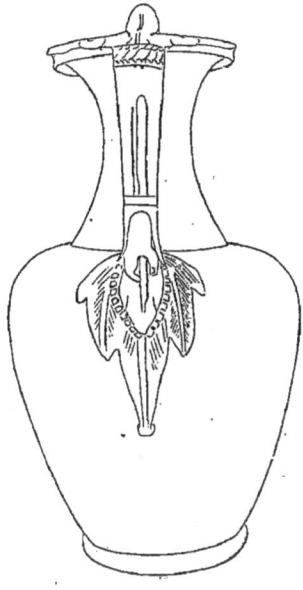

N° 429. — Vase.

L'original, découvert à Lillebonne en 1839, est au Musée de Rouen. L'anse est ornée d'une main droite tenant un style (?).

Cf. Grivaud, *Recueil*, pl. XIV, 1.

430 (17767).* **Vase à anse historiée**. — Haut., 0ᵐ,265.

L'original, découvert dans la Haute-Marne entre Langres et Chaumont, avec un grand nombre de monnaies romaines, est au Musée de Rouen.

L'anse se termine par deux pieds ; une anse semblable a été publiée par Grivaud de la Vincelle, *Recueil*, pl. XIV, 2.

N° 430. — Vase.

431 (21505).* **Poignée de meuble.** — Long., 0ᵐ,17.

L'original de ce curieux objet, découvert dans une villa romaine à Anthée, et au musée de Namur. Buste de Cybèle entre deux lions ; à droite et à gauche, tête d'Atys entée sur une pomme de pin.

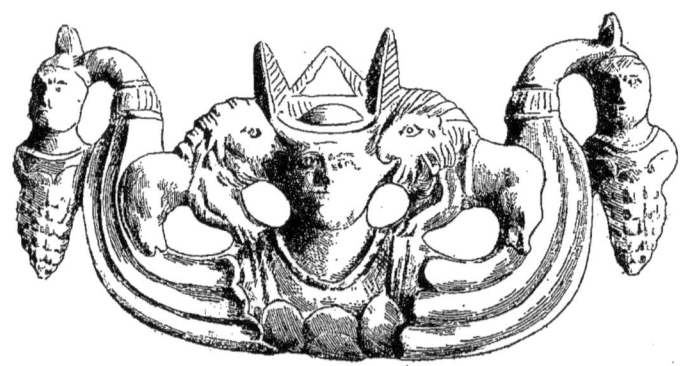

N° 431. — Anse.

Annales de la Société archéologique de Namur, 1881, t. XVI, pl. VI.
On connaît trois autres poignées semblables, qui paraissent être sorties

du même moule. L'une, trouvée à Bavai, a été publiée par Caylus (*Recueil*, t. II, pl. CXVIII, 6); la seconde, découverte à Brunault-Liberchies en Belgique, a été publiée et commentée par Roulez, auquel elle appartenait (*Bull. de l'Acad. de Belgique*, t. XII, n° 10, avec planche) (1); la troisième, provenant du nord de la France, a passé par la collection Gréau (Froehner, *Collection Gréau, bronzes*, n° 63 et fig.). Il résulte de là, ce qu'on aurait déjà pu induire du style, que le moule est de fabrication belgo-romaine.

432 (32642). **Anse de seau.** — Long., 0m,345.

Trouvée au Rey, commune de La Bastide-du-Pérou (Ariège) et achetée

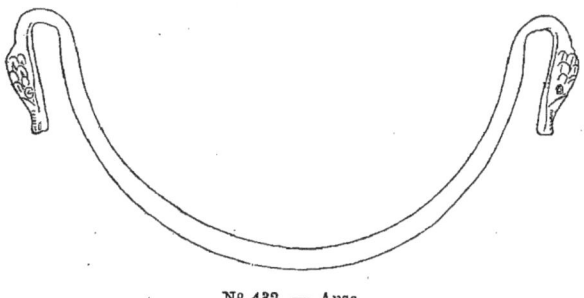

N° 432. — Anse.

avec d'autres objets à Toulouse en 1892 (100 fr.). Les têtes de canard sont ornées d'incisions.

433 (32641). **Anse de seau.** — Long., 0m,285.

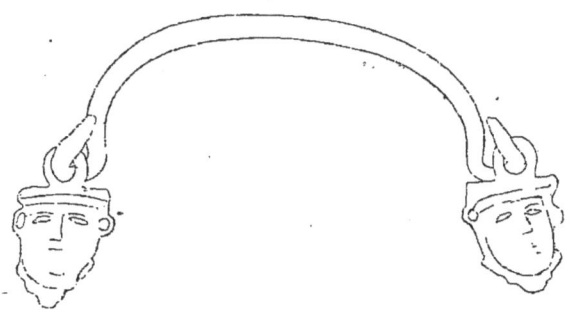

N° 433. — Anse.

Même provenance que le précédent. Les yeux, le nez et les cheveux des têtes formant pendeloques sont indiqués par des stries grossières.

[1] Roulez a étudié, à cette occasion, la diffusion du culte de Cybèle dans le nord de l'Empire. Le monument le plus septentrional qu'on en ait recueilli est l'épitaphe d'un archigalle à Tournai (Orelli, n° 2321).

434 (32640). **Anse de seau**. — Long., 0^m,26.

N° 434. — Anse.

Même provenance et même style que l'objet précédent.

434 bis (26053). **Anse ou poignée** (?). — Long., 0^m,053.

Cet objet, dont il est difficile d'établir la destination, provient de Sceaux

N° 434 bis. — Anse.

(Loiret); il a passé par les collections Campagne et Piketty (acquis en 1880). L'attitude des mains jointes au-dessus de la tête est souvent attribuée à des danseurs phrygiens (Heuzey, *Figurines du Louvre*, pl. XXXVI. 1; Pottier et Reinach, *Nécropole de Myrina*, p. 393).

HUITIÈME PARTIE.

MANCHES ET OBJETS DIVERS.

435 (8723). **Manche de couteau**. — Haut., 0ᵐ,064.

Cet objet, très fruste, a été découvert en 1833 par M. A. Cassan dans une tombelle romaine d'Épône et a fait partie de la collection Le Rouzec.

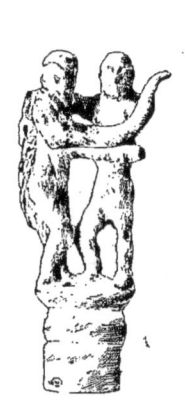
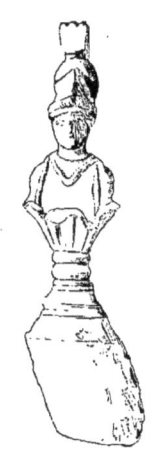

N° 435. — Manche de couteau. N° 436. — Manche de couteau.

Armand Cassan, *Antiquités de l'arrondissement de Mantes*, Mantes, 1835, pl. I, n° 22, p. 30 (l'éditeur a cru y reconnaître les Dioscures).

436 (28930). **Manche de couteau**. — Haut., 0ᵐ,154.

Provenant des fouilles de M. de Roucy à Champlieu (Compiègne) et entré au Musée en 1884. Buste de Minerve enté sur un fleuron. Voir les n°ˢ 18 et 18 *bis*.

437 (29742). **Couteau avec manche et anneau.** — Haut., 0^m,077.

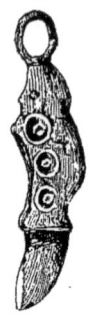

N° 437. — Manche de couteau.

Acquis en 1886 comme provenant de Bretagne. Le manche a la forme d'un petit personnage surmonté d'un anneau, portant la main à sa bouche (?)

438 (1186). **Manche de couteau.** — Long., 0^m,055.

N° 438. — Manche de couteau.

Découvert à La Souterraine (Creuse) et donné en 1862 par Napoléon III.

439 (29817). * **Manche de couteau.** — Long., 0^m,07.

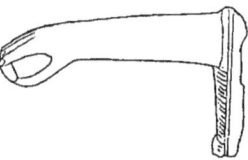

N° 439. — Manche de couteau.

L'original, découvert dans le Mâconnais, est au Musée d'Orléans. Analogue au précédent.

440 (34243). * **Couteau.** — Long., 0^m,30.

Moulage d'un couteau en fer, à manche de bronze terminé par une tête de lion, qui est conservé au Musée de Rennes.

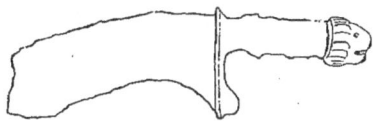

N° 440. — Manche de couteau.

Bulletin monumental, 1863, p. 53 ; Saglio, *Dictionnaire*, fig. 2118.

441 (30569). **Manche de couteau.** — Long., 0m,062.

Découvert à Bavai et déposé en 1887 par le Musée de Cluny. La tête

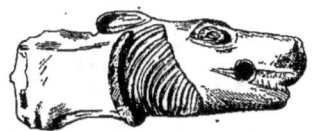

N° 441. — Manche de couteau.

de loup, percée d'un trou au fond de la gueule, est d'un travail soigné. Du Sommerard, *Catalogue du Musée de Cluny*, n° 7787.

442 (17642). **Manche de couteau.** — Long., 0m,076.

Acheté en 1872 avec une partie de la collection Febvre, de Mâcon (30 fr.). La lame était mobile, comme celle d'un canif. Un motif analogue (chien chassant un lièvre) est gravé sur un manche de miroir étrus-

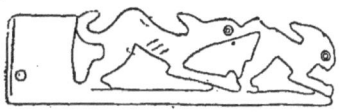

N° 442. — Manche de couteau.

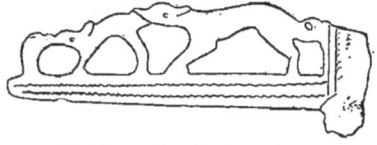

N° 443. — Manche de couteau.

que (Gerhard, *Etruskische Spiegel*, t. I, pl. XXVIII, 7) et sculpté en os dans un manche de couteau gallo-romain (Saglio, *Dictionnaire*, fig. 2101 ; Lindenschmit, *Centralmuseum*, pl. XXII, 25). Voir aussi Hager et Mayer, *Katalog des Bayerischen Nationalmuseums*, t. IV, pl. XIV, n° 15.

443 (17642). **Manche de couteau.** — Long., 0m,082.

Même provenance et même motif que le précédent (30 fr.). Il reste des fragments de la lame mobile en fer.

444 (19387). * **Manche de couteau.** — Long., 0m,065.

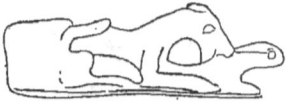

N° 444. — Manche de couteau.

Original au musée de Besançon. Même motif que le précédent. Cf. Liénard, *Archéologie de la Meuse*, t. III, pl. XXIV, 3.

445 (10330). * **Manche de clef.** — Long., 0m,086.

L'original, découvert à Heddernheim, est au musée de Wiesbaden. Cet

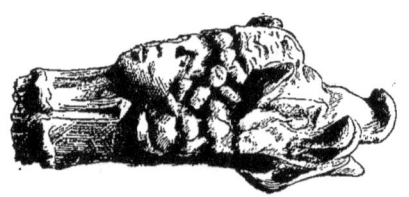

N° 445. — Manche de couteau.

assemblage de têtes (femme et sanglier) rappelle les pierres gravées appelées *grylles* (Gori, *Museum Florentinum*, t. I, pl. L et suiv.).

Lindenschmit, *Centralmuseum*, pl. XXIV, 17. Même motif dans Montfaucon, *Antiquité expliquée*, t. III, pl. LXI, 1-4 = Saglio, *Dictionnaire*, fig. 2099.

446 (18224). * **Clef.** — Long., 0m,132.

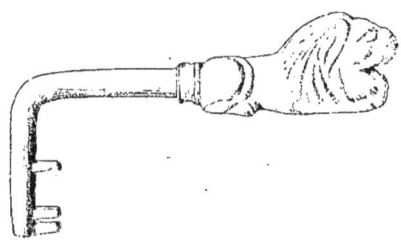

N° 446. — Manche de couteau.

Original au musée de Rouen. La poignée seule, représentant un lion couché, est en bronze.

447 (18245). * **Manche de clef.** — Long., 0^m,085.

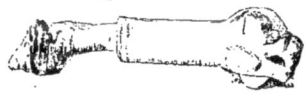

N° 447. — Manche de clef.

Original au musée de Rouen. Cf. Lindenschmit, *Centralmuseum* pl. XXIV, 7.

447 bis (10877). **Clef.** — Long., 0^m,085.

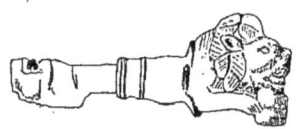

N° 447 *bis*. — Manche de clef.

Découvert à Abbeville et donné par Boucher de Perthes. Lion tenant un vase.

448 (10878). **Manche de clef.** — Long. 0^m,12.

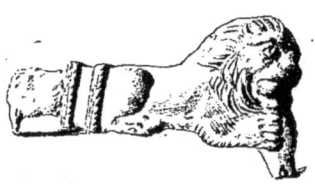

N° 448. — Manche de clef.

Même provenance que le précédent. Bon style. Cf. Lindenschmit, *Centralmuseum*, pl. XXIV, 4.

449 (14400). **Manche de clef.** — Long., 0^m,114.

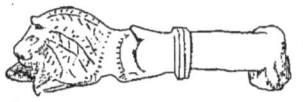

N° 449. — Manche de clef.

Découvert au Mont-Berny (Compiègne) en 1864 et donné par Napoléon III en 1870. Très grossier.

450 (14405). **Manche de clef.** — Long., 0ᵐ,054.

Provenant des fouilles de Compiègne et donné par Napoléon III en

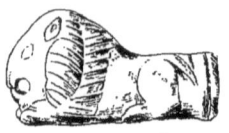

N° 450. — Manche de clef.

1870. Un trou, pouvant laisser passer un anneau, est pratiqué à travers la gueule du lion.

Cf. Lindenschmit, *Centralmuseum*, pl. XXIV, 5.

451 (10331).* **Manche de clef.** — Long., 0ᵐ,075.

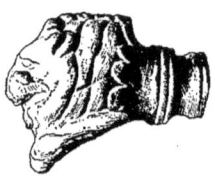

N° 451. — Manche de clef.

L'original, découvert à Heddernheim, est au Musée de Wiesbaden. Lindenschmit, *Centralmuseum*, pl. XXIV, 5.

452 (28868). **Manche de clef.** — Long., 0ᵐ,053.

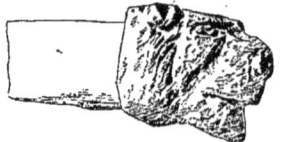 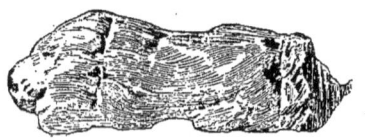

N° 452. — Manche de clef. N° 453. — Manche de clef.

Provenant des fouilles de M. de Roucy à Château-Bellant (Oise) et entré au Musée en 1884.

453 (10880). **Manche de clef.** — Long., 0ᵐ,065.

Trouvé à Abbeville et donné par Boucher de Perthes. Cf. Liénard, *Archéologie de la Meuse*, t. I, pl. XXXII, 5 et 8.

454 (13912). **Manche de clef.** — Long., 0ᵐ,108.

Trouvé au lieu dit *Les Rossignols* (forêt de Compiègne) par M. de

Roucy, et donné par Napoléon III en 1870. Un anneau est inséré dans la gueule du lion (cf. le n° 450).

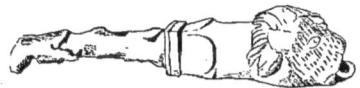

N° 454. — Manche de clef.

455 (28887). **Manche de clef.** — Long., 0^m,04.
Provenant des fouilles de M. de Roucy au Mont-Chyprès (forêt de

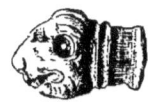 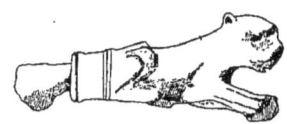

N° 455. — Manche de clef. N° 456. — Manche de clef.

Compiègne). La tête du lion est traversée par un trou à la hauteur des tempes. Beau travail.
455 bis (28892). **Manche de clef.** — Long., 0^m,055.
Trouvé par M. de Roucy au Mont Berny (Compiègne). Très fruste et semblable au n° 454.
456 (10879). **Manche de clef.** — Long., 0^m,112.
Provenant d'Abbeville et donné par Boucher de Perthes. L'animal représenté est une panthère.
Cf. Lindenschmit, *Centralmuseum*, pl. XXIV, 8.
457 (10329).* **Manche de clef.** — Long., 0^m,063.

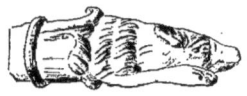

N° 457. — Manche de clef. N° 458. — Manche de clef.

Original au Musée de Wiesbaden. L'animal représenté est un renard (?)
Cf. Lindenschmit, *Centralmuseum*, pl. XXIV, 6.
458 (10328).* **Manche de clef.** — Long., 0^m,128.
Original au Musée de Wiesbaden. Tête de mulet.

459 (14398). **Manche de clef.** — Long., 0ᵐ,105. Belle patine verte.

Nº 459. — Manche de clef.

Fouilles de M. de Roucy au Mont-Chyprès (Compiègne) et don de Napoléon III. Tête de chien avec anneau.
Cf. Lindenschmit, *Centralmuseum*, pl. XXIV, 6.

460 (29630). **Manche de clef.** — Long., 0ᵐ,074.

Nº 460. — Manche de clef.

Provenant de Grozon (Jura) et acquis en 1886 avec le nº 36. Animal couché ou courant, très indistinct, dont les pattes forment anneau.

461 (8552). **Manche d'outil.** — Haut., 0ᵐ,055.

Nº 461. — Manche.

Acheté par Napoléon III à Oppermann en 1868 (voir le nº 29). Tête de cheval avec encolure énorme, ciselée.

462 (34208). * **Manche d'outil.** — Long., 0ᵐ,17.

L'original, découvert aux Fins d'Annecy, est au Musée d'Annecy. La tête de bélier est ornée de ciselures.

Cf. Froehner, *Collection Gréau, bronzes*, n° 222, et les manches de boutoir réunis par Ch. Robert, *Revue archéologique*, 1876, II, p. 17, pl. XI, XII.

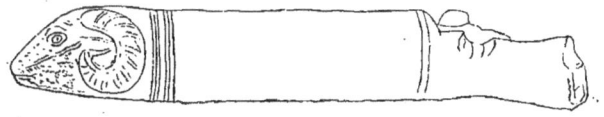

N° 462. — Manche.

463 (10246).* **Revêtement de poutre** (?). — Long., 0^m,187.

Cet objet, qui peut avoir décoré la proue d'un petit bateau, a été trouvé

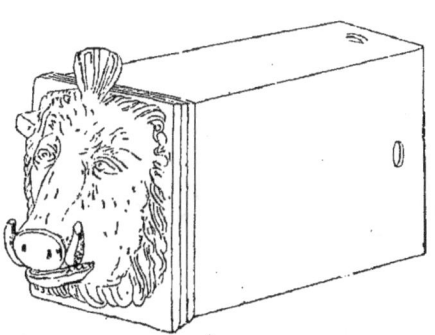

N° 463. — Proue de barque (?).

dans le Rhin en 1858, près du lieu dit *Dimeser Ort*. La tête de sanglier est d'un bon style. Original au Musée de Mayence.

Gaedechens, *Jahrbücher der Alterthumsfreunde im Rheinlande*, t. XLVI, pl. V, p. 37. Cf. Lindenschmit, *Alterthümer*, I, 2, 5, 4; Welcker, *Alte Denkmäler*, t. V, pl. XIII, p. 202 (*Jahrbücher*, t. XIV, pl. III, p. 38); Torr, *Ancient ships*, pl. VIII, n° 43.

464 (17511). **Garniture de coffret.** — Long., 0^m,105.

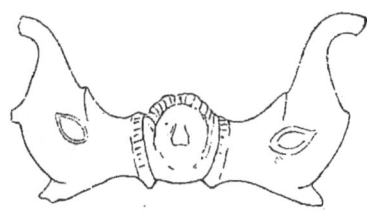

N° 464. — Garniture.

Provenance inconnue; acquis en 1872 à Amiens. On croit reconnaître une tête féminine entre deux dauphins. Style très grossier.

346 CASQUE.

465 (15032). * **Masque ou casque de gladiateur.** — Haut., 0ᵐ,19.

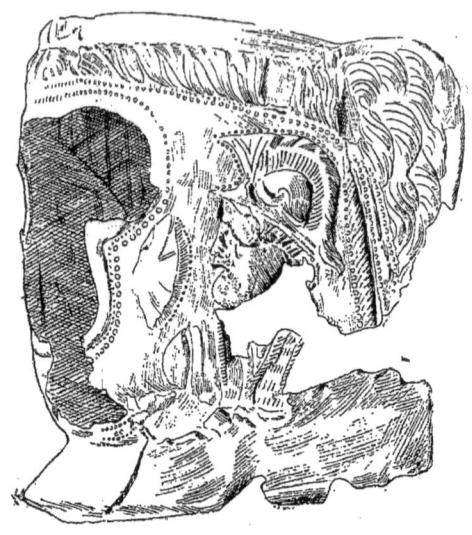

N° 465. — Casque.

L'original, découvert à Rodez en 1862, est au Musée de Rodez. La

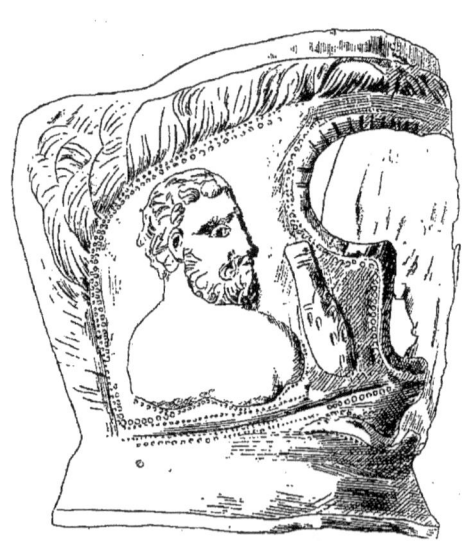

N° 465. — Casque.

matière est une feuille de cuivre, travaillée au repoussé. On voit d'un côté

un buste de guerrier casqué, de l'autre un buste d'Hercule avec la massue. Médiocre style gallo-romain. Cf. le n° 228.

J. de Laurière, *Un casque de gladiateur* (extrait du *Musée archéologique*, 1879), avec gravure à la p. 4.

466 (17798). * **Casque votif.** — Haut., 0m,17; long., 0m,29.

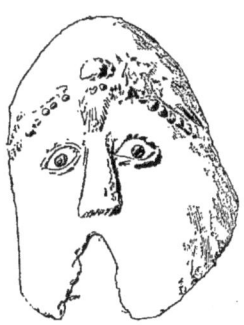

N° 466. — Casque.

L'original, provenant de la forêt de Brotonne, est au Musée de Rouen. Les yeux sont en émail blanc et bleu.

Cochet, *Catalogue du Musée d'antiquités de Rouen*, p. 57.

467 (16827). **Boucle.** — Long., 0m,072.

N° 467. — Boucle. N° 468. — Boucle.

Provenant de Verneuil (Seine-et-Oise) et acquise à Poissy en 1871 avec d'autres objets (21 fr.).

Voir mon article *Fibula* dans le *Dictionnaire* de Saglio.

468 (12570). **Boucle.** — Long., 0m,055.

Trouvée à Champdolent près Saint-Germain-les-Corbeil (Seine-et-Oise) et acquise en 1870. Basse époque romaine [1].

Cf. Lindenschmit, *Alterthümer*, II, 6, 5.

1. M. de Mortillet a proposé d'appeler *Champdolien* (du nom de la nécropole de Champdolent) le style gallo-romain du quatrième et du cinquième siècle. (Cf. *Les Potiers allobroges*, 1879, p. 7.) L'emploi de ce dérivé barbare n'a pas prévalu.

469 (16826). **Boucle.** — Long., 0ᵐ,07.

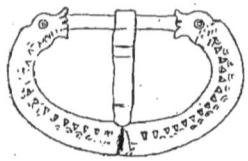

N° 469. — Boucle.

Même provenance que le n° 467.

470 (12572). **Boucle.** — Long., 0ᵐ,052.

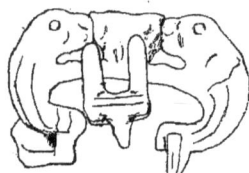

N° 470. — Boucle.

Même provenance que le n° 468. Le type des lionnes de part et d'autre d'un vase indique une très basse époque.

471 (14410). **Marteau de porte.** — Long., 0ᵐ,108.

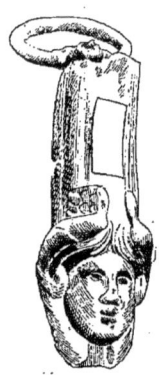

N° 471. — Pendeloque.

Trouvé au Mont-Berny (Compiègne) et donné par Napoléon III en 1870. Les pupilles de la tête de Méduse sont creusées.

Comparez le magnifique marteau de porte orné d'une tête de Méduse qui a passé de la collection de Luynes au Cabinet des Médailles (Babelon, *Cabinet des Antiques,* pl. XXXII, p. 101).

472 (952). **Objet indéterminé.** — Haut., 0m,20.

Cet objet a été trouvé dans les ruines d'un temple à Berthouville

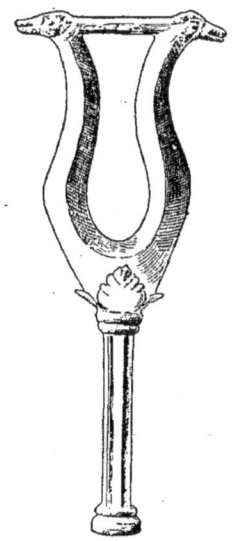

N° 472. — Objet indéterminé.

(Eure) et donné par M. Le Métayer en 1862. La forme est celle d'une lyre ou d'un sistre.

473 (27560). * **Lampe historiée.** — Haut. de la lampe, 0m,11 ; de la suspension, depuis la surface supérieure de la lampe jusqu'au sommet du crochet, 0m,24. Patine vert-olive, avec une légère teinte violette.

L'original de ce magnifique objet est au Musée Britannique, qui l'a acheté en 1864. Les circonstances de la découverte ont été relatées par un sculpteur français, H. de Triqueti, l'auteur des portes de bronze de la Madeleine et du monument du prince Albert à Windsor[1]. « En 1863, quelques ouvriers, employés à creuser les fondations d'une maison dans les environs des Thermes de Julien (Musée de Cluny), eurent à remuer un terrain qui n'avait pas encore été exploré. Ils pénétrèrent à une profondeur plus grande que les fondations faites précédemment et trouvèrent un ancien caveau funéraire, sorte de *columbarium,* me dit-on, avec des traces de peintures encore reconnaissables. Malheureusement, aucune recherche ni observation précise ne furent faites sur l'heure et les ouvriers

1. *Fine arts quarterly Review,* mai 1864, p. 271 ; cf. Gerhard, *Archæologische Zeitung, Anzeiger,* 1864, p. 285*.

prirent soin de ne pas attirer l'attention sur leur découverte. Beaucoup d'objets antiques furent découverts dans le caveau, mais un seul paraît avoir eu quelque importance : c'est la lampe que le Musée Britannique vient d'acquérir. »

L'indication des circonstances de la trouvaille peut prêter au doute, mais l'origine parisienne de cet objet est incontestable. D'après les renseignements donnés au Musée Carnavalet, il aurait été découvert dans la

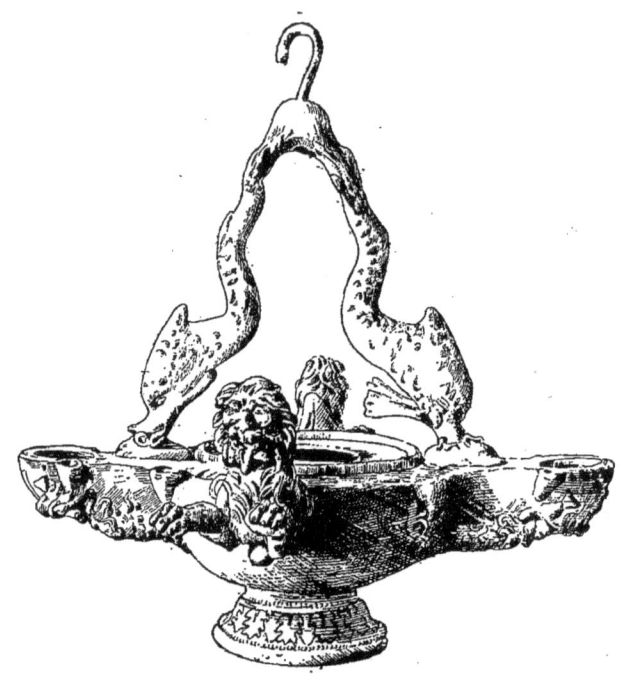

N° 473. — Lampe.

rue Gay-Lussac. Il a été vendu au Musée Britannique par Forgeais, le collectionneur bien connu de plombs historiés.

La lampe est à deux becs. Deux dauphins, dont les queues se rejoignent, en décorent la partie supérieure; chaque face est ornée d'une protomé de lion et l'on voit sous chaque bec une tête de Satyre en relief, d'un très beau style. Un des lions est un peu plus petit que l'autre; c'est un moulage du premier, qui a été ajouté à l'objet par le vendeur. Le lion authentique a certainement été fixé lui-même à la place qu'il occupe par une main moderne, comme en témoigne une vis employée à cet effet; il n'est pas impossible qu'il ait été placé originairement sur le couvercle. Les yeux

de ce lion et ceux des Satyres portent les traces d'une incrustation d'or.

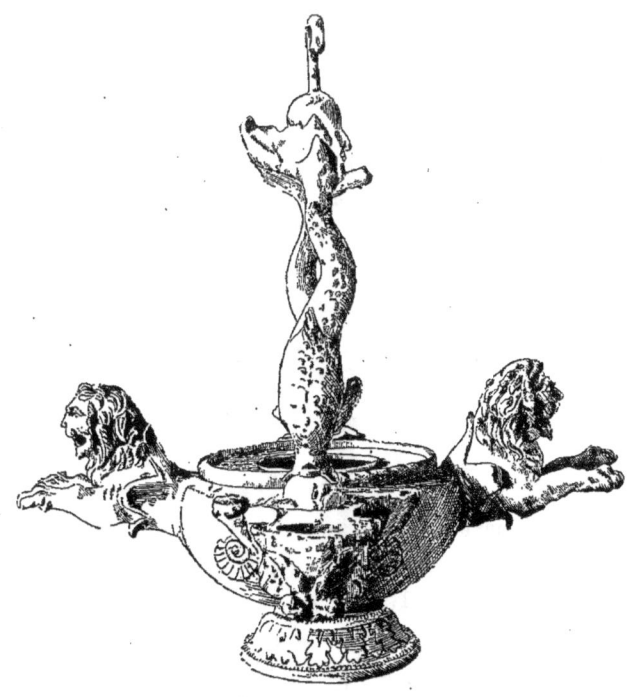

N° 473. — Lampe.

Une lampe analogue, mais plus petite, découverte à Pompéi, est gra-

N° 473. — Lampe.

vée dans le *Museo Borbonico*, t. II, pl. XIII. On peut encore en rappro-

cher une lampe consacrée au Génie de la colonie d'Apt, destinée, comme celle-ci, à être suspendue dans un laraire et vue de tous côtés (*Bulletin archéologique du Comité,* 1886, p. 250).

Fine arts quarterly Review, 1864, p. 271; *Archäol. Zeitung,* 1864, p. 285*; *Synopsis of the contents of the British Museum, bronze room,* éd. de 1871, p. 56; *Intermédiaire des chercheurs et des curieux,* t. III, p. 196.

474 (12497). **Lampe.** — Long., 0m,082.

Provenance inconnue; don de Napoléon III, qui avait acquis l'objet de

N° 474. — Lampe.

Charvet, en 1870. Beau style; les yeux du Satyre sont incrustés d'argent.

Cf. des lampes en bronze analogues dans Montfaucon, *Antiquité expliquée,* t. V, pl. CLXXXII, 1, pl. CLXXVII, CLXXVIII; *Monumenta Matthaeiana,* t. II, pl. XC; Caylus, *Recueil,* t. V, pl. XC; Edw. Barry, *Souvenirs d'une collection de province,* Toulouse, 1861, pl. I-IV.

475 (12496). **Lampe.** — Long., 0m,107.

Même provenance que l'objet précédent. La lampe affecte la forme

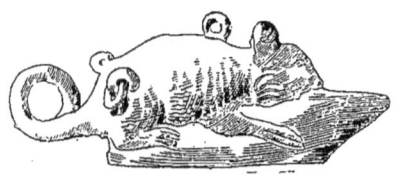

N° 475. — Lampe.

d'une souris, munie de trois anneaux destinés à la suspendre (cf. le n° 473). Les deux ouvertures de la lampe sont, l'une, à droite du nez de la souris, l'autre sur son dos, entre les deux anneaux supérieurs.

Une lampe en forme de souris a été publiée par Montfaucon, *Antiquité expliquée, supplément,* t. V, pl. LXVII, 2; voir encore, pour des souris de bronze, Caylus, *Recueil,* t. IV, pl. LXXXVII, 5, p. 287; Grivaud, *Recueil,* pl. VIII, 3, et pour des souris d'or, I Samuel, VI, 5.

476 (13427). **Lampe.** — Haut., 0m,028; long., 0m,135.

Achetée par Napoléon III en 1869 avec la collection Blanchon de

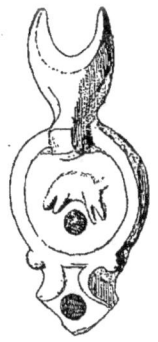

N° 476. — Lampe.

Vaison (voir le n° 40). Un sanglier en relief, grossièrement dessiné, décore le milieu de la lampe.

Cf. Barré et Roux, *Herculanum et Pompéi*, t. VII, pl. XLIII, 3.

477 (23483). **Pied de meuble.** — Haut., 0m,20.

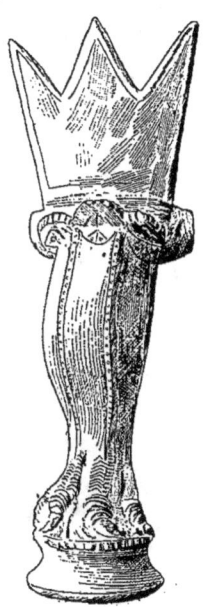

N° 477. — Pied de meuble.

Provenant de Rouvray-Saint-Denis (Eure-et-Loir) et acquis avec d'autres objets en 1876 (30 fr.). Très beau travail.

478 (23824). **Pied de meuble.** — Haut., 0ᵐ,06.

N° 478. — Pied de meuble.

Donné en 1877 par Muret.

479 (28845). **Pied de meuble.** — Haut., 0ᵐ,04.

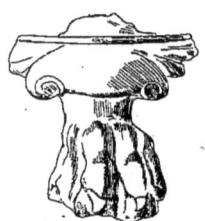

N° 479. — Pied de meuble.

Provenant de Sainte-Périne (Oise). Fouilles de M. de Roucy.

480 (10539). — **Pied de meuble.** — Haut., 0ᵐ,04.

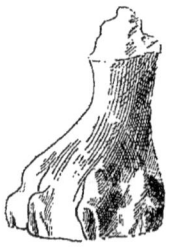

N° 480. — Pied de meuble.

Trouvé au Mont Auxois à Alise-Sainte-Reine (Côte-d'Or) par M. Pernet et envoyé au Musée en 1869.

YEUX VOTIFS.

Pour cette série d'ex-voto, voir Cesnola-Stern, *Cyprus*, p. 158; Schreiber, *Kulturhistorischer Bilderatlas*, pl. XV, 12; *Berliner Skulpturen*, n° 720 et surtout Baudot, *Rapport sur les découvertes faites aux sources de la Seine,* 1845, pl. XII. Nous avons classé les spécimens du Musée de manière à rendre sensible la *stylisation*, c'est-à-dire la dégénérescence ornementale du motif, qui finit par devenir tout à fait méconnaissable.

481 (29819)* **Œil votif**. — Long., 0ᵐ,081. Original au Musée d'Or-

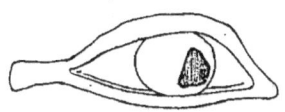

N° 481. — Œil votif.

léans. La prunelle est en pâte de verre blanc. Cf. Montfaucon, *Antiquité expliquée*, t. II, pl. C, 1.

482 (13987), **483** (13994), **484** (28918), **485** (14448), **486** (28965),

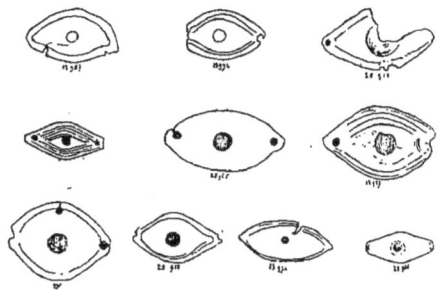

Nos 482 à 491. — Yeux votifs.

487 (13987), **488** (975), **489** (28918), **490** (13994) **491** (28965). — **Yeux votifs**. — Long., 0ᵐ,035; 0ᵐ,030; 0ᵐ,043; 0ᵐ,049; 0ᵐ,045; 0ᵐ,043; 0ᵐ,040; 0ᵐ,032; 0ᵐ,037; 0ᵐ,029.

Tous proviennent des fouilles de M. de Roucy dans la forêt de Compiègne, sauf le n° 488, qui a été trouvé à Berthouville, dans l'Eure. Dans les trois premiers, la forme et les détails de l'œil sont assez bien indiqués; dans les suivants, ces indications sont déjà plus conventionnelles et le cris-

356 YEUX VOTIFS.

tallin est constitué par un simple trou. Il y a aussi (n°ˢ 483-488) des œillets latéraux pour fixer la feuille de bronze sur une paroi.

492 (13994), **493** (28918), **494** (14453), **495** (13994), **496** (13994), **497** (13994), **498** (28965). **Yeux votifs.** — Long., 0ᵐ,040 ; 0ᵐ,041 ; 0ᵐ,035 ; 0ᵐ,040 ; 0ᵐ,037, 0ᵐ,032 ; 0ᵐ,030.

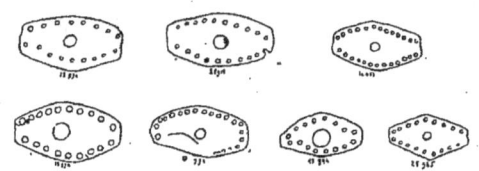

N°ˢ 492 à 498. — Yeux votifs.

Ces sept spécimens proviennent également des fouilles de la forêt de Compiègne. Ils sont caractérisés par la saillie du cristallin et par un encadrement de petits cercles au repoussé formant saillie d'un côté et creux de l'autre. Il n'y a pas d'œillets destinés à les fixer.

499 (28965), **500** (28965), **501** (13994). **Yeux votifs.** — Long., 0ᵐ,044 ; 0ᵐ,043 ; 0ᵐ,030.

Ces trois spécimens, provenant de Compiègne, sont des feuilles de bronze affectant grossièrement le contour d'un œil, avec un petit trou à la place du cristallin.

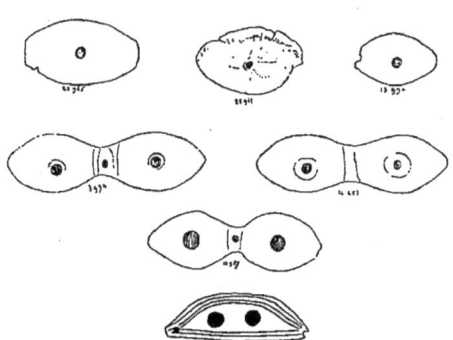

N°ˢ 499 à 505. — Yeux votifs.

502 (13994), **503** (14453), **504** (13987). **Yeux votifs.** — Long., 0ᵐ,075 ; 0ᵐ,073 ; 0ᵐ,065.

Ces ex-voto, provenant de Compiègne, représentent les *deux yeux*, avec des trous marquant les cristallins. Dans le premier et le troisième, il y a

également un petit trou au centre de la surface plane qui unit les deux disques; ceux-ci sont légèrement bombés.

505 (14453). — **Œil votif.** — Long., 0,^065.

Ce curieux ex-voto, trouvé à Compiègne comme les précédents, offre la forme générale d'un œil, mais avec deux cristallins, de manière à donner l'idée des deux yeux. Il y a des œillets aux deux extrémités.

506 (13994), **507** (28965), **508** (28965), **509** (28918), **510** (13994) **511** (28965), **512** (28927), **513** (28965), **514** (28965). — **Yeux votifs.** Long., 0^m,037 ; 0^m,050 ; 0^m,040 ; 0^m,037 ; 0^m,040 ; 0^m,047 ; 0^m,035 ; 0^m,030 ; 0^m,032.

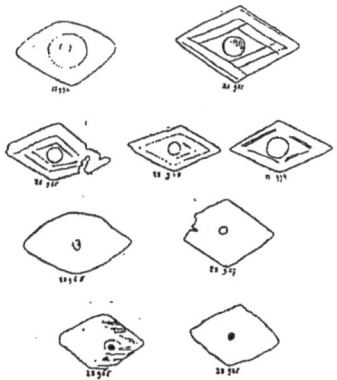

N^os 506 à 514. — Yeux votifs.

Dans ces neuf spécimens, provenant des fouilles de la forêt de Compiègne, la forme naturelle de l'œil, qui est elliptique, fait place à une silhouette losangée; le passage d'une forme à l'autre se distingue nettement dans le n° 506, avec saillie centrale marquant la prunelle. Dans les n^os 507-510, cette saillie centrale est encadrée par des lignes saillantes parallèles au contour de l'objet; dans les suivants, à l'exception du n° 513, il n'y a plus de saillie, mais un petit trou central. Le trou latéral du n° 513 n'est pas dû à un accident, mais a sans doute servi à fixer l'ex-voto sur une paroi.

515 (28918), **516** (14453), **517** (28965), **518** (28965), **519** (28918) **520** (28965), **521** (13994). — **Yeux votifs.** — Long., 0^m,045 ; 0^m,040 ; 0^m,030 ; 0^m,035 ; 0^m,040 ; 0^m,030 ; 0^m,040.

Forêt de Compiègne. Le losange présente une saillie au milieu et, sur les bords, une série de petits cercles au repoussé. Dans le n° 521, il y a un trou au lieu d'une saillie.

522 (13994), **523** (28965). **Yeux votifs.** — Long., 0ᵐ,047 et 0ᵐ,035
Compiègne. Le losange est semé de petites saillies irrégulières.
524 (28965). **Œil votif.** — Long., 0ᵐ,02.

Compiègne. La prunelle est indiquée par une dépression circulaire obtenue au poinçon, avec centre évidé et quatre petits cercles évidés tangents à la circonférence.

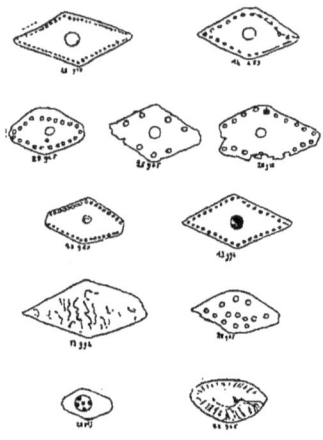

Nᵒˢ 515 à 525. — Yeux votifs.

525 (28965). **Ex-voto.** — Long., 0ᵐ,028.

Compiègne. Plaque de bronze mince, affectant une forme elliptique, avec sillons ressemblant aux nervures d'une feuille.

AUTRES EX-VOTO ET FRAGMENTS.

526 (14449). **Oreille votive.** — Haut., 0ᵐ,08.

Ex-voto en bronze repoussé, découvert en 1862 au Mont Chyprès (forêt de Compiègne).

Comparez deux oreilles en bronze doré, Montfaucon, *Antiquité expliquée, supplément*, t. II, pl. XXXII ; un ex-voto représentant deux oreilles avec une dédicace de malade guéri, Ἐφημερὶς ἀρχαιολογική, 1885, p. 199, et les ouvrages cités à la suite du nᵒ 480.

527 (34098).* **Main symbolique.** — Long., 0ᵐ,18.

L'original, découvert dans le midi de la France, est aujourd'hui au Cabinet des médailles. Il porte l'inscription ΣΥΜΒΟΛΟΝ ΠΡΟΣ ΟΥΕΛΑΥ-ΝΙΟΥΣ, qui en fait une sorte de tessère d'hospitalité ou de passeport

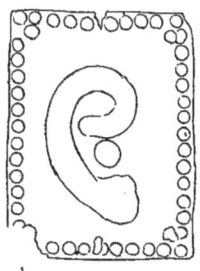

N° 526. — Oreille votive.

pour le pays des *Velaunii* ou des *Velauni*, c'est-à-dire le Velay actuel [1]. La main est un symbole connu de fidélité, par exemple sur les enseignes des cohortes romaines. On possède une tessère d'hospitalité découverte en Sicile [2] où sont représentées deux mains jointes, image qui n'est pas rare sur les monnaies et les pierres gravées avec une signification analogue.

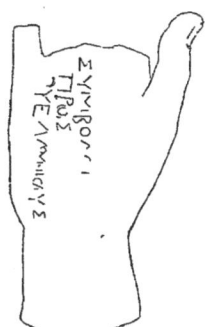

N° 527. — Main votive.

Montfaucon, *Antiquité expliquée*, t. III, pl. CXCVII, p. 362 ; Caylus, *Recueil*, t. V, pl. LV, 4 et 5 ; *Corpus inscriptionum graecarum*, t. III, n° 6778 ; Franç. Mandet, *Histoire du Velay*, t. I (1860), p. 126 ; Chabouillet, *Rev. archéol.*, 1869, t. II, p. 161 ; Stark, *Archæol. Zeit.*, 1853, p. 319 ; Braun, *Jahrb. des Ver. von Alterthumsfr. im Rheinlande*, t. XXXII, p. 93 ; *Inscrip-*

(1) César, *Bell. Gall.*, VII, 75 : Strab., IV, 190 (Οὐελλάτοι) ; Pline, *Hist. Nat.*, III, 24; Ptolémée, *Geogr.*, II, 7 (Οὐέλαυνοι).

(2) *Corpus inscr. graec.*, t. III, n° 5496.

tiones graecae Siciliae et Italiae, p. 643, n° 2432 ; S. Reinach, *Traité d'épigraphie grecque*, p. 465. Sur les σύμβολα en général, voir Egger, *Mémoires d'histoire ancienne*, p. 105.

528 (28936). **Main**. — Long. 0ᵐ,052.

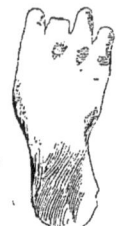

N° 528. — Main.

Fragment d'un beau style, provenant de Champlieu (forêt de Compiègne).

529 (28915). **Doigt**. — Long., 0ᵐ,067.

N° 529. — Doigt.

Fouilles de M. de Roucy au Mont Berny (Compiègne).

530 (10271)*. **Doigt**. — Long., 0ᵐ,075.

N° 530. — Doigt.

L'original provient du camp romain de la Saalburg près de Hombourg.

531 bis (28936). **Orteil**. — Long., 0^m,054. Belle patine vert sombre.

N° 531. — Orteil.

Fragment de statue colossale, découvert en 1872 aux Tournelles, plateau de Champlieu, commune d'Orrouy (Oise).
532 (29818)*. **Pieds votifs**. — Haut., 0^m,033 ; larg., 0^m,085.
L'original est au musée d'Orléans. Pieds votifs unis par un anneau.

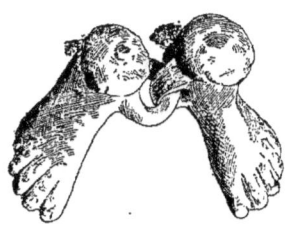

N° 532. — Pieds votifs.

Cf. Montfaucon, *Antiquité expliquée*, t. II, pl. C, n° 6 ; Ceci, *Piccoli bronzi*, pl. V, n° 32 et mon *Traité d'épigraphie grecque*, p. 385.
533 (30949). **Pied**. — Haut., 0^m,046.

N° 533. — Pied.

Déposé en 1887 par le Musée de Cluny.

ΦΑΛΛΟΙ.

Les amulettes qu'il nous reste à décrire ne se prêtent pas à la publication, le caractère du présent volume imposant une réserve que le *Recueil* de Grivaud ne comportait pas [1]. Du reste, il n'y a là aucun type nouveau, si ce n'est celui du n° 535, que l'on a cru pouvoir insérer ici. Pour les autres, les renvois aux planches de Grivaud tiendront lieu d'une description détaillée ou d'une gravure.

534 (18220)* Φαλλὸς πτερωτός. — Long., 0m,051.

Original au musée de Rouen. Cf. Grivaud, *Recueil*, pl. X, 7 et 12; Causseus (de la Chausse), *Museum Romanum*, pl. V, 6.

535 (2115) Amulette avec portrait de femme de profil. — Long., 0m,036.

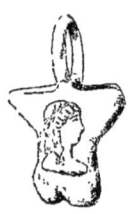

N° 535. — Amulette.

Découverte à Sceaux (Loiret) et donnée par Campagne.

Cf. Grivaud, *Recueil*, pl. X, 13; *Congrès arch. de France*, 1847, p. 37 (exemplaire dans un tombeau près d'Autun).

536 (18821)*. Φαλλός, χείρ, ἕτερος φαλλός. — Long., 0m,09.

Musée de Rouen. Cf. Grivaud, *Recueil*, pl. X, 15.

537 (1367). Φαλλός, χείρ. — Long., 0m,055.

Murvieil (Hérault). Don de Saulcy.

Cf. Grivaud, *Recueil*, pl. X, 8.

538 (14450) Φαλλὸς μέγας, ὀρθὸς, προϐεϐλημένος ἐκ μηνίσκου μετὰ κρίκου. — Haut., 0m,038.

Champlieu (Oise). Don de Napoléon III.

Cf. Grivaud, *Recueil*, pl. X, 9.

539 (18219)* Φαλλὸς διπλοῦς. — Long., 0m,048. Musée de Rouen.

Cf. Grivaud, *Recueil*, pl. X, 15.

(1) Grivaud de la Vincelle, *Recueil d'antiquités*, t. II, p. 84, pl. X. Cf. Fiedler, *Antike Bildwerke in Houbens Antiquarium zu Xanten*, 1839, pl. II, V.

540 (28918). Φαλλὸς ὅμοιος τῷ ὑπ'ἀρ. 538. — Haut., 0ᵐ,034.
Fouilles de M. de Roucy au Mont Berny (Compiègne).
Cf. Grivaud, *Recueil*, pl. X, 9.

541 (18218)* Φαλλὸς μετὰ κρίκου. — Haut., 0ᵐ,044.
Original au musée de Rouen.
Cf. Grivaud, *Recueil*, pl. X, 13.

542 (23793). Φαλλὸς ὅμοιος τῷ ὑπ'ἀρ. 538. — Haut., 0ᵐ,036. Provenance inconnue. Don Muret.

543 (28918) Φαλλὸς μετὰ κρίκου. — Haut., 0ᵐ,044. Même provenance que le n° 540. Cf. Grivaud, *Recueil*, pl. X, 6.

544 (23467). Φαλλὸς μετὰ κρίκου. — Long., 0ᵐ,028. Acheté à Dijon en 1876.

545 (30563) Φαλλός, χείρ. — Long. 0ᵐ,04. Découvert à Bavai et déposé par le Musée de Cluny en 1887. Presque identique au spécimen publié par Grivaud, *Recueil*, pl. III, 6.
Du Sommerard, *Catalogue du musée de Cluny*, n° 7780.

ADDITIONS ET CORRECTIONS.

Quelques erreurs portant sur des noms de lieu ont été corrigées dans l'index; voir surtout aux mots *Niederbiber* et *Saumur*.

P. 193. — Sur les casques à cornes, voir mon article *Galea* dans le *Dictionnaire* de M. Saglio; on y trouvera aussi des observations complémentaires touchant la peau de loup du dieu au maillet, assimilée à l'ἄϊδος κυνέη du Pluton hellénique et étrusque.

P. 326, n° 414. — Le bas-relief représentant Orphée est aujourd'hui au Musée de Vienne en Autriche.

FIN.

INDEX GÉNÉRAL ALPHABÉTIQUE.

N. B. *Les chiffres renvoient aux pages du Catalogue. Les noms géographiques sont suivis de l'indication du département, de la province ou du pays auxquels ils appartiennent. On a jugé inutile de renvoyer à tous les noms d'auteurs qui sont mentionnés dans les références bibliographiques; les chiffres qui accompagnent ces noms signalent seulement les passages où leurs opinions personnelles ont été résumées ou discutées.*
Un chiffre **gras** *renvoie à la page où le sujet indiqué a été traité avec détail, en particulier à celle où l'on trouvera la bibliographie qui le concerne.*
Les notes de l'index signalent les erreurs que présente, dans le texte du volume, l'orthographe de quelques noms de lieu.

A

Abbeville (Somme), 84, 122, 302, 341, 342, 343.
Abondance (divinité), 97.
Accroupis (dieux), 191 et suiv. Déesse accroupie, 199.
Achéloos (fleuve), 88, 89.
Acquisitions du Musée de 1889 à 1894, p. 26, 27.
Acy (d'), 167, 185.
Adam de Brême, 161.
Adsmérius, 322.
Aerecura, 160, 165.
Aestii, 256.
Afrique, 256. Voir *Algérie, Égypte, Tunisie.*
Afrique romaine (art de l'), 19.
Agasias, 201.
Agde (Hérault), 316.
Aigle, 54, 82, 83, 93, 291, 292, 293, 321, 323, 324.
Aigueblanche (Savoie), 314.
Aiguière, 323, 324.
Ailerons, 226.
Ain. Voir *Bourg, Chanoz, Marlieux, Neuville, Orsy, Saint-Bernard, Saint-Vulbas.*
Aisne. Voir *Bucilly, Chaourse, Chassemy, Fond-Pré, Landouzy, Malmaison, Montcornet, Sissonne, Soissons, Vervins.*
Aix (Bouches-du-Rhône), 141, 170.
Ajourées (plaques), 2, 3, 4.
Alexandrie (Égypte), 14, 62, 123, 211.
Alexandrin (art), 9, 10, 308.
Alexandropol (Russie), 257.
Algérie. Voir *Aumale, Djemilah, El Grimidi.*
Alise-Sainte-Reine (Côte-d'Or), 354.
Allemagne. Voir *Arolsen, Berlin, Bingen, Bonn, Boppard, Bythin, Carlsruhe, Coblence, Cologne, Diesburg, Dimeser Ort, Fehmarn, Francfort, Eltringen, Hartsburg, Heddernheim, Hildesheim, Homburg, Igel, Kreuznach, Lüttingen, Mayence, Niederbiber, Neumagen, Neuss, Oldenburg, Prilwitz, Rottenburg, Ruppin, Saalburg, Schwarzenacker, Spire, Stuttgart, Sulzbach, Sumelocenna, Vettersfelde, Taunus, Thorn, Trèves, Wiesbaden, Wildberg.*
Allier. Voir *Chevagnes, Gannat, Montoldre, Moulins, Néris, Neuilly-le-Réal, Rian, Vichy.*
Allmer, 36, 161, 163, 164, 166.
Alouette, 302.
Alpes (Basses-). Voir *Digne, Norante, Riez, Saumane.*
Alpes (Hautes-). Voir *La Batie.*
Alstätten (Suisse), 314.
Alt-Trier (Luxembourg), 224.
Ambre, 2.
Amérique. Voir *Boston, Mexique.*
Amiens (Somme), 54, 55, 125, 192, 232, 345.
Amour, 90, 91, 92, 93, 235, 322.
Amulettes, 256, 286, 289, 362.
Anchiale (Thrace), 80.
Ancre, 140.
Andesina (Vosges), 106.
Angers (Maine-et-Loire), 108.
Angleterre. Voir *Aylesford, Bartlow, Birdoswald, Capheaton, Chester, Cirencester, Colchester, Exeter, Gayton, Hounslow, Lismahago, Northumberland, Piersbridge, Ribchester, Risingham, Silchester, Tamise.*
Angleur (Belgique), 49, 113, 265.

366 INDEX GÉNÉRAL ALPHABÉTIQUE.

Anneaux, 58, 62, 129, 217, 254, 271, 278, 292, 338, 342, 343, 344, 352.
Annecy (Haute-Savoie), 107, 344.
Annemasse (Haute-Savoie), 319.
Anse (Rhône), 96.
Anses de vases, 320-336.
Antée, 121, 122, 123, 312.
Anthée (Belgique), 51, 85, 331.
Anubis, 12.
Anvers (Belgique), 99.
Apianus, 180.
Apis, 279.
Apollon, 46, 47, 48, 49, 55, 64, 90, 192.
Apollonios fils d'Archias, 223.
'Αποσκοπεύειν, 113.
Applique de meuble, 272.
Apt (Vaucluse), 352.
Arabe, 224.
Arbois de Jubainville (d'), 168, 182.
Arc, 126, 129.
Archipel. Voir *Chypre, Milo, Naxos*.
Arc-sur-Tille (Côte-d'Or), 148, 170.
Arc de Titus, 252.
Archigalle, 335.
Ardennes, 50. Voir *Noyers, Sedan*.
Arduinna, 50.
Argent, anneau d'argent, 278 ; bague d'argent, 177; collier d'argent, 69; figurine d'argent, 56, patère d'argent, 123 ; argent incrusté ou plaqué, 29, 32, 57, 82, 104, 114, 140, 148, 179, 276, 284, 310, 318, 321, 323, 324, 328, 329, 352.
Argovie (Suisse), 295.
Ariège. Voir *La Bastide, Rey*.
Aristote, 66.
Arlay (Jura), 278, 319.
Arles (Bouches-du-Rhône), 13, 170.
Arleux (Morel d'), 122.
Arlon (Belgique), 19, 21.
Arnay (Côte-d'Or), 216.
Arolsen (Waldeck-Pyrmont), 38.
Arringatore, 248.
Art Celto-scythique, 1, 258, 264; Gréco-égyptien, 11 (cf. *Alexandrin*); Mycénien, 264.
Artémis. Voir *Diane*.
Arthenay (Loiret), 224.
Artio (divinité), 101.
Arvernes, 12, 64, 129.
Asie. Voir *Carie, Caucase, Cymé, Halicarnasse, Inde, Labranda, Myrina, Pergame, Phénicie, Sibérie*.
Atesmerius, 323.
Athéna. Voir *Minerve*. Athéna Promachos, 41.
Attale, 19.
Attitude dite bouddhique, 186.
Attributs de Mercure, 69.
Atys, 23, 334.
Aube. Voir *Saint-Loup, Troyes*.
Aubiac (Lot-et-Garonne), 184.
Auch (Gers), 189.
Aude. Voir *Narbonne*.
Auguste, empereur, 67, 253.

Aumale (Algérie), 236.
Auriol (Bouches-du-Rhône), 274.
Aurore personnifiée, 52.
Autel de Laraire, 133; autel rustique, 133, 315.
Autriche-Hongrie. Voir *Brigetio, Brixen, Byciskala, Carnuntum, Croatie, Deva, Hongrie, Hallstatt, Husiatyn, Pola, Szarmizegetusa, Transylvanie, Varhély, Vienne*.
Autun (Saône-et-Loire), 13, 75, 178, 185, 189, 192, 195, 196, 198, 206, 247, 275, 278, 280, 316.
Auvergne, 49, 72, 91, 93, 126, 128, 131, 132, 289, 296, 301, 303, 304, 305, 311, 327, 331.
Auvernier (Suisse), 31.
Auxois, Mont (Côte-d'Or), 301, 354.
Auxy (Saône-et-Loire), 278.
Avenches (Suisse), 128.
Aveyron, 102. Voir *Rodez*.
Avignon (Vaucluse), 34, 40, 104, 141, 179, 180, 213, 287.
Avitus (saint), 161.
Avocourt (Meuse), 77.
Avrigney (Haute-Saône), 278.
Aylesford (Angleterre), 6.

B

Babelon, 83.
Bacchus, 25, 78, 79-86-90, 106, 158, 171, 266, 327.
Bactriennes (monnaies), 191.
Bade (Argovie), 73, 82, 91.
Bague, 177.
Baïocasses, 158, 185.
Balance, 239, 240. Voir *Peson*.
Balar (divinité), 168.
Baratela (Italie), 215.
Barbe (port de la), 71.
Bardouis (1) (Tarn-et-Garonne), 329.
Barillet, 156.
Bar-le-Duc (Meuse), 323.
Barrique, 176.
Barthélemy (A. de), 15, 138, 158, 164, 174.
Bartlow Hills (Angleterre), 319.
Bas-relief alexandrin, 22.
Bataves, 256.
Bateleur, 206, 246.
Baubigny (Côte-d'Or), 71.
Baudrier, 126.
Bavai (Nord), 217, 219, 299, 335, 339, 363.
Baye (J. de), 16, 167.
Bayonne (Basses-Pyrénées), 53.
Bazin (H.), 163.
Beaumont-le-Roger (Eure), 230.
Beaune (Côte-d'Or), 13, 137, 188, 194, 273.
Beauvais (Oise), 17, 71, 196.
Beire-le-Châtel (Côte-d'Or), 278.
Belca (Loiret), 242.
Belgique. Voir *Angleur, Anthée, Anvers, Arlon, Brunault, Cincey, Elouge, Géromont, Jupille, Liège, Mons, Namur, Tongres, Tournai*.

(1) Et non *Bardonis*. Le nom manque dans les répertoires topographiques.

INDEX GÉNÉRAL ALPHABÉTIQUE.

Belgium, 2, 3, 20, 21.
Bélier, 68, 70, 83, 189, 253, 318, 321, 344.
Bélière, 271.
Belin (A.), 171.
Belleray (Meuse), 327.
Benndorf, 80, 235.
Béquet, 98.
Bercy (Seine), 81.
Berger, 47.
Berlin (Prusse), 118.
Bernard (Vendée), 108.
Bernay (Eure), 13, 308, 315.
Berne (Suisse), 30, 41.
Bernon (Morbihan), 167.
Berny, Mont (Oise), 73, 97, 230, 237, 288, 290, 303, 304, 328, 329, 341, 348, 360, 363.
Berrier (l'abbé), 95.
Berthouville (Eure), 13, 293, 349, 355.
Bertrand (Al.), 17, 164, 165, 166, 167, 186, 190, 191, 195, 198.
Bès (divinité), 111.
Besançon (Doubs), 13, 39, 40, 104, 145, 153, 172, 192, 274, 277, 278, 291, 298, 299, 300, 302, 304, 318, 340.
Beuvray, Mont (Saône-et-Loire), 297.
Bibracte (Saône-et-Loire), 1, 2, 297.
Bident, 140.
Bingen (Hesse Rhénane), 13.
Bipenne, 160, 167.
Birdoswald (Angleterre), 104, 128.
Blanchet (A.), 90.
Blois (Loir-et-Cher), 82.
Bœuf, 254, 258, 326. Voir *Génisse, Taureau.*
Boiorix, 278.
Boissier (G.), 7.
Boizote, 145, 172.
Bologne (Italie), 225.
Bonn (Prusse Rhénane), 59, 158, 181.
Bonnens (Indre), 198.
Bonnet phrygien, 318, 319.
Bonnin, 230.
Bonus Eventus, 49.
Boppard (Prusse Rhénane), 91.
Boquet Gras (Oise), 47.
Bordeaux (Gironde), 22, 23, 44, 67.
Borillus, 89.
Bossenno (Morbihan), 281.
Boston (États-Unis), 40.
Bouc, 68, 109, 290, 315, 317, 318, 330.
Bouches-du-Rhône. Voir *Aix, Arles, Crau, Foz, Marseille, Port-de-Bouc, Saint-Rémy, Rochepertuse, Rocher-Saint-Gervais, Velaux.*
Boucle, 347, 348.
Bouclier, 45, 205, 208, 261.
Bouddha, 186.
Bouquetin, 291.
Boutoir, 345.
Bourg (Ain), 110.
Bourges (Cher), 131.
Bourse, 317, 319. Voir *Mercure.*
Bouze (Côte-d'Or), 185.
Boze (de), 172.
Bracelet, 60, 76, 142, 143, 146, 148, 153, 185, 247.

Braies, 138, 139.
Brancard, 252.
Brassard, 204.
Bratuspantium (Oise), 45, 177.
Braun (E.), 69.
Brescia (Italie), 81.
Bretagne, 338. *Voir aux noms des départements.*
Bride, 252.
Bricy (Moselle), 79.
Brigetio (Autriche-Hongrie), 56.
Brioude (Loire), 121.
Brissac (Orne), 9, 233.
Brivodurum (Loiret), 242.
Brixen (Tyrol), 190.
Broc (Maine-et-Loire), 192.
Brotonne, forêt de (Seine-Inférieure), 64, 314, 316, 318, 347.
Brunault-Liberchies (Belgique), 335.
Brunellesco, 321.
Buar-Ainech (divinité), 193.
Bucilly (Aisne), 109.
Bulliot, 78, 297.
Bursian, 140, 159.
Bussy-le-Château (Marne), 303.
Bustes, 93, 220, 225, 231, 298, 329.
Byciskala, caverne de (Moravie), 276, 278.
Bythin (Posen en Prusse), 276.
Byzantin (art), 5.

C

Cachette, 241.
Caciacum (Loiret), 242.
Caducée, 64, 66, 68, 84, 86, 315, 317, 319; caducée ailé, 314.
Cahors (Lot), 267.
Caillou de Michaux, 195.
Cairanne (Vaucluse), 179, 180.
Calamis, 12, 136.
Calathus, 139, 159, 165, 321.
Callipyge, 118.
Calvados. Voir *Vieux.*
Camail, 99.
Camp d'Avor (Cher), 313.
Canard, 296, 307.
Canif, 339.
Cantal. Voir *Auvergne.*
Capheaton (Angleterre), 123, 318.
Captif, 208.
Capuchon, 103, 216.
Caracalla, 138.
Caricature, 10.
Carie (Asie-Mineure), 167.
Carlsruhe (Bade), 67.
Carnac (Morbihan), 281.
Carnuntum (Autriche-Hongrie), 80.
Carpentras (Vaucluse), 113.
Carquois, 126, 129.
Carte des monnaies au type du sanglier, 255.
Casque, 40, 44, 45, 208, 235, 256, 261, 346, 347; casque à cornes, 54, 55, **193**, 194, 197, 363;

casque à rouelle, 35 ; casque surmonté d'un sanglier, 256.
Casserole, 230, 261, 317.
Cassiciate, 253.
Cassius Silanus, 12.
Catalauni, 192, 198.
Caucase, 259, 286. Voir *Kob a*.
Cavalier, 202, 221, 298.
Caylus, 95, 156.
Cebazat (Puy-de-Dôme), 189.
Ceinture de Vénus, 62.
Celtique (littérature), 7 ; (tempérament), 5.
Cenabum (Loir-et-Cher), 242.
Centaure, 114, 115, 146.
Céramique noire, 21.
Ceramos, 168.
Céraunie, 167.
Cerbère, 160, 164, 182, 183.
Cerceau, 247.
Cercle incisé, 154 ; à point central, 150.
Cérès, 97, 100, 172.
Cerf, 258, 259, 299.
Cernay-les-Reims (Marne), 13.
Cernenus (divinité), 194.
Cernunnos (divinité), 186, 187, 192, 194.
Cerquand, 159, 161, 164, 179.
César, 64, 137, 219.
Chaînes d'or, 130.
Chaînette, 279, 332.
Chalon-sur-Saône (Saône-et-Loire), 14, 75, 211.
Châlons-sur-Marne (Marne), 45, 111, 120.
Champagne, 1, 21, 103. *Voir aux noms des départements.*
Champdolent (Seine-et-Oise), 347.
Champdôtre-les-Auxonne (Côte-d'Or), 78.
Champlieu (Oise), 51, 77, 243, 291, 294, 337, 360, 361, 362.
Chanoz (Ain), 40.
Chaourse (Aisne), 69.
Chaper, 309.
Chapu, 198.
Charade (Puy-de-Dôme), 192.
Chardin, 157.
Charente-Inférieure. Voir *Saintes*.
Charles Martel, 161.
Charmasse (A. de), 316.
Charon, 157, 165, 166, 167.
Chartres (Eure-et-Loir), 70.
Chassemy (Aisne), 2, 3.
Chassey (Saône-et-Loire), 276.
Château-Bellant (Oise), 295, 331, 342.
Château-Renaud (Saône-et-Loire), 278.
Châtelet, Le (Haute-Marne), 33, 62, 76, 100, 129, 270, 281.
Châtellier (P. du), 174.
Chaumont (Haute-Marne), 333.
Chécy (Loiret), 253.
Chefs-reliquaires, 230.
Cher. Voir *Bourges, Camp d'Avor, Dun*.
Chester (Angleterre), 278.
Chevagnes (Allier), 48.
Cheval, 250, 283, 284, 285, 286, 287, 299, 300, 310, 344.
Cheval marin, 286, 299, 300.

Chevincourt (Oise), 86.
Chèvre marine, 296.
Chien, 51, 164, 169, 171, 174, 176, 182, 288, 289, 321, 340 ; chassant un lièvre, 339 ; chassant un sanglier, 305.
Chifflet, 278.
Chiusi (Italie), 234.
Chypre (Archipel), 17, 191.
Chyprès, Mont (Oise), 294, 343, 344, 358.
Cigogne, 294.
Cimbres, 275, 278.
Cimier, 261.
Cimmériens, 276.
Cincey (Belgique), 267.
Cirencester (Angleterre), 91.
Clavi fixio, 140.
Clefs, 340, 341, 343, 344. Voir *Manche*.
Clermont-Ferrand (Puy-de-Dôme), 13, 14, 90, 128, 133, 192, 199, 311.
Clochette, 52, 83.
Clou, 140 ; clou prophylactique, 140.
Cluny (Musée de), 75, 78, 236, 240, 283, 292, 295, 299, 339, 361, 363.
Cnémides, 55, 66, 206.
Coblence (Prusse Rhénane), 40.
Colchester (Angleterre), 30.
Cologne (Prusse Rhénane), 13, 91, 224.
Colonne Trajane, 11, 19.
Combat d'animaux, 263 ; de coqs, 313.
Comelle-sous-Beuvray, la (Saône-et-Loire), 42, 48, 69, 98, 131, 242.
Compiègne (Oise), 47, 51, 90, 226, 227, 228, 229, 233, 237, 238, 288, 293, 294, 295, 298, 301, 303, 304, 321, 328, 329, 331, 341, 342, 343, 348, 355, 356, 357, 358, 360, 363.
Concorde personnifiée, 97.
Condrieu (Rhône), 14, 309.
Conze, 159, 174, 178.
Coq, 68, 70, 83, 133, 315, 319 ; coqs de combat, 343.
Corail, 2.
Coralli, 256.
Corne, 193. Voir *Casques à cornes*.
Corne d'abondance, 37, 38, 45, 83, 84, 97, 99, 100, 101, 170, 177, 189, 191, 192, 196, 318.
Cornues (divinités). Voir *Dieux cornus*.
Cornue (tête), 88, 89.
Corsaint (Côte-d'Or), 196.
Corseul (Côtes-du-Nord), 13.
Cosa (Tarn-et-Garonne), 112.
Côte-d'Or. Voir *Alise, Arc-sur-Tille, Arnay, Auxois, Baubigny, Beaune, Beire, Bouze, Champdôtre, Corsaint, Dijon, La Cabine, Lantilly, La Rochelle, La Souterraine, Maligny, Mavilly, Monceau, Montluçon, Neuilly, Nolay, Nuits, Pernaud, Prémeaux, Santenay, Saulieu, Savigny*.
Côtes-du-Nord. Voir *Corseul*.
Couronne murale, 96.
Couteaux, 44, 338. Voir *Manche*.
Crau, La (Bouches-du-Rhône), 159.
Criel (Seine-Inférieure), 40.
Croatie (Autriche-Hongrie), 286.
Crocodile, 12, 310.
Croissant, 298.

INDEX GÉNÉRAL ALPHABÉTIQUE.

Croix, 138, 142, 143, 152, 155 ; croix gammée, 190.
Croix Saint-Ouen, La (Oise), 106, 224.
Cuirasse, 54, 57, 58.
Cuivre (statuette en), 99.
Culte de divinités alexandrines, 13.
Culte de la hache, 167.
Cultes syriens, 14.
Cybèle, 93, 94, 95, 96, 334, 335.
Cygne, 332.
Cylindre chaldéen, 167.
Cymbale, 309.
Cymé (Asie-Mineure), 100.

D

Dalheim (Luxembourg), 33, 217, 303.
Dampierre (Haute-Marne), 64.
Danemark. Voir *Gallehus, Gundestrup, Kolding, Rynkeby, Skiernes, Sophienborg*.
Danseur, 135, 246, 247, 309 ; danseur phrygien, 336 ; danseuse, 108, 109.
Dauphin, 223, 296, 300, 345, 350.
Dédicace d'une statue de dieu à un autre dieu, 342.
Déesse accroupie, 199 ; cornue, 199.
Déesse-mère, 15, 101.
Défense de sanglier, 256.
Déiphobe, 201.
Deleyse (Suisse), 316, 327.
Delgado, 55.
Deloche (M.), 140.
Déméter, 172. Voir *Cérès*.
Dennevy (Saône-et-Loire), 189.
Dents de sanglier, 255.
Desnoyers (l'abbé), 57.
Deux-Sèvres. Voir *Niort*.
Déva (Transylvanie), 182.
Diadème, 60, 97.
Diane, 50, 51, 181. Diane Tifatine, 50.
Diarenses (Rhône), 100.
Dicéphale, 199.
Die (Drôme), 13, 40.
Dieburg (Hesse), 102.
Dieppe (Seine-Inférieure), 233.
Dies Piter, 163, 165.
Dieu accroupi, 16, 17, 25, 168, **191**.
Dieu à la roue, 166.
Dieu cornu. 88, **193**, **194**, 323.
Dieu lare, 136. Voir *Lares*.
Dieu marin, 107, 108.
Dieu tricéphale, 187.
Digne (Basses-Alpes), 59.
Dijon (Côte-d'Or), 13, 22, 148, 170, 273, 307, 363.
Dilthey, 55, 140, 159, 174, 175, 178, 179, 307.
Dimeser Ort (Hesse-Rhénane), 345.
Dionysos. Voir *Bacchus*.
Dionysos-hache, 167.
Dioscures, 337.
Dispater, 15, 16, 18, 35, 36, 38, 43, 107-155, **156**, 157-186, 194, 197, 363.
Disque, 363.
Dissard, 144.

Divinités celtiques, 137 et suiv. Voir *Cultes*.
Djemilah (Algérie), 104.
Doigt, 360.
Dôle (Jura), 31.
Dolichenus (Jupiter), 23.
Domblans (Jura), 149.
Domèvre-en-Haye (Meurthe), 214.
Donar, 160, 165.
Donon (Vosges), 275.
Dordogne, 44.
Dorure, 144, 207.
Doryphore, 223.
Douai (Nord), 219.
Double flûte, 109.
Doubs. Voir *Besançon, Epamanduodurum, Mandeure, Mathay, Montbéliard*.
Dragages du Doubs, 299, 300, 304, 305, 318.
Dragages de la Loire, 34.
Dragages de la Marne, 304.
Dragon, 160, 161.
Drôme. Voir *Die, Montélimar, Portes, Saint-Paul-trois-Châteaux*.
Druide, 156, 172, 195.
Dubius Avitus, 12.
Du Mège, 197.
Dun-sur-Auron (Cher), 313.
Dürer (A.), 130.
Duvernoy, 133.

E

Ecuelle, 162.
Ecureuil, 327.
Edicule, 315.
Eduenne (monnaie), 256.
Egide, 40.
Egypte, 9, 17, 123, 159. Voir *Alexandrie, Fayoum*.
Eléphant, 18, 83, 313.
El-Grimidi (Algérie), 233.
Elouge (Belgique), 190.
Email, 297, 299, 300-305, 347.
Emaillerie, 2, 3.
Empattement, 307, 321.
Encina, 138.
Endromides, 87.
Enfant, 213 ; au maillot, 215, 216.
Enfouissement de bronzes, 243.
Enseigne, 203, 255, 258, 269.
Eos, 51.
Epamanduodurum (Doubs), 133.
Epinal (Vosges), 116, 180.
Epinay (Seine-Inférieure), 81.
Episème de bouclier, 256.
Epitrapezios (Héraklès), 131.
Epona, 50, 51, 100, 165, **200**, 253, 285.
Epône (Seine-et-Oise), 337.
Equilibriste, 246.
Equitation des femmes, 51.
Eure. Voir *Beaumont, Bernay, Berthouville, Evreux, Gisacus, Vieil-Evreux*.
Eure-et-Loir. Voir *Chartres, Péronville, Rouvray, Saint-Lubin*.
Euripide, 65.

BRONZES FIGURÉS.

Europe, 51.
Eros. Voir *Amour*.
Esclave, 209.
Escles (Vosges), 180.
Esculape, 17, 69, 102, 103, 156, 197, 214.
Espagne. Voir *Madrid*.
Estampille de fabricant, 316.
Esumopas, 231.
Esus, 162.
Etaples (Pas-de-Calais), 106, 325.
Ethne (divinité), 182.
Etoliens, 65.
Etrurie, 128, 225.
Ettringen (Prusse rhénane), 40.
Evreux (Eure), 230.
Exactor luporum, 162.
Exaltation du torques, 198.
Exeter (Angleterre), 73.
Ex-voto, 43, 216, 355, 358.

F

Famars (Nord), 131.
Faucon, 293.
Faune (divinité), 114.
Fauteuil, 214.
Fayoum (Egypte), 14.
Fehmarn (île du Slesvig), 215.
Feignies (Nord), 109.
Félicité personnifiée, 97.
Femme nue, 248, 249.
Feuilles de laurier, 261 ; de lierre, 140.
Feurs (Loire), 109, 112, 124.
Fibules, 153 ; à huit rayons, 143 ; émaillée, 23 (voir *émail*) ; en rosace, 96, 145 ; zoomorphique, 3, 297-305.
Finistère. Voir *Kernuz, Morlaix*.
Fins d'Annecy (Haute-Savoie), 107, 237, 344.
Fleury-sur-Loire (Nièvre), 212.
Fleuve personnifié, 88.
Floriacum (Nièvre), 212.
Florus, 69.
Flouest, 36, 54, 162, 164, 165, 168, 169.
Flûte double, 309 ; de Pan, 319.
Fond-Pré (Aisne), 32.
Fontaine, 113.
Fortune personnifiée, 69, 97, 98, 99, 100.
Foudre, 29, 30, 33, 35, 140, 167, 208.
Fourreau, 45, 208.
Fourrure, 153, 177.
Foz (Bouches-du-Rhône), 119.
Francfort-sur-le-Mein, 67, 68.
Franks, 257.
Frauenberg (Moselle), 218.
Freyming (Moselle), 74.
Froehner, 50, 51, 55, 310.
Furtwaengler, 69, 112, 114, 212.

G

Gaedechens, 119.
Gaidoz, 34, 35, 36, 164, 165, 166, 168.

Gallehus (Danemark), 190, 195.
Gallicæ, 176.
Gannat (Allier), 272.
Gard, 69. Voir *Manduel, Massillargues, Nimes, Saint-Gilles*.
Garenne-du-Roi (Oise), 217, 304, 321, 329, 331.
Garniture de coffret, 345.
Garonne(Haute-).Voir*Saint-Simon,Toulouse*.
Gaulois dans l'art antique. 225.
Gavrinis (Morbihan), 167.
Gayton (Angleterre), 91.
Genelard (Saône-et-Loire), 273.
Genève (Suisse), 139, 151.
Génie de l'Abondance, 92 ; de l'Afrique, 97 ; bachique, 245. Voir *Amour*.
Génisse, 279, 281.
Géométrique (décoration), 1.
Gerend (Hongrie), 257, 258.
Gergovie (Puy-de-Dôme), 129, 272.
Géromont (Belgique), 59.
Géryon, 120, 188.
Gilloy (Loiret), 241.
Gironde. Voir *Bordeaux*.
Gisacus (Eure), 29.
Givors (Rhône), 47.
Gladiateurs, 203, 204, 205, 206.
Glycon, 195.
Goret, 43. Voir *Sanglier*.
Gothique (style dit), 2.
Gouvernail, 99, 100.
Grand (Vosges) (1), 106, 276.
Gray (Haute-Saône), 108, 291.
Grèce. Voir *Archipel, Megalopolis, Mycènes, Olympie, Pagasæ*.
Grenade, 172, 176.
Grenoble (Isère), 13, 144, 147, 175.
Grenouille, 300.
Griffon, 274, 298, 301, 318.
Grivaud de la Vincelle, 157. *Voir à l'index des donateurs*.
Grohan (Maine-et-Loire), 108.
Grozon (Jura), 56, 73, 74, 92, 321, 344.
Grue, 278.
Grylles, 309, 340.
Guenon, 264.
Guerrier grec, 201.
Guétre, 139, 206.
Gundestrup (Danemark), 10, 18, 35, 55, 193, 194, 195, 197, 198, 225, 235, 256, 264, 275.

H

Hache (culte de la), 167.
Hadrien, 71.
Halicarnasse (Asie Mineure), 19.
Hallan (Suisse), 296.
Hallstatt (Autriche), 276.
Hampe, 283.
Harpé, 200.
Hartsbourg ou Harzburg (Brunswick), 35.
Hatrize (Moselle), 79.
Heddernheim (Nassau), 13, 68, 340, 342.

(1) L'orthographe correcte serait *Gran*.

Heiligenbrûn (Moselle), 74.
Hellange (Luxembourg), 235.
Hellé, 51.
Héraldique (style), 2.
Hérault. Voir *Agde, Murvieil, Saint-Iberi, Sextantio.*
Herculanum (Italie), 81, 223.
Hercule, 33, 42, 100, 110, 121, 122, 123, 124, 125, 127-133, 141, 161, 166, 176, 191, 241, 246, 312, 347; Mastaï, 241; *mingens*, 110; et Antée (voir *Antée*).
Hermaphrodite, 116, 117, 118.
Herniques, 66.
Hermès. Voir *Mercure.* Colonne dite hermès, 311, 312, 313.
Hettner, 21, 22.
Heuzey, 160.
Heydemann, 41.
Hibou, 293, 303, 304.
Hildesheim (Hanovre), 13, 308.
Hollande. Voir *Horn, Leyde, Ruremonde.*
Homburg (Hesse), 260, 360.
Hongrie, 276, 286. Voir *Gerend.*
Horn (Hollande), 64, 66.
Horus, 14, 15.
Hounslow (Angleterre), 257, 286.
Hübner, 55.
Husa, 139.
Husiatyn (Galicie), 193.
Hygie, 197.
Hypnos, 104, **105**, 106, 107, 226.

I

Ianuaris, 316.
Iconoclastes, 241.
Igel (Prusse Rhénane), 19, 21.
Ille-et-Vilaine. Voir *Rennes.*
Imhotep, 17.
Imouthès, 191.
Inde, 17, 18. Voir *Sikri.*
Indre. Voir *Bonnens, Neuvy-Pailloux, Vendœuvres.*
Indre-et-Loire. Voir *Tours.*
Industrie gauloise, 1. Voir *Émaillerie.*
Irlande, 257.
Isère. Voir *Grenoble, Saint-Barthélemy, Uriage, Vienne, Vif.*
Isis, 12, 13, 15, 16, 39, 95, 159, 166, 183.
Italie. Voir *Baratela, Bologne, Brescia, Chiusi, Etrurie, Herculanum, Milan, Naples, Palestrina, Parme, Pompei, Pont de Beauvoisin, Portici, Pouzzoles, Rimini, Tarente.*
Ivoire, 100, 133.

J

Janus, 187, 188, 189.
Jargeau (Loiret), 241.
Jongleur, 246.
Jörmungand, 160.

Juba II, 19.
Jules César. Voir *César.*
Junon, 30, 83.
Jupille (Belgique), 190.
Jupiter, 29, 30, 31, 36, 37, 64, 83; Jupiter Ammon, 195; Dolichenus, 54, 167; Heliopolitanus, 23, 69; Redux, 36; à la roue, 13, 32, 33, 34, 35. Voir *Zeus.*
Jura, 317, 318. Voir *Arlay, Dole, Domblans, Grozon, Loisia, Lons-le-Saulnier, Pupillin.*

K

Kasrin (Tunisie), 19.
Kernuz (Finistère), 174.
Koban (Caucase), 305.
Kolding (Danemark), 225.
Kourotrophe (divinité), 15.
Krall, 112.
Kreuznach (Prusse Rhénane), 185.
Κυνοδέσμη, 207.

L

Labarte, 298.
La Bastide-de-Sérou (1) (Ariège), 335.
La Bâtie-Montsaléon (Hautes-Alpes), 13.
Labranda (Asie Mineure), 167, 168.
La Cabine (Côte-d'Or), 288.
La Comelle-sous-Beuvray. Voir *Comelle.*
La Coste (Vaucluse), 185.
Laie, 267, 270. Voir *Sanglier.*
Lampadaire, 163, 246.
Lampe, 279, 349, 350, 352, 353.
Landouzy-la-Ville (Aisne), 32.
Laneuveville (Meurthe), 106.
Langres (Haute-Marne), 319, 333.
Langue pendante, 238.
Lantilly (Côte-d'Or), 196.
Laocoon, 116.
Lapin, 301.
Laraire, 134, 164, 352.
Lares (dieux), 42, 100, 133, **134**, 135, 136, 141.
La Rochelle (Charente-Inférieure), 77.
La Souterraine (Creuse), 338.
Lasteyrie (R. de), 23.
La Tène (époque de), 2.
Laurière (J. de), 223, 347.
Lausanne (Suisse), 182.
Le Blant (E.), 242.
Le Chatelet. Voir *Chatelet.*
Le Jay (l'abbé), 129.
Lelewel (J.), 275.
Lenormant (Ch.), 23.
Léopard, 305.
Lerhin (Suisse), 31.
Les Princesses (Oise), 303.
Levrette, 321.
Leyde (Hollande), 44.
Lezoux (Puy-de-Dôme), 71, 89, 90.

(1) Et non, comme il est imprimé, *La Bastide du Pérou*, modification populaire du nom réel.

Liège (Belgique), 49.
Lièvre, 339, 340.
Lillebonne (Seine-Inférieure), 11, 21, 179, 203, 223, 315, 333.
Limoges (Haute-Vienne), 69.
Linas (Ch. de), 298.
Lindenschmit (L.), 235.
Lion, 125, 129, 263, 264, 275, 302, 324, 325, 334, 340, 341, 342, 343, 350.
Lionne buvant dans un vase, 348.
Lismahago (Angleterre), 328.
Loeschcke, 21.
Loir-et-Cher. Voir *Blois, Cenabum.*
Loire. Voir *Brioude, Feurs, Mont-Uzore.*
Loire (Haute-). Voir *Auvergne.*
Loire-Inférieure. Voir *Nantes, Rezi.*
Loiret. Voir *Arthenay, Belca, Brivodurum, Caciacum, Chécy, Gilloy, Jargeau, Neuvy-en-Sullias, Noviacum, Orléans, Sceaux, Tasciaca.*
Loisia (Jura), 100, 200.
Longat (Puy-de-Dôme), 192.
Longpérier (A. de), 19, 34, 47, 52, 54, 56, 60, 62, 63, 69, 83, 128, 129, 131, 158, 167, 188, 307.
Longpérier (H. de), 99.
Longwy (Moselle), 279.
Lons-le-Saulnier (Jura), 149, 176, 319, 321.
Lot. Voir *Cahors.*
Lot-et-Garonne. Voir *Aubiac, Penne.*
Louhans (Saône-et-Loire), 278.
Louis XIV (style), 24.
Loup, 129, 141, 153, 160, 161, 162, 163, 164, 175, 176, 181, 339.
Louve, 161, 267.
Louvre (Musée du), 33, 52, 62, 75, 77, 83, 129, 150, 152, 155, 268, 270, 275, 309, 317, 318.
Lucain, 56.
Lucetius (Jupiter), 163.
Lucien, 129.
Lug (divinité), 64, 163, 182.
Lune, 120.
Lunkhofen (Suisse), 214.
Lunus, 52.
Lussy (Suisse), 42.
Lutteur, 312; arabe, 14. Voir *Antée.*
Lüttingen (Prusse Rhénane), 106.
Luxembourg, 75, 235, 268. Voir *Altlrier, Dalheim, Hellange, Zufftgen.*
Luxeuil (Haute-Saône), 35.
Lyaudy (1) (Haute-Savoie), 263.
Lyon (Rhône), 13, 22, 23, 37, 40, 46, 60, 84, 98, 99, 100, 101, 105, 108, 142, 144, 155, 177, 178, 184, 237, 283, 294, 302, 324.
Lyre, 48, 321, 327, 349.
Lysippe, 29, 77, 115.

M

Mâcon (Saône-et-Loire), 86, 178, 179.
Mâconnais, 338.
Macrobe, 66.
Madrid (Espagne), 54, 105.

Maillet, 16, 35, 138, 140, 162, **167**; maillets multiples, 162.
Main, 360; tenant un style, 333; mains jointes, 359; main symbolique, 359.
Maine-et-Loire. Voir *Angers, Broc, Grohan, N.-D. d'Alençon, Saint-Just-sur-Dives, Saumur.*
Maligny (Côte-d'Or), 170, 288.
Mallei joviales, 166.
Malmaison, la (Aisne), 188.
Manches de clef, 340, 341, 342, 343, 344.
Manches de couteau, 337, 338, 339, 340.
Manches de patère, 308.
Mandeure (Doubs), 133, 274, 278, 299, 300.
Manduel (Gard), 13.
Mané-er-Hroeck (Morbihan), 167.
Mantellier, 57, 103, 241, 242.
Marché-Allouarde (Somme), 79.
Marlieux (Ain), 169.
Marmol (E. del), 51, 85.
Marne. Voir *Bussy, Cernay, Chalons, Reims, Sommebionne, Vienne-la-Ville.*
Marne (Haute-). Voir *Chatelet, Chaumont, Dampierre, Langres, Saint-Dizier, Sommerécourt, Vignory.*
Marque de bronzier, 247.
Mars, 52, 53, 54, **55**, 56, 57, 58, 60, 64, 162, 166, 196, 197, 244; Mars Silvanus, 162.
Marseille (Bouches-du-Rhône), 11, 13, 49, 169.
Marteau, 36, 158, 160, 162, **167**, 184, 185; en plomb, 185; marteau de porte, 348. Voir *Maillet.*
Martigny (Suisse), 278.
Mascaron, 332.
Maspero (G.), 191.
Masques, 2, 8, 114, 230, 233, 234, 235, 246, 310, 346.
Massillargues (Gard), 160, 162.
Massue, 126, 129, 162, 347.
Mathay (Doubs), 278.
Matres, 102, 190.
Maubeuge (Nord), 84.
Mavilly (Côte-d'Or), 195, 196.
Mayence (Hesse Rhénane), 13, 56, 166, 181, 214, 236, 265, 267, 326, 345.
Mayenne, 34. Voir *Saint-Léonard.*
Meaux (Seine-et-Marne), 323.
Médaillon, 93, 217, 220, 224.
Mediolanum Aulercorum, 29.
Méduse, 90, 118, 119, 120, 237, 233, 315, 321, 324, 348.
Mégalopolis (Grèce), 158.
Menhir, 174.
Mercure, 12, 16, 17, 25, 33, 60, 64, 65-79, 82-86, 171, 186, 192, 195, 197, 289, 323; assis, **64**, 80, 315; barbu, 70, 196; couché, 83; Dumias, 12; buste de Mercure, 84, 85.
Mère des Dieux, 23.
Metz (Moselle), 35, 176.
Meurthe. Voir *Domèvre, La Neuveville, Nancy, Scarponne, Toul, Vaudémont, Virecourt.*

(1) Cette forme se trouve seule dans le *Dictionnaire des communes,* mais on dit aussi *Lyaud.*

INDEX GÉNÉRAL ALPHABÉTIQUE.

Meuse, 62. Voir *Avocourt, Bar-le-Duc, Belleray, Naix, Nasium, Pont-sur-Meuse, Rupt, Saint-Mihiel, Verdun.*
Mexique, 191.
Midas, 192.
Milan (Italie), 271.
Milchhœfer, 167.
Millin, 178.
Miln, 281.
Milo (Archipel), 242.
Minerve, 30, 41, 42, 43, 45, 46, 64, 83, 313, 337.
Mirecourt (Vosges), 116.
Miroir 236; à charnières, 118.
Mithra, 23, 68.
Mithriaque (influence), 194.
Modius, 139, 159, 165, 166, 179.
Molinet, 94.
Mommsen (Th.), 21.
Monceau (Côte-d'Or), 171.
Monnaie dite à l'arc-en-ciel, 197.
Mons (Belgique), 190, 195.
Montaiglon (A. de), 192.
Mont-Auxois. Voir *Auxois.*
Montbéliard (Doubs), 133.
Mont-Berny. Voir *Berny.*
Mont-Beuvray. Voir *Beuvray.*
Moncornet (Aisne), 186.
Mont-Chyprès. Voir *Chyprès.*
Montfaucon (B. de), 156, 197.
Montélimar (Drôme), 173.
Montluçon (Cher), 194, 195.
Montoldre (Allier), 111.
Mont-Uzore (Loire), 13.
Morbihan. Voir *Bernon, Bossenno, Carnac, Gavrinis, Mané-er-Hroeck, Petit-Mont.*
Morlaix (Finistère), 13.
Mosaïque, 11.
Moselle. Voir *Briey, Frauenberg, Freyming, Hatrize, Heiligenbrün, Longwy, Metz, Mont-Titus.*
Moules gréco-égyptiens, 303.
Moulins (Allier), 35, 48, 312.
Möwat (R.), 53, 54, 56, 80, 81, 83, 162, 163, 165, 188, 189, 191, 192, 194, 247, 315.
Mulet, 263, 309, 343.
Müller (A.), 235.
Müller (Sophus), 18, 235.
Muri (Suisse), 30, 41, 101.
Murveil (Hérault), 362.
Musée de Cluny. Voir *Cluny.*
Musée du Louvre. Voir *Louvre.*
Mycènes (Grèce), 167, 256.
Myrina (Asie Mineure), 62.

N

Nain, 209, 210.
Naix (Meuse), 210, 292, 300, 323. Voir *Nasium.*
Namur (Belgique), 51, 88, 98, 214, 265, 267, 290, 334.
Nancy (Meurthe), 81, 271.
Nantes (Loire-Inférieure), 40.

Naples (Italie), 90, 118.
Narbonne (Aude), 11, 13, 40, 49, 61, 197, 210, 211.
Nasium (Meuse), 83, 108, 323. Voir *Naix.*
Naxos (Archipel), 49.
Nègre, négrillon, 14, 209, **211**, 212, 213, 237.
Néréides, 51.
Néris (Allier), 71, 191, 195, 320.
Néron, 12, 47, 55.
Neuchâtel (Suisse), 31, 81.
Neuilly (Côte-d'Or), 170.
Neuilly-le-Réal (Allier), 219, 242.
Neumagen (Prusse Rhénane), 19, 21.
Neuss (Prusse Rhénane), 185.
Neuville-sur-Ain (Ain), 105.
Neuvy-Pailloux (Indre), 233.
Neuvy-en-Sullias (Loiret), 3, 55, 57, 102, 241.
Niederbiber (1) (Prusse Rhénane), 42.
Nièges (Suisse), 16, 18, 139, 151, 183.
Nièvre. Voir *Fleury, Floriacum, Varzy, Saint-Honoré, Saint-Révérien.*
Niké. Voir *Victoire.*
Nîmes (Gard), 11, 13, 40, 161, 174, 175, 181, 189, 211, 290, 332.
Niort (Deux-Sèvres), 301.
Nolay (Côte-d'Or), 171, 172.
Norante (Basses-Alpes), 59.
Nord. Voir *Bavai, Douai, Famars, Feignies, Maubeuge.*
Norique, 13.
Northumberland (Angleterre), 123, 315.
Notre-Dame-d'Alençon (Maine-et-Loire), 9, 233, 261.
Noviacum (Loiret), 242.
Noyers (Ardennes), 52.
Noyon (Oise), 62.
Nuits (Côte-d'Or), 13, 253.
Nuit personnifiée, 52.
Nyon (Suisse), 74.

O.

Oberseebach (Bas-Rhin), 157, 160, 177.
Œnochoé, 328, 330.
Œuf de serpent, 195.
Ogma, 17, 131.
Ogmios, 17, 129, **130**, 131, 142.
Oise. Voir *Beauvais, Berny, Boquet Gras, Bratuspantium, Champlieu, Château-Bellant, Chevincourt, Chyprès, Compiègne, Croix-Saint-Ouen, Garenne-du-Roi, Noyon, Orrouy, les Princesses, Queue-Saint-Étienne, Saint-Jean, Sainte-Vérine, les Tournelles, Vandeuil, Vieux-Mont, Voliard.*
Oiseau, 294, 295, 296, 302, 303, 304, 326; oiseau cornu, 194; oiseau à long bec, 314, 317, 318, 321.
Oldenbourg (Allemagne), 57.
Olla, 36, 138, 162, 184.
Olympie (Grèce), 78, 115.
Or incrusté, 351.

(1) Et non *Niedertaber*, comme on l'a imprimé par erreur.

Orange (Vaucluse), 48, 71, 83, 194, 202, 237; arc d'Orange, 19, 35, 121.
Orateur, 247.
Oreille votive, 358.
Orfèvrerie alexandrine, 309.
Orléans (Loiret), 23, 34, 57, 70, 103, 241, 338, 355, 361.
Orne. Voir *Brissac*.
Orphée, 326, 327, 363.
Orrouy (Oise), 361.
Orteil, 361.
Orsy en Val-Romey (Ain), 105.
Ours, 161.
Overbeck, 158, 181.

P.

Pacatianus, 221.
Pagasae (Grèce), 167.
Palestre, 311, 312.
Palestrine (Italie), 11.
Pan, 14, 109, 112, 321.
Panier, 92, 102.
Panthère, 86, 87, 265, 266, 267, 313, 343.
Paon, 294, 302, 303.
Papyrus, 11.
Parasite, 14.
Parazonium, 54, 55, 56.
Parenteau, 35, 322.
Paris (Seine), 44, 51, 57, 94, 188, 189, 192, 195, 197, 198.
Parme (Italie), 42.
Parques, 190.
Parthénon, 285.
Passeport, 359.
Pâte de verre, 2, 226, 228.
Patère, 97, 101, 135, 313-319.
Pedum, 110, 162, 319.
Peinture céramique, 21.
Pélasges, 66, 162.
Pénates, 133.
Penne (Lot-et-Garonne), 266.
Pergame (Asie Mineure), 9, 19, 116, 235.
Perm (Russie), 259.
Pernaud (Côte-d'Or), 137, 170.
Péronne (Somme), 79, 106.
Péronville (Eure-et-Loir), 283.
Perse, 198.
Personnification, 97.
Pesons, 114, 239, 240.
Pétase, 84.
Petit-Mont (Morbihan), 167.
Pfister, 79.
Φαλλοί, 362.
Phénicie, 17.
Phidias, 11.
Philios (Zeus), 158.
Philostrate, 3.
Pied de cheval, 287; de meuble, 353, 354; pied unique chaussé, 65; pied votif, 361.
Pierre de foudre, 167.
Piersbridge (Angleterre), 75.
Pigorini, 167.

Plaque de ceinturon, 10; plaques ajourées du département de la Marne, 4, 261.
Plectre, 48.
Plomb, 69, 75, 144, 240.
Pluton, 15, 16, 37, 38, 165, 173.
Poids, 114, 224, 239.
Poignée de meuble, 334.
Poisson, 35, 294, 304, 305.
Poissy (Seine-et-Oise), 347.
Poitiers (Vienne), 77, 92, 216, 322.
Pola (Istrie en Autriche), 118.
Polos, 16, 112. Voir *Calathus*, *Modius*.
Polycéphale, 190.
Polyclète, 77, 223.
Pomme de pin, 334.
Pomone, 101.
Pompéi (Italie), 19, 74, 80, 351.
Pont-de-Beauvoisin (Isère), 102.
Pont-sur-Meuse (Meuse), 72.
Porewitch (divinité), 190.
Port-de-Bouc (Bouches-du-Rhône), 119.
Portes (Drôme), 173.
Portici (Italie), 42.
Portrait, 221; portraits d'empereurs sous les traits de divinités, 55.
Postumus, 13, 54, 55, 121, 220.
Poterie sigillée, 21.
Pothin (saint), 22.
Pouzzoles (Italie), 69.
Praxitèle, 47, 61, 78, 80.
Préféricule, 107.
Prémeaux (Côte-d'Or), 137, 170.
Priape, 117.
Prilwitz (Mecklembourg), 256.
Prisonnier, 207, 208.
Protomé de cheval marin, 286; de sanglier, 234, 272, 273.
Proue de bateau, 345.
Puchstein, 168.
Puits romain, 320, 322.
Puy-de-Dôme, 271. Voir *Auvergne*, *Cebazat*, *Charade*, *Clermont*, *Gergovie*, *Lezoux*, *Longat*, *Riom*.
Pupillin (Jura), 146, 176, 200, 295.
Pygmée, 14, **210**, 211, 310.
Pyrénées (Basses-). Voir *Bayonne*.
Pyrénées (Hautes-). Voir *Tarbes*.

Q.

Queue Saint-Étienne (Oise), 288.
Quicherat (J.), 226.

R.

Race (notion de), 5.
Raisin, 196.
Ramsauer, 276.
Récipient (monétaire), 74, 99.
Reims (Marne), 14, 55, 135, 189, 192, 194, 211, 234, 253, 278, 291, 292.
Remi, 189.
Renard, 343.

INDEX GÉNÉRAL ALPHABÉTIQUE.

Rennes (Ille-et-Vilaine), 34, 131, 339.
Reposianus, 62.
Rever, 179.
Rey (Ariège), 335.
Rezi (Loire-Inférieure), 321.
Rhin (Bas-). Voir *Obersecbach, Strasbourg.*
Rhône. Voir *Anse, Condrieu, Givors, Lyon, Sainte-Colombe, Saint-Just, Saint-Romain, Saint-Thomas, Trion.*
Rhéteurs gallo-romains, 7.
Rhyton, 105, 133, 135.
Rian (Allier), 48.
Ribchester (Angleterre), 236.
Riez (Basses-Alpes), 69.
Rimini (Italie), 203.
Riom (Puy-de-Dôme), 127.
Risingham (Angleterre), 188, 190.
Rochepertuse (Bouches-du-Rhône), 191.
Rocher-Saint-Gervais (Bouches-du-Rhône), 119.
Rodez (Aveyron), 346.
Rogations, 161.
Romainville (Seine), 86.
Romanisation, 22.
Rottenburg (Wurtemberg), 181.
Roue, 33, 35.
Rouelle, 34, 35.
Rouen (Seine-Inférieure), 81, 88, 119, 203, 223, 298, 301, 302, 304, 305, 313, 315, 317, 318, 333, 340, 347, 362, 363.
Roulez, 335.
Rouvray-Saint-Denis (Eure-et-Loir), 353.
Roye (Somme), 79.
Rudiobus (divinité), 242, 252, 253.
Rully (Saône-et-Loire), 194.
Ruppin (Brandebourg en Prusse), 193.
Rupt-aux-Nonnains (Meuse), 42.
Ruremonde (Hollande), 264.
Russie. Voir *Alexandropol, Perm.*
Rynkeby Kar (Danemark), 225.

S.

S (signe en), 33, 34, 36.
Saalburg (Prusse Rhénane), 260, 360.
Sac, 73, 75, 82; dans chaque main de Mercure, 70. Voir *Mercure.*
Sacrifice du sanglier, 256.
Sagnier, 179.
Sagum, 139, 146, 171, 176.
Saint-André-le-Désert (Saône-et-Loire), 60.
Saint-Bernard (Ain), 52.
Saint-Bernard, Mont, 159.
Saint-Barthélemy de Beaurepaire (Isère), 222, 289, 296.
Saintes (Charente-Inférieure), 191, 198, 287.
Sainte-Colombe (Rhône), 118.
Saint-Dizier (Haute-Marne), 33, 270. Voir *Châtelet.*
Saint-Germain-des-Prés (Seine), 39.
Saint-Germain-les-Corbeil (Seine-et-Oise), 347.

Saint-Gilles (Gard), 160, 184.
Saint-Honoré (Nièvre), 90.
Saint-Iberi (Hérault), 210.
Saint-Jean (Oise), 293.
Saint-Jean (fêtes de la), 35.
Saint-Just (à Lyon, Rhône), 37.
Saint-Just-sur-Dives (Maine-et-Loire), 260.
Saint-Léonard (Mayenne), 34.
Saint-Lubin-des-Joncherets (Eure-et-Loir), 41, 55.
Saint-Loup de Buffigny (Aube), 59.
Saint-Mihiel (Meuse), 232.
Saint-Paul-Trois-Châteaux (Drôme), 141, 173.
Saint-Puits (Yonne), 69.
Saint-Rémy (Bouches-du-Rhône), 19, 278, 283.
Saint-Révérien (Nièvre), 64, 80, 278.
Saint-Romain (Rhône), 47.
Saint-Simon (Haute-Garonne), 199.
Saint-Thomas de Roanne (Rhône), 298, 304.
Sainte-Vérine (Oise), 354.
Saint-Vulbas (Ain), 150, 169.
Samnites, 206.
Samois (Seine-et-Marne), 304.
Sandale, 62.
Saugle, 282.
Sanglier, 50, 192, 254, 255. 256, 257, 258, 263, 266, 267, 268, 269, 271, 272, 273, 274, 275, 278, 305, 340, 345, 353; à trois cornes, 277; sanglier-enseigne, 255, 256, 257, 269.
Santenay (Côte-d'Or), 72, 149, 171, 324.
Saône-et-Loire. Voir *Autun, Auxy, Beuvray, Bibracte, Chalon, Chassey, Chateau-Renaud, la Comelle, Dennevy, Genelard, Louhans, Mâcon, Rully, Saint-André-le-Désert, Tournus, Volgu.*
Saône (Haute-). Voir *Luxeuil.*
Saturne, 200.
Satyre, 112, 113, 325, 327, 350, 352; satyre ailé, 113.
Saulieu (Côte-d'Or), 278.
Saumane (Basses-Alpes), 88.
Saumur (Maine-et-Loire), 260 (1).
Sauteur à la corde, 247.
Savigny-sous-Beaune (Côte-d'Or), 195.
Savoie. Voir *Aigueblanche.*
Savoie (Haute-). Voir *Annecy, Annemasse, Fins d'Annecy, Lyaudy, Thonon.*
Scabellum, 113.
Scarponne (Meurthe), 176.
Sceaux (Loiret), 44, 50, 336, 362.
Sceptre, 140.
Schaffhouse (Suisse), 296.
Schliemann (H.), 167.
Schreiber (Th.), 9, 20, 22, 168, 308, 310.
Schuermans, 49, 71.
Schwartz, 80.
Schwarzenacker (Palatinat de Bavière), 114.
Scribe accroupi, 17.
Secutor, 204.
Sedan (Ardennes), 13, 52, 98.
Segomo (divinité), 253.
Seguret (Vaucluse), 34.

(1) *Semur* est une faute typographique.

INDEX GÉNÉRAL ALPHABÉTIQUE.

Seine. Voir *Bercy, Paris, Romainville, Saint-Germain-des-Prés.*
Seine-et-Marne. Voir *Meaux, Samois.*
Seine-et-Oise. Voir *Champdolent, Epone, Poissy, Saint-Germain-les-Corbeil, Verneuil.*
Seine-Inférieure. Voir *Brotonne, Criel, Dieppe, Epinay, Lillebonne, Rouen.*
Sénart, 186.
Sens (Yonne), 22, 40, 117, 199, 296.
Sérapis, 13, 16, **38**, 139, 163, 165, 166, 168.
Serpe, 102, 178.
Serpent, 133, 160, 192, 193, 315, 326 ; cornu, 17, 168, 185, 189, 192, 194, **195**, 196, 197, 290 ; mithriaque, 195.
Servius, 66.
Sextantio (Hérault), 13.
Sibérie, 257, 264.
Siders (Suisse), 61, 118.
Signe de cohorte, 297.
Signifer, 223, 236.
Sikri (Inde), 186.
Silchester (Angleterre), 292.
Silène, 110, 111, 114, 116, 327.
Sillon tracé autour des bas-reliefs, 19.
Silvain, 161, 162, 163, 164, 184.
Silvana, 160.
Silvanus, 160, 185.
Singe, 264, 326. Voir *Guenon.*
Sion, Mont (Vosges), 116, 271.
Sirène, 328.
Sissonne (Aisne), 188.
Sistre, 13, 349.
Situles, 107.
Skiernes (Danemark), 277, 278.
Σκώπευμα, 112.
Smith (C.), 80.
Soie, 23.
Soissons (Aisne), 13.
Soleure (Suisse), 318.
Soleil personnifié, 50, 120.
Somme. Voir *Abbeville, Amiens, Marché-Allouarde, Péronne, Roye.*
Somme-Bionne (Marne), 2, 3, 4.
Sommeil personnifié, 69, 104. Voir *Hypnos.*
Sommerécourt (Haute-Marne), 192, 196.
Sophienborg (Danemark), 225.
Soudure, 307.
Soulosse (Vosges), 180.
Souris, 352.
Spire (Bavière), 114, 230, 328.
Stabenrath (de), 230.
Stark (B.), 230.
Statère, 129, 131, 158.
Statue suspendue, 252.
Statuettes en terre cuite, 60.
Strasbourg (Bas-Rhin), 270.
Stuttgart (Wurtemberg), 182.
Style gaulois, 242.
Stylisation, 2, 230, 355.
Suantovitch (divinité), 190.
Suèves, 13.
Suisse, 56. Voir *Alstätten, Argovie, Auvernier, Avenches, Bade, Berne, Deleyse, Genève, Hallan, Lausanne, Lerlin, Lunkhofen, Lussy, Martigny, Muri, Neufchatel, Niège, Nyon, Schaffhouse, Siders, Soleure, Trélex, Valais, Zurich.*
Sulzbach (Bade), 182.
Sumelocenna (Wurtemberg), 181.
Surbur, 160.
Survivance du tempérament régional, 7.
Svéons, 161.
Symbolisme zoologique, 253.
Symétrie (tendance à la), 1.
Syrie, 14, 23, 25.
Syriennes (influences), 22.
Syrinx, 180.
Szarmizegetusa (Transylvanie), 166.

T

Tamise (Angleterre), 75, 118.
Taranis, 158, 159, 160, 161, 164, 165, 166.
Taranus, 165.
Tarbes (Hautes-Pyrénées), 8, 227, 230, 233.
Tarente (Italie), 29, 123.
Tarn-et-Garonne. Voir *Bardonis, Cosa.*
Tarvos trigaranus, **121**, 188, 253, 275, **277**, 278, 282.
Tasciaca (Loiret), 253.
Tatius, 51.
Tau, 157, 161.
Taunus (Allemagne), 297.
Taureau, 53, 54, 89, 90, 191, 263, **275**, 276-283, 298 ; à trois cornes, 188, 277, **278**, 280, 282.
Taurisci, 275.
Tauriscus, 120, 276.
Télesphore, 14, 103, 104, 216.
Templiers, 192.
Terres cuites blanches, 14, 24.
Tertullien, 157.
Tessère d'hospitalité, 359.
Têtes cornues, 90.
Têtes isolées formant des anses de vases, 315.
Tétière, 252.
Tétricus, 55, 57.
Teutatès, 56, 164, 166.
Thédenat (l'abbé), 86.
Thésée, 55, 201.
Thonon (Haute-Savoie), 263.
Thor, 160, 164, 165, 166, 167, 185, 195.
Thorn (Prusse Rhénane), 45.
Thorshammer, 185.
Thory (Yonne), 180.
Thucydide, 66.
Tigre, 263, 265, 324.
Timon de char, 118.
Tirelire, 99, 100.
Tischler (O.), 298.
Titus, Mont (Moselle), 279.
Tongres (Belgique), 35.
Tonnerre (Yonne), 36, 285.
Toreutique alexandrine, 308.
Torques, 183, 185, 191, 192, 193, 194, 198, 226, 256 ; d'argent, 105 ; mobile, 69 ; d'or, 69.
Tortue, 68, 315, 317.
Toul (Meurthe), 40, 176.

INDEX GÉNÉRAL ALPHABÉTIQUE.

Toulouse (Haute-Garonne), 335.
Tournai (Belgique), 335.
Tournelles (Les) (Oise), 294, 361.
Tournus (Saône-et-Loire), 179.
Tours formant couronne, 95.
Tours (Indre-et-Loire), 23.
Transylvanie, 166, 182.
Trélex (Suisse), 74.
Trépied, 62, 129, 271.
Tréves (Prusse Rhénane), 13, 22.
Triade gauloise, 191.
Tricéphales, 120, 168, 186, 187, 188, 189, 190, 196.
Trigla ou Triglav (divinité), 190.
Trion (Rhône), 37.
Triqueti (H. de), 349.
Trompette, 190, 256, 259, 260.
Tronc monétaire, 99.
Tronc d'arbre, 92.
Trophée, 58, 59.
Troyes (Aube), 103, 330.
Tunisie. Voir *Kasrin.*
Turin (Italie), 69.
Tutela (divinité), 93, 94, 95, 96.
Type gaulois, 225.

U

Umbo de bouclier, 260.
Uriage (Isère), 185.

V

Vaison (Vaucluse), 35, 58, 71.
Vaissier, 173.
Valais (Suisse), 278.
Vallentin (F.), 173.
Vandeuil-Caply (Oise), 177.
Varhély (Transylvanie), 166, 182.
Varzy (Nièvre), 272.
Vases historiés, 307, 309, 310, 311, 312, 313.
Vassorix, 177.
Vaucluse. Voir *Apt, Avignon, Cairanne, Carpentras, La Coste, Orange, Seguret, Vaison, Vénasque.*
Vaudémont (Meurthe), 80.
Veau couché, 253.
Velaunii, 359.
Velaux (Bouches-du-Rhône), 25, 191.
Velay, 359.
Véliocasses, 275.
Vénasque (Vaucluse), 184.
Vendée. Voir *Bernard.*
Vendœuvres (Indre), 192, 194, 196.
Venixama, Venixxamus, 322, 323.
Vénus, 23, 25, 51, 60, 61, 62, 63, 69; Anadyomène, 14; du Capitole, 241; Gallo-Romaine, 15; de Médicis, 60, 118; menaçant, 61; Tyskievicz, 60.
Vercingétorix, 225.
Verdun (Meuse), 44.
Verneuil (Seine-et-Oise), 347.

Verreries de couleur, 20.
Vertumne, 102.
Vervins (Aisne), 32.
Vettersfelde (Prusse), 264.
Vichy (Allier), 42, 100, 128, 312.
Victimaire, 156.
Victoire personnifiée, 45, 46, 69, 108, 109.
Victorin, 55.
Vieil-Evreux (Eure), 24, 29, 234.
Vienne. Voir *Poitiers.*
Vicune (Haute). Voir *Limoges.*
Vienne (Autriche), 56, 100, 118, 206, 363.
Vienne (Isère), 13, 22, 29, 35, 37, 83, 100, 106, 133, 156, 162, 163, 164, 165, 175, 173, 201, 207, 221, 290.
Vienne-la-Ville (Marne), 125.
Vieux (Calvados), 40.
Vieux-Mont (Oise), 301.
Vif (Isère), 40.
Vignory (Haute-Marne), 196.
Vilaine, 34.
Villas romaines en Gaule, 20. Voir *Anthée.*
Villefosse (H. de), 33, 34, 64, 79, 80, 90, 199.
Virecourt (Meurthe), 5.
Virgile, 65.
Visière, 235, 236.
Vitres, 20.
Volgu (Saône-et-Loire), 167.
Vosges. Voir *Andesina, Donon, Épinal, Escles, Grand, Laneuveville, Mirecourt, Mont-Sion, Soulosse, Xertigny.*
Voliard (Le), (Oise), 238.
Voulot, 146, 197.
Vulcain, 39, 40, 164, 165, 166.

W.

Waldstein, 47.
Wankel, 276.
Wiesbaden (Nassau), 310, 312, 343.
Wildberg (Würtemberg), 182, 236.
Witte (J. de), 34, 53, 54, 55, 121, 175, 197, 275.

X.

Xertigny (Vosges), 197.

Y.

Yeux votifs, 355, 356, 357, 358.
Yonne. Voir *Sens, Thory, Tonnerre, Saint-Puits.*

Z.

Zénodore, 12, 64, 80, 129.
Zeus. Voir *Jupiter.* Zeus Carien, 167; Lykios, 141, 158, 163; Philios, 158.
Zufftgen (Luxembourg), 235.
Zurich (Suisse), 45, 128.

CONCORDANCE DES NUMÉROS D'INVENTAIRE CITÉS

AVEC CEUX DU CATALOGUE (1).

N. B. — Le numéro entre parenthèses est celui du Catalogue sous lequel on trouve décrit l'objet dont le premier chiffre est le numéro d'inventaire.

818 (198).
819 (35).
820 (143).
951 (323).
952 (472).
975 (488).
1186 (438).
1367 (537)
1700 (141).
1981 (381).
1990 (191).
3137 (15).
3475 (50).
7582 (352).
7586 (321).
7887 (277).
8096 (206).
8449 (42).
8514 (208).
8515 (207).
8516 (19).
8517 (428).
8524 (363).
8525 (393).
8526 (361).
8533 (318).
8534 (320).
8535 (53).
8536 (269).
8537 (271).
8538 (95).
8539 (96).
8540 (147).
8541 (119).
8542 (149).
8543 (169).
8544 (154).
8545 (286).
8546 (196).

8548 (201).
8549 (192).
8550 (112).
8551 (187).
8552 (461).
8553 (77).
8646 (405).
8723 (435).
8738 (197).
9010 (25).
9011 (54).
9296 (229 *bis*).
9804 (153).
10076 (236).
10246 (463).
10271 (530).
10328 (458).
10329 (457).
10330 (445).
10331 (451).
10414 (193).
10415 (20).
10416 (89).
10417 (21).
10427 (263, 264).
10539 (480).
10877 (447 *bis*).
10878 (418).
10879 (456).
10880 (453).
10928 (359).
11018 (350).
11257 (168).
11265 (210).
11384 (268).
11594 (209).
11637 (326).
11649 (231).
11641 (362).

11642 (367).
11645 (412).
12196 (475).
12497 (474).
12565 (305).
12570 (468).
12572 (470).
12843 (122).
12844 (211).
12904 (33).
13276 (371).
13427 (476).
13428 (309).
13429 (307).
13430 (107, 108).
13431 (257).
13433 (40).
13435 (136).
13436 (88).
13438 (258).
13775 (373).
13898 (222).
13912 (454).
13949 (483).
13987 (482, 487, 504).
13994 (231, 422, 490, 492, 495, 496, 497, 501, 502, 506, 510, 521, 522).
13995 (128).
14096 (423).
14097 (419).
14098 (408, 419).
14099 (39).
14100 (23).
14101 (84).
14102 (308).
14103 (93).
14104 (64, 200).
14106 (56).

(1) Un grand nombre d'objets du musée de Saint-Germain étant cités dans les ouvrages d'archéologie sous leur nos d'inventaire, cette table de concordance nous a paru indispensable; cf. *Description raisonnée*, tome I^er, p. 317.

380 CONCORDANCE DES NUMÉROS D'INVENTAIRE CITÉS.

14107 (206).
14108 (233).
14109 (324).
14110 (327).
14111 (301, 316).
14112 (300).
14328 (375).
14330 (360).
14335 (376, 386).
14398 (459).
14400 (419).
14405 (450).
14410 (471).
14441 (330).
14448 (230, 313, 416 bis, 485).
14449 (526).
14450 (30, 325, 538).
14452 (76).
14453 (494, 503, 505, 516).
14658 (177, 184).
14681 (357, 372, 383, 389).
14689 (276).
14690 (302).
14699 (296).
14708 (52).
14773 (161).
14775 (107).
14776 (404).
15032 (165).
15183 (144).
15256 (159).
15257 (150).
15258 (148).
15259 (174).
15307 (337).
15433 (370).
15974 (190).
15975 (204).
16826 (409).
16787 (467).
17398 (189).
17501 (186).
17511 (434).
17597 (415).
17628 (127).
17637 (157).
17638 (51).
17639 (293).
17640 (299).
17642 (319, 412, 443).
17660 (391).
17663 (343).
17668 (354).
17669 (369, 374).
17673 (344).
17674 (353).
17677 (365).
17678 (356).
17679 (339).
17766 (429).
17767 (430).
17770 (397).
17790 (214).
17798 (466).
17888 (394).

18218 (541).
18219 (539).
18220 (534).
18221 (536).
18224 (446).
18245 (447).
18248 (402).
18249 (390).
18250 (120).
18251 (82).
18262 (265).
18627 (275).
18781 (3).
19020 (366).
19021 (368).
19023 (388).
19027 (390).
19028 (338).
19029 (336, 358).
19030 (380).
19362 (282).
19364 (342).
19365 (378).
19366 (346).
19367 (348).
19369 (403).
19372 (345).
19387 (444).
19389 (379).
19390 (355).
19391 (392).
19392 (351).
19393 (340).
19394 (102).
19419 (155).
19420 (171).
19421 (172).
19422 (364).
19428 (317).
19798 (112).
20736 (16).
20737 (173).
21031 (113).
21032 (125).
21052 (417).
26067 (228).
21080 (212).
21084 (414).
21091 (117).
21115 (535).
21138 (188).
21503 (431).
21805 (6).
22205 (176).
22236 (158).
22237 (151).
22258 (170).
22299 (223).
22493 (332, 333).
22495 (213).
22498 (312).
22859 (160).
23068 (59).
23181 (410).
23255 (341).

23256 (384).
23293 (44).
23411 (216).
23415 (24).
23453 (162).
23466 (387).
23467 (544).
23468 (278).
23483 (477).
23767 (280).
23793 (512).
23813 (13).
23814 (1).
23824 (426, 478).
23830 (70).
23960 (178).
23963 (334).
24036 (215).
24602 (279).
24625 (259).
24701 (272).
24719 (283).
24752 (118).
24755 (297).
25104 (261).
25830 (281).
25839 (405).
26053 (434 bis).
26054 (28).
26055 (18).
26097 (311).
26262 (4).
26386 (285).
26559 (290).
26560 (418).
26572 (106).
26790 (385).
26992 (413).
27047 (201).
27271 (98).
27272 (224).
27294 (409).
27454 (227).
27456 (103 bis, 218).
27457 (219).
27458 (221).
27459 (103).
27460 (217).
27461 (220).
27560 (473).
27587 (304).
27912 (2).
27951 (73).
28227 (421).
28845 (479).
28868 (452).
28869 (424).
28887 (455).
28892 (455 bis).
28915 (529).
28918 (484, 489, 493, 509, 515, 519, 540, 543).
28927 (512).
28930 (18 ter), 436.
28936 (427, 528, 531 bis).

AVEC CEUX DU CATALOGUE. 381

28965 (486, 491, 498, 499, 500, 507, 508, 511, 513, 514, 517, 518, 520, 523, 524, 525).
29117 (133).
29308 (111).
29309 (115, 116).
29313 (179).
29438 (130, 131, 134).
29439 (55).
29440 (27, 62, 85, 137, 139, 140).
29441 (90, 331, 335).
29442 (416, 425).
29467 (18).
29468 (68).
29533 (254).
29537 (287).
29540 (267).
29541 (29).
29542 (123).
29545 (183).
29546 (163).
29547 (292).
29548 (288.
29549 (273).
29550 (310).
29551 (14).
29552 (49).
29553 (69).
29554 (72).
29555 (71).
29556 (97).
29557 (10).
29558 (129).
29559 (121).
29625 (289).
29626 (58).
29627 (57).
29628 (36).
29629 (86).
29630 (460).
29642 (225).
29659 (226).
29681 (322).
29742 (437).
26775 (248).
29776 (37).
29777 (243).
29778 (241).
29779 (244).
29780 (245).
29781 (99).
29782 (240).
29783 (242).
29785 (246).
29786 (238).
29789 (237).
29793 (249).

29794 (239).
29796 (247).
29810 (253).
29811 (252).
29812 (250).
29813 (251).
29817 (429).
29818 (532).
29819 (481).
30110 (110).
30246 (66).
30247 (205).
30556 (347).
30563 (545).
30565 (329).
30566 (202).
30569 (441).
30604 (319).
30652 (193).
30678 (229).
30679 (295).
30695 (61).
30906 (377).
30945 (255).
30949 (533).
31004 (34).
31098 (145).
31099 (166).
31200 (284).
31215 (9).
31329 (43).
31434 (185).
31435 (79).
31436 (100).
31483 (406).
31599 (298).
31615 (12).
31616 (182).
31617 (146).
31618 (124).
31632 (225).
31637 (303).
31654 (81).
31779 (260).
31896 (83).
31972 (180).
32139 (306).
32226 (156).
32237 (181).
32498 (7).
32499 (138).
32541 (101).
32540 (398).
32542 (199).
32640 (434).
32641 (433).
32642 (432).

32910 (328).
32911 (411).
32917 (5).
32948 (165).
32949 (164).
32950 (167).
32951 (175).
32952 (32).
32953 (46).
32954 (47).
32955 (63).
32956 (60).
32957 (401).
32958 (400).
32959 (135).
32960 (270).
32965 (41).
33056 (78).
33057 (92).
33204 (152).
33260 (395).
33350 (17).
34072 (114).
34073 (256).
34074 (26).
34096 (91).
34098 (527).
34106 (396).
34111 (11).
34112 (494).
34114 (65).
34122 (74).
34123 (75).
34124 (31).
34127 (94).
34128 (202).
34129 (80).
34130 (315).
34102 (38).
34189 (45).
34190 (22).
34191 (126).
34192 (132).
34208 (462).
34211 (104).
34216 (8).
34227 (18 *bis*).
34238 (203).
34239 (232).
34240 (274).
34241 (314).
34242 (420).
34243 (440).
34260 (212 *bis*).
34270 (*frontispice*).
35259 (67).
37759 (294).

LISTE ALPHABÉTIQUE

DES DONATEURS, COLLECTIONNEURS, VENDEURS ET INTERMÉDIAIRES, CITÉS DANS CE VOLUME.

N. B. *Les chiffres renvoient aux pages du présent volume.*

MM.
Abeilhe, 239.
Aclocque, 283.
Arleux (Morel d'), 122.
Balliard, 319.
Baron (St), 287.
Barthélemy (A. de), 125.
Beaune, 215.
Benoît, 185.
Blacas (duc de), 201.
Blanchon, 58, 93, 109, 131, 265, 283, 289, 353.
Bonnin, 29.
Boucher de Perthes, 302, 341, 342, 343.
Boulay (de la Meurthe), 102, 223, 324.
Brousse, 175.
Bruant, 153.
Bulliot, 112.
Cahier, 219.
Campagne, 44, 289, 336, 362.
Campanel (Morel de), 122.
Cartailhac, 199.
Cassan, 337.
Chambon, 48.
Charvet, 70, 145, 230, 309, 327, 352.
Chevrier, 266.
Chezelles (de), 194, 196.
Colson, 62.
Comarmond, 66, 170, 179.
Cossé-Brissac (comte de), 239.
Creuly, 239.
Croix (Camille de la), 322.
Crozat, 95.
Daille, 278.
Daime, 59.
Damour, 110.
Danicourt, 79, 106, 225, 232.
Delafontaine, 122, 201.
Delorme, 199.
Denon, 184, 247, 256.
Desjardins, 105.
Dupré, 100, 268.
Duquénelle, 55, 135, 211.
Durand, 33, 62, 75, 150, 151, 270.
Eichthal (E. d'), 44.
Fabre, 311.

Febvre (M^{me}), 70, 146, 278, 282, 285, 298, 299, 300, 302, 303, 305, 339.
Fenerli-bey, 264.
Feuardent, 54, 70.
Fillon, 273.
Flouest, 88, 139, 238.
Forgeais, 350.
Foucault, 183.
Geoffroy, 103.
Gérôme, 206.
Geslin, 59.
Girardon, 95.
Goy (P. de), 132.
Grasset, 272.
Gréau, 37, 39, 42, 50, 67, 81, 82, 83, 86, 93, 102, 120, 126, 150, 202, 268, 269, 271, 275, 278, 279, 280, 282, 289, 311, 335.
Grignon, 33, 62, 76, 100, 129.
Griolet, 263.
Grivaud de la Vincelle, 33, 34, 52, 55, 62, 75, 84, 121, 142, 157.
Guichard, 146, 200, 295.
Habert, 330.
Hoffmann, 87, 103, 104, 203, 213, 309.
Ihering, 326.
Keller, 45, 208, 267.
Lalance, 278.
Lambert, 210.
Laprévote, 81.
Launay, 108.
Lefaure, 42.
Le Métayer, 293, 349.
Lenoir, 277.
Lepic, 203.
Lépine, 148.
Le Rouzec, 337.
Lestrange (de), 234.
Longuy, 171.
Lorne, 199, 278.
Loydreau, 170, 288.
Luynes (duc de), 69, 348.
Mac-Mahon (c^{tesse} de), 185.
Maître (A.), 100, 260.
Maronnier, 283.

Méline, 64, 80.
Mérimée (P.), 75, 210.
Milani, 234.
Millescamps, 40, 126.
Millet, 205.
Monneraye (c'° de la), 208.
Moreau de Mautour, 95, 194.
Morel d'Arleux. Voir *Arleux*.
Morel-Macler, 299, 300.
Muret, 274, 332, 354, 363.
Napoléon III, 42, 45, 48, 51, 52, 53, 59, 70, 73, 77, 86, 90, 92, 93, 97, 99, 101, 109, 111, 118, 120, 131, 141, 143, 145, 153, 203, 205, 207, 213, 217, 218, 220, 230, 237, 238, 265, 270, 271, 279, 286, 288, 289, 290, 291, 292, 293, 294, 295, 298, 301, 302, 303, 304, 305, 321, 328, 329, 331, 338, 341, 342, 343, 344, 348, 352, 353, 362.
OEschger, 215, 295, 299.
Oppermann, 45, 70, 86, 92, 99, 101, 111, 118, 141, 143, 145, 153, 205, 207, 210, 214, 217, 218, 270, 271, 279, 291, 292, 301, 302, 305, 344.
Pernet, 354.

Perron, 108.
Pétau, 184.
Piketty, 44, 157, 289, 396.
Plicque, 89, 90.
Revillout, 278.
Ritter, 31.
Rochette, 314.
Rollin, 70. Voir *Feuardent*.
Rothmann, 78.
Roucy (A. de), 47, 51, 58, 72, 86, 90, 97, 106, 213, 217, 224, 230, 237, 238, 286, 288, 290, 291, 293, 294, 321, 331, 332, 337, 342, 343, 344, 355, 360, 363.
Salmon, 304.
Schœpflin, 270.
Saulcy (C. de), 202, 292, 362.
Saum, 270.
Tersan (Campion du), 62, 176, 184.
Thiers, 124, 309.
Tholin, 266.
Valentinois (duc de), 95.
Verdier de la Tour, 32.
Villefosse (H. de), 78.
Werly (M.), 282, 283.

DU MÊME AUTEUR

Essai sur le libre arbitre de Schopenhauer, traduit et annoté, in-8°, cinquième édition, ALCAN, 1890.

Manuel de Philologie classique, 2 vol. in-8°, deuxième édition, HACHETTE, 1883-1884.

Ouvrage couronné par l'Association pour l'encouragement des Études grecques.

Catalogue du Musée impérial de Constantinople, in-8°, Constantinople, à la DIRECTION DU MUSÉE, 1882. (Épuisé.)

Notice biographique sur Charles-Joseph Tissot, ambassadeur de France, in-8°, KLINCKSIECK, 1885.

Traité d'épigraphie grecque, in-8°, LEROUX, 1885.

Grammaire latine à l'usage des classes supérieures, in-8°, DELAGRAVE, 1885.

Ouvrage couronné par la Société d'enseignement secondaire.

Instructions pour la recherche des antiquités en Tunisie, in-4°, IMPRIMERIE NATIONALE, 1885.

E. BABELON et S. REINACH. Recherches archéologiques en Tunisie, in-8°, IMPRIMERIE NATIONALE, 1886.

La Colonne Trajane au Musée de Saint-Germain, in-12, LEROUX, 1886.

Conseils aux voyageurs archéologiques en Grèce et dans l'Orient hellénique, in-12, LEROUX, 1886.

Précis de grammaire latine, in-12, deuxième édition. DELAGRAVE, 1887.

Catalogue sommaire du musée des antiquités nationales de Saint-Germain-en-Laye, in-12, deuxième édition, IMPRIMERIES RÉUNIES, 1890.

E. POTTIER et S. REINACH. Terres cuites et autres antiquités trouvées dans la nécropole de Myrina, catalogue raisonné, in-8°, IMPRIMERIES RÉUNIES, 1887.

— La Nécropole de Myrina, deux volumes in-4° avec 50 planches d'héliogravures, THORIN, 1886-1887.

Ouvrage couronné par l'Académie des Inscriptions (Prix Delalande-Guérineau).

Atlas de la province romaine d'Afrique, pour servir à l'ouvrage de Ch. Tissot, in-4°, deuxième édition, IMPRIMERIE NATIONALE, 1891.

Géographie de la province romaine d'Afrique, par Ch. Tissot. Les Itinéraires, ouvrage publié d'après le manuscrit de l'auteur avec des notes et des additions, in-4°, IMPRIMERIE NATIONALE, 1888.

Bibliothèque des monuments figurés grecs et romains. I. Voyage archéologique en Grèce et en Asie Mineure, sous la direction de PHILIPPE LE BAS (1842-1844). Planches de topographie, de sculpture et d'architecture, publiées et commentées par SALOMON REINACH. In-4° avec 311 planches, FIRMIN-DIDOT, 1888.

Bibliothèque archéologique. I. Études d'archéologie et d'art, par Olivier Rayet, réunies et publiées, avec une notice biographique sur l'auteur, par SALOMON REINACH, in-8°, avec 5 photogravures et 112 gravures, FIRMIN-DIDOT, 1888.

Les Gaulois dans l'Art antique et le Sarcophage de la Vigne Ammendola, 1 volume in-8°, avec 2 photogravures et 29 gravures, LEROUX, 1889.

Antiquités Nationales. I. Époque des Alluvions et des Cavernes, in-8°, avec une photogravure et 136 gravures, FIRMIN-DIDOT, 1889.

Ouvrage couronné par l'Académie des Inscriptions (1re médaille des Antiquités Nationales).

Minerva, Introduction à l'étude des classiques scolaires grecs et latins, par le Dr JAMES GOW, ouvrage adapté aux besoins des écoles françaises, in-8°, 3e édition, HACHETTE, 1891.

L'histoire du travail en Gaule à l'Exposition universelle de 1889. In-18, LEROUX, 1890.

Bibliothèque des Monuments figurés grecs et romains. II. Peintures de vases antiques recueillies par Millin (1808) et Millingen (1813), publiées et commentées... In-4°, avec 213 planches, FIRMIN-DIDOT, 1891.

KONDAKOF, TOLSTOÏ et REINACH, Antiquités de la Russie méridionale, in-4°, avec 478 gravures, LEROUX, 1892.

Chroniques d'Orient, fouilles et découvertes de 1883 à 1890. In-18, avec 50 gravures, FIRMIN-DIDOT, 1891.

L'archéologie celtique. Conférence faite à l'Association des Étudiants, in-12, 1891. (En vente au musée de Saint-Germain.)

Bibliothèque des Monuments figurés grecs et romains. III. Antiquités du Bosphore cimmérien (1854), rééditées avec un commentaire nouveau et un index général des *Comptes rendus*, in-4°, avec 86 planches, FIRMIN-DIDOT, 1892.

L'origine des Aryens. Histoire d'une controverse, in-8°, LEROUX, 1892.

TYPOGRAPHIE FIRMIN-DIDOT ET Cie. — MESNIL (EURE).

www.ingramcontent.com/pod-product-compliance
Lightning Source LLC
Chambersburg PA
CBHW071607220526
45469CB00002B/259